KB070218

예술철학

나남
nanam

한국연구재단 학술명저번역총서
서양편 317

예술철학

2013년 6월 5일 발행
2013년 6월 5일 1쇄

지은이_ 이폴리트 텐
옮긴이_ 정재곤
발행자_ 趙相浩
발행처_ (주) 나남
주소_ 413-120 경기도 파주시 회동길 193
전화_ (031) 955-4601 (代)
FAX_ (031) 955-4555
등록_ 제 1-71호(1979.5.12)
홈페이지_ http://www.nanam.net
전자우편_ post@nanam.net
인쇄인_ 유성근(삼화인쇄주식회사)

ISBN 978-89-300-8537-3
ISBN 978-89-300-8215-0(세트)
책값은 뒤표지에 있습니다.

'한국연구재단 학술명저번역총서'는 우리 시대 기초학문의 부흥을 위해
한국연구재단과 (주)나남이 공동으로 펼치는 서양명저 번역간행사업입니다.

예술철학

이폴리트 텐 지음 | 정재곤 옮김

나남
nanam

Philosophie de L'Art

by

Hippolyte Taine

nanam

옮긴이
· · ·
머리말

이폴리트 텐(Hippolyte Taine, 1828~1893년)은 19세기 후반부에 프랑스에서 활동했던 철학자, 사학자, 문예비평가이다. 그는 당시 유럽 사회를 풍미하던 이른바 실증주의 철학의 이념과 방법론을 비교적 충실하게 역사연구, 그리고 문학 및 미술을 비롯한 예술분야에도 적용함으로써 특히 후대의 관점에서 볼 때 문예비평계를 풍미하였으며, 당시만 하더라도 몇몇 드문 경우를 제외하곤 거의 전근대적 상태에 머물러 있던 예술비평 내지는 문예비평의 선구를 이룬, 19세기 유럽정신을 대표하는 지식인 중 하나이다.

잘 알려져 있다시피, 실증주의(positivisme)는 19세기 초에 오귀스트 콩트(Auguste Comte)에 의해 처음 창안된 이래 주로 사회학 연구에서 크게 위세를 떨치다가 당대의 학문 전반으로 퍼져나가기 시작한 철학적 이념 내지는 방법론이자 세계관이라 할 수 있다. 이 또한 잘 알려져 있듯이, 근대의 토대를 닦고 마련하는 시기라고 할 수 있는 서양의 19세기 사회에서, 실증주의는 합리적 사고방식과 진보에 대한 믿음으로 무장한 과학주의와 더불어 단순한 학문적 이론 내지는 인식론의 테두리를 훨씬 넘어 그야말로 당대인이라면 들이쉬고 내쉬는 공기와도 같은 존재였다고 할 수 있다. 합리주의와 이성의 이름으로 이룬 거대

한 사회적 변혁인 대혁명 이후, 세계는 점차로 전대미문의 발견과 발명들로 하루가 다르게 변모하였고, 제 학문은 지금과 거의 유사한 형태로 모색되고 발전하기 시작한다.

모든 것은 과학의 잣대로 측정되어야 하고, 법칙에 따라 판단되며, 객관적으로 검증 가능해야만 했다. 만일 그렇지 못하다면 전근대적 사고방식의 소산으로 여겨질 수밖에 없으며, 따라서 마땅히 과학적 혹은 객관적 법칙성을 부여받아야만 하였다. 과학 혹은 철학의 이름으로….

따라서 《예술철학》은 이폴리트 텐이란 개인이 이룬 성과물인 동시에, 나아가 이와 같은 시대정신의 소산이자 당시의 유럽 지식인 사회를 반영하는 표본적 결과물이다. 오늘날이라면 '예술비평' 내지는 '미술비평'이란 이름이 붙었을 텐의 이 저서에 '철학'이란 표제어가 붙어 있는 까닭은 개인의 미적 경험이 축적된 예술분야에서조차 실증주의적 법칙성을 부여하고자 했기 때문이다. 다른 한편, 이폴리트 텐이 철학과 사학, 문예비평 등의 여러 분야를 넘나들며 활동했던 까닭 또한 르네상스적 의미의 '전방위적 학자'로서라기보다는, 저변에 흐르는 시대정신, 즉 실증주의적 과학주의 내지는 합리주의를 구현하고자 했기 때문이다. 이를테면 연구의 대상 자체가 중요하다기보다는 그 대상을 어떻게 바라보며 또 어떠한 법칙성을 부여하느냐가 더욱 중요하다고 여긴 결과라고 할 수 있다.

어떤 의미에서 볼 때, 이폴리트 텐의 이 책이 오늘날에 부여받을 수 있는 여러 의의 중에서 바로 이와 같은 당대의 공기를 호흡해 보는 것이야말로 가장 중요한 국면이라고 할 수 있다.

이제는 중·고등학교 학생들조차 거의 수학공식처럼 언급하곤 하는 실증주의적 방법론의 3가지 기준은 '종족'(race), '환경'(milieu), '시기'

(*moment*)이다. 다시 말해, 실증주의자의 시각에서 볼 때, 모든 역사적 사실은 개인의 신체적 상태를 일컫는 '종족', 지리 및 기후를 가리키는 '환경'(오늘날 흔히 '인문지리'라 불리는 개념과 매우 흡사하다), 그리고 당대인의 지적 발전 정도를 뜻하는 '시대'의 세 기준에 의해 형성되며 또한 설명 가능하다는 믿음이다.

오늘날의 시각에서 볼 때는 지나치게 단순하면서도 순진하기 그지없는 세계관이라고 할 수 있다. 그런가 하면, 바로 이와 같은 방법론상의 단순명료함이야말로 텐의 이 저작이 오늘날의 우리에게 돌이킬 수 없는 한계를 노정하면서도 당대의 사고방식을 가감 없이 목격할 수 있게 해준다는 크나큰 덕목을 지닌 듯하다. 오늘날의 학문이 현재의 모습으로 정착하기까지 어떻게 발원하여 변모해왔으며, 실핏줄처럼 세분화화한 오늘날의 지적 판도 이전의 지식세계가 어떠한 '총체적' 모습을 하고 있었는지를 보여주기 때문이다. 바로 오늘날의 우리가 원전을 읽어야 하는 커다란 이유 중 하나이기도 하다.

이폴리트 텐의 수많은 저작 중에서 주목할 만한 주요 저서들을 발표 연대에 따라 열거해 보자면, 《피레네 여행》(*Voyage aux Pyrénées*, 1855~1860), 《비평과 역사 에세이》(*Essais de critique et d'histoire*, 1858), 《영국 문학사》(*Histoire de la littélature anglaise*, 1864), 《비평과 역사 신에세이: 발자크》(*Nouveaux essais de critique et d'histoire: Balzac*, 1865), 《예술철학》(*Philosophie de l'art*, 1865), 《이탈리아 기행》(*Voyage en Italie*, 1866), 《지성에 대하여》(*De l'intelligence*, 1870) 등을 들 수 있다. 앞서 잠시 언급했던 것처럼, 우리는 여기에서조차 이폴리트 텐의 관심사가 인문학 전반에 걸쳐 있다는 것을 보게 된다. 더불어서, 여기에 열거된 개개의 저작들 내에서조차 이 같은 '총체적' 시각이 종횡무진으로 발휘되고 있다는 점을 강조하고자 한다.

　《예술철학》은 이폴리트 텐이 파리 국립미술학교(École des Beaux-Arts)에 부임하고 나서 수년간에 걸쳐 행한 강의(1864~1869년)를 책으로 묶은 저서이다. 이 책은 크게 5부로 나뉜다. 제1부는 "서론"으로 "예술작품의 성격에 대하여"와 "예술작품의 생산에 대하여"의 2장으로 구성되어 있고, 예술작품에 대한 전반적 고찰을 다룬다. 나머지 3부는 예술작품들에 대한 구체적 고찰을 담고 있다. 제2부에서는 "이탈리아 르네상스의 회화", 제3부에서는 "네덜란드의 회화", 제4부에서는 "그리스 조각"을 다룬다. 특히, 제4부에서는 고대 그리스 조각에 관한 전반적 고찰과 함께 어째서 이 시기가 예술의 절정기로 규정될 수 있는지에 대한 논거가 이어진다.

　그 밖에, 이 저서에 관한 자세한 설명과 주석은 이 책의 말미에 있는 해제를 참고하길 바란다.

2013년 봄
정 재 곤

· · · ·

머리말

· · · ·

　이 책에 수록된 열 번의 강의는 에콜 데 보자르[1]에서 행한 강의를 토대로 하고 있다.[2] 만일 내가 했던 강의 모두를 책으로 엮는다면 두꺼운 책 열한 권 분량은 되었을 것이다. 그렇지만 독자들에게 이런 방대한 양을 읽으라고 강요할 수는 없었다. 따라서 나는 이 중에서 보편적 생각들만을 추려낼 수밖에 없었다. 모든 연구가 그렇듯이, 이 책에서도 보편적 생각들이 주를 이루고, 무엇보다 이런 보편적 생각들을 이끌어내는 일이 중요하다. 인간이 이룩한 것들 중에서 예술작품이야말로 가장 우연한 산물인 양 비치기 쉽다. 마치 예술작품은 그냥 그렇게, 아무런 법칙이나 이유 없이, 우연적이거나 예기치 못하고 임의적으로 만들어진 듯 여겨지기 쉽다는 말이다. 사실상 예술가는 스스

1) 이폴리트 텐이 교수로 있던 파리 국립미술학교를 가리킨다.
2) 이 책은 이폴리트 텐이 파리 국립미술학교에서 1864년 10월 이후부터 행한 강의를 토대로 저술되었다. 텐은 이때 행한 강의내용을 묶어서 1865년에 《예술철학》(*Philosophie de l'Art*) 이란 제목으로 첫 권을 펴냈다. 그 후 그가 1865년부터 1869년까지 〈문학강의 리뷰〉(*Revue des Cours Littéraires*) 와 〈토론저널〉(*Journal des Débats*) 에 발표했던 중요 논문들을 다섯 권으로 묶어서 재차 출간했다.

로의 개인적 상상에 따라 창작한다. 마찬가지로, 예술작품을 대하는
대중도 일시적인 기분에 좌우된다. 요컨대 예술가의 창작과 이에 호응
하는 대중의 태도는 자발적이면서 자유롭고, 바람처럼 변덕스러워 보
이기까지 한다. 그러나 실제로는, 바람도 그렇지만, 이 모든 것이 명
확한 조건들과 정해진 법칙에 따르게 마련이다. 바로 이런 요인들을
추려내야 한다.

이폴리트 텐

예술철학

차 례

서 론　제1부

예술작품의 성격에 대하여

여러분,

나는 이 강의를 시작하면서 꼭 필요한 두 가지 사항을 여러분에게 당부드리고 싶었습니다. 하나는 여러분의 주의력이고, 더 중요한 다른 하나는 너그러운 자세입니다. 여러분의 진지하고 뜨거운 반응이야말로 이 두 가지 당부를 모두 이해했음을 의미할 것입니다. 이 점에 대해 먼저 진심어린 감사를 드립니다.

올해 강의하게 될 주제는 예술사이며 특히 이탈리아 회화사가 중심이 될 것입니다. 강의를 시작하기에 앞서 우선 방법론과 의의에 대해 설명하겠습니다. 1)

1) 저자가 첫머리에서 밝히고 있듯이, 이 책은 구두로 행한 강의를 토대로 하여 집필된 책이다. 하여, 책의 곳곳에 구어체 문장의 흔적들이 여전히 남아 있고, 특히 각 부의 서두들에서는 더더욱 그러하다. 역자는 이런 점을 감안하여 각 부의 도입부들만 구어체 문장으로 옮기고, 원문도 전반적으로 그렇듯이, 여타의 부분들에서는 가급적 가독성을 위해 문어체로 번역했다는 점을 밝혀둔다.

1

방법론의 출발점은, 예술작품이 고립되어 있지 않다는 것을 알고, 따라서 그 작품이 속해 있고 그 작품을 설명해 줄 수 있는 전체를 찾는 데 있다.

이는 결코 어려운 일이 아니다. 우선, 그리고 분명한 것은 예술작품, 즉 하나의 그림이나 비극 또는 조각은 하나의 총체, 즉 작품을 만들어 낸 작가의 작품 전체의 일부라는 사실이다. 이것은 기본적인 사실이기도 하다. 특정 예술가의 여러 작품은 같은 아버지를 둔 여러 명의 딸들과도 같다. 동일 작가의 작품들 사이에는 유사성이 눈에 띈다. 여러분은 개개의 예술가가 자신만의 스타일, 다시 말해 그의 작품 전체에 걸쳐서 확인되는 특유의 스타일을 보유하고 있다는 사실을 알고 있다. 화가를 예로 들면, 화려하건 음울하건 간에 그만의 색채와, 고상하건 저속하건 간에 특유의 유형, 특유의 태도와 구성법, 화법, 두껍게 칠하기, 입체적 표현, 색깔, 기법 등이 있게 마련이다. 작가라 한다면, 거칠건 온순하건 간에 작가 특유의 등장인물들과 복잡하거나 단순한 줄거리, 비극적이거나 희극적인 결말, 문체적 효과, 시대배경, 그리고 특유의 어휘를 가지게 마련이다. 그래서 어느 정도 유명세를 누리는 작가들의 경우, 그의 작품을 작가 이름을 감춘 채 제시한다 할지라도, 전문가라면 그 작품의 작가가 누구인지 거의 틀림없이 맞힐 수 있다. 심지어 특정 분야에 경험이 많고 섬세한 감식안을 가진 사람이라면, 익명으로 제시된 예술작품을 놓고서 문제의 작가가 언제, 어느 단계에서 창작했는지까지도 짚어낸다.

이상이 개별적 예술작품을 연관시켜 살펴야 하는 첫 번째 전체이다. 이제 두 번째 전체를 보자.

어느 특정 예술가를 그가 산출해 낸 모든 작품과 함께 고려해 볼 때에도, 그 예술가는 결코 고립된 존재가 아니다. 왜냐하면 한 예술가는

보다 광범위한 또 다른 전체, 즉, 같은 시기, 같은 국가의 유파나 계
통에 속하기 때문이다. 예컨대, 셰익스피어와 같은 위대한 작가는 마
치 하늘에서 뚝 떨어졌거나 다른 별에서 온 것 같은 생각이 들지만,
실상 그의 주변에서는 같은 문체를 사용하고 같은 정신적 맥락에서 작
품활동을 했던 십여 명의 탁월한 극작가들을 찾아볼 수 있다. 바로 웹
스터, 포드, 매신저, 말로, 벤 존슨, 플레처, 보몬트 등이다.[2] 이들
의 희곡은 셰익스피어의 희곡과 동일한 특성을 나타낸다. 우리는 이들
의 희곡작품에서 셰익스피어의 희곡에서와 똑같이 격렬하고 잔인한 인
물들과, 살인을 비롯한 뜻밖의 결말, 억제하기 힘든 갑작스런 격정,
야릇하고 과도하면서도 장엄한 문체, 우아하면서도 시정 넘치는 전원
풍경, 섬세하면서도 깊은 애정을 나타내는 여인들과 마주치게 된다.
마찬가지로, 루벤스 같은 위대한 화가도 전무후무한 인물처럼 여겨지
기 쉽다. 하지만 막상 벨기에의 겐트나 브뤼셀, 브뤼헤, 안트베르펜
등의 도시를 방문해 보면 루벤스 못지않은 재능 있는 화가들이 적지
않았다는 것을 알 수 있다. 우선, 생전에 루벤스의 경쟁자로 여겨지던
크레에르를 비롯하여, 아담 반 노르트, 게라르트 제게르스, 롬보우
츠, 아브라함 엔센스, 반 로세, 반 툴덴, 얀 반 오스트,[3] 그리고 여

2) 웹스터(Webster), 포드(Ford), 매신저(Massinger), 말로(Marlowe), 벤
존슨(Ben Jonson), 플레처(Flechter), 보몬트(Beaumont) 등은 모두 셰
익스피어(1564~1616)와 같은 시기, 즉 엘리자베스 1세 치하에서 활동했던
영국의 극작가들이다.

3) 플랑드르 지방을 중심으로, 얀 반 에이크(Yan van Eyck, 1395~1441)에서
비롯해서 브뤼헬(Brugel, 1525~1569)을 거친 다음 루벤스(Rubens, 1577~
1640)에 이르러 절정기에 달했던 이른바 '플랑드르 미술' 유파에 속하는 화가
들이다: 크레에르(Crayer, 1584~1669), 아담 반 노르트(Adam van Noort,
1562~1641), 게라르트 제게르스(Gérand Zeghers), 롬보우츠(Rombouts),
아브라함 엔센스(Abraham Jansens, 1576~1632), 반 로세(Van Roose),
반 툴덴(Van Thulden, 1606~1669), 얀 반 오스트(Jean Van Oost). 특히
이 책의 제 4부를 참조할 것.

러분이 잘 알고 있듯이, 회화를 루벤스와 같은 시각에서 바라볼 뿐 아
니라 고유의 차별성을 간직하면서도 유사성을 보여주는 요르단스4) 와
반 다이크5) 등을 예로 들 수 있다. 이들은 모두 루벤스 못지않게, 풍
만하고 건강한 육체와 풍요롭고 전율하는 삶의 약동, 생명체에 넘쳐흐
르는 감각적이고 혈색 좋은 여성적 피부, 과격성을 나타내는 현실의
유형들, 자유분방한 움직임과 무심한 표현, 영롱한 빛의 호사스런 옷
감들, 자줏빛과 비단의 반사광, 흐트러지고 휘감긴 천 등을 즐겨 화폭
에 담곤 했다. 오늘날 이들은 루벤스의 영광에 가려 잊혀진 듯 보인
다. 하지만 그는 말하자면 위로 불쑥 솟은 꽃대이자 가장 널리 알려진
개체일 뿐, 그의 주변에 널리 서식하는 탁월한 작가들과 함께 살펴야
루벤스를 제대로 이해할 수 있다.

　이상이 두 번째 단계이다. 이제 세 번째 단계를 살펴보자. 앞서 소
개한 작가들은 이들이 몸담고 있는 동일한 기호(嗜好)를 가진 세상이
라고 하는 보다 광범위한 전체에 속해 있다. 왜냐하면 풍속과 사고방
식은 대중이나 예술가 모두에게 똑같이 작용하기 때문이다. 이들은 고
립된 채로 존재하지 않는다. 지금 이 순간 우리는 여러 세기 저 너머
로부터 들려오는 이들의 목소리를 들을 따름이다. 하지만 우리는 우리
에게까지 들려오는 이들의 찬란하고 떨리는 목소리의 저변에서 일종의
웅성거림, 이를테면 이들 주변에서 군중이 한 목소리로 내는 은연하면
서도 가없는 커다란 소리를 듣게 된다. 이들이 위대한 까닭은 바로 군
중과 한 몸을 이뤘기 때문이다. 이 점을 인정하지 않을 수 없다. 파르

4) 야콥 요르단스(Jacob Jordaens, 1593~1678)는 플랑드르 화가이자 데생화
　가, 판화가이다. 루벤스와 같은 스승 밑에서 미술수업을 받았다. 플랑드르
　미술 전통에 따라 사실주의를 중시했을 뿐만 아니라, 이탈리아 화가, 특히
　카라바조로부터 많은 영향을 받았다.
5) 반 다이크(Van Dyck, 1599~1641)는 루벤스 이후 가장 뛰어난 17세기 플랑
　드르 화가로 꼽힌다. 초상화와 종교적, 신화적 내용을 주제로 한 그림을 많
　이 그렸고, 영국의 궁정화가로 임명되어 같은 해 기사 작위를 받았다.

테논 신전과 올림포스 산에 주피터 신전을 건립한 피디아스[6] 와 익티
누스[7] 는 여느 아테네 시민들이나 마찬가지로 자유시민이거나 이교도
이고, 씨름판에서 잔뼈가 굵었으며, 격투기로 신체를 다지는가 하면,
벌거벗은 채 훈련에 임하고, 공공장소에서 정치적 의견을 표명하고 투
표를 하기도 하며, 같은 피, 같은 교육, 같은 언어를 가진 아테네 시
민들과 똑같은 관심사와 생각과 믿음을 가지고 있었기 때문에, 평생토
록 이들의 작품을 바라보는 여느 관객들과 동류일 수밖에 없다.

　이와 같은 유사성은 우리 시대와 가까워질수록 더욱 커진다. 예컨대
16세기부터 17세기 중엽에 이르기까지 스페인이 영광의 절정에 머물
던 시대에는 벨라스케스와 무리요, 수르바란, 프란치스코 데 에레라,
알론소 카노, 모랄레스 등의 거물급 화가들[8] 뿐 아니라, 로페 데 베가
나 칼데론, 세르반테스, 티르소 데 몰리나, 돈 루이스 데 레온, 길렘
데 카스트로 등과 같은 위대한 시인들[9] 이 활동했다. 여러분이 알다시

6) 피디아스 혹은 페이디아스(Pheidias, 기원전 490년~430년경)는 고대 그리
　스 최고의 고전 예술가이다. 그는 페리클레스로부터 아테네 도시 전체를 관
　리하는 책임을 맡았으며, 특히 파르테논 신전을 건립한 것으로 유명하다.

7) 익티누스(Ictinus) 혹은 익티노스(Ictinos)는 고대 그리스의 건축가로, 파르
　테논 신전 건립에 참여했고, 특히 아폴론 신전 건립을 책임 맡았던 것으로
　알려져 있다.

8) 벨라스케스(Velasquez, 1599~1660), 무리요(Murillo, 1617~1682), 수르바
　란(Zurbaran, 1598~1664), 프란치스코 데 에레라(Francisco de Herrera,
　1590~1656), 알론소 카노(Alonso Cano, 1601~1667), 모랄레스(Moralès)
　등은 모두 스페인 바로크 화가들이다.

9) 로페 데 베가(Lope de Vega, 1562~1635), 칼데론(Calderon, 1660~1681),
　세르반테스(Cervantès, 1547~1616), 티르소 데 몰리나(Tirso de Molina,
　1571~1648), 돈 루이스 데 레온(don Luis de Léon), 길렘 데 카스트로
　(Gilhem de Castro) 등은 모두 스페인 문학의 황금시대에 활약했던 시인이
　자 극작가들이다. 특히 세르반테스는 소설 《돈키호테》로 여전히 세계적 명
　성을 누리고 있으며, 로페 데 베가는 무려 2천 5백 편에 달하는 극작품을 집
　필했다.

피 이 시기의 스페인은 왕권과 가톨릭 종교가 굳건했었고, 레판토에서 터키를 무찔렀는가 하면, 아프리카로 진출해 그곳에 근거를 마련하고, 독일에서 신교도들과 맞서 싸웠는가 하면 프랑스에까지 쫓아오고 또 영국에서 제압하기도 했으며, 신대륙의 우상들을 무찌르고 기독교로 개종시켰는가 하면, 유대인과 무어인들을 국외로 몰아내고, 화형과 박해를 불사하면서까지 국교를 공고히 하고, 아메리카를 지킬 목적으로 무자비한 대규모 정벌을 고집스레 펼치느라 선박이며 군대, 금은보화는 물론 고귀한 자국민들의 피, 즉 자기 자신의 심장에 흐르는 생명의 피까지도 아끼지 않음으로써 마침내 한 세기 반의 세월이 흐른 다음에는 기력이 쇠한 나머지 유럽의 발치 아래 굴복할 수밖에 없었지만, 그 정열이며 영광, 드높은 애국적 자부심 때문에 스페인 국민들이 충정을 다 바치는 왕을 중심으로 똘똘 뭉치고 기꺼이 목숨이라도 내놓을 뿐만 아니라, 국교와 왕실에 절대 복종하고 찬양하는가 하면, 교회와 왕권 주변으로 독실한 신자들과 전사(戰士)들, 찬양자들이 형성돼 있었다는 사실을 잘 알고 있을 것이다. 10) 이처럼 당시의 스페인 왕국은 종교재판과 십자군 활동이 끊이지 않고, 기사도 정신과 음험한 정열, 잔인성, 불관용, 중세적 신비주의가 득세하고 있었던 만큼, 가장 위대한 예술가들은 이들을 에워싸고 있는 군중이 지닌 역량과 감정, 정열을 가장 높은 정도로 지니고 있었다. 당대 최고 시인들인 로페 데 베가와 칼데론은 본래 군인은 아니지만 기꺼이 무적함대에 자원하여

10) 역자는 이 대목에서 원문의 호흡을 가급적 충실하게 전달하기 위해 기나긴 문장을 원문 그대로 우리말로 옮기고자 했다. 이 같은 만연체는 저자가 강의했던 내용(구어체)을 글로 전사(轉寫)하는(문어체) 중에 보다 많은 일관성과 압축효과를 부여하기 위해 한 문장으로 집약한 데서 탄생했다고 여겨진다. 텐이 저술한 이 책은 강의라는 원래의 틀과 형식을 어느 정도 유지하면서도, 사후(事後)에 적절한 첨삭을 가함으로써 매우 문학성 높은 문어체 문장을 또한 병행하고 있다. 텐이 널리 알려진 바대로 엄격한 체계주의자일 뿐 아니라, 대단한 문장가란 사실도 염두에 둘 필요가 있다.

싸웠을 뿐 아니라 그 어떤 결투나 사랑도 마다하지 않았으며, 봉건시대 시인들이나 돈키호테 못지않은 고양된 정신과 신비주의를 간직하고 있었다. 또 이들 예술가들은 열렬한 가톨릭 신자이기도 했던 만큼 이들 중 한 사람은 말년에 종교재판이 있을 때마다 빠지지 않고 나서기도 했고, 또 어떤 이들은 사제가 되었는가 하면 이들 중 가장 유명한 예술가인 위대한 로페는 미사를 집전하던 중에 예수 그리스도의 희생과 순교에 생각이 다다르자 그만 기절하기까지 했다. 우리는 예술가와 당대인 사이에 존재하는 내밀한 결합과 화합의 예를 얼마든지 찾아낼 수 있다. 따라서 어느 한 예술가가 지닌 기호와 재능을 이해하고 그가 무엇 때문에 특정 회화나 드라마를 창작하게 되었으며 또 어째서 이러저러한 색채를 선호하며 어느 특정 감정을 재현하려 했는지 알아내려면, 우리는 당대의 군중 사이에서 통용되던 풍습이나 사고방식의 일반성을 살펴야 한다.

요컨대 예술작품이나 예술가 혹은 예술가 집단을 제대로 이해하려면, 문제의 작품이나 문제의 예술가들이 살았던 바로 그 시대의 사고방식과 풍습의 일반적 상태를 정확히 파악해야 한다는 법칙에 도달할 수밖에 없다. 바로 이것이 마지막으로 설명하고자 하는 점이다. 이 점이야말로 원초적 원인을 구성하고, 나머지 모두를 결정하는 요인이기도 하다. 이 점은 경험에 비추어 볼 때 진실임이 입증된다. 사실상 예술사의 중요 시기들을 살펴보게 되면, 예술은 여기에 결부된 사고방식과 풍습에 따라 나타나기도 하고 사라지기도 한다는 사실을 보게 된다. 예를 들면, 고대 그리스 비극, 다시 말해 아이스킬로스[11]와 소포클레스,[12] 에우리피데스[13]의 비극은 여러 도시국가들이 공화정 형태

11) 아이스킬로스(Aeschylus, 기원전 525~455)는 소포클레스, 에우리피데스와 함께 고대 그리스 3대 비극작가로 꼽으며, 〈탄원자들〉, 〈페르시아 사람들〉, 〈오레스테이아〉 3부작 등 7편의 희곡작품이 오늘날까지 전해지고 있다.
12) 소포클레스(Sophoklês, 기원전 496~406)는 고대 그리스의 가장 위대한 비

를 유지하던 영웅시대, 즉 그리스가 페르시아와 싸워 이겼던 바로 그
시대에 탄생했다. 이 시기는 그리스의 소도시들이 독립을 쟁취하려 무
진 애를 쓰고 문명세계에서 맹위를 떨치던 시기였다. 그러다가 비극은
그리스가 정신력이 쇠퇴하여 마케도니아에 정복당하고 외세의 지배를
받게 됨으로써 독립성을 잃어버리고 에너지를 상실함과 동시에 사라지
게 된다. 마찬가지로, 고딕 양식 건축술도 이미 르네상스 기운이 감돌
던 11세기 동안 노르만족의 침입이나 강도들의 극성스런 횡포가 잦아
들고 사회가 안정되기 시작하면서 봉건체제가 굳건히 확립되던 시대에
발전했다. 그러다가 근대 왕정이 도래함에 따라 군사력을 앞세워 독립
을 유지해 오던 군소 영주들이 쇠퇴하면서 15세기 말경에 사라지게 되
었는가 하면, 풍속도 완전히 바뀌게 된다. 마찬가지로, 홀란드 회화도
홀란드가 집념과 용기로써 스페인의 지배로부터 풀려나고 영국과 대등
하게 싸웠으며, 유럽에서 가장 부유하고 자유롭고 근면하고 번영을 구
가하던 영광스런 시대에 활짝 개화하게 된다. 그러다가 홀란드가 18세
기 초엽에 이르러 영국에게 패권을 물려주고 후면으로 밀려나고, 야망
과 벅찬 감동을 저버리는 대신에 그저 안락만을 추구하는 얌전한 부르
주아로서 그저 잘 조직되고 효율적인 금융 및 상업 국가로 전락하면서
쇠락의 길을 걷게 된다. 프랑스 비극도 마찬가지이다. 프랑스 비극은
루이 14세가 주도하는 굳건하고 품격 있는 군주제 아래 예의범절과 궁
정생활, 고상한 공연, 귀족적 우아함 등의 가치들이 자리 잡았을 때
나타났다가, 대혁명 이후 귀족사회가 붕괴하고 살롱 문화가 쇠퇴하면
서 위력을 상실하게 된다.

　　나는 이제 비교를 통해 한 시대의 풍속과 사고방식이 예술에 영향을

극작가 중 하나로, 130여 편의 작품 중에 〈아이아스〉, 〈안티고네〉, 〈엘렉
트라〉, 〈오이디푸스 왕〉 등이 오늘날까지 전해진다.

13) 에우리피데스(Euripides, 기원전 480년경~406년)는 고대 그리스의 비극작가
로, 〈안드로마케〉, 〈헬레네〉, 〈헤라클레스〉 등의 작품들이 전해지고 있다.

미친다는 사실을 여러분이 좀더 명확하게 깨달을 수 있도록 하겠다. 예컨대, 남쪽 나라에서 시작하여 북쪽으로 거슬러 올라가다 보면, 어느 일정 지역에서부터 특별한 농사방식과 식물군이 시작된다는 사실과 마주치게 될 것이다. 우선 남쪽 나라에서는 알로에와 오렌지와 마주치게 되고, 조금 더 올라가면 올리브 나무와 포도나무를 만나며, 그다음으론 떡갈나무와 귀리를 보게 되고 좀더 위에서는 전나무를 만나며, 종국에는 이끼와 지의(地衣)를 만나게 된다. 매 지역은 나름의 특유한 농사법과 식물군을 거느린다. 이 둘은 매 지역이 시작되는 곳에서부터 시작해서 경계선이 끝나는 곳에서 끝이 난다. 이 둘은 바로 해당 지역에 결부돼 있다. 요컨대 이 둘의 존재조건을 지탱하는 것은 바로 지역이다. 이 둘이 나타나는가 나타나지 않는가는 그 지역인가 아닌가에 따라 결정된다. 한편 어느 특정 지역이란 일정 온도, 일정 수준의 열기와 습도를 말하는데, 한마디로 그 지역 고유의 특성을 주도하는 몇몇 상황을 일컬으며, 이를테면 조금 전 언급했던 사고방식과 풍속의 일반성과 유사하다고 해야 하지 않겠는가? 마치 물리적 온도차에 따라서 어떤 종류의 식물이 나타나거나 나타나지 않는 것처럼, 정신적 온도가 있어서 그 차이에 따라 특정 예술이 나타나거나 나타나지 않는다고 말할 수 있다. 우리가 옥수수나 귀리, 알로에 혹은 전나무 등의 식물이 자랄 수 있는지 아닌지에 대해 연구할 수 있는 것과 마찬가지로 이교도적 조각이나 사실주의 회화, 신비주의 건축, 고전문학, 관능적 음악이나 이상주의적 시 등의 예술이 태어날 수 있는지 아닌지를 알려면 정신적 온도를 연구해야 한다. 인간정신이 만들어낸 산물은 살아 있는 자연과 마찬가지로 환경에 의해서만 설명된다.

바로 이 사실이 올해 이탈리아 회화사를 공부하는 여러분이 연구해야 할 점이다. 나는 여러분에게 조토[14]와 베아토 안젤리코[15]의 작품

14) 조토(Giotto, 1266년경∼1337년)는 이탈리아의 화가이자 조각가, 건축가이다. 르네상스 미술양식의 선구자로 꼽으며, 수백 년 동안 유럽미술을 대표

에 나타나는 신비주의적 환경을 재구성하여 보여줄 생각이며, 그럴 목
적으로 당시 사람들의 행복과 불행, 사랑, 신앙, 천국, 지옥을 비롯하
여 인간사의 모든 주요 관심사를 다루는 시인과 작가들의 작품을 선별
해서 소개할 작정이다. 예컨대, 단테와 주이도 카발칸티, 16) 프란체스
코 사도들의 시, 〈황금빛 전설〉, 17) 〈예수 그리스도의 모방〉, 18) 성 프
란체스코의 생애를 그린 〈피오레티〉, 19) 디노 콤파니20)와 같은 역사가
들의 저술, 무라토리21)가 수집한 것들로 소공화국에서 벌어지는 질투
와 폭력을 고지식하게 그린 방대한 연대기 작가들의 글을 들 수 있다.
그리고 나서 나는 여러분에게 그로부터 한 세기 반이 흐른 다음 레오나
르도 다빈치22)와 미켈란젤로, 23) 라파엘로, 24) 티치아노 등이 활동했

하는 예술가로 숭앙받았다. 이하 본문을 참조할 것.

15) 베아토 안젤리코(Beato Angelico) 혹은 프라 안젤리코(Fra Angelico, 1395~
1455)는 초기 이탈리아 르네상스를 대표하는 화가 중 하나이다. 탁월한 종
교화를 많이 그린 까닭에 흔히 '축복받은' 안젤리코로 불리곤 한다. 이하 본
문을 참조할 것.

16) 기도 카발칸티(Guido Cavalcanti, 1255~1300)는 이탈리아의 시인으로, 단
테의 친구이자 동료였다. 하지만 단테와는 달리 무신론자로, 특히 사랑의
철학에 탐닉했었다.

17) 〈황금빛 전설〉(Légende dorée)은 프랑스인 자크 드 보라진(Jacques de Vora-
gine)이 1260년에 발표한 성인열전으로, 특히 초기 기독교 순교자들의 고난
을 주로 서술한다.

18) 〈예수 그리스도의 모방〉(L'Imitation de Jésus-Christ)은 라메네(Lamennais)
가 15세기에 수도사들을 위해 라틴어로 집필한 예수의 수난에 관한 기록이다.

19) 〈피오레티〉(Fioretti)는 무명작가가 성 프란체스코의 언행을 구술하는 산문
작품이다.

20) 디노 콤파니(Dino Compagni, 13세기 중엽~1324)는 14세기에 활동했던
이탈리아의 역사가로, 특히 피렌체의 최절정기인 13~14세기 동안의 연대
기로 유명하다.

21) 루도비코 안토니오 무라토리(Ludovico Antonio Muratori, 1672~1750)는
이탈리아 역사의 아버지로 불릴 만큼, 방대한 사료를 수집하고 정리한 것으
로 유명하다.

던 이교도적 환경을 재구성해서 소개할 작정이고, 동시에 벤베누토 첼리니[25]와 같은 근대인들의 회고록과, 로마나 그 밖의 이탈리아 주요 도시들에서 벌어지는 일상사를 기록한 다양한 연대기, 각국 대사들이 본국에 보내는 외교문서, 축제와 가장행렬, 도시 입성, 또는 여러분에게 당시의 과격성이나 관능성, 주변의 강력한 풍습은 물론이고 생생한 시적, 문학적 감흥과 목가적 기호, 장식 취미, 그리고 위인들과 식자층뿐 아니라 일반 백성이나 무지한 군중 사이에서도 똑같이 성행했던 외적 현시의 필요성을 증언해줄 중요한 글들을 소개할 생각이다.

이제 우리는 이런 연구를 성공적으로 전개함으로써, 이탈리아 회화가 탄생하여 발전하고 꽃피며 다채롭게 나타났다가 쇠퇴하기까지 다양한 사고방식들이 작용했다는 사실을 대단히 명확한 방식으로 추적할

22) 레오나르도 다빈치(Leonardo da Vinci, 1452~1519)는 이탈리아 르네상스를 대표하는 최고의 예술가이며, 회화, 조각, 금은 세공, 음악, 건축, 물리학, 천문학, 지리학, 기하학, 해부학, 식물, 연금술, 기계설비, 군사장치, 시계 제조, 도시계획 등의 분야에 걸쳐서 전방위적인 천재성을 나타냈던 인류 최고의 천재로 꼽는다. 하지만 명성에 비해 많은 회화작품을 남기지는 못했으며, 널리 알려진 명작으론 〈모나리자〉, 〈최후의 만찬〉, 〈세례 요한〉 등이 있다.

23) 미켈란젤로(Michelangelo, 1475~1564)는 레오나르도 다빈치와 더불어 이탈리아 르네상스를 대표하는 천재적 예술가로, 회화뿐 아니라 조각, 시, 건축에서도 탁월한 재능을 발휘했다. 그의 조각작품으로는 〈율리우스 2세〉, 〈모세 상〉, 〈다비드 상〉이 널리 알려져 있고, 회화작품으로는 특히 시스티나 성당의 천장에 그린 〈최후의 심판〉이 유명하다.

24) 라파엘로(Raffaello Sanzio, 1483~1520)는 이탈리아 르네상스 예술을 주도했던 인물 중의 하나로, 대(大) 화가이자 건축가이기도 하다. 널리 알려진 회화작품으로는 〈성모의 대관(戴冠)〉, 〈아테네의 학원〉, 〈책을 읽는 성모자〉, 〈삼미신〉(三美神) 등이 있다.

25) 벤베누토 첼리니(Benvenuto Cellini, 1500~1571)는 이탈리아 르네상스 시대의 세공 예술가이자 화가, 조각가, 군인, 음악가이다. 특히 이 책의 제2부, 제5장의 내용을 참조할 것.

수 있었다고 가정해 보자. 더불어, 다른 시대, 다른 나라의 건축이나
회화, 조각, 시, 음악 등의 다양한 예술 장르에서도 마찬가지로 성공
을 거두게 되었다고 가정해 보자. 최종적으로, 우리가 바로 이런 발견
들에 힘입어 마침내 개개의 예술이 지닌 성격을 규정하고 예술양식이
존재할 수 있는 조건들을 밝히게 되었다고 가정해 보자. 그렇게 되면
우리는 미술이나 예술 일반에 관련한 철학, 다시 말해 예술철학을 수
립할 수 있게 되는 셈이다. 우리는 이것을 '미학'이라 지칭한다. 우리
는 바로 미학을 추구하는 것이지, 다른 무엇을 추구하지 않는다. 또한
우리가 지향하는 미학은 근대적인 것으로, 교조적이 아니라 역사적이
란 점에서 과거의 미학과 구별된다. 즉, 우리가 지향하는 근대 미학은
규범을 강제하는 대신 법칙들을 확인한다. 예전의 미학은 무엇보다도
먼저 미란 무엇인가에 관한 정의를 제시하고, 미는 눈에 보이지 않는
것의 표현이라거나 정신적 이상(理想)의 표현으로 규정하거나, 인간
적 정열의 표현으로 간주하곤 했다. 그런 다음 마치 법률조항처럼 이
러한 정의에 기반하여 용서하고 처단하고 훈계하고 인도하려 들었다.
나는 그런 엄청난 임무를 떠맡지 않은 것이 얼마나 다행스러운지 모른
다. 나는 여러분을 인도할 생각이 없다. 만일 그런 일이 벌어지게 된
다면 무척이나 당황스러울 것이다. 기껏 율법이랄 것이 있다면 다음
두 가지 사실에 그칠 따름이다. 하나는 여러분이 이미 태어날 때 천재
성을 가지고 태어났어야 한다는 사실이다. 하지만 이는 여러분의 부모
와 관계된 일이지 나하고는 무관하다. 다음으론, 자기 자신의 예술을
확고하게 만들려면 열심히 노력해야 한다는 점이다. 하지만 이것 또한
여러분 자신의 일이지 나하고는 무관하다. 반면에 내가 짊어진 유일한
의무란 여러분에게 사실을 있는 그대로 전하는 일이고, 이런 사실이
어떻게 일어나게 되었는지 보여주는 일이다. 내가 오늘날 채택하고 모
든 정신과학에 걸쳐 통용되길 희망하는 현대적 방법이란 인간이 이룩
한 작품, 특히 예술작품을 그 성격과 원인을 규명해야 하는 사실 내지

산물로 간주하는 데 있다. 그 이상도 그 이하도 아니다. 우리가 지향하는 과학의 참모습은 이와 같기 때문에 금지하고 용서하는 대신에, 확인하고 설명할 따름이다. 우리의 과학은 다음과 같이 말하지 않는다. "홀란드 예술을 무시하시오. 저속하기 때문입니다. 이탈리아 예술만 감상하시오." 혹은, 이렇게 말하지도 않는다. "고딕 예술을 무시하시오. 병적인 예술이라오. 오로지 그리스 예술만을 감상하시오." 우리가 지향하는 과학은 개개인이 자기가 좋아하는 분야를 추구하고, 자기기질에 맞는 것을 선호하며, 자기 자신에게 맞는 바를 좀더 면밀하게 탐구할 수 있는 자유를 부여한다. 따라서 이 과학은 모든 형태의 예술양식, 모든 유파를 용인하고, 서로 간에 적대적인 것까지도 모두 받아들인다. 이 과학은 어떤 형태의 예술이건 간에 동일한 인간정신의 발현으로 간주하기 때문에 모든 것을 포용한다. 또 이 과학은 예술의 수가 보다 많고 성격이 다를수록 인간정신을 보다 새롭고 다양하게 보여주는 셈이라고 간주한다. 이 과학은 이를테면 오렌지 나무나 월계수 나무, 전나무, 자작나무 등 개개의 종을 가리지 않고 공평하게 다루는 식물학과 같다고 할 수 있다. 이 과학은 일종의 응용 식물학이라 할 수 있는데, 다만 식물이 아니라 인간이 이룩한 작품을 대상으로 한다는 점이 다를 따름이다. 그런 까닭에 이 학문은 오늘날의 일반적 경향에 따르고 있는데, 즉 정신과학이 자연과학에 근접하고, 정신과학도 자연과학적 원칙과 신중성, 방향성을 갖추게 됨으로써 동일한 학문적 견고성과 진보를 약속받고 있다.[26]

26) 이폴리트 텐의 문예비평이 기저에 깔고 있는 과학적 실증주의의 근간이 극명하게 나타나 있는 대목이다. 텐이 활동하던 프랑스 19세기 중엽은 오귀스트 콩트(Auguste Comte, 1798~1857)가 선도하는 실증주의의 영향 아래 과학과 진보에 대한 믿음이 널리 퍼져 있고 모든 사회현상을 유기체적으로 설명할 수 있다는 낙관론이 지배하던 때이다. 텐이 자신의 문예이론을 수립하는 데 콩트로부터 지대한 영향을 받았다는 것은 폭넓게 인정되는 사실이긴 하지만, 이에 앞서 문화적 상대주의를 설파했던 몽테스키외(Montesquieu, 1654~

2

이제 나는 미학강의의 서두에서 제기될 수밖에 없는 초미의 질문, 바로 예술이란 무엇인가 하는 문제에 이 방법론을 적용시켜 볼 것이다. 예술이란 무엇인가? 예술이 지니는 성격은 무엇인가? 나는 여러분에게 공식을 들려주는 대신 사실을 확인토록 해줄 생각이다. 왜냐하면 예술에서도 다른 분야에서처럼 사실들, 즉 실증적 사실들이 존재하며 관찰이 가능하기 때문이다. 즉, '예술작품들'도 식물도감 속의 식물들이나 박물관의 동물들처럼 박물관과 미술관에 종류별로 진열된다는 뜻이다. 우리는 동식물이나 마찬가지로 예술작품을 분석할 수 있으며, 식물이나 동물 일반이 그렇듯 예술작품 일반이 과연 무엇인지 탐구할 수 있다. 동식물의 경우도 그렇지만 예술작품을 탐구할 때도 경험세계 바깥으로 빠져나올 필요는 없으며, 우리가 해야 할 일이란 수많은 비교와 점진적 삭제를 통해 모든 예술작품에 속하는 공통분모를 찾아내는 동시에, 예술작품이 인간정신이 이룩한 그 밖의 다른 산물과 차별성을 나타나게 하는 뚜렷한 특성들을 밝혀내는 데 있다.

그러기 위해서 예술의 5대 장르, 즉 시, 조각, 회화, 건축 그리고 음악 중에서 설명이 보다 어려운 건축과 음악은 일단 접어두기로 하자. 이 문제는 나중에 다루기로 하자. 우선 세 가지 예술 장르부터 살펴보기로 하자. 여러분이 잘 알고 있듯이, 이 세 가지 예술 장르는 다소간에 '모방' 예술이란 공통점을 가지고 있다.

일견 이 점이야말로 이 세 예술이 공통적으로 지닌 주된 특성처럼 보이며, 세 예술은 가능한 한 정확하게 모방하려 노력하는 듯하다. 왜

1713)의 영향이나, 지금 이 대목에서 보듯 식물군이나 인문지리적 특성을 들어 가며 문화적 형성요인으로서의 '환경'의 중요성을 역설하는 대목은 19세기 초에 상대주의 문학관을 예증했던 마담 드 스탈(Madame de Staël, 1766~ 1817)의 한 구절을 그대로 읽는 듯한 인상을 준다.

냐하면 조각상은 살아 있는 실제 인물을 가장 가깝게 모방하려 하고, 회화는 실제 인물들을 이들이 취하는 실제의 태도, 있는 그대로의 실내 또는 자연의 풍경과 함께 나타내려 한다는 점이 분명하기 때문이다. 드라마나 소설도 마찬가지로, 인물들의 성격이나 행동이며 말을 정확히 재현하고 가능한 한 있는 그대로 명확하고 충실한 이미지를 만들어 내려고 노력한다. 실제로 우리는 조각품이 제시하는 이미지가 불충분하고 정확하지 않을 때 조각가에게 이렇게 말하곤 한다. "가슴이며 다리를 그렇게 표현하면 곤란하지." 화가에게는 이런 말을 하기도 한다. "뒤편의 인물들이 너무 크게 그려졌습니다. 나무 색깔이 진짜가 아닙니다." 혹은, 작가에게 이렇게 말하기도 한다. "그런 식으로 느끼고 생각하는 사람이 세상에 도대체 어디 있답니까?"

한편 이보다 더욱 설득력 있는 증거들이 있다. 우선, 우리가 매일 겪는 일상사를 예로 들어 보자. 예술가의 삶은 대개 두 시기로 나뉠 수 있다. 삶의 첫 시기는 예술가의 젊은 시절이나 재능이 무르익어 가는 시기로, 이때의 예술가는 대상을 있는 그대로 보고 세심하면서도 노심초사하는 심정으로 탐구한다. 예술가는 대상을 항시 목전에 두고 잊지 않는다. 예술가는 무진 애를 쓰며, 때론 지나칠 정도로 지극히 충실하게 대상을 표현해 낸다. 그러다가 예술가가 어느 시기에 이르면 대상에 어느 정도 익숙해져 있기 때문에 더 이상 새로운 것을 찾아내지 못한다. 그는 생생한 모델을 저버리고 대신 그간 쌓아 온 경험에서 길어 낸 요령을 발휘하여 드라마나 소설, 그림 또는 조각상을 만든다. 첫 시기만이 진실한 감정의 시기라고 할 수 있고 두 번째 시기는 상투적이고 쇠락하는 시기이다. 우리가 위대한 예술가들의 삶을 살펴보게 되면, 언제나 이 두 종류의 삶이 혼재해 있음을 발견하게 된다. 미켈란젤로의 삶에서 첫 번째 시기는 유난히 길어서 무려 60년 가까이 지속되었다. 이 세월 동안 미켈란젤로가 이룩한 작품들을 보게 되면 예외 없이 모두 힘과 영웅적 위대성이 넘친다는 것을 볼 수 있다. 예술

가로서의 그는 철저했다. 다른 것은 아예 꿈도 꾸지 않았다. 미켈란젤로가 행한 수많은 해부와 무수한 데생, 자기 자신의 감정상태를 지속적으로 분석하는 태도, 비극적 열정과 이것의 육체적 표현에 쏟았던 탐구심은 다름 아니라 그의 내면에 자리 잡고 있는 투쟁적 에너지를 바깥으로 발산하는 수단이었다. 바로 우리가 시스티나 성당의 구석구석과 천장을 바라보며 갖게 되는 생각이다. 반면에 바로 곁에 위치한 파올리나 성당에 가서 그가 그린 〈바오로의 개종〉이나 〈베드로의 순교〉를 비교해 보라. 혹은, 미켈란젤로가 67세에 완성한 〈최후의 심판〉을 보라. 그러면 전문가건 전문가가 아니건 간에 누구라도 두 프레스코화가 기법에 따라 그려졌고, 예술가가 일정한 형태들을 줄곧 특징적으로 사용하며, 비범한 자세들을 다양하게 표현하고, 기묘하게 과장된 단축 화법을 발휘하긴 했지만, 앞선 시기의 작품들에서 볼 수 있는 충만하고 생생한 창조력과 자연스러움, 장엄한 감동, 완연한 진실의 힘이 기교와 타성에 짓눌려 적어도 부분적으로 자취를 감췄고, 그래도 미켈란젤로가 여느 예술가들보다 우월한 것은 사실이지만 본연의 자기 자신에는 크게 못 미친다는 점을 이내 간파할 수 있다.

한편, 프랑스의 미켈란젤로라 할 수 있는 코르네유[27]의 삶에서도 똑같은 면모를 찾아볼 수 있다. 코르네유는 첫 번째 생애 동안 정신적 힘과 영웅주의에 충만해 있었다. 코르네유는 종교전쟁이 새로운 왕정에 불러일으킨 격정성과 결투에 임하는 이들의 대담성, 여전히 남아 있는 봉건적 명예심, 왕자들의 음모에 의한 처절한 살인극이나 리슐리외 재상이 궁정에서 자행하는 처형에 이르기까지, 바로 자기 주변에서 이런

27) 코르네유(Pierre Corneille, 1606~1684)는 프랑스 바로크 시대를 거친 다음, 라신(Racine, 1639~1699), 몰리에르(Molière, 1622~1673)와 더불어 프랑스 17세기 고전주의 문학에 지대한 영향을 미쳤던 희곡 작가이다. 여기서 언급되고 있듯이, 코르네유는 숙명을 넘어서는 인간 의지의 승리를 주된 테마로 한 여러 희곡작품을 집필했다.

감정들을 접했었고, 그 결과 쉬멘느와 르 시드〔엘 시드〕, 폴리왹트와
폴린, 또는 코르넬리, 세르토리위스, 에밀리, 오라스〔호라티우스〕가
문 사람들과 같은 인물들28)을 창조할 수 있었다. 나중에 코르네유는
끔찍할 정도로 긴장감이 감돌며 관대함이 과장 취미에 묻혀 버리는
〈페르타리트〉29)나 〈아틸라〉30)를 비롯한 여러 비극작품들을 남겼다.
이 시기에 코르네유가 창조해 낸 등장인물들은 더 이상 세계의 장(場)
에서 통용되기 힘든 인물들이었다. 코르네유는 더 이상 인물 창조를 위
해 노력하지 않았으며, 따라서 영감이 따를 리 없었다. 그는 이전 작품
들에서 흥분된 마음으로 사용했던 방식들을 그저 답습할 따름이었고,
문학이론이며 극적 정황과 드라마의 파격에 관한 장광설과 옹호에서도
다를 바 없었다. 이를테면 코르네유는 자기 자신을 베끼고, 스스로에
게 함몰한 셈이었다. 지식과 계산, 타성이 커다란 감동과 용맹스런 행
동에 대한 직접적이고 독자적인 성찰을 대신하게 되었다. 요컨대 코르
네유는 더 이상 예술작품을 창조한 것이 아니라 제조해 냈다.
　이처럼 우리가 위인들이 영위한 삶의 역사에서만 생생한 모델을 모
방하고, 있는 그대로의 자연31)에 항상 주의를 기울여야 할 필요성을

28) 모두 코르네유의 희곡작품에 등장하는 인물들로, 쉬멘느(Chimène)와 르
　　시드(le Cid)는 〈르 시드〉(Le Cid, 1636)에, 폴리왹트(Polyeucte)와 폴린
　　(Pauline)은 〈폴리왹트〉(Polyeucte, 1642), 코르넬리(Cornélie)는 〈폼페이
　　우스의 죽음〉(La Mort de Pompée, 1644), 세르토리위스(Sertorius)는 〈세
　　르토리위스〉(Sertorius, 1662), 에밀리(Émilie)는 〈키나〉(Cinna, 1641),
　　오라스 가문 사람들(les Horaces)은 오라스(Horace, 1640)에 등장한다.
29) 코르네유가 1652년에 발표한 비극 〈페르타리트〉(Pertharite)의 주인공으로,
　　대중으로부터 거의 호응을 얻지 못했다.
30) 코르네유의 비극으로, 1667년 몰리에르 극단이 처음으로 무대에 올렸었다.
31) 혹은, '현실'. 텐의 필치 아래 사용되고 있는 '자연'(nature)이란 말은 오늘날
　　우리가 통상적으로 이해하는 '자연'이란 말과 외연과 내포가 다를 수 있다는
　　점에 유의할 필요가 있다. 우선, 텐은 '자연'이란 말을 마치 17세기 프랑스
　　고전주의자들이 그러했듯, '인간적 자연', 즉 '인간 본연의 성질' 내지 '인간

느끼는 것은 아니다. 개개의 커다란 예술유파의 역사에서도 똑같은 필
요성을 느끼게 되기 때문이다. 모든 예술유파는(나는 이 점에서 예외가
존재한다고 생각하지 않는다) 정확한 모방과 살아 있는 모델을 망각함
으로써 퇴락하고 쇠퇴하게 마련이다. 회화의 경우를 보면, 미켈란젤
로 이후 억지로 근육을 키우고 과장된 포즈에 경도하는 경향이 뒤를
이었고, 위대한 베네치아 화가들 이후로는 극적 장식이나 둥근 살집이
강조되었으며, 18세기 프랑스 회화는 아카데미풍 화가와 규방화가들
로 마감하게 된다. 문학에서는 운문과 수사학에 경도하는 퇴폐적 라틴
풍이 찾아들고, 영국 드라마는 관능적이고 미사여구를 남발하는 문학
가들의 출현으로 쇠락하게 되며, 이탈리아 문학은 소네트와 비꼼, 과
장 취미로 전성기를 마감한다. 이상의 여러 예 중에서 눈에 띄는 두
가지 경우만 구체적으로 살펴보고자 한다. 바로 고대에서의 조각과 회
화의 쇠락이다. 이런 사실을 실감하려면 폼페이와 라벤나를 차례로 방
문해 보는 것으로 충분하다. 폼페이의 회화와 조각은 서기 1세기의 것
들이다. 반면에 라벤나의 모자이크는 서기 6세기, 즉 유스티니아누스
황제 시대의 것들이다. 이는 곧 5세기라고 하는 세월이 흐르는 동안
예술이 회복 불능 상태에 빠지게 되었음을 의미하는데, 그 까닭은 선
대에서와 같은 생생한 모델이 망각되었기 때문이다. 서기 1세기 때만
하더라도 씨름의 풍속이나 이교도적 기호가 존재했었다. 당시만 하더
라도 사람들은 헐렁한 옷을 걸치고, 옷을 쉽게 벗는가 하면, 목욕도
하고 벌거벗은 채로 몸을 단련하며, 격투장에서 격투를 벌이기도 하

성'이란 말로 사용하기도 한다. 그런가 하면, 빈번하게 '현실'(*réalité*)이란 의
미로 사용하기도 한다. 더불어, 텐의 문예이론이 졸라(Zola)를 위시한 이른
바 '자연주의'(*naturalisme*) 소설가들에게 막대한 영향을 미쳤다는 것은 주지
의 사실이기도 하다. 이때의 '자연'은 '자연과학'의 준말로 파악해도 무방하
다. 따라서, 이 책에서 '자연'이란 말이 이처럼 다양한 의미로 사용되는 만
큼, 역자는 이 단어를 문맥에 따라 우리말로 옮겼음을 밝혀둔다.

고, 살아 움직이는 싱싱한 육체를 호의적이고 지혜롭게 관조하곤 했었
다. 그래서 완전히 벌거벗었거나 반쯤 벗은 사람들에 둘러싸여 있던
조각가와 화가, 예술가들은 있는 그대로의 모습을 재현해 낼 수 있었
다. 여러분이 폼페이에 가보면 그곳의 벽이나 작은 연설장, 옥내 마당
에서 얼마든지 춤추는 아름다운 여성들과 평온하고 자신만만해 보이는
젊은 영웅들, 우람한 가슴근육이며 날렵한 다리를 볼 수 있는데, 모든
동작과 자태는 오늘날 제아무리 세심한 예술가라 할지라도 도저히 흉
내 낼 수 없을 정도로 정확하고 어색함이 없이 재현돼 있다. 그러다가
5세기가 흐르는 동안 모든 것이 변화한다. 종국에는 이교도적 풍습이
나 씨름하는 습관, 벌거벗은 몸을 드러내는 일이 사라지게 되었다. 더
이상 몸을 드러내는 대신, 복잡한 의상이나 수를 놓았거나 진홍색 천,
또는 화려한 동양풍의 옷으로 몸을 감추게 되었다. 씨름꾼이나 미끈한
젊은이를 높이 사는 대신에, 고자나 서생, 여성, 또는 승려가 대접을
받게 되었다. 금욕주의가 득세하면서 나약한 몽상과 공허한 토론, 서
류, 궤변이 행세하게 된다. 동로마 제국의 약삭빠른 수다쟁이들이 용
감한 그리스 운동선수와 강인한 로마 전사를 대신하기에 이른다. 이리
하여 살아 있는 모델에 대한 지식과 연구는 점차로 금지된다. 이제 살
아 있는 모델은 더 이상 찾아볼 수 없다. 보는 것이라곤 기껏 이전 대
가들의 작품이고, 그저 이것을 복제할 따름이다. 이내 복제의 복제만
이 자행되고, 이런 상황은 더욱더 조장된다. 세대가 바뀜에 따라 오리
지널과는 점점 더 멀어질 따름이다. 예술가는 스스로 생각하길 멈추고
개인적 감정을 상실한다. 그저 베끼는 일에만 전념한다. 교부(教父)
들은 예술가가 새로운 것을 창조해 내는 대신, 전통에 따르고 권력이
시키는 대로 선대의 것들을 그저 후대에 그대로 전수할 것을 명령한
다. 이처럼 예술가와 모델이 분리됨으로써 급기야 예술은 여러분이 라
벤나에서 보게 되는 상태로 전락하게 되었다. 5세기가 흐르고 난 다
음, 이젠 앉아 있거나 서 있는 사람밖에는 재현할 줄 모르게 되었다.

다른 자세들은 재현하기가 너무 어려워졌기 때문이다. 예술가는 더 이상 그럴 만한 역량을 가지지 못하게 되었다. 손과 발은 뻣뻣하고, 마치 부러져 있는 것처럼 보인다. 옷의 주름은 굳어 있고, 인물의 모습은 마네킹을 방불케 하며, 눈이 얼굴 전체를 잠식한다. 예술은 마치 죽을병에 걸린 환자와도 같은 처지로 전락하게 되었다. 이내 예술은 신음하며 죽어갈 것이다.

다른 예술양식, 혹은 지난 세기에 바로 우리나라 프랑스에서도 유사한 상황에서 예술이 쇠퇴했던 모습을 목격할 수 있다. 루이 14세 시대만 하더라도 문학은 순수하고 정확하며 유례를 찾아보기 힘들 정도의 간결성을 갖춘 완벽한 문체에 도달해 있었다. 특히 극예술은 유럽 전체를 통틀어서 인간정신이 발휘할 수 있는 최고의 언어와 작시법을 나타냈었다. 작가들이 바로 자기 곁에 숱한 모델을 두고 있으면서 언제라도 관찰할 수 있었기 때문이다. 루이 14세는 국왕다운 체통과 유창함, 위엄을 갖춘 완벽한 언어를 구사했었다. 당시 궁정인들의 서한이나 공문서, 회고록을 보면, 군주와 궁정인들 모두 귀족적 어조와 변함없이 우아하면서도 정확한 어휘는 물론이고 점잖은 태도와 올바르게 말하는 습관을 가지고 있었으며, 작가는 이들과 교류하면서 저장된 기억과 경험으로부터 최상의 표현을 찾아낼 수 있었다.

그러다가 라신32)과 델릴33)을 갈라놓는 한 세기 동안 커다란 변화가 초래된다. 선대의 어법이나 운문은 대단한 찬사를 받았었기 때문에, 후대인들은 자기 주변에서 실재하는 인물들을 관찰하는 대신 이들을

32) 라신(Jean Racine, 1639~1699)은 17세기 프랑스 고전주의 문학을 대표하는 최고의 비극작가로, 〈페드르〉, 〈앙드로마크〉, 〈베레니스〉, 〈에스테르〉 등 고대 그리스 비극과 로마사를 주제로 한 수많은 주옥같은 비극작품을 남겼다.
33) 델릴(Jacques Délille, 1738~1813)은 프랑스의 시인으로, 특히 베르길리우스의 작품을 운문으로 번역했으며, 가볍고 감각적인 운문으로 된 시작품을 많이 남겼다.

그린 선대의 비극작품들에 빠져들게 된다. 실재하는 주변의 사람들이
아니라 작가들을 모델로 삼게 된 것이다. 이리하여 관습적 언어가 생
겨나고, 아카데믹한 문체며 현시적 신화나 인위적 작시법, 좋은 작가
들이 썼던 검증되고 공인받은 어휘들이 행세를 하게 된다. 그 결과 지
난 세기 내내 꼴불견이라 할 수 있는 문체가 횡행하게 되는데, 다시
말해 하나의 각운이 이미 예견된 각운으로 이어지고, 대상의 이름을
제대로 지칭하지도 못한 채 바다가 앙피트리트[34]라 불리고, 사유에
족쇄가 채워져서 더 이상 억양이며 진실, 그리고 생명을 갖지 못할뿐
더러, 마치 고답적 라틴 시구나 만들어 내는 현학자 양성소에서 제조
된 듯한 글이라는 인상을 면하기 힘든 지경에 이르렀다.

　따라서 가장 가까운 거리에서 모방할 수 있도록 여하한 일이 있어도
언제고 현실에서 눈을 떼어서는 안 되며, 온전한 예술이란 곧 정확하
고 철저한 모방에 있다는 결론에 이르게 된다.

3

　이는 모든 점에서 볼 때 사실인가? 아주 완벽한 모방이야말로 예술
의 목적인가?

　만일 이 말이 사실이라면, 완벽할 정도로 정확하게 모방을 하면 가
장 훌륭한 작품을 만들어 내는 셈일 것이다. 하지만 실상은 그렇지 않
다. 왜냐하면 우선 조각만 보더라도, 주조는 모델을 가장 충실하고 세
밀하게 재현할 수 있는 기법이지만, 아무리 잘 만든 주조 작품이라 할
지라도 잘 만든 조각상만은 못하기 때문이다. 또 다른 예를 들어 보
자. 사진은 평평한 바탕 위에 선과 색조로써 모방코자 하는 모델의 윤

34) 앙피트리트(Amphitrite)는 그리스 신화에 등장하는 바다의 여신이자 해신
　　(海神) 포세이돈의 부인이다. 이 대목에서 텐은 고대를 숭앙하는 작가들이
　　무분별하게 고대작가들을 그대로 흉내 낸다는 점을 꼬집는다.

곽선과 형체를 가장 완벽하고 착오 없이 복제할 수 있는 기술이다. 사진은 회화를 보조하는 유용한 수단임에 틀림없다. 때로 교양인이나 현명한 사람들은 사진을 고상하게 수정하기도 한다. 그럼에도 불구하고 어떠한 경우라도 사진이 회화에 비견될 수는 없다. 마지막 예를 들어 보자. 충실한 모방이 예술의 궁극적 목적이라 한다면, 가장 훌륭한 비극이나 가장 훌륭한 희극, 가장 훌륭한 드라마는 과연 어떤 것일까? 예컨대, 재판정에서의 속기술을 보자. 여기엔 모든 말들이 기록돼 있다. 그러나 속기록에서도 자연스러운 대목이나 감정의 폭발과 마주칠 수는 있지만, 이는 마치 형체가 불분명하고 거친 광석 내의 금속 알갱이와 같다고 할 수 있다. 속기는 작가에게 제재를 제공할 순 있지만 그 자체로 예술작품이 될 수는 없다.

우리는 사진이나 주조, 속기술이 기계적 방식이고, 또 그래서 논의의 대상에서 제외해야 하며, 인간이 만든 작품끼리만 비교해야 할 것 같다. 이런 까닭에 예술가의 작품 중에서 현실을 지극히 충실하게 모방하는 사례를 살펴보도록 하자. 루브르 박물관에는 데너[35]의 작품이 소장되어 있다. 데너는 돋보기를 가지고 작업했는데, 초상화 한 장을 완성하는 데 무려 4년이란 시간을 보냈다. 그림에 재현된 인물들이 어찌나 생생한지 피부에 난 주름이며, 광대뼈의 아주 미세한 대리석 무늬 반흔이며, 콧등에 깨알같이 박힌 까만 점들이며, 피부 아래로 내비치는 미세혈관의 푸른색 돌출이며, 심지어 동공에 비치는 주변 사물들의 반짝임까지 놓치지 않았다. 그저 놀란 입이 다물어지지 않을 정도이다. 초상화의 얼굴이 착시를 불러일으키는데, 마치 언제라도 액자 바깥으로 튀어나올 것만 같다. 이 정도로 사람의 모습을 실감나게 모방하려고 작가가 인내력을 발휘한 사례는 찾아보기 힘들다. 그렇긴 하

35) 데너(Balthasar Denner, 1685~1749)는 독일의 화가로, 이 대목에선 루브르 박물관에 소장돼 있는 그의 극사실주의 그림인 〈부인모를 쓴 늙은 여자 두상〉을 가리킨다.

지만 이 초상화보다는 반다이크가 널따란 종이에 그린 소묘가 백배는 훨씬 더 감동적이라 할 수 있다. 게다가 회화뿐 아니라 그 어떤 예술 분야에서도 착시는 제대로 된 평가를 받기 힘들다.

충실한 모방이 예술의 목적은 아니라는 사실을 보여주는 보다 설득력 있는 두 번째 증거로, 몇몇 예술에서는 고의적으로 모방을 회피한다는 점을 지적할 수 있다. 우선 조각을 보자. 대개 입상은 청동이나 대리석으로 제작하는 만큼 한 가지 색조로 되어 있다. 게다가 눈에는 눈동자도 없지만, 바로 이처럼 단일한 색조와 정신적 표현이 누그러진 데서 입상의 아름다움이 완성된다. 입상이면서도 모방을 극한적으로 추구한 사례들과 비교해 보자. 나폴리나 스페인의 성당들에는 동상에 칠을 하고 옷을 입혀 놓는 경우가 종종 있다. 성자의 동상에는 진짜 수도복을 걸쳐 놨고, 피부는 고행자처럼 누르스름하고 흙빛을 띠었는가 하면, 손은 피로 물들고, 옆구리는 고문받는 사람처럼 찢겨 있다. 그 옆의 부인상들은 기품 있는 의상을 입고 있는가 하면, 축제에 참가하기라도 할 듯 화려한 차림새에, 광채를 발하는 비단을 휘감았고, 머리엔 왕관을 얹었으며, 값비싼 목걸이, 새 리본, 화사한 레이스로 치장하고, 분홍빛 피부색에 눈은 반짝이고, 눈동자는 석류석으로 상감되어 있다. 하지만 이처럼 모방이 지나치면 보는 이들에게 즐거움을 선사하기는커녕 오히려 반감 내지는 불쾌감, 때론 혐오감마저 불러일으킨다.

문학이라고 결코 다르지 않다. 훌륭한 극시의 절반가량, 그리스와 프랑스의 고전극, 스페인과 영국 드라마의 대부분은 작중인물들이 일상적 대화를 충실하게 말하도록 하는 대신 고의적으로 말투를 변경시킨다. 이들 극작가는 등장인물들이 운문으로 말하게 하고, 대사에 리듬과 때론 운율을 부여하기도 한다. 그렇다면 이런 조작이 작품을 손상하는가? 결코 그렇지 않다. 우리는 이 시대의 가장 위대한 작품 중 하나를 통해 이런 사실을 놀라울 만큼 경험적으로 접할 수 있는데, 바로 괴테의 〈이피게니아〉[36]가 그렇다. 이 작품은 처음엔 산문으로 씌

어지고, 그런 다음 운문으로 씌어졌다. 산문으로 쓰인 이 작품은 그 얼마나 아름다운가! 그렇긴 하지만, 운문으로 접할 때도 색다른 감흥이 느껴지지 않던가! 괴테의 이 작품은 의도적으로 일상적 언어를 굴절시켜 리듬과 운율을 부여함으로써 남다른 강세와 평온한 장엄미를 지닌, 광대하면서도 비극적이고 고상한 노래로 만들었다. 우리의 정신은 작품에서 배어나는 선율에 힘입어 일상의 저속함을 떨쳐 버리게 되고, 바로 우리 눈앞에 고대의 영웅들과 잊고 있던 원시시대의 영혼들이 되살아나는 광경을 목격할 수 있다. 특히나 신들의 뜻을 받들고, 법을 수호하며, 인간에게 호의를 베풀고, 인류에게 영광을 바치며 우리의 마음을 고양시키기 위해 인간성에 간직된 모든 선의와 고귀함을 한 몸에 집약하고 있는 처녀의 모습은 그 얼마나 장엄한가!

4

따라서 대상을 가까이에서 모방은 하되 전체를 모방하는 것은 아니다. 모방이 얼마만큼 실행되고 있는지 분간해 낼 필요가 있다. 나는 우선 이렇게 답하고자 한다. "각 부분들 간의 상호적 관계와 의존관계"를 모방해야 한다고 말이다. 내가 추상적 용어를 사용하는 것을 용서해 주기 바란다. 머지않아 보다 분명해질 것이다.

36) 괴테(Goethe)의 희곡 〈타우리스의 이피게니아〉(*Iphigenia auf Tauris*)를 가리킨다. 그리스 신화에 따르면, 이피게니아는 아가멤논과 클리타임네스트라의 딸로, 아버지 아가멤논이 여신의 저주를 진정시키기 위해서 이피게니아를 제물로 바치지만, 가엾게 여긴 여신이 그녀를 타우리스로 데려가 자신의 여사제로 삼는다는 내용이다. 고대 그리스 비극작가인 에우리피데스뿐만 아니라 프랑스 고전주의 비극작가 라신도 동일한 신화적 소재를 희곡작품으로 만들었으며, 괴테도 이피게니아란 신화적 인물을 빌려 인간적 희생과 구원의 문제를 천착한다.

여러분이 남자건 여자건 간에 생생한 모델을 앞에 두고 있고, 또 이 모델을 손바닥 두 배 크기만 한 종이 위에 연필로 모방한다고 가정해 보라. 그렇다고 해서 여러분에게 모델을 있는 그대로 재현하라고 요구하지는 않을 것이다. 왜냐하면 종이가 턱없이 작기 때문이다. 게다가 여러분에게 모델과 똑같은 색으로 재현하라고도 말하지 않을 텐데, 왜냐하면 여러분은 흑백만으로 그려야 하기 때문이다. 요컨대 여러분에게 요구하는 것은 바로 '관계', 우선 비례, 즉 크기의 관계를 재현해 내는 일이다. 모델의 머리가 어떤 크기를 가지고 있다면, 여러분은 여기에 맞춰 몸 전체의 크기를 정하고, 또 마찬가지로 팔이나 다리도 걸맞도록 그려야 할 것이다. 나머지 부분들도 마찬가지이다. 또한 모델이 취하고 있는 자세의 형태 내지는 관계도 재현해 보라고 요구하게 될 것이다. 이를테면 실제 모델이 나타내는 곡선이나 타원형, 각진 부분, 굴곡 등은 여러분이 그리는 소묘에서 동일한 선으로 표현된다. 요컨대 중요한 것은 각 부분들이 맺고 있는 관계의 전체이며, 결코 다른 것이 아니다. 따라서 여러분이 만들어 내야 하는 것은 단순한 육체적 외양이 아니라, 바로 육체의 논리라 할 수 있다.

이번에는 여러분이 서민이건 사교계 인사건 간에 실제 생활에서 살아 움직이는 사람들을 묘사해야 한다고 가정해 보자. 여러분이 이 사람들을 재현하려면 여러분의 눈과 귀, 기억력, 그리고 아마도 대여섯 가지 사항들을 적어 넣을 연필이 필요할는지 모른다. 별것 아닌 것처럼 보이지만, 이로써 준비가 충분히 갖춰진 셈이다. 왜냐하면 여러분에게 요구하는 것은 한 인물, 혹은 여러분 앞에 있는 15명에서 20명에 달하는 사람들이 하는 모든 말, 모든 제스처와 행동을 재현해 내는 일이 아니기 때문이다. 지금의 경우도 좀 전의 경우처럼, 여러분은 다만 비례와 연관성, 관계만을 짚어 내는 것으로 족하다. 첫째로, 문제의 인물이 나타내는 행동의 비례를 짚어 넬 줄 알아야 하는데, 다시 말해 그 사람이 야심에 찬 인물이라면 야심적 인물답게, 인색한 사람이라면

인색한 사람으로, 난폭한 사람이라면 난폭한 사람으로 재현해 낼 줄 알아야 한다는 뜻이다. 두 번째로는, 이 사람이 하는 여러 행동 간의 상호연관성을 관찰해야 하는데, 즉 이 사람이 하는 말이 걸맞은 다른 말로 이어지도록 해야 하고, 이 사람의 마음 씀씀이며 감정, 또는 생각이 또 다른 마음 씀씀이며 감정, 생각과 일관성 있게 호응하도록 해야 하고, 그 밖에도 인물의 실제 상황을 그럴듯하게 제시할 줄 알아야 한다. 이뿐 아니다. 문제의 인물에게 총체적 성격을 부여해야만 한다. 요컨대 미술작품에서처럼 문학작품에서도 겉으로 드러나는 인물이나 사건의 외양에 집중하는 대신, 문제의 인물, 문제되는 사건의 각 부분들의 관계와 의존성의 총체를 전사(轉寫)해 내야만 한다. 일반적으로, 실제 인물에게서 중요한 점일 뿐 아니라 예술가라면 의당 추출해 내고 그려야 할 것은 바로 대상의 내적, 외적 논리, 달리 표현하자면 그 구성과 배열이라 할 수 있다.

이제 여러분은 우리가 처음에 제시했던 정의에서 무엇을 바로잡게 되었는지 보게 되었다. 우리는 처음의 정의를 파기하는 대신 정화했다고 말할 수 있다. 방금 우리는 예술이 지닌 보다 높은 차원의 성격이 무엇인지 살펴보았으며, 바로 이 때문에 예술작품은 지적 작품이지 결코 손으로만 만들어지는 것이 아니란 사실을 보았다.

5

하지만 과연 이상의 언급만으로 충분한가? 예술작품은 부분들 간의 관계를 재현하는 것으로 그치는가? 전혀 그렇지 않다. 왜냐하면 가장 위대한 예술유파들은 현실적 관계를 가장 많이 변경하기 때문이다.

예컨대, 가장 위대한 이탈리아 유파, 그 중에서도 특히 미켈란젤로를 살펴보도록 하자. 더불어, 여러분이 좀더 명확한 생각을 가질 수

있도록 미켈란젤로의 걸작, 즉 피렌체에 있는 메디치 가문의 무덤에
세워진 네 점의 대리석 입상을 예로 들어 보자. 여러분 중에서 일부는
오리지널을 보지 못했을 수도 있겠지만, 대부분이 적어도 복제화는 보
았을 것이다. 우리는 미켈란젤로가 조각한 남성들이며, 특히 잠들었
거나 이제 막 깨어난 듯한 여성들에게서 실제의 인물들에서와는 다른
신체부분들 간의 비례를 보게 된다. 이런 형태의 비례는 다른 곳은 물
론이고 이탈리아에서도 좀처럼 찾아보기 힘들다. 여러분이 눈만 돌리
면 잘 차려입은 어여쁜 젊은 사람들이며 눈빛이 살아 있고 야성적 모
습을 한 농부 상들을 볼 수 있고, 단단한 근육에 당당한 기품을 보여
주는 아카데믹한 모델들과 얼마든지 마주칠 수 있을 것이다. 그러나
이탈리아건 그 어떤 곳이건 간에, 또, 오늘날이건 16세기건 간에, 그
어떤 마을이나 축제, 그 어떤 예술가의 아틀리에에서도, 위대한 예술
가가 피렌체의 장례 예배당에 새겨 놓은 분노에 찬 영웅들이나 절망에
사로잡힌 거대한 처녀들과 같은 모습은 도저히 만나 볼 수 없을 것이
다. 미켈란젤로는 그의 천재성에 힘입어 이런 유형들을 바로 자기 자
신의 내면에서 찾아냈던 것이다. 예술가가 이런 수준에 도달하려면 의
당 고독하고 명상적이며 정의로운 심판관의 영혼을 가지고 있어야 하
고, 온갖 종류의 저급하고 부패한 영혼들에 에워싸여 있고 배신과 억
압이 자행되는 환경에서도 분연하면서도 관대함을 잃지 않는 영혼을
간직하고 있어야 하며, 폭정과 불의가 판을 치고, 자유와 조국이 송두
리째 무너져 버리고, 스스로 죽음의 위협에 직면해 있으면서도, 자기
가 아직도 목숨을 부지하고 있는 까닭은 바로 은총 덕택이며, 비록 일
시적으로 마음의 평화를 얻었지만 결코 꺾이거나 복종하지 않는 채 굴
종의 침묵 속에서 완전히 예술에 침잠함으로써 여전히 자기 내면에 깃
들어 있는 커다란 동정심과 절망을 말한다는 사실을 느꼈어야만 한다.
미켈란젤로는 자신의 동상 발치에 이런 문구를 써놓은 셈이다.

"세상의 비천함과 수치가 계속되는 한, 잠은 그 얼마나 감미로운가.
게다가 돌로 된 존재라면. 아무것도 보지 않고 아무것도 느끼지 않
는 것이야말로 바로 나의 행복이다. 제발 나를 깨우지 말지어다.
아! 소리 낮춰 말하시오!"

이와 같은 감정이 바로 그러한 형태들을 태어나게 한 셈이다. 미켈
란젤로는 바로 그런 감정을 나타내기 위해 통상적 비례를 헝클여서 몸
통과 사지를 길게 늘이고, 상체를 엉덩이에까지 비틀어 꼬아 놓았는가
하면, 눈구멍을 파 놓고, 마치 사자가 눈썹을 찡그릴 때처럼 이마를
찌푸리게 하고, 어깨 위로 근육의 파도를 부풀리고, 마치 팽팽히 잡아
당긴 쇠고리가 이제 막 끊어지려는 듯 등줄기 위로 뒤엉킨 힘줄과 등
뼈를 탱탱하게 재현했다.

이번에는 플랑드르 유파를 살펴보자. 그것도 가장 위대한 플랑드르
유파를 대표하는 루벤스를 살펴보는데, 그 중에서도 가장 인상적인 작
품 중 하나인 〈축제〉를 보자. 여러분은 미켈란젤로의 조각에서처럼
이 작품에서도 통상적인 비례를 발견해 내지 못할 것이다. 여러분이
플랑드르 지방에 가서 그곳의 전형적인 유형들을 한번 눈여겨보라. 사
람들이 기쁨에 들떠 있고 배불리 먹는 광경이나, 축제가 벌어지는 가
이양이나 안트베르펜, 또는 다른 도시들에 가보라. 그러면 여러분은
선량한 사람들이 잘 먹고, 마음껏 술을 마시며, 평온한 마음으로 담배
를 피우고, 침착하면서도 분별력이 있고, 침울하기도 하고, 방탕하기
도 한 모습과 마주치면서 테니르스의 그림을 보는 듯한 느낌을 가질
수도 있다. 반면에 여러분은 그 어디에서도 루벤스의 〈축제〉에서 보
듯 기막힌 무뢰한들의 모습을 볼 수는 없을 것이다. 왜냐하면 루벤스
는 모델을 다른 곳에서 취했기 때문이다. 풍요로운 땅인 플랑드르 지
방은 오랜 동안 종교전쟁으로 피폐를 거듭하던 끝에 마침내 평화와 안
정을 되찾았다. 플랑드르 지방은 풍요의 땅이고 사람들이 현명하기 때

문에 빠른 시일 안에 예전의 안락함과 번영을 회복했다. 우리 모두는 다시금 플랑드르 지방에 찾아든 풍요와 태평성대를 느낄 수 있다. 암울했던 과거와 비교했을 때 현재의 모습은 너무도 달라서, 사람들은 마치 오랜 동안의 굶주림 끝에 푸른 평야와 잔뜩 쌓아 놓은 꼴 앞에 풀어 놓은 말이나 황소처럼 마음껏 육체적 본능을 발산하며 즐겼다. 루벤스는 이 모든 것을 자기 자신의 내면에서 감지했다. 또한 기름지고 풍족한 삶이며, 마음껏 육체적 쾌락에 빠져들고 과격하면서도 방만하기 그지없는 기쁨으로 충만한 시정(詩情)이 끝 모를 관능과 외설적 홍조, 그리고 벌거벗은 육신들이 만들어 내는 넘치는 백색과 신선함 속에 펼쳐진다. 루벤스는 바로 이런 감정을 나타내고자 〈축제〉에서 몸통을 널찍하게 표현하고, 엉덩이를 풍만하게 그렸는가 하면, 옆구리를 비틀어 놓고, 사람들의 볼에서 광채가 뿜어지게 하고, 머리카락을 헝클이고, 눈동자는 주체할 길 없는 욕망으로 활활 타오르는 야성적 불을 내뿜게 하고, 연회는 광란의 도가니가 되어 깨진 술병들이 나뒹구는 가운데 탁자들을 뒤집어 놓고, 고함치고 서로 부둥켜안는 통음난무를 연출함으로써, 역사상 그 어떤 화가도 보여준 적이 없는 가장 적나라한 인간의 야수성을 재현한다.

　여러분은 이 두 예를 통해 예술가가 부분들 간의 관계를 변경함으로써 의도적으로 대상의 '본질적 성격', 나아가 대상에 관한 중심적 생각을 바꾸려 한다는 것을 보게 된다. 이 단어에 특히 유념하기 바란다. 지금 말하는 성격이란 단어는 철학자들이 이른바 사물의 '본질'이라 지칭하는 바로 그것이다. 바로 이 때문에 철학자들은 예술의 목적이 사물의 본질을 드러내는 데 있다고 말한다. 어쨌든 전문용어에 속하는 '본질'이란 말은 일단 제쳐 놓기로 하자. 이 말 대신 좀더 쉬운 말로 표현하자면, 예술이 지향하는 목표는 핵심적 성격, 다시 말해 두드러지고 주목할 만한 어떤 특성 내지는 중요한 관점, 혹은 대상이 중심을 형성하는 방식을 드러내는 데 있다고 할 수 있다.

지금 우리는 진정한 예술의 정의에 다가서고 있으며, 그렇기 때문에 확실하게 규명해야 할 필요가 있다. 즉, 본질적 성격이 과연 어떤 것인지 정확하게 짚어 내고 부각시킬 수 있어야만 한다. 나는 즉시 이렇게 답하고자 한다. 즉, '예술의 본질적 성격이란 그것에 의거하여 다른 모든 특성들, 적어도 상당수의 특성들이 고정된 연관성에 따라 파생하는 특성'이라고. 또다시 추상적 방식으로 설명하게 된 것을 용서해 주기 바란다. 하지만 이 설명은 여러 사례를 살펴보는 동안 좀더 분명해질 것이다.

이를테면 사자가 가진 본질적 성격은 박물학의 분류법에서 볼 수 있듯, 바로 거대한 육식동물이란 점이다. 이제 여러분은 신체적 특성이건 정신적 특성이건 간에 사자의 거의 모든 특성들이 마치 샘처럼 바로 이 점에서 비롯한다는 것을 보게 될 것이다. 우선 신체적인 면을 살펴보자. 사자는 가위처럼 날카로운 이를 가졌고, 큰 턱은 부수고 찢는 기능을 한다. 그럴 수밖에 없는데, 육식동물인 탓에 살아 있는 먹이를 잡아먹어야 하기 때문이다. 이 두 흉기를 움직이려면 거대한 근육이 필요하며, 또 이 근육을 감당할 수 있는 크기의 측두부를 갖추고 있어야 한다. 그 밖에, 발에는 안으로 움츠러드는 무시무시한 발톱이 달려 있을 뿐 아니라, 발가락 끝으로는 기민하게 움직일 수 있고, 또 넓적다리는 가공할 만한 탄력을 지니고 있어서 필요할 경우 용수철처럼 순식간에 앞으로 튕겨져 나갈 수 있으며, 밤이야말로 사냥에 가장 좋은 시간이기 때문에 야간에도 잘 볼 수 있는 눈을 가졌다. 언젠가 박물학자가 나에게 사자 뼈를 보여주면서 이렇게 말한 일이 있다. "이 턱뼈 아래 네 발이 달렸다고 상상해 보십시오." 그뿐 아니다. 사자의 정신적 특성도 더할 나위 없이 잘 부합한다. 우선, 살생을 즐기며, 신선한 고기를 좋아할 뿐 아니라, 그 밖의 먹을 것은 거들떠보지도 않는다. 공격 또는 방어의 짧은 순간 동안 엄청난 힘을 집중할 수 있는 역량과 포악성을 가지고 있기도 하다. 반면 평소 때는 졸거나 동작이 느

리고 음울하며, 횡포한 사냥의 시간이 지나면 긴 하품을 해 댄다. 이런 모든 특성들은 육식동물이란 성격에서 비롯한다. 바로 이 때문에 우리는 육식동물이란 사실을 사자의 본질적 성격이라 지칭했다.

이제 또 다른 예를 살펴보자. 반드시 이해하기 쉬운 예는 아니다. 바로 무수히 많은 구조와 양태, 문화, 그리고 특유의 동식물, 주민들과 도시들을 가진 지역의 전모에 관하여 알아보는 일이다. 예컨대 네덜란드를 보자. 네덜란드의 본질적 성격은 '충적지', 곧 강물이 하구에 실어 나르고 쌓아 놓은 커다란 땅에 의해 이루어졌다는 점이다. 물리적 외양과 현재의 모습뿐 아니라 이곳에 사는 주민들과 이들이 이룬 작품들에 이르기까지, 이 지역의 존재양식을 규정하는 무수한 특징들이 바로 이 단어 하나에서 비롯한다. 우선, 이 지역 특유의 자연적 여건으로, 비옥하고 습한 평야를 보도록 하자. 어찌 보면 이런 면모는 불가피하다고 할 수 있는데, 왜냐하면 워낙 강들이 많고 드넓을 뿐만 아니라, 이로 인해 식물이 자라는 광범위한 토지가 형성되어 있기 때문이다. 평온하고 서행하는 큰 강들이나 평평하고 습한 대지를 수놓는 무수히 많은 운하들이 항구적으로 신선함을 유지해 주기 때문에, 평야는 언제나 초목으로 푸르다. 이런 점들을 놓고 볼 때, 여러분은 이 나라가 어떤 모습을 하고 있는지 쉽게 짐작할 수 있을 것이다. 즉, 흐리고 비가 잦으며 끊임없이 소낙비가 내릴 뿐 아니라, 설사 날씨가 좋을 때도 습한 대지 위로 가벼운 수증기가 피어오르면서 반투명한 궁륭(穹窿)을 만들어 낸다거나, 초록 공간이 커다란 바구니처럼 끝없이 펼쳐지는 둥근 지평선으로 이어지는 가운데 하늘거리는 눈발과도 같은 천을 형성하고 있어서 마치 얇은 가사 천으로 덮인 듯하다는 사실을 말이다. 이처럼 자연에 생기를 불어넣는 무성하고 광활한 녹지는 거대한 가축 떼를 불러들여, 풀밭에 평온하게 앉아 마음껏 풀을 뜯는 가축들은 끝없이 펼쳐지는 평탄한 초록공간에서 노란색과 흰색, 검은색 점들을 형성한다. 이렇게 생산되는 엄청난 양의 우유와 고기는 비옥한 땅

에서 산출되는 풍성한 곡식과 야채와 함께 주민들에게 염가의 먹을거리를 한껏 제공하게 된다. 이 나라에서는 물이 풀밭을 만들고, 풀밭은 가축을, 또 가축은 치즈와 버터와 고기를, 또 이 모든 것은 맥주와 함께 주민들을 만든다고 할 수 있다. 이제 여러분은 이처럼 풍요로운 삶과 습한 기후가 지배하는 물리적 여건으로부터 플랑드르 사람들의 기질이며 침착한 성품, 규칙적 생활, 편안한 마음 씀씀이, 삶을 합리적이고 현명하게 영위하는 태도, 항구적 자족감, 행복에의 욕구, 그리고 청결, 완벽한 안락함 등의 가치들이 비롯하게 되었다는 사실을 깨닫게 된다. 여기에 그치지 않는다. 이런 면면들이 도시의 외관에까지 영향을 미치기 때문이다. 사방으로 충적토가 널려 있는 지역인 만큼 석재가 턱없이 부족하다. 따라서 집 지을 재료라고는 구운흙과 벽돌, 기와뿐이다. 또 비가 잦고 많이 내리기 때문에 지붕의 물매가 매우 가파를 수밖에 없다. 게다가 기후가 항시 습하기 때문에 건물 정면에 니스 칠을 해 놨다. 이런 까닭에 플랑드르 지방에는 적색과 갈색 건물들이 줄지어 서 있고, 언제나 청결하면서도 반짝거리며, 대개 지붕은 뾰족하다. 곳곳에 자갈이나 조약돌을 시멘트와 섞어 쌓은 오래된 교회당들이 서 있다. 이루 말할 수 없이 청결한 보도들 사이로 깔끔하게 단장된 도로들이 뻗어 있다. 홀란드의 도로는 벽돌로 되어 있고 군데군데 자기가 깔려 있기도 하다. 새벽 다섯 시만 되면 하녀들이 보도에 무릎을 꿇고 앉아 걸레로 닦는 광경을 볼 수 있다. 반짝거리게 닦아 놓은 유리창 너머로 눈길을 줘 보라. 초록의 나무들이 자라고 있으며 마루에 끊임없이 새 모래를 뿌려 놓는 클럽 안에 들어가 보라. 밝고 부드럽게 채색된 지하 선술집에 가서, 줄지어 서 있는 갈색의 둥근 술통들이며 각양각색으로 제작된 유리잔 너머로 흘러넘치는 노란색 거품을 맛보라. 그러면 여러분은 이러한 일상사의 시시콜콜한 부분들, 바로 내면의 만족감과 영속적 풍요를 나타내는 이 모든 표시들에서 기후며 토양, 동식물, 인간과 작품, 사회와 개인에 깊이 뿌리 내리고 있는 근본

적 성격을 깨달을 수 있게 될 것이다.

여러분은 이와 같은 수많은 효과들을 통해서 근본적 성격이 발휘하는 중요성을 판단할 수 있게 된다. 예술이 명확하게 설명해야 하는 것은 바로 이 근본적 성격이며, 예술이 의당 이 같은 책무를 짊어지는 까닭은 자연 그 자체로는 설명이 부족하기 때문이다. 자연 속에서 성격은 그저 주조를 이룰 따름이다. 따라서 예술의 힘을 빌려 이 근본적 성격이 지배하도록 만들어야 한다. 성격은 실재하는 대상들을 만들어 내긴 하지만, 온전하게 만들어 내지는 못한다. 성격은 활동에 제약을 가하고, 여타의 요인들에 의해 제한받게 된다. 따라서 성격은 어느 정도 위력적이고 눈에 띄는 영향을 남기긴 하지만, 이런 흔적을 간직하는 대상들 속으로 깊이 파고들지는 못한다. 인간은 바로 여기서 결핍을 느끼고, 예술을 통해 그 공백을 메워야 할 필요성을 느끼게 된다.

다시금 루벤스의 〈축제〉로 되돌아오자. 활기찬 아낙들이며 지독한 술주정뱅이들, 드러난 젖가슴들, 호탕하고 살집 좋은 무뢰한들의 벌겋게 달아오른 얼굴 등을 보고 있으면 아마도 당시의 먹을거리에서 걸맞은 재현방식을 찾아낸 듯하다. 풍성하고 극도로 기름진 자연은 그토록 거칠고 호방한 풍습과 육신을 만들어 내기를 지향하지만, 절반만의 성공에 그칠 따름이었다. 그 밖의 요인들이 개입함으로써 야단스런 육체적 기쁨이 마음껏 발휘되는 것을 저해하기 때문이었다. 우선 가난을 들 수 있다. 제아무리 태평성대를 누리고 부유한 나라라 할지라도, 수많은 사람들은 먹을 것이 부족하여 제대로 먹지 못하거나 굶주리며, 열악한 생활과 나쁜 공기 등 빈곤에 수반되는 여러 여건 때문에 마음껏 방탕하게 즐기지 못한다. 고통받는 인간은 위약하고 수그러들게 마련이다. 이뿐 아니라, 종교며 법률, 경찰, 규칙적인 노동 습관도 사람들을 같은 방향으로 내몬다. 교육도 빠질 수 없다. 따라서 루벤스에게 모델을 제공했을 수도 있었을 백여 명의 사람들 중에서 기껏 소용된

사람은 대여섯 명에 불과했을 것이다. 이제 루벤스가 실제로 벌어진 축제를 통해 접했을 이 대여섯 명의 사람들도 그렇고 그런 저속하고 통속적인 인물들 속에 묻혀 버릴 수밖에 없었을 것이란 사실을 생각해 보자. 게다가 루벤스가 실제로 관찰하는 동안에도 이 인물들이 정작 그림으로 표현코자 하는 질펀한 쾌락을 보여줄 만한 태도나 표정, 제스처, 열의, 의상, 일탈의 행동을 취하지는 않았을 것이란 사실 또한 감안해 보자. 이런 모든 결핍을 메우기 위해 자연은 예술의 도움을 청하지 않을 수 없었다. 자연 자체로는 성격을 충분히 나타낼 수 없었기 때문이다. 따라서 그 공백을 메우는 것은 바로 예술가의 몫이다.

뛰어난 예술작품은 모두 이와 같다. 라파엘로는 〈갈라테아〉[37]를 그리면서, 아름다운 여인이 드물기 때문에 어쩔 수 없이 "자신의 생각에 따라" 그렸다고 기록에 남겼다. 이는 곧 라파엘로가 인간의 평온감과 행복, 당당하고 우아한 부드러움 따위의 인간 본성을 염두에 두면서도, 이런 면모를 충분히 구현하는 실제 모델을 결코 만날 수 없었다는 사실을 뜻한다. 그를 위해 포즈를 취해 줬던 시골 아낙은 과도한 노동으로 손이 변형되고, 발은 신발 때문에 뒤틀렸는가 하면, 수치심으로 눈초리가 사나워졌거나 직업상 추한 모습이었다. 그가 그린 또 다른 초상화인 〈포르나리아〉[38]의 원래 모델도 어깨가 너무 처졌고, 위팔이 너무 여위었는가 하면, 표정도 딱딱하고 편협한 면모를 지녔었다. 라파엘로는 이 그림을 파르네진 궁에서 그렸는데, 그러면서 그는 인물을 완전히 변형시키고 실제 여인에게서는 미미하게 나타날 뿐인 특징을 부각해서 표현했다.

이처럼 예술작품의 속성은 오브제의 본질적 특성, 아니면 적어도 중요하면서도 지배적이며 가시적인 특성을 나타내는 데 있다. 그러기 위

37) 그리스 신화에 나오는 바다의 여신이다.
38) [저자 주. 이하 '원주'로 표기] 쉬아라 궁과 보르게세 궁에 각각 한 점씩 소장돼 있는 포르나리아의 두 초상화를 참조할 것.

해 예술가는 특성을 감추는 것들을 제거하고, 특성을 드러내는 것들을 선택하며, 특성이 변질되는 부분들을 교정하고, 특성을 폐기하는 부분들을 재구성한다.

이제 예술작품이 아니라 예술가를 살펴보자. 즉, 예술가가 느끼고 창안하며 생산하는 방식을 보자. 여러분은 이런 방식이 예술작품의 정의에 부합한다는 사실을 확인하게 될 것이다. 예술가에겐 필요불가결한 재능이란 것이 있다. 그 어떠한 탐구심이나 인내도 이런 재능을 대신하지는 못한다. 만일 예술가에게 재능이 없다면, 그는 그저 모방자나 노동자에 불과한 존재일 따름이다. 예술가는 사물과 대면할 때 '독창적 감각'을 가질 줄 알아야 한다. 예술가는 오브제의 특성에 자극을 받게 되는데, 이때의 충격이란 바로 강렬하고 고유한 인상이다. 이를 달리 표현해 보자. 어느 누군가가 재능과 감각을 가지고 태어났다면, 그 사람은 어떤 종류의 감각이 섬세하고 신속하게 발휘된다는 뜻이다. 그는 탁월하고 확실하게 사물의 뉘앙스나 관계를 포착하고 분간해 내는데, 예를 들면 소리에 담긴 애원이나 영웅적 의미, 태도의 자부심이나 무기력함, 또는 서로 보완적이거나 이웃한 두 소리가 자아내는 풍요로움이나 간결성을 간파한다. 그는 이런 능력에 힘입어 오브제의 내부로 깊이 파고들며, 다른 사람들이 갖지 못한 깊은 통찰력을 발휘하는 듯 보인다. 이와 같이 생생하고 특이한 감각이 그저 잠자코 있을 까닭이 없다. 사유할 줄 알고 예민하게 움직이는 기계에는 예외 없이 그 반작용의 영향이 미치게 마련이다. 이런 인물은 본의 아니게 자신의 내적 감각을 나타내게 되어 있다. 그의 몸이 제스처를 취하고, 그의 태도가 내면을 내비치며, 그가 생각하고 느끼는 바를 바깥으로 표출해야 할 필요성을 느끼게 마련이다. 목소리는 모방적 억양을 취하고, 말은 다채로운 단어와 예기치 못한 표현, 또 비유적이고 재치 있고 과장된 문체(文體)를 보이게 된다. 활발하게 움직이는 두뇌는 원시적 충동에 이끌려 대상을 재차 사유하고 변형시킴으로써 빛을 비추거

나 확대하기도 하고, 혹은 한쪽 측면을 완전히 괴상하게 비틀거나 휘게도 한다. 예컨대 여러분이 거친 삽화나 대담한 소묘에서 시적 기질과 마주치게 될 때, 바로 이와 같은 무의식적인 인상의 영향을 금세 알아볼 수 있다. 이제 우리 시대의 위대한 예술가와 작가들에게 좀더 가까이 다가가 보도록 하자. 옛 대가들의 초안이며 밑그림, 내면일기, 서한 등을 연구해 보자. 그러면 여러분은 어디서건 타고난 기법과 접할 수 있게 될 것이다. 이것을 가리켜 듣기 좋은 그 어떤 말, 이를테면 영감이라 해도 좋고 천재성이라 불러도 무방하다. 하지만 이것을 보다 정확하게 정의하고자 한다면, 우리는 이때 예술가가 여러 부수적인 생각을 불러 모으고, 다시금 매만지며, 변모시키고, 응용토록 하는 활발한 자발적 감각을 발휘한다는 사실을 항시 확인할 수밖에 없다.

결국 우리는 예술작품의 정의에 다다른 셈이다. 이제 여러분은 잠시 고개를 돌려, 우리가 이미 지나온 길을 되짚어 보길 바란다. 우리는 한 단계 한 단계씩 좀더 상위의 예술, 즉 점점 더 명확한 예술의 개념에 다다르게 되었다. 그럼으로써 우리는 우선 예술의 목표가 '감지될 수 있는 외양을 모방하는' 것이라 여기게 되었다. 그런 다음 우리는 물질적 모방과 지적 모방을 구분함으로써, 예술이 두드러진 외양의 모방을 통해 재현하려는 것은 바로 '부분들 간의 관계'란 사실에 이를 수 있었다. 마지막으로, 우리는 예술이 최고조에 다다르려면 이러한 관계가 변경될 수 있고 또 마땅히 변경되어야 한다고 간주하기 때문에, 부분들 간의 관계를 연구한다는 것은 곧 '무엇이 본질적 성격인가'를 연구하는 셈이란 사실을 입증했다. 이 같은 여러 정의들은 앞서의 정의를 무산시키는 것이 결코 아니며, 다만 좀더 정확하고 분명하게 할 따름이다. 이처럼 우리는 모든 정의를 한데 모으고, 저급한 차원의 정의를 좀더 높은 차원의 정의로 귀속시킴으로써, 다음과 같은 결론에 도달하게 된다. "예술작품은 본질적 특징 내지 두드러진 특징, 즉 중요한 생각을 표현하는 것을 목표로 하며, 이렇게 해서 얻어진 결과는

실제의 대상들보다 훨씬 더 분명하고 완전하다. 예술작품은 체계적으로 관계를 변모시키면서 서로 연계돼 있는 부분들의 전체를 운용함으로써 목표에 도달하고자 한다. 세 가지 모방예술인 조각과 회화, 시에서, 이 전체는 실제의 대상들과 호응한다."

6

이제 여러분은 앞서의 정의를 여러 면에서 검토해 볼 때, 첫 번째 면은 본질적이고 두 번째 면은 부차적인 것임을 알 수 있다. 그 어떤 예술이건 간에 서로 연결되어 있는 부분들의 전체가 필요하며, 예술가는 특징을 표현하기 위해 이 전체를 변모시키게 마련이다. 그렇긴 하지만, 모든 예술에서 이 전체가 실제의 대상들과 반드시 호응하지는 않는다. 다만 전체가 존재한다면, 그것으로 족하다. 우리는 서로 연관된 부분들의 전체가 실제의 대상들을 모방하지 않는 경우와 마주치기도 하고, 또 모방을 출발점으로 삼지 않는 예술들이 있을 수도 있기 때문이다. 바로 건축과 음악이 그렇다. 사실상 앞서의 세 가지 모방예술이 따르는 유기적이거나 정신적인 관련성이며 비율, 의존관계 이외에도, 그 무엇도 모방하지 않는 또 다른 두 예술이 조합해 내는 수학적 관계가 존재한다.

우선, 시각적으로 식별이 가능한 수학적 관계를 살펴보도록 하자. 우리가 눈으로 식별할 수 있는 물체들은 그것들을 이루는 부분들 간에 수학적 법칙이 적용되어 전체를 형성하기도 한다. 예컨대 나무 조각이나 돌 조각은 입방체나 원뿔, 원기둥, 혹은 구(球) 모양을 띠기도 하는데, 이 같은 경우에는 형체의 외곽에 위치한 여러 지점들이 일정 거리를 유지한다. 게다가 부피를 가진 형체들은 그것들 사이에 간단한 비례관계를 나타내기도 하는데, 눈으로도 바로 식별이 가능하다. 예

컨대 높이가 깊이나 넓이의 두서너 배에 이를 수도 있고, 이 같은 방식은 또 다른 수학적 관계를 만들어 낸다. 더불어, 돌 조각이나 나무 조각은 수학적으로 고려된 거리와 각도에 따라 상하좌우, 또는 대칭을 이루게 배열할 수도 있다. 이처럼 건축은 연관된 부분들이 이루는 전체 위에 성립한다. 건축가는 어느 특정한 지배적 특징, 이를테면 고대 로마나 그리스 건축에서처럼 안정감이나 단순성, 힘, 우아함에 중점을 둘 수도 있고, 고딕시대 건축에서처럼 기이함이나 다양성, 무한성, 기발함 따위에 역점을 둘 수도 있다. 건축가는 염두에 둔 특성을 나타내기 위해 관계나 비례, 규모, 형태, 위치 따위의 물질적 요소들, 다시 말해 여러 가시적 크기들 간의 관계를 선택하고 조합할 수 있다.

　이처럼 시각적으로 분별할 수 있는 경우들 이외에도, 청각적으로 식별이 가능한 크기들이 존재한다. 즉, 소리의 진동 속도이다. 소리의 진동 또한 크기를 지니는 까닭에 수학적 법칙에 따른 부분들의 전체를 형성할 수 있다. 우선, 여러분이 잘 알고 있듯이, 음악소리는 동일 속도를 지닌 진동의 연속으로 구성되는데, 바로 이 동일성은 이미 개개의 요소들 사이에 수학적 관계를 빚어낸다. 더불어, 서로 다른 두 소리가 있다고 할 때, 두 번째 소리가 첫 번째 소리보다 진동 속도가 두서너 배 빠른 경우를 상정해 볼 수 있다. 그럴 경우 두 소리 사이에는 또 다른 수학적 관계가 만들어진다. 우리는 이 두 소리를 오선지 위에 간격을 띄움으로써 나타낼 수도 있다. 또 우리는 두 소리 대신에, 일정한 수의 소리들을 동일 간격으로 배열함으로써 음계를 만들 수도 있다. 이 경우 모든 소리들은 음계 내에서 각기 자기 자리를 점하게 됨으로써 서로 간에 연관관계를 맺는 셈이다. 여러분은 연속하는 소리들 사이의 관계는 물론이고 동시적으로 나는 소리들 간의 관계도 포착할 수 있다. 첫 번째 관계가 음률이고, 두 번째 관계가 화음이다. 이처럼 음악도 건축에서처럼 예술가가 임의로 조합하고 변형할 수 있는 수학적 관계에 기반을 둔 두 가지 본질적 부분을 가진다.

한편 음악은 또 다른 원리도 지니고 있는데, 바로 이 새로운 요인으로 인해 특유의 덕목과 놀라운 효력을 부여받게 된다. 즉, 음악은 그 수학적 자질 말고도 고함소리와도 유사한 특성을 가지고 있어서, 살아 움직이는 인간이 느끼는 고통과 기쁨, 노여움과 분노를 비롯한 모든 형태의 심리적 동요와 감정상태를 직접적이고도 정확하고 섬세하게 표현하며, 그것도 극도로 미세하고 미지의 영역에까지 그 효력이 미친다. 이런 까닭에 음악은 시 낭독과도 같아서, 글루크[39]로 대표되는 표현적 독일 음악에서부터 이와는 대척점에 위치하는 로시니[40]를 비롯한 이탈리아 음악에 이르기까지, 모든 종류의 음악을 망라한다. 하지만 작곡가가 어떠한 관점을 선호하든 간에 음악의 두 가지 측면은 공존하게 마련이고, 음악적 소리는 수학적 관계에 의해 맺어진 부분들의 전체를 포함할 뿐만 아니라 인간 존재가 지닌 열정이며 다양한 형태의 내적 상태와도 긴밀한 관계를 유지한다. 따라서 음악가가 이를테면 슬픔이나 기쁨, 감미로운 사랑, 광포한 분노 따위처럼 중요하거나 두드러진 성격을 표현하고자 하면, 그는 임의적으로 이와 같은 수학적 관계나 정신적 관계를 선택하고 조합하게 된다.

이처럼 모든 예술은 우리가 내렸던 정의에 따르는 셈이다. 즉, 건축과 음악에서도 조각이나 회화, 시에서와 마찬가지로 예술작품은 어느 특정한 본질적 성격을 나타내는 것을 목표로 하고, 예술가가 임의

39) 글루크(Christoph Willibald Gluck, 1714~1787)는 독일의 작곡가로, 프랑스 왕 루이 16세와 결혼하기 전의 마리 앙투아네트를 가르쳤던 음악선생으로도 널리 알려져 있다. 그는 고전주의 음악을 대표하는 작곡가 중 하나로, 이탈리아 오페라에 대항해서 독일 오페라에 자연스러움과 극적 진실성을 불어넣었다.

40) 로시니(Gioacchino Rossini, 1792~1868)는 이탈리아 출신의 작곡가로, 19세기 오페라를 대표하는 거장 중 하나이다. 감미로운 멜로디와 절묘한 리듬, 관능성과 화려함을 지향하는 그는 〈세비야의 이발사〉와 〈빌헬름 텔〉을 위시해서 오페라 37편을 남겼다.

로 그 관계를 조합하고 변모시키는 연관된 부분들의 전체를 그 수단
으로 삼는다.

7

　이제 우리는 예술의 본질을 알게 되었으므로 그 중요성을 이해할 수
있다.　우리는 이제까지 예술의 중요성을 이성이 아닌 본능에 힘입어
감지했을 따름이다.　우리는 예술작품을 대하면서 존경과 칭찬을 표시
했지만, 어째서 그런지는 설명할 수 없었다.　하지만 이제 우리는 훌륭
한 예술작품을 대하면 어째서 고개가 저절로 숙여지는지 정당화할 수
있게 되었고, 예술이 인간의 삶에서 어떠한 위치를 차지하는지 설명할
수 있게 되었다.　여러 점에서 볼 때, 인간은 자연과 다른 인간으로부
터 스스로를 방어하려 애를 쓰는 존재이다.　우리 인간은 고약한 기후
와 기근, 질병 따위로부터 자신을 보호하기 위해 먹을 것과 의복, 또
주거를 확보해야만 한다.　그러기 위해 인간은 경작하고, 항해하고, 다
양한 산업 및 상업 활동을 펼친다.　게다가 인간은 종족을 보존하고,
또 다른 인간들이 행하는 폭력으로부터 자신을 지켜야만 한다.　이런
까닭에 인간은 가정을 꾸미고 국가를 수립한다.　사법관과 공무원, 헌
법, 법률, 군대 등도 필요하다.　하지만 인간은 이토록 많은 장치들을
고안해 내고 노동에 전력하지만 여전히 초보단계를 벗어나지 못한다.
인간은 다만 다른 존재들보다 좀더 살기 편해지고 좀더 잘 보호받게
되었을 뿐, 여전히 동물에 불과할 따름이다.　바로 이때부터 인간에겐
보다 우월한 삶, 다시 말해 관조할 줄 아는 삶이 펼쳐지게 되는데, 그
럼으로써 인간은 자기 자신이나 여타의 동류들이 따를 수밖에 없는 영
속적이고 생성적인 원리와, 또한 각각의 전체를 떠받치면서 세세한 데
까지 영향을 끼치는 지배적이고 본질적인 성격들에 관심을 기울이게

된다. 인간이 이 같은 새로운 목표에 도달하기 위해서는 두 가지 길이 있다. 하나는 과학의 길이다. 인간은 과학을 통해 탐구코자 하는 근본적 원인과 법칙들을 추출해 내고, 이를 정확하면서도 추상적인 형태로 표현한다. 다른 하나는 바로 예술의 길이다. 인간은 예술을 통해 근본적 원인과 법칙들을 표현하되, 과학에서처럼 일반 대중은 접근 불가능하고 몇몇 특수한 사람들만 이해할 수 있는 방식이 아니라, 이성뿐 아니라 아주 평범한 사람의 감각과 심정으로도 접근 가능한 방식을 취한다. 예술은 '우월하면서도 동시에 대중적'이란 특징을 지닌다. 예술은 가장 드높은 것을 표현하면서도, 모든 사람을 상대로 한다.

예술작품의 생산에 대하여

 나는 여러분과 함께 예술작품의 본질에 대해서 살펴보았다. 이제는 예술작품의 생산을 주관하는 법칙에 대해 알아볼 차례이다. 그 법칙은 우선 다음과 같다고 할 수 있다. '예술작품은 정신과 주변 풍속이 이루는 일반적 상태 전반에 의해 결정된다.' 이제 이를 입증해야 할 차례이다.

 이 법칙은 경험과 추론이라고 하는 두 종류의 증거에 기반을 둔다. 첫 번째 증거는 이 법칙이 들어맞는 수많은 예들을 열거하는 데 있다. 나는 앞서 여러분에게 여러 예를 소개한 바 있는데, 이제 곧 또 다른 예들을 제시할 작정이다. 여러분도 보게 되겠지만, 이 법칙이 적용되지 않는 경우란 없다. 이 법칙은 우리가 이미 살펴본 모든 예에서 골격뿐 아니라 세세한 부분에 이르기까지 적용되고, 위대한 예술분파가 출현하고 소멸하는 양상뿐 아니라 예술활동이 보이는 온갖 종류의 변이와 부침(浮沈)에 대해서도 정확하게 설명해 준다. 두 번째 증거는 이 법칙이 엄정성을 지닐 뿐 아니라, 그럴 수밖에 없다는 사실을 보여 주는 데 있다. 이를 위해 우리는 앞에서 정신적 분위기와 풍속의 일반적 상태라 명명했던 바를 분석할 예정이다. 이제 우리는 인간성에 관한 통상적 규칙에 따라, 이러한 상태가 대중과 예술가, 곧 예술작품에 어떠한 영향을 미치는지 탐구하게 된다. 그럼으로써 우리는 둘 사이에

확고하고 고정적인 연관성 내지 호응관계가 존재하며, 우연한 듯 보였던 현상이 실은 필연적인 호응이라는 결론에 다다르게 된다. 두 번째 증거는 첫 번째 증거가 확인한 것을 증명해 준다.

1

이 같은 호응관계를 좀더 분명하게 느낄 수 있도록 이제 우리가 이미 앞에서 사용한 바 있는 예술작품과 식물 간의 비교를 통해 다시 살펴보도록 하자. 어느 한 가지 식물, 예컨대 오렌지 나무가 있다고 상정해 보자. 그리고 이 식물이 어떻게 성장하고 번식해 나가는지 보도록 하자. 바람에 의해 온갖 종류의 종자가 날아와 땅에 떨어진다고 생각해 보자. 그렇다면 과연 오렌지 씨앗은 어떤 조건에서 싹을 틔우고, 나무로 성장하며, 꽃피고, 결실을 맺고, 씨앗을 생산하고, 군집을 이루면서 대지를 뒤덮게 되는가?

그러려면 여러 조건이 충족되어야만 한다. 우선 토양이 너무 푸석푸석하거나 척박해서는 곤란하다. 만일 그렇다면 씨앗은 땅에 단단하게 뿌리를 내릴 수 없으므로 바람이 조금만 불어도 제대로 지탱하지 못하고 쓰러지게 된다. 더불어, 토양이 너무 메말라도 곤란하다. 물이 너무 부족하면 이내 말라 죽어 버리기 때문이다. 또 기후도 온화해야 한다. 그렇지 않으면 제대로 자라기도 전에 얼어 죽거나, 아니면 성장이 너무 더디게 이루어져 결실을 맺지 못한다. 한편 과일은 늦은 시기에 맺히기 때문에 충분히 성숙할 수 있도록 여름이 길어야 한다. 게다가 가지에 늦게까지 매달린 오렌지들이 1월의 차가운 안개로 인해 시들지 않도록 겨울에도 너무 춥지 않아야 한다. 마지막으로, 여타의 다른 식물들이 너무 번성하지 않는 토양이어야 한다. 만일 그렇지 못할 경우 오렌지 나무는 생명력이 보다 강한 다른 식물들에 의해 침범당하게 된

다. 요컨대 이런 모든 조건이 충족될 때에야 비로소 어린 오렌지 나무
는 순조롭게 자라나고 결실을 맺고 또 주변 땅을 같은 나무들로 뒤덮
을 수 있게 된다. 때론 비바람이 몰아치기도 한다. 혹은, 낙석으로 피
해를 입거나 염소들에 의해 뜯길 수도 있다. 어쨌든 이와 같은 불가피
한 상황들이 닥친다 하더라도 오렌지 나무는 자라나고 번식을 거듭함
으로써 땅을 뒤덮게 될 테고, 오랜 시일이 흐른 다음에는 주변 전체가
가지에 온통 오렌지를 매단 나무들로 가득하게 될 것이다. 이 같은 풍
경은 바로 우리가 산에서 흐르는 계곡 물과 훈훈한 해풍의 혜택을 입
는 지중해 연안 이탈리아의 아늑한 협곡이나 소렌토나 아말피 주변의
만이며 온화한 작은 골짜기들에서 마주치게 되는 풍경이다. 요컨대 이
모든 조건들이 충족됨으로써 오렌지 나무 군락은 탐스럽고 둥글며 짙
고 반짝이는 초록빛의 무수한 황금사과를 맺을 수 있게 되는 것이다.
향기롭고 아름다운 이 지역의 오렌지 나무 군락은 한겨울에도 그 어느
곳에서도 볼 수 없는 풍요로움과 찬란함을 뽐낸다.

우리가 과연 이 같은 예에서 무엇을 배울 수 있는지 찬찬히 되짚어
보도록 하자. 여러분은 이제 막 물리적 환경과 온도가 어떤 효력을 발
휘하는지 보았다. 하지만 정확히 말하자면, 이런 외적 여건들이 오렌
지 나무를 생산하는 것은 아니다. 애초에 씨앗이 없었더라면 불가능한
일이기 때문이다. 그러나 식물이 성장하고 번식하려면, 우리가 방금
보았던 것처럼 외적 여건들의 협조가 필수적이다. 만일 외적 환경이
충분치 못한다면, 식물이 제대로 성장할 수 없다.

마찬가지로, 기온이 달라지면 식물에도 영향이 미치기 때문에 생장
이 달라질 수밖에 없다. 내가 조금 전 소개했던 바와 판이하게 다른
환경을 상정해 보자. 이를테면 바람이 세차게 몰아치는 산 정상이나,
식물이 자라기엔 토양층이 너무 얇고 드문 경우라거나, 혹독한 겨울,
짧은 여름, 혹은 겨울 내내 눈이 내리는 기후라고 가정해 보자. 이런
환경에서는 오렌지 씨앗이 싹을 틔울 수 없을뿐더러 여타의 다른 식물

들도 대부분 살아남기가 쉽지 않을 것이다. 수많은 종류의 씨앗이 날아들겠지만, 이 같은 혹독한 환경에 적응할 수 있었던 씨앗 하나만이 간신히 싹을 틔우고 또 번식에 성공함으로써, 웬만한 식물은 자라기 힘든 산꼭대기나 긴 협곡, 암벽, 가파른 비탈에는 소나무나 전나무들만이 고적한 초록빛 지붕을 머리에 인 채 군락을 이루게 될 것이다. 바로 우리가 보주(Voges) 지방이나 스코틀랜드, 노르웨이에서 마주치는 풍경이 그러하다. 우리는 이런 곳들을 여행하면서 수십 리에 걸쳐 끊이지 않고 소나무나 전나무 숲이 이루는 말없는 궁륭을 통과하기도 하고, 메마른 침엽 위를 거니는가 하면, 바위틈에 굳건히 뿌리를 내린 아름드리나무들과 마주치곤 한다. 매서운 바람이 그치지 않고, 겨울이 긴 곳에서는 오직 굳세고 끈기 있는 이런 종류 나무들만이 살아남을 수 있다.

이제 여러분은 물리적 온도와 환경이 어느 특정한 종 하나만을 남기고 여타의 다른 종들은 거의 배제시킴으로써, 수많은 수종 가운데 '선택을 내리는' 셈이란 사실에 공감할 수 있을 것이다. 물리적 온도는 종을 가리고, 억압하며, 자연적으로 '선별'을 하는 것이다. 이것이야말로 생존하는 다양한 형태들의 기원과 구조를 설명해 주는 커다란 법칙으로서, 물리적 세계와 정신적 세계, 동·식물학과 역사뿐 아니라 예술가의 재능과 성격에도 그대로 적용된다.

2

사실상 '정신적' 온도도 존재하는데, 이는 곧 풍속과 정신적 분위기가 이루는 일반적 상태를 가리키며, 자연환경에서의 기온과 똑같은 방식으로 작용한다. 하지만 정신적 온도가 예술가들을 만들어 내지는 못한다. 천재적 예술가나 재능 있는 예술가는 마치 씨앗과도 같은 존재

들이다. 즉, 서로 다른 두 시기를 놓고 볼 때, 탁월한 재능을 가진 사람의 수와 평범한 재주만을 가진 사람의 수는 거의 비슷하다고 할 수 있다. 한편 우리는 통계자료를 통해서도 확인해 볼 수 있지만, 연이은 두 시기에 징집에 필요한 신장을 가진 남자들과 그렇지 못한 남자들의 비율이 거의 동일하다는 것을 알 수 있다. 모든 점을 놓고 볼 때, 인간의 신체에 적용되는 법칙은 인간의 정신에도 똑같이 적용된다. 다시 말해 자연은 언제나 똑같은 손으로 똑같은 종자 삼태기에서 인간의 씨를 뿌리기 때문에, 어느 시대를 막론하고 언제나 거의 동일한 수와 동일한 자질을 가진 인간들을 잉태하고, 또 재능을 가진 사람들도 동일한 비율로 태어나도록 만든다. 하지만 자연이 시간과 공간이란 언덕을 오르며 뿌리는 씨앗 모두가 싹을 틔우는 것은 아니다. 재능을 타고난 인간 씨앗이 제대로 싹을 틔우려면 일정한 정신적 온도가 필요하기 때문이다. 만일 온도가 적당하지 못하다면 제아무리 좋은 씨앗이라 할지라도 싹을 틔울 수 없다. 마찬가지로, 온도가 바뀌면 재능이란 종자도 바뀔 수밖에 없다. 예컨대 온도가 반대 양상을 띠게 되면 재능도 반대로 나타난다. 일반적으로, 정신적 온도는 특정한 재능은 북돋는 동시에 여타의 다른 재능들은 배제하는 '선택을 행한다'고 말할 수 있다. 여러분이 어느 특정 시기, 어느 특정 지역의 예술분파에서 이상을 추구하는 경향이나 정반대로 현실을 중시하는 경향을 목격하기도 하고, 데생이나 혹은 색채를 중시하는 경향을 목격하게 되는 것은 바로 이와 같은 메커니즘에 의해서이다. 더불어, 어느 세기이건 간에 커다란 방향성이 주어지곤 한다. 따라서 대세를 거스르려 하는 예술가는 이내 진로가 막힐 수밖에 없는 법이다. 예술가는 일반대중과 주변의 풍속이 정해진 개화를 강요하면서 가하는 정신적 압력에 못 이겨 움츠러들거나 이탈하기도 한다.

3

여러분은 앞서 소개한 비교를 통해 개괄적인 생각을 가질 수 있을 것이다. 이제 보다 세부로 들어가서, 정신적 온도가 예술작품에 어떤 영향을 미치는지 살펴보도록 하자.

나는 논지를 보다 분명히 하기 위해 고의로 단순화시킨 아주 간단한 예를 들어 보고자 한다. 바로 슬픔에 젖어 있는 정신상태이다. 이 같은 가정은 결코 공연하다고 할 수 없는 것이, 이런 정신적 분위기는 인류 역사에서 실제로 수차례 목격되기 때문이다. 사실상 대여섯 세기에 걸쳐서 퇴폐와 주민들의 집단이주, 외래의 침입, 기근, 페스트, 주변 환경의 점진적 악화 등이 이어지게 된다면 이런 상태에 빠져드는 것은 불가피할 수밖에 없다. 우리는 기원전 6세기의 아시아와 서기 3세기와 10세기 사이의 유럽에서 이 같은 상황을 목격하게 된다. 이 시기의 사람들은 용기와 희망을 잃고 삶 자체를 고통이라 여겼다.

주변의 여러 여건이 한데 뒤엉켜서 자아내는 이 같은 정신적 분위기가 해당 시기의 예술가들에게 어떠한 영향을 미치게 되는지 보도록 하자. 우리는 어느 시대건 간에 여타의 다른 시대와 거의 마찬가지 비율로 우울해하거나 즐거워하는 기질, 우울과 즐거움의 중간단계의 기질이 잠재한다고 가정해 볼 수 있다. 그렇다면 특정 시대의 지배적 분위기가 과연 어떻게, 그리고 어떤 방향으로 그 시대의 정신적 분위기를 변형시키는가?

우선, 일반대중을 슬픔에 잠기게 하는 바로 그 불행들이 예술가를 슬프게 만든다는 점에 주목할 필요가 있다. 예술가는 민중이란 가축의 무리를 이끄는 목동이기 때문에, 민중이 처해 있는 상황을 똑같이 겪을 수밖에 없다. 예를 들면, 수 세기에 걸쳐서 야만족의 침입이나 페스트, 기근 등의 재앙이 온 나라를 뒤덮을 경우, 예술가는 자기 주변 사람들이 겪는 고통과 고초를 함께 나누지 않을 수 없다. 이런 경우에

처하면 예술가는 주변사람들이 겪는 고통을 똑같이 겪고, 의기소침해지며, 충격을 받거나 부상을 입기도 하고, 다른 사람들과 함께 포로로 잡혀가기도 하고, 자신의 가족이나 자녀, 부모들도 똑같은 처지에 놓이게 됨으로써 자기 자신이나 자기 가족들을 걱정하는 마음이 들지 않을 수 없다. 예술가는 부단히 찾아드는 불행에 직면하여 과거에 쾌활했다면 그 쾌활성을 상당 부분 상실하게 되고, 이미 슬픔에 잠겨 있었다면 그 슬픔은 더욱더 깊어질 수밖에 없다. 바로 환경이 예술가에게 미치는 첫 번째 영향이다.

한편 예술가가 멜랑콜리에 젖어 있는 동시대인들 사이에서 성장했다는 점도 놓쳐서는 안 된다. 예술가가 어린 시절 품었던 생각이나 성장하고 나서 매일 접하는 생각도 우울한 것일 수밖에 없다. 이런 환경에서라면 종교 역시 죽음의 그림자를 짙게 드리우는 까닭에, 그는 지상이 망명지이고 세상은 감옥이며 삶은 고통 그 자체라고 인식함으로써 어떻게 해서든 지금의 처지로부터 벗어나려고 허우적거리게 된다. 이런 처참한 인간의 타락상을 토대 삼아 다져진 철학도 차라리 이 세상에 태어나지 않는 편이 나았으리라고 설파한다. 예술가가 사람들과 나누는 일상적 대화도 우울한 내용 일색으로, 이웃 지역이 침입당했다거나 기념물이 붕괴되었고, 약자들이 억압받고, 강자들끼리 내전을 벌인다는 따위의 소식들로 채워진다. 예술가가 매일 접하는 광경도 전혀 다를 바 없다. 죽은 사람들이나 걸인, 여전히 끊긴 채로 남아 있는 다리, 사람들이 버리고 떠난 후의 황폐한 마을, 내팽개쳐진 경작지, 불탄 가옥의 검게 그을린 벽 등…. 이런 인상들은 예술가가 세상에 태어나서 죽는 날까지 뇌리에 깊이 박혀 있을 수밖에 없으며, 스스로가 겪고 있는 고통에 더욱더 침울한 색채를 더할 따름이다.

이러한 비참한 상황은 예술가이기에 더욱더 처절하게 느껴진다. 왜냐하면 예술가를 만드는 것은 바로 대상들의 본질적 성격과 두드러진 특징을 붙잡도록 하는 성향이기 때문이다. 여느 사람이라면 그저 대상

들의 부분만을 볼 테지만, 예술가는 전체를 보고 또 그 정신을 포착한다. 더불어, 주변 환경을 특징짓는 두드러진 성격이 바로 슬픔인 만큼, 예술가는 주변의 대상들에서 바로 그 슬픔을 분간해 낸다. 게다가 예술가는 넘치는 상상력과 특유의 과장으로 슬픔을 더욱 증폭시키고 극한으로 몰고 감으로써 자기 자신이 그 슬픔에 젖어들 뿐 아니라 자기 작품에도 슬픔을 배게 함으로써 세상을 그 어떤 동시대인들보다도 더욱 어둡게 그린다.

한편 예술가가 이 같은 활동을 펼칠 때는 동시대인들로부터 도움을 받는다는 사실도 놓쳐서는 안 된다. 왜냐하면 여러분도 잘 알다시피, 그림을 그리거나 글을 쓰는 예술가는 그저 책상이나 화구 앞에 홀로 앉아 잠자코 머무는 존재가 결코 아니기 때문이다. 이와는 달리, 예술가는 밖으로 나다니고, 얘기를 나누며, 주위를 바라보고, 친구나 경쟁자로부터 정보를 얻기도 하고, 책이나 주변의 예술작품에서 암시를 받기도 하기 때문이다. 예술가의 생각은 씨앗과 같다. 땅에 뿌려진 씨앗이 싹트고 또 성장하여 꽃을 피우려면 물과 공기, 해, 토양 등이 제공하는 양분을 필요로 하듯, 생각 또한 제대로 된 형체를 갖추려면 주변사람들의 도움과 협력이 필요하다. 그렇다면 세상이 온통 슬픔에 잠겨 있는 시대에는 주변사람들이 예술가에게 어떤 도움을 줄 수 있을 것인가? 바로 예술가가 더욱 슬픔을 느끼도록 본의 아니게 부추기는 일이다. 왜냐하면 주변사람들은 이런 역할 말고는 달리 해줄 수 있는 일이라곤 없기 때문이다. 이들은 고통스런 감각이나 감정만을 겪을 따름이라서, 고통스런 뉘앙스만을 감지하고 또 그렇게 반응한다. 인간은 언제나 자기 자신의 마음을 살피게 마련이라서, 마음 가득히 고통뿐이라면 고통만 탐구할 수밖에 없다. 이들은 고통과 고뇌, 절망, 상심에 관한 한 대단한 학자들인데, 물론 이 점에서만 그렇다. 따라서 예술가가 주변사람들에게 뭔가 지침이 될 만한 것을 묻는다면, 이들이 줄 수 있는 것은 오로지 이뿐이다. 따라서 무엇에 대해 묻는다거나 정보를 얻

는다는 것은 허사에 그치기 십상이다. 이들은 그저 자신들의 관심사에 대해서만 말해 줄 따름이다. 따라서 행여 예술가가 행복이나 경쾌함, 쾌활함을 문제 삼고자 한다면, 그는 다른 사람들의 도움을 얻지 못한 채 외로이 자기 자신만의 힘으로 헤어 나가야만 한다. 그러나 혼자서 하는 일은 언제나 한계를 가지게 마련이다. 예술가가 탁월한 작품을 생산해 낼 수 없다는 것도 자명한 이치이다. 이와는 달리, 예술가가 멜랑콜리를 재현하려 한다면, 그는 자신의 세기로부터 다양한 종류의 도움을 받을 수 있다. 그는 기존의 예술분파들이 해 왔던 작업에서 제재를 취할 수도 있고, 이미 완성된 당대의 예술, 잘 알려진 방식, 닦아 놓은 터전 위에 설 수도 있다. 예술가는 교회의 의식이나 실내장식, 대화 등을 통해 자신이 아직 갖추지 못한 형태며 색채, 또는 문장이며 작품 속 등장인물을 고안하기도 한다. 이처럼 수백만에 이르는 익명의 협력자들로부터 도움을 받아 만들어지는 예술가의 작품은 그가 몰두하는 작업이며 재능이 당대 사람들과 앞선 세대의 작업과 재능을 포괄하는 만큼 더더욱 아름다워질 수밖에 없다.

예술가가 슬픔에 몰두할 수밖에 없는 더욱 절실한 이유가 또 있다. 그것은 바로 예술가의 작품이 멜랑콜리를 담고 있어야만 당대의 대중으로부터 감상될 수 있다는 점이다. 사실상 사람들은 자기네가 느끼는 감정만을 이해한다. 따라서 제아무리 잘 표현된 감정이라 할지라도 여타의 감정들은 대중에게 힘을 발휘하지 못한다. 눈으로 쳐다는 보지만 마음으로 느끼지는 못하며, 이내 눈길조차 다른 곳으로 돌리게 마련이다. 예컨대 한 남자가 펠리코[1]나 앙드리안[2]처럼 재산과 조국, 자녀,

1) 실비오 펠리코(Silvio Pellico, 1789~1854)는 이탈리아의 시인으로, 정치적 혼란기에 독립정신을 고취하다가 오랜 동안 투옥되었다. 특히 그의 《옥중기》(Le mie prigioni)가 유명하다.

2) 알렉상드르 앙드리안(Alexandre Andryane, 1797~1863)은 프랑스의 시인이자 비극작가로 프랑스 한림원의 영구 서기를 지냈으며, 펠리코와 함께 같

건강, 자유를 상실하고, 20년 동안이나 감옥의 철창 안에 갇혀 지내야
만 한 탓에 점차로 성격이 변하고 절망에 몸부림치며, 우울해하고 신
비주의적으로 되고, 돌이킬 수 없는 좌절감에 젖어 있는 경우를 상상
해 보자. 이런 인물은 춤곡을 들으면 혐오감을 느낄 것이다. 감히 라
블레3)의 작품을 읽으려 하지도 않을 것이다. 만일 그가 쾌활하고 야
단스런 루벤스의 인물들을 접하게 된다면 이내 고개를 돌릴 것임에 틀
림없다. 반면, 그는 렘브란트의 그림이라면 기꺼이 관람할 것이다. 그
가 좋아할 만한 음악은 오로지 쇼팽의 곡들이며, 라마르틴4)이나 하이
네5)의 시만을 좋아하게 될 것이다. 대중이라고 크게 다르지 않다. 대
중의 기호는 자신의 심적 상태에 크게 좌우된다. 대중은 마음이 슬프
기 때문에 슬픈 작품을 찾을 수밖에 없다. 대중은 명랑한 작품은 거들
떠보지도 않을 것이다. 만일 그런 작품을 제시하는 예술가가 있다면,
대중은 험구를 늘어놓고 무시하게 된다. 여러분은 예술이란 대중이 자
기 작품을 향유하길 바라는 존재란 사실을 잘 알고 있다. 예술가가 창
작에 이르기까지는 다른 여러 가지 이유들이 있을 수 있겠지만, 바로
대중이 나타내는 관심이야말로 그가 끊임없이 멜랑콜리의 표현에 이끌
리면서도 무심함이나 행복 따위에는 경도되지 않게 하는 가장 강력한
동기라고 할 수 있다.

　이와 같은 주변의 압력으로 인해 예술가가 만일 기쁨을 나타내기 위

　　은 감옥에서 생활했다. 그 역시 《옥중기》(*Mémoires d'un prisonnier d'Etat*)
　　로 유명하다.
　3) 프랑수아 라블레(François Rabelais, 1494~1553)는 프랑스 르네상스 문학
　　을 대표하는 소설가로, 풍자와 해학으로 가득한 여러 작품을 남겼다.
　4) 알퐁스 드 라마르틴(Alphose de Lamartine, 1790~1869)은 19세기 프랑스
　　낭만주의 문학을 대표하는 시인 중 하나로, 주로 애상과 우수를 주제로 한
　　감미로운 서정시들을 남겼다.
　5) 하인리히 하이네(Heinrich Heine, 1797~1856)는 독일의 시인으로, 격렬
　　한 현실비판적 시세계를 보여주었다.

한 시도를 한다면 상당한 저항에 직면할 수밖에 없다. 예술가는 설사 자신의 뜻대로 첫 장벽을 넘는다 할지라도 이내 또 다른 장벽에 부딪히게 된다. 비록 예술가가 천성적으로 쾌활한 성격을 타고났다 하더라도 개인적 불행이 거듭되다 보면 어느새 염세적으로 될 수밖에 없다. 교육이나 일상적 대화도 우울한 생각을 갖게 하는 데 적잖이 공헌을 한다. 예술가는 대상에서 두드러진 성격을 분간해 내고 증폭시킬 줄 아는 특별하고 탁월한 능력을 지닌 존재인 만큼 주변의 대상에서 오로지 슬픔만을 보게 된다. 다른 사람들의 경험이나 작업도 그에겐 슬픔의 주제에 대한 암시만을 줄 뿐이고 비애감만 증폭시킨다. 요컨대 일반대중의 강력하고 요란한 의지의 중압감을 피할 수 없는 예술가로선 오로지 슬픔이라는 주제만을 다룰 수밖에 없다. 따라서 낙관과 기쁨을 표현하는 예술가 부류와 예술작품은 사라지거나 완전히 무시당할 수밖에 없다.

이제 정반대의 예로, 기쁨을 구가하던 시대를 보도록 하자. 우리는 안정과 부, 인구, 복지, 번영, 아름답고 유용한 여러 고안물 따위가 점증하던 시기인 서양의 르네상스 시대에서 이 같은 분위기를 목격하게 된다. 이 시기는 방금 우리가 분석에 사용했던 용어들을 정반대로 바꿔서 적용하면 올바르게 접근할 수 있다. 다시 말해, 이 시기를 이해하는 데에도 똑같은 논리가 적용된다. 바로 모든 예술작품이 기쁨을 표현하기 때문이다.

더불어, 그 두 상태 사이의 중간에 위치하는 분위기, 즉 기쁨과 슬픔이 공존하는 경우를 보도록 하자. 우리가 흔히 접할 수 있는 일반적 상태이기도 하다. 이 경우도 우리가 앞서 사용했던 용어들을 적절하게 바꾸기만 한다면 올바른 분석이 가능하다. 우리는 앞서의 논리를 똑같이 적용해 봄으로써 특정 시대의 예술작품이 그 시대 특유의 여건, 다시 말해 기쁨과 슬픔을 적정 비율로 표현해 낸다는 사실을 알게 된다.

이제 우리는 복잡하거나 단순한 환경, 다시 말해 풍속과 시대정신의

일반적 상태가 예술작품의 종을 선택하며, 그렇지 못한 예술작품에는
매번 장애나 공격을 가함으로써 제외시킨다는 결론에 이르게 된다.

4

지금까지 우리는 논지를 보다 뚜렷하게 부각시키기 위해 의도적으
로 단순화시킨 가정들을 살펴보았는데, 이제는 실제 사례들을 검토해
보도록 하자. 앞으로 여러분은 역사적으로 중요한 여러 시기를 고찰함
으로써 앞서 말한 법칙이 올바르다는 것을 확인하게 될 것이다. 이를
위해 나는 서양 문명사에서 커다란 비중을 차지하는 네 시기, 즉 고대
그리스 로마 시대와 기독교 지배하의 중세 봉건 시대, 귀족 중심의 17
세기 왕정 시대, 그리고 마지막으로 우리가 현재 몸담고 있는 과학 중
심의 산업 민주주의 시대를 살펴보고자 한다. 이 네 시기는 제각기 자
기 시대 특유의 예술 내지 예술 장르를 가지고 있거나, 적어도 조각이
나 건축, 연극, 음악 등의 위대한 예술 중 각각의 특정 분야가 유달리
융성했다는 것을 볼 수 있다. 이를테면 각각의 시대를 대표하는 이 같
은 특징은 바로 해당 시기와 국가의 중요 특징을 반영하는 셈이다. 여
러 지역을 차례차례로 살펴보자. 그러면 거기에서 차례차례로 여러 가
지 꽃이 피어나는 것을 보게 될 것이다.

5

지금으로부터 약 3천 년 전에 에게 해 주변과 섬에는 전적으로 새로
운 방식으로 삶을 이해하는 아름답고 지적인 종족이 출현하게 된다.
이 종족은 인도인들이나 이집트인들처럼 막강한 종교에 사로잡히지도
않았고, 시리아나 페르시아 사람들처럼 거대한 사회조직에 흡수되지

도 않았으며, 페니키아인이나 카르타고인들처럼 거대한 산업과 상업
에 무조건 헌신하지도 않았다. 이들은 신권통치나 카스트 제도와 같
은 계급의식이 없었고, 왕정이나 공무원 조직도 없었으며, 거래며 상
업을 주관하는 커다란 기관도 갖추지 못한 대신 '도시국가'라는 형태를
고안해 냈다. 이들이 만들어 낸 도시국가는 연이어 다른 도시국가들
을 새로이 탄생시켰는데, 말하자면 하나의 싹이 또 다른 싹들을 무수
히 틔우는 격이었다. 도시국가 밀레토스6)는 무려 3백여 개에 달하는
도시국가들을 세웠고, 흑해 연안 전체를 식민지로 만들었다. 뒤이어
이들 도시국가들은 스페인, 이탈리아, 그리스, 소아시아, 아프리카
등지의 만과 곶을 따라, 키레네7)에서부터 마르세유에 이르기까지 지
중해 연안 전체에 걸쳐 융성한 도시국가 군을 형성하기에 이른다.

　이 같은 도시국가에서 사람들은 과연 어떻게 살았는가?8) 이곳에 사
는 시민들은 거의 노동을 하지 않았다. 대개 시민들은 종복이나 하인
들을 두었고, 노예들로부터 시중을 받았다. 아주 가난한 시민이라도
집 관리를 해주는 종복 한 명 정도는 두고 살았다. 아테네 시민은 네
명 정도의 종복을 두었고, 에기나 코린트와 같은 보통의 도시국가들
도 노예의 수가 40만~50만 명에 달했다. 한편 도시국가의 시민들은
그리 대단한 시중을 필요로 하지는 않았다. 왜냐하면 이들은 지중해
연안에 사는 웬만한 주민이라면 누구라도 그랬듯이 한 끼 식사로 올리
브 세 알과 마늘 한 쪽, 정어리9) 한 마리면 족했기 때문이다. 의상도
샌들과 반소매 셔츠, 목동이 걸치는 것과 같은 큰 망토 한 벌 정도였

6) 이오니아 지방에 세워졌던 고대 그리스의 도시국가.
7) 고대 그리스가 세운 최초의 식민 도시국가로, 현재의 리비아 영토에 위치한다.
8) [원주] 그로트(Grote), 《그리스 역사》(History of Greece), Ⅱ, p. 337. — 뵈
　크(Boeckh), 《아테네인들의 정치·경제》(Économie politique des Athéniens),
　Ⅰ, p. 61. — 발롱(Wallon), 《고대 노예에 관해서》(De L'Esclavage dans
　l'antiquité).
9) [원주] 아리스토파네스, 〈개구리〉. — 루키아노스, 〈닭〉.

다. 시민이 거주하는 집도 비좁고 서툴게 쌓아 올린 허름한 것이었다. 도둑이 벽을 뚫고 침입할 정도였다. 10) 집은 주로 잠만 자는 곳으로 인식되었다. 가구라곤 침대 하나, 쓸 만한 항아리 두세 개가 고작이었다. 그렇다고 해서 별다른 불편은 없었으며, 낮 동안은 대개 야외에서 보냈다.

그렇다면 도시국가의 시민들은 여가시간을 어떻게 보냈는가? 이들은 왕이나 사제를 섬겨야 할 필요가 없었기 때문에 자유롭고, 스스로가 왕인 셈이었다. 이들은 사법관과 성직자들을 스스로 선택했다. 심지어 이들은 스스로 나서서 성직이나 공직에 선출될 수도 있었다. 비록 이들이 무두질하는 장인이나 대장장이라 하더라도, 중요한 정치문제를 놓고 벌어지는 재판에서 판결에 참여하기도 하고, 중차대한 국가적 사안을 놓고 격론을 벌이는 집회장에서 결정을 내리기도 했다. 요컨대 국가적 사안이나 전쟁 등이 바로 시민의 관심사였다. 시민이라면 의당 정치가이자 군인이어야 하는 셈이었다. 시민으로선 그 밖의 문제들은 그리 중요치 않았다. 시민의 입장에서 보자면, 자유민이라면 으레 이 두 가지에 모든 관심을 집중해야만 했다. 이는 결코 그릇된 생각이 아니다. 왜냐하면 이때만 하더라도 인간 목숨은 지금 우리가 사는 시대와는 달라서 온전히 보존하기가 결코 쉽지 않았고, 인간 사회도 오늘날과 같은 결속력을 가지지 못했기 때문이다. 지중해 연안에 흩어져 있던 대부분의 도시국가들은 틈만 나면 언제고 자신들을 정복하려는 야만족들에 둘러싸여 있었다. 그래서 도시국가의 시민은 오늘날 뉴질랜드나 일본에 정착한 유럽인들처럼 항시 자신을 방어할 수 있는 태비를 갖추고 있어야만 했다. 그렇지 못하다면, 골족11) 이며 리비아족, 삼니트족, 12) 또는 비티니아족13) 등이 즉시 침입해서 성곽 안의 도시와

10) [원주] 도둑은 '벽에 구멍을 내는 자'로 불렸다.

11) 현재의 프랑스인들의 선조로서, 카이사르가 서기 원년 즈음에 로마제국의 영향력 아래 복속시킨다.

사원들을 모조리 불태워 버리지 말란 법도 없었다. 한편 도시국가들끼
리도 적대관계에 있었던 탓에 매순간 전쟁의 위협으로부터 자유로울
수 없었다. 대개 도시국가가 정복당하면 파괴되어 버리곤 했다. 따라
서 당장은 부유하고 존경받는 인물이라 할지라도 언제 집이 불타고,
약탈당하고, 부인과 딸들이 붙잡혀 유곽에 팔려 나가게 될는지 알 수
없는 노릇이었다. 언제고 본인 스스로도 자기 아들과 함께 노예로 끌
려가 광산에서 노역 중에 파묻혀 죽을 수도 있고, 채찍질을 당하며 맷
돌을 돌려야 할 처지로 전락할 수도 있었다. 이처럼 위험이 상존하는
까닭에, 시민이라면 당연히 국가적 사안에 관심을 가지지 않을 수 없
었고 또 언제라도 전쟁에 나가 싸워야 할 각오를 다져야만 했다. 시민
이 정치에 관심을 두지 않는다는 것은 곧 죽음을 의미하는 셈이었다.
하물며 시민이라면 야망이나 명예욕으로 인해 더더욱 정치에 관심을
가지지 않을 수 없었다. 그렇기 때문에 한 도시국가는 다른 도시국가
를 복속시키거나 약화시키려 하고, 신하국가로 삼고자 하며, 정복하고
착취하려 했다. 14) 바로 이런 까닭에 시민들은 평생토록 국가의 안위와
번영을 도모하며, 동맹과 협정을 맺고, 헌법과 법률을 제정하기 위해
공공장소에서 행해지는 연설을 경청하거나 자기 자신이 발언을 하고,
불가피한 경우엔 트라키아15)며 이집트에서 그리스인들이나 야만족,
혹은 대왕에게 맞서기 위해 전선(戰船)에 오르기도 했다.

12) 로마 남쪽 산악 지방에 터전을 잡았던 고대 민족으로, 용맹하기로 명성이
 높았다.

13) 소아시아의 옛 민족.

14) [원주] 투키디데스[기원전 5세기에 활동했던 아테네의 정치가이자 역사가 —
 옮긴이], 제 1권. 키몬[기원전 5세기에 페르시아에 대항하는 그리스 해방
 전쟁을 이끌었던 아테네의 장군 — 옮긴이]이 주도했던 델로스 동맹과 펠로
 폰네소스 전쟁 사이에 행해졌던 수많은 아테네 군의 원정을 참조할 것.

15) 고대에 유럽의 북동부를 가리키는 지명으로, 현재의 그리스 북동부와 불가
 리아, 유럽 쪽 터키를 합한 지역에 해당한다.

이를 위해 도시국가의 시민들은 독특한 규율을 만들어 냈다. 이때만 하더라도 이렇다 할 산업이 없었기 때문에 그리 거창한 전쟁장비가 존재하지는 않았다. 주로 몸과 몸을 부딪치며 싸우는 방식이었다. 따라서 전쟁에서 이기기 위한 핵심은 오늘날처럼 군인들을 정밀 자동기계로 양산해 내는 방식이 아니라, 개개의 전사들을 가장 굳세고 강인하며 날렵하게, 요컨대 가장 오래 버틸 수 있는 최고의 검투사로 훈련하는 것이었다. 이 점에서 기원전 8세기경의 스파르타는 가장 모범적인 도시국가로 여겨졌으며, 또 그래서 그리스 전체에 커다란 파급효과를 가져왔다. 스파르타는 대단히 복잡하긴 하지만 효율적인 군대체계를 유지했다. 스파르타는 전역이 성벽 없는 일종의 군영으로, 이를테면 현재 프랑스군이 주둔하고 있는 카빌레 지방16)에서처럼, 온통 패자와 적들에 둘러싸여 있기 때문에 언제나 무장한 채 방어와 전투 태비를 갖추고 있었다. 도시국가는 시민들이 완전한 신체를 가질 수 있도록 하기 위해 무엇보다도 먼저 자국민들을 우수한 종족으로 순화시켜야 할 필요성을 느꼈다. 이리하여 국가가 종마장에서 행하는 바와 같은 방식을 취했던 것이다. 예를 들면, 성치 못한 몸으로 태어난 아이는 죽음을 면치 못했다. 게다가 결혼 적령기며 출산 시기와 조건 따위를 법률로 정해 놓기까지 했다. 어지간한 나이의 성인이라도 주변인물 중에 성격 좋은 미남이 있으면 기꺼이 자기 아내를 빌려 주기까지 했다.17) 종족을 순화하고 나면 개개인을 단련시킬 필요가 있었다. 이리하여 젊은이들을 병영에 입소시켜, 오늘날의 군인 자녀들처럼 공동생활에 적응하도록 했다. 이들은 두 진영으로 나뉘어 서로 경쟁하고 감시하고 주먹과 발길질을 하며 싸움하는 훈련을 쌓았다. 또 이들 젊은

16) 알제리 북부의 산악지방으로, 19세기에 프랑스가 식민지 경영을 위한 전초기지 중 하나로 삼았었다.
17) [원주] 크세노폰[기원전 5세기경에 활동했던 그리스의 역사가 — 옮긴이], 《스파르타 공화국》, 여러 곳.

이들은 노숙을 하고, 차가운 에우로타스 강18)에서 목욕을 하며, 밭에서 서리하기도 하고, 극히 적은 양의 식사를 재빨리 드는 둥 마는 둥 끝내고, 갈대 섶에서 자기도 하고, 오로지 물만 마시고, 온갖 악천후를 감내해야만 했다. 젊은 여성들도 남성들과 마찬가지로 혹독하게 훈련을 받았고, 여느 성인들도 크게 다르지 않았다. 물론 다른 도시국가들에서는 훈련의 강도가 이렇게까지 혹독하지는 않았다. 하지만 여건이 크게 다르지는 않았다. 대개 젊은이라면 거의 낮 동안 내내 김나지움에서 레슬링이나 뜀뛰기, 복싱, 원반던지기를 했고, 벌거벗은 채 근육을 단련하거나 이완시키는 훈련에 임했었다. 이런 과정을 통해 젊은이들은 가장 강건하고 가장 유연하며 가장 아름다운 신체를 키워 나갔으며, 이러한 교육과정은 역사상 유례를 찾아보기 힘들 정도로 훌륭하게 실천되었다. 19)

이와 같은 그리스인 특유의 풍습에서 특별한 사고방식이 태어나게 되었다. 그리스인들이 보기에 가장 이상적인 인물은 사유할 줄 아는 정신이나 섬세한 감수성을 지닌 영혼의 소유자가 아니라, 바로 우월한 피를 이어받았고 벌거벗은 신체가 다부지고 균형이 잘 잡혔으며 역동적이고 모든 신체활동에서 발군의 실력을 나타내는 인물이었다. 이러한 사고방식은 여러 측면으로 나타났다. 우선, 카리아20)와 리디아21)를 비롯한 그리스 주변국 사람들은 벌거벗는 것을 수치스럽게 여기는데 반해, 그리스 사람들은 레슬링이나 달리기를 할 때 완전히 벌거벗는 것을 아무렇지도 않게 생각했다. 22) 스파르타에서는 젊은 여성들도

18) 고대의 스파르타를 관통하며 흐르던 강.

19) [원주] 플라톤의 《대화》. ― 아리스토파네스〔기원전 5세기에 활동했던 고대 그리스 아테네의 대표적 희극작가 ― 옮긴이〕의 《구름》.

20) 소아시아의 옛 나라.

21) 소아시아의 옛 나라.

22) [원주] 제 14회째 올림픽이 개최되던 즈음 스파르타인들이 보여줬던 행동이다. 플라톤, 《첫 대화편》의 〈지혜에 관하여〉.

벌거벗은 채로 훈련에 임했었다. 두 번째로, 그리스에서는 거국적 축제나 올림픽 경기, 아폴론 축전, 네메아 경기[23] 등은 나신을 뽐낼 수 있는 기간이었다. 이때가 되면 그리스 전역과 머나먼 그리스 식민지들로부터 명문가의 젊은이들이 축제에 참가했다. 이들 젊은이들은 이때를 위해 이미 오래전부터 열심히 훈련을 쌓아 오던 터였다. 이들은 경기장에 운집한 뭇 관중이 지켜보는 가운데 벌거벗은 몸으로 레슬링과 복싱, 원반던지기, 달리기와 마차 경주를 펼쳤다. 오늘날은 장터의 차력사에게서나 볼 수 있는 광경이지만, 당시엔 이 같은 경기에서 승리한 사람은 최고의 인물로 칭송받았다. 예컨대 육상경기에서 우승한 사람의 이름을 따서 올림피아 기간을 명명하기도 했다. 그 시대의 가장 유명한 시인들도 승리자를 칭송하기는 마찬가지였다. 고대의 가장 위대한 서정시인인 핀다로스는 전차 경주 우승자를 칭송하는 시만을 지었다. 또 승리자가 자기 마을로 귀환하면 주민 전체가 나와 환영을 하고, 그가 보여줬던 힘과 순발력을 마을의 영예로 삼았다. 레슬링에서 천하무적이던 크로토나의 밀론이란 인물은 장군으로까지 선발되었는데, 그는 당대의 헤라클레스란 별명에 걸맞게 사자 가죽옷을 걸치고 한 손에 몽둥이를 들고서 자기 부족을 이끌고 전쟁에 나서기도 했다. 전해지는 말로는, 디아고라스란 인물은 같은 날 두 아들이 경기에서 동시에 우승함으로써 사람들이 지켜보는 가운데 두 아들로부터 승리의 헹가래를 받았었는데, 이 광경을 지켜보던 군중은 그가 인간으로서 누릴 수 있는 너무나 커다란 영광을 누린다고 생각해 그에게 이렇게 외쳤다고 한다. "디아고라스여, 차라리 죽어 버리시오. 당신이 신은 아니지 않은가." 디아고라스는 실제로 너무나 감격한 나머지 아들들 품에 안긴 채로 숨을 거두었다. 아버지 입장에서 보자면 두 아들이 제각기 그리스를 통틀어 가장 주먹이 세고 또 가장 빠른 다리를 가졌다는 사실은 지상에

23) 한 해 걸러 네메아에서 개최되던 고대의 제우스 제(祭).

서 누릴 수 있는 최고의 행운이었던 셈이다. 이 이야기가 사실인지 꾸민 이야기인지 진위를 정확히 판단할 수는 없지만, 어쨌건 당시 사람들이 완벽한 인체를 얼마나 숭앙했었는지에 대해 말해주는 좋은 예이다.

이처럼 그리스 사람들은 엄숙한 제전 중에 신들 앞에서 벌거벗은 신체를 보이는 것을 전혀 두려워하지 않았다. 더불어, 이런 전통으로부터 자세와 동작을 연구하는 오르케스트릭이란 학문까지 생겨나서 아름다운 자세와 종교적인 무용을 정립하고 교육했다. 당시만 하더라도 15세에 불과한 어린 소년이었지만 아름답기로 명성이 자자하던 그리스의 비극작가 소포클레스는 살라미스 해전[24]이 끝난 다음 전리품 앞에서 완전히 벌거벗은 채 아폴론 신을 기리는 노래를 부르고 춤을 추었다. 이로부터 150년의 세월이 흐른 후에는 알렉산드로스 대왕이 페르시아 황제 다리우스를 굴복시키기 위한 전쟁 길에 올라 소아시아를 지나던 중 동료들과 함께 아킬레우스의 무덤 앞에서 벌거벗은 채 예를 올리기도 했다. 그뿐이 아니다. 당시 그리스인들은 육체의 완벽성을 신성의 발현이라고까지 여겼다. 시칠리아의 어느 도시에서는 무척이나 아름다운 한 소년을 아름답다는 이유 하나만으로 칭송했었는데, 그가 죽은 다음에는 제단을 세워 기리기까지 했다.[25] 고대 그리스인들의 성경이라 할 수 있는 호메로스의 서사시에서는, 신들도 인간과 똑같은 육체를 가졌고, 인간처럼 창에 맞으면 살이 찢기고 붉은 피를 흘리며, 여느 인간이나 마찬가지로 본능을 가졌고, 화를 내며, 쾌락에 탐닉하는 존재로 그려질 뿐만 아니라, 인간 영웅들이 여신들의 연인이 되기도 하고, 또 신과 인간 여성 사이에 아이를 낳는 내용 등을 곳곳에서 마주칠 수 있다. 즉, 신들이 거주하는 올림포스 산과 인간들이 사는 속세 사이에는 넘지 못할 심연이 가로놓인 것이 아니다. 신들은 올림포스 산을 내려오

24) 기원전 5세기에 그리스 군과 페르시아 군 사이에 있었던 해전.
25) 헤로도토스.

기도 하고, 또 반대로 인간들이 그 산을 오르기도 한다. 다만 신들이 인간을 뛰어넘는 까닭은 이들이 죽지 않는 불멸의 존재이고, 설사 다친 다 하더라도 이내 회복하며, 우리 인간보다도 훨씬 더 강하고 아름답고 행복하기 때문이다. 요컨대 신들도 우리 인간처럼 먹고, 마시고, 싸우 고, 본능과 여러 육체적 능력을 발현한다. 그리스인은 아름다운 인간 을 모델로 삼아 우상으로 숭앙하고 신격화하여 영광을 기렸다.

바로 이 같은 사고방식에서 조각이 탄생했다. 우리는 고대 그리스에 서 조각이 활짝 꽃을 피워 나가는 과정을 추적해 볼 수 있다. 축전 경 기에서 한 차례 우승한 사람은 동상을 세워 기려질 만하며, 세 차례 우승한 사람은 얼굴을 새긴 성상(聖像)을 세워 기렸다. 그런가 하면 신들은 여느 인간들보다 차분하고 완벽할 뿐 어디까지나 인간의 모습 을 지니고 있었기 때문에, 동상으로 만들어 기리는 것은 자연스런 일 이었다. 굳이 특별한 교리가 필요치 않았다. 대리석이나 청동으로 제 작한 신의 형상 또한 알레고리가 아니라, 있는 그대로를 재현하는 방 식이었다. 다만 신을 동상으로 만들 때는 근육이나 뼈 같은 거추장스 런 표피를 덮씌우지 않았다. 그저 피부를 덮는 천이나 신의 본질을 구 현하는 형태만을 나타냈다. 신의 형상이 참답게 보일 수 있도록 가장 아름다운 형상으로 만들고, 여느 인간을 능가하는 불멸의 정적(靜寂) 을 불어넣는 일만이 중요했다.

당시에 조각상이 어떻게 만들어졌는지 보도록 하자. 조각가는 조각 하는 법을 제대로 알고 있었는가? 그가 작업에 임하기 전에 가졌던 준 비과정을 보자. 당시 사람들은 움직이는 나신을 목욕탕이나 김나지움, 의례적(儀禮的) 무용, 공중경기장 등에서 관찰할 수 있었다. 그리스 조각가들은 나신의 활력적이며 건강미 넘치고 활동적인 자태와 태도를 즐겨 포착했다. 이들은 전력을 다해 자신들이 관찰한 바를 조각에 반영 하고 불어넣고자 했다. 이들은 3백, 4백 년에 걸친 오랜 세월 동안 육 체적 미의 개념을 끊임없이 교정하고 순화하며 발전시켜 나갔다. 따라

서 이들이 결국 인간육체의 이상적 모델에 도달하게 되었다는 것은 놀라운 일이 아니다. 오늘날 우리가 가지고 있는 인간육체에 관한 이상은 바로 이들에게서 물려받은 것이다. 예컨대 니콜로 피사노[26]를 비롯하여 고딕시대를 갓 벗어난 조각가들이 계급적 전통에 따른 홀쭉하고 앙상하며, 추한 모습의 형태를 벗어던지고자 했을 때, 이들이 전범으로 삼았던 것은 바로 고대로부터 전래되거나 출토된 고대 그리스의 저부조였다. 오늘날 우리가 우리 자신의 흉측한 육신이며 그리 훌륭하다고 할 수 없는 고대 그리스의 평민이나 사상가들의 육체를 잊어버리고 완벽한 육체적 이상을 찾으려 한다면, 바로 이 시대의 조각상들과 한가로우면서도 기품이 넘치는 운동하는 인물상들에서 찾아야 할 것이다.

이들 조각이 보여주는 형체는 완벽할 뿐만 아니라 인류 역사상 유일한 사례를 이루면서, 그 자체로 예술가들의 포부에도 맞는 것이었다. 인간육체에 고유의 존엄성을 부여하려 했던 그리스인들은 지금의 우리와는 달리 육체를 두뇌에 종속시키지 않았다. 이들은 제대로 숨 쉴 줄 아는 반듯한 가슴과 엉덩이 위에 탄탄하게 자리 잡은 몸통, 전신을 날렵하게 뻗치도록 해주는 신경 뭉치 등에 관심을 가졌다. 특히 이들은 오늘날의 우리와는 달리 사색에 잠긴 넓은 이마나 성난 찌푸림이며 조롱할 때 입가에 접히는 주름 따위에는 별다른 관심을 두지 않았다. 이들은 조각으로서의 조건을 갖췄을 뿐, 눈동자도 없는 무표정한 모습에 만족했다. 조각가들은 얌전히 있거나 대수롭지 않은 일에 전념하는 인물들을 즐겨 형상화했으며, 그것도 대개는 청동이나 대리석을 재질로 한 한 가지 색채만으로 표현했다. 조각가들은 정취 있는 장식 따위는 화가에게 맡기고 극적인 성격은 문학에 떠맡기면서, 억제돼 있긴 하지만 사용하는 재질의 성질과 장르상의 엄밀함에서 비롯하는 고귀성을 간직한 채, 표정이나 우연적 요소, 인간적 동요 등과 같은 특수한 성격

26) 니콜로 피사노(Niccolo Pisano, 1206~1280)는 13세기에 활동했던 이탈리아 조각의 개혁자이다.

은 되도록 배제하는 대신 추상적이고도 순수한 형태들을 이끌어 내고, 누구라도 성전에 놓인 부동의 백색 조각상을 보면서 자신들의 영웅과 신들을 알아볼 수 있을 정도로 평화롭고도 근엄한 형상들을 빚어내기 위해서 노력을 기울였다. 이렇듯 조상(彫像)은 고대 그리스의 중심 예술이었고, 그 밖의 모든 예술은 바로 조상 예술에 결부되고 동반하며 흉내를 냈던 것이다. 그 어떤 예술양식도 조상만큼 이들 도시국가들의 삶을 잘 표현해 내지는 못했다. 그 무엇도 조상만큼 사람들로부터 숭앙을 받고 드높은 인기를 누리지는 못했다. 그리스 도시국가들의 보물을 안치하고 있었던 수백에 이르는 델포스 주변의 작은 사원들에는, "대리석과 황금, 은, 구리, 청동, 스무 종의 청동합금 등으로 제작된 각양각색의 조각상들이 죽은 수천의 영광된 자들을 기렸는데, 어떤 것들은 앉아 있고 또 어떤 것들은 서 있기도 하는 등 온갖 자태를 취한 채 빛의 신을 섬기는 참다운 신하들로서 광채를 발하고 있었다".27) 나중에 로마가 그리스의 잔재를 없애려고 했을 때, 이 거대도시 로마에는 시민들의 수에 육박하는 조각상들이 존재했다. 그 이후로 무수한 파괴가 있었고 오랜 세월이 흐른 다음인 오늘날에도 로마와 주변의 농촌지역들에서 6만 점을 상회하는 조각상들이 출토되었다. 인류 역사상 이토록 많은 수의 조각상이 발굴된 것은 유례가 없는 일이다. 그만큼 조상(彫像) 문화는 놀랍도록 풍요롭게 개화했는데, 그것도 완벽하고, 쉽게 자라나며, 지속적이면서도 다양한 꽃들로 피어났다. 이제 막 여러분은 과거란 토양을 한 층 한 층씩 파헤쳐 내려가 봄으로써 그 원인을 발견할 수 있었고, 그럼으로써 인간적 지층과 제도, 풍습, 사상 등이 바로 그 같은 원인에 자양분을 제공한다는 사실을 알게 되었다.

27) [원주] 미슐레(Michelet)〔쥘 미슐레(Jules Michelet, 1798~1874)는 19세기에 활동했던 프랑스의 낭만주의적 역사가이다. 역사를 숙명에 대한 인간 자유의 투쟁으로 파악했으며, 특히 《프랑스사》로 널리 알려져 있다 — 옮긴이〕, 《인류의 성경》(Bible de l'humanité), p. 205.

6

장기적으로 볼 때, 고대 도시국가 특유의 군사조직은 자신들에게
참담한 결과를 초래했던 셈이다. 도시국가의 입장에서 전쟁은 불가피
한 것이어서, 힘이 센 도시국가는 힘이 약한 다른 도시국가를 정복하
게 마련이었다. 우리는 상대적으로 힘이 센 도시국가가 주도권을 행사
하거나 독단적 행동을 취함으로써 어쩔 수 없이 주변의 도시국가들이
하나로 결속되었던 사례를 여럿 접하게 된다. 결국 이런 상황은 로마
라는 하나의 거대한 나라로 통합되기에 이른다. 로마는 그 어떤 국가
에도 뒤지지 않는 활력과 끈기, 수완을 가졌고, 다른 국가들을 복속시
키고 지배하는 데 능했는가 하면, 지속적인 비전과 실천적인 계산을
갖추고 있었던 까닭에, 7세기 동안의 노력 끝에 마침내 지중해 연안에
걸친 모든 영토와 주변의 여러 대국들을 지배할 수 있었다. 로마는 이
같은 목표에 이르기 위해 군사체제를 채택했고, 마치 씨앗이 잉태되고
자라나 결실이 맺어지듯 이 같은 체제는 종국엔 군사독재로 이어지게
되었다. 로마제국은 바로 이런 식으로 만들어졌고, 서기 1세기경에
이르러 세계는 로마의 강력한 통치 아래 마침내 질서와 평화를 찾은
듯 보였다. 그러나 끔찍한 정복전쟁이 끝없이 이어지는 동안 수백에
이르는 도시국가들은 파멸하고 수백만의 인명이 죽음을 맞이할 수밖
에 없었다. 정복자들 사이에서도 한 세기 동안 서로 죽고 죽이는 학살
이 자행되었고, 이리하여 자유인들이 빠져나간 문명세계도 점차로 주
민들의 수가 감소하기 시작했다. 28) 어제의 시민들은 제국의 종복으로
전락함으로써 더 이상 대의명분을 품을 수 없게 된 탓에 무기력과 사
치에 빠져들었고, 결혼할 생각이나 자녀를 낳을 생각도 하지 않았다.
당시는 기계가 존재하지 않던 시기여서 모든 일이 수작업으로만 이루

28) [원주] 빅토르 뒤뤼(Victor Duruy), 《기원전 30년 무렵의 로마》(*Roma,
trente ans avant Jésus-Christ*).

어졌는데, 이제껏 사회 전체를 위해 손으로 하는 모든 일이며 위락거리, 행사 따위를 도맡아 하던 노예들은 과도한 노동으로 자취를 감추게 되었다. 이리하여 제국은 4백여 년이란 세월이 흐른 다음에는 인력과 사회적 활력을 상실하게 됨으로써 야만인들의 침입을 제대로 막아낼 수 없는 지경에 이른다. 야만인들이 방벽을 뚫고 제국 안으로 밀려들어오기 시작한 이래, 침입의 물결은 근 5백 년 동안 끊이지 않고 이어진다. 침입한 야만인들이 벌이는 만행은 이루 말할 수 없을 정도였다. 이들은 수많은 민족을 말살하고, 기념 건조물들을 파괴했으며, 경작지를 초토화하고, 방화를 일삼는가 하면, 산업이며 미술, 과학 등을 훼손하고 퇴락시켜 망각에 빠져들게 했을 뿐 아니라, 공포와 포악함을 만방에 퍼뜨렸다. 이들은 마치 아메리카 대륙의 인디언인 휴론 부족이나 이로쿼이 부족처럼, 우리와 똑같은 사고방식을 가지고 있는 문명세계 내에 느닷없이 터를 잡게 된 야만인들이었다. 궁전 안을 소 떼들이 휘젓고 다닌다는 상상을 한번 해보라. 그것도 한 번에 그치는 것이 아니라, 이미 소 떼들이 온통 박살을 내놓은 다음에 또 다른 소 떼가 들이닥치는 상상을 말이다. 그러면 이제 막 터를 잡은 처음의 소 떼가 마구잡이로 밀고 들어오는 또 다른 소 떼를 맞아 자리에서 일어나 뿔로 저항할 수밖에 없다. 이리하여 서기 10세기경에 이르러 마지막으로 들이닥친 야만스런 짐승들이 터를 잡고 우거에서 지내게 되었을 때, 사람들의 삶은 이전보다 나을 바 없었다. 야만적 침입세력의 우두머리들은 이제 봉건영주가 되어 저희들끼리 싸움을 벌이는가 하면, 농민들을 수탈하고, 수확물을 불태우며, 상인들의 보따리를 빼앗고, 가엾은 농노들의 재산을 제멋대로 훔치고 약탈했다. 농토는 경작하지 못한 채 버려졌고, 먹을 것이 부족했다. 11세기만 보더라도 70년이란 기간 동안 무려 40년간 기근으로 허덕였다. 라울 글라베르란 수도승의 증언에 의하면, 당시엔 먹을 것이 없어서 사람들이 인육을 먹기도 했다고 한다. 어느 정육점 주인은 인육을 판매대에 내놓은 죄

로 화형을 당하기도 했다. 그런가 하면 환경이 더럽고 열악할 뿐 아니라, 초보적인 위생조차 지켜지지 않음으로써 페스트와 나병 등의 전염병이 제철을 만난 듯 창궐하기도 했다. 요컨대 당시 사람들은 뉴질랜드 원주민들처럼 인육을 먹기도 하고, 칼레도니아나 파푸아 뉴기니에 사는 부족들 못지않게 끔찍한 야만성을 드러내는 등 인간성이 추락할 수 있는 가장 저급한 단계로까지 떨어지게 되었는데, 그도 그럴 것이 당시 사람들 입장에서는 과거를 떠올리게 되면 비참한 현재가 더욱더 참담하게 여겨질 뿐 아니라, 행여 예전 문헌들을 뒤적일 만한 학식 있는 이들은 천 년이란 세월이 흐르는 동안 인간성이 얼마나 처참한 구렁텅이 속으로 빠지게 된 셈인지 어렴풋하게나마 느끼지 않을 수 없었을 테니 말이다.

이제 여러분은 이 같은 열악한 여건이 오랜 기간 이어짐으로써 당시 사람들이 어떠한 감정을 품고 살았을지 충분히 짐작할 수 있다. 당시 사람들은 우선 산다는 자체에 지치고 혐오감을 느꼈을 테고, 모든 것을 염세적으로 바라보았을 것이다. 당시 어떤 작가는 이렇게 말했다. "세상은 악으로 가득 찬 끔찍한 심연일 따름이다." 이런 상황에서라면 삶은 지옥과 같았을 것이다. 가난한 사람과 약자, 여성 등을 비롯한 수많은 사람들이 세상을 등지고 살았을 뿐 아니라, 심지어 영주와 왕들조차 세상을 버렸다. 영혼의 고귀함이나 섬세성을 아직 송두리째 잃어버리지 않은 이라면 차라리 수도원에 들어가 단조롭고 조용한 칩거생활을 하는 편이 훨씬 더 나아 보였을 것이다. 서기 1000년이 다가왔을 때 사람들은 세상이 종말을 고한다고 여겼으며, 수많은 사람들이 공포에 질린 나머지 가지고 있던 재산 모두를 교회나 수도원에 헌납하기도 했다. 그러나 우리는 당시의 사회에서 공포와 낙심뿐 아니라, 격앙할 줄 아는 예민한 기질이 탄생하는 것을 목격하게 된다. 우리 인간은 너무나 커다란 불행에 직면할 때는 마치 병자나 죄수들처럼 쉽게 흥분한다. 마찬가지로, 당시 사람들의 감수성도 증폭되고 여성적인 섬세성을 띠게 되었

다. 당시 사람들의 마음은 건강한 삶을 살 때와는 달리 변덕스럽고 난
폭하며, 침울해하고, 쉽게 격앙되고 또 감흥에 젖어들었다. 평소 때 이
들은 유일하게 삶을 지탱해 나가도록 해주는 지속적이면서도 굳건한 중
간단계의 감정을 발휘했다. 다시 말해, 이들은 꿈꾸고, 울고, 무릎 꿇
고, 자기 자신의 처지에 만족하지 못한 채 감미로움과 격정, 무한한 애
정을 상상하고, 또 격앙되고 격렬한 상상력이 불러일으키는 섬세함과
열정을 바깥으로 쏟아 내고 싶어 했다. 요컨대 이들은 사랑의 욕구에
목말랐던 것이다. 이리하여 근엄하고 남성적인 고대사회에서는 존재하
지 않았던 새로운 정열이 엄청난 위력을 발휘하며 태동하게 되었는데,
이것이 바로 기사도적 사랑이자 신비주의적 사랑이다. 당시 사람들은
결혼한 배우자 간의 평탄하고 점잖은 사랑보다는 격정적이고 혼란스런
혼외의 사랑을 우월한 것으로 여겼다. 사람들은 이 같은 격정적 사랑
안에 담긴 온갖 섬세함을 구분하고, 심지어 귀부인들이 주관하는 회합
에서는 사랑의 헌장을 공표하기도 한다. 이 헌장에 따르면, "사랑은 배
우자 간에는 존재하지 않을" 뿐만 아니라, "사랑의 요구는 그 어떤 것도
마다할 수 없다"[29]고 했다. 이처럼 여성을 피와 살을 가진 세속적 존재
인 남성과 더 이상 동류로 보지 않게 되었다. 여성은 신적 존재로 간주
되었기 때문이다. 따라서 남성은 마땅히 여성을 숭앙하고 섬길 수밖에
없었다. 지극히 고귀한 감정인 사랑은 신적 사랑으로 인도할 뿐 아니
라, 신적 사랑과 한 몸을 이루는 것이라 여겨졌다.[30] 시인들도 자신들
이 사랑하는 여인을 초자연적 덕목으로 변모시키고, 또 이 여인이 자신
들을 신이 거주하는 거룩한 천상으로 인도해 주기를 갈구했다. 여러분
은 이 같은 감정이 기독교에 어떤 영향을 미쳤는지 충분히 짐작할 수
있다. 즉, 그것은 세상에 대해 혐오를 느끼고, 항시 절망감에 사로잡혀

29) [원주] 앙드레 신부(André le chapelain).
30) 서양 중세문학에서 '핀 아모르'(fin'amor) 라 부르는 이상화된 사랑을 지칭한다.

지내며, 애정에 끊임없이 목말라하는 당시 사람들에게는 현세를 눈물의 계곡으로 여기게 하고, 삶을 시련으로, 신 앞에서의 법열(法悅)을 지고의 행복으로, 또 신에 대한 사랑을 우선적인 의무로 간주토록 하는 기독교 교리에 고개 숙이게 만들었다. 고통과 전율 속에서 지내야만 했던 사람들은 무한한 공포와 희망을 양식으로 삼았고, 영원히 활활 타오르는 지옥 불이며 형용키 힘든 지고의 행복으로 충만한 천국을 묘사한 그림들에서 교훈을 얻었다. 당시의 기독교는 이 같은 시대적 분위기에 힘입어 인간영혼을 이끌 수 있었으며, 예술에 영감을 주고 또 예술가들을 활용하기까지 한다. 어느 당대인이 이렇게 말했다. "세상은 교회에 순백의 새 옷을 입히기 위해 낡은 옷을 벗어던진다." 바로 이때 고딕건축이 탄생하는 것이다.

이전에 없던 새로운 양식의 건축물이 하늘을 향해 솟구치는 광경을 보도록 하자. 과거엔 종교가 주로 계급과 가문을 중심으로 해서 특정 지역들에 기반을 두었던 데 반해, 기독교는 일반대중을 대상으로 모든 사람을 구원코자 하는 종교이다. 따라서 많은 사람들을 수용하려면 건물이 대단히 클 수밖에 없었다. 여성이며 아동, 농노, 장인, 가난한 사람은 물론, 귀족과 영주들까지 포함하여 한 지역이나 도시민 전체가 한자리에 모일 수 있어야만 했기 때문이다. 고대 그리스 시대에 신의 동상을 모시고 그 앞으로 자유민들이 행진했던 '신상 안치소' 정도로는 턱도 없었다. 수많은 사람들을 수용하려면 거대한 실내공간과 겹겹이 늘어선 널찍한 중앙 홀이며, 엄청난 규모의 궁륭, 거대한 기둥들이 필요했고, 또 그러려면 오랜 세월 동안 무수히 많은 일꾼들이 스스로의 영혼을 구원받기 위해서라도 열심히 일하고 또 산을 깎아 내야만 했다.

사람들은 영혼에 어둠이 깃든 채로 성당 내부로 들어섰으며, 성당에서 찾게 되는 생각 또한 고통스러운 것이었다. 신자들은 고뇌와 속박의 심연으로부터 헤어나지 못하고 허우적대며 삶이 보잘것없다고 생각했으며, 지옥이나 한도 끝도 없이 지속되는 형극, 십자가에 못 박혀

신음하는 예수, 박해자로부터 극심한 고문을 받고 죽은 순교자들을 항시 떠올리지 않을 수 없었다. 사람들은 기독교의 가르침은 물론, 자기 자신이 품고 있는 두려움에 짓눌려 지내느라 사소한 일상의 기쁨이나 아름다움도 느낄 만한 여유를 가지지 못했다. 이들은 밝고 건강한 빛을 받아들일 마음의 자세가 되어 있지 않았다. 건축물의 내부 또한 음울하고 냉랭한 그늘에 잠겨 있다. 햇빛은 기껏 스테인드글라스를 통해서만 내부로 침투할 수 있는데, 그 빛은 잠시 천국의 느낌을 선사하기라도 하듯 핏빛으로 물들고, 자수정이나 황옥과도 같이 화려하며, 번쩍이는 보석처럼 야릇한 광채를 발한다.

 미묘하고 과민한 상상력을 가졌던 당시 사람들이 평범한 형식 따위에 관심을 가질 리 만무했다. 형식만으로 이들의 관심을 끌기에는 충분치 않았다. 형식이긴 하되 상징성을 가져야 하고, 거기엔 뭔가 장엄한 신비감이 감돌아야만 했다. 이런 까닭에 성당 내부 양편의 중앙 홀이 서로 마주 보도록 배치함으로써 예수가 못 박혀 죽은 십자가를 재현했다. 작은 다이아몬드를 촘촘히 박아 놓은 듯한 스테인드글라스 중심부의 장미창도 구원받은 인간영혼들이 점점 잎을 새겨 넣은 영원의 화판이라 할 수 있다. 성당의 각 부분들도 성스런 숫자를 표상할 수 있도록 설계되었다. 다른 한편으론, 건축형식 역시 그 풍요로움과 기이함, 대담성, 거대성으로 인해 당시 사람들의 환상적이고 과도하면서도 병적인 호기심에 그대로 어울리는 것이었다. 그 시대의 인간영혼에는 생생하면서도 복합적이고, 변화하며, 과도하면서도 야릇한 감각이 필요했다. 당시 사람들은 수평이나 대각선으로 배열된 기둥이나 대들보, 아치 따위를 거부했다. 고대 건축에서 중시되던 균형 잡힌 비례와 단아한 간결성, 요컨대 단단한 하부구조 따위엔 괘념하지 않은 것이다. 다시 말해 당시 사람들의 영혼은, 고심하지 않고도 축조가 가능하고 그러면서도 오래 견디는 탄탄한 건축, 아름다울 뿐 아니라 실제의 삶에도 부합함으로써 별도의 첨가물이나 장식이 필요치 않은 건

축 따위엔 좀처럼 끌리지 않았다.

당시 사람들은 궁륭의 단순한 원형이나 기둥과 대륜(臺輪)이 이루는 단순한 사각형이 아니라, 두 선이 만나는 지점에서 서로 끊기는 복잡한 연결방식인 첨두홍예를 건축유형으로 택했다. 이들은 거대함을 지향하고, 1㎞에 달하는 거리를 석재로 뒤덮는가 하면, 기둥 위에 또다른 기둥을 세우고, 허공에 회랑을 설치하고, 궁륭을 아찔할 정도로 높이며, 하늘 저 높은 곳에 이미 세워 놓은 종탑 위로 또다시 종탑을 세웠다. 이들은 형식적 섬세성을 극한까지 몰아가고, 문마다 층층이 작은 석상들을 배열시키며, 박공과 이무깃돌을 씌우고, 스테인드글라스 중앙부의 영롱한 진홍빛에 구불구불한 창살대를 상감해 넣고, 성가대석은 레이스처럼 처리하고, 무덤과 제단, 후진(後陣), 종탑 등은 귀여운 작은 기둥들과 복잡한 엮음장식, 엽상 무늬, 조각상들로 꾸몄다. 이처럼 당시 사람들은 어마어마한 덩치와 더불어 세세한 데까지 섬세함을 잃지 않음으로써, 이를테면 거대함에서 비롯하는 무한성과 왜소함에서 기인하는 무한성을 동시에 추구했던 셈이다. 이들이 비범한 감각과 경이로움, 경탄의 감정을 목표로 했었다는 점을 역력히 목격할 수 있는 대목이다.

다른 한편, 이런 유의 건축이 발전하면 할수록 점점 더 역설적인 상황이 벌어졌다. 14~15세기 고딕 플랑부아양 양식[31]이 성행하던 시기에 스트라스부르와 밀라노, 뉘른베르크, 브루 등지에 건조된 성당들은 오로지 장식에만 신경을 쏟느라 건축물의 견고성은 포기한 듯하다. 이 시기에 지어진 어떤 성당은 층층이 무수히 많은 종탑들을 세워 놓기도 하고, 또 어떤 성당은 외벽을 온통 쇠시리로 뒤덮어 놓기도 했다. 거의 텅 비다시피 한 벽면은 창문들로 메워지곤 했다. 요컨대 기

31) ‘고딕 플랑부아양 양식’(Gothique flamboyant)은 후기 프랑스 고딕 건축술의 한 양식으로, 접합부나 빗물막이 돌의 바깥 가장자리를 “불꽃”(flamboyant)처럼 장식한다.

반이 허약할 수밖에 없는 구조이다. 성당은 버팀대가 벽면을 지탱해주지 않으면 언제 무너져 내릴지 모른다. 게다가 건조물이 끊임없이 조금씩 부서지기 때문에, 석공들이 성당 발치에 진을 치고 있으면서 줄곧 보수작업을 계속해야만 했다. 높디높은 첨탑에 이르기까지 빠짐없이 기기묘묘하게 조각된 성당은 제대로 버티고 서 있기가 쉽지 않았다. 따라서 보강을 위해 철물 구조로 덧대는 수밖에 없었다. 헌데 철은 세월이 흐르면 부식하기 때문에, 이 장엄하면서도 허황된 건축물은 언제고 곁에서 지키면서 손을 봐줘야만 했다. 성당 내부장식은 너무도 복잡하고, 각양각색으로 장식한 맥상 문양은 정신이 혼란스러울 정도이고, 성직자석이며 설교단, 철책 등은 환상적인 온갖 아라베스크 무늬로 빼곡해서, 성당은 건축물이라기보다 정교하게 세공한 보석에 오히려 가까웠다. 성당은 영롱한 스테인드글라스의 빛이며 거대한 선세공(線細工)으로 마치 축제에 참가한 왕비나 신부의 장신구처럼 화려하기 그지없었다. 당시에 건축된 성당들은 신경질적이고 극도로 예민한 여성과도 같은 면모를 보이고, 동시대 사람들이 입던 괴상망측한 의상과도 닮았다. 여기에 담긴 섬세하지만 건전치 못한 시정(詩情)은 그 과도함으로 인해 수도승과 기사들의 시대답게 야릇한 감정과 불안정한 정서, 격렬하면서 무력한 심정을 표현한다.

4세기에 걸쳐 융성했던 고딕 건축양식은 한 나라에만, 또 한 가지 유형의 건축에만 적용되었던 것은 아니다. 고딕 양식은 스코틀랜드에서 시칠리아에 이르기까지 유럽 전역을 뒤덮었었다. 또 종교적 건축물뿐만 아니라 종교 외적 용도의 건축물로도 건축되었으며, 공공건물이나 민간인 소유의 건축에도 널리 활용되었다. 한편 고딕 양식은 대성당이나 소성당 건축뿐 아니라, 요새와 궁전, 나아가 부르주아의 의상과 저택, 가구 및 장비에도 영향을 미쳤다. 이토록 광범위했던 고딕 양식은 중세 시대 전반에 걸쳐서 인간정신을 고양하는 동시에 망가뜨린 병적이면서도 숭고한 정신적 위기를 표현하고 증언하는 것이었다.

7

인간이 만든 제도들은 살아 있는 육체와 마찬가지로 그 자체의 힘에 의해 만들어지기도 하고 소멸하기도 하며, 건강을 상실하기도 하고 본연의 성질에 의해서거나 상황에 따라 회복하기도 한다. 중세 시대에 민중을 지배하고 착취하던 봉건영주들 중에서 유독 강력하면서도 지위가 높고 또 누구 못지않게 정치력을 발휘하는 인물이 사회 전체의 평화를 책임지는 수호자로 자처했다. 이런 인물은 사회 전체의 협력에 힘입어 점차 여타의 정치세력들을 약화시키거나 이들과 연합을 이루기도 하고, 복속과 병합을 거듭하는가 하면, 잘 갖춰진 복종체계를 확립함으로써 왕이란 이름으로 한 국가의 수장에 오르게 된다. 과거에는 왕과 동등한 지위에 있었던 남작들도 15세기에 이르면 왕의 조신(朝臣)으로 전락하게 된다. 그러다가 이들은 17세기에 궁정인이 된다.

여러분은 궁정인이란 말의 무게를 제대로 새길 줄 알아야 한다. 즉, 궁정인이란 왕의 궁정에 출입하는 사람으로, 이곳에서 임무 내지는 직위를 가진 인물을 뜻한다. 바로 수석 종사(從士)며 시종, 수렵 담당관 등으로, 이들은 봉급을 받을 뿐만 아니라 매우 정중하면서 예의범절에 한 치의 어긋남도 없는 법도에 따라 자신들의 주인에게 말을 걸 수 있는 자격을 가진 이들이다. 그러나 이들은 오리엔트 왕국에서와는 달리 단순히 왕의 종복은 아니었다. 왜냐하면 이들의 고조부의 고조부는 바로 왕과 동등한 신분이었고, 반려자이자 동료였기 때문이다. 이런 까닭에 이들은 특권계급, 즉 귀족의 지위를 누릴 수 있었던 것이다. 이들이 군주를 섬기는 것은 반드시 이해관계 때문만은 아니었다. 군주에게 헌신한다는 명예심에 따르는 것이기도 했기 때문이다. 또 군주는 군주대로 이들을 언제나 깍듯한 예의로써 대했다. 루이 14세가 자신에게 결례를 범한 로쟁을 내려치지 않으려고 들고 있던 지팡이를 창문 밖으로 내던졌다는 이야기도 전해진다. 궁정인은 군주로부터 정중한

대접을 받았고 또 궁정생활을 더불어 영위하는 인사로 간주됐다. 궁정인은 군주와 자연스럽게 어울리고, 왕이 베푸는 무도회에서 춤을 추기도 하며, 함께 식사도 하고, 같은 마차에 함께 오르는가 하면, 왕이 거주하는 살롱에서 왕이 앉던 의자에 앉기도 했다. 그들은 군주의 살롱의 일원이었다. 여러분은 이 같은 궁정생활이 이탈리아와 스페인에서 처음 태어나고, 그 후론 프랑스로, 그런 다음 영국과 독일, 또 북유럽으로 전파되는 광경을 목격할 수 있다. 그러나 궁정생활의 중심이 되었던 곳은 바로 프랑스이고, 루이 14세의 궁정은 유럽 전역에 광채를 발했다.

이와 같은 새로운 시대 분위기가 당시 사람들의 정신이나 성격에 어떤 영향을 미쳤는지 살펴보도록 하자. 왕이 주관하는 살롱은 나라에서 으뜸가는 살롱인 만큼 이곳에 드나드는 인사들도 최상층의 부류일 수밖에 없는데, 그 중에서도 가장 숭앙받고 흠 잡을 데 없는 존재로 모든 사람들이 닮았으면 하고 바라는 인물은 바로 왕으로부터 허물없는 대접을 받는 대영주였다. 대영주는 성품이 너그럽다. 그는 자기 자신이 고귀한 피를 물려받았다고 여기고, 스스로에게 '노블레스 오블리주'를 다짐한다. 그는 그 누구보다도 부드러운 태도를 취하고, 하찮은 모욕에도 명예를 지키기 위해 목숨을 아끼지 않는다. 루이 14세 시대에 결투로 죽은 귀족의 수는 무려 4천 명에 달한다. 귀족들은 위험에 아랑곳하지 않는 태도야말로 좋은 집안에서 태어난 사람이 마땅히 보여야 할 첫손 꼽히는 의무라고 생각한다. 그는 우아하고 리본으로 멋을 부릴 줄도 알고 언제나 가발을 마다하지 않는 상냥한 사교계 인사이긴 하지만, 기꺼이 플랑드르의 전쟁터에 가서 진흙 범벅이 된 텐트에서 지내기도 하고, 네르빈덴 전투[32]에서 열 시간 동안 대포알이 날아오는 중에도 꼼짝 않고 버티기도 한다. 룩셈부르크가 선전포고를 했을

32) 네르빈덴(Neerwinden)은 네덜란드의 지명으로(현재 벨기에 영토), 1793년 3월 18일에 오스트리아 군과 프랑스 군 사이에 전투가 벌어졌던 곳이다.

때는 베르사유 궁이 텅 비게 되었는데, 멋쟁이 궁정인들이 무도회에 빠지지 않고 참석하듯 모두들 입대하기 위해 떠나 버렸기 때문이다. 마지막으로, 대영주는 과거의 봉건주의적 사고방식을 여전히 간직하는 탓에 군주를 당연하면서도 적법한 우두머리로 간주한다. 또한 그는 과거에 봉신이 봉건군주를 섬기듯, 군주에게 헌신해야 한다는 것을 알고 있는 존재이다. 그래서 그는 필요하다면 언제라도 자신이 가진 재산이며 피와 심지어 목숨까지도 내놓을 마음의 자세가 되어 있다. 루이 16세 통치하의 귀족들은 기꺼운 마음으로 왕을 섬겼으며, 이들 중 상당수는 8월 10일[33]에 죽은 왕을 기리며 목숨을 끊기도 했다.

 그런가 하면 이들은 궁정인, 즉 사교계 인사로서 예의를 완벽하게 습득한 사람들이었다. 예컨대, 루이 14세는 심지어 시녀 앞에서도 모자를 벗는 격식을 차렸고, 생시몽[34]의 《회고록》에 보면 어느 공작은 사람과 마주칠 때마다 예를 갖추느라 베르사유 궁전의 정원을 거닐 때면 잠시도 모자를 쓰고 있을 짬이 없었다고 한다. 이렇듯 궁정인이란 예의범절의 전문가이자 그 어떤 상황에서도 언제나 능숙하고 외교관과도 같은 자질을 발휘하며, 자기 억제력을 갖췄고, 사실을 감추거나 누그러뜨리는 기술에도 일가견이 있는 만큼, 좀처럼 다른 사람의 기분을 상하게 하지 않으면서 언제나 우호적인 분위기를 만들었다. 이 모든 재능과 감정은 바로 사교계 생활을 통해 세련성을 가다듬게 된 귀족적 정신의 산물이다. 이 같은 예의범절은 17세기의 궁정에서 절정에 이르게 된다. 지금은 잊혀진 당시의 그윽한 향기를 맛보려면 의당 거칠고

33) 1793년 8월 10일을 가리키는데, 이날은 루이 16세가 기거하던 루브르 궁이 '공화국 미술관'으로 선포되는 날이자 왕이 폐위된 지 꼭 1년이 되는 날이다.

34) 생시몽(Saint-Simon, 1760~1825)은 프랑스 17~18세기에 활동했던 정치가이자 작가로, 특히 루이 14세 치하의 궁정을 치밀하고 사실적으로 기록한 《회고록》으로 유명하다.

혼란스런 오늘날의 평등사회를 잠시 잊어야 하고, 이 같은 예절이 꽃
필 수 있었던 가지런히 정렬된 기념비적 정원35) 을 상상 속에서나마
잠시 걸어 봐야만 한다.

　이제 여러분은 당시의 궁정인들이 어떠한 성격을 선호했는지, 어떠
한 성격이 자신들에게 부합한다고 보았는지 어렵지 않게 짐작할 수 있
다. 사실상 이들의 기호(嗜好) 는 이들의 신원, 다시 말해 귀족과 닮았
다고 할 수 있는데, 왜냐하면 이들은 태생적으로 귀족일 뿐만 아니라
올바른 감정을 지녔다는 점에서도 귀족이라 할 수 있고, 또 이들은 예
의범절을 존중하는 환경에서 성장했기 때문이기도 하다. 17세기의 모
든 예술은 바로 이 같은 기호로부터 만들어졌다. 예컨대 푸생36) 이나
르쉬에르37) 의 작품들처럼 간결하고 고상하며 엄격한 회화가 그렇고,
망사르38) 나 페로39) 가 지은 엄숙하고 호화로우면서도 공들인 건축물들
이 그렇고, 또 르노트르40) 가 선보인 정밀한 궁전풍의 정원이 그렇다.
또 여러분은 페렐41) 이나 세바스티앙 르클레르, 42) 리고, 43) 낭퇴유44)

35) 베르사유 궁의 정원을 가리킨다. 저자는 탁월한 인공미로 유명한 베르사유
　　정원과 이 대목에서 묘사되고 있는 '고전주의적' 예의범절 사이에 긴밀한 관
　　계가 있음을 암시한다.
36) 푸생(Nicolas Poussin, 1594~1665) 은 17세기 프랑스 고전주의 회화를 대
　　표하는 화가로, 프랑스의 아카데미즘 회화 전통을 확립했다.
37) 르쉬에르(Eustache Lesueur 혹은 Le Sueur, 1616~1655) 는 17세기에 활
　　동했던 바로크풍의 프랑스 화가로, '프랑스의 라파엘로'로 불린다.
38) 망사르(François Mansart, 1598~1666) 는 17세기에 활동했던 바로크풍의
　　프랑스 건축가로, 18세기 유럽 건축에 지대한 영향을 미쳤다.
39) 페로(Claude Perrault, 1613~1688) 는 17세기에 활동했던 프랑스의 의사이자
　　건축가이다. 그는 특히 루브르 궁의 전면과 측면을 설계한 것으로 유명하다.
40) 르노트르(André Le Nôtre, 1613~1700) 는 17세기에 활동했던 프랑스의 조
　　경설계사이다. 루이 14세의 궁정 조경사이기도 했던 그는 특히 베르사유 궁
　　의 정원과 튈르리 공원을 설계한 것으로 유명하다.
41) 페렐(Gabriel Perrelle, 1604~1677) 은 17세기에 활동했던 유명한 프랑스의

를 비롯한 여러 예술가들이 제작한 가구와 의상, 아파트 장식, 마차 등에서도 동일한 양식을 찾아볼 수 있다. 점잖은 신상(神像)들과 대칭으로 들어앉은 정자들, 신화에나 나올 법한 분수, 널찍한 인공호수, 줄기와 가지를 쳐서 가다듬은 정원수 등이 건축학적으로 조화를 이루도록 배열된 베르사유 궁은 단연 당대 최고의 걸작이라 할 만하다. 이곳은 건물이며 정원의 모든 부분들이 기품 있고 예절을 아는 사람들을 위해 만들어졌다. 하지만 이런 면모는 문학에서 더욱 확연하다. 프랑스 역사는 물론이고 유럽 역사를 통틀어도 이 시대 사람들만큼 멋진 글을 썼던 적은 일찍이 없었다. 여러분은 프랑스 최고의 문필가들인 보쉬에[45]와 파스칼,[46] 라퐁텐,[47] 몰리에르,[48] 코르네유,[49] 라

디자이너이자 판화가이다.

42) 르클레르(Sébastien Leclerc, 1637~1714)는 17세기에 활동했던 프랑스의 대표적 판화가 중 하나이다.

43) 리고(Hyacinthe Rigaud, 1659~1743)는 프랑스 바로크 시대에 활동했던 화가로, 특히 루이 14세 시대 최고의 초상화가로 꼽힌다.

44) 낭퇴유(Robert Nanteuil, 1623~1678)는 프랑스 바로크 시대의 판화가로, 특히 재상 마자랭의 초상 판화를 제작했던 것으로 널리 알려져 있다.

45) 보쉬에(Jacques Bossuet, 1627~1704)는 17세기에 프랑스에서 활동했던 성직자이자 교육자, 문필가였다. 특히 그는 유명 인사들을 위한 조문(弔文)으로 유명하다.

46) 파스칼(Blaise Pascal, 1623~1662)은 17세기에 활동했던 프랑스의 천재적 물리학자이자 사상가이다. 특히 그는 얀세니즘적 세계관이 깊이 배어 있는 수필집《팡세》(*Pensées*)로 널리 알려져 있다.

47) 라퐁텐(Jean de La Fontaine, 1621~1695)은 17세기 프랑스 고전주의 문학을 대표하는 문필가 중의 하나로, 인간 세태에 대한 풍자를 담고 있는 《우화집》(*Les Fables*)으로 유명하다.

48) 몰리에르(Molière), 본명 장 바티스트 포클랭(Jean-Baptiste Poquelin, 1622~1673)은 프랑스 17세기 고전문학을 대표하는 희극작가이다. 대표작으로는 〈여성 학교〉(*L'École des femmes*), 〈타르튀프〉(*Tartuffe ou l'Imposteur*), 〈동 쥐앙〉(*Dom Juan ou le Festin de Pierre*), 〈인간 혐오자〉(*Le Misanthrope ou l'Atrabilaire amoureux*), 〈앙피트리온〉(*Amphitryon*), 〈상

신, 50) 라로슈푸코, 51) 세비녜 부인, 52) 부알로, 53) 라브뤼예르, 54) 부
르달루55) 등이 바로 이 시대 사람들이란 사실을 알고 있다. 하지만 당
시의 위대한 문필가들만 글을 훌륭하게 썼던 것은 아니다. 왜냐하면
그 시대 사람들은 예외 없이 모두들 글을 잘 썼기 때문이다. 심지어
쿠리에는 이 시대에 살았던 하녀가 오늘날의 학자보다도 글을 더 잘
썼다고 말하기까지 한다. 사실상 품격은 시대정신이었다. 사람들은
의식하지 않으면서도 이런 분위기에 젖어 있었다. 품격은 일상적으로

상병 환자〉(*Le Malade imaginaire*) 등이 있다.

49) 코르네유(Pierre Corneille, 1606~1684)는 17세기 프랑스 고전주의 문학을
대표하는 희극작가로, 명예와 숭고함을 고취하는 다수의 희비극을 집필했다.
대표작으론 〈르 시드〉(*Le Cid*), 〈오라스〉(*Horace*), 〈키나〉(*Cinna*), 〈폴리
왹트〉(*Polyeucte*) 등이 있다.

50) 라신(Jean Racine, 1639~1699)은 17세기 프랑스 고전주의를 대표하는 최
고의 비극작가이다. 대표작으로는 〈앙드로마크〉(*Andromaque*), 〈브리타니
퀴스〉(*Britannucus*), 〈페드르〉(*Phèdre*), 〈이피제니〉(*Iphigénie*), 〈아탈
리〉(*Athalie*), 〈에스테르〉(*Esther*) 등이 있다. 이하 본문을 참조할 것.

51) 라로슈푸코(François de Larochefoucauld, 1613~1680)는 17세기 프랑스
에서 살았던 모랄리스트이자 문필가로, 인간과 세태를 예리하게 꼬집는《잠
언》(*Maximes*)으로 유명하다.

52) 세비녜 부인(Madame de Sévigné, 1626~1696)은 17세기 프랑스의 문필
가로, 상류층과의 오랜 교류를 토대로 한 서한으로 유명하다. 특히 십여 년
에 걸쳐서 자기 딸과 주고받은《서한》(*Lettres*)으로 유명하다.

53) 부알로(Nicolas Boileau, 1636~1711)는 프랑스 17세기의 대표적인 고전주
의 작가 중 하나로, 특히 고전주의 이념에 입각한 시의 원리를 정립한《시
학》(*L'Art poétique*)으로 유명하다.

54) 라브뤼예르(Jean de La Bruyère, 1645~1696)는 17세기에 활동했던 프랑
스의 모랄리스트이자 수필가로, 세태를 풍자하는《성격론》(*Caractères*)으로
유명하다.

55) 부르달루(Louis Bourdaloue, 1632~1704)는 17세기에 활동했던 프랑스의
문필가이자 웅변적인 설교가이다. 그는 특히 루이 14세에게 양심을 깨우치
도록 하는 설교를 하기도 했다.

주고받는 편지를 통해서도 전파되었다. 궁정도 사람들이 격조를 가지
도록 부추겼다. 귀족성과 나무랄 데 없는 외양을 지향하는 이들은 글
과 말에서도 품위를 지키려 애를 썼다. 다양한 문학 장르 중에서도 비
극은 특유의 완벽성을 발휘했던 장르인데, 특히 우리는 비극에서 인간
과 그 작품, 풍속과 예술 사이의 호응관계를 가장 두드러지게 관찰할
수 있다.

 우선 비극의 일반적인 특성들을 보도록 하자. 비극은 이를 관람하는
군주와 궁정인들을 위해 모든 점들이 철저한 계산에 의해 만들어졌다.
비극작가는 본래 가혹할 수밖에 없는 진실성의 무게를 누그러뜨리고,
폭력이나 싸움질, 살인, 고함, 포효 등 요컨대 살롱에서의 사교활동으
로 절제와 우아함에 젖어 있는 관객들의 기분을 거스를 위험이 있는
모든 요소를 배제한다. 56) 마찬가지 이유에서, 고전주의 비극은 무질
서를 용납하지 않는다. 또 고전비극은 셰익스피어의 희곡과는 달리 자
유로운 상상력이나 판타지에 탐닉하지도 않는다. 고전 비극은 엄격하
게 진행됨으로써 예기치 않은 사건이나 낭만적 시정은 전혀 용납되지
않는다. 고전비극은 장면을 조합하고, 인물이 무대에 등장하게 되는
이유를 설명하며, 관심을 점차로 고조시켜 나가고, 사전에 주변상황
을 설정하고, 미리 앞서서 결말을 준비하고 가다듬는다. 57) 요컨대 고
전비극은 모든 대화를 고르게 윤색하고, 적합한 어휘와 조화로운 운율
로 구성된 격조 높은 작시법을 구사한다. 우리가 당시의 판화에서 보
게 되는 고전비극의 의상들이란 바로 그 시대의 영웅들과 공주들이 입
거나 착용했던 주름장식이며 장화이고, 깃털장식이고, 칼이며, 비록
등장인물들은 그리스인이라 할지라도 이들이 나타내는 기호와 형식은

56) 17세기 프랑스 고전주의 희곡의 원칙인 품위(*bienséances*)의 존중을 서술하
 는 대목이다.
57) 이상의 지적들은 이른바 프랑스 고전주의 희곡의 '3일치의 원칙'(*trois unités*)
 을 서술한 것이다. 3일치란 곧 시간과 장소, 행동의 단일성을 가리킨다.

바로 왕이나 왕세자, 공주들이 궁중연회에서 바이올린 선율에 맞춰서 보여줬던 바로 그것이었다.[58]

또한, 고전비극에 등장하는 인물들은 왕이나 왕비, 왕자와 공주, 대사, 장관, 근위대 장교, 시종, 심지어 지체 높은 분들의 속내 이야기를 들어주는 궁인들에 이르기까지 모두 궁정인 일색이다. 군주의 측근으로 등장하는 인물들도 고대 그리스 비극에서처럼 유모나 주인과 한 지붕 밑에서 태어난 노예 등이 아니라, 옷 시중드는 시녀나 일급 종사, 또는 궁정에 근무하는 귀족들처럼 모두들 궁정에서 직위를 가지고 있는 인물들이다. 우리는 이런 사실을 이들이 구사하는 화법과 능숙하게 아첨하는 방식, 높은 교육수준, 세련된 옷차림, 왕권에 복종하는 신하나 봉신들을 방불케 하는 고상한 감정 등을 통해 알 수 있다. 이들이 섬기는 주인은 곧 17세기 프랑스를 통치하던 군주의 모습으로, 예컨대 코르네유의 작품에서는 매우 자부심이 강하고 정중하며 영웅적으로 그려지고, 라신에게서는 고귀하게 그려지는 등 귀부인들에게 예의 바르고, 가문의 이름과 명예를 존중하며, 대의명분을 위해서라면 그 어떠한 혜택이나 애정도 희생하고, 말과 행동이 예의범절의 범주에서 한 치도 어긋나지 않는 모습으로 그려지곤 한다. 라신이 그리는 이피제니[이피게니아]는 에우리피데스의 작품에서처럼 울부짖는 젊은 여성의 모습이 아니라, 자신을 제물로 삼으려는 이들의 요구에 순순히 응하는 인물이다. 이피제니는 왕인 자신의 아버지가 내린 명령에 순순히 따라야 하고, 자신의 지위가 공주인 만큼 제물로 바쳐져 죽게 되더라도 슬퍼해서는 안 된다고 생각한다.[59] 호메로스의 서사시에서는 아

58) 프랑스 고전주의 희곡은 주제의 고귀성과 장엄함을 부각하기 위해 주로 고대 그리스 및 로마 시대의 작품들이나 사료를 토대로 창작되었다.

59) 그리스 신화에 따르면, 이피제니(그리스 이름은 이피게니아)는 그리스의 왕인 아가멤논의 딸이다. 그녀의 아버지 아가멤논은 트로이에 대항하는 그리스 연합군의 사령관으로, 출정을 앞둔 배들이 태풍 때문에 떠날 수 없게 되

킬레우스가 죽어가는 헥토르의 육신을 마구 짓밟고, 그것도 성에 차지 않자 사자나 늑대처럼 그의 "생살을 먹길 원하지만", 라신의 작품에서는 매력적이고 모범적이며, 명예심이 있고, 귀부인들에게 깍듯한가 하면, 다혈질이고 성정이 불같긴 하지만, 젊은 장교답게 적극적이면서도 점잖은 성품을 잃지 않으면서 결코 난폭하게 구는 법이 없는 인물로 그려진다. 당시의 비극에 등장하는 모든 인물은 한 치의 소홀함도 없이 공손하고 예의 바르게 말한다. 예컨대, 라신의 작품에서 오레스트와 피뤼스가 나누는 첫 대화나[60] 아코마와 오디세우스가 담당한 역할을 보라.[61] 그 어떤 문학작품에서도 이토록 뛰어난 언변과 능수능란한 칭찬과 아첨, 멋진 말머리, 핵심을 찌르는 즉답, 재빠른 답변, 정곡을 찌르는 암시 등을 구사하지는 못한다. 라신의 작품에 등장하는 이폴리트[62]나 브리타니퀴스,[63] 피뤼스,[64] 오레스트,[65] 크시파레

자 신탁에 따라 자기 딸을 제물로 바친다.

[60] 라신의 비극작품인 〈앙드로마크〉(*Andromaque*, 1667)에 등장하는 인물들이다. 그리스 신화에서 소재를 따온 이 비극은 두 인물이 대면하는 첫 장면에서부터 갈등이 불거진다.

[61] 라신의 작품에서 아코마(Acomat)와 오디세우스(Ulysse)는 각기 〈바자레〉(*Bajaret*, 1672)와 〈이피제니〉에 등장한다.

[62] 이폴리트(Hippolyte)는 〈페드르〉에 등장하는 인물로, 계모인 페드르가 털어놓는 근친상간적 사랑의 고백을 냉정하게 거절하는 한편 에르미온에의 사랑을 굽히지 않는다.

[63] 브리타니퀴스(Britannicus)는 《브리타니퀴스》(*Britannicus*, 1669)에 등장하는 인물로, 자기 약혼녀인 쥐니를 연모하는 양자 네로와 운명적인 적대관계를 나타낸다.

[64] 피뤼스(Pyrrus)는 《앙드로마크》(*Andromaque*, 1667)에 등장하는 인물로, 아킬레우스의 아들이다. 그는 원래 스파르타의 왕 메넬라우스의 딸인 에르미온과 결혼하기로 되어 있었으나, 트로이 전쟁 패배 후 노예로 붙잡혀온 엑토르의 미망인인 앙드로마크를 연모한다.

[65] 오레스트는 마찬가지로 《앙드로마크》(*Andromaque*)에 등장하는 인물로, 그리스의 왕자이다. 그리스의 전령으로 피뤼스의 궁에 파견된 오레스트는 에

스66) 등처럼 정염에 눈이 멀고 가혹하기 짝이 없는 연인들도 달콤한
말을 할 줄 아는 기사도 정신의 소유자이자 예의를 아는 인물들로 그
려진다. 에르미온과 앙드로마크, 록산, 67) 베레니스68) 처럼 광포한 열
정에 사로잡혀 있는 여인들도 나무랄 데 없는 말솜씨를 선보인다. 미
트리다트나 페드르, 아탈리69) 는 숨을 거두는 순간에조차 전혀 나무랄
데 없는 언변을 보여준다. 비극작품에 등장하는 왕자라면 의당 죽음을
맞이하는 순간까지 장엄하게 살다가 죽어야만 한다. 우리는 이 같은
비극작품들이 상류사회를 섬세하게 그린 희곡작품이라 간주할 수 있
다. 고전비극은 고딕 건축이 그랬던 것처럼 인간정신에 대한 명확하고
도 완성된 증언이다. 바로 이런 까닭에 고전비극은 고딕 건축과 마찬
가지로 보편적일 수 있었다. 고전비극은 그 문학양식뿐 아니라 그 안
에 담긴 기호며 풍습까지 유럽 전역의 궁정으로 전파되는데, 구체적으
로 영국에서는 스튜어드 왕조에 의한 왕정복고 후에, 스페인에서는 부
르봉 왕가의 재림 이후, 그 후론 이탈리아와 독일, 그리고 러시아에는

르미온을 사랑하지만, 정작 에르미온은 피뤼스 왕을 연모한다.

66) 크시파레스(Xipharès)는 《미트리다트》(*Mithridate*, 1663)에 등장하는 인물
로, 폰 왕국의 왕인 미트리다트의 두 아들 중 하나이다. 미트리다트는 그리
스의 공주 모님을 사랑하여 결혼하기로 되어 있었으나, 두 아들 또한 이 여
인을 흠모한다.

67) 록산(Roxane)은 《바자레》(*Bajaret*, 1672)에 등장하는 인물로, 술탄인 아뮈
라의 애첩이다. 그녀는 술탄의 형제인 바자레를 사랑하지만, 정작 바자레는
아탈리드 공주를 연모한다.

68) 베레니스(Bérénice)는 《베레니스》(*Bérénice*, 1672)에 등장하는 여주인공으
로, 팔레스타인의 여왕인 그녀는 로마 황제 티튀스와의 결혼을 목전에 둔
채 뜻을 이루지 못하는 비운을 겪는다.

69) 아탈리(Athalie)는 《아탈리》(1691)에 등장하는 여주인공으로, 유대 왕의
미망인인 그녀는 이교도로 전향하여 조상의 신앙을 박해하고 혈족을 모두
제거했다고 여겼으나, 자신의 손자인 조아스가 왕위에 오르면서 죽음을 맞
이한다.

18세기에 받아들여진다. 이 시기에 프랑스는 유럽 전체를 교화하는 데 선도적 역할을 했다고 할 수 있다. 프랑스적 고전주의 정신은 우아함과 멋, 품위, 섬세한 사상, 처세술의 원천이었던 것이다. 야만적인 모스크바 사람, 우둔한 독일인, 촌스런 영국인, 미개상태를 채 벗어나지 못한 북유럽인들은 독주와 파이프 담배, 털옷, 또는 야성적이고 무례한 봉건주의적 삶을 떨쳐 버리고, 우리 프랑스의 살롱과 책들을 통해 인사하며 웃고 담화하는 법을 배웠다.

8

그러나 이처럼 영광스러웠던 사회도 그리 오래가진 못하는데, 역설적이게도 사회의 발전이 바로 와해를 초래하기 때문이다. 절대왕정을 수립한 당시의 프랑스 정부는 종국엔 태만하고 독재적인 성향을 띠어간다. 게다가 왕은 높은 지위와 특권을 자신의 살롱에 드나드는 신하들에게만 할애한다. 이런 사실은 당시의 부르주아 계층이나 민중에게는 불만스러울 수밖에 없었는데, 그도 그럴 것이 이들은 귀족계급 못지않게 부와 학식을 쌓았고, 그 수도 많았을 뿐만 아니라, 자기네들이 가진 역량에 비해 부당한 대우를 받는다는 불만을 품고 있었기 때문이다. 이리하여 이들은 혁명을 일으키고, 십여 년의 혼란기를 겪고 나서 평등하고 민주적인 정치체제를 수립함으로써, 누구나 사전에 정해진 규칙에 따라 시행되는 시험이나 절차를 거쳐 그 어떤 직책이나 직위도 가질 수 있게 되었다. 그 후 나폴레옹 전쟁과 프랑스 혁명의 여파로 새로운 정치체제가 프랑스 국경을 넘어 다른 나라들에까지 영향을 미치게 되었고, 이리하여 유럽의 모든 나라는 저마다 다소간의 차이와 시기적인 편차를 보이긴 하지만 프랑스에서 있었던 정치적 변화를 모방하기 시작했다. 이 같은 새로운 사회적 변화는 산업기계의 발명과 풍속의 대폭적

인 완화와 맞물리면서 분위기를 쇄신하고 사람들의 성격을 바꾸어 놓았다. 이제 사람들은 전제정치로부터 해방되고, 선량한 경찰의 통제에만 따르면 되었다. 이제 사람들은 비록 낮은 신분으로 태어났다 하더라도 본인의 노력 여하에 따라 그 어떤 직책이나 지위도 가질 수 있게 된 것이다. 게다가 유용성을 지닌 수많은 발명품에 힘입어, 불과 두 세기 전만 해도 부자조차 꿈도 꿀 수 없었던 온갖 혜택과 편리함을 가난한 사람들까지도 누릴 수 있는 세상이 되었다. 그런가 하면 사회는 물론이고 가정에서조차 과거와 같은 일방적인 명령체계는 더 이상 통하지 않게 되었다. 결국 가정의 아버지는 자녀들과 동무처럼 지내고, 부르주아도 귀족과 어깨를 나란히 할 수 있게 된 것이다. 요컨대 인간적 삶의 모든 국면에서 불행과 억압의 무게는 상당히 가벼워졌다.

그런가 하면 일종의 반작용처럼, 사람들의 열망과 탐욕이 발동하기 시작했다. 인간은 안락함을 맛보고 행복을 엿보게 되면 이내 그 안락함과 행복을 당연한 것이라고 생각하는 경향이 있다. 이런 까닭에 사람들은 얻으면 얻을수록 더 많은 것을 요구하게 되고, 자신의 현재 위치에 결코 만족하지 못하는 법이다. 한편 실증과학이 엄청난 속도로 발전함으로써 사람들은 많은 지식을 갖게 되었고, 모든 분야에서 생각과 사상이 활발하게 펼쳐진다. 이 때문에 사람들은 과거에 믿음을 갖게 만들었던 전통을 버리고 오로지 자기 자신의 사고력만으로도 우월한 진리를 포착할 수 있다는 포부를 품게 되었다. 이렇게 되자 사람들은 도덕이며 종교, 정치를 비롯한 모든 것에 의문을 품었다. 사람들은 모든 방면에 걸쳐 새로운 모색을 펼쳐 나갔고, 이로 인해 우리는 80년 전부터 과거의 전통을 대신하여 우리에게 새로운 원리를 제공하고 완전한 행복을 가져다줄 수 있다고 약속하는 다양한 체계와 사상분파 간의 야릇한 갈등을 목격하는 중이다.

이 같은 사회변화는 당시 사람들의 사고방식과 정신에 지대한 영향을 미쳤다. 당시의 사회를 대변하는 인물, 즉 사람들로부터 가장 많은

관심과 공감을 불러일으킨 인간상은 바로 우수와 몽상에 잠긴 야망인, 바로 르네, 70) 파우스트, 베르테르, 맨프레드71)처럼 공허감을 느끼면서 막연한 불안과 치유할 수 없는 불행으로 몸부림치는 사람들이었다. 이런 인물들은 두 가지 점에서 불행하다. 첫째로, 이들은 너무도 여리고 예민한 감수성을 가지고 있어서 사소한 것에도 쉽게 마음을 다치는 탓에, 감미롭고 달콤한 감정이 필요할 수밖에 없다. 이들은 이제껏 너무 행복에 겨워 지냈다. 봉건적이면서 시골생활에 젖어 지내던 선조들로부터 강인한 삶에 대한 교훈을 제대로 물려받지 못한 셈이다. 이들은 아버지로부터 학대를 받거나 교사로부터 매질을 당한 적도 없고, 잠자코 어른에게 순종토록 강요받는 적도 없으며, 엄격한 가정교육 탓에 뒤늦게야 자기실현에 나섰던 세대도 아니다. 이들은 과거에 그랬던 것처럼 힘겨운 육체노동을 하거나 칼을 쥐고 싸워 보지도 않았고, 말을 타고 먼 길을 달리거나 열악한 환경에서 잠을 자 본 적도 없다. 대신 이들은 편안한 근대적 안락함과 안온한 풍습에 감싸여 성장함으로써 예민하면서도 신경질적이고 쉽게 마음을 다치기 때문에, 고통과 노력이 따를 수밖에 없는 삶의 현장에는 좀처럼 쉽게 적응하지 못한다. 두 번째로, 이들은 회의로 가득 차 있다. 종교와 사회의 기반이 흔들리고 여러 원칙들이 혼재하는가 하면 이전에 없던 새로운 것들이 출현하는 급속한 변화의 환경 속에서, 젊은이들은 과거의 앞선 세대들이 걸었던 전통과 권위로 다져진 길을 벗어난 곳에서 모험을 감행하도록 부추겨졌다. 이들은 과거의 테두리로부터 자유로워질 수 있었기 때문에, 자신

70) 르네(René)는 프랑스 초기 낭만주의를 대표하는 문필가인 샤토브리앙 (Chateaubriand, 1768~1848)이 발표한 동명의 소설 《르네》(René, 1802) 의 주인공으로, 괴테의 인물 베르테르처럼 채워지지 않는 '세기병'(mal du siècle)으로 고통받는 그 시대 특유의 전형적인 인물상이다.

71) 맨프레드(Manfred)는 영국의 시인 바이런(1788~1824)이 1816~1817년에 발표한 동명의 극시에 등장하는 주인공으로, 까닭을 알 수 없는 죄의식으로 괴로워하는 전형적인 유럽 낭만주의적 인물 가운데 하나이다.

들의 앞에 펼쳐지는 광막한 미지의 세상을 향해 몸을 던졌다. 이들은
또한 거의 초자연적인 호기심과 야망을 지니고, 절대적 진리와 무한한
행복에 이르고자 했다. 이와 동시에, 현세에서 얻을 수 있는 사랑이며
영광, 과학, 권력 따위에는 만족하지 못하고, 가까이하는 모든 것이
모자라고 부족하다고 느끼며, 허물어져 버린 자기 자신을 보고서 주저
앉는가 하면, 과도한 상상력도 결국 쇠진하고 무기력해짐으로써 그토
록 갈망하던 '저 세상'이 어떤 곳이고 또 '미지의 것'을 과연 어떻게 손
에 거머쥘 수 있을는지에 대해서도 알지 못했다. 이것이 바로 세기병
(世紀病)이었다. 세기병은 불과 40년 전만 하더라도 맹위를 떨쳤었는
데, 오늘날까지도 실증주의적 사고방식을 가진 사람이 나타내는 냉담
함이나 음울한 무감각의 표피 아래 여전히 명맥을 유지하고 있다.

유감스럽게도 나는 여러분에게 이 같은 정신적 분위기가 모든 예술
작품에 미친 지대한 영향에 관해 빠짐없이 소개할 만한 여유는 없다.
대신 여러분은 영국과 프랑스, 독일 등지에서 철학적이고 서정적이면
서도 슬픈 시가 크게 부흥했고, 언어가 변화하고 보다 풍요로워졌으
며, 새로운 장르와 성격이 창조된 것에서, 그리고 샤토브리앙에서 발
자크까지, 괴테에서 하이네까지, 쿠퍼[72]에서 바이런까지, 알피에
리[73]에서 레오파르디[74]에 이르는 모든 위대한 현대작가들의 문체와
감정에서도 이 같은 면모를 확연히 읽을 수 있게 될 것이다. 또 여러
분은 당시의 데생들이 들뜨고 굴곡지며 억지스런 고고학적 면모를 보
일 뿐 아니라, 극적 효과와 심리적 표현, 국지적 정확성을 추구하고,

72) 쿠퍼(William Cowper, 1731~1800)는 일상사와 전원풍경을 즐겨 노래했던
영국의 시인으로, 당시 영국에서 대중적으로 가장 인기가 높았던 시인이다.

73) 알피에리(Vittorio Alfieri, 1749~1803)는 이탈리아의 비극작가로, 주로 자
유를 쟁취하려는 인간상을 작품에서 그렸다.

74) 레오파르디(Giacomo Leopardi, 1798~1837)는 이탈리아의 시인이자 학자,
철학자이다. 그는 문학과 철학 분야에서 탁월한 저술을 남겼고, 빼어난 서
정시로 19세기의 위대한 작가 중 하나로 꼽힌다.

예술분파 간의 경계가 모호해지며 기법이 혼란스러운가 하면, 여러 재
능 있는 예술가들이 새로운 감정에 자극받아 새로운 길을 개척하기도
하고, 전원에 대한 심오한 감정이 풍경화에 독창적인 충실성을 불러왔
다는 사실에서도 동일한 증후를 읽을 수 있게 될 것이다. 그런가 하면
전혀 다른 예술 장르인 음악이 엄청나게 발달하게 된다. 음악의 발달
이야말로 우리 시대의 두드러진 특징 중 하나인데, 이제 나는 음악이
과연 어떻게 현대적 사고방식과 관련을 맺고 있는지 여러분에게 설명
하려 한다.

　음악은 당연한 말이지만 사람들이 노래하길 좋아하는 두 나라에서
태어났다. 과거에 조토75) 와 마사초76) 가 자신들의 기법을 발견하고 주
제를 모색하면서 새로운 미술이 비롯했던 것처럼, 음악은 팔레스트리
나77) 에서 페르골레시78) 에 이르기까지 150년의 세월 동안 이탈리아에
서 잉태되고 있었다. 그러다가 18세기 초에 이르러 스카를라티79) 와
마르첼로, 80) 헨델 등에 의해 한 순간에 도약한다. 이 무렵은 참으로

75) 조토(Giotto di Bondone, 1266~1337) 는 이탈리아의 화가이자 조각가, 건축
　　가이다. 그는 피렌체파 회화의 창시자이자, 회화를 기독교적 교의해석으로부
　　터 해방시키고 인간성과 종교성을 융합한 예술적 표현의 세계로 드높였다.

76) 마사초(Masaccio, 1401~1428) 는 이탈리아 초기 르네상스기에 활동했던
　　화가로, 조토에 버금가는 대가로 꼽힌다. 그는 과학적 원근법을 터득하여
　　기념비적인 장엄한 작품세계를 구축했다.

77) 팔레스트리나(Palestrina, 1525~1594) 는 르네상스 후기를 결산하는 이탈리
　　아 최고의 작곡가로, 이른바 로마 악파를 대표하는 인물이다.

78) 페르골레시(Giovanni Battista Pergolesi, 1710~1736) 는 이탈리아의 작곡
　　가로, 초기 오페라 부파의 중요한 작곡가 중 하나로 평가된다.

79) 스카를라티(Domenico Scarlatti 1685~1757) 는 이탈리아의 작곡가이자 쳄
　　발로 주자이다. 그는 근대 클라비어 주법의 아버지로 불리며 쳄발로 음악에
　　큰 업적을 남겼다.

80) 마르첼로(Benedetto Marcello 1686~1739) 는 이탈리아의 작곡가로, 오페
　　라 · 오라토리오 · 칸타타 · 협주곡 · 소나타 등에서 많은 작품을 남겼다.

야릇한 시기였다. 왜냐하면 이때는 바로 이탈리아에서 회화가 끝나는 시기이기도 하지만, 동시에 정치적으로 가장 무기력한 시대였음에도 불구하고 사랑에 빠진 아름다운 귀부인들이 연인들과 공공연하게 어울리는 등 감상적인 애상과 오페라의 선율이 떠나지 않는 관능적이고도 이완된 풍속이 꽃을 피웠기 때문이다. 또 같은 시기에, 근엄하고 점잖기만 하던 독일이 다른 나라들보다 뒤늦게 자의식에 눈을 뜨게 됨으로써, 제바스티안 바흐의 교회음악에서 접할 수 있듯, 위대하고 엄격한 종교적 감정과 심오한 과학정신, 막연한 본능적 슬픔을 나타내게 되었고, 이후에는 클롭슈토크[81]의 복음적 서사시에 이르게 된다. 국가의 연륜이 오래건 오래지 않건 간에, 두 나라 모두에서 '감정'이 지배하는 시대는 이렇게 막을 올렸다. 독일과 이탈리아의 중간에 위치한다고 할 수 있는 오스트리아는 두 나라가 표상하는 정신을 잘 조화시킴으로써 하이든과 글루크, 그리고 모차르트를 탄생시켰다. 과거에 르네상스라 불리는 정신의 대변혁이 이루어짐으로써 회화에 일대 변혁이 초래되었던 것처럼, 음악도 프랑스 대혁명이란 영혼의 대변혁을 목전에 둔 시기에 범세계적이고 보편적인 것으로 부상한다. 이처럼 새로운 예술이 출현하게 된 것은 전혀 놀랄 일이 못 되는데, 왜냐하면 이는 곧 내가 여러분에게 그려 보이고자 하는 새로운 정령(精靈)인 그 시대를 대표하는 인물, 다시 말해 불안해하면서도 열정적인 인물의 출현에 상응하는 셈이기 때문이다. 베토벤이나 멘델스존, 베버 등은 우리에게 바로 이 같은 영혼에 대한 이야기를 들려준다. 오늘날 마이어베어[82]와 베를리오즈, 베르디가 작곡하고자 하는 것은 바로 이 같은 정신의 소유

81) 클롭슈토크(Friedrich Gottlieb Klopstock 1724~1803)는 독일의 시인으로, '질풍노도'의 선구자 가운데 하나로 꼽힌다.

82) 마이어베어(Giacomo Meyerbeer, 1791~1864)는 주로 프랑스에서 활동했던 독일 출신의 작곡가로, 치밀한 작곡기법과 이탈리아식 선율, 프랑스식 취향을 절충한 16편의 오페라를 작곡했다.

자를 위해서이다. 음악은 바로 과도하면서도 섬세한 감수성과 불확실하면서도 광대한 열망에 부응하기 위한 것이다. 음악은 오로지 이 같은 목적을 위해서만 만들어지며, 그 어떠한 여타의 예술도 음악만큼 이런 역할을 훌륭하게 해내지는 못한다. 왜냐하면 우선 음악은, 열정을 직접적이고 자연스러우며 충직하게 표현해 냄으로써 우리의 육신에 충격을 안겨주고 즉시 예기치 않은 공감을 불러오는 고함과도 어느 정도 유사한 성격을 지니기 때문이다. 그래서 예민하게 반응할 줄 아는 섬세한 정신의 소유자라면 의당 음악을 들으면서 그 안에 담긴 자극이며 메아리, 또 그 용도를 짐작하게 된다. 다른 한편, 음악은 우리 주변의 그 어떠한 자연스런 소리와도 다른 음향들 간의 관계에 기반을 두고 있는데, 특히 악기 연주 소리는 마치 영혼이 자아내는 꿈과도 같아서 정처 없이 떠도는 생각이며 대상도 없고 한계도 없는 욕망, 나아가 모든 것을 갈망하고 그 무엇에도 얽매이지 않는 고통과 위대함이 혼용된 심상(心象)을 그 어떤 예술양식보다도 훌륭하게 표현해 낸다. 바로 이 때문에 음악은 현대적 민주주의 체제가 가져오는 동요와 불만 또는 희망과 더불어 자신이 태어난 고향을 벗어나 전 유럽으로 퍼져 나갈 수 있었다. 이리하여 오늘날 여러분은 이제껏 음악이라곤 보드빌[83]이나 샹송에 국한됐던 프랑스에서도 복잡한 교향곡이 군중을 불러 모으는 광경을 보게 되는 것이다.

9

이제까지 여러분은 예술작품의 출현과 성격을 주관하는 법칙을 세우기에 충분한 중요한 사례들을 여럿 살펴보았다. 이 예들은 법칙을

83) '보드빌'(*vaudeville*)은 노래와 무용이 가미된 흥미 위주의 대중적 연극으로, 복잡한 줄거리와 반전을 즐겨 사용한다.

만들어 낼 뿐 아니라 규정하기까지 한다. 나는 강연의 서두에서 여러분에게 '예술작품은 정신과 주변 풍습의 일반적 상태가 이루는 전체에 의해 결정된다'고 말했다. 이제 우리는 한 걸음 더 나아가, 최초의 원인에서부터 최후의 결과에 이르기까지 전 과정을 명확하게 적시할 수 있게 되었다.

여러분은 이제까지 살펴본 다양한 사례들을 통해, 무엇보다 먼저 '일반적 상황'을 살펴보았다. 즉, 보편적으로 존재하는 선이나 악, 얽매이거나 자유로운 여건, 가난하거나 부유한 상태, 특정한 사회형태 및 특정한 종교형태 따위 말이다. 다시 말해, 자유롭고 전투적이며 노예들을 부렸던 그리스의 도시국가들을 살펴보았고, 억압과 외세의 침입, 봉건적 약탈, 그리고 고양된 기독교로 특징지어지는 서양 중세를 살펴보았다. 그러고 나서 우리는 17세기의 궁정과 19세기의 산업적이고 지적인 민주사회를 살펴보았다. 요컨대 우리는 인간이 처하거나 종속돼 있는 상황 전체를 살펴보았다.

이 같은 상황은 이에 부응하는 '욕구'며 특유의 '적성', '감정' 따위를 만들어 내는데, 예컨대 육체활동이나 몽상에 쉽게 젖어드는 태도, 강인함이나 부드러움, 호전성, 말재주, 즐기려는 욕망 등 무척이나 다양하고 많은 성향을 그 자체 내에 배태한다. 이리하여 고대 그리스에서는 지적 활동이나 수작업과는 거의 무관하게 몸의 완벽성이며 균형 잡힌 육체적 역량 등이 강조되었고, 중세에는 과민한 상상력의 무절제와 여성적 감수성의 섬세함이 부각되었다. 17세기에는 사교계의 처세술과 귀족적 살롱의 존엄성이 두드러져 나타나고, 근대에 들어서는 족쇄 풀린 야망의 광대함과 채워지지 못한 욕망으로 인한 공허감이 특징적이다.

한편 이와 같은 감정과 욕구, 적성 등이 한 인물에게서 동시에 나타나게 될 때, 우리는 이런 인물을 가리켜 '지배적 인물'이라 칭한다. 바로 동시대인들이 칭송과 공감을 표시하는 인물이다. 고대 그리스 시대

에는 혈통이 우수하고 육체적으로 단련된 벌거벗은 젊은이가 바로 지
배적 인물이었다. 중세 시대에는 법열을 느끼는 수도승이나 사랑에 빠
진 기사, 17세기에는 완벽한 궁정인이 그 자리를 차지하며, 오늘날에
는 만족할 줄 모르고 슬픔에 잠긴 파우스트나 베르테르와 같은 인물이
그렇다.

 이 같은 인물은 대단히 흥미롭고 중요하며 또 사람들이 가장 관심을
쏟는 인물이기에, 예술가는 의당 대중에게 이런 인물을 창조해서 제시
하게 마련이다. 그리고, 그 예술형태가 회화나 조각, 소설, 서사시,
연극 등과 같은 모방예술일 경우에는, 생생하게 구현된 인물을 중심으
로 재현이 이루어지곤 한다. 반면 건축이나 음악처럼 인물을 통해 감
동을 전달하는 예술이 아닌 경우에는, 여러 요소들로 분산해서 표현할
수밖에 없다. 요컨대 모든 예술가는 이 같은 지배적 인물을 재현해 내
거나, 아니면 지배적 인물을 염두에 둔 채 창조한다고 할 수 있다. 베
토벤의 교향곡이나 성당 스테인드글라스의 장미창은 바로 이런 인물을
염두에 두고서 만들어졌다. 반면에, 고대문학에 등장하는 멜레아그로
스[84]나 니오베의 자식들,[85] 또는 라신 비극에 나오는 아가멤논이나
아킬레우스는 바로 이 같은 지배적 인물을 재현한 것이다. 요컨대 '예
술은 지배적 인물에게 전적으로 의존하는' 셈인데, 왜냐하면 예술은
오직 이 인물에 부합하려 하거나 표현하려 하기 때문이다.

 일반적 상황으로 인해 그 시대 특유의 경향이나 특성이 빚어지게 마
련이며, 지배적 인물은 바로 이 같은 경향과 특성을 집약한다. 더불
어, 소리와 형태, 색채, 말 등은 이 인물이 생생한 모습으로 느껴질 수
있도록 해주는 연속된 네 항들이다. 첫째 항은 둘째 항을 이끌고, 또

84) 호메로스와 오비디우스의 작품에도 등장하는 신화의 한 인물로, 용맹하여
 칼리돈의 멧돼지를 죽이기도 했다.
85) 그리스 신화에 등장하는 테베의 여왕 니오베의 자식들로, 아폴론 신과 아르
 테미스 신의 저주를 받아 죽임을 당한다.

둘째 항은 셋째 항을, 셋째 항은 넷째 항을 이끄는 식이다. 따라서 하나의 항에 조금이라도 변경이 생기게 되면 다음의 항들에까지 변경이 초래되며, 그럼으로써 서로 간의 상호관계가 달라질 수밖에 없다.[86] 내가 알기론, 이러한 법칙에서 벗어나는 경우란 없다. 따라서 우리가 이 같은 다양한 항들에 여타의 부차적 요인들을 개입시킨다거나, 어느 특정 시대의 감정을 설명하기 위해 환경연구 이외에 종족에 관한 연구를 첨가한다거나, 어느 세기의 예술작품들을 설명하기 위해 그 시대의 지배적인 성향 말고도 어느 특정 순간의 예술이나 특정 예술가의 개인적 감정 또한 고려하게 된다면, 이는 곧 앞서의 법칙에 의거해서 인간적 상상력의 대변혁이며 일반적 형태를 이끌어 내는 것일 뿐 아니라, 국가적 예술분파들이 나타내는 차이점과 다양한 양식이 보여주는 끊임없는 변환, 나아가 개개의 위대한 예술가가 창조해 낸 작품의 독창적 성격을 이끌어 내는 것이기도 하다. 우리가 이런 식으로 진행해 나가면 설명이 철저해질 수밖에 없는데, 이 같은 방식이야말로 여러 예술분파에 공통된 성격뿐 아니라 개개의 예술가를 특징짓는 두드러진 성격도 이해할 수 있도록 도와주기 때문이다. 우리는 이 작업을 이탈리아 회화에서부터 시작하고자 한다. 오랜 시간이 소요되는 어려운 작업인 만큼, 끝까지 밀고 나가려면 여러분의 주의력이 필요하다.

10

하지만 여러분은 이제까지 우리가 살펴본 바로부터 이끌어 낼 수 있는 실천적이고도 독특한 결론에 주목해야 한다. 앞서 여러분은 각 시

86) [원주] 이 법칙은 문학연구뿐 아니라 다양한 예술연구에도 적용이 가능하다. 즉, 네 항들 간의 순위가 뒤바뀔 수 있다는 사실에 주의해야 하며, 또 그러기 위해서는 일련의 항들의 순서를 정확히 파악하고 있어야 한다.

대의 독특한 상황이 정신적 상태를 만들어 내며, 또 일련의 작품들은
바로 이 같은 상태에 부응한다는 사실을 보았다. 그렇기 때문에 매번
새로운 상황이 생겨날 때마다 새로운 정신적 상태가 만들어지며, 또
여기에 부합하는 예술작품들이 산출되기 마련이다. 마찬가지로, 지금
한창 형성 중인 환경은 과거의 환경이 그랬던 것처럼, 지금의 상황에
부합하는 예술작품을 만들어 낼 수밖에 없다. 이는 단순히 관찰자의
개인적 욕망이나 소견에서 비롯하는 말이 아니다. 이것은 오랜 경험에
서 우러난 생각으로, 역사에 의해 입증된 법칙이기도 하다. 올바른 법
칙이라면 과거는 물론 미래에도 똑같이 적용될 수 있어야 하며, 시대
를 뛰어넘어 일련의 사실들을 동일하게 입증할 수 있어야 한다. 따라
서 오늘날을 가리켜 예술이 쇠퇴한 시대라고 말할 수는 없다. 어떤 종
류의 예술양식들은 죽어 버려서 더 이상 되살아날 가망이 없다고 해야
올바르다. 다시 말해, 몇몇 예술양식은 기력이 쇠했으며, 또 앞으로
다가올 시대에도 되살아날 가망은 없다는 얘기이다. 하지만 각 시대의
지배적 특성을 감지하고 표현하는 능력인 예술 그 자체는 문명과 마찬
가지로 항구적이다. 예술은 바로 그 문명을 대표하는 최고의 작품이자
첫 산물이기도 하다. 그렇다면 다섯 가지의 중대 예술 중에서 미래 시
대의 감정에 가장 잘 부합하는 예술양식은 무엇인가? 물론 오늘날 우
리가 이 같은 문제에 골몰할 필요는 전혀 없다. 하지만 우리는 앞으로
다가올 미래에는 새로운 예술형식이 태어나고, 또 그 시대의 감정을
담게 될 새로운 틀이 형성되리란 사실을 예견해 볼 수는 있다. 왜냐하
면 우리는 각 시대마다 사람들이 처한 상황과 정신을 통해, 그 시대
특유의 심오하면서도 보편적이고 신속한 변화를 쉽게 읽을 수 있기 때
문이다. 근대적 정신을 만들어 낸 세 종류 원인은 더욱더 큰 힘을 발
휘하고 있다. 여러분 중에 실증주의 과학이 하루가 다르게 새로운 발
견을 이룩해 나가고, 지질학이며 유기화학, 역사, 동물학과 물리학의
다양한 분야 등이 바로 우리 시대가 만들어 낸 학문들이란 사실을 모

르는 사람은 없을 것이다. 과학의 진보로 얻게 된 경험의 영역은 무한
한 것이다. 과학적 발견이 적용될 수 있는 여지도 무한하다. 노동과
교통, 통신, 문화, 직업활동, 산업 등의 모든 분야에 걸쳐 인간의 역
량은 매년 기대 이상으로 확대되고 팽창해 나가고 있다. 동시에 정치
적 장치도 점점 더 개선되고, 사회도 보다 합리적이고 인간적으로 되
어 감으로써 국내의 안정에 힘을 기울이고, 개개인의 능력을 보호하
며, 약자와 가난한 사람들을 돕는 방향으로 나아가고 있다. 요컨대 오
늘날 우리 인간은 모든 방면에서 지식을 쌓아가고 삶의 여건을 개선시
키고 있다. 결론적으로, 우리는 인간적 여건과 풍속, 사고방식이 변화
하며, 또 이 같은 변화가 필연적으로 예술의 변화를 가져온다는 사실
을 부인할 수 없다. 우리 시대가 진보하면서 보여줬던 첫 번째 양상은
바로 1830년의 영광스런 프랑스 유파였다. 이제 그 두 번째 유파를 살
펴야 할 차례이다. 바로 여러분 자신이 몸담고 활약하게 될 유파이다.
또 여기에 몸담고자 하는 여러분은 이 유파가 우리 세기와 여러분 자
신과 결코 무관할 수 없다는 사실을 이미 알고 있다. 왜냐하면 여러분
은 우리가 이제까지 오랜 동안 살펴본 것처럼, 멋진 예술작품을 만들
어 내는 유일한 길은 바로 위대한 괴테가 했던 다음의 말 안에 고스란
히 담겨 있다는 사실을 잘 알고 있기 때문이다.

> "아무리 넓다 해도 여러분의 정신과 마음을 〔우리 시대의 사상과 감정
> 으로〕 가득 채우시오."

그러면 위대한 예술작품이 저절로 뒤를 따르게 될 테니.

이탈리아 르네상스의 회화 제 2 부

여러분,

나는 제1부에서 특정한 시대와 상관없는 예술작품 생산의 법칙을 여러분에게 소개한 바 있습니다. 즉, 예술작품과 그것이 태어난 환경 사이에는 정확한 호응관계가 존재한다는 것입니다. 올해 나는 이탈리아 회화사를 살펴보면서 여러분과 함께 이 법칙을 적용하고 검증해 보는 기회로 삼고자 합니다.

이탈리아 회화의 성격

　이제부터 이탈리아 예술이 절정에 도달했다고 인정되는 시기를 살펴보기로 하자. 이때가 바로 1470년대에서 1530년대에 이르는 시기이다. 그다지 길지 않은 이 시기는 바로 레오나르도 다빈치와 라파엘로, 미켈란젤로, 안드레아 델 사르토,[1] 프라 바르톨로메오,[2] 조르조네,[3] 티치아노,[4] 세바스티아노 델 피옴보,[5] 코레조[6] 등과 같은 대

1) 안드레아 델 사르토(Andrea del Sarto, 1486~1531)는 피렌체파 화가로, 색채와 분위기 효과에 대한 관심과 세련된 일상성, 자연스러운 감정표현 등을 특징으로 하고 있다.

2) 프라 바르톨로메오(Fra Bartolomeo, 1472~1517)는 피렌체파 화가로, 라파엘로의 선구자로 꼽히는 종교화의 대가이다.

3) 조르조네(Giorgione, 1477~1510)는 르네상스 전성기의 베네치아파 화가이다. 그는 천부적 재능으로 동시대의 베네치아 화가들을 단연 능가했고, 티치아노로 이어지는 최전성기의 르네상스 양식을 확립했다.

4) 티치아노(Vecellio/Vecelli Tiziano, 1488경~1576)는 르네상스기에 활동했던 이탈리아의 화가로, 베네치아에 전해진 플랑드르의 유채화법을 계승해서 피렌체파의 조각적인 형태주의에 대해 베네치아파의 회화적인 색채주의를 확립하고, 생애의 마지막까지 왕성한 제작활동을 했다.

5) 세바스티아노 델 피옴보(Sebastiano del Piombo, 1485경~1547)는 이탈리아의 화가로, 작품에서 베네치아 화파의 풍부한 색채와 로마 화파의 웅장한 형식을 결합하고자 노력했다.

단한 예술가들이 활동했던 때이다. 이들이 활동했던 시기는 확연하게
한정돼 있다. 이 시기보다 앞선 때의 예술은 미숙하고, 이 시기 이후
의 예술은 너무 농익었다. 이 시기보다 앞서서 활동했던 예술가로는
파올로 우첼로[7]와 안토니오 폴라이우올로,[8] 프라 필리포 리피,[9] 도
메니코 기를란다요,[10] 안드레아 베로키오,[11] 만테냐,[12] 바누치,[13]
카르파초,[14] 조반니 벨리니[15] 등이 있는데, 이들의 작품은 아직 성숙

6) 코레조(Correggio, 1490~1534)는 이탈리아 르네상스를 대표하는 화가 중
 하나로, 신화를 주제로 한 여러 걸작을 남겼다.
7) 파올로 우첼로(Paolo Ucello, 1397~1475)는 15세기 후반에 활동했던 이탈
 리아의 화가로, 특히 원근법과 기하학을 고려한 작품들을 남겼다.
8) 안토니오 폴라이우올로(Antonio del Pollaiuolo, 1432~1498)는 15세기에
 활동했던 피렌체파의 화가이자 조각가, 판화가, 세공장인이었다. 이전의 화
 가들처럼 '풍경'을 단순한 배경으로 사용하지 않고 인물들과 독립적으로 회
 화적 가치를 이끌어 내는 화법을 구사했다.
9) 프라 필리포 리피(Fra Filippo Lippi, 1406~1469)는 이탈리아 르네상스 무
 렵에 활동한 피렌체파의 화가로, 반항적 낭만주의자로 평가된다.
10) 도메니코 기를란다요(Domenico Ghirlandajo, 1449~1494)는 15세기에 활
 동했던 피렌체파 화가로, 화풍이 탄탄하고 산문적이며 복고풍에 가깝다.
11) 안드레아 베로키오(Andrea del Verocchio, 1435~1488)는 15세기에 활동
 했던 피렌체파 화가로, 조각가로도 명성을 떨쳤다.
12) 만테냐(Mantegna, 1431~1506)는 15세기에 활동했던 피렌체파의 화가로,
 원근법에 능하고 조각기법을 회화에 원용한 작품들을 남겼다.
13) 피에트로 디 크리스토포로 바누치(Pietro di Cristoforo Vannucci, 1448~
 1523)는 라파엘로의 스승 가운데 한 사람으로, 우아함과 조화가 깃든 작품
 들을 남겼다.
14) 카르파초(Carpaccio, 1450~1525경)는 베네치아파의 거장 중 하나로, 특히
 〈성 우르술라의 전설〉을 주제로 한 연작그림으로 유명하다.
15) 조반니 벨리니(Giovanni Bellini, 1430경~1516경)는 베네치아파의 창시자
 로 주제와 기법에 있어 회화사에 중대한 공헌을 한 인물이다. 그는 전통적
 인 템페라 기법 대신, 네덜란드에서 기원한 기름을 용매제로 사용하는 유화
 기법을 채택해 유화의 새로운 가능성을 열었다.

하지 못하고 메마르면서 경직된 면모를 나타낸다. 이 시기 이후에 활동했던 줄리오 로마노[16]와 로소,[17] 프리마디치,[18] 파르미자니노,[19] 아들(子) 팔마,[20] 카라치 형제와 그 유파[21] 등은 스승들의 역량에 미치지 못했다. 예술은 문제의 시기보다 앞선 시기에 싹이 트고, 이 시기가 지난 다음에는 시들었다. 예술은 두 시기의 중간인 50년 동안 활짝 꽃을 피웠다. 비록 이보다 앞선 시기에 마사초와 같은 대가급 예술가가 활동하긴 했지만, 그는 어디까지나 천재성을 지녔던 명상가이고, 돌연 자기 시대를 뛰어넘는 외로운 창조자이자, 자신을 뒤이을 후계자를 갖지 못한 선구자였다. 그는 가난하고 고독하게 살다가 죽었는데, 묘비에는 그의 이름조차 새겨져 있지 않았고, 반세기가 지나고 나서야 비로소 세상의 관심을 끌 수 있었다. 위대한 시대 이후로는 오직 베네치아에서만 예술이 건강하고 화사한 꽃을 피울 수 있었는데, 왜냐하면 베네치아는 그 어느 도시보다도 퇴폐에 더디게 물들고, 또 오랜 동안 독립적이며 관대하고 영광된 도시로 남아 있었기 때문이다. 이와는 반

16) 줄리오 로마노(Giulio Romano, 1499~1546)는 이탈리아 르네상스기에 활동했던 화가이자 건축가, 장식가이다. 그는 초창기 매너리즘 화가 중 하나이며, 라파엘로의 제자였다.

17) 로소(le Rosso, 1495~1540)는 로마에서 미켈란젤로로부터 영향을 받았으며, 괴기성에 현혹되었던 이탈리아 출신의 화가이다. 그는 후에 프랑스 왕인 프랑수아 1세에 소속된 첫 궁정화가가 된다.

18) 프란체스코 프리마디치(Francesco Primadizzi, 1504~1570)는 볼로냐 출신의 이탈리아 화가로, 줄리오 로마노의 제자였다. 그는 매너리즘 화풍의 중심적 인물 중 하나로, 프랑스에 건너와 최초로 퐁텐블로 유파를 만들었다.

19) 파르미자니노(Parmigianino, 1503~1546)는 르네상스기에 활동했던 이탈리아의 화가로, 매너리즘 화풍을 구사했다.

20) 아들(子) 팔마(Palma il Giovane, 1544~1626)는 르네상스기에 활동했던 이탈리아의 화가이다.

21) 카라치(Carracci) 형제는 이탈리아 르네상스기에 볼로냐를 중심으로 활동했던 화가 형제로, 매너리즘 화풍이 쇠락해 가던 시기에 회화에 새로운 기운을 불어넣었다.

대로, 이탈리아의 여타 지역들은 정복과 억압, 부패 등으로 사람들의
영혼은 쇠락하고 정신은 왜곡돼 있었다. 여러분은 아름답고 완벽했던
이 시기를 산기슭에 자리 잡은 포도밭에 견주어 볼 수 있다. 산기슭
위로는 포도가 아직 썩 훌륭하게 영글질 못했고, 기슭 아래의 포도도
그리 좋질 못하다. 기슭 아래 토양은 너무 습기가 많고, 기슭 위는 너
무 춥다. 예술도 이와 조금도 다를 바 없이 똑같은 법칙이 적용된다.
설사 이 법칙에서 벗어나는 예외가 있다 하더라도 사소한 것들일 따름
이며, 나름대로 설명이 가능한 예외들이다. 어쩌면 산기슭 아래의 토
양에서도 더러 훌륭한 포도를 발견할 수도 있는데, 나무의 수액이 워
낙 월등한 까닭에 시원찮은 주변의 다른 포도나무들 사이에서 좋은 포
도를 맺기 때문이다. 하지만 이 포도나무는 예외적인 경우로 번식이
제대로 이루어질 수 없으며, 일반법칙에 따라 성장하는 군락 중에 간
혹 섞일 수도 있는 특이한 사례로 간주된다. 마찬가지로, 산기슭 위의
토양에서도 아주 잘 자란 포도나무들이 군락을 형성할 수 있다. 하지
만 이 경우도 유난히 토양이 우수하다거나 잘 보호된 지형이라거나 바
로 근처에 샘이 있다거나 하는 등의 예외적인 여건이 주어진 셈이라
볼 수밖에 없다. 이처럼 예외가 있을 수는 있지만, 법칙은 전혀 손상
되지 않는다. 즉, 포도가 잘 자라날 수 있는 토양과 온도는 정해져 있
게 마련이다. 마찬가지로, 완전한 회화작품 생산에 관한 법칙도 전혀
다를 바 없는 까닭에, 우리는 각 시대의 회화가 어떠한 정신적 환경과
풍습에 의존하는지 살필 수 있게 되는 것이다.

 하지만 우리는 사전에 완전한 회화작품이란 무엇인지 정의를 내려
야 할 필요가 있다. 왜냐하면 우리는 회화가 완벽하다느니 고전적이
라느니 하는 일반적 용어를 사용함으로써 작품이 지니는 성격을 가리
키지는 못하고, 다만 등급만을 부여할 따름이기 때문이다. 그러나 회
화작품이란 등급을 가지기도 하지만, 성격, 즉 그것만의 고유한 영역
을 가지고 있기도 하다. 예를 들면, 회화작품은 풍경을 선호할 수도

있고 등한시할 수도 있다. 또 우리는 정물화가 플랑드르 화가들이 즐기는 회화 종류라는 사실을 알고 있기도 하다. 반면에, 이탈리아 화가는 사람을 주제로 다룬다. 이탈리아 화가에게 나무나 전원, 건축물 따위는 액세서리에 불과할 뿐이다. 바사리의 말에 의하면, 모든 유파를 통틀어 이 시대를 대표하는 최고의 화가인 미켈란젤로는 그저 흥밋거리에 불과한 이런 것들은 2류 화가들이나 그리라고 남겨 두고, 예술의 진정한 대상은 인체라고 말했다고 한다. 나중에 가서 이탈리아 화가들이 풍경에 관심을 갖게 된 것은 위대한 회화가 쇠락하던 시기에 활동했던 후기 베네치아파 화가들, 특히 카라치 형제 등의 영향이 컸다. 하지만 이들도 풍경이란 기껏 건축학적 빌라나 아르미다의 정원, 전원시와 예식의 무대, 또는 신화적 분위기며 영주들의 쾌락을 형상화하기 위한 목적에서 품위 있게 가다듬은 장식 정도로만 고려했다. 이들의 회화에 등장하는 추상적인 나무들은 그 어떤 특정의 종도 아니며, 산도 그저 보기 좋으라고 그렸을 따름이다. 사원이나 폐허, 궁전 등도 이상적으로 그어진 선에 따라 그려진다. 자연은 본연의 독립성과 고유의 특성을 상실하고 인간에 종속된 채, 그저 인간들의 축제를 장식하고 인간들의 거주공간을 확장하기 위해 재현될 따름이다. 그런가 하면 이탈리아 화가들은 당시 사람들의 실생활 장면도 플랑드르 화가들에게 기꺼이 양보를 했다. 우리는 플랑드르 화가들의 작품에서 평상복 차림의 귀족이나 부르주아, 또는 농부가 당시에 사용하던 대로의 가구들을 배경으로 실제로 활동하는 모습이나 산책하고 식사하는 모습, 아니면 시청이나 카바레에 있는 모습 등과 마주치게 된다. 바로 당시 사람들이 지녔던 수많은 특성이나 직업, 또는 삶의 여건이 그대로 재현된 그림들이다. 하지만 이탈리아 화가들은 이런 면면을 저속한 것으로 치부하며 다루지 않았다. 이들은 예술이 완벽해지면 해질수록 실제대로의 재현이나 유사성을 더욱더 멀리했다. 이들은 위대한 예술의 시기가 시작되면서 더 이상 초상화에 몰두하지 않

게 되었다. 반면에, 위대한 시대가 시작하기 이전에 활동했던 필리포 리피나 폴라이우올로, 안드레아 델 카스타뇨, 베로키오, 조반니 벨리니, 기를란다요 등과 마사초조차 당대의 인물들을 담은 수많은 프레스코를 남겼다. 결정적인 예술과 서툰 예술을 가르는 커다란 차이는 바로 실제의 눈으론 포착할 수 없고 오로지 영혼의 눈으로만 볼 수 있는 완벽한 형태를 창안해 냈느냐 아니냐의 문제이다. 이렇게 경계가 그어지면 고전 회화[22]는 더욱 제한되기 마련이다. 고전 회화가 중심으로 삼는 이상적 인물을 영혼과 육체의 두 측면에서 살펴볼 때, 고전 회화는 결코 영혼을 우선시하지 않는다는 사실을 쉽게 알 수 있다. 고전 회화는 신비주의에 탐닉하지도 않고, 극적 성격을 띠거나 영성을 추구하지도 않는다. 고전 회화는 비육체적이고 숭고한 세계, 넋을 빼앗긴 순진한 영혼, 또는 신학적이거나 교회적 교리를 표현하려 하지 않는다. 이러한 면면은 조토[23]와 시모네 메미[24]에서부터 베아토 안젤리코에 이르기까지, 훌륭하지만 불충분했던 이전 시대 예술의 관심사였다. 게다가 고전 회화는 들라크루아의 〈리에주 주교의 암살〉이나 드캉[25]의 〈죽은 여인〉이며 〈킴브리족의 전투〉, 또는 아리 쉐페르[26]의 〈눈물 흘리는 사람〉에서처럼 보는 이에게 동정심이나 공

22) 여기서 저자가 일컫는 '고전 회화'란 오늘날 서양미술사에서 말하는 '고전주의 회화'를 가리킨다기보다, 위대한 이탈리아 르네상스기를 대표하는 걸작 내지 명작을 가리키는 것으로 여겨진다.

23) 조토(Giotto di Bondone, 1266/67~1276)는 14세기에 이탈리아에서 활동했던 가장 중요한 화가 중 하나이다. 그의 작품들은 1세기 후에 번성하게 될 르네상스 미술양식의 혁신적 요소들을 예시해 준다.

24) 메미(Simone Memmi, 1283~1344/49)는 이탈리아 시에나 출신의 화가로, 뛰어난 프레스코를 여럿 남겼다. '마르티니'라고도 불린다.

25) 드캉(Alexandre Gabriel Decamps, 1803~1860)은 프랑스의 화가·석판화가·동판화가이다. 그는 1827년 이스탄불에서 소아시아 지방을 여행한 뒤, 당시 유행한 오리엔탈리즘의 그림을 발표하여 호평을 받았다. 중후한 마티에르, 구성적인 화면이 눈길을 끈다.

포를 불러일으킬 수 있는 폭력적이거나 고통스런 장면은 전혀 화폭에
담지 않는다. 또한 고전 회화는 들라크루아의 〈햄릿〉이나 〈타소〉에서
볼 수 있는 것처럼 심오하거나 극단적이고 복잡한 감정도 표현하려
하지 않는다. 대신 고전 회화는 퇴폐가 만연한 이후의 시대에, 고혹
적이며 몽상에 잠긴 막달라의 형상이나 사려 깊고 섬세한 귀부인들,
비극적이고 떠들썩한 순교자 등을 즐겨 주제로 삼았던 볼로냐 유파의
작품들에서 보듯, 섬세한 뉘앙스와 강렬한 효과를 꾀한다. 물론 격하
고 병적인 감수성에 충격을 안기고 영혼을 뒤흔들어 놓고 싶어 하는
이 같은 비장한 예술은 균형 따위엔 관심을 보이지 않는다. 이런 종
류의 예술은 육체적 삶을 우선시함으로써 정신적 삶에는 관심을 갖지
않으며, 전혀 인간을 훌륭한 조직체계를 가진 우월한 존재로 재현하
려 하지도 않는다. 일찌감치 모든 근대적 사고와 호기심을 가졌던 창
조자이자, 보편적이고 세련된 천재이면서 고독하고 지칠 줄 모르는
탐구자였던 화가 레오나르도 다빈치만이 자기 시대를 뛰어넘어 거의
우리 시대의 수준에 이르는 예견력을 펼쳤을 따름이다. 하지만 다른
예술가들은 물론이고 경우에 따라선 다빈치에게서조차 형태는 목적이
지 수단이 아니었다. 이때의 형태란 외관이나 표정, 제스처, 상황,
행동 따위에 결코 한정하지 않는다. 이들의 작품은 전원풍이지만, 문
학적이거나 시적이 아니다. 첼리니[27]는 이렇게 말했다.

"데생 예술의 가장 중요한 점은 벌거벗은 남녀를 잘 그리는 것이다."

사실상 이들은 거의 모두 금은세공과 조각 분야에서 첫발을 디뎠던

26) 아리 쉐페르(Ary Scheffer, 1795~1858)는 네덜란드 출신의 프랑스 아카데
미풍 화가로, 문학과 종교를 주제로 한 작품과 초상화로 널리 알려져 있다.
27) 첼리니(Benvenuto Cellini, 1500~1571)는 피렌체인들이 '금세공의 원조'로
여기는 인물로, 미켈란젤로에 버금하는 르네상스의 위대한 조각가이다.

이들이다. 이들의 손은 근육의 굴곡을 어루만지고, 선들이 이루는 곡
선을 따라가며, 뼈 자리를 짚었다. 이들이 재현하려 했던 것은 자연스
런 인간육체, 즉 건강하고 활동적이며 힘이 넘치면서도 모든 운동적
역량과 동물적 능력까지 갖춘 인체였다. 게다가 이들이 염두에 두었던
이상적인 인간육체는 고대 그리스인들의 기준과 거의 흡사한 것으로,
모든 부분이 적합한 비례와 균형을 이루고, 적절한 자세를 취한 채로
포착되며, 나아가 나무랄 데 없는 또 다른 육체들에 감싸이고 에워싸
여 있어서, 전체적으로 조화의 느낌을 불러일으킬 뿐만 아니라 작품
전체가 고대 올림포스에서처럼 신적이거나 영웅적인, 아니면 적어도
우월하고 완전한 육체적 세계를 재현해 내는 듯하다. 이것이 바로 이
예술가들이 창안해 낸 고유함이다. 물론 여타의 화가들은 전원생활이
나 실생활의 진실이며 영혼의 비극성과 심오함, 혹은 도덕적 교훈이나
역사적 발견, 철학적 사유 따위를 이들보다 훨씬 더 잘 표현해 내기도
한다. 예컨대, 베아토 안젤리코나 알베르트 뒤러, 렘브란트, 메추, 28)
폴 포테르, 29) 호가스, 30) 들라크루아, 드캉 등은 이들보다 더욱 웅장
하고 교훈적이며, 보다 심오한 심리와 보다 내밀한 가정의 평온함, 보
다 강렬한 꿈, 보다 장엄한 형이상학과 내면의 감동을 표현해 낸다.
하지만 이들 예술가들은 고귀하고 위대한 육체를 가진 독보적인 종족
을 창조해 냄으로써, 실제의 우리보다도 더욱 자부심이 강하고 강인하
면서도 평온하고 기민한 인류, 요컨대 보다 나은 인류를 꿈꾸게 해 준
다. 이 종족은 고대 그리스 조각가들이 창조해 낸 선대의 종족과 결합

28) 메추(Gabriel Metsu, 1630~1667)는 네덜란드의 화가로, 얀 스텐과 더불
어 장르화의 최고 대가로 꼽힌다. 그는 술집과 매춘부, 부덕한 남성 등을
즐겨 그렸다.
29) 포테르(Paul Potter, 1625~1654)는 네덜란드의 화가로, 특히 동물 그림으
로 유명하다.
30) 호가스(William Hogarth, 1697~1764)는 영국의 화가이자 만화가로, 사건
을 고발하는 캐리커처 화가이면서 칸 만화의 아버지로 꼽힌다.

함으로써, 이탈리아가 아닌 프랑스나 스페인, 플랑드르 등지에서 이상적인 형상들이 태어날 수 있었으며, 이는 말하자면 자연이 의당 인간을 그렇게 만들었어야 했지만 실제로는 그렇게 하지 못한 데 대해 인간이 자연에게 한 수 가르쳐 주는 격이다.

1차적 조건들

이상은 작품에 관한 고찰이었다. 이제 그 환경에 대해 체계적으로 살펴볼 차례이다.

우선 작품을 창조하는 인간이라고 하는 종족을 살펴보도록 하자. 이탈리아인들이 데생을 택했던 까닭은 종족 특유의 항구적 본능 때문이었다. 이탈리아인의 상상력은 라틴 특유의 고전적인 것으로, 고대 그리스인이나 고대 로마인의 상상력과 비견될 만하다. 우리는 이탈리아 르네상스를 이끌었던 조각과 기념물, 회화작품들뿐 아니라, 이탈리아의 중세 건축과 근대 음악을 그 증거로 삼을 수 있다. 중세시대에 유럽 전역에 전파되었던 고딕 양식은 이탈리아에는 뒤늦게 도입되었고, 그것도 부분적으로만 모방되었을 따름이다. 고딕 양식을 완연하게 보여주는 두 건축물인 밀라노 성당과 아시시의 수도원은 외국 건축가들에 의해 세워진 것들이다. 게다가 기독교가 한창 번성하고 독일 야만족이 침입해 왔을 때에도 이탈리아인들은 옛 방식대로 건축을 했다. 이탈리아인들은 건축양식을 쇄신할 때도 굳건한 형식과 온전한 벽면, 간소한 장식, 밝고 자연스런 채광을 그대로 유지했었고, 이들이 세운 건조물들의 굳건하고 쾌활하며 평온하고 단아한 성격은 여타의 유럽 지역에 들어선 성당들의 괴기스러우면서도 거창하고, 기기묘묘한 장식이며 굴곡진 숭고성, 어둡고 왜곡된 빛과는 대조를 이뤘다. 마찬가

지로, 오늘날에도 여전하지만, 노래하는 듯하고, 명확한 리듬감을 가
졌으며, 비극적 감정을 표현할 때조차 감미로운 이탈리아 음악은 대칭
적이고, 둥글고 운율이 있으며, 천재적인 극적 효과를 발휘하고, 유창
하고, 투명하면서도 한정적인 면모로 독일의 기악곡과는 뚜렷한 대조
를 이룬다. 대개 독일 음악은 거창하고, 자유로우며, 때론 막연하기도
하고, 아주 미세한 몽상이며 내밀한 감정조차 표현해 내고, 신적 교감
과 고독한 동요로 고양된 진지한 영혼상태를 빌려 무한과 '저승'에까지
달하고자 하지 않는가. 우리가 이탈리아인들은 물론이고 일반적으로
라틴 민족이 사랑과 도덕, 종교에 접근하는 방식이나, 또 이들의 문학
과 풍습, 삶을 대하는 자세 등을 살펴보게 되면, 거기엔 거의 언제나
똑같은 상상력이 무척이나 다양하고 심오하게 발현되고 있다는 사실을
발견하게 된다. 라틴 민족이 지닌 두드러진 특징은 바로 '질서' 내지는
규칙성에서 남다른 재능을 보이고 좋아하며, 또 조화롭고 반듯한 형태
를 지향한다는 점이다. 라틴 민족의 상상력은 독일인의 상상력에 비해
유연성과 통찰력이 떨어진다. 라틴인의 상상력은 내용보다는 외양에
좀더 치우쳐 있다. 라틴인의 상상력은 내면의 삶보다는 외면적인 장식
을 선호한다. 이들의 상상력은 상대적으로 좀더 우상숭배적이고, 종
교적 성향이 덜하며, 보다 생동감 있고, 덜 철학적이고, 좀더 한정돼
있고, 좀더 아름답다. 라틴 민족의 상상력은 자연보다는 인간을 이해
하려 한다. 라틴 민족은 야만적인 인간보다는 다른 이들과 어울리길
좋아하는 인간에 보다 많은 관심을 쏟는다. 이들은 독일인과는 달리,
야만성이나 상스러움, 기이함, 우연성, 무질서, 분출하는 우발적 힘,
표현하기 힘든 무수한 개인적 특이성들, 형체 없는 저급한 존재들, 존
재의 모든 국면에 내재하는 희미하고 불분명한 삶 따위에는 좀처럼 관
심을 보이려 하지 않는다. 라틴 민족의 상상력은 모든 것을 비추는 거
울이 아니다. 공감할 수 있는 영역이 한정돼 있기 때문이다. 그러나
라틴 민족은 그들의 영역인 형식의 왕국에서는 제왕 노릇을 한다. 여

타의 민족들은 정신면에서 라틴 민족과 비교하자면 거친 야만인일 따름이다. 오직 라틴 민족만이 사상이며 이미지의 자연스런 질서를 발견해 내고 발현했던 것이다. 이 같은 상상력을 가장 잘 발휘했던 커다란 두 종족 중 하나인 프랑스인은 북쪽 성향이 약간 더 강하고, 보다 산문적이며, 보다 사교적이다. 바로 이런 이유로 프랑스인은 순수한 사상들의 질서정연한 배열, 즉 논증법과 대화술에 능했던 것이다. 반면에 또 하나의 종족인 이탈리아인은 남쪽 성향이 약간 더 강하고, 보다 예술적이며, 보다 이미지 지향적인 까닭에, 음악이나 데생처럼 겉으로 드러나는 형식들에 질서를 부여하는 데 탁월한 면모를 보였다. 이탈리아 민족이 애초부터 지니고 있었으며 오랜 세월이 흐르는 동안에도 모든 사고방식과 행동에서 변함없이 발현되는 이 같은 능력은 15세기에 이르러 우호적인 환경과 조우함으로써 걸작들을 홍수처럼 쏟아낼 수 있었다. 사실상 이 시기에 이탈리아에서는 거의 동시적으로 레오나르도 다빈치와 미켈란젤로, 라파엘로, 조르조네, 티치아노, 베로네세, 코레조 등 대여섯 명의 천재적 예술가들뿐 아니라, 안드레아 델 사르토며 소도마, 프라 바르톨로메오, 폰토르모, 알베르티넬리, 로소, 줄리오 로마노, 카라바조, 프라마디치, 세바스티아노 델 피옴보, 아버지(父) 팔마, 보니파초,[1] 파리스 보르도네,[2] 틴토레토, 루이니 등을 비롯하여 명성은 덜하지만, 동일한 환경에서 성장하고 똑같은 스타일을 지닌 무수히 많은 뛰어난 예술가들을 배출해 냈다. 또 같은 시기거나 조금 앞선 시기에 기베르티와 도나텔로, 야코포 델라 퀘르차, 바초 반디넬리, 밤바야, 루카 델라 로비아, 벤베누토 첼리니, 브루넬레스키, 브라만테, 안토니오 다 상갈로, 팔라디오, 산소비노 등을 비

1) 보니파초(Bonifazio)란 이름으로 비슷한 시기에 활동했던 이탈리아 화가가 여럿 존재하는 까닭에, 정확히 누구를 가리키는 것인지 알 수 없다.

2) 파리스 보르도네(Paris Bordone, 1500~1571)는 르네상스 시대에 활동했던 베네치아파 화가이다.

롯하여 무수히 많은 쟁쟁한 조각가와 건축가들이 활동했었다. 나아가, 이처럼 다양하고 풍요로운 예술가 집단 주변에는 수많은 예술 애호가와 보호자, 구매자들뿐 아니라, 귀족, 학식 있는 이들은 물론이고 부르주아며 장인, 수도승, 일반인들이 들끓었다. 이 시기에 위대한 예술은 지극히 자연스럽고 자발적이며 보편적 성격을 띠었고, 또 도시 전체가 대가들이 자기 이름을 새겨 넣는 예술작품을 만드는 데 기꺼이 공감과 지력을 아끼지 않았다. 이런 까닭에 우리는 르네상스 예술이 단순히 세계의 장(場)에 몇몇 재주꾼과 허울 좋은 천재들을 등장시키게 된 우연의 소산이라고는 결코 볼 수 없다. 대신 우리는 이 시기에 예술이 그토록 아름답게 개화한 까닭은 바로 사람들의 정신이 무르익어 있었고, 국가 전반에 걸쳐 놀랄 정도로 역량이 갖춰져 있었기 때문이란 점에 수긍하게 된다. 이 같은 역량은 일시적이었으며, 예술 또한 일시적이었다. 역량은 정해진 시기에 발휘되었고, 정해진 시기에 끝이 났다. 역량은 방향성을 가진 채로 발전했다. 예술 또한 같은 방향으로 발전해 나갔다. 역량이 육체라면, 예술은 그 그림자이다. 예술은 역량이 태어나고, 성장하고, 쇠퇴하는 대로 뒤따른다. 역량은 예술을 동반하고 이끌며, 자신이 변화하는 만큼 예술도 변화시킨다. 예술은 철두철미하게 역량의 흐름에 의존한다. 역량은 예술의 필요충분조건이다. 따라서 예술을 이해하고 설명하려면 바로 역량을 자세히 살펴야만 한다.

2차적 조건들

 사람들이 위대한 회화를 감상하고 또 생산할 수 있으려면 세 가지 조건이 필요하다. 우선, 사람들이 교양을 갖추고 있어야 한다. 하루 종일 영지에서 나뒹굴기나 하는 보잘것없는 무식꾼이나 바보라거나, 사냥이나 하는 싸움꾼 두목들, 1년 내내 말이나 타고 전투를 하면서 먹기만 하는 사람들, 또는 술꾼들은 동물적인 삶에 너무 젖어 지내느라 형태의 아름다움이나 색채의 조화 따위는 이해하지 못한다. 이런 사람들에게 그림은 그저 성당이나 궁전을 장식하는 소도구일 따름이다. 관객이 그림을 양식 있게, 또 즐거움을 느끼며 볼 수 있으려면 적어도 무지한 습관에서 절반은 벗어나야 하고, 먹을 생각이나 싸움질에만 골몰해서는 안 되며, 원시적인 야만상태나 억압으로부터 벗어나야 하고, 근육을 키우는 일이나 호전적 본능을 충족시키면서 육체적 욕구만 채우려 들면 곤란하고, 대신 섬세하고 고귀한 즐거움을 기대할 줄 알아야만 한다. 사람이 거칠었다가도 예술을 알게 되면 관조적으로 된다. 먹고 마시기만 하면서 파괴를 일삼던 사람도 예술에 발을 들이게 되면 아름답게 꾸미고 제대로 음미할 줄도 알게 되는 법이다. 그저 되는 대로 살던 사람도 예술을 접하고 나면 삶을 가꾸게끔 된다. 바로 이런 일이 15세기 이탈리아에서 폭넓게 벌어졌다. 이리하여 사람들은 중세의 풍습으로부터 근대적 정신으로 옮겨 가게 되었고, 이탈리아에

서 이런 전환은 다른 어떤 곳에서보다도 일찍 이루어졌다.

여기에는 여러 원인이 개입한다. 첫째로, 이 나라 사람들은 극도의 섬세성과 대단히 기민한 정신을 소유하고 있다는 점을 들 수 있다. 이탈리아인은 마치 태어날 때부터 문명인인 듯 보이는데, 아니면 적어도 별 힘을 들이지 않으면서도 문명상태에 이르는 듯하다. 설사 무식하고 교양 없는 이탈리아인들이라 할지라도, 이들의 지성은 활달하고 툭 틔었다. 이들과 프랑스 북부나 독일, 또는 영국에 살고 있는 비슷한 처지에 있는 사람들을 비교해 보라. 차이가 뚜렷할 것이다. 이탈리아에서는 호텔 급사나 농부, 또는 여러분이 거리에서 마주치는 '파키노'〔짐꾼〕라 할지라도, 말주변이나 이해력, 논리력은 결코 만만치 않을 것이다. 이들은 판단력이 멀쩡하고, 인간을 이해하며, 정치에 대해서도 일가견이 있다. 이들은 생각을 마치 말〔言〕처럼 본능적으로 능숙하게 다루는데, 그것도 힘들이지 않고 멋지게 요리해 낸다. 특히 이탈리아인은 미에 대해 자연스럽고도 열정적인 감정을 갖고 있다. 서민이 성당이나 그림을 보면서, "오, 주여, 어쩌면 저토록 아름답단 말입니까!"라고 말하는 나라는 이 지구상에 이탈리아 말고는 없다. 그런가 하면 이탈리아 말은 마음과 감각의 고양된 상태를 표현하는 데 탁월한 억양과 울림, 그리고 호소력을 가지고 있다. 메마른 프랑스어라면 결코 똑같은 효과를 내지는 못할 것이다.

그리고, 이토록 현명한 이탈리아 민족은 과거에 '독일화'된 적이 없었다는 또 다른 행운을 누렸다. 다시 말해, 이 나라는 다른 유럽 나라들처럼 북유럽의 침입으로 인해 고통을 받거나 똑같은 정도로 영향을 받은 적이 없다. 북유럽의 야만인들이 더러 침입하긴 했지만, 일시적이거나 그 여파가 미미한 정도에 그쳤다. 서고트족이나 프랑크족, 헤룰족,[1] 동고트족이 간간이 침입하긴 했지만, 모두 이내 떠났거나 쫓

1) 덴마크 땅에 살았던 족속.

겨났다. 롬바르디족이 이탈리아 땅에 침입하여 정착하긴 했지만, 이들은 오히려 이내 라틴문화에 감화되어 버렸다. 어느 나이 많은 연대기 작가의 말에 의하면, 12세기에 프리드리히 황제가 이끄는 독일인들은 롬바르디아족 사람들이 자기네 종족이라 여기고 있었으나, 놀랍게도 이들은 완전히 라틴문화에 감화되어 있었으므로, "광포한 야만성을 벗어던지고, 섬세하고 감미로운 로마의 공기와 땅에 젖어, 우아한 언어와 고대 풍습이 밴 도회성을 간직하며, 심지어 도시의 법률과 행정에서조차 옛 로마인들의 관례를 모방했다"고 전한다. 이탈리아에서는 13세기까지도 라틴어를 사용했다. 성 안토니우스는 파도바에서 라틴어로 설교를 했다. 일반인들은 이제 갓 태어난 이탈리아어를 은어처럼 사용했고, 주변에서는 언제나 문학언어[2]를 들을 수 있었다. 나라 전체에 퍼진 독일의 흔적은 미미할 뿐이었고, 그나마 일찍부터 라틴문명의 부흥〔르네상스〕으로 인해 제대로 뿌리를 내리지 못했다. 이탈리아는 유럽 전역에 퍼져 있던 무훈담이나 기사도적이고 봉건적인 시를 번역을 통해서만 접했다. 나는 얼마 전 여러분에게 고딕 건축이 이탈리아에서는 뒤늦게, 그것도 부분적으로만 도입됐었다는 점을 말한 바 있다. 16세기에 이탈리아인들은 건축을 하더라도 라틴 건축의 형식과 정신으로 임했다. 이탈리아는 중세의 가장 어둡고 혹독한 시기에도 제도와 풍습, 언어, 예술 등에서 고대문명의 근간을 잃지 않고 되살리는 역량을 발휘함으로써, 이 땅에 침입해 온 야만인들조차 겨울 눈 녹듯이 동화되기에 이르렀다.

바로 이 때문에 15세기의 이탈리아를 다른 유럽 나라들과 비교해 본다면, 여러분은 당시의 이탈리아가 그 어느 나라 못지않게 지적이고, 부유하며, 예절을 알고, 삶을 아름답게 꾸밀 줄 아는 역량을 가졌고, 요컨대 예술작품을 감상하고 생산할 수 있었다는 사실을 보게 된다.

2) 통칭 '속어'라 불리던 이탈리아어는 라틴어를 대신해서 점차로 문학어로 자리를 잡아 간다.

같은 시기, 영국은 이제 막 백년전쟁을 마치고 난 상태에서 또다시 장미전쟁에 빠져든다. 전쟁 동안 영국은 쌍방이 서로를 냉혹하게 죽이는 싸움을 벌이고, 그것도 모자라서 무장도 하지 않은 어린아이들까지 도륙한다. 1550년까지의 영국은 무식꾼과 사냥꾼, 농부, 그리고 군인들의 나라일 따름이었다. 당시 영국 내륙도시에는 벽난로라곤 기껏해야 불과 두세 집에만 설치되어 있을 정도였다. 시골귀족의 집들도 거친 흙과 짚을 엮어서 지은 초가집에 불과했고, 조명이라곤 격자창을 통해 집 안으로 들어오는 햇빛이 전부였다. 중류계층 사람들도 "둥근 장작을 베개 삼아", 쌓아올린 짚더미 침대에서 잠을 잤다. "베개는 오직 임산부만이 사용할 수 있었던 듯하고", 그릇들도 주석이 아니라 나무로 만든 것들이었다. 같은 시기에 독일에서는 혹독하고 잔인한 후스전쟁3)이 한창이었다. 황제는 권위가 없었다. 귀족들은 무식하고, 예절을 몰랐다. 막시밀리안 황제가 지배하던 때만 하더라도 '주먹'의 법, 즉 폭력에 호소하고 폭력으로 스스로를 방위하려는 풍습이 횡행했다. 이보다 나중 일이긴 하지만, 루터의 종교개혁 헌장이나 한스 폰 슈바이니헨4)의 회고록을 보면, 당시의 독일 귀족이며 학자들조차 얼마나 술에 취해 있었으며 거칠었는지 잘 알 수 있다. 이 시기의 프랑스로 말할 것 같으면, 역사상 가장 커다란 역경에 처해 있었다. 바로 프랑스가 영국에 의해 정복되고 초토화되던 때이다. 샤를 7세가 지배하던 시대에는 심지어 늑대들이 파리 시 변두리까지 들어왔다. 영국인들이 물러난 다음에는 '침탈자들'과 부랑배들이 농민을 착취하고, 마구잡이

3) 15세기 초에 체코의 종교개혁자인 얀 후스가 교회제도를 비판하며 개혁을 시도하다 화형에 처해지자, 1419년 후스전쟁이 일어나게 되었다. 후스전쟁은 종교 사회개혁과 함께 보헤미아의 독일화에 대항하는 민족주의 운동의 성격을 띠었다.

4) 한스 폰 슈바이니헨(Hans von Schweinichen, 1552~1616)은 독일의 궁정인이자 회고록 작가이다.

로 부려먹고, 약탈했다. 살인을 일삼았던 영주 가운데 하나인 질 드
레는 푸른 수염이란 전설을 만들어 내기까지 했다.5) 15세기 말까지
프랑스의 엘리트 계층과 귀족들은 여전히 무식하고 야만적이었다. 당
시 프랑스를 방문했던 베네치아 대사들의 증언에 의하면, 프랑스의 영
주들은 항시 말을 타고 다니기 때문에 발이 휘고 뒤틀려 있었다고 한
다. 라블레6)도 16세기 중엽의 프랑스가 고딕 시대나 다를 바 없이 대
단히 더럽고 동물적인 풍습을 버리지 못했다고 고발한다. 1525년경에
발다사레 카스틸리오네 백작7)도 이렇게 말했다. "프랑스인들은 무기
에만 관심을 보이고, 다른 것들은 안중에도 없다. 이들은 문학에 대해
서 아무것도 모를 뿐만 아니라 몸서리치고, 심지어 문학인을 가장 저
급한 인간으로 치부하기까지 한다. 이들은 누구를 가리켜 '문사'(文士)
라고 지칭하는 것을 가장 커다란 모욕으로 여기는 듯하다."

 요컨대 이 시기에 유럽 전역은 아직 봉건체제를 벗어나지 못했으며,
인간은 먹고, 술 마시며, 싸움질이나 해대는 야만적인 동물에 불과했
다. 하지만 이와는 반대로, 이 시기에 이탈리아는 이미 근대국가라 할
만한 면모를 보이고 있었다. 메디치 가문이 통치하는 피렌체에는 평화
가 정착했다. 부르주아도 순탄하게 통치에 참여했다. 메디치 가문과

5) 질 드 레(Gilles de Rais, 1404~1440)는 프랑스 귀족이자 군인이며, 한때
 잔다르크의 전우이기도 했다. 그는 뒤에 고문, 강간 및 수많은 아동 살해로
 기소되어, 유죄판결을 받아 처형당했다. 질 드 레는 여러 역사학자들에 의하
 여, 한 세기 훨씬 뒤의 사디즘적인 행각을 벌인 헝가리의 귀족 에르체베트
 바토리와 함께 근대 연쇄살인범의 전조로 여겨지게 되었다. 그의 엽기적 행
 각을 기반으로 해서 '푸른 수염'(Barbe-Bleue)이란 괴담이 유래하게 되었다.
6) 라블레(François Rabelais, 1483~1553)는 프랑스의 소설가이자 의사, 인
 문주의 학자이다. 그는 《가르강튀아와 팡타그뤼엘 이야기》를 지어, 몽테뉴
 와 더불어 16세기 프랑스 르네상스 문학의 대표적 작가가 되었다.
7) 발다사레 카스틸리오네 백작(Baldassare Castiglione)은 라파엘로가 초상화
 를 그린 것으로 유명하며, 16세기 초에 우르비노 궁정에서 활동하던 문학
 인이다.

더불어 부르주아 우두머리들은 물품을 제작하고, 거래하며, 은행을
세우고, 돈을 벌어서, 번 돈을 정신적 활동을 하는 사람들에게 썼다.
이들에게 전쟁은 과거와는 달리 커다란 골칫거리가 아니었다. 이들은
전쟁할 일이 생기면 용병을 사서 전쟁을 했으며, 용병 또한 꾀바른 장
사꾼답게 사단을 크게 벌이지 않았다. 이들이 행여 상대편을 죽이는
일이 생긴다면, 그것은 어디까지나 실수일 따름이었다. 전쟁이라 하
지만, 기껏 전사자라곤 세 명, 때론 한 명에 불과할 때도 있었다. 외
교가 무력을 대신했다. 마키아벨리는 말하길, "이탈리아 군주들은 스
스로 훌륭한 군주가 되려면 글 속에 담긴 예리함을 분간해 낼 줄 알아
야 하고, 편지를 멋지게 쓰며, 말에 활력과 섬세함을 담아내고, 음모
를 꾸미고, 귀금속과 금으로 치장하고, 그 누구 못지않게 호사스럽게
먹고 자며, 온갖 종류의 관능을 끌어모을 줄 알아야 한다고 생각한다"
고 했다. 이탈리아 군주들은 예술 감식안을 가졌고, 교양을 갖췄으며,
수준 높은 대화를 이끌어 나가길 좋아했다. 우리는 고대문명이 몰락한
이래, 무엇보다 먼저 정신적 즐거움을 높이 받드는 풍조를 처음으로
이탈리아에서 다시 보게 된다. 이 시기의 이탈리아를 대표하는 인물들
로는 포조, 필렐포,[8] 마르실리오 피치노,[9] 피코 델라 미란돌라,[10]
칼코콘딜레스, 에르몰라오 바르바로, 로렌초 발라,[11] 폴리치아노[12]

8) 필렐포(Francesco Filelfo, 1398~1481)는 이탈리아의 인문주의자이다.

9) 마르실리오 피치노(Marsilio Ficino, 1433~1499)는 이탈리아 초기 르네상
스기를 대표하는 인문주의자 중 하나로, 시인이자 철학자이기도 했다. 그는
특히 신플라톤주의에 크게 기여했다.

10) 피코 델라 미란돌라(Giovanni Pico Della Mirandola, 1463~1494)는 이탈
리아의 인문주의자로, 스콜라 철학을 버리고 고대 그리스 철학을 위시해서
다양한 학문체계를 통합하려 노력했다.

11) 로렌초 발라(Lorenzo Valla, 1405~1457)는 이탈리아의 인문주의자로, 산
문에서 괄목할 만한 성과를 나타냈다. 그는 《라틴어의 우아성》에서 라틴어
의 비평적 연구의 기초를 마련하는 동시에, 비평적 진실의 정신을 드높였

등을 비롯한 인문주의자들과 고대 그리스 및 라틴 문학을 숭앙하는 열
렬한 복원자들이었다. 이들은 유럽 전역의 도서관을 뒤져 가며 고대문
헌을 발굴하고 출간했다. 이들은 비단 고대문헌을 해독하고 연구할 뿐
만 아니라 고대문화에 심취하여 고대인들처럼 생각하고 느꼈으며, 키
케로와 베르길리우스 시대에 사용되던 순수 라틴어로 집필했다. 문체
는 급속도로 고급스러워지고, 정신도 일시에 성숙해졌다. 이리하여
문학이 까다로운 6각시(脚詩)와 지나치게 현학적인 페트라르카의 서
한체로부터 폴리치아노의 2행시(行詩)와 낭랑한 발라의 산문으로 옮
아오면서, 사람들은 거의 몸에 전율이 이는 쾌감을 느낄 수 있었다.
사람들은 그리 어렵지 않은 2행시의 운율이나 장대한 웅변조의 문장에
맞춰 저절로 손가락과 귀를 움직거렸다. 언어는 명확해지는 동시에 고
상함을 띠게 되었고, 수도원 벽 안쪽에 갇혀 있던 박식은 궁전으로 옮
겨오면서 궤변을 벗어던지고 쾌락의 도구로 모습이 바뀌었다.

　사실상 이 시대의 학자들은 일반대중과 격리된 채 도서관에만 묻혀
지내는 폐쇄적인 소그룹을 형성하지는 않았다. 오히려 그 반대였다.
이 시대에는 인문주의자란 호칭 하나만으로도 군주의 관심을 끌고 그
의 비호를 받기에 충분했다. 예를 들면, 밀라노의 루도비코 스포르차
공작13)은 자신의 대학에 메룰라14)와 데메트리오스 칼코콘딜레스를 초

다. 특히 그는 기독교를 공인한 콘스탄티누스 대제가 로마제국의 서쪽 절
반, 즉 후세의 유럽 땅을 로마교황에게 바친다는 내용을 담고 있는 '콘스탄
티누스의 기진장(寄進狀)'이 허위임을 밝혀내기도 했다.

12) 폴리치아노(Angelo Poliziano, 1454~1494)는 이탈리아의 인문주의자로,
　　라틴어가 아닌 이른바 '속어문학' 분야에서 당대 최고의 문필가로 꼽힌다.

13) 루도비코 스포르차 공작(Ludovico Sforza, 1452~1508)은 밀라노를 통치하
　　던 실권자로, 레오나르도 다빈치를 비롯해서 수많은 인문주의자와 예술가들
　　을 후원했다.

14) 메룰라(Giorgio Merula, 1430~1494)는 이탈리아의 문헌학자이자 역사가
　　이다.

빙했고, 학자인 치코 시모네타를 내각장관으로 임명하기도 했다. 그런가 하면 레오나르도 브루니15)와 포조, 마키아벨리 등은 차례로 피렌체 공화국의 관료로 임명되었다. 안토니오 베카델리는 나폴리 왕 밑에서 일을 하기도 했다. 교황 니콜라우스 5세는 이탈리아 문학가들을 무척이나 아낀 보호자였다. 어떤 이탈리아의 문필가가 옛 문헌을 나폴리의 왕에게 보내자, 왕은 그 보답으로 큰 상을 내리기도 했다. 코시모 데 메디치는 철학 아카데미를 세우고, 로렌초 데 메디치는 플라톤의 《향연》을 재차 부흥시켰다. 로렌초의 친구인 란디노16)는 〈대화편〉을 집필한 바 있는데, 이 작품에 등장하는 인물들은 세속을 떠나 카말돌리 수도원에 기거하면서 활동적인 삶과 관조적인 삶 중에 어떤 삶이 더 나은지 여러 날에 걸쳐 토론을 거듭한다. 로렌초 데 메디치의 아들 피에로는 산타 마리아 델 피오레 성당에서 진정한 우정이란 무엇인지를 놓고 토론회를 개최하면서 우승자에게 은관을 상으로 수여한다고 약속하기도 했다. 우리는 국가를 통치하는 군주와 거상(巨商)들 주변에 철학자와 예술가, 학자들이 운집해 있었음을 보게 된다. 피코 델라 미란돌라와 마르실리오 피치노, 폴리치아노 등이 이루는 무리나, 또는 레오나르도 다빈치와 메룰라, 폼포니우스 라에투스 등의 무리를 예로 들 수 있는데, 이들은 멋진 흉상들로 장식된 살롱에서 군주나 유력인사들과 한데 어울려 고대의 예지가 담긴 고급스런 호화 장정의 필사본을 함께 검토하기도 하고, 점잖으면서도 격의 없는 토론을 벌임으로써 이전의 스콜라 철학의 답답한 논쟁 분위기를 벗어던지고 자유로이 생각을 펼치는 축제를 연일 이어 갔다.

 이런 까닭에 페트라르카 이후 거의 버려지다시피 했던 속어가 새로

15) 브루니(Leonardo Bruni, 1374~1444)는 이탈리아의 역사가이자 인문주의자로, 피렌체의 고관을 지냈다.

16) 란디노(Cristoforo Landino, 1424~1504)는 피렌체 대학의 시학·수사학 교수를 지낸 인문주의자이다.

운 문학을 이끌게 되었다는 사실은 전혀 놀랄 일이 못된다. 피렌체의
으뜸가는 은행가이자 최고 행정관이기도 했던 로렌초 데 메디치는 새
로운 이탈리아 문학을 탄생시킨 첫 시인이기도 했다. 그와 같은 시기
에 활동했던 풀치[17]와 보이아르도,[18] 베르니[19] 뿐 아니라, 조금 나중
에 활동하게 되는 벰보[20]와 마키아벨리,[21] 아리오스토[22] 등은 근엄
한 시와 우스꽝스런 판타지, 섬세한 경쾌함, 신랄한 풍자, 또는 심오
한 성찰에 이르기까지, 완전한 문체를 구사하는 모델로 군림하게 된
다. 그 이후로는 몰차와 비비에나, 그다음으론 아레티노와 프란코, 반
델로 등의 문학가들이 대담하고 재기가 번득이며 신랄한 풍자로 군주
들로부터 후원뿐 아니라 일반대중에게 사랑을 받았다. 소네트는 이 사
람 손에서 저 사람 손으로 옮겨 다니며 칭송이나 풍자의 방편이 되기
도 했다. 문학가들은 서로 간에 자기네가 지은 소네트를 교환하기도
했다. 첼리니는 자기가 〈페르세우스〉를 세상에 선보인 첫 날만 하더
라도 20여 편의 소네트가 공표되었다고 말한 바 있다. 당시에는 시가
낭독되지 않는 연회나 회식 자리는 존재하지 않았다. 교황 레오 10세
는 테발데오란 시인의 풍자시가 마음에 든다는 이유로 그에게 5백 두

17) 풀치(Luigi Pulci, 1432~1484)는 메디치가의 비호를 받았던 문학가로, 당
 대에 최고의 인기를 누렸던 시인이다.

18) 보이아르도(Matteo Maria Boiardo, 1434~1494)는 이탈리아 르네상스기
 에 활동했던 시인이다.

19) 베르니(Francesco Berni, 1497~1536)는 이탈리아 르네상스기에 활동했던
 시인이다.

20) 벰보(Pietro Bembo, 1470~1547)는 이탈리아 르네상스기의 추기경이자 학
 자이다. 그는 특히 라틴어에 대항해서 속어인 이탈리아어를 옹호했다.

21) 마키아벨리(Niccolo Machiavelli, 1469~1527)는 르네상스 시대의 이탈리
 아 정치사상가이다. 그는 레오나르도 다빈치와 함께 르네상스인의 전형으로
 알려져 있으며, 특히《군주론》이 유명하다.

22) 아리오스토(Ludovico Ariosto, 1474~1533)는 르네상스기의 이탈리아 대시
 인으로, 특히 서사시 〈미친 오를란도〉가 널리 알려져 있다.

카트를 하사하기도 했다. 로마에서는 또 다른 시인인 베르나르도 아콜티의 인기가 너무나 높아 낭독회가 있는 날에는 상점들이 아예 문을 닫아걸기도 했다. 시인은 커다란 홀에서 횃불에 비춰 가며 시를 낭독했다. 고위 성직자들도 스위스 근위병들의 호위를 받으며 낭독을 경청했다. 절묘하기 그지없는 그의 시는 '콘체티'〔개념〕인 양 광채를 발하고, 그 문학적 향취는 이탈리아 가수들이 마치 비극적 내용을 노래할 때조차 부드럽게 감싸는 장식음처럼 너무도 감동적이어서 사방에서 박수갈채가 터져 나왔다.

 이러한 면면들이 바로 이탈리아에 새로운 예술이 출현하면서 새롭게 형성된 정신적 분위기이다. 이제 나는 이 같은 분위기를 막연한 말이 아니라, 완전한 그림을 통해 여러분이 가까이서 지켜볼 수 있도록 할 작정이다. 여러분은 내가 소개하는 구체적 정황을 통해서 분명한 생각을 가질 수 있게 될 것이다. 당시에 출간된 어느 책에는 그 시대 사람들이 모범으로 삼고자 했을 법한 완전한 모습의 영주와 귀부인이 묘사되고 있다. 이 이상적인 두 인물 주변으로는 어떤 식으로건 실제 인물들이 자리를 잡고 있는 셈이다. 여러분이 이제 보게 될 장면은 1500년 어느 살롱의 광경으로, 다채롭게 장식된 이곳에서는 귀빈들이 대화를 나누기도 하고, 음악에 맞춰서 춤을 추기도 하며, 차분하게 토론을 벌이기도 하는데, 실상 이곳은 로마나 피렌체의 그 어느 살롱보다도 점잖고 기사도적이며 재치가 넘친다. 이 같은 장면이 있는 그대로 참답게 묘사됨으로써, 귀족적인 품위를 나타내는 교양 있고 수준 높은 이들이 그 얼마나 순수하고 고귀한지 잘 보여준다. 바로 발다사레 카스틸리오네 백작의 작품 〈궁정인〉에 수록된 내용이다.

 카스틸리오네 백작은 우르비노 공작인 구이도발도와 그의 후계자인 프란체스코 마리아 델라 로베레를 섬겼다. 그는 이 책을 첫 번째 영주를 섬기던 시절에 들었던 대화를 토대로 해서 썼다. 구이도 공작은 불구인 데다 류머티즘으로 거동을 할 수 없었던 탓에, 매일 저녁마다의

회합은 덕이 높고 성품이 너그러운 그의 부인의 작은 궁전에서 행해졌다. 영주부인과 그녀의 벗인 에밀리아 피아 부인 주변으로는 이탈리아 각지로부터 온 사람들이 넘쳤다. 이 회합에는 카스틸리오네 백작 자신은 물론이고, 유명한 시인인 베르나르도 아콜티, 나중에 교황의 비서로 일하다가 추기경이 되는 벰보, 영주인 오타비아노 프레고소, 줄리아노 데 메디치를 비롯하여 여러 사람이 참석했다. 교황 율리우스 2세도 여행 중에 잠시 회합에 참석하기도 했다. 이 회합은 바로 이 같은 거물들이 모이는 대단한 것이었다. 회합장소는 바로 공작의 아버지가 지은 곳으로, "여러 사람들의 말에 의하면" 이탈리아에서 가장 아름다운 장소라는 평판을 들었다. 궁전의 방들도 은 꽃병들이며 황금과 비단 벽지, 대리석과 청동으로 제작된 고대의 입상과 흉상들로 가득했고, 피에로 델라 프란체스카와 라파엘로의 아버지인 조반니 산티의 그림들로 장식되어 있었다. 그 밖에, 이곳에는 유럽 각지에서 수집된 라틴어와 그리스어, 히브리어 전적들이 꽂혀 있었으며, 귀한 책들인 만큼 황금과 은으로 장식이 되어 있었다. 궁정은 이탈리아에서 가장 멋진 장소였다. 이곳에서는 오로지 축제와 춤, 마상시합, 기마시합과 대화만이 행해졌다. 카스틸리오네는 털어놓길, "이곳은 감미로운 대화와 건전한 쾌락만이 충만했던 까닭에 진정으로 환희의 장소였다"고 했다. 대개 사람들은 저녁을 먹고 춤을 추고 나서 샤라드 게임[23]을 하곤 했다. 여흥 다음으로는 보다 사적인 대화가 진지하면서도 유쾌한 분위기 속에서 진행되었는데, 여기에는 공작부인도 빠지지 않았다. 의식(儀式)의 기미는 전혀 보이지 않았다. 사람들은 앉고 싶은 자리에 마음대로 앉을 수 있었다. 그러다 보니 남성과 여성이 자연스레 섞여 앉게 되었고, 이렇다 할 규칙이나 제한은 존재하지 않았다. 바로 이 같은 특유의 분위기와 독창성으로 말미암아 예술적 자질이 쉽사리 발현될

23) 문자 수수께끼 놀이.

수 있었다. 어느 날 저녁 베르나르도 아콜티는 한 귀부인의 요청에 따라 즉석에서 공작부인을 기리는 멋진 소네트를 낭송하기도 했다. 그러자 공작부인이 마르가리타 부인과 코스탄차 프레고소 부인에게 춤을 추라고 권유했다. 두 부인은 회합의 전속 음악가인 바를레타가 악기를 조율하고 나서 연주를 시작하자 음악소리에 맞춰 손에 손을 맞잡고 춤을 췄다. 음악은 장중하게 시작해서 점차 빨라졌다. 네 번째 날이 끝나갈 무렵, 사람들은 간밤에 대화에 너무 열중하느라 머지않아 동이 튼다는 사실조차 알지 못했다.

> "카타리 산 정상을 향한 쪽 창문이 젖혀졌다. 사람들은 동쪽으로 장밋빛 오로라가 번지는 광경을 볼 수 있었다. 별들은 이미 모두 자취를 감췄고, 오직 감미로운 전령인 비너스〔금성〕만이 낮과 밤의 경계에 서 있었다. 달콤한 기운은 바로 비너스로부터 오는 듯했는데, 그 상큼함으로 하늘을 가득 채울 뿐만 아니라, 이웃한 언덕의 웅성거리는 숲 사이로 사랑스런 새들의 부드러운 협주곡을 일깨우고 있었다."

여러분은 이 짧은 인용대목 하나만 보더라도 문체가 얼마나 아름답고 우아하며 화사한지 이미 충분히 짐작할 수 있을 것이다. 회합의 참석자 중 한 사람인 벰보는 이탈리아 산문가 중에서 가장 세련되고, 가장 키케로에 근접해 있으며, 가장 표본적인 작가이다. 다른 대화편들에서도 어조는 다르지 않다. 각양각색의 예의범절과 부인들의 아름다움과 우아함, 덕성에 대한 칭찬이며, 영주들의 용맹과 재치, 지식 등에 대한 칭찬으로 가득하기 때문이다. 모든 이들은 서로를 존중하고 서로의 마음에 들기를 원한다. 이 점이야말로 사교술의 가장 커다란 원칙이며, 선남선녀들이라면 마땅히 갖추어야 할 가장 미묘한 매력이기도 하다. 하지만 예절을 지킨다고 해서 쾌활함을 잃게 되는 것은 아니다. 우리는 이 책을 읽다 보면 이따금씩 마치 양념처럼 가벼운 독설이나 집단 내의 갈등과 마주치기도 하지만, 대개는 점잖은 말과 재치

있는 농담, 일화, 재미있고 밝은 이야기들이 주를 이룬다. 예를 들면, 어느 부인이 진정한 품위가 무엇인지 가르쳐 주려는 듯, 그녀가 바로 얼마 전에 마주쳤던 거친 싸움꾼 영주의 구태의연한 이야기를 반면교사인 양 들려준다. 그녀가 찾아가자, 영주는 자기가 그간 얼마나 많은 사람들을 죽였는지 자랑했다. 그러고 나서 영주는 그것만으로는 성에 차지 않는지 사람을 죽일 때 칼을 어떻게 휘두르는지 시범까지 보이려 했다. 그러자 부인은 웃으며 몹시 무섭다고 털어놓았고, 영주가 행여 자기를 죽이려는 것은 아닌가 하는 두려움에 사로잡힌 채 문만 쳐다보았다고 한다. 이와 유사한 많은 일화들이 대화가 어떤 식으로 진행되었는지 보여준다. 그렇다고 해서 진지성이 결여되어 있었던 것은 아니다. 우리는 기사들이 그리스 라틴 문학을 접했고, 역사를 알며, 심지어 철학, 그것도 학교에서 가르치는 철학에 관심을 보였다는 것을 알 수 있다. 귀부인들도 대화에 끼어드는데, 때론 가볍게 책망하기도 하고, 좀더 인간적인 주제에 대해 이야기하도록 촉구하기도 한다. 귀부인들은 대화 중에 아리스토텔레스나 플라톤, 혹은 따분한 주석자들이며, 열과 냉기에 관한 이론, 형태와 물질에 관한 이론 따위가 끼어드는 것을 반기지 않는다. 그러면 이내 사람들은 사교적인 대화로 복귀해서, 지식을 나열하고 형이상학을 논하던 조금 전까지의 입장을 버리고 사근사근하며 예절 바른 말을 되찾음으로써 용서를 구한다. 한편 대화나 토론이 아무리 열띠게 진행된다 하더라도, 이들이 하는 말은 언제나 점잖고 완벽하여, 품위를 저버리는 일이 없다. 이들은 말 한 마디 한 마디에도 조심스럽다. 이들은 이를테면 보줄라[24]와 동시대인이자 프랑스 고전주의를 수립하게 될 랑부예관(館)[25]의 달변가들과

24) 보줄라(Claude Favre de Vaugelas, 1585～1650)는 프랑스의 문법학자로, 루이 13세 시대에 프랑스어의 순화에 힘써서 절대주의 왕정에서 하나의 규범이 되는 언어의 틀을 잡는 데 이바지했다.

25) 랑부예관(hôtel de Rambouillet)은 랑부예 후작부인이 기거하던 파리 근교

마찬가지로, 언어의 순수주의자들이다. 하지만 이탈리아어가 프랑스
어보다 음악적인 언어인 것처럼, 이들이 구사하는 말 또한 훨씬 더 시
적이다. 이탈리아어는 보다 풍부한 운율과 낭랑한 어미를 가지고 있기
때문에 평범한 말에도 아름다움과 조화를 부여하고, 이미 아름다운 대
상들이라면 더욱 고귀하고 관능적으로 장식할 줄 아는 언어이다. 한편
우리는 노년의 비참함을 그리는 대목과 마주치기도 한다. 저자의 문체
는 마치 이탈리아의 하늘이 폐허 위에도 황금빛을 쏟아내듯, 침울한
노년의 광경을 한 폭의 고귀한 그림으로 바꾸어 놓는다.

> "이 시기에 다다르면, 마치 가을의 낙엽처럼 우리의 마음에서 감미로
> 운 쾌락의 꽃은 시들게 마련이다. 평온하고 투명한 생각을 대신해서
> 하늘을 어둡게 가리는 먹구름처럼 온갖 아픔을 동반하는 슬픔이 닥
> 치게 되면, 우리의 육신뿐 아니라 정신도 아픔을 호소하게 되며, 지
> 난날의 모든 기쁨들은 그저 끈질긴 기억으로 남아 세월만 애틋하게
> 그리워하게 될 따름이다. 우리가 머릿속에서 감미로운 지난날을 돌
> 이켜 볼 때마다 하늘과 땅, 그리고 이 세상 모든 것이 그 자체로 축
> 제이고 환하게 미소 짓는가 하면, 우리의 영혼 또한 아름답고 달콤
> 한 낙원처럼 감미로운 봄의 환희로 가득했던 듯이 보인다. 바로 이
> 런 까닭에 추운 계절에 들어선 우리의 태양이 석양빛을 비추며 기울
> 어만 가고, 우리에게서 쾌락을 빼앗아가는 마당에, 어쩌면 우리는
> 이 모든 것과 더불어 기억을 상실하고 차라리 망각을 가르치는 기술
> 을 찾아보는 편이 더 나을는지도 모른다."

대화의 주제가 결코 대화의 틀을 벗어나는 경우는 없다. 모두들 공
작부인의 요청에 따라 완벽한 기사나 완전한 귀부인이 되기 위한 자질

의 저택으로, 프랑스 살롱의 시초를 이루는 곳이다. 랑부예 부인이 1608년
에 앙리 4세 궁정의 방종과 거칠음에 염증을 느끼고 이에 대항할 생각으로
자기 저택에 친구들을 초대하게 된 것이 그 시초다.

이 무엇인지에 관해 설명한다. 참석자들은 모두 영혼과 육신을 형성해 주는 교육에 대해 깊은 관심을 쏟는데, 이는 물론 훌륭한 시민이 되는 길일 뿐 아니라, 멋진 사교인이 갖추어야 할 덕목이기도 하다. 이들은 교양 있는 사람이 되려면 섬세함과 요령, 다양한 지식을 갖추어야 한다고 생각했다. 오늘날 우리는 자신을 문명인이라 자부한다. 하지만 우리는 3백 년 동안의 오랜 교육과 교양을 축적했음에도 불구하고 여전히 이들에게서 배울 것이 많다.

> "나는 궁정인이라면 마땅히 문예, 특히 순문학에 관해서 어느 정도 학식을 쌓아야 하며, 라틴어는 기본이고, 온갖 종류의 고귀한 문헌들이 존재하는 만큼 그리스어도 배워야 한다고 생각한다. 또한 궁정인이라면 시인은 물론이고 웅변가와 역사가들에게도 관심을 쏟아야 하고, 더욱이 우리말 속어[26]로 운문과 산문을 쓰는 훈련을 쌓아야만 한다. 이렇듯 문장력을 배양해 놓으면 본인 스스로 만족할 수 있을 뿐 아니라, 고상한 말을 선호하는 귀부인들을 기쁘게 해 줄 수도 있기 때문이다.
> 나는 기사를 자처하면서도 음악에 무지한 사람을 보면 실망감을 감추기 힘들 것이다. 기사라면 마땅히 악보를 읽을 줄 알아야 하며, 악기도 여럿 연주할 줄 아는 것이 좋다. … 왜냐하면 음악이 가져다 주는 즐거움이나 평온함 말고도, 여리고 섬세한 귀부인들의 마음에 음악으로 조화와 감미로움을 안겨줄 수 있어야 하기 때문이다. 나는 지금 무슨 대단한 재주나 특별한 재능을 과시하란 뜻이 아니다. 천부적 재능이란 온 세상 사람들을 위한 것이다. 어느 정도의 재능을 얻었다고 하더라도 그것은 현학적으로 보이기 위한 것이라기보다, 다른 사람을 기쁘게 해주기 위해서이다. 재능을 키우란 말은 다른 사람들로부터 찬사를 듣기 위해서가 아니라, 사람들에게 기쁨을 주

26) 이 시기에는 학문 분야에서 여전히 라틴어 사용이 주를 이뤘으며, 서서히 '속어'로 통칭되는 이탈리아어가 저변으로 확산되는 중이었다.

기 위해서임을 알아야 한다. 바로 이런 까닭에 궁정인이라면 모든 예술양식에 결코 무심할 수 없는 것이다.

또한 내가 대단히 중요하다고 생각하는 것이 하나 있다. 기사라면 당연히 이 점을 결코 등한시해서는 안 된다. 바로 그림을 그릴 줄 알아야 하고, 회화에 대한 지식을 가지고 있어야 한다는 점이다."

즉, 회화는 우월하고 고상한 삶을 위한 장식물 가운데 하나라는 뜻이다. 이런 이유에서, 교양인은 모든 면에서 품위를 가져야 하듯, 회화에도 일가견이 있어야 한다는 취지이다. 하지만 다른 것들도 마찬가지지만, 이 점에서도 지나쳐서는 안 된다. 진정한 재능, 곧 모든 사람이 몸에 배도록 해야 하는 재능은 다름이 아닌 처세술로, 이는 말하자면 "일종의 신중성, 판단력, 합당한 선택, 더도 덜도 아닌 적당한 지식, 때를 가리지 않고 기회 있을 때마다 발현되는 중용이라 할 수 있다. 예를 들면, 궁정의 기사는 다른 사람이 자신에게 하는 칭찬이 설사 진실된 것임을 알고 있다 하더라도, 공개적으로 동감을 표시해서는 안 된다. … 대신 그는 자신의 한결같은 관심은 그저 무기일 따름이며, 나머지는 그저 용맹스러움을 위한 장식에 불과하다고 하면서, 점잖게 칭찬을 물리칠 줄 알아야 한다. 또 기사가 많은 사람들이 지켜보는 가운데 무리 속에서 춤을 출 때는 자연스럽고 우아한 태도로 품위 있고 점잖게 추어야 한다. 또 기사가 혼자서 시간을 보내기 위해서나 다른 사람의 요청으로 음악을 선보일 때는 설사 그가 대단한 실력을 가지고 있더라도 그 수준에 이르기 위해 들여야 했던 수많은 노력과 수고를 감출 줄 알아야 한다. 음악을 멋지게 하면서도 음악 자체에는 그리 관심이 없다는 듯 무심한 태도를 가장하게 되면, 다른 사람들로부터 더욱 존경을 받을 수 있게 된다." 재능을 발휘하기는 하되, 굳이 전문가 수준에 이르려고 애를 쓰지는 말라는 뜻이다. 궁정인은 스스로를 존중함으로써 언제고 흐트러진 모습을 보여서는 안 되며, 자

기 자신을 억누를 줄 아는 자제심을 가지고 있어야 한다. 얼굴은 마치 스페인 사람처럼 평온을 유지해야 한다. 또한 궁정인은 의복이 청결하고 깔끔해야 한다. 더불어, 의복에 대한 기호는 남성적이야 하며 여성적이어서는 곤란하다. 색깔도 근엄하고 정중하게 보이도록 검은색을 선호해야 한다. 마찬가지로, 궁정인은 기쁨을 내색하거나 독설을 퍼부어도 안 되고, 노여움이나 이기주의에 빠져들어도 곤란하다. 상스럽고 거친 말이나 귀부인들이 얼굴을 붉힐 만한 말을 해서도 안 된다. 궁정인은 타인에게 언제나 예의 바르고 친절하며 세련된 태도로 대해야 한다. 궁정인은 이야기를 재미있고 흥미롭게 하는 법을 알고 있어야 하지만, 그렇다고 해서 품위를 잃어서는 안 된다. 궁정인이 준수해야 하는 최고의 법도는 바로 완전한 귀부인들의 마음에 들 수 있도록 자신의 행동거지를 통제하는 것이다. 기사의 초상화는 바로 이와 같은 처신으로 인해 귀부인의 초상화와 어울릴 수 있게 되고, 최초의 초상화에 기품을 보탤 수 있었던 섬세한 붓놀림도 두 번째 초상화를 그릴 때 더욱 깊은 향취를 부여하게 된다.

> "이 세상에 존재하는 그 어떤 거대한 궁전에도 여성들이 발하는 광채와 여성들이 안겨주는 즐거움이란 장식이 빠지는 법은 없다. 마찬가지로, 그 어떤 기사라 할지라도 귀부인들과 더불어 지낼 수 없고 그녀들로부터 사랑과 호의를 얻을 수 없다면, 그가 지닌 우아함이나 품위, 용맹 등은 무용지물이나 다를 바 없다. 만일 귀부인들이 그 우아함으로 궁정에서의 기사의 삶을 장식해 주고 완벽하게 만들어주지 않는다면, 기사의 초상화는 허점투성이일 테니 말이다.
>
> 나는 궁정에서 지내는 귀부인 또한 무엇보다도 먼저 사랑스런 상냥함을 갖추고 있어서, 어떤 종류의 사람을 상대하더라도 언제나 부드럽고, 진실되며, 시의적절하고, 상대방의 지위에 부합하는 말로써 대할 수 있어야 한다고 말하고 싶다. 궁정에 출입하는 귀부인은 차분하고 겸손하며, 언제나 행동에 절제가 있고, 정신적으로 활달해서

지루하다는 인상을 주지 말아야 한다. 그 외에도 선의를 가지고 있어서, 사랑스럽고 올바르며 섬세할 뿐 아니라 신중하고 정숙하며 부드럽다는 평판을 들어야만 한다. 바로 이런 까닭에 귀부인은 곤혹스런 환경에 처하더라도 꿋꿋하게 버티고, 한계를 넘어서는 도전에는 당황스럽더라도 단호하게 대처할 줄도 알아야만 한다.

따라서 귀부인이 올바르고 정숙하다는 명성을 얻으려고 어떤 부류의 사람들을 회피한다거나 상스런 말을 하며 자리를 떠서도 곤란한데, 만일 그런 식으로 행동하게 된다면 다른 사람들이 드러내면 안 되는 뭔가를 감추려고 그 부인이 일부러 거만하게 행동한다고 오해할 수도 있기 때문이다. 그 밖에, 거친 행동도 반드시 피해야만 한다. 귀부인이라면 자신을 자유분방한 사람으로 보이기 위해 조금이라도 거친 말을 쓴다거나, 지나치게 친밀하거나 허튼 말을 해서 자기 자신이 아닌 다른 모습으로 보여서도 안 된다. 이와는 반대로, 귀부인이 오히려 상궤에서 벗어난 말을 듣게 되면 얼굴을 조금 붉히면서 부끄러워해야 한다."

재치가 있는 귀부인이라면 대화를 좀더 점잖고 고상한 쪽으로 몰고 갈 줄 알아야 한다는 뜻이다. 여성의 교육수준도 남성의 교육수준에 비해 지나치게 떨어져서는 안 된다. 그러므로 귀부인도 문학과 음악, 회화에 대해서 알아야 하고, 춤도 제대로 추며, 대화도 우아하게 이끌어 갈 줄 알아야 한다. 대화에 참여하는 귀부인은 이야기 중에 언급되는 사례에서 교훈을 이끌어 낸다. 귀부인의 고상한 취미와 재치는 절도가 있는 가운데 빛을 발한다. 귀부인들은 벰보의 열정과 보편적이고 순수한 플라톤의 사랑에 관한 그의 고귀한 이론에 찬사를 보내기도 한다. 여러분은 당시의 이탈리아에서 비토리아 콜로나며 베로니카 감바라, 코스탄차 다말피, 툴리아 다라고나, 페라라 공작부인 등의 귀부인들이 이미 남다른 교양에 드높은 가치를 보태는 모습을 보게 된다. 루브르 박물관이 소장하고 있는 당시의 회화작품들, 예컨대 창백하고 생

각에 잠긴 검은 옷의 베네치아 여인들이며, 열렬하면서도 꼼짝 않는
프란차27)의 〈젊은이〉, 목이 백조와도 같은 섬세한 〈나폴리의 조반
나〉, 브론치노28)의 〈동상 곁의 젊은이〉 등을 비롯해서 지적이고 평온
한 얼굴들이며 고급스러우면서도 간소한 의상들을 떠올려 보면, 아마
도 여러분은 우리 시대보다 3백 년 앞서서 다양한 생각들을 검토하고
우아함을 맛보며 우리 시대의 세련성을 넘어서는 듯한 이 완벽한 사회
가 지녔던 지고의 섬세성이며 풍요로운 자질이며 완벽한 문화가 어떤
것인지 짐작할 수 있을는지도 모른다.

<hr />

27) 프란차(Francesco Francia, 1450~1518)는 이탈리아의 화가로, 라파엘로
에 따르면 페루지노와 벨리니의 화풍을 동시에 지녔다고 평가된다.
28) 브론치노(Agnolo Bronzino, 1503~1572)는 이탈리아의 매너리즘 화가로,
메디치가(家)의 궁정화가였다. 그는 메디치가의 많은 초상화를 그렸으며,
원숙기의 대표작은 정밀한 사실(寫實)이 지적으로 표현되어 있고 그의 주
관에 따라 구성된 일종의 이상주의가 엿보인다.

2차적 조건들(계속)

　우리는 이상의 사실들을 통해 이탈리아 르네상스와 이 시대의 위대한 회화가 또 다른 특성을 가지고 있다는 사실을 깨닫게 된다. 왜냐하면 이 시대가 아닌 다른 시대에도 이탈리아 사람들이 지닌 정신은 르네상스 시대에 못지않게 섬세한데도, 회화만큼은 이토록 눈부시지는 못하기 때문이다. 예를 들면, 우리 시대는 이탈리아 르네상스기 이후 3백 년이란 오랜 세월 동안 무수한 경험과 발견을 축적했기에 그 어느 때보다도 많은 지식과 사상을 가지게 되었다. 하지만 오늘날의 유럽 미술계가 이탈리아 르네상스 시기처럼 훌륭한 데생을 선보인다고는 결코 말할 수 없다. 따라서 1500년대의 위대한 예술작품들을 설명하기 위해서 라파엘로의 동시대인들이 지적으로 활발했고 문화가 완전무결했다고 말하는 것만으론 충분치 못하다. 우리는 한 걸음 더 나아가, 이 시대의 지성과 문화가 대체 어떤 것이었는지 정의해야 하고, 15세기의 이탈리아를 동시대의 다른 유럽 나라들과 비교하고 나서, 당시의 이탈리아를 오늘날 우리가 살고 있는 현 유럽과 비교해 봐야 한다.

　우선, 지금 시점에서 볼 때 유럽에서 가장 지적인 나라라고 할 수 있는 독일을 살펴보도록 하자. 특히 북부 독일의 경우에는 모두가 너나 할 것 없이 글을 읽을 줄 안다. 게다가 독일의 젊은이들은 5~6년간에 걸쳐서 대학을 다닌다. 부유하거나 넉넉한 집안 출신의 젊은이들

뿐 아니라, 중류가정 출신의 거의 모든 젊은이들과 하류계층의 일부 젊은이들 또한 상당히 오랜 기간 열악한 환경 속에서 내핍생활을 하며 공부에 전념한다. 독일에서는 과학이 숭앙받고 있기 때문에, 과학을 공부하는 이들은 때론 젠체하거나 현학적인 태도를 취하기도 한다. 독일의 젊은이들은 시력이 나쁘지 않은데도 지적으로 보이려고 안경을 쓰는 경우가 잦다. 스무 살 난 독일 젊은이들의 머릿속은 프랑스에서처럼 모임이나 카페에서 두각을 나타내려 하는 대신, 인류와 세계, 초자연, 자연 등의 여러 문제들에 관한 전반적 지식을 얻고자 하는 욕망으로 가득하다. 이 세상 그 어느 나라도 독일만큼 거대한 추상적 이론에 탐닉하고 몰두하지는 않는다. 독일은 형이상학과 체계의 나라인 것이다. 하지만 이 같은 심오한 사유체계의 발달은 데생 예술에는 해를 끼쳤다. 독일 화가들은 캔버스와 프레스코에 인류적 차원의 사유나 종교사상을 표현해 내려고 애를 쓴다. 이들은 색채며 형태조차 사상에 종속시킨다. 이들의 작품은 상징적이다. 독일 화가들은 벽면에 철학이며 역사 강의를 그려 넣기도 한다. 여러분이 언젠가 뮌헨에 가게 되면, 그곳에서 최고의 위인으로 꼽히는 인물은 바로 회화에 탐닉하는 철학자들이란 사실을 접하게 될 텐데, 이들은 시각보다는 이성에 호소하는 데 보다 능숙하다. 말하자면 이들의 도구는 붓이 아니라 펜이어야 마땅한 셈이다.

그렇다면 이제 영국은 어떤지 보도록 하자. 영국에서는 중류가정 출신이라면 아주 젊은 나이에 이미 상점이나 사무실에 들어가 일을 시작하게 된다. 영국인은 낮에 열 시간이나 일을 하고 나서, 집에 돌아와서 또다시 일을 한다. 무슨 수를 써서라도 충분한 돈을 벌려는 목적에서이다. 영국인은 결혼을 하면 자녀를 여럿 둔다. 따라서 이들은 식구들을 먹여 살리기 위해서라도 더욱 열심히 일할 수밖에 없다. 영국은 경쟁이 심하고 기후도 나쁜 반면, 생활에 필요한 것들은 많다. 영국 신사나 부자, 귀족이라고 해서 여느 사람들보다 더 많은 여가를 누리

는 것은 아니다. 이들은 언제나 바쁘고, 결코 소홀할 수 없는 의무에 묶여 있다. 영국에서 정치는 모든 사람들의 관심사이다. '미팅'이며 위원회, 클럽들이 널렸고, 매일 아침 배달되는 〈더 타임스〉 등의 묵직한 신문은 숫자와 통계자료뿐 아니라, 제대로 삼키고 소화시키기에 버거울 정도로 종교계 소식이며 재단이나 기업 정보, 공공부문과 사적 분야에서 개선해야 할 현안, 돈이며 패권, 의식, 실용성이나 도덕에 관한 문제들로 가득하다. 신문 읽기도 만만치 않은 일이다. 이런 까닭에 회화와 오감에 호소하는 여타의 예술들은 뒷전으로 밀려나거나 저급한 것으로 치부되곤 한다. 예술에 할애할 만한 여유가 없는 것이다. 사람들은 예술보다 훨씬 진지하고 시급한 문제들에 관심을 갖는다. 예술은 그저 유행에 의해서거나 형편이 닿아야만 관심을 갖게 될 따름이다. 예술은 그저 단순한 호기심거리에 그친다. 일부의 애호가들만이 심심파적 삼아 즐길 따름이다. 복음을 전파하기 위해서라거나 버려진 아이들을 돌보고 나병환자들을 치료할 수 있도록 기부하는 사람들이 있듯이, 개중에는 예술활동을 돕고자 돈을 쾌척하여 박물관을 짓고, 예술가로부터 원판화를 사주기도 하며, 미술학교를 건립토록 돕는 이들도 있다. 이들 예술 후원자들은 음악이 사람들을 순화시키고 일요일이면 술에 취해 비틀거리는 주정뱅이들의 수를 줄일 수 있을 뿐 아니라, 데생이 고급 원단이나 보석 가공에 전념하는 기능공 양성에도 도움을 줄 수 있다고 믿는다. 영국에서는 아름다운 형태나 색채는 마치 온실에서 막대한 비용을 치르며 공들여 수확하는 오렌지처럼, 교육을 통해 획득되는 것으로 여긴다. 그런데도 오렌지인 줄 알았더니 탱자를 수확하지 않는가. 영국의 화가들은 정확하게 그리려고만 하는 편협한 예술 노동자들이라 할 수 있다. 이들은 짚단이며 의복의 주름, 히스 꽃 따위를 무미건조하고 숨 막힐 정도로 정밀하게 그려낸다. 영국인들은 과도한 노동과 육체적, 정신적 기계장치의 지속적인 소모로 인해 감각이며 이미지 운용에 장애를 안고 있다. 이들은 색채의 조화에도 무감각해져서

화폭에 앵무새 날개 빛의 초록색을 통째로 퍼붓는가 하면, 나무를 함석이나 양철처럼 그리기도 하고, 사람의 신체를 암소의 핏빛으로 온통 물들여 놓기도 한다. 영국 화가들의 그림은 표정 연구나 정신적 성격에 관한 탐구를 제외한다면 그야말로 충격적인 것으로, 국전 전시장에 가보면 걸려 있는 그림들의 색채라곤 온통 역하고 뒤죽박죽인 채로 거칠기 짝이 없는 아수라장이다.

요컨대 독일인이나 영국인은 진지하고, 신교를 믿으며, 박식하고, 사업가 기질을 가진 반면, 프랑스 파리 사람은 적어도 감식안이 있고 쾌락을 좇을 줄 안다. 사실상 오늘날의 파리는 대화하고, 책을 말하며, 예술을 논하고, 미의 미세한 뉘앙스를 분별해 낼 뿐만 아니라, 외국인들마저 가장 멋지면서도 다양하고 즐거운 삶을 살 수 있는 곳이라 여기는 세계의 도시이다. 그러나 프랑스 회화가 다른 유럽 나라들의 평균적 회화 수준을 상회한다고는 해도, 프랑스인들 자신이 고백하듯 르네상스기의 이탈리아 회화와는 비교가 되지 못한다. 어쨌든 프랑스 회화는 또 다른 개성을 지닌 회화임에는 틀림없다. 프랑스 회화작품은 또 다른 정신적 분위기를 보여주며, 특유의 환경에 부응한다. 프랑스 회화는 전원적이라기보다 시적이고, 역사적이고 극적이라 할 수 있다. 또 프랑스 회화는 이탈리아 르네상스의 회화에 비해 아름다운 나신이나 아름답고 단순한 삶을 표현하는 데는 못 미치지만, 있는 그대로의 현실을 재현하고, 머나먼 이국의 의상들과 지난 과거를 정확하게 묘사하며, 영혼의 비극적 면모와 풍경을 감동적으로 포착해 내는 데에는 발군의 실력을 발휘한다. 프랑스 회화는 문학의 경쟁자로 자처할 정도이다. 문학과 같은 장에서 탐구하고 작업해 왔기 때문이다. 또한 프랑스 회화는 문학과 더불어 끝없는 호기심과 고고학적 탐구심, 강한 감동, 세련되면서도 병적인 감수성을 공유한다. 프랑스 회화는 일에 지치고 답답한 실내에 갇혀 지내면서 각양각색의 생각들로 가득한가 하면, 새로움과 자극, 들판의 정적에 목말라하던 시민들의 곁으로 다가

가는 동안 변화하지 않을 수 없었다. 15세기에서부터 19세기에 이르는 동안, 프랑스는 엄청난 변모를 겪었다. 사람들의 머릿속에는 가구와 각종 살림살이가 상상하기 힘들 정도로 가득 들어차게 되었다. 파리나 프랑스에서 사람들은 너무나 힘겹게 살고 있다. 두 가지 이유 때문이다. 첫째는 사는 데 없어서는 안 될 자잘한 것들이 너무 많아졌다는 점이다. 혼자서, 그것도 검소하게 사는 사람에게도 양탄자가 있어야 하고, 커튼이며 의자들이 갖춰져 있어야 한다. 게다가 결혼을 한 사람이라면 시시콜콜한 것들을 올려놓을 선반이 필요하고, 값비싼 멋진 가구며, 또 15세기처럼 험악한 시절이라면 닥치는 대로 빼앗거나 압수해서 손에 넣었겠지만 지금은 힘겹게 일해서 번 돈으로 사야만 하는 잡다한 것들이 적지 않다. 다시 말해, 삶의 상당 부분이 힘든 노동과 연관돼 있는 셈이다. 두 번째로, 요즘 사람들은 성공하고 싶어 한다는 점이다. 우리 사회는 오랜 노력과 자질을 갖춘 사람들이 경쟁을 통해 일정 지위에 오를 수 있는 거대 민주주의를 형성하고 있기에, 모두가 막연하게나마 장관이나 백만장자가 되기를 꿈꾸며 경쟁에서 이기려고 온갖 노력과 수고를 마다하지 않을 뿐 아니라 이로 인해 골칫거리 또한 적잖이 안고 살게 마련이다.

다른 한편, 파리에 거주하는 시민의 수는 160만에 이를 정도로 상당하다. 아니, 너무 많다. 파리는 출세할 수 있는 기회가 가장 많이 주어지는 곳이기에 머리가 좋거나 야심이 있고 힘이 넘치는 사람들이 전국 각지에서 몰려든다. 프랑스 수도인 파리는 탁월하고 특별한 재능을 가진 사람들의 집합장이 되었다. 이리하여 이 우수한 인력은 공동으로 창의력을 발휘하고 탐구를 펼쳐 나간다. 이들은 서로에게 자극이 된다. 이들은 온갖 종류의 서적이나 연극, 또는 대화를 통해 일종의 열기를 맛보게 된다. 파리 사람들의 두뇌는 정상적이거나 건전하다고 보기 힘들다. 이들의 두뇌는 지나치게 과열돼 있고 혹사당하고 있으며, 지나치게 예민하다고 할 수 있다. 이런 면은 이들이 창조하는 회

화작품이나 문학작품에서 그대로 느껴지는데, 좋은 쪽으로 작용할 수도 있지만 나쁜 쪽에 영향을 끼칠 확률이 더욱 높다.

반면에 르네상스기의 이탈리아는 상황이 달랐다. 당시의 이탈리아에는 지금의 파리처럼 한 곳에 백만이 넘는 인구가 우글거리는 곳은 없었고, 대신 오만에서 일이십만 정도에 이르는 인구를 가진 도시들이 여럿 있었다. 그 시대의 이탈리아인들은 과도한 야망이나 호기심도 없었고, 오늘날 파리 사람들처럼 모질고 악착스럽지도 않았다. 게다가 이들은 그렇게 많은 편의시설을 필요로 하지도 않았다. 이들의 육체는 여전히 예전 사람들처럼 강인했다. 이들은 여행할 때 말을 타고, 야외 생활도 너끈히 해낼 수 있었다. 이탈리아 르네상스 시대의 대규모 궁전은 멋지긴 했지만, 요즘 시대의 소시민들에게 가서 살라고 하면 제대로 잘 살 수 있을지 의문이다. 그 정도로 당시의 궁전은 불편한 점이 많고, 또 추웠기 때문이다. 궁전의 의자들은 사자 머리나 춤추는 사티로스 상 따위로 조각하거나 장식된 걸작이긴 하지만, 오늘날의 사람들이 앉기에는 너무 딱딱하다. 오늘날 파리의 여느 서민 아파트나 건물 관리인이 거처하는 곳이라 하더라도 당시 교황 레오 10세나 율리우스 2세가 거주하던 궁전보다는 살기가 편할 것이다. 당시 사람들은 오늘날의 우리에겐 없어서는 안 될 시시콜콜한 편의성 따위는 필요치 않았다. 이들은 삶의 안락을 얻기 위해서가 아니라 아름다움을 얻으려고 모든 재산을 쏟아 부었다. 이들은 중국 가구며 장의자, 장막 따위를 싸게 구입하려 애쓰는 대신, 어떻게 하면 조금이라도 건물 기둥이나 동상들을 멋지게 배치할 수 있을까를 고민했다. 마지막으로, 당시는 계급이동이 거의 불가능한 사회였던 탓에 군사적으로 큰 공을 세우거나 군주로부터 은혜를 입거나, 그도 아니면 몇몇 악명 높은 불한당이나 대여섯의 비범한 살인자들, 또는 아첨에 능한 기생충과도 같은 극소수만이 상층부에 진입할 수 있었다. 따라서 그 시대에는 오늘날의 우리 사회처럼 개미굴과도 같은 환경에서 극심한 경쟁을 벌인다거나,

끊임없이 다른 사람을 제치려는 고단하면서도 지독스런 집착은 존재하지 않았다.

달리 말하면, 당시의 이탈리아인들은 오늘날의 유럽이나 프랑스에 살고 있는 사람들보다도 훨씬 더 균형 잡힌 정신을 가지고 있었던 셈이다. 적어도 르네상스기의 이탈리아인의 회화에 임하는 정신자세는 훨씬 더 균형 잡혀 있었다. 데생 예술은 버려진 땅에서도 그렇지만, 너무 잘 경작된 토양에서는 더더욱 꽃을 피우기 힘들다. 과거의 봉건 유럽은 전체가 단단한 하나의 덩어리를 형성했었다. 그러나 오늘날은 산산조각이 난 상태이다. 예전의 유럽은 문화라는 쟁기질이 거의 되어 있지 않았다. 하지만 오늘날의 유럽은 쟁기질이 너무도 잘 이루어져서 밭고랑이 지나칠 정도로 촘촘하다. 그런데 단순하면서도 위대한 형태들이 티치아노나 라파엘로와 같은 대가들의 손에 의해 화폭 위에 고정되려면, 의당 인간의 정신 언저리에서 자연스럽게 만들어져야만 한다. 그리고 이 같은 형태들이 인간의 정신 속에서 자연스럽게 만들어지려면, '이미지'가 '사상'에 의해 질식되거나 훼손되어서는 안 된다.

나는 잠시 이 단어들에 대해 살펴보고자 한다. 대단히 중요한 문제이기 때문이다. 근본적으로, 문화는 속성상 이미지를 점차로 없애 버리고, 대신 사상을 부각시킨다. 원시적 비전은 교육이나 대화, 사색, 과학 등의 지속적인 영향 아래 점차로 변형되고 와해되며 급기야 자취를 감추게 되고, 대신 벌거벗은 사상이나 잘 분류된 어휘, 다시 말해 일종의 대수(代數)가 그 자리를 차지해 나간다. 그 결과, 인간정신은 오로지 논리적 사고에만 골똘하게 된다. 그래서 인간정신이 다시 이미지로 되돌아오려면 의식적으로 노력을 기울여야 하고, 병적이고 난폭한 경련 내지는 혼란스럽고도 위험한 환각을 떨치기 힘들다. 이것이 바로 오늘날의 우리가 지닌 정신상태이다. 따라서 오늘날 우리 자신이 화가라 할지라도 그렇게 자연스럽질 못하다. 우리의 두뇌는 잡다하면서도 미세한 차이를 나타내며 복잡하게 얽히고설킨 무수히 많은 생각

들로 가득 차 있다. 우리의 문명과 외국 문명, 과거의 문명과 현재의 문명 등 온갖 종류의 잡다한 사실과 폐물들이 머릿속을 차득 채우고 있는 것이다. 예컨대, 현대인에게 '나무'란 단어를 말해 보라. 그 사람은 그 단어가 개나 양도 아니요, 가구도 아니란 것을 알고 있을 것이다. 하지만 그는 '나무'란 기호를 자기 머릿속에 이미 정해져 있는 자리에 갖다 놓을 것이다. 오늘날 우리는 이런 과정을 가리켜 이해한다고 말한다. 우리가 읽은 책이나 지식들은 우리 머릿속을 추상적인 기호들로 가득 채우고 있다. 우리는 정리 정돈에 이골이 난 탓에 무엇을 접하더라도 논리적으로 정해진 방식에 따라 사고할 따름이다. 우리는 색채를 가진 형태들을 보더라도 파편적으로만 볼 뿐이다. 이런 형태들은 우리 안에서 그리 오래 머물지 못한다. 이것들은 우리 내면의 화폭 위에 막연하게 잠시 머물다가는 이내 사라진다. 우리가 이런 형태들을 붙잡고 또 꼼꼼히 쳐다보기 위해서는 의식적인 노력을 기울여야만 하는데, 그러려면 사전에 이미 오랜 훈련을 쌓았어야 하고 또 우리가 받았던 교육방식에 어긋나는 반교육적 과정을 거쳐야만 한다. 자연스럽지 못한 이런 시도는 결국 고통과 흥분을 초래할 수밖에 없다. 우리 시대를 대표하는 위대한 채색화가와 문학가, 화가들은 온통 과로와 혼란 속에서 허덕이는 몽상가들이다.[1] 이와는 반대로, 르네상스 예술가들은 사물을 꿰뚫어 볼 줄 아는 견자(見者)들이었다. 만일 이들이 '나무'라는 똑같은 단어를 듣게 된다면, 즉시 나무 전체의 모습을 떠올렸을 것이다. 바람에 흔들리는 반짝이는 잎들의 둥근 군집이며, 푸른 하

1) [원주] 하인리히 하이네, 빅토르 위고, 셸리, 키츠, 엘리자베스 브라우닝, 스윈번, 에드거 포, 발자크, 들라크루아, 드캉을 위시한 수많은 예술가들이 그러하다. 우리 시대에는 기질적으로 훌륭한 예술가들이 많았다. 하지만 이들은 대부분 교육과 환경 때문에 많은 고통을 받았다. 유일하게 괴테만이 균형감각을 유지할 수 있었는데, 이는 그가 지녔던 지혜와 올바른 삶, 그리고 끊임없이 자기 자신을 통제함으로써 가능할 수 있었다.

늘에 각진 검은 선을 그리는 가지들이며, 굵은 수맥들이 가로지르는 꺼칠한 줄기며, 모진 비바람도 견뎌 낼 수 있는 땅에 깊이 박힌 뿌리 따위가 이내 이들의 눈앞에 선연하게 어른거릴 것이다. 이들의 사고방식은 나무란 단어를 듣고서 하나의 개념이나 숫자로 전환하는 대신, 살아 움직이는 완전한 광경을 떠올린다. 이들은 아무런 노력 없이도 이런 과정을 이뤄 내며, 원하기만 하면 언제라도 다시금 이 같은 상태로 되돌아올 수 있다. 이들은 본질을 붙잡아 내며, 세세한 것에 공연히 힘들이거나 집착하지 않을 것이다. 이들은 아름다운 이미지를 즐길 테지만, 자신들이 불어넣은 생명으로 활활 타오르는 불꽃과도 같은 이 이미지를 충동적으로 끄집어내서 바깥으로 현시하지는 않을 것이다. 이들은 말이 달리고 새가 나는 것처럼, 자발적으로 그림을 그린다. 색채를 띤 형태들은 자연스런 정신의 언어와도 같다. 관객들은 프레스코나 그림에서 이 같은 형태들과 접할 때, 이미 내면에서 마주친 적이 있기 때문에 곧바로 알아보게 된다. 관객들은 이런 형태들을 결코 고고학적 조합이나 특정한 의도, 또는 제도권 교육 탓에 인위적으로 무대로 끌려 나온 낯선 것들로 생각하지 않는다. 이것들은 너무나 친숙해서 관객들의 개인적 삶뿐 아니라 공공의식에서도 중요하게 여겨진다. 관객들은 이런 형태들과 자연스레 한데 뒤엉키게 마련이다.

르네상스 시대의 이탈리아인들이 입었던 의상을 한번 보라. 오늘날 우리가 입는 바지며 연미복이며 침울하기 짝이 없는 검정색 옷들과, 그 시대의 이탈리아인들이 걸쳤던 풍성한 장옷이며 벨벳이나 비단으로 제조한 꽉 끼는 상의, 레이스 장식깃, 단검, 아라베스크 문양의 귀금속이 박힌 칼, 황금 수, 다이아몬드, 깃털 달린 모자 등은 그 얼마나 다른가! 이 같은 호사스런 장식들은 오늘날 우리 시대에는 여성들의 전유물이 되어 버렸지만, 당시만 하더라도 바로 남성 귀족들의 옷 위에서 출렁였다. 그 밖에도, 그 시대에 이탈리아의 모든 도시들에서 거행됐고, 군주에서부터 일반백성에 이르기까지 모든 사람들이 흥겨워

했던 정취 있는 축제들이며, 장엄한 입장식, 가장행렬, 기마행진을 보자. 예컨대, 1471년에 밀라노 공작인 갈레아초 스포르차가 피렌체를 방문하던 때를 돌아보자. 이때 공작은 5백 명의 무장한 남성들과 5백 명의 보병, 비단과 벨벳 옷을 입은 50명의 하인들, 2천 명의 귀족과 수행원들, 그리고 5백 쌍의 개들과 셀 수 없이 많은 매를 동반하고서 피렌체에 입성했다. 나들이 비용은 무려 20만 황금 두카트에 달했다. 산 시스토의 추기경인 피에트로 리아리오는 페라라 공작부인을 위해 개최한 하루 동안의 연회를 위해 2만 두카트를 지출했다. 추기경은 연회를 끝내고 나서 이탈리아를 여행했는데, 자신과 형제 사이이기도 한 교황의 행차를 방불케 하는 호사를 과시했다. 로렌초 데 메디치는 피렌체에서 카밀루스[2]의 승리를 재현하는 가장행렬을 개최했다. 수많은 추기경들도 축제를 보러왔다. 로렌초는 교황에게 코끼리를 축제에 동원할 수 있도록 요청했지만 여의치 않았고, 대신 교황은 그에게 표범 두 마리와 판다 한 마리를 보내 주었다. 교황은 자신의 권위 때문에 축제에 참석할 수 없어서 안타까워했다. 루크레치아 보르자 공작부인[3]은, 제각기 한 명씩의 남성 귀족이 동반하며 모두가 말을 탄 채 호사스럽게 치장한 2백 명의 귀부인들과 함께 로마에 입성했다. 군주와 영주들이 보여주는 위엄과 의상, 호사스러움은 어디에서건 당시 사람들의 눈에 진지한 배우들이 벌이는 멋진 행진으로 받아들여졌다. 여러분은 그 시대에 쓰인 연대기나 회고록을 펼쳐 보기만 하면 당시 이탈리아인들이 삶을 멋진 축제의 장으로 여겼다는 사실을 쉽게 알 수 있다. 당시의 이탈리아인에게는 무엇보다도 즐기는 일이 중요했는데, 그것도 고상하고 거창하게, 정신적으로나 감각적으로, 게다가 특히

2) 카밀루스(Marcus Furius Camillus 기원전 446경~365)는 고대 로마의 장군이자 정치가로, 초창기 로마를 건립하는 데 큰 공을 세웠다.

3) 보르자(Lucrezia Borgia 1480~1519) 공작부인은 스페인의 추기경이자 교황 알렉산데르 6세의 사생아로 태어난 여인이다.

눈으로 즐길 수 있어야 했다. 이것 말고는 이들에게 달리 관심을 쏟을 만한 일이 없었다. 이들은 오늘날의 우리가 관심을 쏟는 정치나 인류 따위는 알지 못했고, 협의체나 '미팅', 유력 신문 따위도 존재하지 않았다. 그 시대의 거물이나 권력자 또한 민중을 이끌거나 여론을 살펴야 할 일도 없었고, 까다로운 사안들에 대해 입장을 밝혀야 한다거나 통계자료를 만들고, 도덕적, 사회적 차원의 논리를 구축해야 할 필요도 없었다. 당시의 이탈리아는 무력으로 권력을 잡은 소(小) 독재자들에 의해 통치되었고, 또 그런 식의 통치방식이 지속되었다. 이들 권력자들은 한가해질 때면 건물을 짓게 하고 그림을 그리게 했다. 부자와 귀족들도 군주들처럼 멋진 정부(情婦)와 더불어 즐기기를 원했고, 동상이나 그림, 호사스런 의복을 갖길 원했으며, 군주 주변에 첩자를 심어 놓고 누군가가 자신을 고발하거나 죽이려는 음모를 꾸미지는 않는지 염탐하게 했다.

　이들은 종교적 신념에 사로잡히지도 않았을 뿐더러 크게 괘념하지도 않았다. 로렌초 데 메디치며 교황 알렉산데르 6세, 또는 루도비코 스포르차 일 모로[4] 등의 주변 인사들은 선교사를 파견하여 이교도들을 개종시킬 생각도 없었고, 일반백성을 가르치고 "교화하기" 위해 기부를 하고자 하는 의도도 없었다. 그 시대의 이탈리아인들은 신앙심이 그리 돈독지 못했다. 아니, 전혀 그렇지 않았다. 종교적 신앙심으로 투철한 루터가 로마에 와서 너무나 놀란 나머지 떠나면서 이런 말을 남겼다. "이탈리아인들은 이 세상에서 가장 불경스러운 민족이다. 이들은 진실한 종교를 비웃고, 우리 기독교인들이 성경을 온전히 믿는다고 조롱하기까지 한다. … 이들이 성당에 가면서 하는 말이 있다. "사람들의 그릇된 생각에 따르러 가십시다." 또 이들은 이렇게 말한다.

4) 루도비코 스포르차 일 모로(Ludovico Sforza il Moro, 1452~1508)는 스포르차 가문에서 가장 유명한 인물로, 1480년부터 1499년까지 밀라노를 통치했다. 또한 그는 열렬한 예술의 후원자였다.

"만일 우리가 주님의 말씀을 완전히 믿는다면, 우리는 세상에서 가장 불쌍한 사람이 될 테고, 한 순간도 기뻐할 수 없게 될 것이다. 어쨌든 표정은 그럴듯하게 짓지만, 전부 믿어서는 안 된다." 사실상 당시의 이탈리아인들은 기질적으로 볼 때 이교도적이며, 좋은 집안에서 자란 사람들은 교육의 영향으로 신앙심을 유지하기가 쉽지 않았다. 루터는 이런 말을 하며 혀를 내두르기도 했다.

> "이탈리아인들은 쾌락주의자들이거나 미신 신봉자들이다. 이들은 그리스도보다 성 안토니우스나 성 세바스티아노를 더 두려워하는데, 잘못하면 두 성인이 벌을 내린다고 믿기 때문이다. 이런 까닭에 이탈리아인들이 아무 데서나 오줌을 못 누도록 하려고 벽에 성 안토니우스가 시뻘겋게 달아오른 창을 들고 서 있는 장면을 그려 놓곤 한다. 이처럼 이탈리아인들은 미신은 지독스레 믿으면서 주님께서 하신 말씀은 알지 못할 뿐만 아니라, 육신의 부활과 영원한 삶 따위는 믿지도 않고, 잠깐 동안의 벌만 무서워한다."

수많은 철학자들도 공개적으로 또는 비공개적으로 영혼의 계시며 불멸성에 대해 적대적인 입장을 나타낸다. 사람들은 기독교의 금욕주의와 고행의 교리를 좋아하지 않았다. 여러분은 아리오스토나 루도비치 르 베네치앙,[5] 풀치 같은 시인들이 수도승들을 맹렬하게 비판하고, 기독교 교리에 대항해서 통렬한 암시를 퍼붓고 있음을 볼 수 있다. 풀치는 우스꽝스런 장시(長詩)에서 매 시의 서두마다 '호산나'며 '인 프린키피오',[6] 또는 미사문을 인용해 수록하기도 했다. 또 그는 영혼이 육신 속으로 어떻게 들어갈 수 있는가에 대해 설명하면서 영혼

5) 미확인.
6) 라틴어 성구로, '애초에, 혹은 태초에'란 뜻이다. "In principio erat verbum …"(태초에 말씀이 있었다 …)로 시작하는 구약 창세기의 서두를 가리키는 표현이다.

을 따끈한 흰 빵에 바르는 잼에 비유하기도 했다. 우리의 영혼은 죽어
서 저승에 가면 어떠할까? "일부 사람들은 저승에 가면 깃털 뽑힌 연
작류와 멧새들이 널렸고 침대 또한 기가 막힐 것이라 상상을 하고, 또
그래서 수도승들의 뒤를 바짝 따라간다. 하지만 벗이여, 우리가 죽어
서 저 어두컴컴한 계곡으로 가게 되면 우린 더 이상 '할렐루야'란 말을
들을 수 없게 된다오."

　도덕주의자들과 교육자들은 종교를 저버리고 쾌락에 빠져드는 풍조
에 대해 맹렬하게 비판한다. 브루노와 사보나롤라 같은 인물들이 바로
그러했다. 사보나롤라는 자신이 3∼4년 안에 피렌체 사람들을 개종시
키겠노라고 장담하기도 했다.

　　"여러분은 돼지나 다름없는 삶을 살고 있습니다. 종일 침대에서 나뒹
　　굴면서 험구나 늘어놓고, 아니면 산책이나 하고, 통음난무와 방탕
　　에 빠져 지내니 말입니다."

　물론 이 말은 교육자이자 도덕주의자가 한 말인 만큼 감안해서 들어
야 한다. 하지만 이 말 안에는 그 시대를 나타내는 특성이 어느 정도
담겨 있는 것 또한 사실이다. 이 시대를 살았던 영주들의 전기며, 페
라라 공작이나 밀라노 공작 등이 행했던 냉소적이면서 세련된 유흥이
며, 피렌체의 메디치가(家) 사람들이 보여줬던 우아한 쾌락주의와 거
침없는 자유분방한 태도를 돌이켜볼 때, 우리는 과연 당시 사람들이
추구했던 쾌락의 한계가 어디까지일까 하는 궁금증을 품어 보지 않을
수 없다. 메디치가는 은행가 집안으로, 경제적으로 수완을 발휘해서
피렌체의 으뜸가는 행정관이자 진정한 통치자로 군림했었다. 메디치
가문은 시인과 화가, 조각가, 학자들을 후원했다. 그런가 하면 가문이
소유한 궁전들에 신화에 등장하는 사냥 장면이나 사랑을 나누는 장면
을 그리도록 했다. 이들은 델로[7]나 폴라이우올로의 누드화를 선호했
고, 관능적 감수성을 강조함으로써 장엄하면서도 고상한 이교적인 풍

조를 이끌었다. 바로 이런 까닭에 메디치 가문은 그네들이 비호하는 예술가들이 보인 일탈행위에 너그러울 수 있었던 것이다. 여러분은 프라 필리포 리피가 수녀를 납치했었다는 이야기를 들어본 적이 있을 것이다. 납치당한 수녀의 부모가 항의를 했지만, 메디치 가문 사람들은 그저 웃어넘길 따름이었다. 이 문제의 화가 프라 필리포는 메디치가의 궁전에 감금당한 채 그림을 끝내야 했지만, 도중에 정부들이 너무나 보고 싶은 나머지 침대 시트를 찢어 만든 밧줄을 타고 창문으로 탈출한 일도 있었다. 종국에는 코시모 데 메디치가 이렇게 말했다.

"프라 필리포가 밖으로 나가고 싶어 하면 언제든지 나가도록 하라. 재능을 가진 예술가들이란 하늘이 내린 존재이지 아둔한 가축이 아니다. 예술가들을 가두거나 구속하지 말라."

로마 교황청에서는 정도가 더욱 심했다. 나는 교황 알렉산데르 6세[8]가 어떻게 유흥을 즐겼는지는 감히 말하지 않으련다. 궁금하다면, 여러분이 직접 교황의 시종장이었던 버크하드[9]의 일기를 읽어 보길 바란다. 프리아포스제(祭)나 바쿠스제에서는 라틴어만 사용하도록 되어 있었다. 교황 레오 10세[10]는 훌륭한 라틴어와 멋진 경구를 좋아하

7) 델로 디 니콜로 델리(Dello di Niccolò Delli, 1403경~1470경)는 피렌체의 화가이자 조각가이다.

8) 교황 알렉산데르 6세는 제214대 로마교황으로, 르네상스 시대의 세속화한 교황의 대표적 존재이다. 그는 호색과 탐욕 문제로 많은 비난을 샀으며, 사생아인 체사레 보르자를 내세워 자기 가문의 번영과 교황청의 군사적 자립에 정력을 기울임으로써 이탈리아 반도를 전쟁의 도가니로 몰아넣기까지 했다. 일반적으로, '사상 최악의 교황'이란 평가를 받는다.

9) 요하네스 버크하드(Johannes Burckhard)는 1450년 프랑스 알사스 지방에서 출생했고, 알렉산데르 6세 등 여러 교황 밑에서 시종장을 지냈으며, 교황 의전에 관한 공식기록인 *Liber Notarum*이라는 책을 썼다.

10) 교황 레오 10세는 제217대 로마 교황으로, '위대한 로렌초'라 불리는 피렌

는 감식안이 있는 인물이었다. 그렇다고 해서 그가 자유분방함이나 육체적 쾌락을 삼가지는 않았다. 그가 비호했던 뱀보와 몰차, 아레티노, 바라발로, 쿠에르노를 비롯한 뭇 시인과 예술가들이며 그 밖의 여러 인물들도 모범적인 행태를 보였다고 말하기는 힘들며, 이들이 발표한 시 또한 대개 상당히 경박했다. 추기경인 비비에나는 〈칼란드라〉란 희극을 공연하게 했는데, 오늘날에는 그 누구도 감히 이런 연극을 무대에 올리지는 못할 것이다. 이 외에도 추기경은 초대한 사람들에게 원숭이나 까마귀 모양으로 만든 음식을 먹게 하기도 했다. 그는 수하에 구걸승 한 사람을 광대로 두었는데, 이 인물은 엄청난 대식가로, 전하는 말에 따르면 "삶거나 구운 비둘기 한 마리와 계란 40알, 그리고 닭 20마리를 단숨에 먹어 치웠다"고 한다. 추기경은 방탕하게 놀기를 좋아하고, 아주 별나고 우스꽝스러웠다. 또 그의 행태는 동물을 연상케 했는데, 이 시대에는 이런 인물들이 적지 않았다. 그는 장화를 신고 앞치마를 두른 채 치비타베키아의 야산을 누비며 사슴이나 멧돼지 사냥을 하기도 했다. 행동거지도 다를 바 없지만, 그가 개최하는 연회도 성직자의 신분에는 전혀 어울리지 않는 것이었다. 페라라 공작의 비서 중 한 명이 바로 이 추기경의 일상을 직접 목격하고 기록한 글이 전해진다. 여러분은 이 글을 통해 당시 사람들이 즐겼던 쾌락과 오늘날의 사람들이 즐기는 쾌락을 비교해 봄으로써, 그간에 예의범절의 범위가 얼마나 넓어졌고, 또 자유롭고 거침없는 인간 본능이 순수 지성에 의해 얼마나 구속받게 되었는지 어렵지 않게 짐작할 수 있을 것이다. 적어도 이 시대는 이교도적 색채가 짙고 관능적이며 정취가 있었을 뿐 아니라, 정신적 삶이 육체적 삶을 넘어서지는 않았다.

체의 공작 로렌초 데 메디치의 차남이다. 그는 화려한 볼거리와 흥겨운 무대로 로마를 치장하고 이탈리아 르네상스의 최후를 장식했던 세속적인 교황이었다.

"나는 일요일 저녁에 희극을 관람했다. 11) 란고니12) 몬시뇰의 호의
덕택에 지엄하신 추기경님들과 젊은이들을 동반한 채 교황 성하께서
입회해 계신 치보13) 님의 접견실에 들어갈 수 있었다. 교황 성하께
서는 접견실을 오가면서 격에 맞는 인물들을 들이도록 했고, 성하께
서 정하신 인원수가 채워지자 모두들 공연장소로 자리를 옮겼다. 교
황 성하께서는 문 옆에 자리를 잡고는 조용히 사람들에게 축복을 내
려 주시고, 사람들을 안으로 들이셨다. 공연이 있게 될 방에 들어서
자, 한쪽에는 무대가 있었고 다른 쪽에는 객석이 마련되어 있었다.
교황 성하께서 성직가가 아닌 사람들이 입장하고 나서 계단이 있는
높은 좌석에 앉으셨다. 교황 성하께서 앉아 계신 좌석은 다섯 계단
이나 올라간 높은 곳이었는데, 그 주위로 줄지은 좌석들에는 지엄하
신 분들과 대사님들이 둘러앉았다. 이리하여 2천여 명에 이르는 관
람객들이 입장하고 나서 피리 부는 소리에 맞춰 막이 올랐다. 막 양
편에는 제각기 마리아노 수사14)가 악마들과 장난치는 장면이 그려
져 있었고, 중앙에는 '바로 장난 좋아하는 마리아노 수사랍니다'라고
쓰인 교서(敎書)가 보였다. 음악이 시작되자, 교황 성하께서도 안경
을 쓰시고는 라파엘로가 그린 멋진 장막을 감탄사를 연발하며 바라
보셨다. 참으로 장막은 보기에도 빼어난 솜씨이고 바라다보이는 전
망도 멋져서 자랑할 만했다. 교황 성하께서는 기가 막히게 그린 하
늘에도 감탄을 아끼지 않으셨다. 글자들로 만들어진 대형 촛대들이

11) [원주] 이 글은 조제프 캄포리(Joseph Campori) 후작에 의해 〈미술 신문〉
(*Gazette des Beaux-Arts*)에 최초로 소개되었다.

12) [원주] 헤르쿨레 란고니(Hercule Rangoni) 추기경.

13) [원주] 이노첸트 추기경(cardinal Innocent)을 가리키는데, 그의 아버지는
프란체쉐토 치보이고, 어머니는 교황 레오 10세의 누이인 마달레나 데 메디
치다.

14) [원주] 마리아노 페티 수사는 도미니크회 소속의 평신도로, 브라만테로부터
'피옴보' 성무실의 직책을 이어받았으며, 세바스티아노의 선임자이다. 그는
바라발로와 쿠에르노를 위시한 여러 동류와 더불어, 교황 레오 10세의 궁전
에서 가장 쾌활하고 익살스런 인물들 중 하나였다. 동시에 그는 예술가들의
보호자이자 벗이기도 했다.

서 있었는데, 글자마다 "레오 10세, 교황, 막시무스"란 문구가 적힌
다섯 개의 횃불이 얹혀 있었다. 드디어 무대에 교황 대사가 등장했
다. 그는 희극의 제목인 〈수포시티〉에 대해 조롱했는데, 어찌나 우
습던지 교황 성하께서도 수행원들(관객들)과 더불어 한껏 웃으셨다.
내가 듣기론 프랑스인들이 〈수포시티〉의 주제에 약간 충격을 받았
다고 한다. 비로소 희극이 시작되고 멋진 낭독(연기)이 이어졌고,
막간마다 피리와 백파이프, 두 대의 나팔, 비올라, 류트, 그리고 다
채로운 소리를 내는 작은 오르간이 어우러진 음악이 연주되었다. 이
오르간은 대단히 지엄하신 분으로부터 교황 성하께 기념으로 전달되
었다. 플루트와 참으로 매혹적인 목소리가 함께 어우러진 음악이 동
시에 펼쳐졌다. 또한 여러 목소리만으로 구성된 협주곡도 선을 보였
는데, 내 생각으론 그다음으로 이어진 음악들보다는 못한 듯했다.
마지막 막간극은 고르곤15)의 우화를 각색한 〈무어 여인〉이었는데,
아주 멋지긴 했지만 내가 이전에 교황청에서 봤던 작품들에는 미치
지 못했다. 축제는 이렇게 끝이 났다. 관객들은 공연이 끝나자 무리
지어 서둘러서 홀을 빠져나갔는데, 어찌나 혼잡스럽던지 나는 자칫
작은 장의자에 걸려 다리가 부러질 뻔했다. 본델몬테가 어느 스페인
인으로부터 세게 얻어맞았다. 그러자 이번에는 본델몬테가 그 스페
인 남자에게 주먹질을 해댔는데, 그 소란한 틈을 타 나는 간신히 밖
으로 빠져나올 수 있었다. 이런 불행을 겪긴 했지만, 교황 성하께서
친히 나에게도 축복을 내려 주셔서 벌충이 된 셈이었다.
　　저녁 공연이 있었던 바로 전날에는 에스파냐 말들의 경마가 있었
다. 한쪽 편은 코르네라 몬시뇰의 지휘 아래 무어식으로 다채롭게
단장한 기사들이고, 다른 쪽 편은 여러 명의 하인들을 거느린 세라
피카가 이끌었는데, 휘하의 기사들은 변색 비단으로 안감을 대고 알
렉산드리아 새틴으로 제작한 의복뿐 아니라, 두건을 쓰고, 몸에 꼭
끼는 상의를 착용하는 등 에스파냐풍으로 치장을 했다. 세라피카가
이끄는 편은 스무 마리의 말로 구성되었다. 교황 성하께서는 기사들

15) 미확인.

에게 각각 50 두카트씩을 하사하셨다. 호위병들이 입은 멋진 제복이
며 똑같은 비단으로 감싼 트럼펫은 정말 멋졌다. 출발선에 선 말들
이 두 마리씩 궁전 정문을 향해 달리기 시작했다. 교황 성하께서는
교차점에 서 계셨고, 경주가 끝나자 세라피카 편의 말들은 광장 반
대편으로 퇴장하고, 코르네라 편의 말들은 성 베드로 쪽으로 향했
다. 세라피카 편에서 지팡이를 집어 들고 코르네라 편을 공격하자,
이에 질세라 코르네라 편도 똑같이 응수했다. 이번에는 세라피카 편
에서 코르네라 편에게 지팡이를 던지자, 코르네라 편도 맞대응했다.
양편이 서로 치고받으며 벌이는 전투 장면은 장관이었고, 위험은 없
었다. 그런 와중에 아주 훌륭한 말들이며 암컷 에스파냐 종마들을
분간해 낼 수 있었다. 그때 나는 앞에 적었듯이, 안토니우스 님과
함께 있었다. 시합 중에 세 사람이 죽고, 말 다섯 마리가 다치고 두
마리가 죽었다. 그러던 중에 세라피카가 타고 있던 아주 멋진 에스
파냐 말이 기수를 땅에 내동댕이쳐서 자칫 사람이 크게 다칠 수도 있
는 상황이 벌어졌다. 황소가 말에게 달려드는 통에 그리되었는데,
사람들이 나서서 창으로 황소를 다른 곳으로 내몰지 않았더라면 기
수가 자칫 목숨을 빼앗길 뻔했다. 사람들 말로는, 교황 성하께서 "가
엾은 세라피카!"라고 소리치며 안타까워하셨다고 한다. 그날 저녁에
수도승이 등장하는 희극공연이 있었다는 말을 들었다. … 그런데 공
연이 재미가 없었는지, 교황 성하께서 출연한 수도승을 이불로 감싼
채 공중으로 내던지는 바람에 그는 '무어식'으로 춤을 추는 대신 무대
바닥에 엉덩방아를 찧고 말았다고 한다. 그런 다음 수도승의 멜빵을
가위로 잘라서 양말이 발 아래로 삐죽 튀어나오게 만들었다. 그러자
이 마음씨 착한 수도승이 자기 마부 서너 사람을 이빨로 세게 깨물었
다고 한다. 마지막에는 수도승을 말에 오르게 해서 달리게 했는데,
여러 차례 손으로 그의 엉덩이를 꽤나 두들겨 댔던 모양이다. 들리
는 말로는 그 수도승이 엉덩이에 흡판을 꽤 여러 장 갖다 붙여야만
했다고 한다. 그는 지금 병이 나 침대에 누워 있다. 사람들은 교황
성하께서 다른 수도승들에게도 너무 수도승 티를 내지 말라는 뜻에
서 본보기로 그렇게 하셨다고들 한다. 어쨌든 교황 성하는 '무어식'

춤을 무척이나 즐기셨다. 오늘은 교황청 정문 앞에서 고리 경주가
있는 날이었다. 교황께서도 경주를 창문에서 지켜보셨다. 이날의 승
자들을 위한 상품은 이미 항아리 위에 적혀 있었다. 그다음으론 물소
경주가 있었다. 멍청한 물소 놈들이 앞으로 나아가기도 하고 뒷걸음
치기도 하는 광경이 얼마나 재미있는지 모른다. 물소들이 출발하여
도착점에 다다를 때까지는 상당한 시간이 소요되는데, 왜냐하면 이놈
들은 한 걸음 앞으로 나간 다음 네 걸음 뒤로 물러서는 통에 도착점에
이르기가 여간 어려운 일이 아니기 때문이다. 마지막에 도착한 놈은
앞에 있었던 놈인데, 이놈이 상을 탔다. 물소는 열 마리였지만, 정말
장관이었다. 나는 물소 경주를 보고나서 벰보의 집으로 향했다. 그런
다음 교황청으로 향했고, 그곳에서 바이외 주교를 만났다. 온통 가면
이며 재미난 이야기 일색이었다.

로마에서, MDXVIII, 16) 3월 8일, 밤의 사경(四更)에,
아주 지엄한 영주관(館)에서, 하인, 알폰소 파울루초

이탈리아에서 가장 엄숙하고 가장 점잖을 것만 같은 궁전에서 벌어
졌던 유흥의 실체이다. 이뿐 아니다. 당시 교황청에서는 마치 고대 그
리스의 올림픽 경기에서처럼 "벌거벗은 선수들"이 벌이는 경기가 개최
되기도 했다. 그리고, 고대 로마제국의 서커스를 방불케 하는 프리아
포스제(祭) 17)가 벌어지기도 했다. 르네상스기의 이탈리아인들은 맨몸
을 드러내는 구경거리를 즐기고, 쾌락을 삶의 목표로 삼으며, 실용주
의적이고 추상적인 사고방식을 가진 오늘날의 사람들에게는 커다란 관
심사인 정치나 산업, 도덕 따위에는 전혀 상관하지 않는 대신, 예술에
대한 천부적인 재능과 상당한 교양을 가졌던 종족으로서, 그들이 감각

16) 1518년.
17) 그리스 신화에 나오는 성욕과 다산(多産)의 신 프리아포스를 기리는 외설스
 런 고대 축제.

적인 형태를 지향하는 예술을 향유하고, 창안하고, 완벽하게 이끌었다는 것은 놀라운 일이 아니다. 르네상스 시대는 중세와 근대, 불충분한 문명과 대단히 위대한 문명, 적나라한 본능과 성숙한 사상의 중간에 위치하는 특이한 시기였다. 당시의 인간은 더 이상 몸이나 휘젓는 야만적인 육식성의 존재가 아니었다. 그렇다고 진료실이나 살롱에서 머리와 혀에만 의지하는 오늘날과 같은 존재도 아니었다. 이를테면 르네상스 시대의 사람들은 두 문화의 속성을 함께 가지고 있었다. 이들은 야만인처럼 강렬하고 지속적인 꿈을 가지고 있었는가 하면, 다른 한편으론 문명인처럼 예리하면서도 섬세한 호기심도 가지고 있었다. 이들은 야만인처럼 이미지를 통해 사고하면서도 문명인처럼 질서를 추구했다. 이들은 야만인처럼 감각적인 쾌락을 좇으면서도, 동시에 문명인처럼 그 너머를 탐색했다. 이들은 욕구뿐 아니라 섬세성도 가지고 있었다. 이들은 사물의 외양에 관심을 가지면서도, 그 모습이 완벽하기를 원했다. 이들이 당대의 위대한 예술가들의 작품을 통해서 바라보는 아름다운 형태란 자신들의 머릿속에 가득 찬 바로 그 막연한 형상이며, 또 자신들의 마음에 잠재한 어렴풋한 본능을 충족시켜 주는 것이었다.

2차적 조건들 (계속)

이제 우리에게는 이렇듯 정취에 넘치는 위대한 재능이 어째서 인간의 육체를 중심 주제로 삼게 되었는지 살피는 일이 남았다. 르네상스 시대의 사람들이 인간의 근육에 관심을 갖게 된 것은 과연 어떠한 경험과 습관, 어떠한 열정 때문이었는가? 어째서 이들은 드넓은 예술의 영역 중에서 하필 건강하고 강인하며 활동적인 인물상을 선호하게 되었는가? 잘 알다시피, 그 이후의 사람들은 이 시대를 그저 답습하기에 급급하지 않았던가.

내가 여러분에게 정신적 상태에 대해 이미 설명을 한 이상, 이제부터는 이러한 질문에 답하기 위해 여러분에게 여러 성격의 종류에 관해서 말하고자 한다. 정신적 상태란 곧 인간의 머릿속에 담긴 생각들의 종류와 수, 그리고 수준을 뜻한다. 우리의 머릿속 생각들은 이를테면 가구라고 할 수 있다. 한데 머릿속에 든 가구는 궁전의 가구들처럼 그리 어렵지 않게 교체가 가능하다. 즉, 우리는 궁전 자체에는 손을 대지 않으면서 얼마든지 벽지며 수납장이며 청동제품, 양탄자 따위를 바꿀 수 있다. 마찬가지로, 인간의 머릿속은 그 구조를 바꾸지 않으면서도 얼마든지 생각들을 바꿀 수 있다. 주변여건이나 교육이 바뀌는 것만으로 충분하다. 또 인물이 무식한지 또는 학식이 있는지, 평민인지 귀족인지에 따라 얼마든지 바뀐다. 이 말은 곧 인간에게는 생각보다도 훨씬

더 중요한 것이 내재한다는 뜻인데, 그것은 바로 정신의 골격, 즉 그 성격 내지는 타고난 본능, 원초적 열정, 감수성의 대소(大小), 에너지의 정도를 가리킨다. 요컨대 그것은 내면세계가 지닌 힘과 방향이다. 이제 나는 르네상스기의 이탈리아인이 지녔던 영혼의 지층(地層) 구조를 여러분에게 보여주기 위해, 이 같은 구조를 만들어 낸 정황과 습관, 필요성에 대해 설명하고자 한다. 여러분이 말의 정의보다는 차라리 이에 관련된 이야기를 통해 보다 쉽게 이해할 수 있으리라 기대한다.

당시의 이탈리아가 보여주는 첫 번째 특징은 오늘날 우리에게는 익숙할 따름인 장기적인 안정적 평화, 바로 선 정의, 경찰의 감시 등이 존재하지 않았다는 점이다. 우리는 당시 사회를 지배하던 과도한 불안감이나 무질서, 폭력 따위가 어떠했는지 상상하기가 그리 쉽지 않다. 우리가 오랫동안 이와는 정반대되는 분위기 속에서 살아왔기 때문이다. 우리 주변에는 무수히 많은 헌병과 순경들이 깔려 있어서, 우리는 이들을 우리를 도와주는 존재로 여기기보다는 오히려 거추장스런 존재로 인식할 정도이다. 예를 들면, 오늘날 프랑스에서는 열다섯 명가량이 다리가 부러진 개를 구경하느라 모여 있으면, 콧수염을 기른 순경이 다가와서 점잖게 타이른다. "이보시오들, 집회가 금지되어 있으니, 돌아들 가시오." 이런 말을 듣는 사람들은 공연한 간섭이라 여기기 십상이다. 어쨌든 모였던 사람들은 불평을 늘어놓으면서 뿔뿔이 흩어진다. 그런데 사실 콧수염을 기른 순경들 덕분에 엄청난 부자건 돈 한 푼 없는 알거지건 간에 야밤에 아무렇지도 않게 나다닐 수 있다는 사실은 쉽게 잊고 지낸다. 이제 여러분은 이 같은 사실은 머리에서 깡그리 지워 버리고, 경찰이 아무런 힘도 되어 주지 못하거나 무력할 따름인 사회를 한번 상상해 보길 바란다. 실제로 이런 상황은 오스트레일리아나 아메리카, 혹은 아직 조직화된 국가를 형성하지 못한 곳에서 황금을 좇아 사람들이 몰려드는 '플레이스'(places)에서는 얼마든지 목격할 수 있다. 이런 곳에 사는 사람들은 다른 사람들로부터 공격이나

모욕을 받을까 봐 전전긍긍하며, 또 실제로 그런 일이 벌어지면 즉시 경쟁자나 상대편에게 권총을 발사한다. 그러면 공격받은 상대도 반격하게 되고, 때론 이웃들이 끼어들기도 한다. 이들은 매 순간 자신의 생명과 재산을 지켜야만 하는데, 사방으로부터 예기치 않은 위험이 언제 닥칠지 모르기 때문이다.

1500년 무렵 이탈리아의 상황도 크게 다르지 않았다. 당시의 이탈리아는 지금의 우리나라처럼 거대한 정부를 가지고 있지 못했기 때문에, 개개인이 직접 나서서 자신의 생명과 재산을 지켜야 했을 뿐 아니라, 스스로의 안녕과 안전을 책임져야만 했다. 이탈리아의 소국들을 통치하던 군주들은 독재자들로서, 대개는 살인이나 독살, 또는 폭력이나 배신행위를 자행함으로써 권력을 손에 거머쥔 존재들이다. 따라서 이들의 유일한 관심사는 쟁취한 권력을 어떻게 지키느냐 하는 것이었다. 이들은 시민의 안위 따위에는 전혀 개의치 않았다. 그래서 일반인들은 자기 자신을 방위하고, 스스로가 직접 나서서 정의를 구현하는 수밖에 없었다. 이들은 심한 모욕을 주는 사람이나 거리에서 제멋대로 구는 사람을 만나면 신변에 위험을 느끼고 적대적으로 생각해서 바로 폭력을 행사하여 대응하는 것을 당연한 일로 여겼다.

이런 사실을 입증하는 예는 무수히 많아서, 여러분은 당시에 쓰인 회고록을 조금만 뒤적여 보면 이 시대의 사람들이 사적으로 폭력을 동원해 정의를 실행하던 습관이 얼마나 뿌리 깊은 것인지 바로 알 수 있다.

스테파노 인페수라란 인물은 다음과 같은 기록을 남겼다.

> "9월 20일 로마에서 커다란 소요가 벌어졌다. 상인들은 모조리 가게 문을 꼭꼭 걸어 닫았다. 밭일을 하던 농부들과 포도밭에서 일하던 사람들도 황급히 집으로 돌아왔다. 모든 시민과 외국인들조차 무기를 거머쥐었다. 왜냐하면 교황 인노켄티우스 3세께서 승하하셨다는 소문이 사실로 밝혀졌기 때문이다."[1]

가뜩이나 허약하던 사회의 안정망이 무너져 버린 것이다. 사람들은 다시금 원시상태로 복귀했다. 사람들은 이때를 틈타 자신들의 적을 제거하기 위한 호기로 삼았다. 평상시라 할지라도 피를 흘리는 난폭행위는 여전했다는 점에 유념할 필요가 있다. 콜로나 가문과 오르시니 가문은 로마를 무대로 피로 얼룩진 싸움을 벌었다. 두 가문은 싸움에 나설 때 휘하의 무장군인들뿐 아니라 영지의 농민들까지 동원했다. 각각의 가문은 상대편 가문의 영지를 공격했다. 이따금씩 휴전이 맺어지기도 했지만, 이내 살육전이 재개되었고, 그때마다 두 가문의 영주는 '자코'(giacco·부락)를 폐쇄하고 나서 교황에게 달려가 상대 진영이 먼저 도발했다고 고해 바쳤다.

> "도시에서조차 밤낮으로 수많은 살해사건이 벌어졌다. 하루라도 살인이 벌어지지 않는 날이 없었다. …9월의 셋째 날에는 살바도르란 인물이 자신의 적인 베네아카두토 영주에게 상해를 가했는데, 그는 자신의 적과 5백 두카트의 보증금을 공탁하고 나서 휴전 중이었음에도 불구하고 이런 일을 자행했다."

이는 곧 휴전상태를 먼저 깨고 도발하는 사람이 돈을 주기로 약속을 하고, 두 사람이 똑같이 5백 두카트를 공탁금으로 걸었다는 의미이다. 당시 사람들은 흔히 이런 식으로 대응했다. 이런 방식 말고는 딱히 공공의 안정을 보장해 줄 만한 방도가 없었다. 첼리니의 장부에서 그가 직접 자기 손으로 쓴 다음과 같은 쪽지가 발견되었다.

> "나, 벤베누토 첼리니는 오늘 1556년 10월 26일에 출소하여, 나의 적과 1년 동안 휴전 협정을 맺었다는 사실을 적는다. 우리는 각기 보증금으로 3백 에퀴를 공탁했다."

1) 교황 인노켄티우스 3세(1198~1216)의 재임기간은 13세기 초의 중세시대로, 저자가 시대를 착각한 듯 보인다.

그러나 돈으로 사는 보장은 난폭한 당시 사람들의 포악하고 잔인한 성정을 당해낼 수 없었다. 바로 이 같은 상황에서 살바도르는 공탁금을 걸었음에도 불구하고 베네아카두토에게 위해를 가했던 것이다. "그는 영주를 칼로 두 차례 내리쳐서 치명상을 입혔고, 이로 인해 영주는 결국 죽었다."

이런 사태가 발생하면 행정관들도 지나치다고 판단하고 개입하게 되는데, 이때는 마치 캘리포니아 사람들이 린치를 행할 때처럼 군중이 합세하기도 한다. 사람들이 몰려들어와 새로 생겨난 곳에서 살인이 너무 빈번하게 자행되면 사건 해결을 맡은 사람이나 존경받는 인물, 중요인사들뿐 아니라, 정의를 신봉하는 뭇 군중이 한꺼번에 몰려들어 죄인들을 감옥에 가두거나 즉시로 현장에서 교수형을 감행하기도 한다. 마찬가지로, "네 번째 날, 교황은 부시종장과 관료들, 그리고 군중을 보내 살바도르의 집을 파괴하도록 했다. 이들은 집을 파괴하고, 여전히 9월의 네 번째 날에 살바도르의 형제인 제롬을 줄에 매달아 죽였다". 일이 이런 식으로 처리된 것은 아마도 장본인인 살바도르가 도망치고 현장에 없어서였을 공산이 크다. 이처럼 뭇 사람들까지 나서서 소란스레 처형이 이루어질 때는 가족을 대신하여 죽어야 하는 경우도 있었다.

이와 유사한 사례는 무수히 많다. 난폭행위는 비단 일반백성들뿐 아니라, 고귀한 신분과 높은 교양을 가지고 있어서 자기 자신을 충분히 통제할 수 있을 법한 지체 높은 사람들도 예외가 아니었다. 귀치아르디니[2]는, 프랑스 왕을 대신해 밀라노를 지배하는 통치자인 트리불치

[2] 구이차르다니(Francesco Guicciardini 1483~1540)는 르네상스 말기에 활동했던 이탈리아의 역사가이자 정치가이다. 그의 주요 저작인《이탈리아사》,《회상록》등은 도덕적 판단을 모두 배제하고 정치적인 분석방법으로 서술되었으며, 근대 역사서술의 기초를 세운 것으로 알려져 있다. 마키아벨리의 친구이기도 하다.

오가 시장에서 자기 손으로 직접 몇 명의 도살업자를 처단한 사실을
전한다. 이 같은 일이 벌어진 까닭은, "이런 부류의 사람들이 흔히 그
렇게 행동하듯, 당연히 납부해야 할 세금을 내지 않았기" 때문이었다.
오늘날 여러분은 예술가라면 으레 사교계를 출입하고, 점잖은 시민이
며, 저녁때면 검은색 정장 차림에 흰 넥타이를 맬 줄 아는 인물로 상
상한다. 하지만 여러분이 첼리니의 회고록을 읽어 보면, 당시의 예술
가들이 난폭한 군인이나 매한가지로 폭력적이고 심지어 살인도 불사한
다는 사실을 볼 수 있다. 어느 날 라파엘로의 제자들은 로소를 죽이기
로 결심하는데, 그 까닭은 입이 거친 로소가 라파엘로에 대해 험담을
늘어놨기 때문이다. 이런 사실을 알게 된 로소는 즉시 로마를 떠났다.
위협을 받은 이상 급히 피신하지 않을 수 없었다. 당시엔 사소한 일로
살인이 자행되곤 했다. 첼리니가 들려주는 또 다른 이야기가 있다. 바
사리는 손톱을 길게 길렀는데, 어느 날 도제와 함께 잠을 자다가, "자
기 몸인 줄 알고 긁는다는 것이 그만 도제인 마노의 몸을 긁는 바람에
그의 다리에 상처를 내게 되자, 도제가 참지 못하고 바사리를 죽이려
고 달려들었다". 동기는 사소했다. 그럼에도 도제는 참지 못하고, 눈
에 핏대를 세우면서 스승에게 덤벼들었다. 황소는 우선 뿔로 박고 본
다. 마찬가지로, 도제도 막무가내로 스승을 칼로 찔렀다.

　당시의 로마와 그 주변의 상황이 바로 이러했다. 사람들이 가하는
징벌은 오리엔트 군주가 내리는 형벌을 방불케 했다. 여러분이 이 시
대에 관심을 갖고 있다면, 교황의 아들이자 발렌티노 공작인 영특한
미남자 체사레 보르자[3]가 얼마나 많은 살인을 저질렀는지 세어 보라.
여러분은 그의 초상화를 로마의 보르게세 미술관에서 볼 수 있다. 체

3) 체사레 보르자(Cesare Borgia 1475/1476~1507)는 교황 알렉산데르 6세의
　　서자로, 로마냐 공작이자 교황군의 총사령관이었다. 그는 잔인무도한 방법
　　으로 부친의 권력을 강화하고, 이탈리아 중부에 자신의 공국을 세우고자 했
　　다. 마키아벨리의 《군주론》은 바로 그를 모델로 해서 썼다.

사례 보르자는 고상하고 위대한 정치가이며 축제와 세련된 대화를 무척이나 좋아했던 인물이다. 검은 벨벳 저고리 안에 휘감긴 그의 허리는 날렵하고, 손도 완벽할 뿐 아니라, 대귀족다운 차분한 시선을 지녔다. 그러나 그는 자기 손으로 직접 칼과 단도를 휘두르며 사람들을 복종시키고 일을 추진했던 인물이다.

교황의 시종장인 버크하드는 이렇게 증언한다.

> "두 번째 일요일에 가면을 쓴 어떤 남자가 보르고에서 발렌티노 공작에 관한 험구를 늘어놨다. 이 사실을 알게 된 공작은 그 남자를 잡아들였다. 그런 다음 그 남자의 손을 자르고 혀끝을 끊어내, 잘린 손가락과 함께 묶어 놓게 했다. 한번은 1799년에 있었던 불 고문 사건에서처럼,[4] 공작의 하수인들이 두 명의 노인과 여덟 명의 노파를 번쩍 들어 올려 불을 지핀 장작 위에 올려놓고는 돈을 감춘 장소를 대라고 협박한 일도 있었다. 이들은 돈을 감춘 곳을 모르거나 털어놓기 싫어서 고문 중에 모두 죽어 버렸다."

어느 날 공작은 자기 궁전에 '글라디안디'〔얼음조각〕라 불리는 죄인들을 불러다 놓고, 호사스럽기 그지없는 의상을 입은 채로 수많은 귀인들이 지켜보는 가운데 이들을 창으로 찔러 죽였다. "그러고 나서 공작은 교황이 애지중지하던 페레토가 교황의 망토 안에 숨어 있는 것을 보고 그를 끌어내 죽여 버렸다. 피가 교황의 얼굴에까지 튀었다." 체사레 보르자의 집안에서는 가족끼리도 죽고 죽이는 일이 자주 벌어졌다. 공작은 자기 매부를 칼로 가격했지만, 교황이 그를 감싸 주었다. 그러자 공작이 이렇게 외쳤다. "오늘 저녁식사 때 이루지 못한 일을 밤참 때 이루리라." 8월 17일, 공작이 방에 들어서자 젊은 남자가 자

4) 프랑스 대혁명 직후의 혼란기인 1799년에, 조직적인 약탈자 무리가 부유한 농민을 불붙은 장작더미 위에 올려놓고 고문을 해서(불 고문자, *chauffeurs*) 귀중품을 숨겨놓은 곳을 캐물었던 사건에서 연유한다.

리에서 벌떡 일어섰고, 그러자 공작은 그의 부인과 누이를 나가게 했다. 그러고 나서 공작은 세 자객을 방으로 불러들여 젊은 남자를 목 졸라 죽이게 했다. 체사레 보르자는 심지어 친동생인 간디아 공작을 죽이기까지 했다. 그는 죽은 동생의 시체를 테베레 강에 내던져 버리게 했다. 사람들은 간디아 공작의 시신을 오랫동안 찾아 헤매다가, 마침내 살인이 벌어지던 바로 그 순간에 강변에서 이 광경을 목격한 어부를 찾아낼 수 있었다. 어부는 어째서 자기가 본 사실을 통치자에게 고발하지 않았느냐는 질문을 받고서 이렇게 대답했다. "그럴 필요가 없다고 생각했습니다. 왜냐하면 저는 평생토록 밤에 시체를 강물에 던지는 광경을 백 번도 더 목격했으니까요. 그런데 이제까지 아무도 개의치 않았습니다."

　보르자 가문은 사회 최상층에 속해 있었음에도 불구하고 독살과 암살을 일삼았다. 하지만 여러분은 이탈리아의 다른 소도시국가들에서도 군주와 대공부인을 비롯한 왕족은 물론이고 수많은 인물들이 크게 다르지 않았다는 사실을 보게 된다. 파엔차 대공은 부인에게 질투심을 불러일으키는 행동을 한 적이 있었다. 어느 날 그의 부인은 부부의 침대 밑에 네 명의 자객을 숨겨 놓았다. 대공이 잠자리에 드는 순간 죽일 계획이었다. 그러나 대공은 자객들의 공격을 용감하게 잘 막아냈다. 그러자 부인은 침대에서 뛰쳐나와 옆의 탁자에 숨겨 두었던 단검을 뽑아 들고는 자기 남편을 등 뒤에서 찔렀다. 대공의 부인은 이 일로 인해 교황으로부터 파문을 당했다. 대공부인의 부친은 교황에게 높은 신임을 받고 있는 로렌초 데 메디치를 찾아가 딸이 파문에서 풀려날 수 있도록 도와달라고 간청했다. 딸이 파문에서 풀려나야 하는 여러 이유 중에는, "또 다른 신랑감을 찾아 주려는" 이유도 들어 있었다. 밀라노에서는 갈레아초 공작이 플루타르코스를 애독하는 세 명의 젊은 이에게 살해당한 일도 있었다. 세 젊은이 중 한 명은 공작을 가해하던 중에 죽었는데, 그의 시신은 갈기갈기 찢긴 채 돼지들에게 먹이로 던

져졌다. 나머지 두 명도 몸이 찢기기 전에 고백하길, 범행을 저지르게
된 동기가 "공작이 여자들을 농락했을 뿐만 아니라, 자신들을 폄하하
는 내용의 글을 출간했고", 또 "공작이 여러 사람을 죽였을 뿐만 아니
라, 죽일 때도 가혹한 고문으로 죽였기 때문"이라고 했다. 로마에서는
교황 레오 10세가 자칫 암살당할 뻔한 사건이 벌어지기도 했다. 음모
자들에게 매수된 교황의 주치의가 교황의 치루에 독약을 섞은 붕대를
감아 독살시키려다 발각된 것이다. 음모의 주동자인 페트루치 추기경
은 사형을 당했다. 여러분은 리미니의 명문가인 말라테스타 가문이나
페라라의 명문가인 에스테 가문의 역사를 살펴보더라도 마찬가지로 여
러 대에 걸쳐서 암살과 독살이 수시로 자행되었던 사실을 접하게 될
것이다. 혹시 여러분이 지적이고 자유주의를 표방하며 올바른 메디치
가문의 인물5)이 통치하던 피렌체는 그래도 이탈리아의 다른 도시국가
들보다 사정이 조금 나을 것으로 기대할지도 모르겠으나, 천만의 말씀
이다. 예컨대, 파치 가문은 모든 권력을 메디치 가문이 틀어쥐고 있는
데 불만을 품고 피사의 대주교와 연합하여 메디치가의 두 형제를 살해
할 음모를 꾸민다. 교황 식스투스 6세도 이 음모의 공모자였다. 이들
은 산타 레파라타 성당에서 거행되는 미사 중에 거사하기로 정하고,
거양성체 순간에 습격을 감행했다. 음모 가담자 중의 하나인 반디니가
줄리아노 데 메디치를 단검으로 찔렀다. 그런 다음 프란체스코 데이
파치가 이미 죽어 나뒹구는 시신을 마구 찔러댔다. 그는 너무나 격분
한 나머지 자기 칼에 엉덩이를 찔렀다. 그는 그런 다음 메디치가의 측
근 한 사람을 죽였다. 로렌초는 부상을 입었지만 용맹하게 대항했다.
다행히 그는 칼을 뽑아들 시간적 여유가 있었으며, 팔에 감은 망토를
방패 삼아 싸웠다. 마침내 메디치가의 측근들이 모두 그의 주변으로
몰려들어 칼과 몸으로 그를 에워싸며 지켜 줌으로써, 로렌초는 성구실

5) 피렌체를 실질적으로 통치했던 로렌초 데 메디치(1449~1492: 일명 로렌초
 일 마니피코[위대한 로렌초])를 일컫는다.

로 피신할 수 있었다. 하지만 대주교를 포함한 다른 30여 명의 음모
가담자들은 같은 시각에 피렌체 정부청사로 쳐들어가 정부를 장악해
버렸다. 그러나 청사의 행정관은 기지를 발휘하여 업무를 개시하면서
청사 문을 걸어 잠가 안에서는 열고 나갈 수 없도록 했다. 음모를 꾸
민 자들이 쥐덫에 갇힌 형국이었다. 뒤이어 무장한 군중이 사방에서
몰려들었다. 성난 군중은 성직자 복장을 한 대주교를 처음부터 음모를
꾸몄던 프란체스코 데이 파치와 나란히 교수형에 처했다. 함께 교수형
을 당한 또 다른 고위성직자는 분을 이기지 못한 나머지 자기 곁에 대
롱대롱 줄에 매달린 또 다른 공모자를 야무지게 깨문 채 숨을 거두었
다. "스무 명가량의 파치 가문 사람들과 같은 수의 대주교 가문 사람
들의 육신이 동시에 갈기갈기 찢어졌다. 그리고 다른 예순 명의 육신
은 청사 창문에 매달았다." 살육전에 가담했던 안드레아 델 카스타뇨
는 친구가 발명한 유화를 가로채기 위해 그를 죽였는데, 공교롭게도
수많은 사람들이 교수형을 당한 그날의 광경을 그림으로 그리는 임무
를 부여받게 되었다. 이런 연유로 그는 나중에 "교수형당한 이들의 화
가"란 별명으로 불리게 되었다.

　이처럼 당시에 벌어졌던 끔찍한 이야기를 하자면 한도 끝도 없을 것
이다. 다만 이 이야기 하나만큼은 꼭 소개하고자 하는데, 왜냐하면 이
이야기에 등장하는 인물은 우리가 조금 후에 또다시 언급하게 될 테
고, 또 이 이야기는 바로 마키아벨리가 들려주는 이야기이기도 하기
때문이다. "어려서 고아가 된 올리베레토 데 페르모는 외삼촌 중의 하
나인 조반니 폴리아니의 보살핌 속에 성장했다." 그 후 그는 형제들에
게서 무술을 익혔다. "그는 지성을 타고났고 또 심신이 강인했기 때문
에 단시일 내에 무리에서 두각을 나타내게 되었다. 하지만 그는 동료
들과 비교되는 것이 싫어서, 몇몇 페르모 시민의 도움을 받아 도시를
자기 것으로 만들겠다고 결심하고는, 외삼촌에게 고향을 떠난 지 벌써
여러 해가 지났으며, 그래서 외삼촌과 고향이 그립고, 또 자기 유산을

잠시 돌아보고 싶다는 내용의 편지를 써서 보냈다. 그리고 자신이 이처럼 고생을 사서 하기로 한 것은 오로지 명예를 얻기 위해서이고, 자신이 그간에 세월을 헛되이 보내지 않았다는 사실을 고향 사람들이 알 수 있도록, 고향에 갈 때는 백여 명의 벗이자 기사들과 종복을 거느리고 갈 테니, 외삼촌이 페르모 주민들에게 명령을 내려 자신의 일행을 영광스럽게 맞이하도록 해주었으면 좋겠다는 부탁을 덧붙였다. 그러면 올리베레토 자신에게도 영광일 테지만, 아주 어릴 적부터 그를 보살펴 준 외삼촌 조반니에게도 영광이 될 것이란 말도 했다. 조반니는 어린 조카를 맞이하기 위해 해줄 수 있는 모든 것을 해주었다. 그는 마을 주민들이 조카 올리베레토를 영광스럽게 맞이하도록 했고, 그러고 나서 자기 집에 머물게 했다. … 올리베레토는 고향에서 할 일을 며칠에 걸쳐 철저하게 준비해 놓은 다음 성대한 연회를 베풀고 외삼촌 조반니와 고을의 유력인사들을 모두 초대했다. 그리고 연회가 끝나갈 무렵 올리베레토는 교황 알렉산데르와 그의 아들의 위대함이며 그들이 가지고 있는 복안 등의 심각한 사안들에 관한 이야기를 일부러 장황하게 늘어 놓다가, 갑자기 자리에서 일어서더니 장소를 옮겨 은밀한 곳에서 이야기를 계속하자고 제안했다. 그가 어느 방으로 들어가자, 조반니와 다른 사람들도 뒤따랐다. 그러나 이들이 방에 들어서자마자 숨어 있던 무장군인들이 습격해 조반니와 뒤따르던 이들을 모조리 죽여 버렸다. 그런 다음 올리베레토는 말을 타고 마을을 누비면서 무장군인들에게 마을 주청사를 에워싸도록 했다. 겁을 집어먹은 주민들은 올리베레토의 명령에 따라 새로 정부를 구성했고, 올리베레토는 그 수장이 되었다. 그는 이처럼 마을을 장악하고 나서 자기에게 대항하는 사람들을 모조리 잡아 죽였다. … 그는 1년 만에 주변의 모든 도시들에 무서운 존재로 인식되었다.”

이런 유의 잔혹행위는 빈번했다. 체사레 보르자의 생애는 온통 피로 얼룩졌고, 로마냐 지방이 교황청에 복속될 때도 무수한 배반과 암살이

행해졌다. 바로 이것이 봉건시대의 진면목인 셈이다. 이 시대에 살았던 사람들은 너 나 할 것 없이 자기 자신 말고는 딱히 믿을 데가 없는 터라 자기 자신이 스스로를 지키면서 다른 사람을 공격할 수밖에 없었고, 정부로부터의 간섭이나 법의 제재라고는 받지 않으면서 자신의 야망이나 복수를 잔학무도한 방법으로 이루려 했다.

그러나 15세기의 이탈리아와 중세 유럽을 가르는 가장 커다란 차이점은 이 시대의 이탈리아인들이 매우 교양이 풍부했다는 점이다. 여러분은 앞에서 이 시대가 얼마나 높은 수준을 유지하고 있었는지를 일깨워 주는 수많은 사례를 보았다. 하지만 문화적으로는 지극히 우아하고 기호 또한 매우 고상했던 데 반해, 당시 사람들의 성격이나 마음상태는 놀랄 정도로 잔혹했다. 르네상스기의 이탈리아인들은 학식이 있고 예술에 조예가 깊으며 대화에 능하고 정중하고 사교적이지만, 동시에 쉽게 무기를 휘두르고 암살과 살인도 마다하지 않았다. 이들은 야만적인 행동을 하면서도 문명인의 논리적 사고력도 겸비하고 있었다. 이들은 지성을 가진 늑대와도 같은 존재라고 할 수 있다. 이제 여러분은 늑대가 자신의 종(種)에 대해 사색을 펼친다고 가정해 보라. 이를테면 늑대가 살인에 관한 규범을 만들어 낼 법도 하다. 그런데 이런 일이 당시의 이탈리아에서 실제로 있었다. 철학자들은 자신들의 눈으로 직접 본 내용을 이론으로 정립했을 뿐만 아니라, 이런 세상에서 살아남고 또 성공하려면 마땅히 간악한 인간이 되어야 한다고 암시하고 부추기기까지 했다. 이와 같은 이론을 역설한 대표적인 철학자가 바로 마키아벨리이다. 위대하고 정직하며 애국자이고 천재성을 지녔던 그가 배반이나 암살을 정당화하거나 적어도 용인할 목적으로 저술한 책이 바로 《군주론》이다. 어쩌면 마키아벨리는 간악한 행동양식을 용인하거나 정당화한 것은 아니었다고 말할 수도 있다. 왜냐하면 그는 이미 분노를 넘어섰고, 의식의 차원을 뛰어넘었다고도 볼 수 있기 때문이다. 이를테면 그는 인간성에 관한 학자이자 전문가로서 분석하고 설명

한 셈이다. 그는 사료를 제시하고 주석을 달 뿐이다. 그는 마치 외과 수술 과정을 기록하는 듯한 냉정한 필치로 어디까지나 사실에 입각해서 진상을 밝히는 보고서를 피렌체의 행정관들에게 보낸다. 그가 보낸 보고서의 제목은 다음과 같다.

'발렌티노 공작이 비텔로초 비텔리와 올리베레토 데 페르모, 파골로 영주, 그라비나 오르시니 등을 살해하기 위해 사용한 방법 기술'

"존엄하신 귀공들께. 제가 시니갈리아 사건에 관해 작성한 보고서를 귀공들의 영주관에서 모두 수령한 것은 아니었던 관계로, 제가 자초지종을 밝히는 편이 합당하다고 사료됩니다. 제가 말씀드릴 내용은 지극히 희귀하고 기억할 만한 내용을 담고 있는 고로 기꺼운 마음으로 경청해 주시리라 기대하옵니다."

공작은 위에 열거한 영주들로부터 공격을 받은 바 있었지만, 이들에게 대항하기에는 역부족이었다. 공작은 이들에게 화평을 청하고, 많은 것을 약속했으며, 이미 뭔가를 주었고, 상냥한 말로 대하고, 동맹자가 되어주고, 또 이들에게 함께 의논할 일이 있다면서 회합을 제안했다. 이들은 두려운 마음이 드는 탓에 오랫동안 주저했다. 하지만 공작이 계속 완강하게 요청하고, 또 이들의 기대와 탐욕이 무엇인지 알고서 충족시켜 주는가 하면, 사근사근하면서도 충직한 태도를 보여줌으로써, 마침내 이들은 수하의 군인들을 이끌고 공작이 거주하는 시니갈리아의 궁전에 따뜻한 환대를 받으며 입성했다. 이들이 말을 타고 성안으로 들어서자 공작은 정중하게 맞아 주었다. 하지만 이들은 "공작의 처소에 이르러 모두 말에서 내리고 그를 따라 은밀한 방으로 들어가자마자 감금을 당했다". "곧이어 말에 오른 공작은 수하의 군인들에게 올리베레토의 영지와 오르시니의 영지를 약탈하라고 명령했다. 하지만 공작의 병사들은 올리베레토의 영지에서뿐 아니라 시니갈리아

에서도 마구잡이로 약탈을 했기 때문에, 만일 공작이 병사 여러 명을 죽이면서까지 자제를 촉구하지 않았더라면 시니갈리아 또한 모조리 초토화될 뻔했다."

윗사람이 강도처럼 행동을 하니 아랫사람들도 자연히 강도가 되지 않을 수 없었던 것이다. 바로 폭력이 군림하는 곳이면 어디서든 목격할 수 있는 장면이다. "밤이 찾아오고 소란이 수그러들자, 공작은 비텔로초와 올리베레토를 죽일 때가 되었다고 생각했다. 그래서 공작은 이들을 끌어다가 목을 매달아 죽였다. 비텔로초는 죽기 전 교황에게 자기가 지은 모든 죄를 사해 주도록 부탁한다고 했다. 반면에 올리베레토는 자기네들이 공작을 해치기로 한 것은 순전히 비텔로초의 사주 때문이라고 모든 죄를 그에게 전가하고, 울면서 살려 달라고 애원했다. 파골로와 그라비나 공작은 교황이 피렌체의 대주교인 오르시노와 야코포 데 산타 크로체 공을 체포했다는 소식이 전해지기 전까지 살려 두었다. 그러다가 이 소식이 전해진 1월 18일에 두 사람 역시 피에베 성에서 목이 졸려 죽었다."

이상은 실제로 있었던 사건을 전하는 말에 불과하다. 하지만 마키아벨리는 사실의 전달에만 그치지 않고, 교훈을 이끌어 내기도 한다. 마키아벨리는 이탈리아인들이 모범으로 삼을 만한 군주상을 제시하기 위해 크세노폰[6]이 저술한 《키루스》처럼 사실과 상상력을 반반씩 섞어 《카스트루초 카스트라카니의 생애》란 책을 펴내기도 했다. 카스트루초는 부모로부터 버림받은 아이로, 그로부터 2백 년 전 루카와 피사를

6) 크세노폰(Xenophōn 기원전 426/430~355)은 고대 그리스의 철학자이자 역사가이다. 그는 페르시아의 왕자 키루스에게 고용된 그리스 용병대에 들어가서 맹활약을 펼친 바 있는데, 이때의 경험을 토대로 집필한 《소아시아 원정기》(《키루스 원정기》라고도 불림)는 서술이 사실적이고 세부묘사에서 매우 뛰어난 반면, 서술을 꾸미는 허구적 연설은 부자연스럽고 인위적인 분위기를 갖고 있다고 평가된다.

지배하는 통치자로 성장해서 피렌체를 위협할 정도로 위세를 떨쳤던 인물로 그려진다. 마키아벨리에 의하면, 카스트루초는 "훌륭하고 다행스런 수많은 업적을 이룩함으로써 모든 이에게 크게 귀감이 될 만"하고, "사람들의 기억 속에 위인으로 남게 되었을 뿐 아니라, 그의 벗들은 이구동성으로 그 어느 시대에서도 찾아볼 수 없는 모범적인 군주였던 그를 기린다"고 했다. 그렇다면 이토록 사람들로부터 영원토록 칭송을 받는다는 이 인물의 행적이 어떠했는지 보도록 하자.

루카의 포조 가문이 카스트루초에게 반기를 들고 반란을 일으키자, "나이가 지긋하고 평화를 사랑하는" 스테파노 포조가 반란을 일으킨 자들을 만류하며 자신이 나서서 사태를 해결하겠노라 약속했다. "그래서 이들은 무기를 잡았을 때처럼 무모하게 무기를 내려놓았다." 카스트루초가 돌아왔다. "스테파노는 카스투르치오가 반란을 무마한 자신에게 큰 빚을 졌다고 여기며 그를 찾아가서 자기 자신이 아니라 자기 가문 사람들이 젊은 혈기로 경솔하게 반란을 일으켰던 일을 오랜 우정과 과거에 자기 가문에게 진 빚을 생각해서라도 너그러이 용서해 줄 것을 요청했다. 그러자 카스트루초는 너무 걱정할 것 없다고 공손하게 노인을 달래면서, 반란이 일어났을 때 걱정스러웠던 만큼 반란이 누그러들게 되어 참으로 다행이라고 했다. 그는 스테파노에게 반란을 일으켰던 모든 이들을 오게 하라고 이르고, 자신이 은혜와 관대함을 보일 수 있다는 사실을 신에게 감사한다는 말도 덧붙였다. 이리하여 반란을 일으켰던 포조 가문 사람들이 스테파노와 카스트루초의 말을 믿고 모두 모이자, 그는 스페타노를 포함해 모두를 가두고 나서 죽여 버렸다."

마키아벨리가 칭송했던 또 다른 인물은 바로 극악무도한 살인자이자 세기의 배신자인 체사레 보르자였다. 그는 휴런족이나 이로쿼이족이 전쟁을 대하듯 평화를 대하는 인물이었다. 다시 말해, 그는 평화를 유지한다는 명목 하에 온갖 권모술수와 악행이며 매복을 너무도 당연한 권리이자 의무인 양 일삼았다. 그는 모든 이들에게 간악하게 행동했

고, 심지어 자기 가족이나 자신을 믿고 따르던 심복에게조차 그랬다.
어느 날 그는 자신이 잔악무도하다는 세간에 떠도는 소문을 잠재울 심
산으로, 자신에게 충성을 다 바치고 나라를 순탄하게 지배할 수 있도
록 도왔던 로마냐의 통치자 레미로 데 오르코를 잡아들였다. 그다음
날 시민들은 광장에서 공포와 만족이 뒤섞인 심정으로 피 묻은 칼이
놓인 옆자리에 두 토막 난 레미로 데 오르코의 시신을 볼 수 있었다.
공작은 너무 잔혹하게 통치했던 레미로 데 오르코를 자신이 벌했다고
공표하고, 자신은 백성을 보호하고 정의를 수호하는 선량한 군주임을
과시했다. 이런 행동에 대해 마키아벨리는 다음과 같이 결론지었다.

> "모든 이들은 자신들의 군주가 약속한 말을 실천하고 온전하면서도
> 현명하게 처신하는 데 대해 칭송을 아끼지 않았다. 하지만 우리는
> 지금과 같은 시대에는 군주가 자신이 한 말을 지키지 않고, 계략으
> 로 사람들을 호도하며, 종국에는 자신에게 충성했던 이들을 파괴할
> 수도 있다는 사실을 경험적으로 보아 왔다. … 현명한 군주라면 자
> 신이 한 말이 본인 스스로에게 해를 끼칠 수도 있고 또 약속했던 시
> 기와 정황이 같지 않을 수도 있기 때문에, 약속한 것을 지킬 수도
> 있고 그렇지 않을 수도 있다. 요컨대 군주는 언제든 자신이 한 말을
> 번복할 수 있는 정당한 사유를 가지는 셈이다. 그렇긴 하지만 이런
> 경우라도 그럴듯하게 포장할 수 있어야 하며, 권모술수를 능숙하게
> 구사해야만 한다. 사람들이란 매우 단순하고 목전의 관심사에 몹시
> 신경을 쓰기 때문에 속이고자 작정하면 속아줄 사람들은 언제나 있
> 는 법이다."

이 같은 풍습과 격언이 당시 사람들의 사고방식에 커다란 영향을 끼
치지 않을 수 없었을 것이다. 요컨대 당시엔 정의며 경찰력이란 것은
전혀 존재하지도 않았고, 테러나 암살이 수시로 자행되었으며, 가차
없이 복수하는 풍토 탓에 언제 죽을지 모른다는 불안감이 상존하고,

폭력에 호소하려는 고질적인 습관이 뿌리 깊었던 시대이다. 당시 사람들은 극단적이고 돌발적으로 행동하는 경향이 있었다. 이들은 여차하면 다른 사람을 죽이거나 죽게 했다.

게다가 당시 사람들은 끊임없이 극한적인 위험 속에서 살아야 했기 때문에 마음속엔 언제나 커다란 불안감과 비극적인 정염이 깃들어 있었다. 이들은 감정의 미세한 뉘앙스 따위에는 관심을 쏟지 않는다. 이들은 공연한 비판정신도 발휘하지 않는다. 이들의 가슴을 가득 채우는 감동은 거대하고 단순한 것이다. 이들은 자기 자신에 대한 존경심이나 행운 따위에는 아랑곳하지 않는다. 중요한 것은 오로지 자신과 가족들의 삶뿐이다. 이들은 레미로나 포조, 그라비나, 올리베테로처럼 언제라도 일순간에 정상에서 나락으로 떨어질 수도 있고, 살인자가 휘두르는 칼이나 조여 오는 암살자의 끈을 피해 식은땀을 흘리며 악몽에서 깨어나기도 한다. 삶이 그야말로 폭풍우와 별반 다를 바 없는 탓에 언제고 투지로 맞서야만 한다.

나는 이제 여러분에게 이 모든 특성들을 한 실존인물의 삶을 통해서 추상적이 아니라 매우 구체적으로 보여주려 한다. 다름 아니라 당시 사람이 직접 자기 손으로 쓴 회고록을 말하는데, 아주 단순한 문체를 취하고 있어서 오히려 생생하고, 그 어떤 논저보다도 당시 사람들이 지녔던 감수성과 사고방식, 또한 사는 방식이 집대성되어 있으며, 이를 아주 실감나게 증언하는 책이다. 바로 벤베누토 첼리니의 회고록이다. 그는 이 시대의 이탈리아에 르네상스를 가져왔고, 사회에는 해악을 끼치면서도 예술은 오히려 드높였던 바로 그 격렬한 열정과 위태로운 삶의 여건, 자발적이고도 강렬한 천재성 등의 역량을 한 몸으로 고스란히 구현하는 인물이다.

우선 이 첼리니란 인물에게서 찾아볼 수 있는 가장 커다란 특징으로는 강력한 내적 탄성과 넘치는 용맹성, 신속하면서도 극한적인 결단력, 드넓은 행동반경과 역경을 이겨내는 놀라운 능력 등을 들 수 있

다. 요컨대 그는 전혀 손상되지 않은 기질을 무한하게 발휘할 수 있는 역량의 소유자였다. 그는 혹독한 중세적 분위기에서 잔뼈가 굵었고, 요즘처럼 오래도록 보호받은 환경에서 평온한 삶을 영위하는 현대인라면 도저히 꿈도 꿀 수 없는 전투적 기질, 불굴의 투지 등 한마디로 기막힌 동물적 능력을 지녔다. 벤베누토가 16살이고, 그의 남동생 조반니가 14살이었을 때의 일이다. 어느 날 동생 조반니가 어떤 청년으로부터 모욕을 당하고 나서 결투를 신청했다. 두 사람은 도시의 성문에서 만나 칼로 결투를 벌이기로 했다. 결투 중에 조반니가 상대의 칼을 빼앗고 가격해서 상처를 입힌 터였다. 그 순간 갑자기 상대의 가족들이 나타나 칼을 휘두르고 돌을 던져 대는 바람에 조반니가 부상을 당하고 땅에 고꾸라졌다. 이때 첼리니가 나타나 칼을 주워 들고는 자기 동생 곁에서 조금도 물러서지 않는 채 날아오는 돌을 피해 가며 상대편 사람들과 맞섰다. 첼리니가 여러 명을 상대하느라 궁지에 몰렸을 때 마침 지나가던 군인 몇 명이 그의 용기가 너무도 가상하여 편을 들어준 덕택에 무사할 수 있었다. 그 후 첼리니는 동생을 업고서 부친의 집에 당도할 수 있었다. 여러분은 첼리니의 생애를 통틀어 이와 같은 이야기를 수없이 마주치게 된다. 그는 죽을 고비를 스무 차례도 더 넘겼는데, 기적이 아니고서는 도저히 불가능한 일이다. 첼리니는 거리에서건 길에서건 언제나 자기 몸에 칼이나 화승총, 또는 단도를 지니고 다녔다. 언제라도 자신에게 해를 끼칠 수 있는 사감을 품은 적이나 무리에서 이탈한 군인, 강도, 또는 적대적인 온갖 종류의 경쟁자들에게 대비를 해야만 했다. 그는 자기 자신을 방어했고, 대개는 먼저 상대를 공격했다. 가장 놀랍기로는 카스텔 산탄젤로 감옥에서 탈옥했을 때의 행적을 꼽을 수 있다. 자기 방의 침대보를 찢어 만든 밧줄을 타고 엄청나게 높은 장벽을 내려오던 중에 경비병과 마주친 그가 어찌나 험상궂은 표정을 짓던지 경비병은 마치 그를 못 본 듯 보내줘서 잠시 위기를 모면한다. 기둥을 거쳐서 두 번째 성채를 무사히 넘는 데 성공

한 다음, 또다시 밧줄을 타고 내려와야 했지만 밧줄이 너무 짧았다. 별 수 없이 바닥으로 추락했고, 그의 다리뼈가 부러졌다. 그는 다리를 천으로 감고 피를 흘리며 가까스로 도시의 성문에까지 다다를 수 있었다. 하지만 성문은 굳게 닫혀 있었다. 그래서 그는 단도로 성문 밑을 파서 성 너머로 간신히 넘어갈 수 있었다. 그러자 이번에는 개 떼의 습격을 받게 되었으며, 배를 갈라 개를 한 마리 죽인 다음 다행스럽게 짐꾼의 도움을 받아 친구 사이인 대사의 집까지 당도할 수 있었다. 그곳에서야 그는 비로소 살았다고 안심을 할 수 있었다. 왜냐하면 교황으로부터 언질을 받아 놓았기 때문이다. 하지만 그곳에서 그는 불의의 습격을 받고 체포되어 하루에 두 시간 동안만 햇빛이 들어오는 더러운 감옥에 다시 갇히는 신세가 되었다. 처형을 집행하려고 도형수가 찾아왔지만, 동정심을 살 수 있었던 탓에 그날로 처형이 이루어지지는 않았다. 그 후에도 그는 처형당하지 않고 갇혀만 있었다. 감옥은 온 벽에 물이 스미고, 누워 자는 짚더미는 썩었으며, 상처는 아물지 않았다. 그는 그런 상태로 감옥에서 여러 달을 보냈다. 어쨌든 그는 마지막까지 체력으로 버텼다. 그의 육체와 정신은 이를테면 반암과 화강암으로 되어 있다고 할 수 있는 반면, 오늘날의 우리는 그저 백묵과 석고로 되어 있다고 할 수 있다.

그에게는 천부적인 풍요로움이 구조의 힘만큼이나 강력하게 자리잡고 있었다고 할 수 있다. 그 어느 시대의 영혼도 르네상스 시대의 영혼만큼 유연하면서도 풍요롭지는 못했을 것이다. 첼리니의 아버지는 건축가이자 뛰어난 데생화가이고 또 스스로 즐거움을 얻기 위해 혼자서 첼로를 연주하고 노래도 하는 열정적인 음악가이기도 했다. 그의 부친은 훌륭한 목재 파이프오르간이며 쳄발로, 첼로, 류트, 하프 등을 만들었다. 또 상아를 멋지게 조각하기도 하고, 기계를 제작하는 재주도 있었으며, 영주관의 음악대에서 피리를 연주하기도 했고, 라틴어도 조금 하고 시를 짓기도 했다. 당시 사람들은 다재다능했다. 굳이

레오나르도 다빈치나 피코 델라 미란돌라, 로렌초 데 메디치, 레오 바
티스타 알베르티 등을 비롯한 대가들을 언급하지 않는다 할지라도, 그
시대에 살았던 사업가며 상인, 수도승, 장인들 중에는 그 취향이나 평
소 습관에서 오늘날이라면 해당 분야의 최고 전문가라야 가능한 경지
의 실력을 보여줬던 경우가 비일비재하다. 첼리니도 그 중 하나였다.
아버지의 강요에 못 이겨 마지못해 배운 뿔피리였지만, 그는 누구 못
지않게 기막힌 솜씨로 피리를 불 수 있었다. 게다가 그는 일찍부터 데
생과 세공술, 니엘로 상감세공, 법랑 입히기, 동상 제작 및 주물 등의
분야에서 발군의 재주를 나타냈다. 동시에 그는 관련 분야의 전문가
못지않은 엔지니어이자 무기 제조인, 기계 및 요새 건축가이기도 했
다. 그는 프랑스 부르봉 왕가의 군대가 로마를 공략했을 때는 자기가
고안한 석노(石弩)로 적에게 막대한 피해를 입히기도 했다. 또한 그는
화승총에도 능해, 프랑스군 총사령관을 살상하기도 했다. 그는 무기
와 화약도 직접 만들어 사용했고, 2백 걸음 떨어진 곳을 나는 새도 맞
히는 실력을 가지고 있었다. 그는 천재적인 독창성으로 그 어떤 예술
이나 분야에서건 간에 자신만의 독특한 방법을 찾아냄으로써 "모든 이
로부터 칭송"을 받았다. 그의 시대는 왕성한 발명의 시대였다. 당시엔
모든 것이 자발적으로 이루어져서 틀에 박힌 것이라곤 존재하지 않았
다. 또 사람들은 대단히 창조적이라서 어떤 일을 꾀하든 풍요로운 결
과로 이어졌다.

 사람들이 지닌 천성이 강인하며 놀랍도록 풍요로운 생산성을 나타
내고, 그 재능도 활력과 정확성이 결합된 채 발현되며, 나아가 이와
같은 활동이 지속적이면서 웅장하게 이뤄지는 시대에는 사람들의 영혼
도 강렬한 기쁨과 활기, 쾌활함으로 가득 차게 마련이다. 예를 들면,
첼리니는 비극적이고 끔찍한 여러 사건을 겪고 난 다음에 떠난 여행
중에도 내내 이렇게 말했다. "나는 오로지 노래하고 웃기만 했을 따름
이다." 고난을 겪고서도 굴하지 않는 이 같은 낙천성은 당시 이탈리아

에서는 흔히 볼 수 있는 일이었는데, 사람들이 단순했던 만큼 더더욱 그랬다. 첼리니가 하는 말을 들어 보자. "내 누이인 리페라타는 죽은 아버지와 남편, 또 어린 자식을 떠올리며 나와 함께 잠시 슬프게 눈물을 흘리다가 이내 저녁 채비를 했다. 저녁 내내 죽은 가족들 얘기는 다시 꺼내지 않고 대신 재미나고 우스꽝스런 화제로 이야기꽃을 피웠다. 저녁식사는 기가 막히게 맛있었다." 로마에서는 일상적으로 벌어지는 폭력이나 상점의 습격, 암살과 독살 사건이 난무하는 와중에도 맛난 식사며 가장행렬, 우스꽝스런 발명품, 거침없는 애정행각 등이 아무렇지도 않게 끼어듦으로써 마치 당대에 그려진 베네치아 유파나 피렌체 유파의 대작 누드화를 바라보는 듯한 느낌을 준다. 여러분은 이런 사실을 당시에 쓰인 여러 문헌에서 직접 확인할 수 있다. 하지만 너무 적나라해서 공개적으로 소개하기가 결코 쉽지 않다. 이처럼 당시 사람들은 조금도 꾸밈이 없고 솔직했다. 당시의 사람들이 저속하고 외설스러웠다고 해서 영혼까지 타락한 건 아니었다. 다만 르네상스 시대의 사람들은 마치 물이 흐르듯 마음껏 웃고 즐겼을 따름이다. 우리는 관능이 철철 넘쳐흐르는 당시의 예술작품이나 당대 사람들의 행동에서 건강한 영혼과 온전하면서도 활력에 넘치는 감각, 흥에 겨워하는 동물적 낙천성과 마주하게 된다.

이 같은 정신적, 육체적 구조는 내가 방금 전 묘사했던 대로의 상상력으로 자연스레 이어진다. 이런 식으로 형성된 인간은 현대의 우리와는 달리 대상을 파편적으로 보지 않으며, 말이라는 매개를 통해서 접근하는 대신 이미지를 통해 통째로 파악한다. 이들의 사고는 현대를 사는 우리와는 달리 결코 추상적 요소들로 갈라지고 분류되고 고정돼 있지도 않았다. 이들의 사고는 다채롭고 생생하며 온전하게 뿜어진다. 우리 현대인은 추론하지만, 이들은 '본다'. 이런 까닭에 르네상스 인들은 견자(見者)인 경우가 많았다. 정취 어린 이미지로 가득한 이들의 머리는 언제나 부글부글 끓고 태풍이 몰아쳤다. 벤베누토 첼

리니는 어린아이와 같은 순진한 믿음을 가지고 있었다. 그는 여느 기
층민이나 다름없이 미신을 신봉했다. 피에리노란 인물이 첼리니 자신
과 그의 가족에 대해 험담을 늘어놓다가 분노가 치밀어 오르자 이렇게
외쳐 댔다. "내가 한 말이 사실이 아니라면 내 집이 무너져서 나를 덮
칠 것이다." 한데 얼마 후 그의 집이 실제로 무너져 내렸고, 그 와중
에 그는 다리를 다쳤다. 첼리니는 이 일이 피에리노의 거짓말을 응징
하는 신의 섭리에 따른 것이라 여겼다. 또한 첼리니는 로마에 있을 때
알게 된 어떤 마법사가 밤에 그를 콜로세움에 데려가서 숯불에 가루를
던지며 주문을 외우던 일을 대단히 심각한 어조로 이야기하기도 한다.
그러자 콜로세움 여기저기서 유령이 출현하는 광경을 보았다고 한다.
그는 이날 환영을 보았음에 틀림없다. 감옥에 갇혀 있을 때에도 그는
머릿속이 부글부글 끓어오르곤 했다. 하지만 그는 자신이 입은 상처
나 더러운 공기에도 불구하고 죽지 않고 살아 있는 것은 신의 가호가
있었기 때문이라고 믿었다. 그는 자신의 수호천사와 오래도록 대화를
나누기도 했다. 그는 꿈에서건 생시에서건 또다시 태양을 볼 수 있기
를 간절히 바랐었는데, 과연 어느 날 눈을 떠보니 태양이 환하게 비치
는 곳에 자기가 누워 있고, 또 그곳으로부터 예수 그리스도와 성모 마
리아가 걸어 나와 자기한테 축복을 내리고 또 하늘의 성전도 보여주었
다는 말을 하기도 한다. 당시의 이탈리아인들은 이 같은 이야기를 자
주 했다. 사람들은 방탕하고 난폭하게 굴거나 극도로 간악한 행동을 하
고 나서 일순간에 정반대의 면모를 보여주곤 했다. "페라라 공작은 48
시간 동안 오줌도 누지 못하는 중병에 걸려서 앓아눕자 신을 찾았고 또
사람들에게 그간 밀렸던 봉급을 지급하도록 했다." 에르콜레 디 페라
라[7]는 통음난무를 벌이고 나서 자기 수하의 프랑스 음악인들과 더불어
찬송미사를 드리러 가기도 했다. 그는 죄인들을 노예로 팔아 치우기 전

7) 에르콜레 디 페라라(Ercole di Ferrara, 1431~1505)는 르네상스기에 이탈
 리아의 페라라를 지배하던 통치자였다.

에 눈알을 뽑고 팔을 잘랐던 인물이지만, 부활절 주간의 성 목요일에는 가난한 사람들의 발을 씻겨 주기도 했다. 마찬가지로, 알렉산데르 교황은 친아들이 암살당했다는 소식을 듣자 가슴을 치면서 모여 있던 추기경들 앞에서 자신이 저질렀던 범죄를 털어놓기도 했다. 이런 때 르네상스인들의 상상력은 쾌락에 빠져드는 대신 두려움에 잠겨들고, 육체적 쾌락에 나뒹굴 때와 유사한 메커니즘에 의해 종교적 심성에 젖어든다.

　이처럼 맹렬하고 들끓는 지성, 강렬한 이미지로 영혼과 전 존재를 뒤흔들어 놓는 내면의 전율로부터 이 시대 사람들 특유의 행동양식이 태어난다. 그것은 바로 주저나 망설임 없이 단도직입적으로 극한을 향해 돌진하는 성향인데, 싸움을 하거나 사람을 죽이고 피를 흘릴 때도 마찬가지이다. 우리는 벤베누토 첼리니의 생애를 통해 이렇듯 격렬하고 극적인 순간과 무수히 마주치게 된다. 그는 자기를 비판하는 두 명의 동료 세공사와 맞닥뜨린 적이 있었다.

　"나는 두려움의 색깔[8]을 알지 못하기 때문에 이들의 위협을 대수롭지 않게 여겼다. … 그러던 차에 이들의 사촌 중 하나인 게라르도 구아스콘티란 인물이 아마도 이들의 사주를 받고 그랬겠지만, 벽돌을 나르는 당나귀가 우리 곁을 지나는 순간 당나귀를 우리 쪽으로 쓰러뜨렸다. 나는 몹시 아팠다. 나는 즉시 일어나 그가 웃고 있는 모습을 보고서 그의 관자놀이를 어찌나 세게 후려쳤던지 그가 그만 의식을 잃고 죽은 듯이 뻗어 버렸다. 그러면서 나는 그놈의 사촌들을 행해 이렇게 소리쳤다. '너희 같은 비굴한 녀석들이 어떻게 되는지 똑바로 봐 두거라!' 그러자 수적으로 우세했던 이들은 그것만 믿고서 나를 덮치려 했고, 나는 분노가 치밀어 오르는 가운데 작은 단도를 꺼내 들며 이렇게 외쳤다. '너희 중 한 놈이 어서 가서 임종성사를 맡아줄 신부님을 모셔오거라. 바로 송장을 치워야 할 테니까.' 이 말에 놈들은 움찔하며 감

8) [원주] 르클랑쉐(*Leclanché*)의 번역.

히 쓰러져 있는 자기네 사촌을 돌볼 엄두를 내지 못했다.”

　첼리니는 이 일로 피렌체의 사법을 담당한 8인의 법정에 소환되어 밀가루 네 되의 벌금형을 받았다.

　“나는 어찌나 화가 나고 몸이 떨려오는지 마치 독사라도 된 듯한 심정으로 극단적인 조치를 취하기로 했다. … 나는 8인의 사법관들이 저녁 먹으러 갈 때까지 기다렸다가 마침내 나 혼자 남았으며, 나를 감시하는 비밀경찰이 없다는 사실을 확인하고 나서 궁전을 빠져나와 나의 가게로 달려가 단도를 집어 들었다. 그런 다음 나는 쏜살같이 놈들의 집으로 향했다. 놈들은 식탁에 앉아 있었다. 애초에 분란을 일으켰던 장본인인 풋내기 게라르도가 나를 보고서 즉시 달려들었다. 나는 놈의 가슴을 향해 단도를 휘둘렀는데, 살갗에는 전혀 닿지 않고 녀석의 상의와 깃, 셔츠만 앞뒤로 구멍이 뻥 뚫리게 만들었다. 놈은 내가 단도를 얼마나 능숙하게 놀리는지 보았고 또 자기 옷이 찢기는 소리에 잔뜩 겁을 먹은 기색이 역력했다. 놈은 공포에 질려 바닥에 쓰러졌다. 나는 큰 소리로 외쳤다. ‘이런 비겁한 녀석 같으니라고! 오늘이 너희들 모두의 제삿날인 줄 알아!’ 그러자 놈의 아비며 어미, 그리고 누이들이 최후의 심판의 순간이 당도한 줄 생각하고 무릎을 꿇고 살려 달라고 빌었다. 나는 이들이 또다시 저항하지 않고 또 게라르도도 바닥에 죽은 시체처럼 엎어져 있는 것을 보고서 더 이상 행동을 취한다는 것이 비겁하다는 생각이 들었다. 그러면서도 나는 분을 제대로 삭이지 못한 채 계단을 내려왔다. 거리에 당도해 보니 놈의 다른 가족들이 적어도 열 명가량은 모여 있었다. 어떤 놈은 쇠로 된 삽을 들었고, 또 어떤 놈은 여전히 쇠로 된 큰 파이프며 망치, 모루, 몽둥이 따위를 들고 있었다. 나는 황소처럼 놈들에게 달려들어 한꺼번에 네다섯 명을 쓰러뜨렸고, 함께 넘어지면서 단도로 여기저기를 찔러 댔다.”

　첼리니는 마치 불꽃에 뒤이어 폭발물이 터지듯, 생각이 떠오르면 즉시 행동에 옮겼다. 폭발력이 너무도 강렬하여 생각이나 두려움, 정의

감 내지는 계산이며 추론 따위가 개입할 짬이 없었다. 문명인이나 겁이 많은 사람이라면 의당 화를 내는 순간과 마지막에 나타나는 행동 사이에 간격이 생기고, 그 간격이 두 순간 사이에 일종의 완충지대를 형성했을 텐데 말이다. 한번은 그가 머물렀던 여관의 주인이 잔뜩 겁을 집어먹은 채 그에게 필요한 것들을 건네주기 전에 돈을 달라고 말했던 적이 있었다. 어찌 보면 여관 주인이 겁을 집어먹었던 것은 너무도 당연한 일이었다. "나는 간밤에 분해서 한숨도 자지 못하고, 어떻게 복수를 할까 고심했다. 나는 우선 여관에 불을 지르고, 그런 다음 여관집 마구간에 있는 쓸 만한 말 몇 마리의 목을 딸까도 생각해 보았다. 별로 어려운 일은 아니지만, 우리가 일을 저지르고 나서 도망갈 방도가 딱히 떠오르지 않았다." 그래서 그는 결국 침대 네 개를 도끼로 부수고 단도로 매트를 찢어 놓는 것으로 만족해야만 했다. 또 언젠가 그가 피렌체에서 불후의 명작 〈페르세우스〉를 주조하고 있을 때 몸에서 열이 나고 또 무더운 날씨와 여러 날 밤을 지새웠던 탓에 몹시 앓아누운 적이 있었다. 하인이 달려와 주조물이 제대로 안 됐다는 말을 전했다. "나는 저 하늘 끝에서도 들릴 만큼 큰 목소리로 고함을 질러 댔다. 나는 즉시 침대에서 일어나 하녀들이며 제자들, 그리고 나를 도와주러 온 이들에게 마구 주먹을 휘두르고 발길질을 해대며 옷을 챙겨 입었다." 또 한번은 그가 병이 났을 때 의사가 술을 마시지 말라고 한 적이 있었다. 그를 가엾게 생각한 하녀가 그에게 물을 가져다주었다. "내가 나중에 들은 바로는, 펠리체가 이 소식을 듣고서 기절할 정도로 놀랐다고 한다. 그는 즉시 몽둥이를 집어 들고 하녀에게 '이런 배신자, 네가 첼리니를 죽였어!'라고 외치며 마구 때려 댔다." 하인들도 그들이 섬기는 주인들이나 마찬가지로 여차하면 몽둥이는 물론이고 칼을 휘둘렀다. 한번은 첼리니가 카스텔 산탄젤로 감옥에 수감돼 있는 동안 그의 제자인 아스카니오가 우연히 미켈레란 인물을 만났다가, 그가 자기 스승을 놀릴 뿐만 아니라 스승이 틀림없이 죽었을 거라고 말

하자 격분한 일이 있었다. 아스카니오가 이렇게 외쳤다. "스승님은 살아 계셔. 죽어야 할 놈은 바로 너야!" 그러고는 즉시 "두 차례에 걸쳐 상대편 머리를 칼로 가격했다. 아스카니오가 상대를 쓰러뜨리자, 상대는 미끄러지면서 오른손 손가락이 셋이나 잘라졌다." 이런 일은 그야말로 비일비재하다. 첼리니는 자기 제자 루이지와 귀부인 펜테실레아, 그의 적 폼페이오, 여러 명의 여관주인, 영주, 강도 등을 프랑스와 이탈리아를 비롯한 곳곳에서 죽이거나 다치게 했다. 마지막으로 이야기 하나만 더 들려주고자 한다. 이 이야기에 담긴 여러 정황에 비추어 당시 사람들이 느끼는 감정이 어떤 것이었는지 짐작해 보라.

첼리니는 자기 제자 중 하나인 베르티노 알도브란디가 방금 살해당했다는 소식을 접했다.

"그러자 내 가엾은 형제 중 하나가 천 리 밖에서도 들릴 정도로 고함을 질러 댔다. 그리고 나서 그는 조반니에게 물었다. '대체 어떤 녀석한테 당했는지 말해줄 수 있겠지?' 조반니는 살인자가 긴 칼을 소지했으며, 푸른 깃털을 꽂은 모자도 쓰고 있었다고 했다. 그러자 그는 바깥으로 뛰쳐나가 전해들은 바에 따라 살인자를 찾아내고, 매복해 있는 무리 안으로 뛰어들었다. 그가 어찌나 재빠르고 무자비하던지 아무도 막지 못했다. 그는 발로 살인자의 배를 냅다 걷어차고, 살인자의 육신을 마구 난자하면서 칼로 위협하여 땅바닥을 기게 만들었다. 그런 다음 그가 함께 매복하고 있던 다른 일당들을 혼자서 용맹하게 공격하자 이들은 도망치기 시작했고, 그 와중에 그는 화승총을 든 자가 자기 방어를 위해 쏜 총탄에 안타깝게 오른쪽 무릎에 부상을 입었다. 그가 쓰러졌고, 매복조는 또다시 제 2의 상대가 나타날까 봐 두려운 마음에 부리나케 도주했다."

사람들은 부상당한 젊은이를 첼리니의 집으로 데리고 왔다. 수술을 했지만 성공하지 못했다. 당시만 하더라도 외과의사가 무지했던 탓에 젊은이는 부상을 이기지 못하고 숨을 거둔 것이다. 사태가 여기에 이

르자 첼리니는 분노에 사로잡히고, 그의 머릿속에는 온갖 생각이 맴돌았다.

"내가 온종일 한 일이라곤 '사랑에 빠진 정부(情婦)처럼' 내 형제를 화승총으로 쏜 놈을 '곁눈질하는' 것뿐이었다. 그놈을 시도 때도 없이 감시해야 한다는 일념에 잠을 잘 수도 없고 먹을 수도 없었으며, 고약한 지경에 빠져들게 되었다. 나는 이제 내가 감행하려 하는 행동이 설사 비겁한 짓이라 할지라도 어떻게 해서든 이런 고약한 상황에서 벗어나야겠다고 결심했다.

나는 사냥칼처럼 생긴 커다란 단도를 숨긴 채 놈이 눈치채지 못하게 다가갔다. 칼등으로 놈의 머리를 내리치려 했으나, 놈이 갑자기 뒤를 돌아보는 바람에 내 칼은 놈의 왼쪽 어깨뼈만 부러뜨렸다. 놈은 일어섰고, 나는 칼을 땅에 떨어뜨렸다. 그리고는 놈은 고통으로 신음하며 냅다 도망치기 시작했다. 뒤를 쫓던 나는 네 걸음 만에 놈을 붙잡아 깊이 숙인 놈의 머리 위로 단도를 꽂았는데, 칼날이 목뼈와 목덜미 사이에 어찌나 깊이 박혔던지 도저히 빼낼 수가 없었다."

사람들은 이 일을 교황에게 고해 바쳤다. 하지만 첼리니는 교황청에 불려가기 전에 미리 멋진 세공품 몇 점을 제작해 두었다. "내가 교황 성하를 알현했을 때 어찌나 무섭게 노려보시던지 온몸이 떨렸다. 그러나 내가 만든 세공품을 보시자마자 교황 성하의 굳어졌던 얼굴에는 화기가 감돌았다." 한번은 첼리니가 이보다 더욱 용서받기 힘든 살인을 저질렀을 때 교황이 피해자 측 편을 들어준 일이 있었다. 하지만 교황은 이런 말을 덧붙였다. "첼리니처럼 자기 분야의 예술에서 독보적인 존재들은 의법처리하지 말아야 한다는 사실을 명심하시오. 게다가 첼리니와 같은 인물은 더더욱이 그러면 안 된다오. 그가 얼마나 올바른 정신을 소유하고 있는지 내가 잘 알고 있다오." 여러분은 이제 살인이 당시 이탈리아에서 얼마나 횡행했었는지 알게 되었을 것이다. 한편 신의 대리인이자 교황청의 수장조차 개인이 알아서 정의를 집행하는 풍

조를 자연스런 일로 간주할 뿐 아니라, 살인자를 편파적으로 두둔하거
나 비호하고 나서기도 했다.

이와 같은 풍습과 정신상태는 회화에 여러 중대한 결과를 초래했다.
우선, 이 시대 사람들은 우리가 본 적도 없고 주의를 기울이지 않아서
제대로 알지 못하는 것에 관심을 가졌다는 점이다. 그것은 곧 인간의
육체, 즉 근육이며, 그 근육을 움직일 때 나타내는 다양한 자태이다.
당시에는 신분이 지극히 높은 사람이라 하더라도 예외 없이 무인이었
고, 자기방어를 위해 칼이나 단도를 사용할 줄 알았다. 따라서 당시
사람들은 굳이 의식하지 않더라도 자기 머릿속에 인간이 움직이거나
전투할 때 취하는 형태와 자세가 온전히 각인돼 있었다. 예컨대, 발다
사례 데 카스틸리오네 공작은 예절 바른 사교계를 묘사하면서 뼈대 있
는 가문에서 자란 남성이라면 으레 갈고 닦아야 하는 훈련의 종류를
열거한다. 그의 묘사를 보면서 여러분은 이 시대의 귀족이라면 무술사
범, 투우사, 체조선수, 종사, 자객 등이 되기 위해 당연히 갖추어야
할 만한 수준의 교육을 받아야 했고 나름의 생각을 가지고 있었다는
사실을 알게 될 것이다.

"나는 우리의 궁정인이 어떤 종류의 안장을 앉힌 말이건 간에 완벽
하게 탈 줄 알기를 기대한다. 본래 이탈리아인은 재갈과 고삐를 놀려
말을 자유자재로 다루고, 특히 까다로운 말도 다룰 줄 알며, 창을 옆
에 끼고 달리거나 마상 창 시합에서도 뛰어나니, 능히 으뜸이 되기를
바란다.

나는 우리의 궁정인이 기마시합이나 무장 행보, 장애물 경주에서 프
랑스인을 능가하며, 봉 다루기, 투우, 표창과 창던지기에서도 스페인
인보다 우월하기를 희망한다. … 그 밖에, 높이뛰기와 달리기도 잘할
수 있어야만 하리라. 또 다른 고상한 종목으로 결코 등한시할 수 없는
것이 있으니, 그것은 바로 말이 제자리에서 맴을 돌게 하는 요령이다."

이상은 단순히 당시 사람들이 나눴던 대화나 책에서 인용한 교훈적

인 내용이 아니다. 당시 사람들이 실제로 행했던 것이다. 최고 지위를 누렸던 이들도 마찬가지였다. 파치 가문에게 암살당한 줄리아노 데 메디치의 전기를 쓴 작가는, 그가 지녔던 시인으로서의 자질과 예술에 대한 높은 안목뿐 아니라, 말 다루는 솜씨, 뛰어난 격투와 창던지기 실력 또한 칭송한다. 무수한 사람을 잔인하게 죽인 대 정치가 체사레 보르자 역시 뛰어난 지력과 의지력뿐 아니라 대단한 손재간을 가졌던 인물이다. 초상화에서는 우아한 풍모를 자랑하고 사료에서는 외교관으로 분류되는 그의 내밀한 삶을 훑어보면, 그가 스페인 가문 출신답게 투우사이기도 했음을 알 수 있다. 어느 당대인은 이렇게 말했다. "27살인 그는 신체가 대단히 아름다웠고, 아버지인 교황마저 그를 두려워했다. 그는 말을 탄 채 야생 황소 여섯 마리를 창으로 해치웠는데, 한 마리는 단번에 머리통을 부숴 버렸다."

여러분은 당시 사람들이 이런 분위기 속에서 성장함으로써 다양한 방식으로 단련된 육체를 경험하고 또 육체에 대한 취향을 가다듬어 나갈 수 있었다는 점을 염두에 둬야 한다. 이런 까닭에 이들은 회화나 조각에서 인체를 어떻게 재현할 것인가에 이미 준비가 되어 있는 상태라고도 할 수 있다. 이들의 내면에는 뒤틀린 몸통이며 구부린 엉덩이, 들어 올린 팔, 불끈 솟은 힘줄 등 인체가 만들어 낼 수 있는 모든 형태가 이미 잠재해 있었던 것이다. 이렇듯 이들은 인체의 각 기관에 관심을 가질 수밖에 없었고, 본능적으로 인체 전문가였던 셈이다.

다른 한편으론 정의나 공권력의 부재와 전투적 삶, 극한적 위험의 상존 등으로 사람들은 열정적이고 단순하면서도 위대한 심성을 가졌다. 따라서 당시 사람들은 동시대인의 태도나 인격에 깃든 힘과 단순성, 그리고 위대성에 쉽게 동조할 수 있었다. 왜냐하면 사람들의 기호란 공감을 원천으로 삼아 길러지고, 표현적인 대상이 우리에게 깃들려면 바로 그 표현이 우리의 정신에 부합하는 것이라야 가능하기 때문이다.

마찬가지로, 당시 사람들이 지녔던 감수성은 대단히 활발한 것이었다. 왜냐하면 이들의 감수성은 외부로부터의 갖은 위협에 직면함으로써 내면적으로 엄청난 억압의 무게에 눌려 있었기 때문이다. 사람은 고난에 처하고 두려움에 떨며 고통을 받는 데 비례해서 성숙의 문이 활짝 젖혀지는 것을 느낄 때 더욱 큰 만족감을 맛보는 법이다. 사람의 영혼은 광포한 불안감이나 어두운 사색에 잠겨 있을수록 조화롭고 고귀한 아름다움을 보다 기쁜 마음으로 맞이하게 되어 있다. 사람들은 애를 쓰고 감추려고 긴장하거나 부자연스러워질수록 개방과 이완의 순간이 찾아왔을 때 더욱 큰 기쁨을 느끼게 마련이다. 당시 사람들은 항시 비극적 상황이나 어두운 사색에 젖어 있었던 만큼 차분하고 화사한 규방의 귀부인이나 탈의실에서 벌거벗고 있는 젊은 남성의 건장한 신체에 보다 감미로운 눈길을 보낼 수 있었던 것이다. 편안하고 무심하게 이어지거나 끊임없이 다채롭게 반복되는 수차례의 대화 따위는 당시 사람들의 마음을 결코 움직이지 못했을 것이다. 이들은 고요한 침묵이 감도는 가운데 자기 자신의 내면에서 색채며 형태와 대화를 나눈다. 이들은 온갖 위험에 노출돼 있고 삶 자체가 힘겨운 투쟁인 상황에서 속내를 털어놓을 여건이 아니었던 만큼, 예술작품을 접하며 느끼는 인상들을 더욱 애틋하게 아끼고 가다듬었다.

이제 르네상스 시대 사람들이 지녔던 온갖 성격을 한데 모아 살펴보도록 하자. 부유하고 무탈한 환경에서 자란 우리 시대의 표본적 인간상과 1500년의 이탈리아 르네상스기에 살았던 영주를 비교해 봄으로써, 여러분 스스로가 재판관이 되어 보길 바란다. 우리와 동시대에 사는 인물은 아침 8시에 기상하여 실내복을 입고 뜨거운 코코아를 마신 후 서재로 향한다. 그곳에서 그는 사업가라면 서류뭉치를 들척이고, 사교계 인사라면 신간 몇 권을 뒤적일 게다. 그런 다음 우리의 주인공은 편안한 마음으로 푹신한 양탄자 위를 잠시 거닐다가 난방장치에 의해 따뜻하게 덥혀지고 멋지게 꾸며진 방에서 식사를 하고 나서, 시가를 입에

문 채 거리를 거닐다가 카페에 들러 신문을 집어 들고 문학이나 주식시
장 현황, 정치, 철도 소식 등에 관한 기사를 읽는다. 그러고 나서 설사
밤 한 시에 그가 대로를 따라 걸어서 집으로 돌아온다 하더라도 곳곳에
는 경관이 순찰을 돌고, 따라서 자신에게는 아무런 위험도 닥치지 않으
리라고 생각한다. 그는 편안한 마음으로 내일도 오늘과 같으리라 예상
하며 잠자리에 든다. 이상이 바로 오늘날 우리가 영위하는 삶의 모습이
다. 한편, 오늘날을 사는 우리의 주인공이 인체를 과연 보기는 했을까?
그는 냉수욕장에 갔을 때 질척대는 늪과도 같은 그곳에서 온갖 흉측한
기형을 내보이는 인간 군상을 접해 보기는 했다. 행여 이 인물이 인체
에 관심을 갖는 사람이라면, 이제껏 살아오는 동안 너덧 차례 장터에서
차력사를 구경할 기회가 있기는 했을 것이다. 또는 이 인물이 벌거벗은
인체를 가장 또렷하게 본 것이 오페라에서의 발레 공연 중이었을 수도
있다. 다른 한편, 이 사람이 도대체 험난한 역경을 겪어는 봤을까? 기
껏 허영심이 발동했을 때나 아니면 돈 문제 때문에 골머리를 썩었던 정
도에 그칠 것이다. 예를 들면 주식투기를 하다가 상당한 액수의 돈을
날려 버렸다거나, 희망하던 자리를 얻지 못했다거나, 자기가 출입하는
사교계에서 평판이 그리 썩 좋지 못하다는 소문이 떠도는 정도일 공산
이 크다. 어쩌면 기껏해야 부인이 낭비벽이 있다거나 자식이 골치를 썩
이는 일일 수도 있다. 하지만 자신이나 가족들의 삶을 위태롭게 한다거
나, 머리를 형틀이나 고문 틀에 처박히게 만든다거나, 자신을 지하감
옥에 감금한다거나, 고문이나 극형에 처하게 하는 따위의 일은 단연코
벌어지지 않을 것이다. 우리 시대의 주인공은 너무나 평온하고, 너무
나 잘 보호받고 있으며, 너무나 소소하고 고만고만한 것들에 신경이 분
산된 채 삶을 영위한다. 개연성이 대단히 적긴 하지만, 현대인에게는
의식과 격식이 따르는 결투 정도가 매 순간 죽느냐 죽이느냐를 놓고 번
민해야만 했던 르네상스 시대의 사람들과 유일하게 비교될 수 있는 중
대 사안이라 할 수 있다. 이와는 반대로, 내가 앞에서 여러분에게 소개

했던 올리베레토 데 페르모며 알폰소 데스테, 체사레 보르자, 로렌초 데 메디치 등과 같은 대영주와 귀족, 그리고 당시 사회를 이끌었던 모든 이들의 삶을 돌이켜보라. 르네상스 시대에 살았던 귀족이나 기사가 아침에 눈을 뜨면 제일 먼저 한 일은 바로 벌거벗은 채 한 손에는 단도를, 다른 손에는 긴 칼을 들고서 무술사범과 함께 임하는 무술연습이었다. 여러분은 이런 장면을 당시에 제작된 판화에서 얼마든지 확인할 수 있다. 이들은 기마행진이나 가장행렬, 도시 입성식, 신화를 모방하여 개최하는 연회, 기마시합, 영주의 리셉션 등에서는 주위에 사람들을 거느린 채 말 위에서 화려한 복장과 레이스며 꼭 끼는 벨벳 상의, 황금 자수 등을 뽐내며 장엄함과 활력으로 자신들의 군주의 권위를 드높였다. 그런가 하면 이들은 낮에 외출을 할 때면 대개 꼭 끼는 상의 아래 쇠사슬 갑옷을 갖춰 입곤 했다. 거리를 거니는 중에 어디서 단도나 칼이 날아들지 모르기 때문이었다. 이들은 궁정에 있을 때조차 마음을 놓을 수 없었다. 세모꼴 장이며 두꺼운 철책이 둘러쳐진 창문, 군대의 공격에도 버틸 수 있도록 견고하게 축조된 건물구조 등을 보면 당시에 군주가 거주하던 공간도 갑옷처럼 불시의 습격으로부터 반드시 보호가 필요했다는 사실을 말해준다. 탄탄하게 방비가 갖춰진 실내에서 아리따운 귀부인이나 처녀의 상을 지켜보고, 장엄한 모습으로 천에 감싸이고 잘 발달된 근육을 내보이는 헤라클레스며 영원한 하느님 아버지의 형상을 관조하는 이들은 그 어떤 현대인보다도 인체의 아름다움과 완벽성을 음미할 만한 역량을 가진 사람들이다. 이들은 비록 미술수업을 받지 않았다 할지라도 무의식적인 공감을 통해 미켈란젤로의 영웅적인 누드와 무시무시한 근육질, 라파엘로의 마돈나가 나타내는 건강미와 평온함, 단순한 시선, 도나텔로의 청동상이 보여주는 과감하면서도 자연스런 활기, 다빈치의 인물이 나타내는 회피하는 듯한 야릇한 매력, 틴토레토나 티치아노가 보여주는 엄청난 역동성과 건강한 육체의 기쁨 등을 온전하게 느낄 수 있었다.

2차적 조건들(계속)

순수한 생각과 이미지, 활력 넘치는 에너지와 폭력이 난무하는 일상 등이 빚어내는 정취 어린 정신상태는 아름다운 인체에 대한 지식과 취향을 고조시키는 가운데, 일시적인 정황이 이 종족에게 내재하는 적성과 결합함으로써 이탈리아에서 인체를 다루는 위대하고 완벽한 회화를 만들어 냈다. 이제 우리는 그 시대 사람들이 거닐던 거리로 나가서, 당시의 예술가들이 작업하던 아틀리에를 방문해 보는 일만 남았다. 그럼으로써 우리는 그럴 수밖에 없었다는 사실을 확인하게 될 것이다. 이탈리아 르네상스 시대의 위대한 회화는 우리 시대와는 달리 학교교육에 의한 회화가 아니고, 비평가의 비평대상도 아니었으며, 구경꾼의 소일거리나 애호가의 취미는 더더욱 아니었을 뿐만 아니라, 주변으로부터 동떨어진 곳에서, 그것도 과학이나 문학, 수공업, 헌병, 검은색 옷 따위에나 맞을 법한 토양과 대기임에도 불구하고 생뚱맞고 억지스러우며 게다가 많은 비용을 들여 인공적으로 키우는 이국적 화초와 같은 모습도 결코 아니었다. 위대한 르네상스 회화는 그 시대를 보여주는 일부분일 따름이었다. 르네상스인들은 시청건물과 성당을 채색된 인물들로 장식했을 뿐만 아니라, 살아 움직이는 인물들로 일시적이지만 훨씬 더 호사스런 장관을 무수히 연출해 냈다. 회화는 이들의 삶

을 요약한다. 르네상스인들은 회화 애호가일 뿐 아니라, 종교행사나 국가적 축제, 공식 리셉션에서 자신들의 사업이나 쾌락에 이르기까지 삶 전반에 걸쳐 장관을 즐겼다.

이들이 행사에 어떻게 임했는지 보도록 하자. 살펴봐야 할 것들이 너무나 많아서 선택이 쉽지 않다. 수많은 조합들과 도시, 군주, 고위 성직자들은 정취 어린 행진이나 기마행렬 등의 행사를 빌려 자신들의 명예를 드높이고 즐기려 했다. 나는 무수히 많은 예 가운데 하나만 소개할까 한다. 당시의 거리와 광장들이 한 해에만도 여러 차례씩 개최되는 이런 유의 축제로 인해 얼마나 떠들썩했겠는지 여러분 스스로 판단해 보길 바란다.

"로렌초 데 메디치는 자신이 수장으로 있는 브론코네 단(團)이 디아만트 단보다도 훨씬 더 멋졌으면 했다. 그래서 그는 교양 있고 학식 많은 피렌체의 귀족인 야코포 나르디에게 도움을 청했고, 이리하여 나르디는 여섯 대의 장식수레를 조직하게 되었다.

첫 번째 수레는 나뭇잎으로 치장한 황소 두 마리가 끌도록 했는데, 사투르누스 신과 야누스 신을 상징하는 것이었다. 수레의 가장 높은 곳에는 낫을 든 사투르누스 신과 평화의 신전의 열쇠를 든 야누스 신이 자리 잡도록 했다. 신들의 발치에는 광란에 사로잡힌 분노의 여신과 사투르누스 신에 연관된 주제들을 그린 폰토르모의 그림으로 치장했다. 수레는 담비와 흰담비 털로 만든 옷과 고대풍의 반장화를 착용하고 머리엔 잎을 엮어 만든 관을 썼으며 배낭을 멘 열두 명의 목동들이 이끌었다. 이들은 모두 말을 타고 있었는데, 황금빛 발톱을 내보이는 사자와 호랑이, 또는 살쾡이 가죽이 안장을 대신했다. 게다가 말의 껑거리끈은 황금 줄로 대신했고, 등자 또한 숫염소나 개, 혹은 여러 짐승의 머리 형상을 하고 있었다. 재갈은 은과 잎을 엮어 만들었다. 각각의 목동들 뒤로는 의상이 덜 요란하긴 하지만 소나무 가지를 연상케 하는 횃불을 든 네 명의 신부가 따랐다.

두 번째 수레는 화사한 천을 두른 소 네 마리가 이끌었다. 황금빛으로 칠한 소의 뿔에는 꽃과 묵주로 엮은 장식이 걸려 있었다. 수레 위에는 로마의 두 번째 왕인 누마 폼필리우스가 자리 잡았는데, 종교서적들이며 온갖 종류의 종교적 장식과 희생제의에 사용되는 도구들이 그를 에워쌌다. 그다음으론 멋진 암노새에 올라탄 여섯 명의 신부가 뒤를 따랐다. 이들은 황금실로 담쟁이 잎 문양을 수놓은 베일로 얼굴을 가렸다. 이들은 금으로 장식된 고대 의상을 입었다. 어떤 이들은 향수가 가득 담긴 냄비를 들었고, 또 어떤 이들은 황금 항아리인 듯한 물체를 들고 있기도 했다. 이들 곁으로는 고대 시대의 촛대를 든 하위직 관료들이 보조를 맞췄다.

폰토르모의 그림으로 장식한 멋진 말들이 끄는 세 번째 수레에는 제1차 카르타고 전쟁 이후 집정관으로 훌륭한 통치를 펼침으로써 로마를 번영으로 이끌었던 T. 만리우스 토르쿠아투스가 자리했다. 수레는 황금 천을 두른 말을 탄 열두 명의 원로원 의원들이 앞장서서 호위했으며, 그 뒤로는 속간과 도끼, 또는 정의를 나타내는 상징물을 휴대한 무리가 이어졌다.

코끼리처럼 꾸민 물소 네 마리가 끄는 네 번째 수레에는 율리우스 카이사르가 타고 있었다. 수레는 카이사르가 이룩한 업적들을 폰토르모가 그린 그림들로 치장했고, 황금으로 치장한 번뜩이는 무기를 든 열두 명의 기사가 뒤를 이었다. 기사들은 모두 허리춤에 창을 빗겨들었고, 종사들은 전리품을 표상하는 횃불을 들었다.

그리핀[1] 형상의 날개 달린 말들이 끄는 다섯 번째 수레에는 아우구스투스 황제가 타고 있었다. 그 뒤로는 황제의 통치기간 동안 뛰어난 작품으로 영원토록 영광을 누리는 열두 명의 시인이 머리에 월계관을 쓴 채 말을 타고 따랐다. 시인들은 제각기 자기 이름이 쓰인 숄을 지

1) 그리스 신화에서 몸은 사자이고, 머리와 날개는 독수리 형상을 한 괴물이다.

니고 있었다.

폰토르모가 그림을 그렸고 호사스런 마구의 여덟 마리 암소가 끄는 여섯 번째 수레에는 트라야누스 황제가 타고 있었다. 그 앞에서 말을 탄 채 긴 토가를 늘어뜨린 열두 명의 학자와 법률가가 수레를 이끌었다. 한 손엔 횃불을, 또 다른 손엔 책을 든 필경사와 서기, 기록관들이 뒤를 따랐다.

"여섯 수레 뒤로는 폰토르모의 그림들과 바초 반디넬리가 네 가지 중요 덕목을 비롯하여 다양한 주제로 제작한 수많은 부조로 장식한 황금시대를 상징하는 수레가 이어졌다. 수레의 중앙에는 거대한 황금의 구(求)가 놓여 있었는데, 그 위에는 녹슨 철갑옷을 걸친 시신이 드러누워 있었다. 시신의 옆구리에서 황금빛으로 칠한 벌거벗은 아이가 튀어나왔는데, 이는 교황 레오 10세의 훌륭한 치적 덕택에 철기시대를 끝내고 또다시 황금시대가 부활했음을 의미하는 것이었다. 시든 월계수 가지에서 돋아나는 푸른 잎도 같은 의미를 담고 있었다. 하지만 이것은 우르비노의 공작 로렌초 데 메디치를 암시한다고 말하는 사람도 적지 않았다. 한편 나는 몸을 황금색으로 칠한 채 행진에 참가했던 이 아이가 그로부터 얼마 되지 않아 죽었다는 사실을 밝히지 않을 수 없다. 아이는 6에퀴를 벌려다가 변을 당했다."

아이의 죽음은 거창한 축제가 끝나고 나서 찾아든 작은 희비극이다. 방금 소개한 묘사는 장황한 열거로 무미건조하긴 하지만, 여러분이 르네상스기가 얼마나 정취 있는 시대였는지 공감하기에는 충분했을 것이다. 이 같은 호사 취미는 귀족이나 부자들만의 전유물이 아니었다. 가난한 사람들도 얼마든지 즐겼던 것이다. 로렌초 데 메디치는 이런 호사스런 축제를 자신의 영향력을 과시하기 위한 기회로 삼았다. 이것 말고도 카니발의 노래라거나 승전식이라 불리는 다른 축제들도 있었다. 로렌초는 축제를 보다 광범위하고 다양하게 꾸몄다. 자신이 직접 축제에 참여하기도 했다. 여러분은 로렌초가 당대 최고의 은행가이자

자유주의를 표방하는 최고의 예술 후원자이고 피렌체의 으뜸가는 기업인인 동시에 사실상 이 도시를 지배하는 통치자였다는 점을 염두에 두어야 한다. 그는 오늘날이라면 뤼네 공작2)이며 로칠드 경,3) 센 경찰청장, 미술 아카데미와 비명(碑銘) 문학 아카데미, 정신 및 정치 아카데미, 프랑스 아카데미 회원 등의 여러 최고 직책을 한 몸에 구현했던 인물이다. 그런 인물이 아무렇지도 않게 친히 거리로 나서서 가장행렬의 선두에 섰던 것이다. 르네상스 시대는 솔선수범과 적극성을 높이 평가하던 때인 만큼, 그는 이것이 흠이 되기는커녕 자신의 명예를 드높일 수 있는 기회라고 여겼다. 해가 저물 무렵 말을 탄 3백 명의 기사와 또 다른 3백 명이 횃불을 들고 궁전 밖으로 나와 새벽 4시가 될 때까지 피렌체의 거리를 활보했다. 무리 중에는 열 명이나 열둘, 또는 열다섯 명으로 구성된 합창대도 있었다. 이들이 행진 중에 불렀던 짧은 시는 두꺼운 책 두 권 분량에 달한다. 이제 나는 그 중에서 로렌초 자신이 직접 지은 〈바쿠스와 아리아드네〉란 제목의 시 한 편만 여러분에게 소개하려 한다. 이 시는 이교도적 아름다움과 교훈을 간직한 작품이다. 사실상 이 시기는 고대의 이교도적 예술과 정신이 또 한 차례 꽃을 피웠던 시대이다.

"청춘은 얼마나 아름다운가!
하지만 순식간에 지나가 버린다.
즐기고 싶은 자는 어서 즐겨라.
확실한 내일은 없으니까. 4)
바쿠스와 아리아드네를 보라.

2) 프랑스의 상원의원이 지니는 직위.

3) 19세기 유럽 최고의 은행가 가문이다. 영어식으로는 '로스차일드 경'이라고
도 불린다.

4) 시오노 나나미, 2001, 《르네상스를 만든 사람들》, 김석희 역, 한길사, p. 152.

둘 모두 아름답고 서로에게 정염을 불태운다.
왜냐하면 세월은 흘러가고 우리를 속이기 때문이다.
둘은 언제나 함께 있어 즐겁다.
덩달아 요정들과 다른 이들도
즐겁기는 마찬가지다.
즐기고 싶은 자는 어서 즐겨라.
확실한 내일은 없으니까.
요정들을 사랑하는
행복에 겨운 어린 사티로스들도
동굴이며 숲속에
그녀들을 붙잡으려고 덫을 놓았다;
사티로스들은 바쿠스 신이 돋우는 흥에 맞춰
춤을 추고 뜀을 뛴다.
즐기고 싶은 자는 어서 즐겨라.
확실한 내일은 없으니까.
부인들이여, 젊은이들이여,
바쿠스 신 만세, 사랑 만세!
모두들 악기를 연주하고, 춤추고, 노래한다;
가슴은 달콤한 사랑으로 뜨거워진다;
아픔과 고통은 멈출 수밖에.
즐기고 싶은 자는 어서 즐겨라.
확실한 내일은 없으니까.
청춘은 얼마나 아름다운가!
하지만 순식간에 지나가 버린다."

이 노래뿐 아니다. 황금 실을 잣는 여인네가 부르는 노래가 있고, 거지들이 부르는 노래가 있으며, 또 젊은 처녀, 은둔자, 구두 제조공, 노새 몰이꾼, 기름 제조인, 와플 만드는 이 등이 부르는 노래가 있다. 도시의 여러 조합들도 축제에 참가했다. 이 시대의 축제는 오늘날의

축제와 크게 다르지는 않았지만, 훨씬 여러 날에 걸쳐서 계속되었으며, 규모에 있어서도 오페라와 오페라 코믹, 샤틀레, 시르크 올랭피크 등의 축제를 모두 합해 놓은 정도로 대대적인 볼거리가 거리에서 벌어졌다. 게다가 당시 피렌체에서 축제에 참가한 사람들은 일부러 고용되었거나 가난한 사람들에게 푼돈을 쥐어 주고 의상을 빌려 입고 나오도록 종용하는 일 없이 시민들이 자진해서 행렬에 참가하는 그런 축제였다. 이때가 되면 도시 전체가 거리로 쏟아져 나와, 마치 온갖 매력을 발산하는 아리따운 처녀를 바라보듯 매 장면 장면을 행복에 겨워 음미하고 서로를 찬미했다.

다양한 생각과 감정, 취향이 한데 어우러지는 이 같은 축제보다 더 인간이 가진 역량을 효과적으로 자극하는 기회는 없을 것이다. 우리는 앞에서 위대한 예술작품이 만들어지기 위해서는 두 가지 조건이 필요하다고 말했다. 하나는 인간이 느끼는 자발적이고 순수하며 개인적인 감정을 아무런 제약이나 거리낌 없이 있는 그대로 발현해 낼 수 있는 역량이다. 다른 하나는 외부로부터의 공감이나 지속적인 협조에 힘입어 자신의 내면에 막연하게 깃들어 있던 생각이 자양분을 섭취하여 완성되며 증폭되고 실현될 수 있게 하는 것이다. 이 진리는 종교적 기반을 다질 때나 군사작전을 실시하거나 문학작품을 생산할 때, 심지어 사교적 취향이 형성될 때도 마찬가지로 적용된다. 인간의 영혼은 잘 마른 짚단과 같다. 인간영혼이 행동에 나서려면 우선 스스로 불을 지필 줄 알아야 하고, 그런 다음엔 바로 곁에 또 다른 불씨들이 있어야만 한다. 그래서 여러 불기운이 서로 보태지다 보면 마침내 사방으로 불길이 뻗어가게 된다. 영국을 등진 소수의 신교도들이 미국을 건립했던 때를 돌이켜 보라. 이들은 적은 수였지만, 진지하고 독창적이며 뜨겁게 믿고 느끼며 생각했을 뿐 아니라 모두가 굳세고 순수한 신념을 가지고 있었기에, 일단 하나로 뭉쳐지자 똑같은 감정과 열정으로 야생의 땅을 일구어 식민지로 만들고 종국엔 문명국을 건립할 수 있었다.

군대도 마찬가지이다. 지난 세기5) 말에 프랑스군은 조직도 엉망이고 전쟁경험도 없었을 뿐 아니라 부대를 이끄는 장교들도 사병들처럼 무지하긴 마찬가지였지만, 유럽 각지로부터 온 훈련된 군대와 대적하게 되자, 이들은 일어서서 전진했고, 마침내 승리를 쟁취했다. 이는 바로 군인 개개인이 스스로를 자신들이 싸워야 할 적보다 우월하다고 느끼며, 모든 장애를 이기고 모든 국경을 넘어서며 진리와 이성과 정의를 수호한다는 내적인 힘과 자신감으로 충만해 있었기 때문이다. 이뿐 아니라, 프랑스 군인들은 서로에게 품는 너그러운 형제애와 상호 간의 신뢰는 물론이고, 졸병에서부터 장교와 장군에 이르기까지 예외 없이 공동의 대의명분을 위해 싸운다는 신념을 가지고 있었다. 이런 까닭에 이들은 서로가 앞다투어 선두에 나서고, 상황과 위험성, 그때그때마다의 필요성을 깨닫고, 잘못이 있으면 고쳐 나가면서 일심동체를 이루어, 타고난 영감과 기대치 않았던 응집력을 발휘함으로써, 라인 강 너머에서 전통과 행진, 채찍, 계급의식 등으로 다져진 완벽한 메커니즘을 갖춘 프로이센 군과 맞서 싸울 수 있었던 것이다.

예술과 쾌락, 심지어 사업적 이해관계도 다를 바 없다. 재기를 가진 사람들은 하나로 뭉칠 때라야 비로소 재기를 발휘하는 법이다. 예술작품이 만들어지려면 예술가 자신뿐 아니라 작업하기 위한 아틀리에가 있어야만 한다. 당시엔 예술가의 아틀리에만 있었던 것이 아니다. 예술가들은 조합을 만들기도 했다. 예술가라면 으레 조합에 가입했다. 이를테면 커다란 사회 내에 작은 사회들이 자리했던 셈으로, 그 구성원들은 서로 긴밀하면서도 자유로운 관계로 뭉쳐 있었다. 이로 인한 친밀감으로 서로가 더욱 가까워졌다. 그런가 하면 경쟁심으로 더욱 분발하지 않을 수 없었다. 당시엔 예술가의 아틀리에란 상점이기도 했지만, 앞으로의 주문을 염두에 두고 작품을 전시하는 오늘날의 아틀리에

5) 18세기.

와는 달랐다. 당시의 제자들이란 스승의 생활과 명성에도 일익을 담당했던 존재들로, 배우면서 수업료나 내면 그만이라는 오늘날의 사고방식과는 무관한 사람들이었다. 그 시대의 아동은 학교에서 읽고 쓰는 법을 배우고 철자법도 어느 정도 익혔다. 그러고 나면 12살이나 13살 가량의 아이는 바로 화가나 세공사, 건축가, 조각가 밑에 들어가 도제 생활을 한다. 대개의 경우 스승은 이 모든 분야를 함께 다뤘으며, 따라서 어린 도제는 예술의 특정 분야가 아니라 예술 전반에 걸쳐 배웠다. 도제는 스승을 위해 일하고, 캔버스 바탕을 준비하거나 사소한 장식이나 비중이 적은 인물을 그려 넣는 것과 같은 소소한 작업을 맡아했다. 도제는 스승의 대작에도 마치 자신의 작품인 양 참여하기도 했다. 도제는 스승의 집에서 아들이자 하인 역할을 했다. 이런 까닭에 흔히 도제를 스승의 창조물6)이라 일컫기도 했다. 도제는 스승의 집에서 같은 식탁에서 밥도 함께 먹고, 심부름도 하며, 고미다락에서 스승의 윗자리에서 잠을 자고, 스승의 부인으로부터 야단을 맞거나 매질을 당하기도 했다.7)

라파엘로 다 몬텔루포가 말했다. "나는 열두 살 때부터 열네 살이 될 때까지 두 해 동안 미카엘 아뇰로 반디넬리의 집에서 지냈다. 당시 나는 대부분의 시간을 스승님이 작품을 제작할 수 있도록 풀무질을 하는 데 보냈다. 그러면서 틈틈이 데생을 하기도 했다. 그러던 어느 날 스승님은 나에게 우르비노의 공작 로렌초 데 메디치 공을 위해 제작 중인 황금장식을 다시 불에 달구라는 지시를 내렸다. 스승님은 이것들을 모루에 얹어 놓고 작업을 했는데, 하나를 두들기는 동안 다른 하나는 불에 가열하는 식이었다. 그런데 나는 동료 하나와 얘기하느라 정신이 팔린 나머지 나지막한 목소리로 말해야 하는 것을 망각했을 뿐

6) [원주] I creato.
7) [원주] 특히, 안드레아 델 사르토의 부인 루크레치아가 그랬다.

아니라, 식은 것을 내려놓고 가열한 것을 모루에 올려놔야 한다는 것을 그만 깜빡했다. 스승님은 당연히 식은 것이라 여기고 집어 들다가 그만 두 손가락을 데었다. 스승님은 온 가게 안을 펄쩍펄쩍 뛰며 고함을 질러 댔다. 그리고선 스승님은 나를 때리려 들었기 때문에, 나는 잡히지 않으려고 필사적으로 요리조리 피해 다녔다. 나중에 나는 밥시간이 되어 가게 문 안으로 들어오다가 스승님께 머리카락을 쥐이게 되었고, 스승님의 명에 따라 계속 풀무질을 해야 했다."

그 시대의 장인(匠人)이나 열쇠공, 석수들은 모두 이렇게 지냈는데, 거칠고 솔직하며 유쾌한 가운데 우애가 돈독했다. 제자는 걸어서 하는 여행도 스승과 함께 하고, 주먹질이나 칼질도 함께 했다. 스승과 제자는 공격이나 험구에 함께 대항했고, 여러분이 앞에서 라파엘로나 첼리니의 제자들이 어떻게 행동했는지 보았듯이, 스승의 명예를 지키기 위한 일이라면 폭력도 마다하지 않았다.

대가들끼리는 서로 간에 보다 긴밀하면서도 생산적인 관계를 유지했다. 피렌체에 있었던 수많은 단체 중에 냄비 단(團)이라 불리는 단체가 있었는데, 이곳은 회원이 고작 12명뿐이었다. 주요 회원으로는 안드레아 델 사르토, 잔 프란체스코 루스티치, 아리스토테 다 상갈로, 도메니코 풀리고, 프란체스코 디 펠레그리노, 조각가 로베타, 음악가 도메니코 바첼리 등이었다. 이들은 제각기 회합에 서너 사람을 데려올 수 있는 권한이 있었다. 또 이들은 회합에 자신들이 직접 별난 음식을 준비해 가져왔는데, 행여 이미 다른 데서 만든 적이 있는 음식을 가져오면 벌금을 물도록 되어 있었다. 여러분은 이 회합이 얼마나 재미나고 유쾌한 자리일 수 있고, 또 데생이 어떻게 음식에까지 영향을 미칠 수 있게 되는지 보게 된다. 어느 날 저녁 잔 프란체스코는 식탁 대신 거대한 술통 안에 회원들을 앉게 했다. 그러자 중앙에서 나무 한 그루가 솟아올랐는데, 가지마다 각자가 먹을 음식이 얹혀 있었고, 아래에서는 악단이 음악을 연주했다. 그가 준비한 음식은 커다란 파이였는

데, 그 안에서는 "오디세우스가 자기 아버지를 젊어지게 하려고 가마 솥에 집어넣는 장면"8)을 볼 수 있었다. 파이 안에 숨겨 놓은 두 형상 은 닭고기를 삶아 사람 형상으로 만든 것으로, 그 밖에도 온갖 맛난 재료들이 가미돼 있었다. 한편 안드레아 델 사르토는 기둥 위에 우뚝 선 여덟 면의 사원을 만들어 왔는데, 그 바닥은 제각기 모자이크 형상 의 조각들로 이루어진 거창한 젤라틴 요리였다. 마치 반암처럼 보이는 기둥은 크고 굵은 소시지로 만들어 세웠다. 건물 기초 부분과 기둥머 리는 파르마 산(産) 치즈로 만들었고, 코니스는 달콤한 과자로, 또 연 단은 편도과자로 만들었다. 중앙에는 찬 고기로 만든 성가대와 버미첼 리로 만든 미사경본이 마련돼 있었고, 곳곳에 후추 알갱이를 뿌려 악 보처럼 보이게 했다. 주변의 성가대원은 구운 지빠귀로 만들었는데, 노래하듯 주둥이를 벌리고 있었다. 뒤편의 커다란 비둘기 두 마리는 베이스를, 멧새 여섯 마리는 소프라노를 담당했다. 도메니코 풀리고 는 새끼 돼지를 써서 실을 잣고 병아리들을 돌보는 촌부(村婦)를 형상 화했고, 스필로는 큰 거위로 자물쇠공의 형상을 만들었다. 여러분은 눈을 감고도 짓궂고 유쾌한 웃음소리를 들을 수 있을 것이다. 트루엘 레란 단체는 회식에서 가장행렬을 벌이기도 했다. 이들은 하데스 신이 페르세포네를 납치하는 장면이나 베누스 여신과 마르스 신이 벌인 사 랑의 행각, 마키아벨리의 만드라고라, 아리오스토의 수포시티, 비비 에나 추기경의 칼란드로를 흉내 내며 즐거워했다. 한번은 이들 단체의 상징물이 흙손이었던 까닭에, 회장이 모든 회원에게 석공 복장을 하고 또 석공에 필요한 도구 일습을 가져오게 하여 고기와 빵, 과자, 설탕 으로 건물을 한 채 짓도록 한 적도 있다. 기상천외한 상상력이 먹고 즐기는 데까지 끼어든 것이다. 이럴 때 보면 당시 사람들은 어린아이 와 다를 바 없었는데, 그만큼 이들의 영혼은 젊었다. 이들은 자진해서

8) [원주] 바사리(Vasari)는 신화에 정통하지 못한 까닭에 이아손의 아버지인 아이손과 오디세우스를 혼동하고 있다.

배우가 되어 흉내를 내고, 예술을 가지고 장난을 치며 즐겼다.

이 시대에는 이런 소일거리 말고도 모든 예술가들이 하나가 되어 거대한 작업을 펼치기도 했다. 방금 전 여러분은 당시의 예술가들이 마치 노동자처럼 식사를 하면서 떠들썩하게 웃고 즐기고 아무 거리낌 없이 우애를 돈독히 하는 장면을 목격했다. 그런가 하면 이들은 자기 도시를 사랑하는 노동자이기도 했다. 이들은 "영광스런 피렌체 유파"란 말을 자랑스럽게 했다. 또 이들은 피렌체 말고는 데생을 배울 곳이 없다고도 했다. 바사리는 이렇게 말했다. "모든 예술분야, 특히 회화에서 일가를 이룬 사람들은 피렌체가 세 가지 점에서 더할 나위 없이 훌륭한 곳이라 여기며 이리로 몰려들었다. 첫 번째는 피렌체가 비판정신이 대단히 강한 도시라는 점이다. 왜냐하면 이곳 사람들은 천성적으로 자유로워서 웬만한 작품들에는 만족하지도 않을뿐더러, 저자의 명성보다는 작품이 얼마나 훌륭하고 또 얼마나 아름다운지를 기준으로 삼기 때문이다. 두 번째는 이곳에서 살려면 열심히 일할 수밖에 없다는 점이다. 다시 말해 끊임없이 창조력과 판단력을 발휘해야 하고, 필요한 것을 요령껏 재빨리 손에 넣을 줄 알아야 한다. 요컨대 먹고살 방도를 찾아야만 한다는 뜻인데, 피렌체는 다른 도시와는 달리 넉넉하지 못해서 적은 비용으론 먹고살기가 힘들기 때문이다. 세 번째는 앞의 두 가지 점보다 결코 덜 중요하달 수 없는 것으로, 이 도시에 사는 사람들은 어떤 분야에 종사하건 간에 모두 영광과 명예에 욕심이 많다는 점이다. 그래서 이 사람들은 자신들이 대가(大家)로 인정하는 인물들보다 스스로가 못하기는커녕 동급으로 취급받아도 성을 낸다. 행여 인간적 차원에서 동급으로 취급받으면 모를 일이지만 말이다. 피렌체 사람은 야심이나 경쟁심이 대단하기 때문에 천성적으로 지혜롭거나 선량한 사람이 아니라면 대개는 은혜를 모르고 험구나 늘어놓기 십상이다." 이들은 자신들의 고향이자 나라를 영광스럽게 하는 일이라면 모두 성심으로 임한다. 게다가 서로에게 품는 경쟁심으로 인

해 더욱 잘 하려고 노력하게 된다. 1515년 교황 레오 10세가 고향인 피렌체를 찾았을 때, 피렌체 시는 그를 성대하게 맞이하기 위해 모든 예술가들을 동원했다. 그래서 이들은 도시에 동상과 그림으로 장식한 개선문을 열두 개나 세웠다. 또 그 중간마다 로마에 버금가는 다양한 기념 건조물과 오벨리스크, 그리고 기둥도 세웠다. "안토니오 다 상갈로는 시뇨리 광장에 여덟 면의 사원을 건축했고, 바초 반디넬리는 로지아에 거인 석상을 세웠다. 또 그라나초와 아리스토테 다 상갈로는 바디아와 행정장관 청사 사이에 개선문 하나를 건립했다. 로소도 비스체리 모퉁이에 수많은 인물상이 아름답게 늘어선 또 다른 개선문을 건립했다. 하지만 이 중에서도 가장 멋지다고 평판이 난 것은 안드레아 델 사르토가 그림을 그린 판자로 건립한 산타 마리아 델 피오레 성당의 전면부인데, 여기엔 음영이 깃든 아름다운 이야기들이 더할 나위 없이 훌륭하게 재현돼 있다. 게다가 건축가인 야코포 산소비노는 교황의 아버지인 고(故) 로렌초 데 메디치가 생전에 구상했던 대로 이 성당에 저부조와 장대한 조각으로 여러 이야기를 덧붙여 놓았다. 이 밖에도 야코포 산소비노는 로마에 있는 것과 동일한 마상(馬像)을 산타 마리아 노벨라 광장에 건립토록 했는데, 대단히 아름다운 작품이다. 스칼라 가에 위치한 교황의 거처도 온갖 장식들로 꾸며졌고, 이 길의 절반은 주로 바초 반디넬리가 그린 그림들로 꾸미긴 했지만, 그 밖에도 여러 예술가들이 함께 참여하여 완성한 매우 아름다운 이야기들로 뒤덮였다.

여러분은 한자리에 모인 재능들이 어떻게 활짝 꽃을 피우고, 또 재능들이 한자리에 모임으로써 얼마나 높은 경지에까지 도달할 수 있는지 목격하고 있는 셈이다. 피렌체 사람들은 하나가 되어 자신들의 도시를 더욱 아름답게 만들려고 노력한다. 오늘은 카니발, 또는 군주의 입성식이 있는 날인 만큼 도시민 전체가 하나가 된다. 내일은 또 어떠한가. 연중 내내 피렌체는 구역이나 조합, 협회, 수도원, 또는 "돈보

다는 가슴이 더욱 부자인"9) 열의에 찬 소그룹들이 자신들의 성당이며
수도원, 회랑, 집합장소, 기마시합의 의상과 깃발, 수레, 성 요한을
상징하는 표식 등을 성심을 다해 아름답게 꾸미려 노력했다. 역사상
이 시대만큼 사람들이 일심동체를 이루며 강력한 결속을 보여준 적은
없다. 또 이 시대처럼 데생 예술이 태어나기에 적합한 온도를 기록했
던 적도 없다. 역사상 이 시대는 여러 정황이 함께 어우러졌던 유일한
시기이다. 운율적이고 형상적인 상상력을 갖춘 이 종족은 봉건적 풍습
을 그대로 유지하면서도 근대적 형태의 문화수준에 이르렀고, 거친 본
능적 욕구를 섬세한 사상과 조화를 이뤄 운용했으며, 감각적 형태를
통해 사유했을 뿐만 아니라, 자신들이 지녔던 재능을 마음껏 발휘하
고, 동조하고, 선도적 소그룹들의 인도에 이끌려 마침내 이상적 모델
을 탄생시켰으며, 그렇게 태어난 인체의 완벽성만이 이로 인해 일시적
으로 출현하게 된 고귀한 이교주의(異敎主義)를 표현해 낼 수 있었다.
인체를 재현하는 모든 예술은 바로 이 같은 조건들의 결속에서 연원한
다. 위대한 회화는 바로 이러한 조건들의 결속에서 비롯한 것이다. 따
라서 조건들의 결속이 미진하거나 와해될 때 위대한 회화 역시 미진해
지고 와해된다. 또 이러한 결속이 완벽하지 못할 때 위대한 회화도 생
겨나지 못했다. 이러한 결속이 와해되기 시작할 때 위대한 회화는 변
질되었다. 위대한 회화는 여러 조건의 결속이 형성되어 절정에 이르며
와해되고 소멸되는 과정을 그대로 따른다. 위대한 회화는 신학과 기독
교 사상의 영향 아래 있었던 14세기 말까지 여전히 상징적이고 신비주
의적인 색채를 띠었다. 기독교 정신과 이교적 사고방식이 장시간 투쟁
을 벌이는 동안, 위대한 회화는 15세기 중엽까지 상징적이고 신비주의
적인 형태를 지속시켜 나갔다. 한편 위대한 회화는 15세기 중엽에, 고
독한 은둔생활로 인해 새롭게 발흥한 이교주의의 영향으로부터 벗어나

9) [원주] 바사리가 전하는 안드레아 델 사르토의 생애를 참조하고, 그가 작품
 제작을 의뢰받게 된 정황을 눈여겨보라.

성스런 영혼을 고스란히 간직한 천사와도 같은 해석자를 탄생시키기도
했다. 10) 위대한 르네상스 회화는 15세기 초에는 조각의 영향과 더불
어, 원근법의 발견과 해부학적 탐구, 입체적 표현의 완벽성, 초상화
법, 유화기법 등에 힘입어 현실적이고 강건한 인체에 관심을 쏟았다.
같은 기간 동안 전쟁이 잦아들면서 도시에 평온이 찾아오고, 산업이
발달하고, 부와 복지가 증대되며, 고대 문학과 사상이 복원되는 등 여
러 다양한 사회적 변화로 인해, 사람들은 현재뿐 아니라 미래를 내다
보게 되고 천국에서의 지복을 꿈꾸기보다는 현세에서의 인간적 행복을
추구하게 되었다. 레오나르도 다빈치와 미켈란젤로, 로렌초 데 메디
치, 프란체스코 델라 로베레 등이 선도했던 문화적 완숙기에는 사고의
영역이 넓어지고 사상이 보다 가다듬어짐으로써 고전문학과 병행하여
국가적 문학이 창안되었으며, 초보단계의 헬레니즘을 넘어 완연한 이
교주의가 위력을 떨치는 동안, 위대한 회화는 충실한 모방을 벗어나
화려한 창의력의 단계로 넘어가는 도정을 맞았다. 그로부터 반세기
후, 위대한 회화는 야만족의 침입으로부터 보호된 오아시스와도 같고,
교황에 맞서 관용을 베푸는 독립적인 도시국가이자, 스페인에 맞서 애
국심을 불태우고, 터키에 맞서 무인적 풍습을 유지해 온 베네치아에서
그 생명을 연장해 나가게 된다. 그러다가 르네상스 회화는 코레조에
이르러 위약해지고 미켈란젤로의 후계자들에 이르면 냉각기에 접어들
게 되는데, 그도 그럴 것이 이 시대에는 잦은 외세의 침입과 곤궁으로
인해 사람들의 의지가 꺾이고, 정교분리에 입각한 왕정이 도래하고 종
교적 대심문이 이루어지는가 하면 학구적 현학성이 부각됨으로써 타고
난 창의력이 제대로 발휘되지 못하고, 사회풍습도 격식을 따지게 되었
으며, 사람들의 심성도 감상적으로 되어 가고, 기사들도 신사를 자처
하게 되었기 때문이다. 이뿐 아니다. 예술가와 장인의 상점들뿐 아니

10) [원주] 베아토 안젤리코(Beato Angelico).

라 이들의 제자들도 "아카데미"의 영향 아래 휘둘리고, 트루엘레 단의 회합에서 볼 수 있었듯이 마음껏 즐기고 조각된 음식을 뿜내던 자유분방한 예술가들11) 은 이제 사교에 능하고 점잖을 뺄 뿐만 아니라 자만심에 가득 차 예의범절을 세심하게 관찰하며 규칙을 준수하고 고위성직자나 유력인사에게 아첨이나 하는 비굴한 존재로 전락해버렸다. 이와 같이 우리는 정확하면서도 한결같은 호응관계가 존재한다는 점을 인식함으로써, 위대한 예술과 그 시대의 환경이 공존한다는 사실이 결코 우연이 아니며, 환경이 태동하고 발전하며 성숙해지고 해체되어 나감에 따라 예술 또한 복잡다단한 인간사와 개인적 독창성이 예기치 않게 분출되는 가운데 이에 발맞춰 호응한다는 것을 볼 수 있다. 환경이 예술을 선도하고 이끌어 나가는 이치는 마치 냉각의 정도에 따라 이슬이 맺히고 사라지며, 빛의 강약에 따라 식물의 초록빛이 증감하는 현상이나 다를 바 없다. 과거에도 유사한 풍속은 유사한 예술을 낳았는데, 이런 경향은 동일 장르에서 더욱 뚜렷하게 나타나는 까닭에, 전투적인 소도시국가들이며 고대 그리스의 고귀한 김나지움에서는 보다 완연한 유사성으로 발현되었다. 유사한 풍속을 가졌지만 그 장르에서 완벽성이 덜했던 스페인과 플랑드르, 그리고 심지어 프랑스에서도, 비록 원조를 이루는 종족이 아닌 탓에 변질되고 굴절된 상태라고는 하나, 유사한 예술이 도입되고 발전하기에 이른다. 이제 우리는 이탈리아 르네상스 시대와 유사한 예술이 세계의 장에 또다시 등장하려면, 무엇보다도 그 시대와 동일한 환경이 조성되어야만 가능하다는 사실을 의심치 않고 결론지을 수 있다.

11) [원주] 바사리는, "이들이 벌였던 회식은 셀 수도 없을 정도로 빈번했다. 하지만 오늘날에는 이런 식의 회합은 사실상 사라져 버렸다"라고 말했다. 반면에, 구이도(Guido), 란프란크(Lanfranc), 카라치 형제 등의 생애를 참조하길 바란다. '메세르'(Messer) 대신에 '마니피코'(Magnifico, 위대한)란 말을 처음으로 자기 자신에게 적용했던 이는 바로 루도비코 카라치였다.

네덜란드의 회화 제 3 부

항구적인 요인들

　　지금까지는 주로 이탈리아 회화사에 대해 소개했다. 이제부터는 네덜란드 회화사를 소개하기로 한다. 우리는 근대문명을 이룩한 주역들을 두 그룹으로 구분할 수 있다. 하나는 라틴 민족 내지는 라틴화된 이탈리아인, 프랑스인, 스페인인, 그리고 포르투갈인으로 구성되는 그룹이다. 다른 하나는 게르만 민족으로, 벨기에인, 홀란드인, 독일인, 덴마크인, 스웨덴인, 노르웨이인, 영국인, 스코틀랜드인, 미국인 등이다. 라틴계 민족 중에서는 단연 이탈리아인이 가장 뛰어난 예술가이다. 게르만 계통 민족 중에서는 단연 플랑드르인과 홀란드인이 가장 뛰어난 예술가이다. 따라서 우리가 이 두 민족의 예술사를 탐구하면 자연스레 가장 위대하면서도 가장 대조적인 대표자들이 이룩한 미술사를 살피는 셈이 될 것이다.

　　광범위하고 다양한 예술작품, 근 4백 년에 걸쳐 지속되었던 회화, 무수한 걸작을 만들어 내고 여타의 모든 작품에 독창적이고 공통된 성격을 각인해 놓은 예술. 이 모든 면모를 갖춘 작품이야말로 국가적 차원의 작품이라 할 수 있다. 따라서 이 같은 작품은 당연히 국가적 삶에 결부되어 있고, 그 뿌리는 국가가 지닌 성격에 깊이 박혀 있다고 할 수 있다. 이미 오래전부터 기저에 흐르는 수액에 의해 준비되었던 개화라고 볼 수 있는 이 같은 작품들은 식물 본체의 선천적 구조와 후

천적 성질의 결과물이기도 하다. 이제 우리는 우리 자신의 방법에 의
거하여 이 은밀하고도 예비적인 역사를 살펴봄으로써, 최종적으로 표
면에 모습을 드러내게 될 현상들의 역사까지 설명할 수 있게 될 것이
다. 나는 여러분에게 우선 씨앗, 즉 종족에 대해 설명하고자 하는데,
이는 곧 어떤 상황이나 기후에도 굴하지 않는 근원적이고도 소멸되지
않는 특성을 지닌 종족을 말한다. 그다음으로 나는 식물에 대해서 설
명을 하게 될 텐데, 이는 영고성쇠를 거듭하는 가운데 처한 환경과 역
사에 의해 영향을 받거나 변형되게 마련인 민족의 원초적 자질을 가리
킨다. 마지막으로 나는 이 모든 발전과정이 최종적으로 피우게 되는
꽃, 바로 예술, 특히 회화에 대해 설명하고자 한다.

1

　현재 네덜란드에 거주하는 사람들은 서기 5세기에 로마제국으로 쳐
들어가서, 최초로 자신들만의 국가로서 인정받고자 했던 종족을 대부
분 조상으로 두고 있다. 1) 골2) 지역이나 스페인, 이탈리아 등지에 침
입한 외지인들은 기껏해야 토착민들을 다스리거나 인구수를 늘리는 정
도의 결과를 낳았다. 하지만 영국이나 네덜란드 등지에서는 외지인 침
입자들이 아예 토착민들을 파괴하고 쫓아냄으로써 이들을 대체했는데,
이 같은 야만성은 아직도 이 땅에 사는 사람들의 핏속에 면면히 흐르
고 있다. 네덜란드는 중세 시대 내내 저지(低地) 독일이라 불렸다. 벨
기에와 홀란드3)에서는 독일 방언을 사용하는데, 이 언어는 변형된 프

1) 네덜란드인들의 원조인 켈트족과 게르만족을 일컫는 대목이다. 네덜란드에
　로마인이 들어와 외국 지배의 역사가 시작된 것은 기원 전 50년경이다.
2) 골(Gaule)은 고대 로마시대에 현재의 프랑스인들이 거주하던 지역 이름이다.
3) 네덜란드의 한 지방인 홀란트(Holland)에서 따온 '홀란드'란 명칭은 오늘날
　흔히 네덜란드란 국명 대신 사용되곤 한다.

랑스어를 사용하는 발론 지역을 제외한 모든 지역에서 통용된다.

이제 우리는 게르만 계통 민족들의 공통된 특성과 또 이런 특성이 라틴계 민족들의 특성과 어떻게 다른지 살펴보도록 하자. 우선 게르만인은 라틴인과 비교해 볼 때 피부가 상대적으로 희고 무르며, 눈동자는 대개 자기(瓷器) 색과도 같은 푸른색인데, 북쪽으로 올라갈수록 희어지고, 심지어 홀란드인은 반투명하기까지 하며, 머리털은 가느다란 금색이고 어린아이일 때는 거의 흰색에 가깝다. 고대 로마인들은 이런 사실이 무척이나 놀라웠는지, 독일계 아이들의 머리가 마치 노인의 머리와 같다고 했다. 피부색은 보기 좋은 분홍빛을 띠는데, 특히나 젊은 아가씨의 피부는 대단히 여리고, 젊은 남성의 피부도 선명하고 주홍빛인데 노인들마저도 이런 피부색을 나타내기도 한다. 하지만 내가 예전에 관찰한 바에 의하면, 노동자 계층이나 중년층의 피부는 창백하게 보여서 이를테면 무색을 연상시켰고, 홀란드인의 피부는 치즈 색, 아니 차라리 상한 치즈 색에 가깝다고 할 수 있다. 대개 체구는 크고, 골격 또한 장대하거나 부자연스러워 보이고, 육중하면서 우아함이라곤 느껴지지 않는다. 마찬가지로, 얼굴 윤곽도 불규칙한데, 홀란드에서는 정도가 더욱 심하며, 울퉁불퉁하고, 광대뼈가 튀어나오고 턱도 각이 졌다. 요컨대 조각에서 볼 수 있는 바와 같은 섬세함이나 귀티는 전혀 찾아볼 수 없다. 이곳에서 여러분은 툴루즈나 보르도에서라면 어디서건 마주칠 수 있는 잘생긴 사람들이나, 피렌체나 로마 근방의 시골에서 쉽게 볼 수 있는 미남미녀는 좀처럼 구경하기 힘들다. 대신 여러분은 어딘가 넘치거나 모자라고, 균형이 헝클어졌거나 어색하며, 부었거나 우스꽝스런 얼굴들과 주로 마주치게 될 것이다. 이들을 예술작품이라고 친다면, 그런 작품을 그려낸 예술가는 필시 데생이 부정확하고 치밀하지 못한 탓에 손이 무디고 제멋대로라는 평을 듣게 될 것이다.

게르만 인종이 몸을 움직이는 모습을 관찰해 보면, 체구가 큰 만큼 라틴계 인종보다 동작이 크고 상대적으로 거친 동물적 행태를 보인다

는 점을 알 수 있다. 요컨대 살집과 몸집이 동작이나 영혼을 압도한다는 느낌이 든다. 게르만인은 폭식하고 육식을 즐기는 편이다. 영국인이나 홀란드인이 먹을 때의 모습을 프랑스인이나 이탈리아인의 그것과 비교해 보라. 여러분 중에 게르만 국가를 여행한 적이 있는 사람이라면 민박집 식탁에 특히 고기를 비롯하여 얼마나 많은 음식들이 차려지는지 생생하게 기억할 것이다. 런던이나 로테르담, 안트베르펜에 사는 사람들은 소리도 없이 엄청난 양을 먹으며, 그것도 하루에 몇 차례씩 그렇게 먹는다. 영국 소설을 보면 종일 먹는 장면뿐이고, 예민한 감수성을 가진 여주인공들조차도 세 번째 권이 끝나갈 즈음이면 그간에 버터 바른 빵이며 차, 가금류 요리, 샌드위치 따위를 엄청나게 먹어 치웠다는 사실을 발견하게 된다. 이들이 많이 먹는 데에는 기후 탓이 크다. 짙은 안개가 끼는 북부 유럽에서라면 식사로 수프 한 사발과 마늘빵 한 조각, 혹은 마카로니 반 접시가 고작인 라틴계 농부는 도저히 견뎌내지 못할 것이다. 마찬가지 이유로, 게르만인은 독주를 즐긴다. 이미 고대에 타키투스도 이 사실을 알고 있었고, 또 내가 앞으로 여러 차례 언급하게 될 루도비코 귀치아르디니도 16세기에 이런 사실을 직접 목격하고서 벨기에인과 홀란드인에 대해 이렇게 말했다. “이들은 거의 모두가 술꾼이라 할 수 있다. 완전히 술에 절어 사는 사람들이다. 이들은 저녁이 되면 술을 엄청나게 마시며, 낮에도 마신다.” 오늘날 미국과 유럽을 포함한 대부분의 게르만 국가들에서는 무절제가 국가적 중대사로 대두되고 있다. 점잖은 사람들이나 중류층에도 술을 즐기는 풍조가 만연해 있다. 영국이나 독일에서는 교양 있는 사람이 식사를 마치고 나서 취기 때문에 비틀거리며 일어서도 전혀 흠이 되지 않는다. 때로는 사람들이 완전히 취하기도 한다. 우리 프랑스에서라면 흠 잡힐 만한 일이다. 이탈리아에서라면 창피한 일이라 여겨진다. 주정뱅이란 말을 지독한 욕으로 여기던 지난 세기의 스페인에서라면 결투를 벌이고도 남을 만한 중대 사안이었다. 그런 소리를 하는 사람

은 언제 칼침을 맞을지 모른다는 각오를 해야만 했다. 하지만 게르만 국가라면 사정이 전혀 다르다. 게르만 국가에는 그야말로 맥주집들이 널려 있을 뿐 아니라 항시 붐벼서 발 디딜 틈도 없고, 독주나 온갖 종류의 맥주를 파는 소매상점들도 셀 수 없이 많다. 암스테르담에 있는 허름한 선술집에 한번 들어가 보라. 번쩍이는 술통들이 늘어선 그곳에서 사람들은 흰색이며 노란색, 초록색, 갈색의 독주를 이따금씩 피망과 후추를 곁들여 가며 벌컥벌컥 들이킨다. 또, 저녁 9시경에 브뤼셀의 맥줏집에 들어가 보라. 그곳 갈색 탁자들 주변으로는 게 상인, 짭짤한 빵을 파는 장사치, 삶은 계란 파는 이들이 끊이지 않고 돌아다닌다. 여러분은 그곳에서 혼자 또는 둘씩 짝짓고 앉아 대개는 조용히 술을 마시고 담배를 피우며 음식을 먹는 사람들을 보게 될 것이다. 반주삼아 간간이 독주를 마셔 대며 커다란 맥주 조끼 하나를 모두 비우는 사람들도 적지 않으니, 꼭 한번 구경해 보시라. 그러면 여러분은 얌전히 고독하게 앉아 딱딱한 음식과 엄청난 양의 술을 뱃속으로 집어넣어 살을 만들며, 위장 안에 꾸역꾸역 들어찬 음식으로 육신이 포만감을 느끼는 과정에서 이들이 맛보게 될 동물적 열기와 충만감에 어렵지 않게 공감할 수 있을 것이다.

이들 종족이 겉으로 드러내는 특징 중에서 남방 사람들을 특히나 놀라게 하는 요소를 마지막으로 지적하지 않을 수 없다. 바로 게르만인은 반응과 동작이 느리고 굼뜨다는 점이다. 언젠가 한번은 암스테르담에서 우산 장수를 하는 툴루즈[4] 출신의 프랑스인이 내가 프랑스어를 하는 것을 발견하고는 즉시 내게로 달려와 무려 반시간 동안이나 장탄식을 늘어놨던 일이 있다. 그 사람과 같은 고장 출신이거나 같은 나라 사람이라면 누구나 똑같은 반응을 보였을 것이다. "글쎄 네덜란드인들은 말할 수 없이 뻣뻣하며, 목석같이 굳어 있고, 감동이나 감정 따위

4) 툴루즈(Toulouse)는 프랑스의 남쪽에 위치하는 도시이다.

는 아예 가지고 있지도 않을뿐더러, 무미건조하고 밋밋해서 사람이 아니라 꼭 무슨 무 같다니까요!" 실제로 그가 요란스레 말하는 요량을 보고 있자니 주변과 완연하게 대조가 되었다. 그 사람은 자기가 네덜란드 사람에게 말을 하면 처음엔 못 알아듣는 듯한 표정을 짓고, 실제로 말을 알아듣기까지 꽤 뜸을 들인다고 했다. 아닌 게 아니라 네덜란드에서는 박물관 문지기나 하인들이 대답하기에 앞서 일 분 동안은 입을 벌린 채 멍하니 있는 광경을 어렵지 않게 목격할 수 있다. 카페나 마차에서도 사람들의 냉담하고 무감각한 태도는 무척이나 당혹스럽다. 이들은 우리처럼 움직이거나 말을 해야 할 필요를 느끼지 못하는 것이다. 이들은 몇 시간이고 계속해서 아무렇지도 않게 자기 생각이나 파이프와 대화를 나누는 재주를 가졌다. 암스테르담의 저녁만찬에 가보면 유물함처럼 치장한 귀부인들이 몇 시간씩 동상처럼 꼼짝 않고 소파에 앉아 있는 광경을 심심치 않게 볼 수 있다. 벨기에나 독일, 혹은 영국의 농부는 우리 프랑스인의 눈에는 마치 무생물인 양 생기 없고 굳어 버린 존재처럼 보인다. 언젠가 한번은 베를린에서 돌아온 친구가 나에게 이런 말을 한 적이 있다. "독일 사람은 눈이 완전히 죽은 사람 같더구먼." 젊은 아가씨들도 표정이 순진하고 잠자는 듯 보인다. 나는 게르만 국가를 여행하면서 상점 앞에 멈춰 서서 진열장 너머로 평온하고 순수해 보이는 분홍빛 얼굴의 중년 부인이 시종일관 꼭두각시처럼 행동하는 광경을 지켜본 적이 한두 번이 아니다. 프랑스 남부나 이탈리아에서라면 정반대의 장면이 연출되었을 것이다. 점원 아가씨라면 의자하고도 대화를 나눈다는 눈빛을 보이고, 또 생각이 떠오르는 즉시 몸짓에서 드러날 테니 말이다. 게르만 국가들에서는 마치 사람들의 감정이나 표정의 통로가 막힌 듯이 보인다. 따라서 모든 형태의 섬세성이나 감동, 기민한 행동 따위는 불가능한 듯하다. 라틴 사람들은 이들의 이런 행동양식이 어색하고 서툰 것이라 여긴다. 프랑스인들이 대혁명 이후에 제국전쟁을 치르면서 관찰한 바이기도 하다. 특히 이런 점

은 중류와 하류 계급에서 두드러지는데, 겉모양과 행동거지에서 잘 나타난다. 여러분이 한번 로마나 볼로냐, 파리, 툴루즈 등지에서 일하는 여점원들과, 일요일에 햄프턴 코트5)에서 부푼 치마에 뻣뻣한 태도로 보랏빛 숄을 걸치고 황금 허리띠를 매는 등 요란하고 사치스럽게 치장하고서 기계인형처럼 거니는 부인네들을 비교해 보라. 지금 내 머릿속에는 내가 봤던 두 축제 장면이 생생하게 떠오른다. 하나는 프리슬란트6)에서 있었던 축제 장면인데, 이때는 너 나 할 것 없이 머리에 얹은 통짜 모자 위로 또다시 이륜마차처럼 생긴 모자를 빗겨 쓴 부유한 시골 아낙네들이 몰려들었는데, 관자놀이와 이마 위에서 출렁이는 두 쪽의 황금 판과 황금 합각장식과 병따개처럼 생긴 장식들이 창백하고 촌스런 얼굴을 감싸고 있었다. 다른 하나는 브라이스가우7) 공국의 프리부르크에서 있었던 축제 장면인데, 여기서는 전통의상을 입은 통나무처럼 튼튼한 다리를 가진 촌부(村婦)들이 멍한 시선으로 서 있었다. 여인들은 모두들 마치 고딕 동상처럼 굵은 주름이 진 검은색, 붉은색, 초록색 등의 치마를 입었고, 앞뒤가 부풀어 오른 코르셋에, 소매는 넓적다리 고기처럼 속이 차고 널찍하며, 거의 겨드랑이까지 올라오는 허리에는 가죽 띠를 둘렀고, 누리끼리한 머리는 앞쪽으로 잡아당겨 거칠게 묶었으며, 머리 타래는 금은으로 수놓은 두건으로 감싸고, 그 위로 눌러쓴 오렌지색 원통형 남성모에는 낫으로 거칠게 다듬은 듯한 채색 기둥을 세워 만든 조잡한 형상을 얹고 있었다. 요컨대 게르만 인종은 그 어떤 인종보다도 굼뜨고 거칠다. 이들은, 검소하고 머리가 기민하게 움직이는 이탈리아인이나 남부 프랑스인과 비교해 볼 때 열등하다고 여길 만하다. 상대적으로 라틴인은 얼마나 말도 잘하고, 구변도 좋

5) 런던 근교에 위치한 왕궁이다.

6) 프리슬란트(Priesland)는 북해에 면한 네덜란드의 지역명이다.

7) 브라이가우(Breigau)는 오늘날의 바덴-뷔르템베르크에 위치했던 옛 독일의 공국 이름이다.

으며, 표현력도 뛰어나고, 고상하고, 우아한가. 예컨대, 12세기의 프로방스인이나 16세기의 피렌체인들은 얼마나 교양 있고, 예의 바르며 나무랄 데 없는 사람들이었던가.

　하지만 이런 첫인상에만 집착해서는 안 된다. 진실의 일부분에 불과하기 때문이다. 빛이 있으면 그림자가 있듯, 이런 인상들에는 전혀 다른 면모가 뒤따른다. 예컨대 라틴인종 특유의 섬세성과 자연스런 조숙성은 여러 해악을 가져오기도 한다. 라틴사람은 이 같은 특성을 가진 탓에 무엇보다 기분 좋은 감각을 추구하게 마련이다. 다시 말해, 이들은 행복감을 잃지 않으려고 유난스레 까다롭게 군다. 라틴인종은 다양하고 강렬하면서도 섬세한 쾌락을 끝없이 즐기려 하고, 대화에서는 재미를, 또 정치에서는 부드러움을 추구하며, 허영심이 충족되기를 바라고, 사랑의 관능을 만끽하며, 새롭거나 예기치 않은 일들을 기대하고, 형식이나 문장에서 조화로운 대칭을 좇는 경향을 나타낸다. 이런 까닭에 라틴인종은 수사학자나 딜레탕트, 쾌락주의자, 관능적 인간, 자유주의자, 사교계 인사로서 두각을 나타낼 가능성이 농후하다. 그런가 하면 라틴문화는 바로 이 같은 악덕에 의해 부패하거나 종말을 고하기도 했다. 여러분은 고대 그리스와 고대 로마, 12세기의 프로방스, 또한 16세기의 이탈리아, 17세기의 스페인, 18세기의 프랑스가 바로 이런 이유로 쇠락하게 되었다는 사실을 알고 있다. 이들은 기질적으로 섬세성을 추구하기 때문에 빠른 시일에 완숙함을 보였다. 이들은 감미로운 쾌락을 맛보길 좋아한다. 이들은 밋밋한 감각 따위에는 만족할 줄 모른다. 이를테면 라틴 민족은 오렌지에 길들여져서 당근이나 무 따위는 멀리하는 그런 종류의 사람들이다. 하지만 우리 인간의 보편적 삶이란 당근이나 무, 혹은 그 밖의 여러 야채도 필요로 하지 않던가. 이탈리아에서 어떤 귀부인이 기가 막힌 아이스크림을 먹으면서 이런 말을 했다. "이런 아이스크림을 먹지 못하게 금지시키지 않다니 참으로 애석한 일입니다!" 또 프랑스의 어느 대영주는 꾀바른 외교

관을 두고서 이런 말을 한 적도 있다. "그 누가 저런 사람을 칭송하지 않는단 말인가? 정말 고약한 인물이로군!" 한편 라틴인종은 눈치 빠르고 기민하다는 바로 그 점 때문에 즉흥적이기 일쑤이다. 이들은 무슨 일이든 대단히 신속하고 쉽게 자극을 받는 탓에 종종 의무감이나 이성을 잃어버리곤 한다. 그래서 이탈리아인이나 스페인인은 쉽게 칼을 빼어 들고, 프랑스에서는 별일 아닌데도 총을 집어 든다. 요컨대 라틴인종은 장기적으로 무슨 일을 꾀한다거나 복종이나 규칙을 준수하는 따위에서는 그리 뛰어나지 못한다. 하지만 우리가 인생에서 성공하려면 인내할 줄 알아야 하고, 지겨워도 참고, 실패한 후에도 다시 해보고, 일단 다시 시작하면 끈기 있게 버티고, 분노와 허황된 생각을 억제하며 지속적으로 노력할 줄도 알아야 한다. 요컨대 라틴 계통 사람들은 자신들이 지닌 역량을 놓고 볼 때 전 세계 사람들의 역량이 상대적으로 너무 기계적이며 거칠고 단조롭다고 여기며, 반면 자신들이 가진 역량은 전 세계 사람들의 역량에 비해 대단히 활달하고 섬세하며 탁월한 것으로 여긴다. 이와 같은 부조화는 여러 세기가 흐른 뒤에는 이들의 문명에 흔적을 남길 수밖에 없다. 라틴 민족은 너무 많은 것을 요구하다 보니, 결국엔 합당하게 얻을 수 있는 것조차 온전하게 차지하지 못하는 형국이다.

이제 우리는 라틴인종이 지닌 좋은 면면은 일단 제쳐 놓기로 하고, 상대적으로 단점이라 여겨지는 게르만 인종의 속성에 대해 살펴보도록 하자.

여러분은 게르만인의 느리고 육중한 체구 위에 얹힌 조직적이면서 지적으로 대단히 뛰어난 머리를 상상해 보길 바란다. 게르만인은 상대적으로 감각이 둔한 반면 보다 침착하고 사려가 깊다. 게르만인은 기분 좋은 감각에 좌우되는 성향이 상대적으로 덜하기 때문에 설사 지루한 일이더라도 큰 어려움 없이 해낼 수 있다. 게르만인은 거친 감성을 지니고 있어서 형식보다는 내용을 중시하고, 밖으로 드러나는 치장보

다는 내면의 진실을 선호한다. 이들은 재빠르지 못한 만큼 안달하지 않고 비이성적인 면에 현혹되지도 않는다. 또 이들은 한번 시작한 일은 끈기 있게 지속하는 성질을 가지고 있어서 오랜 시일이 요구되는 일에도 성실하게 임한다. 요컨대 게르만인은 지성을 존중하고, 웬만한 유혹에는 쉽게 흔들리지 않으며 내면의 분노도 좀처럼 내비치지 않는다. 내면세계의 갈등이 적고 외부세계로부터의 공격이 그리 크지 않으면 이성이 위력을 발휘하게 마련이다. 실제로 여러분이 오늘날의 게르만 민족이 어떻고, 또 역사적으로 어떠했는지 한번 뒤돌아보기 바란다. 우선, 이들은 전 세계적으로 보더라도 가장 열심히 일하는 민족이다. 특히 정신적인 근면성에서는 감히 독일인을 따라잡을 민족은 존재하지 않는다. 모든 학문분야에서 박학다식하고, 철학을 비롯한 아주 까다로운 언어연구, 출판, 사전, 수집, 분류, 실험실 연구 등 지루하고 고통스럽지만 예비적이고 반드시 필요한 분야에서 독일인은 가히 독보적이다. 게르만인은 특유의 인내와 무엇에도 흔들리지 않는 성실함으로 근대를 이루는 초석을 모조리 다져 놓았다. 이 점에서는 영국인과 미국인, 홀란드인들도 뒤지지 않는다. 나는 여러분에게 영국의 방직공과 면직공들이 어떻게 일하는지 보여주고자 한다. 이들은 단 일초도 쉬지 않고, 열 시간째 일을 하면서도 한 시간째나 마찬가지로 전혀 빈틈을 보이는 않는 완벽한 자동기계처럼 일한다. 만일 같은 작업장에 프랑스인 노동자가 섞여 있다면 전혀 딴판이었을 것이다. 프랑스인이라면 우선 기계처럼 일을 하지도 못할뿐더러, 쉽게 주의력이 흐트러지고 게으름을 피울 것이다. 그래서 하루 일이 끝날 무렵엔 작업량도 훨씬 모자랄 수밖에 없다. 영국인 노동자가 18방추를 만드는 동안 프랑스인 노동자는 기껏 12방추밖에는 만들지 못할 것이다. 프랑스 남쪽으로 내려갈수록 효율은 더욱 떨어진다. 프로방스 사람이나 이탈리아인들은 이야기하고 노래하고 춤추고 싶은 욕구를 항시 갖고 있다. 그래서 이들은 수시로 빈둥대고 되는 대로 지내기 때문에 낡아빠진 옷

한 벌에 만족을 한다. 이들에게 한가함은 자연스러운 일이며 심지어
영광스러운 일일 수도 있다. 이처럼 게으른 인간은 '고상한 삶'을 애지
중지하는 탓에 되는 대로 살고 때론 굶고 살기도 하는데, 그느라 지
난 두 세기 동안 스페인이나 이탈리아는 이루 말할 수 없을 정도로 황
폐해졌다. 이와는 반대로, 같은 시기에 플랑드르 지방이나 홀란드, 영
국, 독일 등지에 살던 사람들은 자신들에게 필요한 각양각색의 물품들
을 장만하느라 피와 땀을 흘렸다. 본능적으로 힘든 일을 기피하고 남
들보다 잘나 보이고 싶어 하는 유치한 허영심 따위는 이들의 상식과
이성을 이기지 못했다.

 게르만 민족은 이 같은 양식과 이성으로 다양한 사회를 구축해 냈
고, 무엇보다 결혼생활을 공고히 했다. 여러분도 잘 알다시피, 라틴
민족은 결혼생활을 대수롭지 않게 여기는 경향이 있다. 일례로, 라틴
계통의 연극이나 소설에서 간통은 언제나 빠지지 않고 등장하는 핵심
주제이다. 또는, 적어도 라틴 소설에서는 정염을 가장 중요한 요소로
삼고 있고, 사랑이나 애정행각에 혼신을 기울여 가며 갖은 이유를 갖
다 붙여 정당화하곤 한다. 이와는 반대로, 영국 소설들은 합법적인 사
랑, 그리고 결혼을 찬미한다. 여성에게 환심을 사고자 하는 행동은 독
일에서는 환영받을 만한 일이 못 되며, 학생사회에서도 사정은 마찬가
지이다. 하지만 라틴국가들에서 이런 행동은 흔히 있는 일로 용인되
며, 때론 인정받기까지 한다. 라틴 사람들은 결혼의 예속이나 가정생
활의 단조로움은 고통스러운 일이라고 여기는 듯하다. 반면, 관능의
역할은 지나치게 강조된다. 상상력도 과도할 정도로 기기묘묘하게 발
전해 나간다. 이렇듯 사람들은 가정의 테두리를 벗어난 사랑을 통해
희열과 격정, 또는 환희를 맛볼 수 있으리라는 상상을 한다. 어쨌든
소설에서는 이런 식의 사랑이 아주 매혹적으로 펼쳐진다. 일탈의 기회
를 잡았다 싶으면 이내 의무와 법을 내팽개치고 대번에 활활 타오른
다. 16세기의 스페인이나 이탈리아, 프랑스를 돌아보라. 또는, 반델

로의 소설이나 로페의 희극, 브랑톰[8]의 회고록을 읽어 보라. 더불어, 이들과 같은 시대에 살았던 귀치아르디니가 네덜란드의 풍속에 대해 했던 다음과 말을 음미해 보라.

　　"네덜란드인들은 간통을 끔찍한 일이라 생각한다. ⋯ 여성들은 매우 정숙하지만, 아주 자유롭게 행동한다."

　네덜란드 여성들은 혼자서 나들이를 하고 여행을 다녀도 흥잡히지 않는다. 혼자서도 충분히 자기 자신을 지킬 수 있기 때문이다. 그런가 하면 이 여성들은 가정의 주부이기도 하다. 부인들은 자기 집에 머물러 있기를 좋아한다. 나는 최근에 고상하고 부유한 어느 네덜란드인으로부터 자기 집안의 젊은 여성들은 만국박람회를 구경하고 싶은 생각이 전혀 없다면서, 남편이며 형제들이 파리에 간 사이 그대로 집에 머물러 있고 싶어 했다는 얘기를 들은 적이 있다. 이처럼 네덜란드 여성은 천성적으로 침착하고 실내에 머물기를 좋아하므로 가정에는 행복이 감돈다. 호기심이나 탐욕이 적어 생각이 순수한 경우가 많다. 네덜란드인은 항상 똑같은 사람과 함께 있어도 지루해하지 않기 때문에 한번 한 약속의 중시나 의무감, 자기 자신에 대한 자긍심이 대단하여 웬만한 유혹에는 흔들리지 않는다. 나는 이들이 결성한 여러 단체, 특히 자유로운 단체에 대해서도 마찬가지로 평가하지 않을 수 없다. 본래 단체라는 것을 이끌어 나가기란 보통 어려운 일이 아니다. 단체가 별탈 없이 제대로 운영되려면, 구성원들이 차분해야 하고 목표의식을 가지고 있어야만 한다. 예를 들면, 단체가 주관하는 '미팅'에서는 인내심을 발휘할 줄 알아야 하고, 자신의 입장과 반대되는 의견도 들어주고

8)　브랑톰(Pierre de Brantôme, 본명은 Pierre de Bourdeille, 1540~1614)은 16세기 프랑스의 작가로, 궁정인이자 군인으로서의 경험담과 특히 여러 귀부인과 나눴던 연애 이야기 등의 가벼운 내용의 저작으로 알려져 있다.

때론 비난을 견뎌 내기도 해야 하며, 기다렸다가 자기 차례가 왔을 때 비로소 발언하되 점잖게 발언하고, 다른 사람들이 숫자며 객관적 자료가 담긴 똑같은 내용을 수도 없이 반복해서 발표한다 하더라도 참아 넘길 줄 알아야 한다. 단체가 채택한 노선에 흥미를 잃었다 해서 의사록을 집어던져서도 안 되고, 그렇다고 토론을 펼치고 장광설을 늘어놓을 작정으로 의사록에 몰두해서도 안 되며, 마음에 들지 않는다고 단체의 집행부에 대항해서도 곤란하다. 그런데 스페인을 비롯한 여러 나라에서 이런 행태를 어렵지 않게 목격할 수 있다. 반면에 게르만 민족은 말이 아니라 행동을 하기 위해 하나로 뭉친다. 게르만 민족에게 정치란 완수해야 하는 목표이다. 그렇기 때문에 게르만 사람들은 공동의 목표에 총력을 쏟게 마련이다. 말은 수단에 불과할 따름이다. 이들은 설사 정치적 목표가 요원하더라도 결코 등한시하지 않는다. 이들은 너나 할 것 없이 정치적 목표에 헌신하고, 또 그러한 목표를 대변하는 이들에게 대단한 존경심을 표시한다. 우리에게는 기이해 보일 따름이지만, 게르만 국가에서는 피통치자가 통치자를 존경한다. 만일 통치자가 정당하지 못하다면 피통치자들이 맞서기 위해 들고일어나긴 하지만, 그나마도 어디까지나 법이 정한 테두리 내에서 인내심을 잃지 않고 벌이는 대항이다. 마찬가지로, 제도가 잘못된 경우에도, 이들은 단번에 판을 뒤집기보다는 서서히 고쳐 나가는 쪽을 택한다. 게르만 국가들은 자유의회주의 정부체제의 본산이다. 오늘날 여러분은 이 같은 정치체제를 스웨덴, 노르웨이, 영국, 벨기에, 홀란드, 프로이센, 심지어 오스트리아에서도 찾아볼 수 있다. 오스트레일리아나 미국 서부를 개척하는 식민지 이주자들은 새로운 땅에 정착하면서 이 같은 정치체제도 도입하고 있다. 비록 이들은 거친 삶을 살지만, 이들이 가지고 온 정치체제는 번영을 이루고 큰 어려움 없이 뿌리를 내리고 있다. 이러한 정치체제는 벨기에나 홀란드의 근간을 이뤘던 것이다. 네덜란드의 유구한 도시들은 오래전에 이미 공화정을 채택한 경험이 있으며,

이러한 정치체제는 봉건영주들이 지배하던 중세 시대 동안에도 줄곧 유지되어 왔다. 그런가 하면 크고 작은 여러 단체들이 자유롭게 결성 되고, 또 순탄하게 유지되었다. 16세기에는 각 도시들은 물론 작은 마 을들에도 무기 제조인들이나 수사학자들이 결성한 단체들이 생겨나기 도 한다. 당시만 하더라도 무려 2백 개가 넘는 단체들이 존재했다. 오 늘날에도 벨기에에는 이런 단체들이 셀 수도 없이 많이 존재한다. 예컨 대, 활쏘기 동호회, 합창 동호회, 비둘기 동호회, 노래하는 새 동호회 에 이르기까지…. 네덜란드에서는 일반인들이 자발적으로 단체를 결성 하여 온갖 종류의 봉사활동을 펼친다. 이렇듯 단체활동을 하면서도 개 개인의 권익이 결코 손상되지 않는 방식으로 운영된다는 것은 그야말로 게르만 민족 특유의 놀라운 자질이라고 할 수 있다. 게르만 민족은 바 로 이 같은 자질을 발휘하여 각 분야에서 탁월한 성과를 나타낸다. 다 시 말해, 이들은 인내심과 사유를 통해 자연의 법칙과 인간성의 법칙에 순응하고, 이것들에 대항하는 대신 유익한 뭔가를 이끌어 내려 한다.

행동의 영역을 떠나 사유의 영역, 즉 세계를 이해하고 형상화하는 방식을 살펴보더라도, 우리는 또다시 사색이 뒤따르고 감각에 초연할 줄 아는 게르만 민족 특유의 자질과 마주하게 된다. 라틴 민족은 외양 과 장식, 감각 내지 허영심에 호소하는 현란한 재현, 논리적 규칙성, 외적인 대칭, 조화로운 질서 등 요컨대 형식에 대단히 신경을 쓴다. 반면, 게르만 민족은 사물들의 내밀한 존재성, 진리, 즉 내용 면에 보 다 많은 관심을 쏟는다. 본능적으로 게르만 민족은 외양에 이끌리는 법이 없고, 감춰진 것을 드러내며, 설사 추하고 슬픈 것이라 할지라도 감춰진 대상을 포착해 내고, 그것이 저속하고 흉측한 것이라 할지라도 조금도 떼어 내거나 감추려 들지 않는다. 이처럼 민족들 간에 형식과 내용에 대한 선호가 뚜렷하다고 할 때, 스무 종의 분야 중에서 특히 게르만 민족 전유의 자질을 유감없이 드러내는 두 분야가 있으니, 바 로 문학과 종교이다. 라틴 민족이 향유하는 문학은 고전문학으로, 이

들의 문학양태는 고대 그리스의 시와 고대 로마의 웅변술, 이탈리아
르네상스 예술, 그리고 루이 14세 시대와 어떤 식으로든 연관을 맺고
있다. 즉, 라틴 문학은 순화시키고, 고귀성을 추구하며, 미화하고,
선별하며, 질서와 균형을 추구한다. 라틴 문학 최후의 걸작은 바로 라
신의 희곡작품인데, 그는 대공(大公)들의 격조 높은 품위와 궁정예법,
사교계 인사들과 교양인들을 그려낼 뿐 아니라, 웅변술과 현학적인 구
성법, 문학적 우아함을 구사했던 대가이다. 반면 게르만 문학은 낭만
적인 성격을 갖는 문학으로, 9) 그 기저에는 무엇보다 북구의 《에다》
(Edda) 10)와 오랜 '사가'(sagas)가 자리 잡고 있다. 게르만 민족 최고의
문학작품은 바로 셰익스피어의 희곡작품으로, 그의 작품은 실제의 현
실을 있는 그대로 충실하게 재현해 내는데, 아무리 처참하고 끔찍하고
비루한 삶의 단면이라 하더라도 빠뜨리지 않으며, 숭고한 것이건 동물
적인 것이건 간에 본능을 있는 그대로 그리고, 인간성에 내재하는 모
든 면면들을 세밀하면서도 친근하고 서정적으로 느껴질 정도로 시적인
문장에 담아내며, 그 어떠한 규율에도 얽매이지 않고, 때론 혼란스럽
고 격해지면서 놀라운 힘을 발휘함으로써 인간영혼에 뜨겁고도 전율하
는 정염을 폭발시킨다. 셰익스피어의 작품은 바로 인간에 대한 그와
같은 외침이다. 이제 종교분야를 살펴보자. 다시 말해, 유럽인들이 16
세기에 이르러 자신들의 종교를 선택해야만 했던 때를 상기하자. 우리
중 당시의 문헌을 직접 접한 적이 있는 이들은 당시 상황이 어떠했는
지 어렵지 않게 이해할 수 있을 것이다. 즉, 어째서 어떤 유럽 민족은

 9) 19세기 초 프랑스에서 마담 드 스탈(Madame de Staël)은 이미 독일을 위
 시한 북유럽의 문학을 '낭만주의적인 문학'으로 규정한 바 있다. Cf. 마담
 드 스탈, 《독일론》(De l'allemagne).
10) '에다'(Edda)는 13세기에 북구에서 글로 정착된 두 종류의 수사본으로, 북
 구 신화를 담고 있는 판본과 오랜 동안 구전되어 오던 성스럽고 영웅적인
 시들을 담고 있는 판본이 있다.

과거의 종교를 고수하려 들고, 어떤 유럽 민족은 새로운 종교를 택하려 했는지, 그 내밀한 동기에 대해 알고 있을 것이다. 라틴 민족은 예외 없이 가톨릭을 고수하는 쪽을 택했다. 이들 민족은 자신들이 가지고 있는 사고방식의 틀을 바꾸기를 원치 않았기 때문이다. 이들은 전통을 중시하고, 지배세력에 순종했다. 이들은 보기 좋은 외양과 장려한 숭배의식, 성직자 계급의 위계화된 질서, 가톨릭 신앙의 단일성과 영속성에 대한 굳은 신념에 집착했다. 이들은 무엇보다 의식과 외적으로 드러나는 절차나 행동에 지대한 관심을 쏟았고, 또 그것들을 통해 신앙심이 표현된다고 생각했다. 이에 반해, 거의 모든 게르만 민족들은 개신교를 선택했다. 벨기에가 종교개혁에 우호적이었음에도 불구하고 개신교를 받아들이는 데 실패한 것은 파르네세 가문11) 등에 의한 외세의 개입과 개신교를 선택했던 여러 명문가의 몰락과 변천, 또한 머지않아 루벤스에 관한 강의에서 우리가 다루게 될 정신적 위기 때문이었다. 여타의 게르만 민족들은 외적인 숭배보다는 내적인 숭배를 앞세웠다. 이들 민족은 개종과 종교적 심성에서 구원을 찾는 쪽을 택했다. 더불어 이들은 교회의 공식적인 권위보다는 개인의 개별적인 신앙을 앞세웠다. 이처럼 게르만 민족은 내용을 중시함으로써 형식은 부차적인 것으로 밀어냈으며, 이에 따라 숭배방식과 예배, 의식 등의 중요성도 자연히 줄어들 수밖에 없었다. 이처럼 우리는 두 민족 간의 기질적 차이가 종교분야에서도 유사한 기호와 스타일의 차이를 만들어냈다는 사실을 머지않아 보게 될 것이다. 그러기에 앞서, 우선 두 민족을 가르는 근본적인 특성들을 가늠해 보자. 게르만 민족은 라틴 민족에 비해 상대적으로 세련되지 못한 형식과 보다 왕성한 욕구, 보다 둔감한 기질을 나타내는 반면, 심리적으로 보다 평온하고 냉정함을 발휘하는 탓에 순수 지성에 속하는 활동에 훨씬 능하다. 게르만 민족의

11) 파르네세(Farnese) 가문은 르네상스 시대 이탈리아의 권세가로, 교황과 추기경, 파르마의 공작을 배출한 집안이다.

사고방식은 감각적 쾌락에 덜 휘둘리고 즉흥성이나 외적인 아름다움에 덜 이끌리는 만큼, 대상들을 이해하고 다루는 데 보다 뛰어나다.

2

이와 같은 기질과 자질을 갖고 있는 게르만 민족은 오랜 세월을 거치는 동안 여러 영향을 받았다. 동일한 종의 식물 씨앗을 기온이 제각기 다른 여러 토양에 뿌렸다고 상상해 보자. 그래서 씨앗이 제각기 자기 땅에서 싹 트고 자라나 열매를 맺는 식으로 무한히 번식을 지속해 나간다고 그려 보자. 뿌려진 씨앗들은 제각기 자기네 땅에 적응을 해 나갈 테고, 결국 씨앗들은 토양이나 기후가 다양한 만큼이나 뚜렷한 차이를 나타내게 될 것이다. 네덜란드 땅에 정착한 게르만 민족의 역사도 크게 다르지 않다. 우리는 중세가 끝나가는 시기의 네덜란드 땅에서 선천적 형질 이외에 획득형질을 발견하게 된다.

이런 까닭에 우리는 땅과 하늘을 관찰할 필요가 있다. 네덜란드를 여행할 여건이 되지 못한다면, 적어도 지도에서 찾아보는 수고는 마다하지 말아야 할 것이다. 네덜란드는 남동쪽의 산악지역을 제외하면 습기가 많은 드넓은 평야지역인 셈이다. 네덜란드에는 뫼즈 강, 라인 강, 스헬데 강, 이렇게 대표적인 세 개의 강뿐 아니라 수많은 작은 강들이 흐른다. 그뿐 아니라, 지류와 연못, 늪지대가 곳곳에 널려 있기도 하다. 이처럼 네덜란드는 무수히 많은 물길이 평탄한 지형에서 서행하거나 정체해 있는 거대한 저수지라 할 수 있다. 여러분이 반 데르 네르[12]의 풍경화를 구경할 기회를 갖는다면, 이처럼 서행하는 강들이

12) 반 데르 네르(Van der Neer, 1603~1677)는 17세기에 네덜란드에서 활동했던 풍경화가이다.

바다 가까이 이르러 무려 너비가 1해리에 달하는 장관을 보게 될 것이다. 강물은 강바닥에 웅크린 채 잠자고 있는데, 마치 넓적하고 끈적거리는 커다란 물고기처럼 광활하게 펼쳐진 무수히 많은 광택 없는 점액질의 비늘들이 희미하게 반짝인다. 그나마 평야가 해수면보다 낮은 경우가 많은데, 그럴 경우 고작 흙을 북돋아 둑을 쌓아 놓았을 뿐이다. 물은 언제라도 넘칠 수 있다. 물가에는 언제나 수증기가 피어오르고, 밤이면 달빛을 머금은 푸르죽죽하고 축축한 안개가 평야를 온통 두껍게 감싼다. 강물이 바다에 이를 때까지 따라가 보자. 강물뿐 아니라, 이번에는 훨씬 더 광포한 바닷물이 언제라도 땅을 덮칠 기세이다. 북대서양이 인간에게 유익할 리 없다. 로이스달[13]의 그림 〈목책〉(木柵)을 보라. 그러면 여러분은 이미 반은 물에 잠긴 채, 강을 따라 쌓아놓은 가녀린 제방 위로 잦은 비바람이 몰고 오는 붉은 물결과 광포한 파도가 얼마나 무서운 것인지 짐작할 수 있을 것이다. 면적이 도(道)의 절반에 이를 만큼 커다란 몇몇 섬들로 이뤄진 환대(環帶)는 물과 접해 있는 모든 연안에서 강물과 바닷물의 영향이 얼마나 광대한지를 여실히 보여준다. 바로 발쉐렌(Walcheren), 북 베넬란트(Beneland), 남 베넬란트, 톨렌(Tholen), 쇼우벤(Schouven), 보른(Vorn), 베이에르란트(Beyerland), 텍셀(Texel), 블리에란트(Vlieland) 등의 지역들이다. 때론 바닷물이 뭍으로까지 침범하여 하를렘(Harlem)과 같은 내해(內海)를 만들어 내기도 하고, 주이데르제(Zuyderzee)처럼 깊숙한 만을 형성하기도 한다. 벨기에 땅은 강물에 의해 만들어진 충적토이고, 홀란드는 물에 갇힌 진흙땅에 불과할 따름이다. 혹독하기는 영토뿐 아니라 기후조건도 마찬가지다. 여러분은 네덜란드가 인간을 위한 땅이 아니라 오히려 섭금류(涉禽類)와 수달들을 위한 땅이란 느낌을 지우기 힘들 것이다.

13) 로이스달(Jacob Van Ruysdael, 1628~1682)은 가장 널리 알려진 네덜란드의 풍경화가이다.

게르만 민족이 최초로 이 땅에 정착하던 때에는 환경이 더욱 열악했다. 카이사르와 스트라본[14] 의 시대에는 지금의 네덜란드 땅이 진창으로 뒤덮인 숲에 불과했다. 당시의 여행자들이 남긴 증언에 의하면, 홀란드 전역이 온통 나무들로 뒤덮여 있어서 땅을 밟지 않고 나무 사이를 건너뛰며 다닐 수 있을 정도였다고 한다. 아름드리 참나무들이 뿌리 뽑힌 채 강물에 떨어지곤 해서 마치 오늘날 미시시피 강에서 보듯 뗏목 구실을 하는 동시에 군선에 타고 있던 로마 군인들의 간담을 서늘하게 만들기도 했다. 매년 와할(Wahal) 강과 뫼즈 강, 스헬데 강이 범람하여 멀리까지 평탄한 대지를 물에 잠기게 했다. 해마다 비바람이 그치지 않았고, 가을이면 바타비아[15] 는 어김없이 홍수를 겪어야 했다. 홀란드에서는 해안선이 언제나 달라지게 마련이다. 사시사철 비가 내리고, 러시아령 아메리카[16] 에서처럼 짙은 안개가 끼지 않는 날이 없다. 환한 대낮은 불과 서너 시간 동안뿐이다. 매년 라인 강은 두꺼운 얼음에 뒤덮인다. 모든 문명은 모름지기 땅을 개척하고 기온에 순응하는 것에서 시작되는데, 황량했던 당시의 홀란드는 노르웨이의 기후와 다를 바 없었다. 4세기에 걸쳐 외세의 침입을 감내해야 했던 플랑드르 지방은 "끝없이 펼쳐지는 무자비한 숲"으로 불렸다. 지금은 채소를 경작하는 비옥한 와에(Waes) 지방만 보더라도 당시엔 황량할 따름이었고, 승려들이 늑대 무리의 공격을 받기도 했다. 14세기에 이르러서도 야생마 무리들이 홀란드의 숲을 배회하곤 했다. 물론 그때도 바다는 언제나 육지를 유린했다. 9세기에 헨트(Ghent) 는 항구도시였

14) 스트라본(Strabon, 기원전 64년경~서기 23년경) 은 고대 그리스의 지리학자·역사학자로, 알렉산드리아에서 수사학·지리학·철학을 아리스토데모스 등에게서 배웠다. 17권 분량의 유명한 저서 《지리학》(*Geographica*) 을 집필하였다.

15) 바타비아(Batavia) 는 고대 시대에 게르만 부족이 서식하던 라인 강 유역의 지역이다.

16) 러시아가 미국에 돈을 받고 양도한 알래스카를 지칭하는 것으로 보인다.

고, 신트 오마르스(Sint-Omaars)와 브뤼헤(Brugge)는 12세기에, 담
(Dam)은 13세기에, 에클뤼주(Écluse)는 14세기에 항구도시였다. 우
리가 옛 지도에서 홀란드 땅을 살펴보면 지금의 모습을 찾아보기 힘들
다.[17] 오늘날에도 이 지역에 사는 사람들은 강물과 바다의 범람에 대
비해야만 한다. 벨기에의 해안지역은 밀물 때 해수면보다 고도가 낮아
지기 때문에, 바다를 메운 이들 매립지는 오늘날에도 군데군데 끊긴
상태로 남아 있는 제방 사이로 보랏빛 반사광에 물든 광활한 갯벌과
찐득거리는 경작지를 드러낸다. 홀란드는 더욱 위험한 상황이라서 언
제 목숨을 빼앗길는지 모른다. 서기 13세기 이래 이곳에는 평균적으로
매 7년마다 대규모 홍수를 겪어 왔다. 물론 작은 홍수는 논외로 치고
서 말이다. 1230년에는 홍수로 8만 명이 익사했고, 1287년에는 8만
명, 1470년에는 2만 명, 1570년에는 3만 명, 1717년에는 1만 2천 명
이 죽었다. 그 후로도 1776년과 1808년, 1825년, 그리고 최근까지도
비슷한 규모의 재앙이 네덜란드를 덮쳤다. 13세기에는 너비가 12㎞에
이르고 폭이 35㎞에 달하는 돌라르(Dollard) 만과 44평방 해리에 달하
는 주이데르제가 홍수로 인한 바다물의 범람으로 형성되었다. 네덜란
드 사람들은 이 같은 자연의 재앙에 맞서기 위해 22해리에 달하는 해
안선에 한 개에 7플로린이나 하는 말뚝을 3열로 박아 두어야만 했다.
또한 이들은 하를렘 연안을 홍수로부터 보호하기 위해, 길이 8㎞, 높
이 40해리, 깊이 2백 피트에 달하는 노르웨이산 화강암 말뚝을 바다에
박아 제방을 쌓아야 했다. 26만 명이 거주하는 암스테르담은 도시 전
체가 어떤 것은 길이가 30피트에 달하기도 하는 말뚝 위에 건설됐다.
스헬데 강과 돌라르 만을 보호하기 위해 소요된 비용은 75억 플로린에
이르는 것으로 추산된다. 홀란드 사람들은 이처럼 막대한 대가를 치르

17) [원주] 알프레드 미셸(Alfred Michiels), 《플랑드르 회화사》(Histoire de la
peinture flamande), t. I, p. 230. 또한, 샤이(Schayes), 《로마 지배 이전과 지
배 동안의 네덜란드》(Les Pays-Bas avant et pendant la domination romaine).

면서 살고 있다. 과거에 하를렘이나 암스테르담에서 넘실대는 싯누런 파도가 가냘픈 진흙 제방 너머로 한도 끝도 없이 범람하는 광경을 보고서 사람들이 기겁하여 줄행랑을 쳤다는 이야기가 전해지기도 한다.[18]

이제 여러분은 갯벌이나 다름없는 이곳에서 소매 없는 물개 가죽 상의를 걸친 채, 가죽으로 만든 배를 타고 유랑하는 게르만 어부와 사냥꾼들을 상상해 보고, 가능하다면 이들 야만인들이 어떤 노력을 기울인 끝에 황량한 땅을 살 만한 토양으로 바꾸었으며 문명화된 민족으로 변화할 수 있었는지 짐작해 보라. 타민족이었다면 감히 이 같은 위업을 이루지 못했을 것이다. 환경이 너무나 열악했기 때문이다. 이와 유사한 환경에서 살고 있는 캐나다나 러시아령 아메리카 토착민들은 여전히 야만상태를 벗어나지 못하고 있다. 그런가 하면, 아일랜드에 정착한 켈트족이나 고지 스코틀랜드 사람들은 못지않은 저력을 가지고 있음에도 불구하고 기껏 기사도적인 풍습과 시적인 전설밖에는 가지지 못했다. 우리가 네덜란드의 게르만 민족에게서 발견할 수 있는 수준에 이르려면, 마땅히 깊이 사색할 줄 아는 능력을 가지고 있어서 사유로써 감각을 억누르고, 권태와 피로를 참아내며, 멀리 있는 목표에 도달하기 위해 기꺼이 결핍을 감수하고 노력을 아끼지 않아야 할 테니 말이다. 요컨대 게르만 민족 특유의 자질이 요구되는 것이다. 다시 말해, 사람들이 하나로 뭉치고, 투쟁하고, 쉼 없이 다시 시작하고 개선하며, 강물을 막는 둑을 세우고, 바닷물의 범람을 방지하고, 토양을 건조시키고, 바람과 물, 평탄한 땅, 또 찐득거리는 황토를 활용하고, 운하와 배, 풍차, 벽돌, 가축, 산업, 교환 등에 능해져야 한다는 뜻이다. 이들이 처한 어려움은 너무나 엄청난 것이어서, 이를 극복하기 위한 지적인 역량 또한 상당할 수밖에 없었다. 이들의 지적 활동은 온전

18) [원주] Cf. 에스키로스(Alph. Esquiros), 《네덜란드와 네덜란드에서의 삶》 (*La Néerlande et la vie néerlandaise*), 2 vol. in-8.

히 이런 분야에 집중되었고, 그러자니 자연히 그 밖의 문제들에서는 멀어질 수밖에 없었다. 다시 말해, 이들은 생존하고, 위협을 피하고, 옷 입고, 추위와 습기로부터 스스로를 보호하고, 먹을 것을 비축하고, 부를 축적하느라 다른 것을 생각할 짬이 없었다. 이리하여 정신은 전적으로 긍정적이며 실용적으로 되지 않을 수 없었다. 즉, 이런 나라에서는 꿈꾸고, 독일식으로 철학하고, 상상력이 만들어 낸 환영들이나 형이상학적인 체계 속에서 배회하는 것이 도저히 불가능했다. 19) 사람들은 어쩔 수 없이 현세적으로 되지 않을 수 없었다. 모든 주변상황이 행동을 필요로 하고, 그것도 시급하고도 즉각적으로 행동할 것을 요구했던 것이다. 생각을 해야 한다면, 그것은 행동을 위한 것이었다. 이같은 상황이 오랜 세월 지속되다 보면 자연스레 성격으로 굳어지게 마련이다. 습관은 본능이 되어 버린다. 아버지 대에서 습득된 양식(良識)은 자녀 대에 유전된다. 이를테면 이들은 애초부터 근면한 일꾼, 기업가, 상인, 가사노동자, 양식인으로 태어나는 셈이며, 조상들이 어쩔 수 없이 필요에 의해 취할 수밖에 없었던 면면들은 그대로 후대에 전해지는 것이다. 20)

한편 네덜란드인은 이처럼 긍정적인 사고방식뿐 아니라 침착성까지도 겸비하고 있다. 네덜란드인들은 동일한 기질을 가졌고 또 이들 못지않게 실용정신을 내세우는 다른 나라 사람들에 비해 훨씬 더 균형 잡히고 자족할 줄 아는 사람들이다. 우리는, 세 차례의 승리를 영구히 향유하고, 오랜 정쟁에도 불구하고 살아남은 영국인들에게서 발견되는 격한 감정이나 전투적 행동방식, 불도그와도 같은 공격성, 근거 없는 과도한 거만성 등을 네덜란드인들에게서는 전혀 찾아볼 수 없다.

19) [원주] 알프레드 미셸, 《플랑드르 회화사》, t. I, p. 238. 이 첫 번째 권은 대단히 주목할 만한 폭넓은 생각들을 가득 담고 있다.

20) [원주] Cf. 프로스페르 뤼카스(Prosper Lucas), 《유전에 관하여》(De l'hérédité), 다윈(Darwin), 《자연도태에 관하여》(De la Sélection naturelle).

또한 우리는, 건조한 기후, 추위와 더위의 갑작스런 교차, 넘쳐나는
전기(電氣)[21] 등으로 인해 강박적으로 행동하는 미국인들의 행태를
네덜란드인들에게서는 발견하지 못한다. 왜냐하면 네덜란드인은 신경
을 누그러뜨리고, 림프성 체질을 발전시키며, 반항심이나 정염의 폭
발과 격렬함을 억누르고, 감각과 흥겨운 기분을 멀리하게끔 하는 습한
기후 속에서 항시 살아왔기 때문이다. 우리는 앞에서 이미 베네치아의
예술이 보여주는 재능을 피렌체 예술의 재능과 비교할 때, 기후가 얼
마나 커다란 영향을 미칠 수 있는지에 대해 알아본 바 있다. 한편, 지
금의 경우도 여타의 사건들이 기후적 조건이 가져오는 효과에 더해졌
으며, 역사적 맥락 또한 지형적 여건과 동일한 방향으로 작용했다는
점을 덧붙여야겠다. 요컨대 네덜란드인들은, 색슨족과 덴마크족, 노
르만족이 전면적으로 침입해 와 자기네 영토를 차지한 적이 있었던 영
국과는 달리, 여러 차례에 걸친 대대적인 외세의 침입을 겪은 적이 없
다. 이런 까닭에 네덜란드인은 억압과 저항, 집착, 장기간의 노력, 또
는 공개적인 잔혹한 전쟁으로 시작되었다가 법적 다툼으로 번짐으로써
여러 세대에 걸쳐 이어지는 증오심 따위는 경험한 바 없다. 태곳적부
터 네덜란드인들은 플리니우스의 시대처럼 소금 생산에 열심이고, "오
랜 관습에 따라 사람들이 모두 하나가 되어 진흙탕을 경작지로 바꾸는
일"[22]에 매진하며, 자유롭게 길드를 형성하고, 독립성과 정의에의 권
리, 유구한 특권을 요구하고, 풍어(豊漁)와 상업 및 산업에 관심을 쏟
고, 자기네들이 사는 도시를 "항구"라 불렀다. 요컨대 구이차르디니가
이미 16세기에 말했듯, 네덜란드인들은 "벌이에 관심이 많고 이문 남
기는 일에 세심하지만", 그렇다고 해서 이 같은 욕구가 과도하거나 도
를 넘는 일은 없다. "이들은 천성적으로 침착하고 결코 평상심을 잃는

21) 원문에 électricité.

22) [원주] 모크(Moke), 《벨기에인들의 풍습과 관례》(*Moeurs et usages des
Belges*), p. 111, p. 118, 9세기에 대한 개관.

법이 없다. 이들은 분수에 맞고 사교적인 방식으로 점잖게 즐기며, 쉽게 이성을 잃지 않는데, 이런 면은 우선 이들의 말과 몸에서 관찰된다. 이들은 과도하게 화를 내거나 거만하게 구는 법이 없으며, 서로 사이좋게 살아가고, 특히 밝고 명랑하다." 귀치아르디니는 네덜란드인들이 집요하거나 과도한 욕심을 부리지 않는다고 말한다. 수많은 네덜란드인들은 일찌감치 일손을 놓고 나서, 뭔가를 만들거나 여가를 즐기며 지낸다. 네덜란드인의 모든 신체적, 정신적 여건, 그들이 처한 지리와 정치적 상황, 현재와 과거 … 이 모든 것이 하나의 결과로 이어졌다. 즉, 다른 점들은 부족할는지 모르지만 그들 특유의 역량 내지 성향을 만들어 낸 것이다. 바로 기민한 행동과 예지, 지성과 실용정신, 절제된 욕망 등이다. 이들은 현실세계를 개선할 줄 알며, 또 그래서 굳이 그 너머를 넘보려 하지 않는다.

요컨대 이들의 예술작품을 보라. 이들의 예술작품은 그 완벽함과 결함을 통해 이들의 정신세계가 가지는 역량과 한계를 동시에 보여준다. 독일에서라면 너무나 당연시되는 위대한 철학이나, 영국에서 위세를 떨치는 위대한 시는 네덜란드에서는 찾아볼 수 없다. 네덜란드인이라면 쉽게 접할 수 있는 대상들이나 긍정의 힘을 도저히 저버릴 수 없는 탓에, 순수한 사유활동에 빠져든다거나, 논리적 대담성을 꾀한다거나, 섬세한 분석에 몰입한다거나, 심오한 추상에 탐닉하지 못한다. 이들은 문체(文體)에 비극의 색채를 감돌게 하는 영혼의 소용돌이나 압축된 감정의 격렬함을 알지 못하고, 바라보는 이에게 일상의 범속성 너머로 새로운 세상을 펼쳐 보이는 자유분방한 상상력이나 달콤하고 숭고하기도 한 꿈의 세계에 대해 알지 못한다. 이들은 위대한 철학자를 배출해 내지 못했다. 물론 스피노자가 있긴 하지만, 그는 어디까지나 유대인으로, 데카르트와 랍비들을 스승으로 섬겼으며, 홀로 외로이 활동했던 타 종족 출신의 별난 천재였다. 네덜란드들이 저술한 그어떤 책도 이들처럼 소국(小國)에서 태어난 브룬스(Bruns)나 카몽스

(Camões)[23] 와는 달리, 유럽인들의 주목을 끌지는 못했다. 네덜란드인으로 당대에 세계적으로 널리 읽혔던 유일한 작가가 바로 에라스무스인데, 빼어난 교양인인 그는 라틴어로 집필했고, 지적 훈련이나 기호, 문체, 사상 등의 관점에서 보자면 차라리 이탈리아의 인문주의자나 석학들의 부류에 속한다고 볼 수 있다.[24] 야콥 카츠(Jacob Cats) 와 같은 예전의 홀란드 시인들은 진지한 투로 말하는 도덕주의자인 경우가 많았는데, 이들은 균형 잡힌 목소리와 조금은 장황한 방식으로 내면의 기쁨과 가정생활을 노래했다. 13~14세기 네덜란드 시인들은 기사들의 이야기를 들려주는 대신, 실제로 있었던 이야기를 들려줄 것이라고 청중들에게 예고했으며, 이들은 실제로 실용적 가치를 지닌 격언이나 당대의 사건들을 운문으로 만들었다. 네덜란드의 수사학 교실에서도 시를 논하고 읊기는 하지만, 그 누구도 위대하거나 아름다운 시를 지어 내지는 못했다. 네덜란드에도 물론 카스텔라누스[25] 와 같은 연대기 작가나 마르닉스[26] 와 같은 팸플릿 작가가 있었다. 하지만 이들이 들려주는 이야기는 무겁고 과장된 것이다. 무겁고, 거칠면서도 가다듬어지지 않은 이들의 웅변술은 그림에 훨씬 못 미치기는 하지만, 그래도 두꺼운 색채 사용과 힘이 실린 육중함을 보여주는 네덜란드 회

23) 카몽스(Luís de Camões, 1524~1580) 는 16세기에 포르투갈에서 활동했던 시인으로, 자국 최고의 시인으로 꼽힌다.

24) 우리는 텐이 에라스무스와 같은 대표적인 인문주의자를 네덜란드인의 종족적 관점에서 접근하는 대신 예외적인 인물로 다루는 이 같은 태도에서 텐의 사유체계가 지닌 장점과 단점이 징후적으로 드러남을 목격하게 된다. 요컨대, 텐에게 중요한 것은 특정 예술가의 '개별적' 독창성이나 재능이 아니라, 인문사회적, 환경적 여건이다.

25) 카스텔라누스(Castellanus, 1405~1475) 는 15세기에 활동했던 플랑드르의 시인이자 문학가이다.

26) 마르닉스(Philips van Marnix, 1540~1598) 는 16세기에 활동했던 벨기에 출신의 군인이자 시인, 신학자, 교육자이다.

화를 상기시키기는 한다. 오늘날 네덜란드의 문학은 거의 존재하지 않
는 셈이다. 유일한 네덜란드 소설가로 콩시앙스(Conscience)를 꼽기
는 하지만, 그는 관찰력이 빼어난 반면 창조적이지 못하고 저속하다.
행여 여러분이 네덜란드에 가서 그곳에서 발행되는 신문을 읽게 된다
면, 설사 여러분이 파리 출신이 아닐지라도 지금 자신이 어느 시골이
나 오지에 온 것은 아닐까 하는 인상을 받게 될 것이다. 네덜란드에서
는 논쟁이 벌어질 때면 조악한 방식으로 진행되고, 동원되는 수사(修
辭) 또한 해묵은 것들이며, 농담도 밋밋하고, 재치 있는 말이라지만
심심하기 짝이 없을 정도이다. 떠들썩한 잔치 분위기나 폭발하는 분노
따위는 찾아보기 힘들다. 풍자만화도 우리 프랑스 사람들에게는 아둔
해 보일 따름이다. 네덜란드인이 현대 사상이란 거대한 건축물에서 담
당하는 몫을 따져 볼 때, 이들은 꾸준하고, 체계적이며, 성실한 일꾼
답게 몇몇 석물을 가다듬어 놓은 정도라고 평가할 수 있다. 물론 라이
덴에는 역량 있는 문헌학 학파가 자리 잡고 있고, 그로티우스와 같은
법률가가 있고, 레이우엔훅(Leeuwenhoek), 스바메르담(Swammer-
dam), 부르하버(Boerhaave)과 같은 박물학자와 의사들이 있고, 하위
헌스(Huyghens)[27] 같은 물리학자가 있고, 오르텔리우스(Ortelius)나
메르카토르(Mercator)와 같은 천문학자들이 있다. 요컨대 특별한 재
능을 가진 유용한 인물들이 존재했던 것은 사실이지만, 이들은 거대하
고 독창적인 세계관을 제시한다거나 보편적인 개념을 아름다운 형식
안에 새겨 넣을 줄 알았던 창조적인 인물들은 아니었다. 이들은 예수
의 발치에 앉아 경청하는 태도를 보였던 마리아의 역할을 이웃나라들
에 양보한 채, 자신들은 마르다의 역할을 취했다.[28] 17세기에 네덜란

27) 흔히 호이겐스로 알려져 있다.
28) 신약성경의 누가복음에 소개되는 일화이다. 두 자매인 마리아와 마르다는
　　자신들의 집을 찾은 예수를 영접하면서, 언니인 마르다는 음식 준비에 부산
　　하고, 동생인 마리아는 그저 예수의 발치에 앉아 말씀을 경청할 따름이지

드인들은 유럽 전역에서 자유사상의 본거지로부터 박해받다가 망명한 박식한 개신교 프랑스인들을 받아들여 활동할 수 있게 해주고, 온갖 종류의 과학서와 논쟁서들의 출간을 허용했다. 그 후 네덜란드는 18세기의 모든 프랑스 철학서를 도맡아 출판하는 인쇄업자들뿐 아니라, 브로커들, 심지어 온갖 종류의 문학서적을 불법 제작하는 출판업자들까지도 제공했다. 이들은 이러한 활동에서 이익을 얻었다. 왜냐하면 네덜란드인은 언어를 이해하고, 책을 읽을 줄 아는 교양인이기 때문이다. 교양은 갈고 닦아서 쌓아 두면 언제나 유익한 것이 아니던가. 하지만 그뿐이었다. 네덜란드인들은 예나 지금이나 감각적 세계 너머의 추상적 세계나 현실세계 너머의 상상적 세계를 관조하는 능력을 배양하는 일에는 관심을 나타내지 않는다.

반면에, 이들은 과거에도 그랬지만 지금도 마찬가지로 이른바 실용 분야에서는 남다른 두각을 나타낸다. 귀치아르디니는 이렇게 말했다. "네덜란드는 알프스 산맥 너머에 있는 국가들 중에서 최초로 모직을 발명한 나라이다." 1404년까지만 하더라도 네덜란드는 양털을 짜고 제조할 수 있는 유일한 나라였다. 당시 영국은 네덜란드에 양털을 제공할 따름이었다. 영국은 기껏 양을 키우고 양털을 깎을 줄밖에 몰랐다. 당시의 유럽에서는 유례가 없는 일인데, 16세기 말에는 "거의 모든 네덜란드인, 심지어 농부들조차 글을 읽고 쓸 줄 알았다. 게다가 대부분의 사람들이 기초적인 문법지식을 가지고 있었다." 그뿐 아니라, 수사학 교실, 다시 말해 웅변술이나 연극공연을 연구하는 모임들이 소규모 마을 단위에까지 존재했었다. 이런 사실을 놓고 볼 때, 우리는 네덜란드의 문명수준이 얼마나 높았는지 알 수 있다. 귀치아르디니는 이렇게 말한다. "네덜란드인들은 발명의 재주가 남다른 까닭에, 편익을 제공하고 수고를 덜어 주며 임기응변이 가능한 온갖 종류의 신기한 기

만, 예수는 접대할 음식을 준비하느라 여념이 없는 마르다가 아니라 귀를 기울여 경청하는 마리아가 "좋은 몫"을 가졌다고 평가한다.

계들, 심지어 부엌집기들까지 고안해 냈다.” 사실상 네덜란드인은 이
탈리아인과 더불어 유럽에서 최초로 번영과 부, 안전, 자유, 편익 등
우리가 근대의 속성이라 여기는 것들을 누렸던 민족이다. 13세기에 브
뤼헤는 베네치아에 버금가는 도시였다. 또 16세기에 안트베르펜은 북
유럽의 산업과 상업 분야의 수도였다. 귀치아르디니는 입에 침이 마르
도록 안트베르펜을 칭찬한다. 사실상 귀치아르디니는 1585년에 있었
던 대 공략 이전 시기의 융성한 안트베르펜의 온전한 모습을 볼 수 있
었다. 17세기에 네덜란드는 자유를 누렸는데, 그 세기에 이미 지금 영
국이 누리고 있는 지위를 거머쥐고 있었다. 그 후 네덜란드는 스페인
의 지배를 받고, 루이 14세가 벌인 전쟁으로 황폐화하고, 오스트리아
에 휘둘리고, 프랑스 대혁명이 발발한 이래 전쟁터로 바뀌기는 했지
만, 결코 이탈리아나 스페인처럼 나락에 빠져드는 일은 없었다. 네덜
란드가 끊이지 않는 외세의 침략과 통치력 미숙으로 역경에 처해 있으
면서도 그럭저럭 번영을 유지할 수 있었다는 사실은 바로 네덜란드인
들이 건강한 양식과 근면성을 가진 저력 있는 민족임을 증명한다.

　오늘날 벨기에는 유럽에서 인구밀도가 가장 높은 나라이다. 벨기에
의 인구밀도는 프랑스의 두 배에 달한다. 프랑스에서 인구밀도가 가장
높은 도는 노르(Nord) 도인데, 이곳은 바로 루이 14세가 홀란드로부
터 취한 지역이다. 우리는 벨기에 땅에 닿기에 앞서 릴이나 두에 가까
이 닿을라치면, 이미 원형의 경작지들이 끝없이 펼쳐지는 광경을 구경
할 수 있다. 평탄한 지형 위에 일궈 놓은 대규모 채마밭들이며 기름지
고 심 깊은 토양이 구름 낀 미적지근한 하늘 아래 수증기에 뒤덮인
채, 엷은 빛깔의 곡식 더미와 양귀비, 그리고 널따란 잎을 늘어뜨린
사탕무 따위로 영롱한 색채를 빚어낸다. 브뤼셀과 메헬렌의 중간쯤에
서 광활한 평야가 펼쳐지기 시작하는데, 곳곳에 포플러 나무들이 줄지
어 서 있고, 습한 웅덩이와 방책들이 널려 있는 가운데, 가축들이 연
중 풀을 뜯고, 꿀과 우유, 치즈와 고기를 저장하는 창고들이 셀 수도

없이 널렸다. 헨트와 브뤼헤를 중심으로 한 와에 지방은 "전형적 농업
지역"으로, 곳곳에서 끌어모은 비료와 젤란드에서 가져온 거름으로 땅
이 기름지다. 마찬가지로, 홀란드 전역이 하나의 거대한 목초지라고
할 수 있는데, 사람들은 땅을 메마르게 하는 대신 끊임없이 지력을 높
임으로써 소유주에게는 대단히 질이 좋은 산물을 선사하고, 소비자에
게는 건강한 먹을거리를 제공한다. 홀란드의 부익스로트(Buicksloot)
에는 백만장자 양돈업자들이 널렸다. 외국인들에게는 네덜란드가 풍
요와 먹을거리의 나라로 비쳤던 것 같다. 이제 농업이 아니라 산업을
살펴보더라도 상황은 크게 다르지 않다. 이들은 산업분야에서도 나름
의 실용정신을 한껏 발휘하기 때문이다. 네덜란드인들은 장애물을 오
히려 보조수단으로 바꾸어 놓았다. 네덜란드는 토양이 평탄하고 물에
잠겨 있다. 하지만 이들은 물길을 운하로 바꾸고 사방에 철도를 깔았
다. 유럽에서 네덜란드만큼 통신로와 교통로가 잘 갖춰진 나라는 없
다. 네덜란드에는 이렇다 할 숲이 존재하지 않는다. 이들은 땅속 깊이
터널을 뚫기도 했다. 한편, 벨기에는 영국 못지않은 탄광들을 보유하
고 있다. 강물은 자주 범람하고 내 호수들이 국토의 일정부분을 차지
하는 실정이다. 하지만 이들은 호수에서 물을 빼내고, 강변에 둑을 쌓
고, 강물이 넘치거나 정체하면서 주변지역에 운반해 놓은 기름진 땅에
농사를 지었다. 기온이 내려가면 운하가 얼어붙는다. 하지만 이들은
겨울에 스케이트를 타고 한 시간에 5리 길을 달린다. 바다도 위협적이
기는 마찬가지이다. 하지만 이들은 바다를 가두고 나서 다른 나라로
진출할 수 있는 방편으로 삼았다. 네덜란드는 평지여서 바람이 거침없
이 영토와 거친 바다를 통과한다. 이들은 바로 이 바람을 이용하여 돛
을 움직이고 풍차를 돌렸다. 여러분은 홀란드에서 길 모퉁이를 돌 때
마다 족히 1백 피트는 됨직한 높이에 온갖 종류의 톱니바퀴와 기계장
치, 펌프를 장착한 거대한 풍차들이 물을 끌어올리고, 기둥을 자르고,
기름을 만들어 내는 장관을 볼 수 있을 것이다. 또 여러분은 증기선에

서 암스테르담을 바라보고 있노라면, 끝없는 거미줄과도 같이 복잡하게 얽히고설킨 돛들과 풍차들이 수평선 가득 들어차 있는 장관을 목격하게 될 것이다. 종국에 여러분은 네덜란드란 나라 전체가 인간의 손길과 노력이 미치지 않은 구석이 없으며, 때론 편의와 생산성을 위해 온갖 종류의 기지가 발휘되는 나라란 인상을 갖게 될 것이다.

이제 한 걸음 더 나아가 인간을 살펴보자. 그러기에 앞서, 우리의 눈에 가장 잘 띄는 주거환경을 살펴보도록 하자. 이 나라에는 돌이 없다. 네덜란드에는 오로지 질척대는 진흙뿐인데, 이 진흙은 사람이나 말이 통행하는 데 방해만 될 따름이다. 하지만 네덜란드 사람들은 이 끈적대는 흙을 불에 구울 생각을 했고, 습기를 방지하는 데에는 그만인 벽돌과 기와를 만들어 냈다. 네덜란드의 집들은 관리가 잘 되어 있고 외양이 수려하다. 붉은색이나 갈색, 분홍색으로 칠한 벽면엔 반짝이는 유약을 발랐고, 흰색 페인트나 니스 칠을 한 건물의 정면은 꽃이나 동물, 메달, 작은 종 등으로 치장했다. 대개 옛 도시의 집들은 궁륭이나 가지장식, 돋을새김으로 장식한 박공이 길 쪽으로 나 있는데, 그 끝에는 새나 사과, 또는 흉상으로 치장돼 있다. 네덜란드의 주택들은 우리 프랑스의 도시들과는 달리 비슷비슷한 집들이 도열해 있거나 거대한 군대 막사와 별반 다를 바 없는 그런 식의 집들이 아니라, 하나하나가 개성 있고 독특해서 흥미로울 뿐 아니라 정취를 불러일으킨다. 게다가 모든 집들은 관리가 잘 되어 있고 말끔하기 이를 데 없다. 두에에서는 심지어 아주 가난한 집들도 매년 집 안팎을 새로 칠하기 때문에, 벌써 몇 달 전부터 칠장이를 예약해놔야만 한다. 안트베르펜, 헨트, 브뤼헤는 물론이고 작은 도시들에서도 주택들의 정면은 갓 칠한 듯 말끔하다. 게다가 사람들은 어느 곳에서나 닦고 빗질하는 것이 일상화되어 있다. 홀란드에서는 모든 관리가 곱으로 행해진다고 보면 틀림없다. 새벽 5시면 벌써 하녀들이 길을 청소하기 시작한다. 암스테르담 주변은 주택들의 정면이 오페라 코믹의 장식 벽을 연상시킬 만큼

화려하고 깔끔하다. 심지어 돼지우리 바닥에 나무판자를 깔아 놓기도
한다. 사람이 우리 안에 들어갈 때는 반드시 신도록 되어 있는 나막신
을 신고 들어간다. 바닥을 더럽히거나 오물이 흘러서는 안 되기 때문
이다. 돼지 꼬리가 더러워지지 않게 끝을 짧은 끈으로 씌우기도 한다.
마차는 도시로 진입할 수도 없다. 벽돌과 푸르스름한 자기를 깔아 놓
은 도로는 우리나라의 여느 집 현관보다도 더 깨끗하다. 가을이면 아
이들이 길에 떨어진 낙엽을 주워 구멍 안에 집어넣는다. 어느 집이건
간에 작은 선실을 연상케 하는 작은 방들이 이 역시 선실처럼 전체가
말끔하고 가지런하게 정돈돼 있다. 브로엑에서는 사람들이 일주일에
한 번밖에 거실에 드나들지 않지만, 가구들을 걸레로 훔치고 광을 낸
다음 이내 다시 문을 걸어 잠가 놓는다고 한다. 네덜란드처럼 습기가
많은 나라에서는 얼룩 하나라도 닦아 놓지 않으면 이내 불결한 곰팡이
가 낄 수밖에 없다. 이렇듯 네덜란드 사람들은 청결에 세심하게 신경
을 쓰다 보니 어느새 습관으로 굳어지고, 청결의식은 거의 강박적으로
되어 버렸다. 여러분은 암스테르담에서 아무리 하찮아 보이는 거리의
상점이라 할지라도 갈색 통들이나 먼지 하나 없는 계산대, 깔끔한 사
다리를 볼 수 있고, 좁은 공간이 대단히 효율적으로 활용되고 있는 가
운데, 모든 것이 있어야 할 자리에 놓여 있고, 모든 집기들이 안성맞
춤으로 정돈되어 있는 모습을 보게 될 것이다. 귀치아르디니는 이렇게
말한다. "네덜란드인들의 주택과 의복은 청결하고 아름답고 깔끔할 뿐
아니라, 그 어느 나라에서도 보기 힘들 정도로 잘 정돈되어 있으며,
광택이 나는 다량의 가구와 집기, 살림살이를 보유하고 있다." 네덜란
드 사람들이 거주하는 아파트, 특히 부르주아의 저택을 구경해 볼 필
요가 있다. 양탄자, 밀랍으로 광택을 낸 천, 무쇠나 자기로 만든 경제
적이면서 따듯한 벽난로, 검정색 에나멜 테두리를 두른 투명한 유리
창, 장미와 푸른 화초를 꽂은 화병, 실내생활에 편익을 제공하는 온갖
종류의 액세서리들, 행인들과 시시각각으로 변모하는 거리를 비추도

록 배치한 거울들 … 이들은 장애가 되는 것은 유용한 방향으로 전환하고, 필요한 것은 고안해 내고, 편익을 위해 애를 쓰고 갈고 닦았다. 요컨대 네덜란드인들은 앞날을 대비하는 활동에 매진하고 복지를 위해 세심한 주의를 기울이는 것이다.

사실상 인간을 알기 위해서는 그가 이룬 업적을 보면 된다. 우리가 이제까지 살펴본 역량과 자질을 가진 네덜란드인들은 삶을 즐기고 또 즐길 줄 아는 민족이다. 풍요로운 토양은 이들에게 고기와 생선, 채소, 맥주, 독주에 이르기까지 풍성한 양식을 제공한다. 이들은 풍성하게 먹고 마시며, 벨기에 사람들은 게르만 민족다운 식욕을 가졌으되 많은 양을 먹으면서도 결코 세련성을 잃지 않는 감각적인 식도락가들이다. 벨기에에서는 손님들을 위해 내놓는 음식도 수준급이고 완벽하다. 사견이긴 하지만, 나는 벨기에 요리가 유럽 최고라고 생각한다. 토요일 저녁이면 주변의 작은 마을 사람들이 요리를 음미하기 위해 일부러 몽스를 찾기도 한다. 벨기에에는 좋은 포도주가 없지만, 이들은 포도주를 독일이나 프랑스에서 수입하고, 또 좋은 포도주를 보유하고 있다고 자랑하기도 한다. 이들은 우리가 정작 프랑스 포도주가 얼마나 훌륭한지 모른다고 책망하기까지 한다. 벨기에 사람이라야 비로소 우리 프랑스산 포도주를 진정으로 아끼고 제대로 평가할 수 있다는 말이다. 벨기에의 고급 호텔치고 선별된 양질의 프랑스 포도주를 보유하지 않은 곳이 없다. 마땅히 그래야만 호텔로서도 영광이고 또 고객들을 유치할 수 있기 때문이다. 심지어 모래를 깐 지하 포도주 창고에 프랑스산 고급 포도주를 무려 1만 2천 병이나 재놓고 있는 자린고비 술 도매상도 있다. 이를테면 포도주 도서관인 셈이다. 또 네덜란드의 어느 작은 마을의 시장은 작황이 좋았던 해에 빚은 진짜 요하니스베르크 포도주를 한 통 가지고 있어서, 그의 상사로부터 존경을 얻어 내기도 한다. 이들은 포도주에 정통하여 손님들에게 음식에 맞는 포도주를 적절하게 배합하여 내놓고 많은 양을 마시게 한다. 더불어, 이들은 혀와

위를 즐겁게 하는 방법 못지않게 귀와 눈을 즐겁게 할 줄 아는 사람들
이다. 우리 프랑스인들은 음악을 배워서 알지만, 이들은 음악을 본능
적으로 좋아한다. 16세기에 네덜란드인들은 음악에 관한 한 최고였
다. 귀치아르디니는 네덜란드 성악가와 기악 연주자들이 모든 기독교
왕국에서 가장 인기가 높았다고 증언한다. 이들 음악가들은 외국으로
진출하여 유파를 형성하기도 하고, 작곡한 곡들은 널리 인정받았다.
오늘날까지도 네덜란드인들의 탁월한 음악적 재능과 함께 모여 노래하
길 좋아하는 성향을 서민들 사이에서도 쉽게 찾아볼 수 있다. 탄광에
서 일하는 미성년자들이 합창대를 조직하기도 한다. 나는 브뤼셀과 안
트베르펜의 노동자들이나 암스테르담의 선박 수리공과 선원들이 일할
때나 저녁 귀갓길에 흐트러짐 없이 합창하는 것을 직접 들은 적이 있
다. 벨기에의 대도시마다 종각 꼭대기에 매달아 놓은 종은 15분마다
낭랑한 금속성의 야릇한 화음을 만들어 냄으로써 작업 중인 장인들이
나 상점의 부르주아들을 즐겁게 해주곤 한다. 마찬가지로, 시청 건물
과 주택 정면, 심지어 오래된 유리잔에 이르기까지 그 위에 새겨진 복
잡한 장식이며 똬리를 튼 선, 기발하고 때론 환상적이기까지 한 창의
력이 보는 눈을 즐겁게 해준다. 그뿐 아니라, 벽을 수놓는 벽돌들의
단순하고 조화로운 짜임새 하며, 지붕이나 정면의 벽 위로 흰빛이 감
도는 갈색 내지 붉은색의 풍요로운 색조도 빠뜨릴 수 없다. 네덜란드
의 도시는 이탈리아의 도시만큼이나 목가적이다. 이들은 야외축제며
가이앙 축제,[29] 조합들의 행진, 화려한 의상과 천으로 치장한 채 벌
이는 퍼레이드를 언제나 좋아했다. 나중에 나는 여러분에게 네덜란드
인들이 15~16세기 동안 입성식과 축제를 이탈리아식으로 화려하게
치렀다는 사실을 보여줄 것이다. 이들은 즐길 줄 아는 민족인 만큼 대

29) '가이앙 축제'(fêtes de Gayant)는 지금은 프랑스 영토인 두에 시에서 매년 7
월 초에 거행되는 축제로, 사람들이 거인상(像)인 "가이앙"을 짊어지고 행
진하는 데서 유래한다.

식가이면서 미식가이고, 또한 지속적이면서 조용히, 법석을 떨거나 야단스럽지 않게, 마치 꽃밭에 심어놓은 튤립처럼 번영과 풍요에서 나오는 미각과 소리, 색채와 형태에 관한 온갖 감미로운 조화를 수확해 낸다. 이 모든 것은 양식(良識)과 행복을 만들기는 하되, 조금은 미진한 양식이고 조금은 느끼한 행복이다. 프랑스인이라면 이내 권태를 느낄는지도 모른다. 하지만 이것은 착각이다. 프랑스인이라면 뻣뻣하고 저속하다고 여길 수도 있을 이 같은 문명은 유일무이한 장점을 가지고 있다. 바로 건전하다는 점이다. 네덜란드인은 우리 프랑스인에게 가장 결핍돼 있는 재능인 지혜를 가졌고, 우리 프랑스인이 감히 기대하기 힘든 만족할 줄 아는 마음을 가졌다.

3

이상이 이 나라에 사는 인간이란 식물의 모습이다. 이제 우리가 그 식물의 꽃이라 할 수 있는 예술을 살펴볼 차례이다. 그루터기로부터 뻗은 줄기들 가운데 오직 이 식물만이 온전한 꽃을 피웠다. 바로 회화를 이르는 말이다. 네덜란드에서는 풍요롭고도 자연스럽게 회화란 꽃이 피었건만, 여타의 게르만 국가들에서는 그렇지 못했다. 그 까닭은 바로 우리가 살펴보았던 것처럼 네덜란드란 나라의 특성에서 찾을 수 있다.

회화를 이해하고 사랑하기 위해서는 형체와 색채를 느낄 수 있는 눈을 가져야 하고, 설사 교육이나 훈련을 받지 못했다 하더라도 색조를 구분해 내고, 시각적 감각이 섬세해야만 한다. 장차 화가가 될 사람이라면 붉은색과 초록색이 이루는 풍요로운 조화나, 빛이 서서히 변하면서 어둠으로 화하는 광경이나, 비단이나 새틴 천이 꺾였거나 함몰하고 또는 거리가 달라짐에 따라 오팔 색, 희미한 반사광 혹은 미세한 푸른 색조를 띠는 것처럼, 그 미묘한 뉘앙스에 직면하여 자기 자신을 망각할 줄 알아야 한다. 눈은 입과 마찬가지로 미식가이고, 회화는 만찬에 초

대되어 대접받는 진귀한 음식이다. 바로 이 때문에 독일이나 영국은 위대한 회화를 가질 수 없었다. 독일에서는 순수사상의 지배력이 너무나 강력하여 위대한 회화를 가질 수 없었다. 독일에서 첫손 꼽히는 쾰른 화파는 인간의 육체 대신, 신비롭고 신앙심 깊고 부드러운 영혼을 그렸다. 16세기의 위대한 독일 화가인 알베르트 뒤러는 이탈리아 스승들에게서 배우긴 했지만, 특유의 조화롭지 못한 형체나 각진 주름, 추한 모습의 누드, 탁한 채색, 야성적이거나 슬프고 신음하는 얼굴을 버리지 못했다. 그의 작품에 감도는 야릇한 환상과 심오한 신앙심, 어렴풋한 철학적 예견 등은 그가 형식에만 만족하는 화가가 아니란 사실을 보여준다. 루브르 박물관에 가서 그의 스승인 볼게무트(Wohlgemuth)가 그린 〈어린 예수〉나 그와 동시대인인 루카스 크라나흐의 〈이브〉를 보라. 그러면 여러분은 이런 유의 인물들이나 인체를 그린 화가들이 회화가 아니라 오히려 신학을 위해 태어났다는 생각이 이내 들 것이다. 오늘날까지도 게르만 화가들은 외양이 아니라, 내면을 즐겨 다루고 탐구한다. 코르넬리우스와 뮌헨의 스승들은 사상을 가장 중요하게 생각하고 회화는 부차적인 것으로 간주한다. 스승이 구상하면 제자가 그림을 그린다. 대단히 상징적이고 철학적인 이들의 작품은 관람객에게 거대한 정신적, 사회적 진리를 사색하도록 부추긴다. 마찬가지로, 오버베크(Overbeck)는 감화를 목표로 삼고, 감각적 금욕주의를 지향한다. 크나우스(Knauss)도 심리학에 능통하여 그의 그림들은 목가로나 희극처럼 받아들여진다. 영국인들로 말할 것 같으면, 이들은 18세기까지 외국 화가들의 작품을 수입했을 따름이다. 이 나라 사람들은 기질적으로 너무나 전투적이고 의지가 확고부동하며 실용정신을 숭상하는지라, 사람 또한 너무나 경화돼 있고 '단련돼 있고' 지쳐 있어서, 아름답고 미묘한 형태와 색채의 뉘앙스 따위에 관심을 갖고 즐길 만한 여유를 갖지 못한다. 이들의 국민 화가인 호가스(Hogarth)는 도덕적 풍자만을 다뤘을 따름이다. 또 윌키(Wilkie) 등의 화가들은 성격이나 감정을 가시화하기

위해 붓을 사용했다. 영국 화가들은 심지어 풍경화에서도 풍경이 아닌 인간의 영혼을 그린다. 이들에게 인간의 육체는 하나의 단서이자 '암시'일 따름이다. 이런 면모는 두 명의 대 풍경화가들에게서도 확연하게 드러난다. 바로 컨스터블(Constable)과 터너(Turner)를 일컫는 말인데, 게인즈버러(Gainsborough)나 레이놀즈(Reynolds) 같은 위대한 초상화가들도 다를 바 없다. 오늘날까지도 영국 화가들의 채색방식은 끔찍할 정도로 거칠고, 세부에 대한 과도한 집착도 여전하다. 오직 플랑드르 화가들과 홀란드 화가들만이 형태와 색채를 그 자체로 사랑했던 셈이다. 이런 느낌은 오늘에 와서도 변치 않고 여전하다. 네덜란드의 도시들이 자아내는 전원적 풍경과 저택의 안락한 실내야말로 바로 이런 사실을 뒷받침해 준다. 여러분이 작년에 개최됐던 만국박람회에 가볼 기회가 있었다면, 여러분은 진정한 예술, 다시 말해 철학적 의도나 문학적 일탈을 담고 있지 않으며, 비루하지 않은 형태와 야만적이지 않은 색채는 오직 네덜란드 화가와 프랑스 화가들에게만 존재한다는 사실을 목격할 수 있었을 것이다.

이 같은 국민적 자질을 갖춘 네덜란드인들은 15~17세기 동안 역사적 상황이 우호적인 방향으로 펼쳐짐에 따라, 이탈리아 회화와는 또 다른 그들만의 위대한 회화를 가질 수 있었다. 하지만 이들은 게르만 민족인 만큼 이들이 이룬 화파 또한 게르만 민족 특유의 길을 걸을 수밖에 없었다. 여러분이 이미 보았듯이, 게르만 민족이 고전적 성향을 지닌 라틴 민족과 차별을 이루는 것은 이들이 형식보다는 내용을, 아름답게 꾸민 장식성보다는 참된 진실을, 정돈되고, 가다듬고, 순화되고, 변형된 모습보다는 실재하고, 복잡하고, 불규칙적이고, 있는 그대로의 진실을 앞세운다는 사실이다. 이들의 종교와 문학에서도 확연하게 나타나는 사실이지만, 이들은 예술분야, 특히 회화에서도 마찬가지로 이 같은 특유의 본능을 발휘했다. M. 와겐(Waagen)[30]은 다음과 같은 탁견을 밝힌다. "플랑드르 회화가 각별한 의미를 지니는 까닭은 이 화파

가 그 어떠한 외부의 영향도 받지 않은 채, 고대 및 근대 문명을 떠받치는 양대 산맥인 그리스 종족과 게르만 종족의 대조되는 감정들을 동시에 드러내기 때문이다. 고대 그리스인들이 이상세계의 개념뿐 아니라 초상화에서조차 형태를 단순화하고 가장 두드러진 특징들을 강조하는 등 이상화에 역점을 두었던 데 반해, 초기의 플랑드르 화가들은 초상화를 통해 성모 마리아나 사도, 예언자, 순교자들을 이상화하여 표현하고, 자연의 모습을 있는 그대로 매우 정밀하게 재현하려 노력했다. 고대 그리스인들이 풍경과 강, 분수, 나무 따위를 추상적 형식을 통해 표현하려 했던 데 반해, 플랑드르 화가들은 대상을 눈에 보이는 대로 그리려 했다. 고대 그리스인들이 모든 것을 의인화하려는 이상을 품고 또 그 같은 성향을 보였던 데 반해, 플랑드르 화가들은 리얼리즘 화파 내지 풍경 화파를 창조해 낸 것이다. 독일의 화가들과 이후로 영국의 화가들이 바로 이러한 경향을 뒤따랐다. 여러분이 미술관에 가서 게르만 계통의 판화작품들을 일괄하여 살펴보길 바란다. 구체적으로, 알브레히트 뒤러와 마르틴 숀가우어(Martin Schongauer),[31] 반 에이크 형제, 홀바인, 루카스 반 레이덴(Lucas van Leyden)[32]에서부터, 루벤스, 렘브란트, 폴 포테르(Paul Potter), 얀 스텐(Jan Steen), 호가스(Hogarth)에 이르기까지 말이다. 만일 여러분이 이탈리아 회화의 기품 있는 형태나 프랑스 회화의 우아함에 길들여져 있다면, 이들의 판화작품과 대면하면서 경악을 금치 못할 것이다. 여러분은 이들의 작품을 어떤 방식으로 바라봐야 할지 막막하기만 하고, 이들이 의도적으로 추함을 목표로 했다는 인상을 지우기 힘들 것이다. 이들이 일상의 비루함

30) [원주] 《회화사 교본》(*Manuel de l'histoire de la peinture*), t. I, p. 79.
31) 마르틴 숀가우어(1448~1491)는 중세 말기에 활동했던 독일의 판화가이자 화가로, 뒤러 이전 시기에 가장 뛰어난 판화작가로 꼽힌다.
32) 루카스 반 레이덴(1494~1533)은 16세기에 활동했던 네덜란드의 화가이자 판화가이다.

이나 일탈에 조금도 겁먹지 않는다는 것은 사실이다. 이들 게르만 계통
의 화가들은 맨살을 드러낸 인체의 대칭적 질서감이나 편안하고 평온
한 움직임, 건강미와 기민성 따위는 당연히 알지 못한다. 16세기에 네
덜란드 화가들은 이탈리아 화가들에게서 그림을 배우긴 했지만, 정작
이들 특유의 독창적인 자질만 해쳤을 따름이었다. 오랜 동안 발군의 역
량을 나타냈던 두 융성기 사이에, 이렇다 할 성과 없이 모방에만 힘쓰
며 오랜 인내의 시간을 보내야 했다는 사실이야말로 네덜란드 회화가
가지고 있는 자질의 힘과 한계를 동시에 보여주는 것이다. 이들은 자연
을 단순화할 줄 몰랐다. 이들은 그저 자연을 통째로 재현해 내야 한다
고 생각할 따름이었다. 이들은 누드 안에 자연을 담을 수 없었고, 풍경
과 건조물, 동물, 의상, 소품들에 이르기까지, 자연의 모든 현상들을
똑같은 비중으로 바라다보았다. 33) 이들은 이상화된 육체를 이해할 수
없었고, 사랑할 수도 없었다. 대신 이들은 육체를 있는 그대로 그리고
강건히 할 따름이었다.

이제 여러분은 네덜란드 화가들과 여타의 게르만 화가들을 어렵지
않게 구별할 수 있을 것이다. 여러분은 네덜란드인들이 합리적이고,
균형 잡힌 사고방식을 가졌으며, 과욕을 부리지 않고, 현세 지향적이
며, 즐길 줄 아는 사람들이란 사실을 이해했을 테니 말이다. 이런 기
질을 가진 화가들이라면, 뒤러의 그림에서처럼 슬프거나 고통스런 몽
상에 잠겨 있고, 삶에 찌들고, 허탈함을 내비치는 얼굴 따위는 결코
그리지 않을 것이다. 또한 이들은 신비주의적인 쾰른 화파의 화가들이

33) [원주] 이 점에서, 미켈란젤로의 지적은 매우 주목할 만하다. 그는 이렇게
말했다. "플랑드르의 화가들은 이른바 풍경이며 각양각색의 인물들을 즐겨
그린다 … 거기에는 예술도, 대칭도, 선택의 필요성도, 위대함도 없다 … 이
렇듯 내가 플랑드르 회화를 깎아내리는 것은, 이 회화가 모두 나빠서가 아
니라, '이 회화는 한 가지 특징만 부각시켜도 족할 터인데, 모든 것을 완벽
하게 재현하려 하고', 또 그러느라 '어느 것 하나 만족스럽지 못하기' 때문이
다." — 고전적이고 단순성을 추구하는 이탈리아 대가의 지적답다.

나 도덕주의적인 영국의 화가들과는 달리, 인간영혼이나 성격 따위에
도 큰 관심을 나타내지 않을 것이다. 우리는 이들에게서 영혼과 육신
의 불균형을 좀처럼 느끼지 못할 것이다. 비옥하고 풍요로운 땅과 낙
천적인 풍습을 가진 이 나라의 화가들은 평온하고, 인심 좋고, 환하게
미소 짓는 얼굴들을 대면하며 그저 타고난 재능에 따라 그림을 그릴
따름이다. 이들은 인간을 그릴 때도 거의 언제나 평온하고 자신의 운
명에 순응할 줄 아는 모습으로 그릴 것이다. 설사 이들이 인간을 위대
한 모습으로 그릴 때조차 결코 현세의 범주를 벗어나는 경우는 없을
것이다. 17세기 플랑드르 화가들은 의욕과 탐구심을 불태우고 역량을
발휘하며 기쁨을 구사했을 뿐이다. 대개 이들은 있는 그대로의 현실을
화폭에 담을 따름이었다. 예컨대, 이들은 부르주아 아파트에 감도는
정적이며, 소규모 상점이나 농가의 안락함, 산책로나 선술집에서의
떠들썩한 분위기 등 일상의 작은 기쁨들을 화폭엔 담곤 한다. 회화의
주제로는 안성맞춤이다. 과도한 사유나 감정은 이들에게 맞지 않는다.
이러한 사고방식을 가진 이들이 이와 같은 주제들을 다룸으로써 쉽게
찾아보기 힘든 조화로움이 회화에서 느껴진다. 고대 그리스인들이나
이탈리아의 거장들이 모범을 보여줬던 바로 그 모습이다. 네덜란드 화
가들은 이들의 수준에는 미치지 못하지만, 유사한 경지를 보여주는 셈
이다. 요컨대 네덜란드 화가들은 세상과 어우러져 지내며, 쉽게 자족
할 줄 아는 총체적인 인간의 전형을 우리에게 보여준다.

　한 가지 고려해야 할 점이 있다. 바로 네덜란드 회화가 가진 중요한
강점 중 하나로, 색채 사용이 탁월하고 섬세하다는 것이다. 플랑드르
지방과 홀란드에서는 시각훈련이 특별할 수밖에 없었다. 네덜란드는
포와 브뤼헤, 헨트, 안트베르펜, 암스테르담, 로테르담, 헤이그, 위
트레호트 등과 같이 수많은 강과 운하, 그리고 바다와 특유의 기후조
건을 가진 습한 델타지역으로 형성돼 있고, 마치 베네치아를 연상케
한다. 이곳에서 사람들은 베네치아에서처럼 저절로 채색화가의 눈을

가지지 않을 수 없게 된다. 여러분이 프로방스나 피렌체 주변처럼 건
조한 지역에 와 있는가, 아니면 네덜란드처럼 습하고 평탄한 지역에
와 있는가에 따라, 세상은 다른 모습을 띠게 마련이다. 건조한 지역에
서라면 무엇보다 주변풍경이 이루는 윤곽선이 중요하고 또 가장 먼저
시선에 들어올 것이다. 산들이 하늘을 배경으로 첩첩이 겹쳐지며 만들
어 내는 풍경은 장엄하고 고귀해 보이며, 자연은 청명한 대기 속에서
자태를 뚜렷하게 드러낼 것이다. 반면, 네덜란드에서라면 평탄한 지평
선은 관심을 끌지 못하고, 자연의 윤곽선 또한 대기가 언제나 머금고
있는 미세한 수증기로 인해 무르고, 희미하고, 아련하게만 보일 것이
다. 이를테면 얼룩이 주조를 이룬다고 할 수 있다. 예컨대 풀을 뜯는
암소며, 평야에 서 있는 가옥의 지붕, 난간에 기대선 사람 등은 여러
색조 중 하나의 색조를 형성한다. 오브제로 안성맞춤인 셈이다. 오브
제는 일시에 뚜렷한 모습으로 드러나지 않는다. 우리는 그 굴곡, 즉
색채 전반에 걸쳐 입체감을 부여하고 시각적인 밀도감을 안겨주는, 층
층이 펼쳐지는 제각각의 명암과 다양한 색채의 점감(漸減)에 깊은 감
명을 받는다.[34] 여러분은 며칠은 머물러 봐야만 비로소 이 나라에서
는 선보다는 얼룩이 주를 이룬다는 사실을 깨달을 수 있게 될 것이다.
운하와 강, 바다, 습한 경작지로부터 끊임없이 푸르스름하거나 잿빛의
수증기가 피어올라 온 사방을 뒤덮음으로써, 설사 맑은 날에도 자연은

34) [원주] 뷔르거(W. Bürger), 《홀란드의 미술관들》(*Musées de la Hollande*),
 p. 206. "북유럽이 간직한 아름다움 중에서 놀라운 것은 언제나 그 굴곡이지 선
 이 아니다. 북유럽에서 형태는 윤곽선이 아니라 굴곡에 의해 부각된다. 자연은
 고유한 의미의 데생으로 표현되지 않는다. 여러분은 이탈리아의 도시를 한 시
 간만 거닐더라도, 전체적으로는 그리스 조각을 연상시키고 프로필은 그리스
 카메오를 떠올리게 하는 완벽한 몸매를 지닌 여인들과 마주칠 수 있다. 하지만
 여러분은 안트베르펜에서 설사 1년을 산다 하더라도, 윤곽선이 아니라 오직
 색채에 의해 부각될 따름인 형태만을 보게 될 것이다. 오브제는 결코 실루엣으
 로 제시되는 법이 없고, 이를테면 전반적으로 제시된다고 할 수 있다."

촉촉한 가제를 덧씌워 놓은 듯하다. 아침저녁으로 마치 모슬린 천과도 같은 하얀 물안개가 피어오르면서 평야 곳곳을 헤치며 부유한다. 나는 벌써 여러 차례 스헬데 강 제방에 올라가서, 잔잔하게 물결 이는 희뿌연 강물 위로 거무스레한 배들이 유영하는 광경을 바라다본 적이 있다. 강물은 반짝이고, 그 평평한 복부 위로 흔들리는 빛이 여기저기 붉은 반사광을 만들어 낸다. 수평선 가득 가없이 떠오르는 구름이 납빛과도 같은 창백한 색채로 꼼짝 않고 도열해 있는 광경을 보고 있노라면 마치 유령의 군대를 바라보는 듯한 느낌이 든다. 이를테면 습한 고장에 서식하는 유령, 끊임없이 변모하고 쉼 없이 비를 뿌리는 망령이라고나 할까. 해 질 녘 핏빛으로 물들고 온통 황금빛 띠를 두른 배불뚝이 구름들을 보고 있노라면, 마치 요르단스나 루벤스가 피 흘리는 순교자들과 신고(辛苦)로 신음하는 귀부인들에게 입힌 금은 세공한 망토며 수노루 장의(長衣), 정교한 비단을 연상케 한다. 낮은 하늘에 걸터앉은 태양은 꺼져가며 연기를 피우는 거대한 불씨와도 같은 형상이다. 이런 인상은 오스텐트나 암스테르담에서라면 더욱 선연하다. 바다와 하늘은 전혀 형체조차 보이지 않기 때문이다. 온통 안개와 비뿐인지라 기억 속에는 오직 색채만이 남는다. 물의 뉘앙스는 매 30분마다 달라지는데, 어떤 때는 연한 포도주 찌꺼기 같기도 하고, 때론 흰 석회 빛이거나 습기를 머금은 회처럼 누리끼리하기도 하고, 엉킨 검댕이 같기도 하고, 널따란 초록빛 줄무늬가 그어진 음산한 보랏빛을 띠기도 한다. 여러분이 이곳에 며칠 동안 계속 머물게 된다면, 이런 환경에서는 오로지 뉘앙스와 대조, 조화, 요컨대 색조만이 강조될 따름이란 결론에 도달하게 될 것이다.

더불어, 이러한 색조들이 충만하고 풍요롭다는 사실을 강조하지 않을 수 없다. 예컨대 프랑스 남부나 이탈리아의 산악지방처럼 건조하고 메마른 고장은 오직 회색과 노란색이 주조를 이루는 장기판을 연상케 할 따름이다. 그런가 하면 토양이나 가옥들의 색조는 눈이 부시도록

빛나는 하늘과 청명한 대기 탓에 이렇다 할 주목을 끌지 못한다. 사실상 프랑스 남부의 도시며 프로방스 지방이나 토스카나 지방의 풍경은 간단명료한 데생 같다고 할 수 있다. 흰 도화지와 목탄, 크레용 몇 가지만 있으면 실컷 그곳 풍경을 그려낼 수 있을 테니 말이다. 반면에 네덜란드와 같은 습한 나라는 대지가 푸르고, 생동감 넘치는 얼룩들이 평야 전체를 다채롭게 장식한다. 경작지의 거무스름한 색조나 황토색일 수도 있고, 기와나 벽돌의 붉은색, 희거나 붉은 니스를 칠한 건물 정면, 웅크린 가축들이 만들어 내는 얼룩, 운하나 강의 반짝이는 물결무늬일 수도 있다. 이런 얼룩들이 강렬한 햇빛에 의해 감쇠되는 경우는 단연코 없다. 이곳은 건조한 지방과는 달리 압도하는 것은 하늘이 아니라 바로 땅이다. 특히 홀란드에서는[35] 몇 달 동안 "대기가 조금도 청명하지 못하다. 마치 하늘과 땅 사이에 두꺼운 베일이라도 친 듯, 햇빛은 힘을 잃고 만다. … 겨울에는 하늘로부터 어둠이 덮치는 듯하다." 요컨대, 지상의 모든 것은 무척이나 풍요로운 색채를 띤다. 이같은 색채의 위력뿐 아니라 뉘앙스와 역동성의 위력도 빠뜨릴 수 없다. 이탈리아에서라면 색조는 변하지 않는다. 변함없는 하늘빛은 몇 시간이라도 지속되며, 내일이 되어도 어제와 같다. 여러분이 설사 떠났다가 한 달 후에 돌아와서 다시 팔레트를 잡아도, 색조에는 변함이 없다. 이에 반해, 플랑드르에서는 색조가 빛뿐 아니라 대기에 감도는 수증기 탓에 끊임없이 변화한다. 여러분이 일단 플랑드르에 가보면, 여러분 자신도 그곳 도시와 풍경의 독창적인 아름다움을 느낄 수 있을 것이다. 벽돌의 붉은색과 건물 정면의 빛나는 백색은 잿빛이 감도는 공기로 순화됨으로써 무척이나 보기 좋다. 둔탁한 하늘빛을 배경으로, 뾰족하고, 비늘 모양을 하고, 온통 짙은 갈색의 지붕들이 도열해 있고, 여기저기 고딕 양식의 후진(後陣)이며 정교한 작은 종들과 문장

35) [원주] 뷔르거(W. Bürger), 《홀란드의 미술관들》(*Musées de la Hollande*), p. 213.

(紋章)의 동물상들을 머리에 인 거대한 망루가 시야에 들어온다. 지붕 위로 톱니바퀴 모양을 한 벽난로와 정상부의 가장자리가 운하와 강물에 반사되며 반짝거린다. 도시뿐 아니라 도시를 벗어나도 온통 그림의 소재가 될 만하다. 그저 보이는 것을 화폭에 옮겨 놓기만 하면 된다. 초록빛 일색인 평야는 야성적이지도, 단조롭지도 않다. 초록의 세상은 나뭇잎이나 풀잎의 성숙 정도, 그리고 언제나 지면을 떠나지 않고 감도는 안개와 구름의 다양한 층과 두께에 따라 다채로운 색조로 수놓아져 있다. 초록빛 세상은, 갑자기 빗줄기가 되고 소나기가 되어 지상에 쏟아지는 검은 구름이나, 찢기기도 하고 엷게 퍼지기도 하는 잿빛 안개, 원경에 감도는 아련하고 푸르스름한 안개, 증발하는 수증기와 함께 명멸하는 빛, 꼼짝 않는 구름의 새틴 천과도 같은 눈부심, 혹은 갑자기 환히 뚫리는 창공 등과 벗이 되기도 하고 토라지기도 한다. 이토록 충만하고, 역동적이며, 기꺼이 대지에 색조를 부여하고, 변모시키고, 드높이는 하늘은 그 자체로 채색을 교육하는 장이라 할 만한다. 이렇듯 이곳에서도 베네치아에서처럼, 예술은 자연을 추종하고, 손은 눈으로 받아들인 감각에 이끌리지 않을 수 없었다.

하지만 유사한 기후조건에 의해 베네치아인의 시선이나 네덜란드인의 시선이 유사한 훈련을 받기는 했지만, 또 다른 기후의 차이점으로 인해 서로 다른 훈련을 받을 수밖에 없었다는 것 또한 사실이다. 네덜란드는 베네치아로부터 북쪽으로 무려 1천 2백 ㎞나 떨어진 곳에 위치해 있다. 네덜란드는 베네치아에 비해 기온이 낮고, 비가 보다 자주 내리고, 태양도 더 어둡다. 이와 같은 지리적 차이는 사람의 감각에도 영향을 미친다. 네덜란드에서는 환한 빛이 드물기 때문에, 오브제가 좀처럼 햇빛의 영향을 받지 않는다. 그래서 여러분은 이탈리아의 기념 건조물에서 흔히 마주치는 황금빛이나 화려한 붉은 색조를 볼 수 없다. 바다도 베네치아의 함수호처럼 비단결 같은 끈끈한 바다가 아니다. 들판과 나무들도 베로나나 파도바에서 볼 수 있는 광경과는 달리, 단단하

고 강렬한 초록빛이 아니다. 풀은 보드랍고 연한 색을 띠며, 물은 뿌옇
거나 석탄처럼 거무스레하고, 사람들의 피부색은 그늘에서 자라난 꽃
처럼 분홍빛이고, 고르지 못한 기후에 노출되거나 음식물을 섭취한 다
음에는 홍조를 나타내기도 하고, 대개는 밀랍처럼 누리끼리하고, 탄력
이 없고, 창백하고, 생기가 느껴지지 않는다. 사람이나 동식물의 표피
는 물을 과도하게 섭취하고, 따가운 태양 볕에 노출될 기회가 좀처럼
없다. 이런 까닭에 네덜란드의 회화와 이탈리아 회화를 비교하면, 오
브제의 표면을 다른 식으로 재현하고 있다는 사실을 알 수 있다. 미술
관에서 베네치아 화파의 그림들을 관람하고, 그런 다음 플랑드르 화파
의 그림들을 관람하라. 구체적으로, 카날레토(Canaletto)와 구아르디
(Guardi)에서부터 로이스달과 폴 포테르, 호베마(Hobbema), 아드리
안 반 데 벨데, 테니르스(Teniers), 반 오스타데(Van Ostade)에 이르
기까지, 그리고 티치아노와 베로네세에서부터 루벤스, 반 다이크, 렘
브란트에 이르기까지, 두 화파의 작품들을 연이어 관람해 보라. 그러
고 나서 여러분이 시각적으로 어떤 느낌이 드는지 한번 따져 보라. 여
러분은 첫 번째 그룹에서 두 번째 그룹으로 옮겨오면서 색채의 온기가
일정 부분 감해지고 있다는 사실을 확인할 수 있을 것이다. 낙엽과 같
은 다갈색의 따듯한 색조는 사라지고 없다. 또 여러분은 성모승천 장면
에 흔히 등장하는 맹화(猛火)는 찾아볼 수 없게 된다. 사람의 피부도
우유나 눈처럼 희다. 강렬한 진홍빛 천은 보다 밝은 색으로 처리되고,
엷은 색 비단의 반사광도 좀더 차갑게 느껴진다. 잎들에 은근히 감돌던
짙은 갈색이며, 양지바른 원경을 황금빛으로 물들이는 강렬한 홍조,
반짝이는 자수정과 사파이어 맥이 관통하는 대리석의 색조 따위는 위
력을 상실하고, 대신 널리 산포된 수증기로 인해 희뿌연 백색이나, 습
기를 머금은 석양의 푸르스름한 광채, 판암과도 같은 바다의 반사광,
흙탕을 연상시키는 강물의 색조, 벌판의 창백한 초록빛, 또는 실내에
감도는 잿빛 공기 따위에 자리를 내주어야만 한다.

한편, 이와 같은 새로운 색조들 사이에서 새로운 조화가 만들어진다. 때론 눈부시게 환한 빛이 오브제를 비추기도 한다. 물론 네덜란드 화가들은 이런 상황에는 익숙하지 않다. 때론, 초록빛 평야나 붉은색 지붕, 니스 칠한 건물 정면, 충혈된 새틴 천과도 같은 살갗 등이 눈부신 광채를 발하기도 한다. 이들은 습기가 많은, 반 어둠의 북쪽 지방에서 살아왔다. 이들은 베네치아 사람들과는 달리, 태양빛에 서서히 그을려 본 경험이 없었다. 이런 까닭에, 이들은 빛을 분출시킬 경우에는 그 색조가 너무도 강렬하여 가히 폭발적이라 할 수 있다. 이때의 색조는 소리 높이 불어 대는 나팔처럼 화폭을 온통 뒤흔들고, 영혼과 감각에 열정적이고 떠들썩한 쾌감을 새긴다. 이것이 바로 환한 빛을 좋아하는 플랑드르 화가들의 색채이다. 루벤스야말로 가장 좋은 예이다. 여러분이 루브르 박물관에서 복원된 루벤스의 그림들을 보게 되면, 그 그림들은 마치 방금 화가의 손을 떠난 듯 시각효과가 굉장하다는 것을 실감할 수 있을 것이다. 하지만 루벤스의 색채는 베네치아 화가들에서 볼 수 있는 충만하고 감미로운 색채는 아니다. 루벤스의 작품에서는 상극의 색채들이 아무렇지도 않게 이웃한다. 백설과도 같은 피부와 핏빛 휘장, 현란한 광채를 발하는 비단 따위는 그 자체로 대단히 강렬한 효과를 자아내긴 하지만, 베네치아 화가들의 작품에서처럼 과도한 대비를 피하고 거친 느낌을 누그러뜨리는 따뜻한 색조로 감싸이거나 처리되지 않는다. 때론 빛이 너무 미약하거나 거의 부재하다시피 하다. 홀란드 회화에서 가장 빈번하게 마주치는 국면이다. 즉, 오브제가 거의 어둠에 묻혀 있기도 하고, 배경과 합쳐져 거의 구별할 수 없을 지경에 이르기도 한다. 저녁 무렵, 지하창고의 등불 아래이거나, 꺼져 가는 가녀린 햇빛이 창문을 통해 간신히 스며드는 어두침침한 방에서, 대상들은 모습을 감추거나, 주변의 어둠 속에서 더욱 검은 색조를 띠고 있기도 하다. 관객은 어둠의 다양한 뉘앙스며, 그림자 속에 뒤섞인 가냘픈 빛, 거울의 초록빛 반사광, 수(繡), 진주, 목걸이의 금

편에 시선이 이끌리게 마련이다. 화가는 이와 같은 섬세함에 감수성이 쏠림으로써, 양극단을 동시적으로 표현하는 대신, 그 단초만을 재현할 따름이다. 그림에서는 점 하나만 제외하고 모든 것이 어둠에 묻혀 있다. 이 같은 그림이 우리에게 들려주는 협주곡은 간혹 광채가 번뜩이는 가운데, 지속적으로 약음기를 밟은 상태에서 들려주는 협주곡이다. 이렇듯 화가는 미지의 조화, 다시 말해 빛과 어둠의 조화, 굴곡을 통한 조화, 영혼의 조화, 무한하면서도 폐부를 꿰뚫는 조화를 발견해 낸다. 화가는, 정갈하지 못한 노란색, 포도주 찌꺼기 색, 밝은 얼룩이 군데군데 찍힌 거무스름한 색조 따위를 화폭에 산포함으로써 우리 영혼의 가장 깊숙한 부분을 뒤흔든다. 이것은 회화가 가장 최근에 거둔 성과이다. 오늘날의 회화는 바로 이 점을 통해 현대인의 영혼에 가장 큰 목소리로 호소하고, 또 이 점이야말로 홀란드의 빛이 렘브란트라는 천재에게 안겨 줬던 색채이기도 하다.

이제까지 여러분은 씨앗과 식물, 그리고 꽃을 보았다. 이렇듯 라틴 민족이 가진 천재성과 완전히 상반되는 천재성을 가진 민족이 라틴 민족 이후로, 또 이들과 동시적으로 세계 속에서 자신들의 입지를 구축하고 있다는 것은 당연한 일이기도 하다. 수많은 게르만 나라 중에서 네덜란드는 특유의 지리적 여건과 특별한 기후로 인해 미술을 비롯한 몇몇 예술 장르에서 탁월한 역량을 발휘한다. 이곳에서 회화가 태어나고 자라서 활짝 꽃을 피웠으며, 그 회화를 둘러싼 물리적 환경뿐 아니라 그것의 근간을 이루는 국가적 혼 또한 회화가 추구해 나가야 할 주제와 유형, 색채를 제공하고 부과한다. 이런 점들이야말로 식물에게 수액(樹液)을 제공하고, 식물을 인도하며, 마침내 꽃을 피게 했던 원인(遠因)이자 심오한 동기이고, 일반적인 조건인 것이다. 이제 우리에게 남은 것은 그 역사적 정황을 살펴보는 일뿐인데, 그럼으로써 우리는 이 위대한 식물이 시간이 흐름에 따라 순차적으로 어떻게 변화하고 다양화되었는지 보게 될 것이다.

역사적 시대들

1

우리는 네덜란드 회화가 네 시기를 거쳐 왔고, 또한 공교롭게도 그
네 시기가 각기 네 역사적 시기에 상응하고 있는 것을 보게 된다. 항
상 그랬듯이, 예술은 삶을 반영한다. 화가의 재능과 취향은 각 시대의
풍습과 일반인들의 정서와 동시적으로, 그리고 같은 방향으로 변화한
다. 지질학적으로 큰 변혁이 초래되면 동·식물군이 바뀌듯, 사회와
사람들의 사고방식이 크게 변화하면 추구하던 이상(理想)도 바뀌게 마
련이다. 이와 같은 관점에서 볼 때, 미술관은 박물관과 닮은꼴이고,
상상력이 만들어 낸 창조물도 생명을 가진 동식물과 마찬가지로 환경
의 산물이자 증거인 셈이다.

첫 시기는 후베르트 반 에이크1)로부터 퀜틴 마시2)에 이르기까지,
대략 150년 동안 지속된다. 이 시기에는 정신적으로 크게 번영하고 풍
요를 누리던, 이른바 르네상스 시기이다. 나는 여러분에게 플랑드르

1) 후베르트 반 에이크(Hubert/Huybrecht Van Eyck, 1366~1426)는 플랑드
르의 화가로, 얀 반 에이크(Jan Van Eyck)의 형이다.
2) [원주] 1400~1530. (역주) 퀜틴 마시(Quentin Massys, 1466~1530)는
플랑드르의 화가로, 안트베르펜 화파의 창시자이기도 하다.

에서 예속상태가 13세기에 끝이 났으며, 소금을 제조하고 "진창을 경
작지로 바꾸기 위해" 길드가 이미 로마시대 때부터 결성돼 왔었다는
사실을 밝힌 바 있다. 7~9세기에 브뤼헤와 안트베르펜, 헨트는 항구
도시였거나, 특권을 누리는 시장(市場)을 가지고 있었다. 이곳에서
사람들은 대규모 상업에 종사하거나 고래를 사냥했다. 또한 이곳 도시
들은 남부 유럽과 북부 유럽의 중간에 위치하면서 창고 역할을 하기도
했다. 무기와 풍부한 물자를 가진 부유한 사람들은 단체를 결성하고
행동에 적극적이었던 만큼, 무방비 상태로 내버려진 촌락에 흩어져 살
던 농노들보다 자기방어에 훨씬 더 능했다. 인구가 밀집한 대도시며
협소한 도로, 물이 질척대고 수심 깊은 운하들이 산재해 있는 평야는
제후의 기병들이 이동하기에 결코 용이한 지형이 아니었다.[3] 이런 까
닭에 전 유럽에 걸쳐 거미줄처럼 촘촘하게 깔려 있는 봉건 지배 체계
가 플랑드르에서만큼은 느슨할 수밖에 없었다. 부르고뉴 공작은 종주
(宗主)인 프랑스 국왕에게 도움을 청하기도 하고, 기병대를 보내 제압
하려 했지만, 모두 실패로 끝났다. 플랑드르는 몽스 앙 퓌엘(Mons
-en-Puelle)과 카셀(Cassel), 로즈벡(Rosebecque), 오테(Othée), 가
브르(Gavre), 브뤼스텡(Brusthem), 리에주(Liège) 등지에서 외세에
연속적으로 패했지만 굴하지 않고 언제나 다시 일어나 저항을 거듭함
으로써, 심지어 오스트리아 합스부르크 가문의 지배를 받을 때조차 자
유를 상당 부분 누릴 수 있었다. 16세기에 플랑드르는 영광과 비극을
동시에 맛보았다. 플랑드르에는 선동가와 독재자, 군 장교들을 배출
한 아르테벨트(Artevelt) 가문의 지도자들이 있었는데, 이들은 전쟁 중
에 죽거나 암살당했다. 외세와의 전쟁은 내전으로 이어졌다. 도시와
도시, 직종과 직종, 사람과 사람 사이에서 다툼이 벌어졌다. 헨트에서
는 1년 사이에 1천 4백 명이 살해됐다. 사람들은 힘이 넘친 나머지 온

3) [원주] 쿠르트레(Courtray) 전투, 1302년.

갖 종류의 악행을 자행하고 일을 꾸몄다. 2만여 명의 사람들이 서로 죽고 죽였고, 창을 들이대도 굴하지 않던 수많은 사람들이 죽었다. "명예를 위해 죽으면 죽었지, 절대 물러날 생각은 말라." 필립 헨트 쪽 사람들이 1천 5백 명의 필립 아르테벨트 휘하의 지원병들에게 이렇게 말했다. 왜냐하면, "우리는 여러분이 죽었거나 패주했다는 소식을 듣게 되면, 곧바로 우리의 도시에 불을 지르고, 우리 스스로 자멸하는 길을 택할 것"이기 때문이었다. 4) 1384년, 피어 암바흐텐(Vier Amba-chten) 5) 지방에서는 죄수들이 설사 죽어서 해골이 되어서라도 프랑스 군에 맞서 싸울 것이라고 하면서, 목숨을 아끼지 않았다. 그로부터 50년 후, 헨트 주변지역에서 봉기한 농민들은 "용맹하게 싸우고 순교자가 되기를 원한다고 선언하고, 목숨을 구걸하느니 차라리 죽는 쪽을 택했다". 파란이 끊이지 않는 환경에서 사는 밀집인구는 먹을 것이 풍부하고 불물을 가리지 않는 성미인지라, 용맹과 충돌, 과감성, 심지어 오만불손에 이르기까지, 거칠고 야만적인 온갖 행태를 나타냈다. 이들 직조공은 사람들을 거느리고 있었고, 사람들이 있는 곳에서는 머지 않아 예술이 태어나게 마련이다.

이런 상황에서는 잠시 동안의 번영만으로 족하다. 태양이 비치면, 이미 채비를 마친 개화가 이루어진다. 14세기 말에 플랑드르는 이탈리아와 더불어 유럽에서 가장 산업이 융성하고, 부유하며, 발달한 지역이었다. 6) 1370년에 메헬렌과 주변지역에는 모직을 짜는 방직기계가 무려 3천2백 대에 달했다. 이 도시의 한 상인은 다마스와 알렉산드리아와 대규모 교역을 하기도 했다. 또 발랑시엔의 어느 상인은 파리에서 개최된 박람회에 참석했다가 부를 과시하기 위해 매물로 나온 생활

4) [원주] 프루아사르(Froissart).

5) 중세 시대에 홀란드와 현재의 벨기에 북부지역을 포괄하는 지역을 일컫던 이름이다.

6) [원주] 알프레드 미셸, 《플랑드르 회화사》, t. Ⅱ, p. 5.

필수품을 모조리 사들이기도 했다. 1389년, 헨트에서는 18만 9천 명이 무기를 들었다. 이 중에서 나사 제조업자들의 수만 해도 무려 1만 8천 명에 달했다. 직조공들은 27개 지역으로 나뉘어 조직되었는데, 우렁찬 나팔소리가 울려 퍼지면 52개 지역대가 깃발을 휘날리며 장터 광장에 운집했다. 1380년, 브뤼헤의 보석세공업자들의 수가 너무나 많아서 전시에 군대를 조직할 수 있을 정도였다. 그로부터 얼마 후 아에네아스 실비우스(Aeneas Sylvius)는 브뤼헤가 세상에서 가장 아름다운 도시 중 하나라고 말한다. 브뤼헤는 45리에 달하는 운하를 통해 바다와 이어졌다. 하루에 선박이 무려 백 척이나 도시로 들어왔다. 당시 브뤼헤는 오늘날의 런던과 같은 도시였다. 정치적인 상황도 균형을 유지하고 있었다. 1384년, 부르고뉴 공작은 플랑드르의 영토를 세습 받는다. 거대한 영토를 거느리게 된 그는 샤를 6세의 허약한 정치력과 정신병 발작으로 인해 내란이 끊이지 않는 동안 프랑스의 영향력으로부터 벗어날 수 있었다. 그는, 프랑스 왕으로부터 통제를 받고, 파리에 거주해야 하며, 플랑드르 상인들의 수를 줄이거나 세금을 부과할 때마다 재가를 받아야만 했던 선대의 부르고뉴 공작들과는 달랐다. 그는 강력한 힘을 거머쥐었고, 또 프랑스가 위기를 겪고 있었던 만큼 독자적으로 권력을 행사할 수 있었다. 그는 왕이 아니면서도 파리의 서민들 사이에서 인기가 높았고, 푸주한들로부터 칭송을 받았다. 그는 프랑스 사람이지만, 그가 펴는 정책은 플랑드르 방식이었다. 그는 영국인들과 적대할 때에도, 이들을 배려했다. 물론 그는 돈 문제로 플랑드르 사람들과 수차례 다툼을 벌이고, 또 수많은 플랑드르 사람들을 죽이기도 한다. 하지만 중세 시대의 소요와 폭력사태가 어떤 것인지 아는 이들이라면, 당시 행사되던 공권력이 매우 강압적인 것이긴 하지만 불가피할 수밖에 없었다는 점을 충분히 이해할 것이다. 어쨌든 공권력은 그 어느 때보다도 강력했다.

　　이제 플랑드르에서는 1400년경의 피렌체에서처럼 새로운 지배체제

가 받아들여지고, 사회도 안정된다. 플랑드르 사람들은 1400년경의 이탈리아에서처럼 금욕과 종교를 마다하고, 대신 자연에 관심을 갖고 삶을 즐기기 시작한다. 고대의 억압도 누그러든다. 사람들은 활력과 건강, 아름다움, 쾌락을 구가하기 시작한다. 곳곳에서 중세적인 분위기는 변질되고 와해된다. 건축술도 우아해지고 세련화하여 돌에 레이스 장식을 새겨 넣고, 교회를 첨탑과 클로버, 혹은 얽었거나 꼰 창살대로 장식함으로써, 꽃무늬를 두르고 황금을 입힌 널찍한 교회당은 경이롭고 공상적인 세공품인 양, 믿음보다는 차라리 환상으로 만들어졌고, 신앙심을 자아내기보다는 눈요기를 위한 장소란 인상을 안겨준다. 마찬가지로, 기사도 정신도 퍼레이드로 화한다. 귀족들은 발루아 왕궁을 찾고, 쾌락과 "우아한 어법", 특히 "사랑의 말"에 관심을 쏟는다. 여러분은 초서(Chaucer)나 프루아사르의 작품에서, 당시 귀족들의 사치와 기마시합, 행진, 연회, 새롭게 자리 잡기 시작한 경조부박한 풍조, 기발하고 외설스런 고안품, 기상천외하고 무겁디무거운 의상 따위와 마주칠 수 있을 것이다. 12척에 달하는 의상, 몸에 착 달라붙는 바지, 소매가 땅에까지 끌리는 보헤미안풍의 재킷에서부터, 고리와 뿔, 그리고 전갈 꼬리로 끝마무리를 한 신발이며, 심지어 문자와 동물, 악보를 수놓은 상의도 있어서 그 옷을 입은 사람의 등에 적힌 글을 읽거나 노래를 부를 수도 있었다. 사파이어와 루비, 또는 주둥이에 황금 미나리아재비를 물고 있는 제비를 세공해 넣은 드레스도 있었다. 이 드레스는 1천4백 개의 황금 미나리아재비가 수놓아졌고, 또 어떤 옷은 노래를 새겨 넣기 위해 960개의 진주가 쓰이기도 했다. 여인들은 무늬가 새겨진 베일을 쓰고, 가슴을 드러낸 채, 머리에는 괴상망측한 원뿔이나 크루아상을 얹었고, 일각수나 사자, 야만인들이 그려진 울긋불긋한 옷을 입고서, 황금색으로 칠해진 조각된 성당 의자 위에 앉곤 했다. 궁정에서의 삶이나 왕족의 생활은 카니발을 방불케 했다. 샤를 6세의 기사 서품식이 거행될 때는 64m에 달하는 생 드니 성당7) 홀

이 흰색과 초록색으로 장식되고, 양탄자로 천장이 높은 텐트를 설치했다. 그러고 나서 마상시합과 향연이 사흘 동안 벌어졌고, 야간 가면무도회는 급기야 통음난무로 변질됐다. "수많은 처녀들이 정신을 잃어버리고, 적지 않은 남편들이 고통받아야만 했다." 당시로서는 어색하지만도 않은 일인데, 축제는 뒤게클랭의 장례식으로 끝을 맺었다.

당시의 동화나 연대기를 보면, 널따란 황금물결이 번쩍이며 출렁거리고, 옆으로 퍼지기도 하지만, 결코 멈추는 법이 없다고 묘사되는 광경이 등장하는데, 이 광경은 다름 아닌 왕과 왕비, 오를레앙 공작부부나 부르고뉴 공작부부 등의 생활상을 그리는 대목이다. 오로지 입성식(入城式)과 사치스런 행마, 가장, 무도회, 관능적인 기이함, 벼락부자의 과시만이 있을 따름이었다. 바자제를 무찌르기 위해 니코폴리스로 출정하는 부르고뉴 기사들과 프랑스의 기사들은 마치 행락을 떠나는 듯한 차림새였다. 깃발과 마구는 금은으로 장식돼 있었고, 은 식기며 초록빛 새틴 천으로 만든 텐트를 지참했다. 다뉴브 강을 건너는 배에는 고급 포도주들이 실려 있었고, 진영에는 궁녀들이 득실댔다. 이 같은 동물적 삶의 방식이 프랑스에서는 병적 호기심과 음산한 상상력이 배어 있었던 데 반해, 부르고뉴에서는 호쾌하고 순박한 시골장터와 같은 분위기를 띠었다. 선량한 왕 필립은 3명의 정부인과 24명의 정부, 그리고 16명의 사생아를 두었다. 그는 이들을 모두 먹이고 입혔으며, 잔치를 열고, 여흥을 즐기고, 부르주아 여성들을 궁정에 받아들이는 등 요르단스의 인물을 방불케 했다. 어느 클레브의 공작은 63명의 사생아를 두기도 했다. 연대기 작가들은 공식행사에 참가한 지체 높은 양반들의 사생아들을 하나씩 하나씩 진지하게 열거한다. 이런 풍습은 공식적으로 용인됐던 것 같다. 사생아들이 이토록 많았던 것을 보면, 루벤스 그림 속의 풍만한 젖가슴의 유모들이나 라블레의 가르가멜

7) 생 드니 성당(Basilique de Saint-Denis)은 파리 북쪽 외곽에 접해 있는 유래 깊은 성당으로, 프랑스 왕족의 유해를 안치한 곳으로도 유명하다.

(Gargamelle)⁸⁾이 공연한 허구만은 아니었던 것 같다.

어느 동시대인은 이렇게 증언한다.

"곳곳에 외설죄가 창궐하고 있사오니 커다란 자비를 내려 주소서. 특히 왕족과 기혼자들이 심하답니다. 더할 나위 없이 점잖던 신사 양반이 여러 여성을 꾀이고 나서 … 그뿐 아니라, 교회의 고위성직자들이나 교회를 들락거리는 온갖 종류의 사람들조차 사정이 다르지 않습니다."

캉브레의 주교인 자크 드 크루아는 자신이 낳은 사생아 36명을 앉혀 놓고 미사를 집전했고, 앞으로 태어날 또 다른 사생아들을 대비해 돈을 비축해 놓기도 했다. 선량한 왕 필립이 세 번째로 결혼식을 올리고 나서 베푼 피로연은 가르강튀아가 마련한 가마슈의 결혼식 피로연을 연상시킬 정도였다. 브뤼헤의 모든 거리에 양탄자가 깔렸다. 8일 동안 밤낮으로 사자 석상에서는 라인 포도주가 마르지 않고 쏟아졌고, 사슴 석상에서는 본(Beaune)산 포도주가 흘러나왔다. 식사 때가 되면 일각수가 장미수와 그리스산 단 포도주를 쏟아냈다. 왕세자가 모습을 드러내자, 비단과 벨벳으로 치장한 각국의 상인 8백 명이 그를 맞이했다. 공작이 또 다른 연회에서는 안장과 진귀한 보석으로 치장한 마면(馬面) 투구를 지참하고 나타나기도 했다. "보석 박힌 장옷을 착용한 시종 8명"이 뒤를 이었고, "이 중 한 명이 10만 쿠론이 소요된 샐러드를 들고 있었다." 또 한번은 공작이 백만 쿠론에 달하는 보석으로 치장된 옷을 선보이기도 했다. 나는 여러분에게 당시의 연회가 어떤 것이었는지 보여주려 한다. 연회는 같은 시기에 피렌체에서 있었던 연회와 마찬가지로 전원적이고 장식적인 취향을 나타냈는데, 이런 점들이 회화

8) 16세기의 프랑스 르네상스를 대표하는 소설가인 라블레의 《가르강튀아》(Gargantua)에 등장하는 여인으로, 거인 가르강튀아를 낳았다.

로 그려지기도 했다. 선량한 왕 필립이 통치하던 시기에는 릴에서 꿩 축제가 개최된 바 있는데, 이 축제는 로렌초 데 메디치의 승리식에 비견할 만한 것이었다. 여러분은 이 축제의 단편적 사실들을 통해 두 사회가 어떻게 닮았고, 또 어떻게 다른지 보게 될 것이다. 이 같은 차이는 바로 문화와 취향, 예술의 차이를 드러내는 것이기도 하다.

연대기 작가인 올리비에 드 라 마르슈는 클레브 공작이 릴에서 "아주 멋진 연회"를 연 적이 있다는 기록을 남겼는데, 이 자리에는 "(부르고뉴 공작) 각하와 수행원들, 그리고 그가 거느린 귀부인들과 숙녀들"이 참석했었다. 식탁 위에는 "앙트르메"[9]가 "베일을 걷어 올린 성당의 실내 홀" 형상으로 차려져 있었다. "그 안에는 무장한 기사가 우뚝 서 있었는데, 앞쪽에는 목에 황금 목걸이를 두른 은으로 만든 백조 형상이 놓여 있고, 또 그 목걸이에는 긴 줄이 이어져 있어서, 이를테면 백조가 중앙 홀을 끌도록 되어 있었고, 홀의 끄트머리에는 아주 멋지게 차려입은 성주가 앉아 있었다." 바로 "귀부인들의 봉사자"인 백조의 기사 클레브 공작이었다. 그는 사람을 시켜 고하기를, 자기가 갇힌 공간 안에 "마상시합용 마구와 전투용 안장을 착용한 채 대기 중이며, 시합에서 가장 훌륭한 무훈을 보여준 자가 황금 줄에 큼지막한 루비가 박힌 황금 백조를 차지할 것이라고 했다".

열흘 후, 이번에는 에탕프 백작이 이 기막힌 연회의 제 2막을 장식한다. 물론 제 2막도 제 1막이나 여느 연회처럼 빽적지근한 잔치로 시작한다. 잔치는 호사스럽기 그지없고, 사람들은 잇단 진수성찬에도 불구하고 지칠 줄 모른다. "앙트르메가 끝나자, 갑자기 방에서 무수히 많은 횃불이 나타나고, 뒤이어 무기를 소지한 갑옷 입은 장교가 등장하나 싶더니만, 담비 털을 두른 긴 벨벳 옷을 입고 양손에 얌전한 꽃 에이프런을 든 두 명의 기사가 모습을 드러냈다." 그다음으론 "무척이

9) 앙트르메(*entremets*)는 로스트와 디저트 사이에 먹는 가벼운 음식을 일컫는다.

나 아름답고 어린 열두 살 난 아가씨가 풍성하게 수를 놓고 황금으로 장식한 보라색 비단 드레스를 입고서, 푸른색 비단을 두른 작은 말 위에 앉은 채 등장했다". 바로 "쾌락의 공주였다". 진홍색 비단 옷을 차려입은 시종 세 명이 공주의 이름을 노래로 고하면서 공작에게로 인도했다. 공주가 말에서 내리고, 식탁 앞에 무릎을 꿇더니, 공작의 머리 위에 화환을 씌운다. 바로 이때 마상시합이 개시되고, 북이 울리면서, 백조가 가득 수놓아진 옷을 입은 무장한 수행원이 등장하고, 그리고서 백조의 기사인 클레브 공작이 잔뜩 무장한 채 황금술을 달고 흰색 다마스 피륙을 두른 말을 타고 등장한다. 그는 두 명의 사수가 지키는 커다란 백조를 금줄을 당겨 잡아끈다. 그의 뒤편으로는 말을 탄 어린 아이들과 마부들, 창을 든 기사들이 줄지어 행진한다. 모두가 공작처럼 황금술이 달린 흰색 다마스 피륙 옷을 입었다. 군사(軍師)인 황금 양털이 그들 모두를 공작부인에게 소개한다. 그리고 나서 또 다른 기사들이 행진하는데, 이들은 회색과 진홍색 천, 금색 종들로 수놓아진 천, 담비 털로 속을 채운 진홍색 벨벳과 황금과 비단 술을 단 보라색 벨벳, 황금색 줄이 쳐진 검은 벨벳 등의 천을 두른 말을 타고 있다. 오늘날 국가를 대표하는 인사들이 오페라 무대에 등장하는 배우처럼 차려입고, 서커스에 출연하는 시종처럼 구는 장면을 한번 상상해 보라. 여러분은 단연코 이 같은 전원풍의 취향과 말초적인 현시 욕구가 당시에 얼마나 성행했었고, 또 지금은 거의 찾아보기 힘들다는 사실을 충분히 느낄 수 있을 것이다.

이상은 서곡에 불과했다. 마상시합이 끝난 지 일주일 후, 부르고뉴 공작은 여타의 연회와는 비교할 수 없는 엄청난 연회를 열었다. 헤라클레스의 생애를 재현한 엄청나게 큰 홀에는 회색과 검은색 의상을 착용한 궁수들이 지키는 다섯 문이 있었다. 양 옆으로 설치된 다섯 개의 사다리 내지 회랑에는 대부분 가장을 한 외국 귀족 남녀들이 자리를 잡았다. 이들이 앉아 있는 한가운데에는 "금은 집기들, 그리고 황금과

보석으로 장식된 크리스털 단지들이 놓인 높은 찬장이 솟구쳐 있었
다". 그리고 홀 중앙에는 "머리카락이 어깨까지 내려오고, 요란스레
장식한 모자를 썼고, 저녁만찬이 이어지는 내내 젖에서 향기로운 포도
주를 뿜는 여자를 그린" 커다란 기둥이 우뚝 서 있었다. 또 거대한 세
식탁이 준비돼 있었는데, 매 식탁마다 여러 종류의 "앙트르메"가 차려
져 있었다. 이를테면 이 음식들은 부잣집 자녀들에게 선사하는 장난감
을 크게 확대해 놓은 듯한 형상이었다. 사실상 당시 사람들은 호기심
이나 상상력의 관점에서 볼 때 어린아이와 크게 다를 바 없었다. 이들
의 주된 관심사는 구경거리였다. 사람들은 마치 요술램프를 가지고 놀
듯, 그렇게 삶을 즐겼다. 식탁에 올랐던 대표적인 두 앙트르메 중 하
나는 엄청난 크기의 반죽으로, "살아 있는" 28명의 사람이 악기를 연
주하고, 또 다른 하나는 "십자가와 유리창이 있는 교회"로, "4명의 합
창대가 노래를 하고 낭랑한 종소리를 울려 퍼뜨리고" 있었다. 앙트르
메는 도합 스무 개가 넘었다. 어떤 것은 오렌지 빛 물이 출렁이는 해
자를 파놓은 큰 성을 재현하기도 했는데, 그곳의 탑에는 요정 멜뤼진
이 자리 잡고 있었다. 풍차 모양을 한 앙트르메에는 궁수와 쇠뇌 사수
들이 까치 사냥을 하고 있었다. 포도밭의 커다란 통에는 쓰거나 단 두
종류의 포도주가 담겨 있었다. 또 넓은 사막을 재현한 앙트르메도 있
었는데, 거기서 사자 한 마리가 뱀과 싸우고 있었다. 낙타를 탄 야만
인도 있었고, 미치광이가 바위와 빙벽 틈바구니에서 곰의 등에 오르는
장면도 있었고, 마을과 성들에 둘러싸인 호수며, 밧줄과 돛, 선원들과
짐을 실은 채 닻을 내린 배, 유리 잎과 꽃으로 뒤덮인 관목들이 무성
한 가운데 십자가를 든 성(聖) 안드레아가 임한 흙과 납으로 만든 분
수, 브뤼셀의 "오줌싸개 동상"처럼 벌거벗은 어린아이를 재현한 장미
수 분수도 있었다. 마치 새해맞이 선물을 파는 상점에 와 있는 듯한
형국이었다.

　이처럼 다채롭기는 하지만, 고정된 장식만으로는 충분치 않았다.

이들에게는 움직이는 퍼레이드가 또한 필요했기 때문이다. 열두 종류
의 막간공연이 차례로 펼쳐지고, 사이사이마다 교회와 반죽으로 빚은
형상물이 음악을 연주함으로써 참석자들의 눈뿐 아니라 귀도 즐겁게
해준다. 종들이 한껏 울려 퍼지고, 목동은 퉁소를 불어대며 어린아이
들이 노래를 부른다. 그뿐 아니라, 오르간과 독일 뿔 나팔, 쇠시리,
모테트, 플루트, 탬버린을 곁들인 류트, 사냥나팔과 사냥개들의 울부
짖는 소리가 차례로 귀청을 찢는다. 그런가 하면 긴 옷을 입은 16명의
기사로부터 호위를 받으며, 호사스런 보라색 비단 옷을 입은 채, "안
장도 없이, 서로 등을 맞댄" 두 명의 트럼펫 주자를 태운 말이 뒷걸음
질 치며 등장한다. 그런 다음, 절반은 사람이고 절반은 그리핀인 괴물
이 작살 두 개와 작은 방패를 든 채로 사람 하나를 안고서 멧돼지를
타고 등장한다. 뒤이어 비단 마구를 얹었고 황금 뿔을 한 사슴 형상의
거대한 장치가 나타나는데, 등에는 짧은 진홍색 벨벳 옷을 입은 어린
아이를 태웠다. 사슴이 저음을 내뱉는 동안, 아이는 노래를 부른다.
이 모든 것들이 식탁들 주변을 한 바퀴 돈다. 참석자들을 무척이나 즐
겁게 해줬던 마지막 여흥은 이러했다. 즉, 용이 허공을 가르며 날고,
번쩍이는 비늘이 고딕 양식의 천장 끝까지 빛을 토한다. 그런 다음 백
로 한 마리와 매 두 마리를 공중에 날리고, 공격을 받아 바닥에 떨어
진 백로를 공작에게 바친다. 마지막으로, 나팔수들이 커튼 뒤에서 팡
파르를 울리는데, 그러고 나면 커튼이 젖혀지면서 메데이아의 편지를
읽고 난 이아손이 등장한다. 곧이어 이아손은 황소들을 무찌르고, 뱀
을 죽이고, 땅을 갈고, 그곳에 괴물의 치아를 뿌린다. 그 자리에 무장
한 인간들이 자라나며, 이들을 거둬들인다. 바로 이 순간 축제는 진지
해진다. 기사소설이나 아마디[10]의 한 장면, 돈키호테의 꿈이 동작과
함께 재현된다. 머리에 터번을 두르고, 초록색 비단 옷을 입은 거인이

10) 《아마디》(*Amadie*)는 16세기에 쓰인 기사소설이다.

창을 들고 나타나 비단 마의를 입힌 코끼리를 이끄는데, 코끼리의 등에는 성이 안치돼 있고, 또 그 성 안에는 수녀 복장을 한 여인이 자리하고 있다. 바로 성스런 교회를 상징하는 여인인 것이다. 여인은 각각의 내방객들을 불러 세우고, 자기 이름을 고하며, 십자군에 동참할 것을 촉구한다. 바로 이때 황금양털이 무기를 소지한 장교들과 함께 나타나, 보석 박힌 금목걸이를 두른 살아 있는 꿩을 가져온다. 공작은 꿩에게 터키를 무찌르고 기독교를 수호할 것을 맹세하는데, 참석한 모든 이들도 갈라오르11) 풍으로 작성된 서원을 외치며 똑같이 따라 한다. 이것이 바로 꿩의 서원이다. 축제는 신비주의적이고 도덕적인 무도회로 끝을 맺는다. 악기가 연주되고 횃불이 비춰지면서 흰 옷을 입은 여인이 등장하는데, 여인의 어깨에는 자기 이름, 곧 "신의 은총"이라는 글자가 쓰여 있다. 여인은 공작에게로 가서 8행시를 읊고, 그러고 나서 자리에서 물러나며 12덕목을 넘긴다. 12덕목이란 신앙, 자비, 정의, 이성, 절제, 힘, 진실, 관대함, 근면, 희망, 용맹 등으로, 덕목을 의인화하는 여인들은 제각기 잎과 세공품으로 수놓은 새틴 소매의 진홍색 윗저고리를 착용한 기사들에 의해 인도된다. 여인들이 기사들과 함께 춤을 추고, 그날 있었던 마상시합의 승자인 샤롤레 백작에게 화관을 씌워 주고 나면, 또 다른 마상시합이 고해지면서 무도회는 새벽 3시가 되어서야 비로소 끝이 난다. 정말이지 지나쳐도 한참 지나친 행태가 아닐 수 없다. 의미며 상상력 따위는 존재하지도 않는다. 여흥에 관한 한, 이들은 미식가가 아니라 대식가이다. 우리는 이처럼 야단스럽고 기이하기 짝이 없는 바로크풍의 연회를 통해, 당시 사회의 고리타분함과 북유럽 종족 특유의 정서, 또 야만성과 유치함을 채 벗지 못한 초기 형태의 문명을 목격하게 된다. 이들은 메디치 가문과 동시대인들임에도 불구하고, 이탈리아의 단순하면서도 위대한 취

11) 갈라오르(Galaor)는 스페인 기사소설 속의 주인공으로, 아마디의 형제이다. 그는 방랑기사로, 과부와 고아들의 복수를 하겠다고 항시 맹세한다.

향이 결여돼 있다. 그러나 풍습이며 상상력의 바탕은 동일한 것이다. 피렌체의 카니발에서도 마차들의 행렬과 온갖 호사스러움을 볼 수 있었던 것처럼, 이곳에서도 중세의 전설과 역사, 철학이 연출되었을 따름이기 때문이다. 정신적 추상이 감각에 호소하는 형상으로 구체화한 것이다. 예컨대, 덕목이 여인들의 모습을 통해 표현되는 식이다. 그런 다음이라야 비로소 이것들은 회화와 조각으로 표현된다. 사실상 우리가 앞서 보았던 모든 장식적 요소들은 부각(浮刻)이고 회화이다. 상징적인 시대는 목가적인 시대에 자리를 물려주게 된다. 사람들은 스콜라 철학의 관념적인 세계에 더 이상 만족하지 않는다. 사람들은 살아 움직이는 형체를 보길 원하고, 정신적으로 완전함을 느끼기 위해 예술작품을 통해 자신의 모습이 직접적으로 보여지기를 요구한다.

하지만 이러한 예술작품은 이탈리아의 예술작품과 닮지 않았다. 왜냐하면 정신의 문화가 다르고 방향이 다르기 때문이다. 우리는 성스런 교회나, 덕목들을 의인화한 인물들이 읊조리는 순진하고 평범한 운문이나, 공허하고 고리타분한 시, 닳고 닳은 음유시인의 잡설, 운을 맞추긴 했지만 당시 사람들의 생각만큼이나 밋밋한 리듬을 가진 문장들에서 이런 점을 엿볼 수 있다. 이곳에는 단테나 페트라르카, 보카치오, 빌라니12)와 같은 대가들이 존재하지 않았다. 이들은 이탈리아보다 뒤늦고, 또 라틴 전통으로부터 보다 소원한 까닭에, 이탈리아에 비해 훨씬 오랜 동안 중세의 규율과 무기력 상태에 머물러 있어야만 했다. 이들은 페트라르카가 말하듯, 회의를 품을 줄 아는 아베로이스 철학자나 의사들을 가지지 못했다. 이들은 거의 이교적인 고대문학을 복원코자 했던 인문주의자들을 가지지 못했다. 바로 로렌초 데 메디치의 주변에 몰려들었던 그런 학자들 말이다. 대신 이들은 베네치아나 피렌체 사람들보다 신앙심과 기독교 정신이 보다 굳건하고 투철하다. 이

12) 빌라니(Villani, 1275경~1348)는 이탈리아 르네상스기의 연대기 작가로, 특히 인문주의에 입각한 《피렌체사(史)》(Storia fiorentina)가 유명하다.

같은 종교적 감정은 감각적이고 호사스런 부르고뉴 왕정이 지배하는
동안에도 손상되지 않는다. 이곳에도 쾌락주의자들이 있기는 했지만,
그 이론은 존재하지 않았다. 1396년, 부르고뉴와 프랑스의 영주 7백
명이 십자군 운동에 참여했다. 그 중에서 불과 27명을 제외한 전원이
니코폴리스에서 전사했는데, 부시코(Boucicault)는 이들을 "관대하고
매우 행복한 순교자들"이라 지칭한다. 여러분은 앞서 릴에서의 방탕한
연회가 종국에는 비기독교도들을 무찌르자는 맹세로 끝을 맺었다는 것
을 보았다. 원시적 종교관이 상존했다는 사실을 보여주는 기록들이 산
재한다. 예컨대, 네덜란드로부터 가까운 도시인 뉘른베르크에 사는
마르틴 쾨젤이란 사람은 1477년에 팔레스타인을 순례하는 동안 골고
다 언덕과 빌라도 총독의 관저가 얼마나 떨어져 있는지 측정하고 싶어
했다. 그는 귀환하고 나서 자기 집과 마을 공동묘지 사이에 휴식처 일
곱 군데와 야외 십자가상을 세울 생각에서였다. 하지만 그는 측정한
수치를 잃어버리는 바람에 또다시 순례를 떠나야 했는데, 마침내 조각
가 아담 크라프트로 하여금 자기가 원하던 작품을 제작하게 했다. 네
덜란드의 부르주아는 독일의 부르주아처럼 진지하고, 약간 굼뜨기도
하며, 지역생활에 적극적이고, 고대의 가치를 존중하고, 중세의 신앙
을 궁정의 영주보다 훨씬 더 열렬히 신봉한다. 여러 문헌들이 이런 사
실을 뒷받침한다. 이러한 문헌들이 독창성을 보이기 시작하는 13세기
말부터는 실용적이고, 지역적인 삶에 연관되며, 부르주아적 사고방식
을 보여주는 기록과, 또한 내적인 신앙심을 증언하는 기록들 일색이
다. 즉, 한편으론 도덕적인 격언과 실내생활의 묘사, 실제의 시사적인
사건들에 관한 역사적이고 정치적인 시들이고, 다른 한편으론 성모 마
리아에 대한 서정적인 찬양과 신비주의적이고 정감 어린 시들이다.[13]
요컨대 게르만 민족 특유의 국민정서는 무신앙보다는 신앙 쪽에 훨씬

13) [원주] 'Horae belgicae'(벨기에의 시간).

더 가깝다. 이들은 중세의 롤라드 파당과 신비주의자들, 16세기의 우
상파괴주의자들과 수많은 순교자들의 영향으로 개신교 쪽으로 기울었
다. 이들은 설사 외부로부터 아무런 영향을 받지 않았다 할지라도 결
코 이탈리아의 경우처럼 이교도적인 르네상스에는 이르지 못하고, 오
히려 독일의 경우처럼 기독교의 부흥을 맞이했을 것이다. 다른 한편으
론, 모든 예술양식 중에서 민중의 상상력에 가장 긴밀하게 부응하는
양식인 건축술도 16세기 중엽까지 고딕 양식과 기독교적인 색채를 잃
지 않고 간직했다. 이탈리아와 고전주의 건축술이 도입되긴 했지만,
이들의 건축양식은 바뀌지 않았다. 다만 스타일이 복잡해지고 여성화
했을 뿐, 근본적인 성격은 변치 않았다. 이 같은 건축양식은 교회뿐
아니라 민간 건축물에서도 그대로 유지된다. 브뤼헤와 루뱅, 브뤼셀,
리에주, 우데나르드의 시청청사를 보면 이러한 건축양식이 사제들에
게서뿐 아니라 국가적으로도 얼마나 선호되었는지 알 수 있다. 건축술
은 세세한 부분에 이르기까지 기독교 고딕 양식을 고수했다. 일례로,
우데나르드 시청청사는 라파엘로가 죽은 지 7년째 되는 해에 지어지기
시작했다. 1536년에는 고딕 양식의 마지막이자 가장 아름다운 꽃이라
할 수 있는 브루의 성당이 플랑드르 출신인 오스트리아의 마르가레테
왕녀에 의해 마침내 활짝 피어났다. 이러한 사실들을 한데 모아 보고,
당시의 초상화들에 그려진 여러 인물들을 유심히 살펴보라. 굳은 표정
을 나타내고, 굳건하며 독실한 신앙심을 내비치는 가운데, 야외복이
나 깔끔한 속옷 차림의 엄숙하면서도 단정한 기증자나 수도원장, 시
장,14) 부르주아, 중년 여성 등을. 그러면 여러분은 이곳에서는 16세
기 르네상스가 종교 차원에서 이루어졌고, 현세의 삶을 미화하면서도
결코 내세의 삶을 잊는 법이 없으며, 목가적인 분위기가 이탈리아에서
처럼 이교(異敎)의 복원으로 이어지는 대신 오히려 왕성한 기독교 정

14) [원주] 안트베르펜, 브뤼셀, 브뤼헤 등지의 미술관뿐 아니라, 일반적으로는
　　매 짝마다 당시의 가족 전체를 재현한 3부작.

신을 나타낸다는 사실을 느낄 수 있을 것이다.

　기독교 정신에 젖어 있는 플랑드르의 르네상스는 사실상 반 에이크 형제와 로지에 반 데르 웨이덴(Rogier Van der Weyden), 15) 멤링 (Memling), 또는 퀜틴 마시가 보여주듯, 두 가지 특성을 나타낸다. 그 밖의 특성들은 모두 이 두 가지 특성에서 비롯한다. 첫 번째 특성은 예술가들이 현실적인 삶에 관심을 갖는다는 점이다. 이들이 그린 인물들은 옛 성가집의 채색삽화에서 볼 수 있는 것과 같은 상징도 아니고, 쾰른 화파의 마돈나처럼 순수한 영혼도 아닌, 생생한 실제 현실의 인물이고 육체이다. 사실적인 해부학이 등장하고, 원근법도 정확하며, 옷감과 건축, 액세서리, 풍경 따위도 세세한 부분까지 사실적으로 재현된다. 이로 인해 부각효과가 두드러지고, 매 장면의 전체적인 모습이 바라보는 사람의 시각과 정신에 대단히 힘 있고 생생하게 다가온다. 이들 다음으로 활동하게 될 후대의 그 어떠한 대가들도 이들을 능가하거나 이 정도로까지 재현해 내지는 못한다. 이 시기에 이들 네덜란드 화가들은 틀림없이 자연을 발견했을 것이다. 이를테면 눈꺼풀에 씌워졌던 비늘이 떨어진 셈이다. 이들은 지각할 수 있는 모든 대상의 외관과 그 비율, 구조, 색채를 일순간에 발견했다. 그뿐 아니라, 사람들은 이들의 그림을 좋아했다. 이들 화가들이 성스런 인물이나 성녀들에게 입힌 황금으로 감치고 다이아몬드를 수놓은 숄이며 수단(繡緞), 반짝이는 화관을 보라. 16) 바로 부르고뉴 왕정의 호사스러움을 방불케 한다. 이들 그림의 투명하고 고요한 물과 햇빛에 반짝이는 잔디, 붉고 흰 꽃들, 꽃핀 나무들, 양지바른 원경, 멋진 풍경들을 바라보라. 17) 더할 나위 없이 순수하고 강렬한 색채며, 페르시아 양탄자처

15) 반 데르 웨이덴(1399~1464) 은 북유럽에서 활동한 플랑드르파의 화가이다.

16) [원주] 후베르트 반 에이크, 〈하느님 아버지와 성모 마리아〉, 멤링의 〈마돈나, 생트 바르브 그리고 카트린 성녀〉, 퀜틴 마시의 〈그리스도에게 수의를 입힘〉 등.

럼 서로 이웃하면서도 너무도 잘 어울리는 청아하면서도 충만한 색조,
진홍빛 외투의 기막힌 주름, 길게 늘어진 드레스의 창공 빛 모서리,
찬란한 햇빛이 비치는 평야를 연상케 하는 푸르디푸른 천, 검은색이
가미된 황금 치마들, 장면 전체에 열기를 불어넣고 갈색으로 물들이는
강렬한 빛 등을 보라. 모든 악기들이 쉼 없이 자기만의 소리를 한껏
발산하는 콘서트인 셈으로, 찬란한 빛을 발하는 만큼 정당한 것이라
할 수 있다. 이들은 세상을 아름답게 보았고, 축제의 장으로 그려 냈
다. 그것도 베아토 안젤리코의 그림에서처럼 초자연적인 광명이 어른
거리는 천상의 예루살렘이 아니라, 찬란한 햇빛이 비치는 청명한 날과
도 같은 실제의 축제일처럼 말이다. 이들은 플랑드르 사람인 만큼 현
세적일 수밖에 없다. 이들은 갑주(甲冑)를 수놓은 세공품, 창문유리
의 반짝거림, 양탄자의 꽃무늬, 모피의 털, 아담과 이브의 벌거벗은
몸, 성당 참사관의 얼굴 주름, 시장의 다부진 체격이며 주걱턱과 높은
코, 망나니의 가느다란 다리, 어린아이의 지나치게 큰 머리와 가느다
란 신체기관, 당시의 의상과 가구에 이르기까지, 있는 그대로의 현실
을 매우 정밀하게 화폭에 옮긴다. 요컨대 현세적인 삶을 기리는 행위
라고 할 수 있다. 다른 한편으론, 기독교 신앙을 기린다고 볼 수도 있
다. 그림의 주제는 거의 언제나 종교적인 것일 뿐 아니라, 종교적 심
성에 충만해 있기 때문이다. 이후의 그림들에서는 설사 동일한 장면을
재현한다 하더라도 이와 같은 종교적 맥락은 찾아볼 수 없다. 이들 화
가들의 가장 훌륭한 작품들은 역사적으로 실재했던 성스런 사건이 아
니라, 신앙의 진실, 신학 대전(大典)이었다. 후베르트 반 에이크는 회
화를 시모네 메미나 타데오 가디와 마찬가지로 고등신학을 보여주는
수단이라 여겼다. 이런 까닭에 그가 그리는 인물이나 액세서리는 현실

17) [원주] 얀 반 에이크의 〈성 조지와 함께 증여하는 성모 마리아〉, 퀜틴의 안
트베르펜 3부작 등. 브뤼셀에 있는 후베르트 반 에이크의 〈아담과 이브〉,
〈신비한 양 앞에 무릎 꿇은 부르주아들〉 등.

의 모습을 띠고 있지만, 상징적인 의미를 가지고 있기도 하다. 로지에 반 데르 웨이덴이 칠성사(七聖事)를 재현한 성당은 물리적인 성당이자 신비주의적인 성당이기도 하다. 왜냐하면 그리스도가 형장에서 피를 흘리고 있는가 하면, 다른 쪽에서는 사제가 제단에서 미사를 집전하고 있기 때문이다. 얀 반 에이크와 멤링의 그림에서 성자들이 무릎을 꿇고 있는 방이나 문턱은 그 세부적인 묘사나 유한성(有限性)으로 인해 착각을 불러일으킨다. 하지만 성모 마리아가 왕좌에 앉아 있거나 천사들이 그녀에게 왕관을 씌워 주는 그림은 신자들에게는 천상의 세계로 비친다. 위계질서에 입각한 대칭구조는 인물들을 그룹화하고, 뻣뻣한 태도를 만들어 낸다. 후베르트 반 에이크의 그림은 시선이 고정돼 있고 얼굴은 무표정하다. 영원히 변치 않는 천상의 삶인 셈이다. 하늘나라에서는 모든 소망이 이루어지고, 시간이 흐르지 않는다. 그런가 하면, 멤링의 그림에는 마치 꿈꾸고 있고 눈을 크게 뜨고서도 아무것도 보지 못하는 듯, 절대적 신앙의 평온함과 마치 잠자는 숲과도 같은 수도원의 칩거생활 중에 느낄 법한 영혼의 평화, 때 묻지 않은 순수성, 슬픔이 깃든 감미로움, 진정한 종교에의 가없는 복종심이 깃들어 있다. 요컨대 이런 그림들은 제단이나 예배당을 위한 것들이다. 이런 그림들은 다음 시기에 도래할 그림들과는 달리, 정기적으로 성당을 찾기는 하지만, 성스런 이야기에서조차 이교도적인 호사나 씨름꾼들의 벗은 상체를 보고 싶어 하는 대영주들에게는 어울리지 않는다. 대신 이런 그림들은 신자들에게 초자연적 세계와 내밀한 신앙심이 어떤 것인지 암시해 주고, 영광스런 성자들의 확고부동한 평정심과 선택된 영혼들의 애정 어린 겸허함을 보여준다. 로이스부르크(Ruysbroeck), 에크하르트(Eckart), 타울러(Tauler), 앙리 드 쉬조(Henri de Suzo)를 비롯하여, 루터가 출현하기 전인 16세기의 독일에서 활동한 신학자들도 포함시켜야 할 것이다. 궁정에서 벌이는 감각적인 퍼레이드나 요란스런 '입성식'과는 전혀 어울리지 않는 기이한 그림들인 것이다. 우리는 알브레히트

뒤러가 한편으론 마돈나를 통해 깊은 종교적 감정을 보여주고, 다른 한편으론 〈막시밀리안의 저택〉을 통해 화려한 사교생활을 보여준 데서 유사한 대조의 사례를 찾아볼 수 있다. 왜냐하면 우리는 지금 게르만 국가를 문제 삼고 있기 때문이다. 모든 면에서 번영을 이룩한 르네상스와 이로 인해 얻어지는 정신의 해방에 힘입어, 네덜란드에서 기독교는 라틴 국가들에서와는 달리 부흥을 맞이했다.

2

인간 조건에 커다란 변화가 찾아오면 이에 상응하여 인간의 사고방식도 점차로 변화하게 마련이다. 인도와 아메리카 대륙의 발견, 인쇄술의 발명과 서적의 다량생산 체계, 고전적 고대의 부흥과 루터의 종교개혁이 행해지고 나서, 사람들은 더 이상 세계를 단순하고 신비주의적인 시선으로 바라보지 않게 되었다. 천상의 나라를 갈구하고 교회의 권위에 무조건적으로 순응하던 연약하고 멜랑콜릭한 꿈은 새로운 사상들에 고무된 검토정신에 자리를 내주고, 이제 비로소 인간들이 이해하고 정복에 나서기 시작한 새로운 세상의 경이로운 스펙터클 앞에서 위축될 수밖에 없었다. 애초에 성직자들로 채워졌던 수사학 교실도 민간의 손에 넘어갔다. 이전의 수사학 교실이 면죄부의 당위성과 교회에의 복종을 외쳤던 데 반해, 이제는 성직사회를 조롱하고 성직자들의 부당한 행위에 맞서 싸우게 되었다. 1533년 9명의 암스테르담 출신 부르주아들이 풍자극을 공연하기 위해 로마로 순례를 떠났다는 이유로 고발을 당한다. 1539년 헨트에서 세상에서 가장 어리석은 사람들이 누구인가 하는 질문이 던져졌을 때, 19개의 수사학 교실 중 11곳에서 바로 수도승들이란 답변을 제시한다. 어느 동시대인은 이렇게 증언한다.

"코미디에는 어떤 식으로든 가엾은 수도승이나 젊은 수녀들이 빠지지
않고 등장했다. 사람들은 신과 교회를 조롱하지 않고서는 재미있어
하지 않는 것 같았다."

펠리페 2세는 공연물이 인가받지 않거나 불손한 내용을 담고 있을
경우 극작가와 배우들을 사형에 처한다고 공표했다. 하지만 이런 유의
코미디는 작은 시골마을에서까지 상연되었다. 위의 저자는 이렇게 덧
붙인다.

"시골사람들은 주님의 말씀을 먼저 코미디를 통해 접했다. 사람들은
코미디를 마르틴 루터의 책보다도 귀하게 여겼다."[18]

사람들은 종교에서 위안을 찾으려는 오랜 관습을 저버리고, 서민이
나 부르주아, 장인, 상인 할 것 없이 모든 사람들은 도덕과 구원의 문
제에 대해 스스로 결정하기 시작한다.

동시에 네덜란드는 경이적인 부와 번영을 누림으로써 목가적이고
관능적인 풍속에 기울기 시작한다. 네덜란드에서는 동시대의 영국에
서와 마찬가지로, 르네상스의 장렬한 기운이 은연한 개신교의 열망을
뒤덮는다. 알브레히트 뒤러는 1520년에 있었던 카를 5세의 안트베르
펜 입성식을 위해 복층으로 개선문 4백 개가 설치되었다고 증언한다.
이 구조물은 높이가 40피트에 달하고 그림으로 뒤덮여 있었으며, 그
위에서는 우의적(寓意的)인 공연이 펼쳐졌었다. 등장인물들은 최고
부르주아 집안의 처녀들로, 어느 점잖은 독일 화가의 증언에 의하면

18) [원주] 1539년, 루뱅은 다음과 같은 질문을 던졌다. "죽어가는 사람에게 가
장 큰 위안거리는 무엇인가?" 주어진 답변에는 모두 루터의 사상이 담겨 있
었다. 2등을 차지한 생 위호노크베르헤(Saint-Wijnockberghe)의 수사학 교
실은 순수 은총설에 입각한 답변을 제시했다("그리스도와 성령이 우리에게
주어졌다는 신념").

얇은 가사 천만 두른 채 "거의 벗다시피"했다고 한다. "나는 그토록 아름다운 처녀들을 본 적이 없다. 나는 화가인 만큼 눈이 뚫어져라, 노골적으로 쳐다보았다." 수사학 교실에서 행해지는 축제도 호화로워 졌다. 매 도시, 매 그룹마다 경쟁적으로 사치를 좇고, 보다 나은 우의 를 공연하기 위해 애를 썼다. 1562년 안트베르펜의 비단향꽃무 축제 에 초대된 수사학 교실 중 14곳이 "개선 축하단"을 파견했는데, 브뤼 셀에 소재하는 성모 마리아의 꽃다발 교실이 대상을 차지한다. 반 메 테렌은 이렇게 설명한다.

> "왜냐하면 이들은 말을 탄 340명으로 구성돼 있었는데, 모두 벨벳과 진홍색 비단 옷을 입고, 은실로 수놓은 기다란 폴란드식 군모와 고 대 투구처럼 생긴 붉은 모자를 썼고, 상의와 깃털, 장화는 온통 흰 색으로 갖춰 입었기 때문이다. 게다가 이들은 노란색과 붉은색, 푸 른색, 흰색 등의 천을 기묘하게 짜깁기한 은 허리띠를 착용하고 있 었다. 이들은 각양각색의 사람들을 태운 고풍스런 마차 7대를 끌고 나왔다. 그뿐 아니라, 이들은 횃불을 밝힌 78대의 공용마차도 동원 했다. 이 마차들은 흰색으로 가장자리를 두른 붉은 천이 씌워져 있 었다. 마차 몰이꾼들은 모두 붉은 외투를 걸치고 있었고, 그 안에는 다채롭게 꾸민 사람들이 과연 우정으로 뭉치고 우정으로 헤어지는 것이 무엇인지에 대해 떠들어 대며 아름다운 고대인들을 연기하고 있었다."

라 피온 드 메헬렌(la Pione de Malines)에서도 거의 비슷한 퍼레이 드가 선보여졌다. 금으로 수놓은 담홍색 외올베를 입고 말에 오른 3백 명의 인원, 유명인들을 태운 7대의 고대 전차, 온갖 종류의 불을 밝힌 문장(紋章)이 새겨진 16대의 마차가 위용을 드러냈던 것이다. 그뿐 아 니라, 또 다른 12종류의 행렬, 코미디, 팬터마임, 폭죽, 연회가 이어 졌다. "평화 시에는 다른 도시들에서도 비슷한 축제들이 거행됐었다. …" 반 메테렌은 이렇게 덧붙인다.

"나는 당시 이들 나라에서 사람들이 얼마나 잘 화합을 이루고 번영을 구가했는지 마땅히 증언해야 한다고 생각했다."

펠리페 2세가 떠난 이후에는, "하나의 궁정 대신, 이에 상응하는 150개가 생겨났다". 영주들은 서로 질세라 더욱 사치스러워지고, 연회를 베풀고, 물 쓰듯 낭비했다. 언젠가 한번은 오렌지 공(公)이 행렬을 단출하게 하려는 생각으로 일시에 28명의 주방장을 내쫓은 적이 있다. 귀족들의 저택은 멋지게 차려입은 시동과 시종, 하인들로 언제나 넘쳐났다. 엘리자베스 여왕 치하의 영국이 그랬듯이, 르네상스의 충만한 수액은 화려한 의상, 말 타기, 놀이, 호사스런 식탁에 이르기까지 온갖 종류의 광기와 무절제로 넘쳐났다.

브레데로데 백작은 성 마르탱 축일 연회에서 술을 너무 마셔 죽을 고비를 넘겨야만 했다. 라인 백(伯)의 어느 수사는 말부아지 포도주를 너무 좋아한 나머지 식탁에서 실제로 절명한 일이 벌어지기도 했다. 그 당시만큼 삶이 풍요롭고 아름다운 적은 없었다. 메디치 가문이 지배하던 바로 전 세기의 피렌체가 그러했듯, 네덜란드에서 비극이란 말은 낯선 말이 되어 버렸다. 살상을 초래하는 폭동이나, 도시들끼리 혹은 조합들끼리 벌이던 피비린내 나는 전쟁은 수면 아래로 잦아들었다. 1536년에 헨트에서 반란이 발생하긴 했지만, 이렇다 할 인명 손실 없이 쉽게 진압되었다. 미약하나마 최후의 발작인 양 발생한 이 사건은 15세기를 점철했던 처절한 반란들과는 도저히 비할 바 못 되었다. 네덜란드를 다스렸던 세 명의 여인들인 오스트리아의 마르가레테와 헝가리의 마리, 파르마의 마르게리타는 네덜란드인들 사이에서 인기가 높았다. 카를 5세도 거국적으로 인정받는 군주였다. 그는 플랑드르 말을 했고, 자신이 헨트 사람이라고 자처했으며, 협정의 공포를 통해 산업과 상업을 보호했다. 그는 네덜란드를 아끼고 부강하게 만들었다. 역으로, 네덜란드는 카를 5세가 거둬들인 총수입의 거의 절반을 제공한

셈이었다. 19) 비유컨대, 카를 5세가 키우는 국가란 가축의 무리 중에서 네덜란드는 젖줄이 마르지 않는 채 계속해서 우유를 짜낼 수 있는 기름진 젖소인 셈이다.

이렇듯 인간정신이 개방적으로 되면, 주변의 온도 또한 온화해지는 법이다. 이 둘은 바로 새로운 새싹을 자라나게 하는 두 조건들이다. 우리는 이 새싹이, 이미 부르고뉴 공작의 연회에서 볼 수 있었던 바로크풍의 기이함과 결별하고, 오히려 피렌체의 카니발과 대단히 흡사한 수사학 교실의 축제나 고전 연극에서 움트는 것을 보게 된다. 귀치아르디니는 안트베르펜의 제비꽃 교실과 올리브 나무 교실, 팬지 꽃 교실 등에서 사실상 "코미디와 비극, 또 고대 그리스인과 로마인들을 모방한 이야기들"을 공개적으로 소개했었다고 전한다. 풍속과 사상, 기호가 변한 것이다. 바로 새로운 예술이 태어날 수 있는 여건이 무르익은 것이다.

우리는 이미 이전 시대에서 장차 도래하게 될 변화의 조짐을 엿볼 수 있다. 후베르트 반 에이크로부터 퀜틴 마시로 넘어오는 동안, 종교의 영향력과 후광은 적잖이 빛이 바랜다. 이제 화가들은 화폭 전체를 종교나 기독교 신학으로 채울 생각을 더 이상 하지 않게 된다. 이전의 화가들은 복음서나 역사, 수태고지, 목동들의 경배, 최후의 심판, 순교자, 교훈적인 전설 등을 그림의 주제로 삼곤 했다. 후베르트 반 에이크에게서 서사시이던 회화가 멤링에게서는 목가적인 것이 되었고, 퀜틴 마시에게서는 거의 사교적인 것으로 화하였다. 회화는 비장하고, 흥미롭고, 우아한 것으로 변해갔다. 매력적인 성녀들, 퀜틴 마시의 아름다운 헤로디아와 날렵한 살로메는 이미 종교와는 거리가 먼 치장한 영주부인의 모습이다. 그는 있는 그대로의 현실을 좋아하고, 또 그런 까닭에 초자연적인 세계를 위해 현실세계를 희생하려 하지 않는다. 화

19) 총 금화 5백만 에퀴 중에서 2백만 에퀴.

가는 현실세계를 그 자체의 목적으로 삼지 결코 수단으로 간주하지 않는다. 비종교적인 풍습을 주제로 한 장면들이 많아진다. 화가는 상점에서 일하는 부르주아나 금의 무게를 재는 세공사, 인색한의 여윈 얼굴과 교활한 웃음, 연인들을 화폭에 담는다. 그와 동시대인인 루카스 반 레이덴은 이른바 소(小) 플랑드르 화가들의 선조 격이다. 그의 작품 〈소개되는 그리스도〉, 〈막달라의 춤〉은 제목만 종교에서 취했을 따름이다. 그의 그림에 등장하는 복음서의 인물은 액세서리에 파묻힌 채로이다. 그의 그림들이 진정으로 지향하는 바는 플랑드르의 시골축제나 광장에 무리지은 플랑드르 사람들이다. 그런가 하면 또 다른 동시대인인 히에로니무스 보스는 깜찍하고 코믹한 악마들을 그린다. 이제 예술은 하늘에서 지상으로 내려왔고, 더 이상 신이 아닌 인간 자신을 오브제로 택할 참이다. 어쨌든 이들은 그 어떠한 회화기법이나 방식에도 무지하지 않았다. 이들은 원근법을 알고 있었고, 유화기법을 숙지하고 있었으며, 굴곡과 부각을 구사할 줄 알았다. 이들은 의상과 액세서리, 건축물, 풍경을 정확하면서도 놀랄 만한 완성도로 그릴 줄 알았다. 유일한 흠이라면, 이들은 여전히 종교로부터 영향받은 고정된 형식을 떨치지 못했다는 점이다. 인물들은 부동자세를 취하고, 의상의 주름은 뻣뻣하게 재현되는 것이다. 이들이 재빠른 용모의 변화를 포착하고, 느슨한 의상이 나타내는 자연스런 움직임을 관찰할 수만 있었다면 금상첨화였을 것이다. 세기의 바람이 이들의 등 뒤에서 불어오고 이미 돛을 한껏 부풀리고 있었다. 우리는 이들이 그린 초상화나 실내풍경, 심지어 퀜틴 마시의 성스런 인물들이며 〈매장〉을 보고 있노라면, 이렇게 외치고 싶은 마음이 들 것이다. "좋아요, 좋아. 하지만 조금만 더! 자, 힘을 내봐요, 중세의 기억을 완전히 떨쳐 버려요. 당신 자신, 그리고 당신의 밖에 있는 현대인을 그려 봐요. 좀더 힘차게 그려 봐요. 건강하고, 삶을 즐기는 현대인을 말입니다. 멤링의 성당에서 아련한 꿈에 잠긴 여위고, 금욕적이며, 사색하는 따위의 모습은 잊

어버려요. 만일 그림의 소재를 종교에서 빌려 오는 경우라도, 이탈리아 화가들처럼 활동적이고 건전한 인물들로 그려 봐요. 바로 국가적인 특징뿐 아니라 개인적인 특징을 가진 인물들일 테니 말이오. 당신도 당신 자신만의 영혼을 가지고 있다오. 이탈리아의 영혼이 아니라, 플랑드르의 영혼 말이오. 꽃이 피어나게끔 하시오. 맺힌 꽃망울을 보니, 아주 아름다운 꽃이 피어날 게요.” 사실상 우리가 당시의 조각들, 예컨대 재판소의 굴뚝이나 브뤼헤의 무모한 왕 샤를의 무덤, 브루의 성당과 장례 건조물들을 보게 되면, 이미 독창적이면서 완연한 예술의 전조를 엿볼 수 있다. 이탈리아의 예술에 비해 조형성과 순수성이 떨어지지만, 보다 다양하고 표현적이며 자연스럽고, 법칙에 덜 얽매일 뿐 아니라 현실에 보다 가깝고, 개성과 영혼을 보다 잘 표현하며, 교육정도와 조건, 기질, 연령에 따른 개개인의 특징과 즉흥성, 다양성, 장단점 따위를 보다 실감나게 나타낸다. 요컨대 게르만 예술로서, 이미 오래전부터 반 에이크 형제와 루벤스를 예고하는 셈이다.

이들은 아직 수준에 도달하지 못했거나, 적어도 화가로서의 책무를 다하지 않은 셈이다. 세상에는 이 한 나라만 존재하는 것은 아니니 말이다. 플랑드르 르네상스 곁에는 이탈리아 르네상스가 있었고, 덩치 큰 식물이 작달막한 식물을 덮어 버렸다. 이탈리아 르네상스는 이미 한 세기 전부터 꽃을 피우고 있었다. 선도적인 이탈리아의 문학과 사상, 걸작품들은 아직 눈을 뜨지 못한 유럽 전역에 걸쳐 맹위를 떨쳤고, 플랑드르의 도시들은 이탈리아와의 교역을 통해, 또 오스트리아 왕실은 이탈리아를 통치하고 거래관계를 맺고 있음으로써 북유럽에 새로운 문명에 대한 기호와 모델을 전파했다. 1520년경, 플랑드르 화가들은 피렌체와 로마의 화가들에게서 그림수업을 받기 시작한다. 얀 마뷔즈[20]는 1513년에 이탈리아에서 돌아와 최초로 네덜란드 화단에 이탈리아 스타일을 소개했고, 다른 화가들도 뒤를 잇는다. 신천지와도

같은 나라에서는 이미 다져 놓은 길로 가고자 하는 것은 당연한 일이다! 하지만 그 길은 본연의 길이 아닌 탓에, 길게 줄지은 플랑드르의 마차들은 다른 마차들이 이미 내놓은 수레바퀴 자국에 빠져 지체하고 기우뚱거린다.

이탈리아 회화는 고유한 두 가지 특성을 가지고 있는데, 공교롭게도 이 둘은 플랑드르 사람들의 상상력에는 어울리지 않는 것들이다. 우선 첫째로, 이탈리아 회화에서는 자연스럽고, 건강하며, 활동적이고, 활기차고, 운동선수가 나타낼 법한 모든 자질을 갖춘 인간육체가 중심에 놓인다. 다시 말해, 벌거벗었거나 엷은 천 너머로 비쳐 보이는 육체가 부각되는데, 종교적인 맥락과는 무관하고, 신체기관이나 본능, 동물적인 역량을 그야말로 환한 빛 속에서 자유롭고 품위 있게 한껏 발휘하는데, 이를테면 고대 그리스인들이 도시나 씨름판에서 보여줬고, 같은 시기 첼리니가 노상이나 대로변에서 화폭에 옮겼던 바로 그런 육체이다. 하지만 플랑드르인은 이 같은 개념을 쉽게 받아들이지 못한다. 네덜란드는 춥고 습한 나라이다. 만일 이곳에서 벌거벗는다면 추워서 몸을 벌벌 떨 수밖에 없다. 사람들의 몸은 고전주의 예술이 소재로 삼았던 그런 균형 잡힌 체격이나 몸매가 전혀 아니다. 대개 네덜란드인은 땅딸막하거나 비대하다. 흰 피부는 탄력이 없고 물컹대며, 쉽게 홍조를 띠고, 의상을 걸쳐야만 한다. 이런 까닭에 화가가 로마에서 회화수업을 마치고 돌아와 이탈리아식으로 그림을 그리려 해도, 도저히 배운 대로 그릴 만한 여건이 되지 못한다. 화가가 맞닥뜨리는 주변환경이 회화를 배우며 접했던 환경이 아닌 것이다. 그는 오로지 기억에 의존해서만 그림을 그릴 수밖에 없다. 어쨌든 화가의 몸에는 게르만 민족의 피가 흐른다. 다시 말해, 화가는 선량하고 정숙한 본바탕을 가지고 있다는 뜻이다. 그는 벌거벗은 육체를 화폭에 담아야만 하는

20) 얀 마뷔즈(Jan Mabuse, 1478~1532).

이교도적인 사고방식이 부담스럽다. 나아가, 화가는 문명을 관장하는 운명적이고도 멋진 사고방식, 21) 즉 이탈리아에서 예술 발달을 가능하게 했던 사고방식에 더욱 곤혹스러워한다. 그것은 바로 개인 중심적인 사고방식으로, 철두철미하고, 도도하고, 모든 법칙으로부터 초연하고, 인간과 사물 할 것 없이 모든 것을 자기 자신의 본성과 역량의 발휘에 종속시키는 태도이다.

우리의 화가는 다른 시대를 살기는 했지만, 마르틴 숀가우어(Martin Schoen)나 알브레히트 뒤러와 친척이라 할 만하다. 이들은 실내생활과 가족적인 삶을 아끼는 온순하고 모범적인 부르주아로, 안락함과 점잖음을 좋아했기 때문이다. 얀 마뷔즈의 전기를 집필한 카렐 반 만데르는 책 서두에 교훈적 경구들을 적어 넣었다. 여러분이 이 같은 가부장적인 경구들을 읽어 본다면, 로소나 줄리오 로마노, 티치아노, 조르조네 등과 이들의 가르침 밑에서 회화수업을 받았던 레이덴이나 안트베르펜 출신의 화가들이 얼마나 커다란 격차를 나타내는지 어렵지 않게 알 수 있을 것이다. 그 경구들을 소개하면 이렇다.

"악행을 저지르면 벌을 받게 되어 있다. 최고의 화가는 제멋대로 구는 화가라는 속설을 믿지 말라. 올바르지 않은 삶을 사는 이들은 화가로서 자격이 없다. 화가들은 서로 싸우거나 말다툼을 벌여서도 안 된다. 가진 것을 허비하는 것은 좋은 예술이라고 할 수 없다. 젊었을 때 여자 꽁무니를 쫓아다니면 안 된다. 행실이 나쁜 여자들은 화가를 망치기 마련이니 조심해야 한다. 로마에 가면 돈만 많이 쓰고 벌 기회는 좀처럼 없기 때문에, 가기 전에 신중히 생각해 봐야 한다. 재능을 주신 주님에게 언제나 영광을 돌리라."

21) [원주] 부르크하르트(Burckhardt), 《이탈리아 르네상스기의 문명》(*Die Culture der Renaissance in Italien*). 이탈리아 르네상스에 관한 책 중에서 가장 충실하고 철학적인 훌륭한 책이다.

뒤이어, 여관들이며 침대보, 벼룩 등에 대한 지침이 소개된다. 이런 분위기 속에서 회화수업을 받은 화가들이라면 설사 열심히 노력을 한다 할지라도 기껏 아카데미풍의 화가밖에는 될 수 없을 것이다. 이런 화가라면 사람을 화폭에 담더라도 언제나 옷을 입은 채로일 것이다. 혹은, 화가가 이탈리아 대가들을 흉내 내어 누드를 그리는 경우라 할지라도, 내키지 않는 심정으로, 의욕과 열의를 발휘하기가 쉽지 않을 것이다. 그런 그림은 기껏 알맹이가 빠진 흉내그림에 그칠 따름일 것이다. 화가의 의식상태가 현학취미에 잔뜩 젖어 있을 테니 말이다. 화가가 내켜하지 않는 그림이 알프스 산맥 너머에서는 너무도 자연스럽고 훌륭하게 그려진다.

또한 이탈리아 예술은 고대 그리스 예술이나 고전주의 예술 일반이 그렇듯이, 미화하기 위해 단순화시키는 특징을 가지고 있다. 이탈리아 예술은 세부적인 것들을 제거하고, 삭제하며, 축소한다. 바로 두드러진 특성들을 부각시키는 방식이다. 미켈란젤로를 비롯하여 융성했던 피렌체 화파는 세부적인 것들이나 풍경, 건축물, 의상 따위는 단소화하거나 없애 버렸다. 대신 이들이 본질이라 생각한 것은 웅장하거나 고귀한 유형, 해부학적 구조나 근육 구조, 벌거벗었거나 거의 노출된 육체, 다시 말해 개별적인 특성이나 개인의 직업, 교육정도, 또는 사회적 조건 따위가 제거된 추상적인 형체이다. 이들이 재현하려 한 것은 인간 일반에 관한 것이지 구체적인 인간의 모습이 아니다. 이들이 그리는 인물은 존재하지 않는 세계에 속하는 우월한 인간이다. 따라서 그림에서 재현되는 장면은 시공을 초월하는 것이다. 요컨대 게르만 민족과 네덜란드인의 정서와는 대척점에 위치한다고 할 수 있다. 왜냐하면 이들은 세계를 있는 그대로 총체적이고 복잡하게 보고자 하며, 인간을 바라볼 때도 인간 일반을 넘어, 현대인이면 현대인으로, 부르주아, 농부, 노동자 등 구체적으로 바라보기 때문이다. 그리고 이들은 인간의 세세한 면들에도 인간 자체 못지않은 비중을 부여하며, 인간뿐

아니라 생물과 무생물, 가축, 말, 식물, 풍경, 하늘, 대기도 좋아하
고, 보다 폭넓은 관심을 가지고 있기에 그 무엇 하나도 소홀히 하지
않고, 보다 세심한 시선을 가지고 있기에 모든 것을 표현하려 한다.
이런 까닭에, 네덜란드 화가가 타고난 기질과 정반대의 길을 걷게 된
다면, 본래 자기 것이 아닌 자질을 자신의 것으로 만들지도 못할뿐더
러, 이상세계를 재현한다는 명목 하에 본연의 자질도 제대로 발휘하지
못하게 됨으로써, 색채를 망치고, 실내풍경이나 의상의 재현에서 사
실성을 상실하며, 초상화나 인물화의 핵심이 되는 독창적 개체성을 잃
어버리고, 살아서 꿈틀대는 자연의 특성이자 이상적 대칭을 마다하게
하는 약동의 제스처를 놓치게 된다. 하지만 화가는 본연의 것을 모조
리 희생하지는 않을 것이다. 그의 본능은 굴복을 하더라도, 절반만 굴
복할 것이다. 이런 까닭에 과감한 이탈리아풍 회화에서는 어딘가에 플
랑드르의 기질이 남아 있다. 같은 작품 안에서 상반되는 두 종류의 기
질이 차례로 느껴진다. 두 기질은 서로를 간섭함으로써 온전한 효과를
발휘하지 못하고, 작품은 불분명하고 불완전한 채, 예술작품이라기보
다 차라리 사료적인 가치를 가지는 셈이다.

바로 이것이 16세기 후반에 플랑드르 회화가 나타냈던 양상이다.
작은 강이 큰 강을 만나고, 또 새로 유입된 도도한 강물이 흐름 전체
를 집어삼켜 버릴 때까지 소용돌이가 그치지 않듯이, 네덜란드 회화는
이탈리아 회화가 도입됨으로써 혼란스럽고 잡다해지며, 군데군데 공
백이 생겨나고, 본연의 모습을 좀처럼 보이지 못한 채, 급기야 불분명
한 어둠의 나락에서 허우적대는 반면, 이탈리아 화풍은 대낮과도 같은
환한 곳에서 모든 이의 주목을 받는다. 미술관에 가서, 이처럼 상반되
는 두 경향이 서로 상충하며 자아내는 효과를 보고 있노라면 참으로
가관이다. 최초의 이탈리아 화풍은 얀 마뷔즈와 베르나르트 반 오를레
이,22) 람베르트 롬바르트,23) 얀 모스타르트,24) 얀 반 스코렐,25) 란
슬로트 블론델26) 등이 도입했다. 이들은 그림에 고전적 건축술, 얼룩

진 대리석 벽기둥, 메달, 조개 모양의 벽감뿐 아니라, 때론 개선문이
나 여인상주(女人像柱), 고대풍의 의상을 걸친 건장하고 기품 있는 여
인들, 건강하고, 미끈하고, 활달한 이교도적이며 건전한 나신(裸身)
등을 도입했다. 모방은 이뿐이다. 그 밖의 것들은 모두 네덜란드의 전
통을 따랐다. 이들이 그린 그림은 작품의 주제에 걸맞게 작은 크기이
다. 얀 반 에이크의 푸르스름한 원경의 산들이나, 청명한 하늘과 아련
한 초록빛으로 물든 지평선, 금과 보석으로 장식된 호사스런 천, 강렬
한 굴곡과 정밀함을 유감없이 발휘하는 세부묘사, 굳건하고 정직한 부
르주아의 얼굴 등 이들은 이전 시기의 회화에서처럼 거의 언제나 강렬
하고 풍부한 색채를 사용한다. 하지만 이들은 종교적인 구태의연에 더
이상 얽매이지 않기 때문에 스스로 자유를 한껏 향유한다고 믿지만,
실제로는 어색하고 우스꽝스런 면모를 나타낸다. 예컨대, 무너진 궁
전에 깔린 욥의 자녀들은 마치 신들린 사람인 양 얼굴을 찌푸리고 몸
을 뒤튼다. 3부작의 또 다른 판면에서는 작은 박쥐처럼 허공에 떠 있
는 악마가 미사경본의 어린 주님을 향해 상승한다. 긴 다리와 가냘픈
금욕적인 손이 건강한 사람의 육체를 유린한다. 람베르트 롬바르트는
다빈치식의 질서감에 플랑드르풍의 둔중함과 저속성을 혼합한다. 베
르나르트 반 오를레이가 그린 〈최후의 만찬〉은 라파엘로 아카데미의
화풍에 마르틴 숀가우어의 악마들을 결합시키고 있다. 그다음 세대의
화가들은 정제되지 않은 이탈리아 화풍을 닥치는 대로 도입한다. 바로
미카엘 반 콕시엔,27) 헴스케르크(Heemskerk), 프란스 플로리스,28)

22) 베르나르트 반 오를레이(Bernad Van Orley 1487~1491).

23) 람베르트 롬바르트(Lambert Lombard 1505~1566).

24) 얀 모스타르트(Jan Mostaert 1475~1555/1556).

25) 얀 반 스코렐(Jan Van Schoreel 1495~1562).

26) 란슬로트 블론델(Lancelot Blondeel 1496~1561).

27) 미카엘 반 콕시엔(Michael Van Coxcyen, 1499~1592).

마르텐 데 보스, 29) 프랑켄 형제(Francken), 반 만데르, 30) 스프랑게르(Spranger), 아버지 포르부스(Porbus), 그 후로는 골치우스, 31) 그리고 수많은 여타의 화가들인데, 이들은 이를테면 말이라곤 서툰 억양과 거친 말투로밖에 이탈리아어를 할 줄 모르는 사람들이나 마찬가지 형국이었다. 그림의 크기도 커져서, 여느 역사화에 버금할 만한 규격을 가지게 되었다. 회화기법도 좀더 복잡해진다. 카렐 반 만데르는 동시대의 화가들이 예전과는 완전히 다르게 "붓에 물감을 잔뜩 묻히고", 덕지덕지 바르는 방식을 나무랐다. 색채도 탁해졌다. 점점 더 희끄무레해지고, 백악과도 같은 흰색을 띠거나 창백해졌다. 화가들은 해부학과 단축법, 근육 연구에 열광적으로 뛰어들었다. 데생은 건조하고 거칠어졌으며, 폴라이우올로(Pollaiuolo)와 동시대의 세공 장인들이나 미켈란젤로의 과격한 제자들을 연상시켰다. 화가는 자신이 알고 있는 바를 과격하고 억지스레 표현하고자 했다. 예컨대, 화가는 자신이 해골의 구조나 인체의 움직임에 대해 잘 알고 있다는 사실을 현시하고 싶어 했다. 이 시기에 그려진 이브와 아담, 성 세바스티아누스, 양민들의 학살, 호라티우스 코클레스 등을 보고 있으면, 마치 살갗을 벗겨 놓은 듯한 괴기스러운 모습이다. 프란스 플로리스의 〈천사들의 추락〉에서 보듯, 과격성이 덜한 화가들은 고전적 모델을 신중하게 모방하긴 하지만, 누드화는 더 나을 것도 없다. 현실감과 게르만 특유의 바로크적 상상력이 이상적인 형태들을 비집고 솟구치기 때문이다. 문관(吻管)이나 발톱, 벼슬이 돋은 고양이며 돼지, 물고기 형상의 머리를 가진 악마가 불을 뿜어 대며 신성한 올림포스 산에서 야만적인 코미디와 환상적인 집회를 펼친다. 이를테면 라파엘로의 서정세계에 다

28) 프란스 플로리스(Frans Floris, 1516~1570).

29) 마르텐 데 보스(Marten de Vos, 1532~1603).

30) 카렐 반 만데르(Karel van Mander, 1548~1606).

31) 헨드릭 골치우스(Hendrik Goltzius, 1558~1617).

비드 테니르스32)의 소극이 뒤섞인 듯한 형국이다. 또는, 마르텐 데
보스와 같은 화가들은 거창한 종교화를 시도한다는 명목 하에 갑옷과
늘어진 천, 짧은 망토를 걸친 고대의 인물들을 모방하여, 그럴싸한 구
도 속에 투구를 씌우고 오페라에 등장할 법한 얼굴들을 그려 넣어 기
품을 불어넣으려 한다. 하지만 이들은 현실과 액세서리를 중시하는 철
두철미한 장르화가들이다. 이들은 매순간 플랑드르 특유의 유형들과
자질구레한 실내풍경에 빠져들곤 한다. 이들의 그림은 확대한 채색판
화와도 같은 느낌을 준다. 이들이 아직 어린 나이였더라면 한결 나았
을 것이다. 우리는 이들이 타고난 재능을 제대로 펼치지 못하고, 천성
이 억눌렸으며, 본능이 정반대로 발휘됨으로써, 풍속장면을 그리는
산문가로 태어났음에도 불구하고 대중의 기호에 영합하느라 거창한 알
렉산드르 구격(句格)으로 운을 맞춘 서사시에 몰두한다는 느낌을 받게
된다. 33) 외세의 흐름이 다시 한 번 불어 닥치기라도 한다면, 국가적
인 혼(魂)이 완전히 잠겨 버릴 형국이다. 좋은 가정에서 자랐고, 박식
한 스승 밑에서 교육받았으며, 이탈리아와 스페인의 거물들로부터 존
중을 받고, 네덜란드에서 사업을 벌이던 귀족 출신 화가 오토 베니우
스(Otto Venius)는 이탈리아에서 7년을 보내고 나서, 그곳의 기품 있
고 순수한 고대 유형들과 베네치아의 아름다운 색채, 부드럽고 서서히
엷어지는 감미로운 색조, 빛이 스민 그림자, 살갗과 다갈색 잎에 감도
는 아련한 진홍빛을 가져왔다. 그가 토해 내는 열띤 말솜씨만 아니라
면, 그는 영락없는 이탈리아인이다. 그는 더 이상 자기 종족에 속하는

32) 다비드 테니르스(David Teniers, 1610~1690)는 플랑드르의 화가로, 루벤
스나 반 다이크에 버금가는 명성을 떨쳤다.
33) [원주] 이 시기의 플랑드르 회화와 왕정복고 이후의 영국문학 간에 존재하는
유사성에 비견할 만하다. 두 경우 모두에서 게르만 예술은 고전주의를 지향
하고자 한다. 더불어, 두 경우 모두에 걸쳐 예술수업과 타고난 천성과의 괴
리는 잡종적인 작품과 다양한 실패를 양산해 낸다.

그 무엇도 간직하고 있지 않다. 그저 의상 한 조각이며 웅크린 노인의
허심탄회한 태도에서나 그의 조국이 살짝 엿보일 뿐, 그런 단서조차
점점 더 줄어드는 형국이다. 이제 이 화가에게는 조국을 영원히 등질
일만 남은 셈이다. 데니스 칼베르트(Denis Calvaert)는 볼로냐에 정착
하여 화파를 형성하고, 카라치 형제34)와 겨루고, 구이도(Guido)를 이
끄는 스승이 된다. 이렇듯 플랑드르의 예술은 마치 다른 나라의 예술
을 위해 스스로 자취를 감춘 듯이 보인다.

하지만 플랑드르의 예술은 다른 모습으로 명맥을 이어 가고 있었다.
민족의 정령(精靈)은 설사 외세의 영향력 아래 굴복할지라도 또다시
일어서게 마련이다. 외세의 위력은 일시적이고, 민족의 영령은 영원
하기 때문이다. 그 영령은 바로 피와 살, 공기와 땅, 감각과 두뇌의
구조와 활동에서 비롯하기 때문이다. 이것들은 줄기차게 새로움을 거
듭하는 살아 있는 힘인 까닭에, 외부로부터의 그 어떤 우월한 문명도
일시적으로 숭앙받을지는 모르지만 그것을 파괴하거나 손상시킬 수 없
는 법이다. 우리는 네덜란드 회화가 외부로부터 점증적으로 영향을 받
았음에도 불구하고, 두 장르는 조금도 다치지 않고 순수성을 보존할
수 있었다는 점에서 바로 이런 사실을 확인하게 된다. 마뷔즈, 모스타
르트, 반 오를레이, 포르부스(Porbus) 부자(父子), 얀 반 클레베(Jan
Van Cleve), 안토니스 모르(Antonis Mor), 얀 반 미레벨트,35) 폴 모
렐세36) 등은 초상화에서 탁월한 능력을 발휘했다. 대개 3부작에서 매
판면마다 연속적으로 재현되는 증여자들의 얼굴에서는 꾸밈없는 진솔
함과 평온한 진지성, 간명한 표현의 깊이가 느껴지는데, 이런 요인들
은 주된 그림의 인위적인 구도와 대조를 이룬다. 그림을 바라보는 관

34) 카라치(Carracci) 형제는 이탈리아 초기 바로크 시대에 활동했던 화가들이다.
35) 얀 반 미레벨트(Jan Van Mierevelt 1567~1641).
36) 폴 모렐세(Paul Moreelse 1571~1638).

객이라면 저절로 관심을 쏟지 않을 수 없다. 왜냐하면 관객은 그림에
서 마네킹이 아닌 사람을 보게 되기 때문이다. 또 다른 하나는 바로
장르화, 풍경화, 실내화이다. 우리는 이 같은 장르들이 퀜틴 마시와
루카스 반 레이덴 이후, 얀 마시(Jan Massys)나 반 헤메센, 브뢰헬 가
(家)의 화가들, 빈케트붐스(Vinckebooms), 세 명의 발켄부르크, 피
테르 네프스,37) 폴 브릴(Paul Bril)38) 등뿐 아니라, 교훈이나 풍속,
직업, 또는 그날그날의 정황과 사건을 낱장으로나 책에 그려 넣은 수
많은 판화가와 삽화가들에 의해서도 발달했다는 사실을 보게 된다. 물
론 이 회화는 오랜 동안 환상적이고 우스꽝스러웠다. 이런 종류의 회
화는 상궤를 벗어나는 상상력 때문에 본연의 모습이 과연 어떤 것인지
짐작하기조차 힘들었다. 그림 속의 인물들은 소리를 내지르고, 당시
의 의상들 사이로 마치 시골장터에서나 마주칠 법한 괴상망측한 괴물
들이 배회했다. 하지만 이런 매개체들은 자연스러울 따름으로, 종국
에는 우리가 바라보는 바로 그 생생한 현실에 대한 앎이자 사랑이 담
긴 최종단계로 회화를 이끈다. 여기서도 초상화의 경우와 마찬가지로
연결고리가 온전하게 형성돼 있고, 매 연결고리들은 모두 민족적 특성
에서 비롯한다. 이 장르는 브뢰헬 가문의 화가들과 폴 브릴, 피테르
네프스, 안토니스 모르, 포르부스 부자, 미레벨트 형제 등을 통해 17
세기 플랑드르와 홀란드의 대가들로 이어진다. 이전의 인물들이 보여
줬던 경직성은 누그러든다. 신비주의적인 풍경도 현실적인 모습을 띠
게 된다. 종교의 시대로부터 인간의 시대에로의 이행이 이루어진다.
이 같은 자발적이고도 순조로운 발달이야말로 민족적 본능이 외부 문
화의 범람에도 불구하고 면면히 이어져 왔다는 사실을 증언한다. 민족
적 본능은 일단 충격을 받고 일깨워지면 세력을 떨치게 되고, 또한 예

37) 피테르 네프스(Pieter Neefs, 1620~1676).
38) 폴 브릴(Paul Bril 혹은 Brill. 1554~1626).

술도 대중의 기호와 더불어 변화할 수밖에 없다. 바로 이 충격은 1572
년부터 독립을 쟁취하기 위해 거세게 일기 시작한 도도한 저항의 물결
로서, 우리의 프랑스 대혁명만큼이나 커다란 사건들로 점철돼 있고,
다사다난한 후속을 동반하게 된다. 우리나라의 경우도 그렇지만, 이
곳에서도 정신세계가 새로워짐으로써 이상세계 또한 새로워진다. 19
세기의 프랑스 문학도 그렇지만, 17세기 플랑드르와 홀란드의 예술은
30여 년에 걸쳐 수천의 목숨을 앗아간 커다란 비극의 반대급부로 얻어
진 것이다. 여기서도 교수대와 전쟁으로 인해 나라가 둘로 쪼개짐으로
써 민족도 둘로 갈리게 되었다. 하나는 가톨릭을 신봉하는 정통왕조파
인 벨기에이고, 다른 하나는 개신교와 공화주의를 신봉하는 홀란드이
다. 두 나라가 하나일 때는 정신도 하나였다. 하지만 둘로 갈리고 서
로 적대하게 된 지금은 정신이 둘이다. 안트베르펜과 암스테르담은 삶
을 바라보는 방식이 달라짐으로써 화파에서도 달라질 수밖에 없었고,
정치적 위기로 인해 둘로 갈린 나라에서 예술도 둘로 갈릴 수밖에 없
게 되었다.

3

　루벤스를 잉태한 화파를 이해하기 위해서는 벨기에[39] 란 나라가 어
떻게 형성되었는지 가까이서 살펴볼 필요가 있다. 독립전쟁이 발발하
기 전까지만 하더라도, 남쪽의 주(洲)들은 북쪽의 주들처럼 종교개혁
을 받아들이는 듯했다. 1566년에 우상파괴자들은 우상숭배를 타파한
다는 명목으로 안트베르펜과 헨트, 투르네의 성당을 유린하고, 곳곳

39) [원주] 우리 모두는 벨기에란 국명이 프랑스 대혁명 이후 쓰이기 시작했다는
　　것을 잘 알고 있다. 이 책에서 나는 편의상 벨기에란 국명을 사용한다. 역
　　사적으로, 벨기에는 "스페인 네덜란드"로, 홀란드는 "연합주"로 불린다.

에 산재한 교회와 수도원의 신상과 장식물들을 파괴했다. 1만~2만 명에 달하는 무장한 칼뱅 교도들은 헤르만 스트리커(Hermann Stricker)의 연설을 들으러 헨트 부근으로 몰려들었다. 화형대를 에워싼 교도들은 형리들을 향해 돌을 던지고 죄수들을 구해 냈다. 알바 공작은 수사학 교실들이 더 이상 조롱과 풍자를 퍼붓지 못하도록 위반자는 사형에 처한다고 공표해야 했고, 급기야 그가 학살을 시작하자 모두가 봉기했다. 하지만 저항의 양상은 남쪽과 북쪽이 동일하지 않았다. 남쪽에 거주하는 독립적이고 개신교를 신봉하는 게르만 민족은 순수하지 않은 혼성 민족이었기 때문이다. 프랑스어를 말하는 발롱(Wallon)이라 불리는 주민들이 절반을 차지하고 있었던 것이다. 한편 남쪽은 북쪽에 비해 상대적으로 토양이 비옥하고 부유했다. 저항의 강도도 덜하고, 관능적인 욕구도 컸다. 남쪽 사람들은 고통을 견디기보다는 즐거움을 선호하는 사람들이다. 요컨대 거의 모든 남쪽 사람들과, 궁정생활에 익숙해 왕실에 보다 호의적일 수밖에 없는 거대가문들은 가톨릭을 신봉했다. 바로 이런 까닭에 남쪽의 주들은 불굴의 투지로 저항하는 북쪽의 주들 편에 서서 투쟁하지 않았다. 여성들조차 군대에 편입되어 끊임없이 싸워야 했던 마스트리히트와 알크마르, 하를렘, 레이덴 봉쇄 따위는 없었다. 파르마 공작이 안트베르펜을 점령하자, 남쪽의 10개 주는 저항을 포기하고 부분적으로나마 새로운 삶을 시작했다. 자존심 강한 열렬한 칼뱅주의자들은 전쟁터나 교수대에서 죽거나 자유로운 북쪽의 7주로 이주했다. 상당수의 수사학 교실들도 그곳으로 옮겨 갔다. 알바 공작의 통치가 끝났을 때, 무려 6만여에 달하는 가정이 이주를 한 셈이었다. 또 헨트의 봉쇄 이후로 1만 1천의 가정이 이주했다. 안트베르펜이 항복하고 나서는 4천 명의 직조공들이 런던으로 이주했다. 안트베르펜의 주민 절반이 다른 곳으로 떠났다. 헨트와 브뤼헤는 주민의 3분의 2가 이주했다. 도시의 모든 거리에서 사람의 그림자를 찾아보기 힘들 정도였다. 당시 주도(主都)인 헨트를 여행했던 어느 영

국인은 오직 말 두 마리가 풀을 뜯고 있었을 뿐이라고 증언한다. 광풍이 나라를 휩쓸고 지나가면서 스페인인들이 나쁜 피라고 불렀던 사람들이 모두 떠나고 없게 된 것이다. 오로지 분란을 싫어하는 사람들만이 남은 셈이었다. 게르만 종족은 성정이 순종적이다. 18세기에 아메리카 대륙으로 파견되었던 독일 연대를 상기해 보라. 이들은 절대권력을 휘둘렀던 소 군주들을 위해 목숨을 팔아치운 격이다. 게르만 민족은 일단 통치자를 정하고 나면 그에게 복종한다. 통치자는 문서에 의한 권한을 얻은 이상, 정당성을 갖는다고 여겨진다. 사람들은 이미 자리를 잡은 공권력을 존중하는 것이다. 게다가 어쩔 수 없이 삶을 살아야 하는 당위성도 한몫 거드는 셈이다. 인간은 어찌할 수 없는 경우라면, 받아들일 도리밖에 없는 법이다. 성격 중에서 미처 계발되는 못한 부분은 쇠퇴하고, 그렇지 않은 부분들은 더욱 활기를 띤다. 어느 나라의 역사이건 간에 그리스도가 사탄에 이끌려 산 정상에 올라야 했던 때와 흡사한 시기가 있게 마련이다. 바로 영웅적인 삶과 편안한 삶 중 하나를 선택해야만 하는 시기이다. 지금의 경우, 유혹하는 쪽은 군대와 형리들을 수하에 둔 펠리페 2세이다. 북쪽의 민족과 남쪽의 민족은 동일한 시련에 맞닥뜨리고 있지만, 구성분포와 성격상의 작은 차이로 인해 서로 다른 길을 택했다. 그리고 일단 선택이 내려지고 나서부터, 이러한 차이는 수반되는 상황에 의해 더욱더 간격이 벌어져 갔다. 애초에 두 민족은 같은 종자에서 뻗어 나온 거의 같은 변종들이었다. 하지만 이제 두 민족은 각기 다른 두 종이 되었다. 정신적 유형이 있고, 신체적 유형이 있게 마련이다. 애초에 이 둘은 같은 뿌리에서 뻗어 나왔지만, 성장을 거듭할수록 그 차이는 더욱더 벌어져만 갔다. 두 민족은 점점 더 벌어지면서 스스로를 구축해 나간다.

이리하여 남쪽의 주들은 벨기에가 된다. 이곳의 지배적인 분위기는 바로 평화와 안녕, 삶을 긍정적으로 생각하고 즐기려는 욕구이다. 요컨대 테니르스가 보여줬던 사고방식이다. 실제로 이곳에서 사람들은

허름한 초가집이나 헐벗은 여인숙, 또는 나무 의자에 앉아서도 기꺼운 마음으로 웃고, 노래하고, 파이프 담배를 피우고, 끼니를 때운다. 미사도 멋진 행사인 만큼 가보는 것도 흥이 아니고, 서글서글한 예수회 신부에게 지은 죄를 털어놓지 못할 까닭도 없다. 펠리페 2세는 안트베르펜의 봉쇄 이후 영성체를 받는 사람들이 늘어나서 만족해했다. 수도원도 스무 곳이나 새로 생겨났다. 어느 동시대인은 이렇게 말한다.

"다행스럽게도, 대공 각하들이 오신 다음부터 새로운 종단들이 지난 2백 년 동안보다도 더 많이 생겨났다는 사실은 특기할 만하다."

예를 들면, 성 프란체스코회 원시회칙파, 개혁 카르멜회, 성 프란체스코 디 파올라 수도회, 카르멜회, 아농시아드 수도회, 그리고 특히 예수회 등이었다. 사실상 예수회는 사람들이 필요로 하는 새로운 기독교를 창안해 냈는데, 개신교에 대항하기 위해 의도적으로 만들어 낸 것으로 보인다. 새로운 종교는 정신과 심성의 온건함을 강조하고, 모든 면에서 너그러움과 관용을 역설했다. 바로 그 시대의 분위기를 보여주는 대목이기도 한데, 특히 루벤스의 고해성사를 맡았던 쾌활하고 호탕한 신부를 상기해 볼 필요가 있다. 결의론(決疑論)이 득세하고, 또 어려운 문제들이 제기될 때마다 동원되곤 했다. 결의론이 폭넓게 운위됨으로써, 일상에서 흔히 저질러지는 사소한 허물들은 대수롭지 않은 것으로 여겨지게 되었다. 한편, 예배의식도 근엄함을 떨쳐 버리고 흥미 위주로 변했다. 엄숙하기만 하던 유구한 성당들의 내부가 관능에 넘치는 사교장과도 같은 분위기를 띠기 시작한 것은 바로 이 시기이다. 다채로운 방식의 장식들, 불꽃, 류트, 꽃술, 장식글자, 줄무늬 대리석 외장, 오페라 건물 정면을 방불케 하는 제단, 동물들을 조각해 넣은 재미난 바로크풍의 의자들을 예로 들 수 있다. 새 교회들은 아예 외부를 내부에 맞춰서 지었다. 예컨대, 예수회가 17세기 초에 안

트베르펜에 지은 교회는 시사하는 바가 크다. 바로 이 교회에 루벤스는 천장화 36점을 그렸는데, 이곳뿐 아니라 다른 교회들에서도 금욕적이고 신비적인 그림들을 대신하여 아름다운 육체를 적나라하게 드러낸 누드화며 풍만한 막달라, 살찐 성 세바스티아누스, 흑인 동방박사가 탐욕스런 눈으로 뚫어져라 쳐다보는 성모에 이르기까지, 결코 피렌체의 카니발에 뒤지지 않는 외설적이고도 관능적인 육체와 의상을 드러내는 그림들이 주를 이루게 되었다는 사실은 대단히 흥미롭다.

정치적 상황이 변하면서 사람들의 사고방식도 변화한다. 이제까지의 압정도 많이 누그러졌다. 알바 공작이 행하던 강압정치는 파르마 공작의 유화정책으로 이어진다. 사람의 경우도 마찬가지로, 팔다리를 잘라 내는 큰 수술을 행하면 환자가 피를 많이 흘리기 때문에, 이후에는 안정제와 강화제로 다스려야 하는 법이다. 바로 이런 까닭에, 스페인은 헨트의 진압 이후로는 이단을 혹독하게 처단했던 이전의 칙령을 폐지한다. 이제 더 이상의 종교탄압은 없는 것이다. 1597년 가엾은 하녀가 생매장당한 사례가 종교적인 이유로 처단된 마지막 사례이다. 요르단스는 본인뿐 아니라, 부인과 처갓집 식구들까지 큰 어려움 없이 개신교로 개종할 수 있었다. 어떠한 불이익도 뒤따르지 않았다. 권력을 쥔 대공들은 도시들과 조합들이 예전처럼 독자적으로 활동할 수 있게 해주었다. 조합에서 벨벳 브뢰헬에게 부역과 특별세 면제를 얻어주려 했을 때도 시청에 신청하는 것만으로 족했다. 통치권력은 점차로 자리를 잡아 가면서, 주민들에게 어느 정도 자유를 허용하고, 국가권력으로 발돋움하게 되었다. 이제 스페인식의 갈취나 약탈, 가혹행위는 더 이상 벌어지지 않았다. 결국 펠리페 2세는 플랑드르를 떼어내 별개의 국가가 수립되도록 했다. 그는 1599년에 플랑드르를 스페인으로부터 분리하여, 모든 소유권을 알브레히트와 이사벨 대공부부에게 양도한다. 당시의 프랑스 대사는 이렇게 말한다.

"스페인들은 더할 나위 없이 훌륭하게 처신한 셈이었다. 만일 스페인이 계속 플랑드르 영토에 버티고 있었더라면, 전역에서 들고일어났을 테니 말이다."

이리하여 1600년에 삼부회(三部會)가 결성되고, 개혁을 공포한다. 귀치아르디니를 비롯하여 당시 플랑드르를 여행했던 이들은 외세에 의해 초토화됐던 예전의 헌법이 고스란히 되살아났다고 증언한다. 1653년, 몽코니(M. de Monconys)는 다음과 같은 기록을 남겼다.

"브뤼혜에서는 조합들마다 공동회관을 가지고 있어서, 일손을 놓고 있는 사람들이 옹기종기 모여 사업 이야기를 나누거나 여흥을 즐기곤 한다. 다양한 직종들은 네 부문으로 나뉘어 있고, 도시 성문의 열쇠를 가지고 있는 네 명의 시장이 감독을 맡고, 통치자는 군대만을 통솔할 따름이었다."

대공들의 통치방식은 지혜로웠고, 대중의 복지증진에 애썼다. 1609년, 이들은 홀란드와 평화협정을 체결한다. 이들은 1611년에 국가의 재건을 알리는 칙령을 발표한다. 이들은 기꺼이 민중의 편에 섰다. 이사벨은 사블롱 광장에 새로 세워졌던 쇠뇌사수들의 대(大)서약의 조각상을 몸소 부순다. 한편, 알브레히트는 루뱅에서 유스투스 립시우스[40]의 강의를 듣는다. 이들은 오토 베니우스와 루벤스, 테니르스, 벨벳 브뤼헬 등과 같은 유명한 화가들을 좋아해서 초대하기도 하고 교분을 나눈다. 수사학 교실들도 재차 번성하고, 대학들의 움직임도 활발해진다. 주로 예수회의 지배 하에 있었던 가톨릭계는 신학자와 논객, 결의론자, 학자, 지리학자, 의사, 심지어 역사가들까지 가세한

40) 유스투스 립시우스(Justus Lipsius, 1547~1606)는 벨기에의 문헌학자이자 인문주의자이다.

정신의 르네상스기를 맞이한다. 메르카토르(Mercator), 오르텔리우스, 반 헬몬트(Van Helmont), 얀세니우스(Jansenius), 유스투스 립시우스 등은 당시를 주름잡던 플랑드르인들이다. 산드르(Sander)가 각고의 노력으로 집필한 방대한 《플랑드르의 묘사》는 국가적 열의와 애국주의적 자부심이 만들어 낸 역작이다. 요컨대 당시의 상황이 어떠했는지 알고 싶다면, 지금은 쇠락해서 잠잠해진 도시들을 살펴볼 필요가 있다. 브뤼헤가 좋은 예이다. 더들리 칼튼(Dudley Carleton) 경은 1616년에 브뤼헤를 여행하면서, 이 도시가 거의 텅 비었지만 매우 아름다운 도시라고 생각했다. 그가 이곳에서 "마주친 사람이라곤 채 40명이 되지 않았다". 거리에는 마차도, 말 탄 사람도 없고, 상점에서 물건을 사는 사람도 없었다. 하지만 집들은 깔끔했다. 모든 것이 청결하고 잘 관리돼 있었다. 농부는 불탄 집을 다시 짓고, 밭에서 일했다. 가정주부는 가정을 지키고 있었다. 치안이 정상화됨으로써 번영이 다시 찾아왔다. 곳곳에서 사냥과 행렬, 시장, 군주들의 호사스런 입성식이 벌어졌다. 예전의 영화가 다시 찾아들었고, 사람들은 과도한 욕심을 내지 않았다. 종교는 교회에, 정치는 군주들의 손에 맡겨졌다. 이곳에서도 베네치아에서처럼, 사람들은 상황이 호전되면서 쾌락을 좇아 나섰는데, 불과 얼마 전까지만 해도 지독한 곤궁을 겪어야 했던 만큼 그 열기가 대단했다.

이 얼마나 대조적인 광경인가! 그 차이를 실감하려면 지난 전쟁이 얼마나 참혹했었는지 살펴보면 충분할 것이다. 카를 5세 치하에서는 무려 5만 명이나 순교했다. 알바 공작이 통치하던 시기에는 1만 8천 명이 사형에 처해졌다. 그 후로도 독립전쟁은 15년간 지속되었다. 스페인 군대는 큰 도시들을 굴복시키기 위해 오랜 기간 봉쇄를 감행하고 나서도 굶주림을 강요함으로써 비로소 뜻을 이룰 수 있었다. 이로 인해 부르주아 7천 명이 죽고, 5백 채의 가옥이 불탔다. 그 당시 제작된 판화를 보면, 군인들이 영토를 통제하면서 폭력을 행사하고, 가옥을

뒤지고, 남편을 고문하고, 부인을 겁탈하는가 하면, 약탈한 재물을 마차로 실어 날랐다. 군인들은 제때에 봉급을 받지 못하면 아예 도시에 진을 쳤다. 그러면서 강도짓을 서슴지 않았던 것이다. 이들은 자기네 마음대로 구역을 정하고 닥치는 대로 약탈했다. 회화사가인 카렐 반 만데르는 어느 날 자기가 살던 고향마을에 들렀다가 자기 집이 몽땅 털리는 광경을 목격한다. 군인들은 심지어 병으로 몸져누운 늙은 자기 아버지의 매트리스와 침구까지 빼앗았다. 이들이 카렐의 옷을 모조리 빼앗고, 그의 목에 밧줄을 매달아 죽이려던 차에, 그는 마침 이탈리아에서 사귀었던 기사의 도움으로 구출된다. 또 한 번은 그가 자기 부인과 어린 아들을 데리고 길을 가던 중에 노상강도를 만나게 되어, 자기가 가지고 있던 돈과 가방, 옷가지는 물론이고, 부인이 입고 있던 옷이며 아기의 강보까지 빼앗겼다. 부인은 달랑 짧은 치마 하나만 남았고, 아기에게는 다 떨어진 그물뿐이고, 카렐 자신은 완전히 벌거벗은 몸을 낡은 천으로 가렸다. 그의 가족은 이런 꼴로 브뤼헤에 당도했다. 이런 형국이라면, 나라는 "절단 날" 수밖에 없다. 종국에는 군인들도 먹을 것이 없어 굶어 죽는 사태가 벌어졌고, 파르마 공작은 펠리페 2세에게 식량을 보내주지 않으면 군대가 패배할 수밖에 없을 것이란 편지를 보낸다. "왜냐하면 먹지 못하면 살 수가 없기 때문입니다." 사람들은 이런 열악한 상황으로부터 빠져나오자 행복을 느꼈다. 사람들을 진정으로 기쁘게 만드는 것은 당장의 행복이 아니라, 이전보다 나아졌다는 사실이다. 이전보다 나아졌다는 것은 엄청난 사실이다. 마침내 사람들은 편히 침대에 누워 잠잘 수 있고, 식량을 비축하고, 노동을 즐기고, 여행하고, 집회를 갖고, 대화를 나눌 수 있게 된 것이다. 집이 있고, 나라를 가졌고, 눈앞에 미래가 보였다. 평상적인 모든 일들이 관심과 호기심을 끌었다. 사람들은 다시금 삶을 실감하고, 제대로 된 삶을 처음으로 산다는 느낌을 가졌다. 자발적인 문학이나 독창적인 예술은 바로 이 같은 환경에서 태어나게 마련이다. 방금 전의 요동으

로 그간의 전통과 습관이 세상에 씌어 놨던 각질이 걷혔다. 사람들은
비로소 인간의 모습을 발견한 것이다. 새롭게 태어나고 변화한 인간의
모습을. 사람들은 자기네 종족 특유의 성질을 드러내고 자신들의 역사
를 이끄는 인간적인 밑바탕과 내밀한 본능, 그리고 주된 동력에 비로
소 생각이 미친다. 하지만 이들은 앞으로 도래할 반세기 동안에는 이
런 것들을 볼 수 없었을 텐데, 왜냐면 바로 이것들 자체를 살아갈 것
이기 때문이다. 하지만, 세상은 이 상태만으로도 충분히 신선하게 여
겨졌다. 사람들은 처음 잠에서 깨어난 아담과 같은 시선으로 세상을
바라보았다. 이 같은 관념이 보다 세련화되고 약해지는 것은 한참 나
중의 일이다. 어쨌든 이 시기의 정신상태는 포용력이 있고, 너그럽고,
단순했다. 이와 같은 정신상태를 가질 수 있었던 것은 이들이 붕괴하
는 사회 속에서 태어나 끔찍한 비극을 겪으며 성장했기 때문이었다.
망명 중에, 감옥에 갇힌 아버지로부터 멀리 않은 곳에 살았던 어린 루
벤스는 빅토르 위고나 조르주 상드처럼 자기 집과 주변에서 벌어지는
온갖 종류의 불행을 경험해야만 했다. 시련을 겪고 창조했던 활동적인
세대에 뒤이어 글을 쓰고, 그림과 조각에 전념하는 시적인 세대가 도
래한다. 새로운 세대는 이들의 아버지가 세운 세계의 에너지와 욕망을
표현하고 증폭시킨다. 바로 이런 까닭에 플랑드르 예술은 관능적인 본
능과 질펀한 쾌락, 주변인들의 거친 에너지를 영웅적인 유형으로 기리
게 되는데, 이를테면 테니르스의 여관에서 루벤스의 올림포스 전경을
바라보는 격이다.

　이들 화가 중에 모두를 압도하고도 남을 만한 한 명의 위대한 화가가
존재한다. 사실상 예술사의 관점에서는 어느 누가 더 위대하다고 말할
수는 없으며, 서너 명의 화가가 똑같이 위대하다고 해야 할 것이다. 루
벤스만이 홀로 천재적인 재능을 발휘했던 것은 아니고 그에 비견될 만
한 화가들이 여럿 존재함으로써, 루벤스가 가장 빼어난 꽃을 피워 내긴
했지만 사실 그 꽃은 국가와 시대의 산물이란 사실을 증언한다. 루벤스

이전에는 그의 스승41)이자 요르단스의 스승이기도 했던 아담 반 노르
트가 있다. 또 그의 주변에는 그와는 다른 화실에서 회화수업을 받았지
만 그에 못지않은 재능을 보여준 요르단스, 크레이에르(Crayer), 게라
르트 제게르스(Gérard Zeghers), 롬부츠(Rombouts), 아브라함 얀센스
(Abraham Jansens), 반 로세(Van Roose)가 있다. 루벤스 이후로는 그
의 제자들인 반 튈덴(Van Thulden), 디펜베케, 반 덴 호케, 코르네이
유 쉬트(Corneille Schut), 보이어만스(Boyermans), 그리고 가장 뛰어
났던 반 다이크(Van Dyck), 브뤼헤의 얀 반 오스트(Jean Van Oost de
Bruges)가 있다. 그와 동시대인으로는 동물, 꽃, 액세서리 등을 그린
위대한 화가들인 스니데르스(Snyders), 얀 페이트(Jan Fyt), 예수회
소속의 세헤르스가 있고, 또한 유명한 판화가 그룹을 형성하는 수트만
(Soutman), 보어스터만(Vorsterman), 볼스베르트(Volswert), 폰티우
스, 비셔(Vischer) 등이 있다. 그뿐 아니라, 루벤스와 같은 수액을 섭
취하며 자라난 크고 작은 가지들도 빠뜨릴 수 없다. 게다가 주변의 공
감과 국가적으로 숭앙받는 분위기가 존재했다는 사실도 계산에 넣어야
만 한다. 이 같은 예술은 특출한 개인이 우발적으로 이룬 성과가 아니
라 전체적인 발달에 힘입은 것으로, 이런 생각은 우리가 예술작품을 고
찰하면서 그것이 생산된 환경과 대단히 밀접한 관계를 맺고 있다는 사
실을 확인함으로써 더욱더 확신으로 굳어진다.

　벨기에의 회화는 이탈리아의 전통을 받아들이고 계승하는 한편, 다
른 한편으로는 가톨릭적이면서 동시에 이교도적인 성격을 띤다. 회화
작품은 주로 교회와 수도원들로부터의 주문에 의해 생산된다. 이런 까
닭에 작품은 주로 성경이나 복음서의 장면을 재현하곤 한다. 그림의
주제는 교훈적인 성격을 띠고, 판화가는 작품의 하단에 경구나 도덕적
내용의 수수께끼를 즐겨 새겨 넣는다. 하지만 작품은 제목만 기독교적

41) 안트베르펜의 생 자크 성당에 소장돼 있는 반 노르트의 놀라운 작품 〈기적
　의 복숭아〉를 보라(이 작품이 정말로 그의 작품인지는 확실치 않다).

일 따름이다. 신비적이거나 금욕적인 감정은 전혀 표현되지 않는다.
성모와 순교자, 고해성사를 행하는 사제, 그리스도, 사도들은 현세의
사람인 양 건강미 넘치는 멋진 육체를 현시한다. 알고 보면, 천국도
활동을 즐기는 건강한 플랑드르 신들의 올림포스 산이라 할 수 있다.
그림 속 인물들은 건장하고, 활력이 넘치며, 살집 좋고, 만족스러워하
는 모습이고, 마치 국경일이나 군주의 입성식 때처럼 멋진 육체를 보
란 듯이 마음껏 뽐낸다. 교회는 오래전의 신화를 소재 삼아 갓 피워낸
이러한 꽃에 합격의 꼬리표를 달아 주며 세례를 주었다. 하지만 세례
에 불과하거나, 아예 세례의 흔적조차 없는 경우도 있다. 아폴론 신이
나 주피터 신, 카스토르, 폴리데우케스, 비너스 등의 모든 고대의 신
들은 왕들이 사는 궁전이나 위인들이 거주하는 주택에 이름표를 단 채
내걸렸다. 이곳도 이탈리아에서처럼 의식(儀式)이 종교에서 중요한
위치를 차지한다. 루벤스는 매일 아침 미사에 참석하고, 용서를 구하
기 위해 그림을 바치곤 했다. 그런 다음 그는 다시금 시정 어린 자연
의 품으로 돌아와서, 통통하게 살찐 세이렌과 건강미 넘치는 막달라
마리아를 똑같은 방식으로 그린다. 가톨릭이란 포장만 둘렀을 뿐, 풍
습이나 종교의례, 심성, 정신 등은 모두 비종교적 성격을 나타낸다.
다른 한편, 이런 예술이야말로 진정 플랑드르적인 것이다. 왜냐하면
모든 것이 그 안에 담겼고, 모든 것이 국가적이고 새로운 모태사상에
서 연원하기 때문이다. 이 점에서 이 예술은 어설픈 모방에 불과했던
이전의 예술과 구별된다. 고대 그리스에서 피렌체로, 피렌체에서 베
네치아로, 베네치아에서 안트베르펜으로, 우리는 이동경로를 따라가
며 그 단계를 추적할 수 있다. 인간과 삶에 관한 개념은 점차로 기품
을 잃어 가지만, 범위는 넓어진다. 루벤스와 티치아노의 관계는 티치
아노와 라파엘로의 관계에 상응하고, 라파엘로와 페이디아스의 관계
에도 상응한다. 일찍이 그 어떤 예술가도 이토록 솔직하고 보편적인
공감을 표하며 자연과 대화한 적은 없었다. 매번 후퇴를 거듭하던 과

거의 제약은 무한을 지향하는 루벤스에 이르러 송두리째 뿌리가 뽑힌 듯하다. 그에 이르러 역사적으로 통용되던 모든 규범들이 허물어지고 있다. 그는 우의적 인물과 실제의 인물, 추기경과 벌거벗은 메르쿠리 우스 신을 한자리에 등장시킨다. 그는 신화와 복음서의 이상세계에, 거칠고 사악한 인물들과 유모 같아 보이는 막달라 마리아, 옆자리의 여인에게 흥미로운 이야기를 귓속말로 속삭이는 케레스 여신을 등장시 킨다. 그는 성적인 도발도 서슴지 않는다. 그는 끔찍한 고문이나 숨이 넘어가기 직전의 처절한 고통의 장면을 통해 혐오의 극한에까지 치닫 는다. 그는 미네르바 여신을 싸움질하는 가정주부로, 유디트를 예사 로 피범벅이 되곤 하는 백정으로, 파리스를 불평꾼이자 입이 짧은 미 식가로 분장시킨다. 그가 그린 수잔나와 막달라 마리아, 성 세바스티 아누스, 운명의 여신들, 요정 세이렌, 그리고 이상적이건 현실적이 건, 기독교적이건 이교도적이건, 수많은 신과 인간들의 무리가 소리 높이 외치는 고함을 말로 옮기자면 라블레와 같은 소설가가 필요할 것 이다. 인간 안에 내재하는 모든 동물적 본능은 바로 그를 통해 우리 앞에 현시되고 있다. 이전에는 이런 모습들은 저속하다는 이유로 폄하 되었지만, 비로소 루벤스에 이르러 진실의 이름으로 복귀한다. 실제 의 현실에서도 그렇지만, 루벤스의 그림에서 이 같은 동물적 본능들은 아무렇지도 않게 서로 이웃한다. 그에게는 극히 순수하고 고상한 것만 을 제외한 모든 것이 표현된다. 그는 극단적인 부분을 제외한 인간의 모든 면모를 재현한다. 바로 이런 까닭에 그의 그림은 유례없는 광대 무변함을 보여주며, 이탈리아 추기경에서부터 로마 황제, 당대의 군 주, 부르주아, 농부, 양돈업자를 비롯하여 온갖 종류의 인간군상을 보 여준다. 1천5백 점의 작품도 모자랄 지경이다.

마찬가지로, 그는 육체를 재현하면서 인체의 본질적인 생리에 대해 그 누구보다도 잘 알고 있었다. 이 점에서 그는, 베네치아 화파가 피 렌체 화파를 능가하듯, 베네치아 화파를 능가했다. 그는 우리의 육체

가 끊임없이 새로워지는 유동적 물질이란 사실을 그 누구보다도 잘 이해하고 있었다. 림프성이고, 쉽게 충혈되며, 탐욕스럽고, 게다가 메마르고 본래부터 튼튼한 섬유조직이라면 변함없이 세포를 유지시킬 따름일 테지만, 그렇지 못하기 때문에 보다 유동적이고 보다 신속하게 교체를 거듭하는, 바로 플랑드르의 육체에 대해 그 누구보다도 잘 알고 있었다. 이런 까닭에, 생명의 개화와 파괴, 혹은 피와 자양분이 빠져나가 창백하고, 푸른 기가 돌며, 고통으로 일그러지고, 입가에 맺힌 혈흔과 텅 빈 동공 하며, 죽음이 엄습하면서 가장 먼저 타격을 입힌 부풀고, 변형되고, 갈색으로 변해 버린 팔과 다리 하며, 요컨대 해부학 교실에서 마주칠 법한 육중하고 형체 없는 주검, 그리고 살아 있는 피부의 신선함, 만면에 미소를 머금은 건장하고 잘생긴 젊은 운동선수, 영양상태가 좋은 청소년의 유연하게 굽힌 상체, 갑작스런 생각으로 피의 흐름이 빨라졌다는 기미를 전혀 찾아볼 수 없는 눈빛이 초롱초롱한 소녀의 반질반질한 분홍빛 뺨과 평온한 솔직성, 살이 통통한 어린 천사들과 얼큰하게 취한 나이 어린 연인들, 아침 햇살을 받아 환하게 미소 짓는 이슬 맺힌 촉촉한 장미 꽃잎과도 같은 어린아이 피부의 섬세함과 주름, 부드럽고 고운 분홍빛 … 등 그 누구도 루벤스만큼 그토록 강렬한 입체감과 생동감 있는 대조를 보여주지는 못했다. 그뿐 아니라, 루벤스는 동작이나 영혼상태를 그리면서 동물적 삶과 정신적 삶, 즉 조형예술이라면 찰나에 포착해 내야만 하는 바로 그 순간적인 움직임을 그 누구보다도 생생하게 감지할 줄 알았다. 이 점에서도 그는, 베네치아 화파가 피렌체 화파를 능가하듯, 베네치아 화파를 능가한다. 그 누구도 루벤스처럼 인물들에게 이와 같은 역동성과 맹렬한 제스처, 폭발하는 듯한 성난 질주, 단번에 모든 근육이 부풀어 오르는 질풍노도와도 같은 동요와 격정을 부여하지는 못했다. 그의 인물은 우리에게 말을 거는 듯하다. 이들은 행동이 끝이 나야 비로소 휴식을 취할 것만 같다. 우리는 이들이 방금 무엇을 했고, 또 무엇을 할 참인지

짐작할 수 있을 것 같다. 이들의 현재에는 과거가 담겼고, 미래가 엿보인다. 이들은 얼굴뿐 아니라 태도 하나하나에서도 품고 있는 생각이며 열정 등 존재의 모든 흐름을 그대로 드러낸다. 우리는 이들의 속내까지 들을 수 있다. 이들이 하는 말소리조차 들리는 듯하다. 루벤스의 그림에는 포착하기 힘든 미세한 감정의 뉘앙스가 나타나 있다. 이렇게 볼 때, 루벤스는 소설가나 심리학자에게 보물과도 같은 존재이다. 그는 정신의 미세한 기미는 물론이고, 일순간에 피가 몰려 벌게진 연성 피부도 기막히게 표현해 냈다. 그 누구도 루벤스만큼 생체와 인간의 동물적 특성에 대해 꿰고 있는 화가는 없었다. 그는 바로 이 같은 감정과 지식을 가지고 있었기 때문에, 이제 막 재건된 국가가 필요로 하고 지향하는 바에 부응하여, 자기 자신 혹은 주변에서 발견한 힘과 또한 활기 넘치고 승리를 구가하는 삶을 잉태하고 지탱하며 나타내는 모든 역량을 증폭시켜 표현할 수 있었는데, 이것은 한편으로 거대한 골격과 헤라클레스를 연상시키는 키와 체구, 불그스름한 육중한 근육, 털이 숭숭 난 원색적인 두상, 즙과 수액이 넘쳐흐르는 영양과잉의 육체, 흐드러진 분홍빛이 감도는 흰 살뿐 아니라, 다른 한편으론 인간으로 하여금 먹고, 마시고, 싸우고, 즐기도록 만드는 원초적인 본능과 전사의 분기탱천, 배불뚝이 실레노스의 거대함, 반인반수의 호탕한 관능, 지은 죄는 많지만 자의식은 결여된 아리따운 미녀의 무심함, 에너지, 광포한 쾌락, 특유의 국가적 성향이 드러나는 야만성과 에너지, 타고난 선량함, 본연의 평상심 등이다. 그는 이런 면면들을 적절하게 배치할 뿐 아니라, 반짝이는 호사스런 비단이나 장식된 장의며 황금 수단, 나신(裸身)들의 조합, 현대적인 의상과 고대의 천, 기발한 갑주며 깃발, 기둥, 베네치아식 계단, 사원, 천개(天蓋), 선박, 동물, 언제나 새롭고 장엄한 풍경 따위를 곁들임으로써 효과를 증폭시킨다. 이것들은 그만이 알고 있는 마법에 의해 본래의 모습을 뛰어넘어 훨씬 더 풍요롭게 표현되는데, 그렇다고 해서 그의 지칠 줄 모르는 상상력

이 지리멸렬해지기는커녕 너무도 생생하고 자연스럽게 발현됨으로써, 가장 복잡해 보이는 그의 그림조차 넘쳐흐르는 뇌수가 어쩔 도리 없이 뿜어내는 듯한 감동이 전해진다. 그는 마치 유유자적하는 인도의 신처럼, 넘쳐나는 다산성(多産性)을 다양한 세계를 창조함으로써 해소하며, 접혔다가 다시 펴진 장의의 진귀한 진홍빛에서부터 백설처럼 희디흰 피부와 금발이 찰랑이는 엷은 색의 비단에 이르기까지, 그의 그림을 바라보는 것만으로도 기쁨을 느낄 수 있을 정도로 너무도 자연스런 색조를 띠지 않는 경우가 없다.

영국에 한 명의 셰익스피어가 존재하듯, 플랑드르에는 한 명의 루벤스만이 있을 따름이다. 여타의 위대한 화가들이 존재하는 것은 사실이지만, 이들에게는 루벤스에게서 볼 수 있는 천재성은 결여돼 있다. 크레이에르는 루벤스가 보여줬던 대담성이나 열의를 가지지 못했다. 그는 상큼하고 무른 색채를 부드럽게 사용하여 평온하고, 42) 따듯하고, 행복한 아름다움을 표현한다. 요르단스도 루벤스가 보여준 극한의 장엄함이나 영웅적인 시상(詩想)을 보여주지는 못한다. 그는 포도주 빛 색채를 써서 땅딸막한 거인과 운집한 군중, 떠들썩한 평민들을 그린다. 반 다이크는 루벤스와는 달리 힘과 생명을 그 자체로 사랑하지 않는다. 대신 그는 우수 어린 감수성에서 비롯하는 보다 섬세하고 기사도적인 감성을 지녔고, 교회그림을 그릴 때는 애수에 젖어들고, 초상화에서는 귀족적인 풍모를 나타낸다. 그는 루벤스에 비해 강렬함은 떨어지지만 보다 감동적인 색채를 사용하여, 그의 스승이 알지 못했던 감미로움과 슬픔이 깃든, 관대하고 섬세한 영혼상태를 보여주는 고귀하고, 감미롭고, 매력적인 인물들은 그린다. 43) 그의 작품은 이제 곧 닥쳐올 변화를 예고하는 첫 신호이다. 1660년에 변화는 이미 표면으

42) [원주] 그의 작품 중에 헨트에 있는 〈성스런 로잘리〉와 브뤼헤에 있는 〈목동들의 경배〉, 그리고 렌에 있는 〈나자로〉를 보라.
43) [원주] 특히 메헬렌과 안트베르펜에 있는 그의 교회그림들을 보라.

로 돌출한다. 넘쳐흐르는 힘과 열망으로 목가적인 웅대한 꿈을 품었던 세대는 시간이 지남에 따라 차례로 사라진다. 단지 크레이에르와 요르단스만이 살아남아 20년간 예술을 지탱해나갈 따름이다. 국가는 잠시 재건되는가 싶더니 이내 또다시 나락으로 곤두박질친다. 르네상스는 불발에 그친 것이다. 대공들이 통치하던 독립국가는 1633년에 종지부를 찍었다. 국가는 마드리드에서 파견한 총독이 지배함으로써 또다시 스페인에 소속된 변방으로 전락했다. 1648년에는 스헬데 강이 폐쇄됨으로써 상업체계가 무너졌다. 루이 14세는 국가를 해체하고, 세 차례에 걸쳐 영토를 잠식했다. 나라는 네 차례에 걸친 잇단 전쟁으로 황폐화했다. 우방과 적국, 스페인, 프랑스, 영국, 홀란드가 자신들의 영토 내에 머물렀다. 1715년에 체결된 협정으로 홀란드가 자신들의 물량 공급원이자 납세 독촉인이 되었다. 이때는 오스트리아로부터 지배를 받고 있었는데, 벨기에는 헌납금을 거부했고, 이로 인해 삼부회의 원로들이 구금되고 주동자인 안네센스(Anneessens)는 교수형을 당했다. 바로 아르테벨데가 사라지기 직전에 부르짖었던 최후의 일성인 셈이다. 이제 벨기에는 그저 사람들이 목숨이나 부지하고 허우적대며 살아가야 하는 하나의 주에 불과하게 되었다. 동시에 국가적인 상상력도 기력을 상실할 수밖에 없었다. 루벤스 화파도 쇠락의 길을 걷기는 마찬가지이다. 보이어만스와 반 헤르프(Van Herp), 얀 에라스무스 퀠린(Jan Erasmus Quellin), 반 오스트 2세, 데이스테르(Deyster), 얀 반 오를레 등에 이르면, 독창성과 에너지는 자취를 감춘다. 색채는 약해지고 청초한 기미를 띤다. 가녀린 인물들은 우아함을 자아내며, 표현은 감상적이고 부드러워진다. 인물들은 거대한 화폭을 가득 채우기는커녕 산재한다. 그 공백이 건축물로 채워진다. 맥이 끊긴 것이다. 화가는 그저 그림을 그릴 뿐이고, 이탈리아의 기교주의 회화나 모방한다. 몇몇은 외국으로 떠나기도 한다. 필리프 드 샹파뉴(Philippe de Champagne)는 파리 미술아카데미의 원장이 되는데, 국적뿐 아니라

정신적으로도 프랑스인이 되어 버린 그는 재치 있는 얀센주의자로 처
신하며, 진지하면서 사려 깊은 영혼을 꼼꼼하면서도 격조 있게 그린
다. 제라르 드 레레스(Gerard de Lairesse)는 이탈리아 회화에 입문한
고전적이고 아카데믹한 화가로, 의상과 역사적, 신화적 장면에 정통
했다. 합리적 이성이 예술에서도 득세하기 시작한다. 이성이 풍습에
배어든 지는 이미 오래이다. 헨트의 미술관에 소장돼 있는 두 그림은
이와 같은 회화의 변화와 환경의 변화를 보여준다. 두 그림은 각기
1666년과 1717년에 있었던 군주의 입성식을 재현한다. 첫 번째 그림
은 단아한 불그스름한 색조 위에, 위대한 시대를 마지막으로 장식하는
인물들과, 말에 탄 이들의 늠름한 자태와 건장한 체격, 민첩한 몸놀
림, 화려하게 장식된 의상, 갈퀴를 흩날리는 말들을 보여주는데, 한쪽
에는 반 다이크가 그리게 될 영주들의 부모 격인 귀족들이 서 있고,
다른 쪽에는 앞으로 발렌슈타인(Wallenstein)이 화폭에 담게 될 군인
들의 부모 격인, 물소가죽 군복과 갑옷을 걸친 창병들이 도열해 있다.
요컨대 영웅적이면서 서정적인 시대의 마지막 잔재라고 할 수 있다.
두 번째 그림은 차갑고 창백한 색조로 세련되고, 부드럽고, 프랑스화
하고, 가발을 쓴 채 점잖게 인사하는 귀족들과 이들의 부축을 기대하
는 사교계 여성들을 보여준다. 요컨대 수입된 살롱문화와 외국의 예의
범절을 재현하는 것이다. 두 그림 사이에 가로놓인 50년의 세월 동안
국가적 정신과 예술은 자취를 감춰 버렸다.

<div style="text-align:center">4</div>

외세의 지배를 받고 가톨릭을 신봉하는 남쪽의 주들이 예술에서 이
탈리아를 좇아 벌거벗은 거대한 체구의 영웅을 내세운 신화적인 서사
시를 화폭에 담는 동안, 자유를 누리고 개신교를 신봉하는 북쪽의 주

들은 삶과 예술을 또 다른 방식으로 펼쳐 나간다. 북쪽은 남쪽에 비해
비가 자주 내리고 춥기 때문에, 벌거벗고 생활하는 경우가 적어서 누
드가 그리 공감을 일으키지 못했다. 북쪽 사람들은 순수한 게르만 민
족인 만큼, 이탈리아 르네상스에 의해 창안된 고전적 예술이 그다지
큰 매력으로 다가오지 않았다. 사람들은 삶의 여건이 상대적으로 열악
하여 보다 부지런하고, 검소하게 삶을 영위함으로써 노력과 계산, 자
기통제에 익숙해진 까닭에, 관능적이거나 자유분방한 삶에 대한 갈망
또한 그리 크지 않다. 여러분은 낮 동안 내내 계산대 앞에 서서 일을
하고 나서 집에 돌아온 홀란드의 부르주아를 상상해 보라. 집이라곤
배의 선실처럼 작은 방들뿐이어서, 이탈리아 왕궁을 장식하는 커다란
그림은 좀처럼 걸기 힘들다. 가장은 그저 집 안이 깨끗하고 안락하기
만 하면 그것으로 만족한다. 사실상 이곳의 집들은 하나같이 청결하고
안락하다. 가장은 굳이 집을 치장할 필요를 느끼지 못한다. 베네치아
의 대사들에 의하면,[44] "이들은 매우 검소해서 잘사는 집에서도 사치
나 과도한 겉치레를 찾아보기 힘들다. … 이들은 하인도 없고 비단 옷
을 입지도 않는다. 주택에서는 은 집기도 거의 사용하지 않고 양탄자
도 없다. 대개 주택은 폭이 좁고 공간이 협소하다. … 모든 사람은 의
상은 물론이고 모든 면에서 매우 검소하기 때문에, 눈을 씻고 봐도 사
치의 흔적을 찾을 수 없다." 레스터(Leicester) 공작이 엘리자베스 여
왕의 명으로 홀란드에 왔을 때나 스피놀라(Spinola)가 스페인 왕을 위
해 평화협상을 체결하러 왔을 때, 이들의 호사스런 복장이 홀란드에서
는 너무 눈에 띄어 파란을 불러오기도 했다. 공화국의 수장이자 당대
의 영웅인 오라녜 공 빌럼은 누더기 같은 낡은 드레스와 단추가 떨어
진 상의, 뱃사공이 입는 모직 조끼를 입고 있었다. 세기가 바뀌고 나
서도, 루이 14세의 적수였던 네덜란드의 재상 요한 데 위트(Johan de

44) [원주] 모틀리(Motley), 〈네덜란드 연합〉(*United Netherland*), IV, p. 551.
 콘트리니(Contrini)의 보고서, 1609년.

Witt)는 단 한 명의 하인만 두었을 뿐이다. 누구라도 그에게 접근할 수 있었다. 그는 "선술집 주인들이며 부르주아"와 함께 어울렸던 영광스런 선임자를 흉내 내려 애썼다. 사람들은 이런 사고방식을 가지고 있었기 때문에, 유럽 궁정들에 만연해 있고 아름다운 육체에 탐닉하는 이교도적인 풍토 따위와는 달리, 꾸민다거나 관능을 탐하는 생각을 하기 힘들었다.

사실상 이들을 움직인 것은 정반대되는 본능이다. 홀란드는 남쪽의 주들을 괴롭히던 부담을 안고 있지 않았던 덕분에, 16세기에 접어들면서 한순간에 본연의 모습을 맹렬하게 드러내기 시작한다. 우리는 여기서 원초적인 역량과 성향이 화려한 광채를 뿜어내는 광경을 목격하게 된다. 이 같은 역량과 성향은 이때 태어난 것이 아니라, 표면으로 돌출했을 따름이다. 탁월한 눈을 가진 이들은 이미 150년 전에 이 같은 면모를 간파해 낸 바 있다. 아이네아스 실비우스 교황은 이렇게 말했다.[45]

"프리슬란트[46]는 자유롭다. 이곳 사람들은 자기네 풍습대로 살고, 결코 외세에 굴복하지도 않으며, 다른 누구에게 명령하지도 않는다. 프리슬란트 사람들은 자유를 위해서라면 죽음도 마다하지 않는다. 이 나라 사람들은 자존심이 강하고 무기를 잘 다루며, 체격이 크고 강인하고, 침착하고 담대하다. 이들은 부르고뉴 대공 필리프가 이 나라의 통치자라고 자처함에도 불구하고, 자신들이 자유를 누리고 있다는 사실을 자랑스럽게 여긴다. 이들은 봉건세력이나 군인들이 거들먹거리는 것을 증오하고, 사람들에게 군림하려 드는 경우를 견디지 못해 한다. 이들은 공무를 집행하게 될 사법관들도 매년 자기네들이 직접 뽑는다. … 이들은 정숙하지 못한 여성들에게는 가혹하게 대한다. … 또한 이들은 배우자가 없는 사제는 좀처럼 인정하려

45) [원주] 《코스모그라피아》(Cosmographia), p. 421.
46) 프리슬란트는 네덜란드 북부의 주 이름이다.

들지 않는다. 행여 다른 사람의 배우자를 탐할지도 모른다는 염려 때문이다. 이들은 자제력이 인간 본성을 뛰어넘는 대단히 얻기 어려운 태도라고 생각한다."

이 대목은 게르만 민족이 국가와 결혼, 종교 등에 대해 품는 모든 개념들이 이미 싹트고 있다는 사실뿐 아니라, 장차 개신교와 공화정으로 이어지게 될 마지막 단계의 꽃을 예고하고 있다. 이들은 펠리페 2세의 압정에 맞서기 위해 "재산과 생명"을 내던졌다. 진창 속에서 삶을 영위하는 작은 상인집단은 나폴레옹이 세운 제국보다 광대하고 무시무시한 제국의 변방에서, 엄청난 압정에 맞서 저항하고, 생존하고, 성장했다. 이들은 계층을 불문하고 모두 훌륭하게 싸웠다. 부르주아와 여성들은 수백 명의 군인들과 더불어 허물어진 성벽에서 유럽 최강의 정규군과 백전노장의 장군들, 뛰어난 공병대를 맞아 용감하게 싸웠다. 아직 죽지 않고 살아남은 이들은 대여섯 달 동안 쥐를 잡아먹고, 풀잎을 먹고, 가죽을 끓여 연명하면서도 항복하느니, 차라리 부상당한 사람들을 들것에 실은 채 적군의 참호로 뛰어들어 장렬하게 죽기를 원했다. 인간이 발휘할 수 있는 인내력과 냉정함, 힘의 한계가 어디까지인지 알고 싶다면 이 전쟁에 관한 기록을 꼼꼼히 읽어 보라.[47] 바다에서도 마찬가지였다. 홀란드의 배는 항복의 깃발을 내거느니 차라리 포격을 받고 침몰하는 길을 택했다. 홀란드의 배들은 노바야제믈랴 제도[48]와 인도, 브라질, 마젤란 해협을 누비며 새로운 영토를 개척하고, 식민지를 세우고, 정복하는 등 지상에서의 전쟁 못지않게 맹활약을 펼쳤다. 인간은 필요성이 대두되면 예상치 못한 놀라운 힘을 발휘

47) [원주] 무엇보다, 에로지에르(Heraugière)가 전하는 부아 르 뒥 봉쇄와 69명의 자원병에 관해 읽어 보라.

48) 노바야제믈랴 제도는 러시아 북쪽 북극해에 위치한 섬으로, 남북의 두 섬과 주위의 작은 섬들로 이루어져 있다.

하는 법이다. 그럴 경우 인간은 역량을 한껏 뿜어내어, 우리는 과연
인간이 어느 정도까지 성취할 수 있고 고통을 감내할 수 있는지 그 한
계를 알기 힘들다. 1609년 마침내 홀란드는 37년간의 전쟁 끝에 승리
를 거둔다. 스페인은 홀란드의 독립을 인정하고, 그 후 홀란드는 17세
기 내내 유럽을 이끄는 나라 중 하나가 된다. 그 누구도 홀란드를 굴
복시킬 수는 없었다. 스페인은 27년이나 끌었던 제 2차 전쟁에서 홀란
드를 꺾지 못했고, 크롬웰과 카를로스 2세, 프랑스와 연합한 영국, 심
지어 막강한 힘을 발휘하던 새로운 강자인 루이 14세도 어쩌지 못했
다. 프랑스는 세 차례의 전쟁 끝에 대사들을 게르크뤼덴부르크에 파견
하여 홀란드의 눈치를 살펴야 했고, 네덜란드의 재상인 헤인시우스는
유럽을 좌지우지할 세 명의 세력가 중 하나로 군림했다. 이처럼 홀란
드는 국외적으로 호령하는 위치에 있었던 것처럼, 국내의 통치도 모범
적으로 이루어졌다. 홀란드는 세계 최초로 시민이 자유를 누리고 모든
권리를 존중받았던 나라이다. 홀란드는 여러 주가 연합하여 이룬 나라
로, 개개의 주는 제각기 치안과 개인의 자유를 유례가 없는 완벽한 방
식으로 유지했다. 1660년에 파리발(Parival)은 이렇게 말한다.

> "모든 홀란드인들은 자유를 사랑한다. 이 나라에서는 그 누구도 다른
> 사람을 때리거나 꾸짖어서는 안 된다. 하녀들도 주인들과 똑같은 권
> 리를 누리며, 주인이라고 감히 때릴 생각을 하지 못한다."

그는 홀란드에서는 인간의 권리가 철저하게 지켜진다는 사실을 감
탄 어린 어조로 수차례 반복한다.

> "이 세상 그 어느 곳도 홀란드처럼 모든 사람이 자유를 만끽할 수 있
> 는 곳은 없다. 이곳에서는 어린아이도 어른에게 야단을 맞지 않고,
> 가난한 사람도 부자와 풍족하게 사는 사람에게 천대받지 않는다. …

행여 지체 높은 사람이 이 나라에 농노나 노예를 끌고 온다면, 이들은 곧바로 자유의 몸이 된다. 그렇다, 노예를 사느라 지불한 돈은 허공에 버려지는 것이다. 시골마을에 사는 사람들도 채무를 변제하고 나면 시민들과 똑같이 자유를 누릴 수 있다. … 특히, 홀란드에서는 누구나 자기 집에서는 왕이다. 만일 누가 부르주아의 집에 허락도 받지 않고 침입한다면 매우 중대한 범위행위가 된다."

모든 사람은 본인이 원할 때면 언제든, 그리고 원하는 만큼의 돈을 지참하고 국외를 여행할 수 있다. 거리는 하루 종일 안전하고, 혼자 여행하는 사람도 아무런 걱정을 할 필요가 없다. 주인이 마음대로 하인을 붙잡을 수도 없다. 또한 그 누구도 종교적인 이유로 불이익을 당하지 않는다. 사람들은 어떤 이야기라도 할 수 있고, "심지어 사법관들에 대해서", 그것도 나쁘게 얘기해도 처벌받지 않는다. 평등사상이 철두철미한 것이다. "공직에 있는 사람들은 공연히 허세를 부리느니, 차라리 허심탄회한 대화를 통해 사람들의 인정을 받는 편이 바람직하다." 이런 나라는 번영하지 않을 수 없다. 사람들이 열의가 있고 정직하다면, 이에 대한 보답이 있게 마련이다. 암스테르담은 독립전쟁이 발발하던 때만 하더라도 주민의 수가 7만 명이었지만, 1618년에는 30만 명으로 불어난다. 베네치아 대사들이 전하는 바에 의하면, 이 도시는 하루 온종일 사람들이 시장처럼 들끓는다고 한다. 발바닥만 한 면적이 무려 1황금 두카트나 한다. 그간 암스테르담의 면적은 3분의 2가 불어났다. 시골도 도시 못지않다. 이 세상 그 어느 곳도 홀란드의 농부보다 부유하고 효율적으로 땅을 활용하지는 못한다. 일개 마을 하나가 4천 마리의 소를 키운다. 암소 한 마리의 무게가 2천 파운드나 한다. 농부가 모리스 왕자에게 지참금으로 10만 플로린을 받고 딸을 시집보내기도 한다. 그 어떤 나라도 홀란드만큼 산업과 제조업이 고루 발달하지는 못했다. 리넨 천, 거울, 제당, 도자기, 토기, 새틴과 비

단, 수단 등의 고급 천, 철강 및 선구(船具) 제조업 등을 망라한다. 홀란드는 사치품의 절반을 유럽에 제공하고, 또 이런 물품의 운송을 송두리째 맡고 있다. 천여 척에 달하는 배들이 원자재를 실으러 발트 해로 떠나고, 8백 척의 어선이 정어리를 잡는다. 거대규모의 회사들은 인도와 중국, 일본과 독점적으로 무역거래를 한다. 바타비아는 홀란드 제국의 중심이다. 당시49)의 홀란드는 오늘날 영국이 해상과 육지에서 점하고 있는 위치를 차지하고 있었다. 홀란드는 선원이 무려 10만 명에 달한다. 전시라면 2천여 척의 전함을 구축할 수 있는 인원이다. 50년 후의 홀란드는 프랑스 함대와 영국 함대를 합한다 하더라도 상대할 수 있게 될 것이다. 우리는 홀란드가 해를 거듭할수록 번영하고 성공을 거두는 광경을 목격한다.

하지만 현재의 모습보다는 잠재력을 봐야 한다. 왜냐하면 홀란드를 움직이는 것은 바로 넘쳐나는 용기와 합리성, 자기희생, 의지, 그리고 재능 등이기 때문이다. 베네치아의 대사들은 이렇게 말했다.

"이 민족은 근면하고 열심히 일을 하기 때문에 끝까지 해내지 못하는 것이 없다. … 이들은 마치 일하고, 참고 견디기 위해 태어난 사람들처럼 보이고, 모두들 다양한 방식으로 일한다."

많이 생산하고, 적게 쓰기 … 바로 이 같은 덕목으로 공공의 부는 불어날 수밖에 없다. "아무리 가난하고, 초라한 집에 사는 사람들이라도" 살아가는 데 필요한 모든 것들을 구비하고 있다. 큰 집에 사는 부자들도 사치나 허영은 좀처럼 부리지 않는다. 그 누구도 모자란 것이 없고, 그 누구도 다른 사람을 착취하지 않으며, 모든 사람이 자기 손으로 생계를 담당하고 자유로이 생각한다. 파리발은 이렇게 말을 잇는다.

49) [원주] 1609년.

"이곳 사람들은 무엇 하나 허투루 넘기지 않는다. 심지어 운하에서 쓰레기를 건지는 사람도 … 하루에 반 에퀴의 일당을 번다. 어린아이들도 일찌감치 일을 배워서, 아무리 처음 시작하는 경우라도 빵값은 번다. 홀란드 사람들은 허술한 일처리와 게으름을 가장 큰 적이라 생각하며, 사법관들이 한량들과 방랑자들을 감금하는 장소가 따로 마련돼 있다. 이런 사람들의 부인이나 가족들은 사법관들에게 고발하기만 하면 그것으로 족한데, 그러면 이들은 감금된 상태에서 본인이 원치 않더라도 어쩔 수 없이 일하고 스스로의 힘으로 생계를 이을 수밖에 없다."

수도원을 병원이나 양로원, 혹은 고아원으로 개조하여, 일하지 않는 수도승들의 수입으로 환자나 노인, 과부, 또는 전쟁 중에 사망한 군인과 선원의 자녀들을 거둬 먹였다. 군대도 대단히 훌륭하여, 일개 헌병이라도 이탈리아에서라면 충분히 장교가 될 만하고, 반대로 이탈리아 장교라면 홀란드에서는 하급 헌병조차 되지 못했을 것이다. 홀란드는 문화와 산업뿐 아니라 예술에서도 여타의 유럽 국가들에 비해 2백 년은 앞서 있었다. 홀란드에서는 남녀노소를 불문하고 글을 읽고 쓸 줄 모르는 사람이 없었다.[50] 또한 마을마다 공립학교가 설립돼 있었다. 부르주아 가정에서는 남자아이라면 언제나 라틴어를 듣고 자라고, 여자아이는 프랑스어를 들으며 성장한다. 현대 외국어를 여럿 말할 줄 아는 사람들도 상당히 많다. 단지 미래를 대비하여 배우고 익혀놓으면 좋으리란 계산에서 그런 것이 아니다. 이들은 학문의 존엄성을 느끼기 때문이다. 독립전쟁 중에 맹렬하게 투쟁한 공로를 인정받아 삼부회로부터 보상을 제안받은 레이덴 시는 대학을 설립하고 싶다고 제안했다. 레이덴 시는 어떤 식으로든 유럽 최고의 석학들을 모조리 끌어모으고 싶어 했다. 삼부회는 앙리 4세에게 편지를 보내, 가난한 가정교사 출신

50) [원주] 1606년.

인 스칼리제르(Scaliger)[51]에게 레이덴에 왕림해 달라는 당부의 편지
를 써달라고 요청했다. 그에게는 강의를 부탁하지 않았다. 다만 그가
레이덴으로 와주기만 하면 되었다. 그가 와서 석학들과 대화를 나누
고, 이끌어 주고, 그의 책에 홀란드란 이름을 언급하기만 하면 족한 것
이었다. 이리하여 레이덴 대학은 유럽에서 가장 명망이 높은 대학이 되
었다. 이 대학에는 2천 명의 학생들이 있었다. 프랑스에서 쫓겨난 철
학이 바로 이곳에 둥지를 틀었다. 17세기에 홀란드는 최고 수준의 철
학을 가진 나라였다. 실용과학으로 말할 것 같으면, 마치 물을 만난 물
고기처럼 본연의 터전이자 제2의 고향을 맞이한 격이었다. 스칼리제
르, 유스투스 립시우스, 소메즈, 뫼르시우스(Meursius), 헤인시우스
(Heinsius) 부자, 두자(Dousa) 부자, 마르닉스 드 생트 알드공드
(Marnix de Sainte-Aldegonde), 후고 그로티우스(Hugo Grotius), 스넬
리우스(Snellius) 등은 법학과 물리학, 수학을 비롯한 다양한 지식을
전수했다. 엘제비르(Elzevirs) 집안은 인쇄술에 매진했다. 린트쇼텐
(Lindshoten)과 메르카토르(Mercator)는 견문을 소개하고 지리를 가르
쳤다. 호프트(Hooft)와 보르(Bor), 그리고 반 메테렌은 홀란드의 역사
를 썼다. 야콥 카츠(Jacob Cats)는 시세계를 펼쳐 보였다. 아르미니우
스(Arminius)와 고마루스(Gomar)는 당시만 하더라도 철학에 속하던
신학분야에서 은총의 문제를 다룸으로써 심지어 시골 촌부와 부르주아
조차 동요시켰다. 마지막으로, 1619년에 개최된 도르드레흐트 집회는
종교개혁의 공의회인 셈이었다. 사상적인 면이 그 시대를 주도하긴 했
지만, 활발한 실용정신도 빠뜨릴 수 없다. 바르네벨트(Barnevelt)에서
부터 데 위트에 이르기까지, 오라녜 공 빌럼에서부터 빌럼 3세에 이르
기까지, 헴스케르크 제독에서부터 트롬프(Tromp)와 로이테르(Ruyter)
에 이르기까지, 그야말로 끊이지 않고 등장하는 위인들이 전쟁과 시대

51) 스칼리제르(Joseph Justus Scaliger, 1540~1609)는 프랑스의 종교지도자
 이자 학자이다.

를 이끌었다. 바로 이 같은 상황에서 민족적 예술이 모습을 드러내는 것이다. 홀란드가 수립되고, 최후의 승리를 거뒀다는 사실이 확실하며, 또 사람들이 스스로 장한 일을 해냈다는 자긍심을 느끼면서 힘겹게 일군 미래를 자녀들에게 자랑스레 펼쳐 보였던 17세기의 처음 30년 동안 독창성을 발휘하게 될 모든 위대한 화가들이 태어났다. 다른 곳도 마찬가지지만, 이곳에서도 예술가는 영웅이 잉태해 낸 자식이다. 화가들이 현실세계를 창조하기 위해 발휘한 역량이 흘러넘쳐 상상세계에까지 미친다. 화가들이 화파를 형성하기에는 너무나 활력적이었다. 화가들은 자신과 주변의 모든 것을 경이로운 눈초리로 쳐다봤다. 화가들은 모든 것이 찬란하고 매혹적인 까닭에 경탄의 눈초리로 오랜 동안 관조했다. 이들은 외국의 화풍에 얽매이지 않았다. 이들이 모색하고 발견해 낸 것은 바로 자기 자신의 감정이었다. 이들은 기꺼이 그 감정을 신뢰하고, 극한까지 밀고 나갔으며, 남의 것을 모방하지 않고 모든 것을 자신으로부터 끄집어내고, 오직 자신 자신의 감각과 느낌만을 중요하게 생각했다. 이들의 내면적인 힘과 본연의 자질, 원초적이고 유전적인 본능은 시련을 겪고 나서도 계속 발휘되었고, 국가가 수립되고 나서 예술을 만들어 냈다.

우리는 이러한 예술을 가까이서 살펴볼 필요가 있다. 이 예술은 색채와 형태를 통해 방금 이들의 행동과 행적에서 모습을 드러냈던 모든 본능을 나타낸다. 북쪽의 7주와 남쪽의 10주가 한 나라를 구성하고 있을 때는 하나의 화파만이 존재했었다. 엥겔브레히트(Engelbrecht), 루카스 반 레이덴, 얀 스코렐(Jan Schoreel), 늙은 헴스케르크, 코르네유 데 하를렘(Corneille de Harlem), 블루마르트(Bloemaert), 골치우스(Goltzius) 등은 브뤼헤와 안트베르펜의 동시대인 화가들과 똑같은 방식으로 그렸다. 벨기에에 아직 이렇다 할 뚜렷한 화파가 존재하지 않았기 때문에, 홀란드에도 화파가 있을 수 없었다. 독립전쟁이 발발하던 무렵, 북쪽의 화가들은 남쪽의 화가들처럼 이탈리아 회화를 모방

할 따름이었다. 하지만 1600년 이후부터, 회화를 포함한 모든 것이
변하기 시작한다. 민족적 수액이 넘쳐흘러 민족적 본능을 자극하기에
이른 것이다. 누드화는 더 이상 그려지지 않는다. 이상적인 육체, 화
창하게 빛나는 햇빛 속에서 동물적 관능을 뿜내는 인체, 기품이 넘치
는 균형 잡힌 신체기관들과 자태, 우의적이거나 신화적인 내용의 대형
작품 따위는 게르만 민족의 기호에 맞지 않는다. 게다가 칼뱅주의의
영향으로 이런 그림들은 교회에서 쫓겨나고, 근검절약하고 진지한 게
르만 종족은 흔히 궁전에서 보듯 은 집기며 하인들, 고급 가구들 사이
에 묻혀 이교도적인 관능을 뿜내던 호사스럽고 현시적인 영주들의 쾌
락주의를 더 이상 좇지 않았다. 아멜리 드 솔름52) 이 주장관인 자기 남
편 프레데릭 앙리를 위해 이런 스타일로 기념 건조물을 세우고 싶어
했을 때, 그녀는 홀란드 화가들인 반 툴덴(Van Thulden) 과 요르단스
를 오라녜살(Orangesaal) 에 초빙해야만 했다. 기질적으로 현실을 중시
하고 공화정을 지향하며, 의장자(艤裝者)가 해군 부제독이 되기도 하
는 이 나라에서 사람들의 관심을 끄는 인물이란 시민, 즉 살과 뼈를
가진 실제의 사람이다. 예컨대, 공직을 수행 중인 사법관이나 전쟁터
에서 혁혁한 전공을 세운 장교처럼, 결코 그리스식으로 옷을 입거나
벌거벗은 모습이 아닌, 평상복을 입고 일상적으로 활동하는 인물상이
주목받는다. 오직 한 분야에서만 영웅적인 스타일이 채택되었다. 바
로 맡은 바 임무를 수행한 공직자들을 기리기 위해 시청이나 공공장소
에 내거는 대규모 초상화들이다. 사실상 우리는 새로운 회화 장르가
홀란드에서 탄생하는 광경을 목격할 수 있다. 5명이나 10명, 혹은 20
명, 30명에 달하는 인물들이 실물 크기로 그려진 거대한 초상화가 바
로 그것이다. 병원 관계자들, 사격하는 화승총 제조인들, 탁자 주변으
로 둥글게 모여 앉은 조합원들, 연회에서 축하의 잔을 부딪치는 장교

52) 아멜리 드 솔름(Amélie de Solm) 은 벨기에 왕가의 공주이다.

들, 대형 강의실에서 강의 중인 교수들에 이르기까지, 모든 인물들이
한결같이 자기네 분야에 열중하고 있는 모습을 보여줄 뿐 아니라, 의
상과 무기, 깃발, 액세서리, 특유의 환경 등이 이들의 실제 생활에서
마주칠 수 있는 모습 그대로 현실적으로 그려진다. 진정한 역사화인
셈이다. 이 장르에서 가장 뛰어난 역량을 발휘했던 프란츠 할스와 렘
브란트, 고베르트 플링크(Govaert Flinck), 페르디난트 볼, 테오도르
데 케이제르, 얀 라벤슈타인 등은 자기네 나라의 영웅시대를 그렸는
데, 즉 르네상스 시대의 아름다운 의상과 숄, 버플 상의, 둥근 주름동
정, 장식깃, 윗저고리 등에서 풍기는 육체의 강인함과 솔직성이 진지
하면서도 광채를 발하는, 사려 깊고, 힘이 넘치며, 충직한 사람들의
고귀한 힘과 의식을 뿜어낸다. 이들 예술가가 보여준 남성적인 단순성
과 진지하고 확고부동한 신념은 인물들 못지않게 영웅적이다.

　이상은 공공미술이었다. 이제 민간 차원의 회화를 살펴보자. 즉,
일반인들이 사는 주택을 장식하는 그림으로, 규격이나 주제에서 구매
자의 성향이나 여건에 부합하도록 그려진 작품들이다. 파리발은 이렇
게 말한다.

　"아무리 돈 없는 부르주아라도 부족함 없이 살기를 원한다."

　어느 제빵업자는 한 사람을 그린 반 데어 메르 데 델프트53)의 인물
화를 무려 6백 플로린을 주고 구입하기도 한다. 집안의 청결과 안락함
에 자족할 줄 아는 일반인들에게 그림은 일종의 사치였다. "이들은 돈

53) 지금 저자가 언급하고 있는 반 데어 메르 데 델프트(Van der Meer de
　　Delft, 1632~1675)는 흔히 베르메르란 이름으로 널리 알려진 네덜란드의
　　화가이다. 19세기에 이르러 '재발견'되기 시작한 베르메르의 천재성을 텐이
　　미처 알아보지 못한 점은 대단히 유감스럽다고 할 수 있다. 텐은 체계성과
　　보편성을 강조함으로써, 개별적이고 개인주의적으로 발현되는 천재성을 간
　　과한 것으로 짐작된다.

이 없다고 불평하지 않는다. 이들은 먹을 것을 장만하기 위해 저축한
다." 이 대목에서 우리는 초창기의 반 에이크와 퀜틴 마시, 루카스 반
레이덴에게서 마주친 바 있는 민족적 본능이 또다시 모습을 드러내는
장면을 목격하고 있다. 바로 민족적 본능인 것이다. 이 같은 성향은
대단히 내밀하고 생명력이 강하기 때문에, 심지어 벨기에에서도 신화
적이거나 장식적인 그림들 곁에서, 마치 드넓은 강 옆에 샛강이 흐르
듯, 브뢰헬 집안 화가들이나 테니르스 집안 화가들에게서 면면히 이어
져 왔다. 이 같은 성향은 부르주아와 농부, 가축, 소상점, 여관, 아파
트, 거리, 풍경에 이르기까지, 우리가 보는 그대로의 생생한 인간과
현실적인 삶을 재현할 것을 요구하고 또 부추긴다. 이런 까닭에 화가
들은 오브제를 고상하게 보이게 하기 위해 굳이 변형시킬 필요를 느끼
지 못한다. 인간과 짐승, 식물, 무생물 등 무엇이든 간에 있는 그대
로, 이를테면 흠결이나 하찮음, 공백까지를 포함한 자연 전체는 그 자
체로 존재이유를 지니는 것이다. 예술의 목표는 자연을 변모시키는 것
이 아니라, 해석하는 데 있다. 이런 까닭에 홀란드 화가들은 자기 초
가집에 들어가는 촌부며 작업대에서 대패질하는 목수, 사내에게 붕대
를 감아 주는 외과의사, 닭 꼬치를 꿰는 부엌데기, 빨랫감을 넘겨주는
부유한 귀부인, 빈민굴에서부터 번듯한 저택의 거실에 이르기까지,
온갖 종류의 실내풍경이며, 벌겋게 달아오른 술꾼의 얼굴에서부터 정
숙한 처녀의 얌전한 미소에 이르기까지, 우아하거나 거친 모든 삶의
풍경, 금화가 잔뜩 쌓인 홀에서의 도박판, 헐벗은 여관에서 벌이는 농
부들의 질펀한 식사 광경, 꽁꽁 언 운하에서 얼음을 지치는 사람들,
목을 축이는 소들, 바다의 조각배, 무한한 하늘과 대지, 물이 밤낮으
로 보여주는 전경 따위를 화폭에 담는다. 이들은 바로 테르호르흐
(Terburg), 메추(Metsu), 제라르 도우(Gérard Dow), 반 데어 메르
데 델프트, 아드리안 브라우어, 샬켄(Schalken), 프란스 반 미리스
(Frans van Mieris), 얀 스텐, 워우웨르만(Wouwermans), 반 오스타

데 형제, 위난츠(Wynants), 코이프(Cuyp), 반 데르 네르, 로이스달, 호베마(Hobbema), 폴 포테르, 바쿠이젠(Backhuysen), 반 데 벨데 부자, 필립 드 쾨니히(Philippe de Koenig), 반 데르 헤이덴 등이다! 독창적인 화가들이 셀 수도 없이 많았던 만큼 화파가 존재할 수 없었다. 예술이 어느 특정 분야에 집중하지 않고 삶의 모든 국면을 담고자 했기 때문에, 개개의 화가들은 자기 나름의 작품세계를 가지고 있었다. 이상세계는 범위가 좁기 때문에 두세 명의 천재들만이 주목받을 따름이다. 하지만 현실세계는 너무나 광범위한 까닭에, 50여 명의 역량 있는 화가들을 한꺼번에 포용할 수 있다. 이들의 작품에서는 평화롭고 행복한 조화가 풍긴다. 우리는 이들의 그림을 보면서 편안함을 느끼게 된다. 예술가의 영혼은 인물들의 영혼과 마찬가지로 균형 잡혀 있다. 이런 까닭에 우리는 이들의 그림을 바라보면 편안한 마음이 드는 것이다. 이들은 현실세계 너머를 꿈꾸지 않았다. 이들은 그림 속 인물들처럼 삶에 만족하는 듯하다. 자연은 선한 모습으로 그려진다. 이들이 자연에 보탤 수 있으리라 기대하는 것은 기껏 배치의 방식이나 미세한 색조, 빛 효과, 태도의 변화 정도이다. 자연 앞에서 이들은 마치 자기 부인 곁에서 행복해하는 남편과 다를 바 없다. 무엇을 더 바랄 것인가. 남편은 자기 아내를 심정적으로, 또 내면적으로 사랑한다. 그는 기껏 축제일에 자기 안사람에게 푸른 옷 대신 붉은 옷을 입어 보면 어떻겠느냐고 말할 따름이다. 이들은 세심한 관찰력을 가졌고, 책이나 신문을 통해 많은 지식을 축적한 우리 프랑스 화가들과는 다르다. 프랑스 화가들은 농부와 노동자를 마치 터키인이나 아랍인처럼, 다시 말해 신기한 동물이나 흥미로운 종인 양 그리는 사람들이 아니던가. 프랑스 화가들은 풍경화에도 도회지 사람이나 시인들이 느낄 법한 섬세함과 세련성, 또한 감동을 불어넣기 때문에, 그림에서는 은연한 삶과 소리 없는 몽상이 느껴진다. 하지만 홀란드 화가들은 훨씬 더 순진하다. 이들은 과도한 지적 활동으로 인한 결벽성이나 과잉반응을 나

타내지 않는다. 홀란드의 화가는 프랑스의 화가에 비하면 오히려 장인에 가깝다. 이들은 회화에 발을 들일 때, 머릿속에 목가적인 풍경만 품은 사람들이다. 이들은 우발적이거나 놀라운 효과보다는 일반적이고 단순한 세부에 이끌린다. 이런 까닭에, 보다 건전하고 감동은 덜한 이들의 작품은 상대적으로 교양이 깊지 않은 사람들을 겨냥하고, 보다 많은 수의 사람들에게 기쁨을 안겨 준다. 이들 중 두 사람만이 예외적으로 민족적 특성과 시대적 한계를 넘어, 게르만 종족들을 아우르면서 현대적 감정을 이끌어 내는 재능을 발휘했다. 한 사람은 로이스달인데, 그는 영혼의 섬세성과 높은 수준의 특이한 교양을 나타낸다. 또 한 사람은 바로 렘브란트로, 그는 독특한 시각구조와 천재가 번뜩이는 엄청난 야수성을 보여준다. 특히 렘브란트는 다양한 삶의 국면을 보여주면서 외로이, 괴물적인 역량을 발휘함으로써, 마치 우리의 발자크(Balzac)처럼 오직 그 자신만이 비밀을 거머쥔 채 자신이 구축한 세계 속에서 마법사이자 견신자(見神者)로 살았다. 섬세성과 타의 추종을 불허하는 날카로운 시각으로 모든 화가들 위에 군림했던 그는 모든 가시적 대상의 요체는 바로 '얼룩'에 있고, 가장 단순한 색채야말로 가장 복잡하며, 모든 시각적인 감각은 여러 요소들이 조합된 산물이자 주변과의 어우러짐에서 비롯하는 산물이고, 시각을 통해 포착되는 모든 대상은 다른 얼룩들에 의해 변모된 하나의 얼룩에 불과하고, 그렇기 때문에 그림의 진정한 주인공은 바닷물 속에서 노니는 물고기들처럼 바로 인물들이 잠겨 있는 채색되고, 진동하고, 삽입된 분위기란 사실 등을 속속들이 꿰고 있었다. 그는 바로 이러한 분위기에 생동감을 불어 넣고, 신비가 꿈틀대는 삶의 국면을 보여주었다. 이를 위해 그는 마치 동굴 안에 켜놓은 램프처럼, 여리고 누리끼리한 자기 나라의 햇빛을 그림에 집어넣었다. 그는 빛이 그림자와 벌이는 힘겨운 싸움과 바닥 모를 구덩이에서 서서히 죽어 가는 희미한 광선, 광원의 판벽 위에서 미세하게 떨고 있는 반사광, 또 그의 그림과 판화에서 볼 수 있듯, 마

치 깊은 바다 속을 들여다보는 듯한 반그늘에 묻힌 뿌연 인간군상에 주목했다. 이 어둠으로부터 빠져나온 광명은 그에게 쏟아지는 빛의 홍수로 지각됐다. 그는 이 빛을 마법의 빛 내지 무더기로 던져지는 창 다발처럼 느꼈다. 이런 까닭에 그는 무생물의 세계에서 가장 충만하고 가장 표현적인 드라마를 발견하고, 모든 대조와 모든 갈등, 밤이 우리에게 안겨 주는 가장 고통스럽고 가장 침울한 면, 가장 포착하기 힘들고 가장 멜랑콜릭한 면, 빛이 비칠 때의 가장 폭력적이고 가장 저항하기 힘든 면을 보았다. 그래서 그는 자연의 드라마 위에 인간의 드라마를 덧붙이면 족하다고 생각했던 것이다. 이렇게 만들어진 무대에서 어떤 인물들이 등장하게 되는지는 자명하다. 고대 그리스인이나 이탈리아인들은 인간과 삶에서 오로지 곧고 숭고하게 솟구치는 힘, 즉 환한 빛 속에서 만개하는 꽃만을 보았다. 반면에 렘브란트는 그 밑층이며, 음습한 어둠 속을 기어오르는 모든 것, 그늘에서 허우적거리는 빈민들, 암스테르담의 유대인들, 대도시의 탁하고 더러운 진창에서 허우적거리는 밑바닥 인생들, 다리를 저는 거지들, 살이 부풀어 오른 천치 노파, 기진맥진한 장인의 벗겨진 머리, 환자의 창백한 얼굴에 이르기까지, 마치 썩은 나뭇등걸에 우글대는 벌레들처럼 우리의 문명세계에서 살아가는 온갖 추잡하고 흉측한 인간군상을 재현한다. 그는 이 길로 접어들고 나서부터 비로소 고통의 종교학과 진정한 기독교를 이해할 수 있었고, 롤라드 파당의 일원처럼 성경을 해석할 수 있었고, 예루살렘의 태양 아래서와 똑같이 홀란드의 헛간이나 여관에도 임하고, 그 역시 가난하고 더욱 많은 슬픔을 가지고 있기에 불행한 사람들을 위로하고 치유할 수 있는, 지금도 예전이나 마찬가지로 변함없는 바로 그 영원한 그리스도를 되찾을 수 있었다. 그 자신은 반발에 의해 동정심을 품었다. 그는 귀족적인 화가들 곁에서 서민을 위한 화가임을 자처했다. 적어도 그는 가장 인간적인 화가였다. 그는 그 어떤 추악함도 피하지 않았고, 쾌락이나 고귀함을 향한 그 어떤 욕구의 표현에서도

진실의 바탕을 잃지 않았다. 바로 이런 까닭에 그는 모든 제약을 벗어 던지고 넘쳐나는 자신의 감수성에 이끌린 채, 고전주의 회화가 지향하는 보편성과 추상적인 유형뿐 아니라, 개개인 특유의 개성과 깊이, 도덕적인 인간의 무한하고 설명하기 힘든 복잡성, 그리고 그 사람이 살아온 모든 역정이 일순간 얼굴 위에 떠오를 때의 그 감동적인 모습, 오직 셰익스피어의 통찰력만이 보여줬던 바로 그 모습 또한 보여준다. 이 점에서 그는 현대의 화가들 중에서 가장 독창적인 화가라고 할 수 있고, 고대 그리스인들이 쇠사슬의 한쪽을 담금질해 놓았다고 한다면, 그는 다른 반대쪽을 엮어 놓은 셈이다. 피렌체 화파와 베네치아 화파, 플랑드르의 화파에 소속된 여타의 대가들은 이 양극단 사이에 위치한다고 볼 수 있다. 오늘날 우리가 민감해질 대로 민감해진 감수성과 미세한 뉘앙스조차 놓치지 않으려는 집요한 호기심을 발동하여 참으로 진실되고, 멀고도 심오한 인간성의 비밀을 붙잡으려 한다면, 발자크나 들라크루아 같은 대가들도 렘브란트와 셰익스피어에게서 얻어야 할 것이 있을 것이다.

 하지만 이 같은 개화기는 길지 않았다. 왜냐하면 꽃을 피운 수액은 개화와 동시에 고갈되기 시작했기 때문이다. 1667년경, 영국이 네덜란드와의 해전에서 패배하고 난 후, 민족적 예술을 촉발했던 풍습과 감정이 변질되는 기미가 엿보이기 시작한다. 이미 1660년에 파리발은 번영하는 네덜란드에 대해 언급하면서 매번 경탄을 금치 못한 바 있다. 동·서인도회사는 주주들에게 40~45퍼센트에 달하는 배당금을 주었다. 이제 영웅들은 부르주아가 된다. 파리발은 네덜란드인들이 무엇보다 돈벌이에 혈안이 되었다고 지적한다. 그뿐 아니라, "이들은 결투나 싸움, 다툼을 증오하고, 이구동성으로 부자들은 싸우지 않는다고 말한다". 이제 이들은 즐기고 싶어 하고, 베네치아 대사들이 세기 초만 하더라도 검소하고 간소할 따름이라고 했던 부잣집들이 호화스러워진다. "부유한 부르주아들"의 저택에는 양탄자와 값나가는 그림

들, "금은 집기"들이 갖춰졌다. 우리는 테르보르흐나 메추가 그린 부잣집들의 실내풍경에서 이전에는 마주치지 못했던 우아함이며 엷은 색 비단 드레스, 벨벳 코르셋, 보석, 진주, 황금 무늬를 새긴 벽지, 대리석 기둥의 높다란 벽난로 따위를 볼 수 있다. 1672년 루이 14세가 네덜란드를 침공했을 때에는 아무런 저항도 없었다. 군대를 제대로 유지하지 않았던 것이다. 군인들은 너 나 할 것 없이 도망치느라 정신이 없었다. 도시들은 큰 저항 없이 바로 점령됐다. 수문(水門)들이 있는 요충지인 뮈덴은 불과 4명의 프랑스 기병이 장악해 버렸다. 삼부회는 무조건적인 항복을 제안했다. 민족적 감정은 예술에서도 기력이 쇠한다. 기호도 변질된다. 1669년에 렘브란트는 가난하게 죽지만, 아무도 이 사실을 알지 못했다. 새로 불기 시작한 사치풍조는 프랑스나 이탈리아 같은 외국을 모델로 삼았다. 이미 호시절 동안에도 수많은 네덜란드 화가들은 로마에 가서 인물화와 풍경화를 그리며 회화수업을 쌓았다. 얀 보트(Jan Both)와 베르헴(Berghem), 카렐 뒤자르댕(Karel Dujardin)을 비롯해 여타의 화가 20명과 워우웨르만(Wouwermans) 또한 민족적 화파와 더불어 절반은 이탈리아풍의 화파를 형성하고 있었다. 하지만 이 화파는 자발적이고 자연스러운 것이었다. 산들 사이로 자리 잡은 폐허와, 산 너머 저 멀리의 작업장과 누더기들, 순박한 얼굴들, 무른 살빛, 쾌활하고 좋은 기분의 화가 등은 홀란드의 본능이 자유롭고 여전히 살아 있다는 사실을 보여준다. 이와는 반대로, 우리는 바로 이 시기에 밀물처럼 쏟아져 들어오는 유행으로 인해 민족적 본능이 약해지는 현상을 목격하게 된다. 카이저그라흐트와 헤레그라흐트54)에는 루이 14세풍의 대규모 호텔이 들어서고, 아카데미 화파를 창설한 플랑드르 화가 제라르 드 레레스가 이곳을 학구적인 우의화와 잡다한 신화의 장면들로 장식한다. 물론 민족적 예술이 일순간에 모든

54) 카이저그라흐트와 헤레그라흐트는 암스테르담에 있는 운하에 접한 지명들이다.

제 2 장 역사적 시대들 329
제 2 장 역사적 시대들 329

영향력을 잃어버린 것은 아니다. 민족적 예술은 18세기 초까지 여러 걸작들을 통해 명맥이 유지된다. 동시에, 이 예술은 국가적 정체성이 사라질 수도 있다는 자괴감과 위기의식이 일면서 민중 사이에 혁명과 영웅적 자기희생을 전국적으로 촉발하게 되고, 커다란 성공을 거두기에 이른다. 하지만 이러한 성공은 잠시 회복의 기미를 보였던 국민적 에너지와 열망을 소진시켜 버린다. 홀란드는 자국을 다스리던 주장관이 영국의 왕이 됨으로써 스페인과 왕위계승 전쟁을 벌이던 시기 동안 내내 자신의 동맹국에 의해 희생만 당할 따름이었다. 홀란드는 1713년에 조약이 체결된 이후 바다의 패권을 상실하게 되고 두 번째 자리로 밀려나기 시작하고 나서부터 영락을 반복한다. 곧이어 프리드리히 대왕은 마치 쪽배가 예인선에 끌려가듯, 홀란드가 영국에 질질 끌려가는 형국이라고 말한다. 프랑스도 오스트리아 계승전쟁 동안 홀란드를 무참하게 짓밟는다. 후에 영국은 홀란드에 임검(臨檢)의 권리를 발동하고, 코로만델 연안을 빼앗는다. 마지막으로, 이번에는 프로이센이 쳐들어와 공화파를 괴롭히고 주장관 제도를 부활시킨다. 홀란드는 약자가 겪어야 하는 모든 시련을 감내해야 했고, 1789년 이후에는 피정복과 재정복을 반복한다. 더욱 고약한 것은 홀란드가 결국 체념하고 상업과 은행업에 얌전히 안주하게 되었다는 사실이다. 이미 1723년에 망명한 홀란드의 역사학자 얀 르클레르(Jan Leclerc)는 독립전쟁 당시 항복하는 대신 포격 세례를 선택했던 용감한 홀란드 선원들을 싱거운 어조로 비꼰 바 있다.[55] 1732년에 또 다른 어떤 역사학자는, "홀란드인들은 재산을 불릴 생각밖에 하지 않는다"라고 선언하기도 했다. 1748년 이후로 홀란드는 군대와 함대를 포기한다. 1787년 브륀스위크 공작은 제대로 한 번도 싸워 보지 못하고 나라를 내동댕이친다. 오라네 공 빌럼이나 로이테르, 트롬프가 살았던 시대와 그 얼마나 달라졌

55) [원주] "선장이란 사람은 죽음의 공포로 인해 죽어 버린 사람들 중 하나이다. 신이여, 정신 나간 사람들뿐 아니라, 이런 사람들에게도 자비를 내리소서."

는가! 이렇듯 우리는 홀란드의 목가적인 회화가 주체하기조차 힘들던 활력을 잃어버렸다는 사실을 보게 된다. 18세기가 시작되고 나서 10년 후에는 위대한 화가들이 모두 사라진다. 쇠락의 기미는 이미 한 세대 앞선 시대의 프란스 반 미리스나 샬켄 등의 화가들에게서 빈약한 스타일과 편협한 상상력, 자잘한 마무리에서 엿볼 수 있었다. 저물어 가던 시기에 활동했던 화가 중 하나인 아드리안 반 데르 베르프는 차갑고 매끈한 회화 처리방식과 신화적인 장면과 누드, 상아빛 살색, 서투른 이탈리아식 화풍 등을 보여줌으로써 홀란드인들이 타고난 본연의 기호와 특유의 재능을 상실했다는 점을 드러낸다. 그의 후계자들은 마치 말하고 싶지만 하고 싶은 말이 없는 사람을 연상시킨다. 피테르 반 데르 베르프와 헨리크 반 림보르흐, 필립 반 다이크, 아들 미리스, 손자 미리스, 니콜라스 베르콜리(Nicolas Verkolie), 콘스탄틴 네체르(Constantin Netscher) 등은 대가들이나 유명화가인 아버지들로부터 회화를 배우기는 했지만, 마치 자동인형처럼 들은 말만 반복할 따름이었다. 회화적 재능은 오히려 액세서리와 꽃을 전문으로 했던 자크 데 위트나 라헬 라위스(Rachel Ruysch), 반 호이쉼(Van Huysum)처럼, 마치 큰 나무들이 모조리 말라 죽은 땅 위에서 끈질기게 살아남은 잡초처럼, 큰 재능을 필요로 하지 않는 하급 장르에서 몇 년 동안 발휘되었을 따름이다. 이 또한 명맥이 끊기고, 마침내 땅은 텅 비게 되었다. 개인의 독창성과 사회적 삶, 또한 예술가의 창조적 역량과 국가의 활발한 에너지 사이에 의존관계가 존재한다는 마지막 증거인 셈이다.

그리스 조각　제 4 부

여러분,

나는 지난 몇 해 동안 여러분에게 현대에 들어 인체를 형성화하여 보여줬던 독창적인 두 거대 화파를 소개했습니다. 바로 이탈리아 화파와 네덜란드 화파였습니다. 이제 나는 이 여정을 마무리하기 위해, 역사상 가장 위대하고 독창적인 고대 그리스 화파를 여러분에게 소개하고자 합니다. 물론 나는 이번에는 회화에 관해서는 언급하지 않을 것입니다. 고대 그리스 회화는 항아리들이나 모자이크 몇 점, 그리고 폼페이와 헤르쿨라네움의 소품 벽화 몇 점을 제외하면 남아 있는 것이 없기 때문입니다. 한편 고대 그리스는 인체를 재현하면서 보다 거국적이고, 풍습과 대중의 사고방식에 부응하며, 보다 수준 높고 완벽한 듯 보이는 예술을 가지고 있었는데, 그것은 바로 조각입니다. 하여, 이번 강의의 주제는 그리스 조각이 될 것입니다.

하지만 불행하게도, 다른 분야들에서도 사정은 마찬가지지만, 고대 유적은 폐허나 다름없습니다. 사실 오늘날 우리에게 전해지는 고대 동상들은 사라지고 없는 것들에 비하면 그야말로 아무것도 아닌 셈입니다. 이런 까닭에, 우리는 위대한 시대를 대변하고 장엄한 자태로 사원을 가득 채웠던 신들의 거대석상들이 어떤 모습이었는지 짐작해 보는 마당에 달랑 두 점의 두상1)만을 고찰할 수밖에 없는 형편입니다. 페이디아스2)가 제작했다고 전해지는 조각품은 존재하지 않습니다. 그뿐 아니라, 미론(Myron)이나 폴리클레이토스(Polykleitos), 프락시텔레스(Praxiteles), 스코파스(Scopas), 리시포스(Lysippos)의 조각작품들도 복제로나 막연하고 의심스럽기까지 한 모방품으로만 접할 수 있는 실정입니다. 오늘날 우리가 박물관이나 미술관에서 감상할 수 있는 작품들은 로마 시대와 알렉산드로

1) [원주] 빌라 루도비시에 있는 주노 여신의 두상과 오트리콜리에 있는 주피터 신의 두상.

2) 페이디아스(Phidias, 기원전 490~430)는 고대 그리스의 조각가로, 이집트에서 발견된 황금분할 내지 황금비율을 조각에 원용하여 고대세계 7대 불가사의 중 하나인 그리스 본토 올림피아 신전의 제우스 상, 파르테논 신전의 아테네 여신상, 에페소스의 아르테미스 여신상을 제작했다.

스 대왕의 후계자들 시대에 제작된 것들입니다. 그나마 보다 훌륭한 작품들은 손상된 채로인 경우가 비일비재합니다. 고대의 석고상들을 소장하는 박물관이나 미술관은 마치 전쟁터를 방불케 합니다. 몸통만 남아 있기도 하고, 머리통이나 팔다리만 남아 굴러다니니 말입니다. 바로 이런 까닭에, 우리가 고대 그리스 예술가들의 연대기와 계보, 개개인의 재능, 예술의 점진적 발달과 변모 등에 대해 알고 싶다면, 플리니우스의 책을 샅샅이 훑고, 파우사니아스(Pausanias)의 문장을 헤집으며, 키케로와 루키아노스(Lucianus), 퀸틸리아누스(Quintilianus) 등의 저서에 산재하는 묘사들을 뒤적이며 무한한 인내심을 가지고[3] 온갖 재주를 발휘해야만 합니다. 이러한 공백을 메울 수 있는 방법은 단 한 가지뿐입니다. 당시의 예술에 관한 사료들이 존재하지 않는 탓에 역사 일반에 의존할 수밖에 없습니다. 우리는 예술작품을 이해하기 위해, 그 어느 때보다도 그 예술을 만들어 낸 민족과 그 예술을 불러왔던 풍습, 그리고 그 예술이 태어난 환경에 대해 고찰할 수밖에 없습니다.

3) [원주] 오버베크(J. Overbeck), 《그리스 조형예술의 역사》(*Geschichte der grieschen Plastik*)와 브라운(Braun), 《예술가-역사》(*Künstler-Geschichte*).

종족

　우선, 그리스 종족이 어떤 종족인지 살펴보고, 그러기 위해 그리스란 나라에 대해 알아보도록 하자. 어떤 민족이건 간에 언제나 이들이 거주하는 지역으로부터 영향을 받게 마련이다. 그리고 이러한 영향은 민족이 그 지역에 이제 막 정착한 까닭에 아직 인간의 흔적이 배어 있지 않은 천연의 모습을 간직할수록 더욱더 커지게 마련이다. 예컨대, 프랑스가 부르봉 섬과 마르티니크를 식민화할 때나, 영국이 북아메리카와 오스트레일리아를 개척할 때, 이들은 무기와 도구, 예술, 산업, 제도, 사상에 이르기까지 기존의 문명이 가져다준 온갖 종류의 혜택들도 함께 새로운 영토에 도입함으로써 낯선 환경과 맞서 싸워야만 했다. 이에 반해, 무장하지 않은 인간이 새로운 땅에 정착할 때는 낯선 땅을 가꾸고, 관리하고, 주물러야 하며, 또 그느라 아직 무르고 유연성을 간직한 정신의 반죽은 과거의 흔적이라곤 찾아볼 수 없는 환경이 빚는 대로 형태가 만들어질 수밖에 없다. 문헌학자들은 오래전에 인도인과 페르시아인, 게르만 민족, 켈트족, 라틴 민족, 그리스인들이 동일한 언어와 동일한 수준의 문명을 지녔던 시대가 있었다고 말한다. 또 이보다 오래지는 않지만, 이미 다른 형제들로부터 갈라져 나온 라틴 민족과 그리스인들이 하나의 무리를 형성하고 있었고, 포도주를 좋아하고, 목축과 농사로 생계를 잇고, 노 젓는 배를 보유하고, 오랜

진리의 신들 이외에도 헤스티아와 베스타, 화덕의 신을 섬기던 시대가
있었다. 이 시기는 아직 문명이라고 말하기 힘든 단계였다. 이들은 원
시인이라고 말할 수는 없지만, 아직 야만성을 벗지 못한 상태였다. 이
무렵부터 하나의 몸통에서 뻗은 두 가지가 갈라져 나오기 시작했다.
그리고 나중에 우리가 이 두 가지를 접했을 때, 이 둘은 동일하기는커
녕 구조도 다르고, 맺는 과일도 서로 달랐다. 한 가지는 이탈리아에서
자라고, 또 다른 가지는 그리스에서 자라났다. 이런 까닭에, 우리는
그리스의 가지를 키운 대기와 땅이 과연 그 형태와 발달의 방향에 어
떠한 영향을 미쳤는지 알아보기 위해 가지의 주변상황을 살피지 않을
수 없는 것이다.

<div align="center">1</div>

　우선 지도를 펴보자. 그리스는 삼각형 모양의 반도로, 몸통이 유럽
쪽 터키로부터 길쭉하게 남쪽으로 뻗어 나오다가 바다에 풍덩 뛰어들
고, 코린트 지협에 이르러 올 풀린 천처럼 복잡한 해안선을 형성하면
서 보다 남쪽으로 제2의 반도를 만드는데, 바로 가느다란 꽃자루에 매
달린 뽕나무 잎처럼 대륙에 붙어 있는 펠로폰네소스 반도이다. 그뿐
아니라, 마주 보는 아시아 쪽 영토와 백여 개의 섬들을 가지고 있다.
또한 그리스는 문명화가 덜 된 고만고만한 소국들과 대륙 쪽으로 이웃
하고 있고, 푸른 바다 위로 들쑥날쑥한 해안선에 갇힌 섬이나 다를 바
없는 지역들이 흩어져 있다. 바로 이와 같은 지리적 특성으로 인해 이
곳에 정착한 민족은 일찌감치 뛰어난 지적 역량을 발휘할 수 있었던 것
이다. 그리스 문화가 싹틀 수 있었던 보금자리인 셈이다. 에게 해 북
쪽은 마치 중부유럽의 독일처럼 기후가 척박하다. 루멜리아[1]는 남쪽

1) 발칸 반도에 속한 그리스의 북동부 지방을 가리킨다.

과는 달리 농사짓기가 쉽지 않다. 해안지역에서도 미르라가 자라지 못한다. 그리스를 여행해 보면 남쪽과 북쪽이 완연히 다르다는 것을 쉽게 알 수 있다. 위도가 40도인 테살리아 지방에서부터 비로소 상록의 숲이 시작된다. 위도 39도인 프티오티스는 온화한 해양성 기후로 인해 벼와 목화, 올리브 나무가 자란다. 또 에보이아나 아티키에 접어들면 벌써 야자수를 볼 수 있다. 키클라데스 제도에는 야자수가 무성하다. 아르골리스 반도의 동쪽 해안선에는 레몬 나무와 오렌지 나무가 빽빽하게 자란다. 심지어 크레타 섬에서는 아프리카 대추야자가 서식하기도 한다. 그리스 문명의 중심인 아테네에는 진귀한 남방과일들이 굳이 경작하지 않아도 잘 자란다. 아테네는 20년에 한 번씩만 겨울에 영하로 내려갈 따름이다. 여름철의 뜨거운 열기도 바닷바람에 의해 견딜 만해진다. 트라키아의 사나운 바람이나 지중해의 동남풍이 부는 경우가 아니라면 지내기에 너무나 좋은 기온이다. 오늘날도[2] "그리스 사람들은 5월 중순부터 9월 말까지 거리에서 자는 습관이 있다. 여자들은 테라스에서 잠을 잔다". 이런 기후를 가진 나라에서는 야외생활이 발달해 있다. 고대인들도 그리스의 기후가 신의 은총이라고 언급한다. 에우리피데스는 말하길, "우리나라의 기후는 온화하고 쾌적하다. 겨울에도 추위는 매섭지 않고, 포이보스 신[3]의 열기도 충분히 견딜 만하다"고 했다. 그리고 그는 이런 말을 덧붙이기도 했다.

"아, 그대들! 에렉테우스[4]의 후손들이여, 신들이 아끼는 행복한 자식들이여, 그대들은 한 번도 정복된 바 없는 신성한 당신들의 나라에서 그 땅에서 자란 열매인 양 영광된 지혜를 거두고, 피에리아

2) [원주] 아부(About), 《현대의 그리스》, p. 345.
3) '포이보스'[빛을 발하는 존재] 신은 아폴론 신의 별명으로, 그가 어릴 때 제우스 신의 벼락을 훔쳐 태양의 마차를 불태워 버린 데서 유래하는 이름이다.
4) 에렉테우스는 아테네의 6번째 왕이었다고 전해지는 전설적인 인물이다.

(Pierie)의 신성한 아홉 명의 뮤즈가 그대들 모두의 자식인 금발의
하르모니아(Harmonie)에게 젖을 물리는 청명한 하늘 아래 영기(靈
氣)를 머금은 채 감미롭고 행복하게 걸음을 멈추지 않도다. 게다가
사람들은 말하길, 아프로디테 여신이 아름답게 출렁이는 일리소스
에서 물결을 건져내서 감미롭고 상큼한 천풍으로 화하여 그대들의
나라에 흩뿌렸고, 또한 이 매력적인 여신이 향기로운 장미꽃 관을
쓴 채로 사랑이 존경스러운 지혜를 만나게 하고, 모든 덕목이 행하
는 바를 돕도록 했다고 한다."5)

물론 이것은 시인의 미화된 말이긴 하지만, 진실이 담겨 있다. 이
처럼 온화한 기후에서 사는 민족은 그렇지 못한 민족에 비해 상대적으
로 보다 빨리, 그리고 보다 조화롭게 발달할 수밖에 없다. 그리스인들
은 과도한 더위에 시달리거나 게을러지지도 않고, 너무 혹독한 추위
로 인해 움츠러들지도 않기 때문이다. 이들은 무기력한 몽상에 빠져
들거나 쉼 없이 활동을 할 필요가 없는 것이다. 신비주의적인 그림을
관조하거나 난폭한 야만성에 빠지지도 않는다. 예컨대, 나폴리 사람
이나 프로방스 사람을 브르타뉴 사람과 비교해 보고,6) 네덜란드 사람
을 인도 사람과 견주어 보라. 그러면 여러분은 신체에서 풍기는 온화
하고 점잖은 자태가 과연 어떻게 사람의 영혼에 균형과 활력을 불어넣
음으로써 편안하고 기민한 사고와 행동으로 나타나게 되는지 알 수 있
을 것이다.

그리스 영토가 지닌 두 가지 특성도 마찬가지 방식으로 작용한다.
우선 그리스는 산악지형이다. 중앙에 위치한 핀도스 산맥은 남쪽으로
오트리스 산과 아데타 산, 파르나소스 산, 헬리콘 산, 키타이론 산 등

5) [원주] 또한 소포클레스의 〈콜로노스의 오이디푸스 왕〉에 등장하는 유명한
합창을 읽어 보라('Euhippou, Xène, tès chôrâs').
6) 나폴리(이탈리아)와 프로방스 지방(프랑스)은 남쪽에 위치하고, 브르타뉴
지방(프랑스)은 북쪽에 위치한다.

과 그 지맥들로 이어지면서 여러 환형을 형성하면서 지협 너머로까지
솟구치다가 펠로폰네소스 반도에 이르러 서로 뒤엉킨다. 그 너머의 섬
들에서는 능선이 도열하고 산 정상들이 고개를 내민다. 이처럼 영토가
굴곡이 심한 지형인 까닭에 평야는 거의 없는 셈이다. 마치 우리나라
의 프로방스 지방처럼, 곳곳에 바위들이 돌출해 있다. 요약하자면, 그
리스 영토의 5분의 3은 경작하기 힘든 땅이다. 스타켈베르크 씨가 그
린 〈전망과 풍경〉을 보라. 곳곳이 헐벗은 바위투성이이다. 기껏 샛강
이나 급류가 반쯤 말라붙은 하상과 불모의 바위 사이에 만들어 놓은 길
쭉한 토지들에서나 농사를 지을 만하다. 일찍이 헤로도토스는 시칠리
아 및 이탈리아 남부와 "태초부터 가난을 타고난" 빈한한 그리스를 견
준 바 있다. 특히 아티키 지방은 다른 곳에 비해 토양이 척박하고 토층
도 얇다. 그래서 이곳에서는 고작 올리브나 포도, 보리, 약간의 밀이
생산될 따름이다. 하지만 에게 해의 창공 빛을 대리석으로 물들이는
이 아름다운 도서지방에는 곳곳에 신성한 숲과 편백나무, 월계수, 야
자수, 우아한 초록의 총림이 널렸고, 돌로 뒤덮인 언덕 위로는 포도밭
이 산재하고, 정원에는 맛난 과일들이 주렁주렁 열리고, 움푹한 지형
이나 경사지에는 소규모의 경작지가 개간돼 있다. 이곳은 우리의 배와
육체적 욕구를 채워 준다기보다는, 우리의 눈과 섬세한 감각을 충족시
켜 준다. 이런 산악지방 사람들은 날렵하고, 활동적이며, 검소하고,
깨끗한 공기를 마시며 산다. 지금도[7] "영국 농부가 한 끼 먹을 분량이
면 그리스에서는 여섯 식구가 충분히 먹을 수 있다. 부자들도 샐러드
한 접시로 식사를 대신한다. 가난한 사람들은 올리브 한 줌이나 소금
에 절인 생선 한 토막으로 끼니를 때운다. 전 국민은 1년 중 부활절에
딱 한 번 쇠고기를 먹는다". 여름철에 아테네 사람들을 눈여겨볼 필요
가 있다. "대식가 예닐곱 명이 6전짜리 양머리를 나눠 먹는다. 검소하

7) [원주] 아부(About), 《현대의 그리스》, p. 41.

게 사는 사람들은 수박 한 통이나 큰 오이를 하나 사서 사과를 먹듯 우
적우적 씹어 먹는다." 취한은 찾아볼 수 없다. 그리스인들은 많이 마시
긴 하지만, 오로지 물만 마신다. "이들이 카바레에 가는 것은 잡담을
나누기 위해서이다." 카페에서, "이들은 1전 짜리 커피 한 잔과 물 한
잔, 담뱃불과 신문을 청하고 나서 도미노 게임을 한다". 이런 사고방식
을 가진 사람들이라면 공연히 묵직한 생각 따위로 머리를 어지럽히지
는 않을 것이다. 위장이 요구하는 것이 적은 만큼, 머리로 하는 활동
은 증진된다. 이미 고대인들도 보이오티아8) 지방과 아테네, 그리고
보이오티아 사람과 아테네 시민을 비교한 바 있다. 보이오티아 사람은
비옥한 평야에서 생산되는 풍부한 먹을거리로 배를 가득 채우고, 짙은
대기 속에서 살면서 기름진 식사와 코파이스 호수에서 잡히는 장어를
즐기는 대식가일 뿐 아니라 술꾼이고, 지적으로 그리 민첩하지 못하
다. 반면 그리스에서 가장 척박한 땅인 아테네에서 태어난 사람은 물
고기 대가리나 양파 한 알, 올리브 몇 알에 만족할 줄 알고, 청명한 대
기를 마시며 성장했기 때문에 담백하고, 지적으로 뛰어나며, 태어날
때부터 이미 섬세하고 번뜩이는 특이한 지성을 발휘하고, 끊임없이 발
견해 내고, 감상하고, 일을 꾸미고, 여타의 것들은 아랑곳하지 않으면
서 "오로지 자기 자신의 생각에만 열중해 있는 것처럼 보였다". 9)

다른 한편, 그리스는 산악국가이면서 동시에 연안국가이기도 하다.
그리스는 면적이 포르투갈보다 작지만, 연안선은 오히려 스페인보다
길다. 무수히 많은 만과 굴곡, 패이고 톱니바퀴처럼 들쑥날쑥한 해안
선 안으로 바닷물이 들어온다. 여러분이 그리스를 여행하고 돌아온 사
람들을 만나 보면, 둘 중 하나는, 그것도 내륙지방을 여행한 사람이라
할지라도, 지평선 너머로 푸른 띠나 삼각형, 혹은 반원 형태의 바다를

8) 보이오티아는 그리스의 비옥한 평야지대이다.
9) [원주] 《투키디데스》(*Thoukudídês*), 제1권, LXX장.

보았다는 이야기를 들을 수 있게 될 것이다. 대개 바다는 돌출한 암벽에 에워싸이거나, 혹은 서로 근접해 있어서 자연항을 이루는 섬들에 둘러싸여 있다. 이 같은 지리적 특성뿐 아니라, 땅이 척박하고 해안선이 주로 바위로 에워싸여 있어 양식이 부족하기 때문에 바다로의 진출이 활발해지지 않을 수 없다. 태곳적에는 바다로의 진출이 연안 항해에 그칠 수밖에 없었는데, 지형적으로 그리스만큼 연안 항해에 적합한 곳도 없을 것이다. 아테네에서는 매일 아침이면 북풍이 불어 배를 타면 키클라데스 제도까지 순항할 수 있다. 또 매일 저녁때면 바람이 반대쪽으로 불기 때문에 떠났던 항구로 되돌아올 수 있다. 그리스에서 소아시아까지는 섬들이 점점이 박혀 있어서 마치 냇물의 징검다리와도 같다. 맑은 날에 이 뱃길로 항해를 하는 내내 해안선을 바라다볼 수 있다. 코르키라에서는 이탈리아 영토가 보인다. 말레아 만에서는 크레타 섬의 산 정상부를 볼 수 있다. 또 크레타 섬에서는 로도스의 산들이 보이고, 로도스에서는 소아시아를 볼 수 있다. 크레타에서 키레네까지는 배로 이틀이면 당도할 수 있다. 크레타 섬에서 이집트까지는 사흘이면 족하다. 지금도, [10] "모든 그리스인에게는 뱃사람 기질이 숨 쉬고 있다". [11] 1849년 현재, 총인구가 90만 명에 불과한 이 나라는

10) [원주] 아부(About), 《현대의 그리스》, p. 146.

11) [원주] 앞의 책. '섬에 사는 두 사람이 시라 항에서 서로 만났다. "안녕, 형제여, 어떻게 지내?" "잘 지내, 고마워. 그런데, 뭐 새로운 것 없어?" "니콜라스의 아들 디미트리가 마르세유에서 돌아왔다네." "돈은 많이 벌었다고 하던가?" "그래, 무려 2만 3천 6백 드라크마를 벌었다는군. 꽤 벌었어." "그렇고 보니, 나도 오래전부터 꼭 마르세유에 가봐야겠다는 생각을 해왔다네. 하지만 배가 없는걸." "자네가 원하면 우리 둘이서도 배 한 척을 만들 수 있다네. 목재는 가지고 있겠지?" "많지 않아." "됐네, 일단 만들다 보면 어떻게 구해지겠지. 나는 돛을 만들 수 있는 천이 있고, 내 사촌 장한테서 밧줄을 얻을 수 있을 걸세. 함께 만들어 봄세." "그럼, 배에서는 누가 명령을 내리지?" "장일세, 항해 경험이 있거든." "그런데 우리를 도와줄 꼬마 한 명이 필요하겠는걸." "영세 대자인 바질을 불러야겠군." "아니, 8살짜리 꼬마가

무려 3만 명의 선원과 4천 척의 선박을 보유하고 있다. 이들은 지중해 연안 항해를 거의 독점한다. 이미 호메로스의 시대에도 마찬가지 상황이었다. 그리스인들은 언제나 바다에 배를 띄웠다. 오디세우스는 자기 손으로 직접 배를 만들었다. 이들은 배를 타고 바다로 나가 장사를 하고, 가까운 연안에서 노략질을 하기도 한다. 이들은 예나 지금이나 변함없이 바다를 떠도는 상인이자 여행가, 해적, 브로커, 탐험가이다. 이들은 능숙한 솜씨를 발휘하거나 폭력을 동원하여 부유한 동양의 왕가와 서양의 야만민족을 갈취하고, 금은, 상아, 노예, 목재 등 귀중한 물품을 헐값에 가져왔고, 특히 이집트와 페니키아, 칼데아, 페르시아,[12] 에트루리아로부터 발명품과 사상을 가져왔다. 이 같은 환경에서는 지적으로 자극을 받고 일깨워지지 않을 수 없다. 높은 수준의 문명을 가장 먼저 일궈낸 고대 그리스인들이 모두 수부(水夫)였다는 사실이야말로 바로 이 같은 사실을 뒷받침해 준다. 소아시아의 이오니아인들과 대(大)그리스의 식민 이주자들, 코린트인들, 아이기나인들, 시키온인들, 아테네인들이 바로 그렇다. 산속에 묻혀 살던 아르카디아인들은 개화하지 못한 채 야만상태에 머물러 있었다. 아르카디아인들과 마찬가지로, 항해하기 힘든 바다에 면해 살았던 에피루스인들이

아닌가! 너무 어려." "그 나이면 항해할 수 있다네." "그런데 뭘 싣지?" "우리 이웃에 사는 페트로스가 깍정이를 많이 가지고 있다네. 우리 신부님이 포도주 몇 톤을 가지고 계시고. 또 내가 티노스란 사람을 아는데, 이 사람이 목화를 가졌어. 비단 실으러 스미르나에 들를 수도 있고 말이지." 배가 그럭저럭 만들어졌다. 함께 항해할 인원은 한두 집에서 모두 구했다. 이들은 이웃사람들과 친구들에게서 팔 물품을 조달했다. 이제 이들은 스미르나나 알렉산드리아를 경유하여 마르세유로 떠난다. 이들은 선적한 물품을 팔고 또다시 새로운 물품을 실었다. 이들은 시로스로 돌아오면서 입항료를 지불하고, 이문으로 남은 돈을 나눠 가졌다.'

12) [원주] 알카이오스는 자기 형제가 바빌로니아에 가서 싸우고 상아 자루의 단검을 가져왔다는 사실을 자랑한다. 〈오디세이아〉에 소개되는 메넬라오스의 이야기를 참고하라.

나 로크리스 오조리스인들도 바다로 진출한 경험이 없는 탓에 나중까
지도 문명화되지 못한 상태에서 살아야 했다. 이들과 이웃해서 사는
아이톨리아인들은 로마 정복시대 동안 성채도 없는 마을에서 살고 노
략질이나 하는 원시적인 종족이었다. 이들은 다른 종족들과는 달리 외
부와의 접촉으로 인한 혜택을 입지 못한 것이다. 요컨대, 그리스인들
은 일찌감치 정신의 개화를 이룰 수 있는 지리적 호조건 속에 있었다.
이를테면 그리스인들은 기후조건은 훌륭하지만 인근 토양이 열악한 곳
에서 태어난 벌들과 같아서, 기류를 타고 흘러가서 꽃들 사이를 배회
하고, 꿀을 따고, 무리 짓고, 남다른 재주와 침으로 스스로를 방어하
고, 멋진 집을 짓고, 달콤한 꿀을 생산하며, 그저 주인이 이끄는 대로
풀이나 뜯으며 우왕좌왕하는 주변의 몸집 큰 짐승들 사이를 누비며 언
제나 뭔가를 찾아 나서고, 부산하고, 붕붕거리는 격이다. 오늘날도 그
리스인들은 쇠락의 길을 걷긴 했지만, [13] "이 세상 그 어떤 민족보다
깬 의식을 가졌고, 지적으로 해내지 못할 것이 없다. 이들은 이해력이
빠르고 정확하다. 젊은 상인들은 대여섯 가지 외국어는 쉽게 배운다".
이들은 배우기를 좋아하기도 하지만 출중하다. 노동자들은 몇 달이면
아주 어려운 작업도 척척 해낸다. 아무리 작은 시골마을이라 하더라
도, 사제를 비롯하여 모든 사람들은 외지인을 보면 바깥세상 이야기를
물어보고 경청한다. "그 중에서도 가장 놀라운 사실은 지칠 줄 모르는
학생들의 학구열이다." 어린 학생이건 나이 든 학생이건 마찬가지이
다. 하인들은 자기네가 맡은 일을 하면서도 변호사 자격증이나 의사
자격증을 따기도 한다. "아테네에는 공부하지 않는 학생을 제외한 온
갖 종류의 학생들을 만나볼 수 있다." 이 점에서 볼 때, 그 어떤 종족
도 그리스인만큼 지적 계발의 여지를 천부적으로 부여받은 종족은 없
다. 모든 여건이 그리스인으로 하여금 지성을 갈고닦고, 뛰어난 역량

13) [원주] 아부(About), 《현대의 그리스》.

을 발휘하도록 부추기는 것이다.

<div align="center">2</div>

이제 우리는 이 같은 그리스 특유의 특성을 역사를 통해 고찰해 보
도록 하자. 그리스인은 실용분야와 사유의 영역 모두에서 섬세하고 능
숙하고 빼어난 역량을 발휘한다. 기이한 현상이지만, 문명이 아직 걸
음마 단계에 머물러 있던 시절, 여타의 민족들은 싸움을 즐기고, 단순
하고, 야만성을 벗지 못하고 있었던 데 반해, 그리스를 대표하는 두
영웅 중 하나인 오디세우스는 영리하고, 앞날을 예견하며, 꾀바르고,
자유자재로 편법을 구사하고, 거짓말을 밥 먹듯 하고, 바다를 누비며
잇속을 챙길 생각만 했다. 그는 변장하고 자기 고향에 돌아와서 자기
부인을 차지하려는 뭇 사내들에게 목걸이와 팔찌를 선사받아 재산을
불리고 나서야 비로소 이들을 죽였다. 키르케가 그에게 홀려 있을 때
나 칼립소가 그에게 떠나라고 했을 때, 오디세우스는 실행에 앞서 이
들에게 우선 서약을 받아내는 선견지명을 발휘했다. 또 만일 누군가가
그의 이름을 물으면, 그는 엉뚱한 이야기를 늘어놓거나 미리 생각해
놓은 족보를 그럴듯하게 읊어댔다. 아테나 여신은 오디세우스가 자기
가 누구인지도 모르는 채 이야기보따리를 펼쳐놓자, 그에게 감탄하고
칭송할 따름이었다. "오! 영리하고, 재기 넘치고, 꾀바른 거짓말쟁이
여, 신이 아니라면 누가 감히 그대를 이길 수 있겠는가!" 후손들도 아
비에게 뒤지지 않았다. 그리스인은 문명 말기에도 초기에서와 마찬가
지로 언제나 영민했다. 이들의 영민함은 이들의 성격을 언제나 압도했
다. 오늘날도 크게 다르지 않다. 그리스가 외세의 지배를 받게 되었을
때도, 그리스인은 예술을 애호하고, 수사학을 논하고, 저서를 집필하
고, 비판하고, 고용된 철학자로 행세한다. 그 후 그리스가 로마의 지

배를 받던 시대에는 곁붙어서 살고, 광대 짓이나 뚜쟁이 짓을 하면서
도 언제나 느긋하고, 기민하고, 써먹기 좋은 변절자가 되어, 온갖 재
주와 기지를 발휘하며 모든 직종에 종사하고, 온갖 역할을 마다 않은
까닭에, 조상에게서 물려받은 것이라곤 남을 등쳐먹는 재주 말고는 없
는 스카팽14)이나 마스카리유15)의 원조라 할 만하다. 이제 다시금 그
리스가 모든 사람들로부터 공감과 칭송을 받았던 가장 영광스런 시대
로 돌아가 보자. 그리스가 학문에 뛰어났던 까닭은 바로 이들이 가진
똑같은 특유의 본능과 필요성 때문이었다. 돌을 자유자재로 다룰 줄
알았던 이집트는 거대한 석재를 쌓고 또 나일 강이 매년 범람하고 난
이후에 경작지를 원상태로 복원하기 위해 발달된 기하학을 가지고 있
었다. 그리스는 이집트로부터 바로 이 같은 기술과 관례를 받아들였
다. 하지만 이것만으로는 충분하지 않았다. 그리스인들은 이를 산업
적으로나 상업적으로만 사용하는 데 만족하지 않았다. 이들은 호기심
많고 사유할 줄 아는 사람들이기 때문이다. 이들은 그 이유를 알고 싶
어 한다.16) 이들은 추상화된 증거에 도달하려 하고, 공리에 공리를
거듭하면서 사유를 끊이지 않고 전개시켜 나간다. 기원전 6백 년경에

14) 스카팽(Scapin)은 이탈리아 희극이나 몰리에르의 희극에 등장하는 교활한
 하인이다.
15) 마스카리유(Mascarille)는 몰리에르의 희곡에 나오는 명랑하고 능글맞은 하
 인이다.
16) [원주] 플라톤의 〈테아이테토스〉. 테아이테토스의 역할에 주목하고, 그가
 형상과 수를 연결 짓는 방식을 눈여겨보라. 더불어, 〈경쟁자들〉의 서두를
 보라. 이 점에서, 헤로도토스는 시사하는 바가 매우 크다(제 2권, 29). 그
 가 이집트사람들에게 어째서 나일 강이 정기적으로 범람하는지 그 이유를
 물어보았지만, 아무도 답하지 못했다. 이 문제는 이집트 사람들에게 너무도
 중요한데도 불구하고, 이 문제에 대해 알아보거나 가정을 품어 보는 사람은
 아무도 없었다. 사제도 그렇고, 일반신도들도 마찬가지였다. 반면에, 그리
 스인들은 이 문제에 대해 세 종류 설명방식을 제시한 바 있다. 헤로도토스
 는 이 문제를 재차 검토하면서, 네 번째 설명방식을 제시한다.

이미 탈레스는 이등변삼각형의 밑각이 같다는 사실을 증명하려고 노력했다. 고대인들은 피타고라스가 직각삼각형의 빗변에 관한 정리를 증명하고 나서 너무나 기쁜 나머지 신들에게 소 백 마리를 제물로 바치겠다는 말을 했다고 전한다. 이들이 관심을 갖는 것은 진리 그 자체이다. 플라톤은 시칠리아의 수학자들이 수학적 발견을 기계에 응용하는 것을 보고서 학문을 욕되게 한다고 비난하기도 했다. 플라톤은 학문이란 모름지기 이상적인 선(線)들을 묵상하는 데 사용되어야 한다고 믿었다. 사실상 이들은 쓸모가 있는 것인지 아닌지에 대해서는 괘념치 않는 채, 진리 탐구를 극한까지 밀고 나간다. 예컨대, 이들이 원뿔을 자르는 방식에 대해 발견해 낸 것들은 무려 17세기가 흐르고 나서, 케플러가 행성들의 운행을 지배하는 법칙을 찾았을 때서야 비로소 활용된다. 이들이 모든 정밀과학의 기초를 이루는 분야에서 행한 분석은 너무나 정확한 것이어서, 오늘날도 영국에서는 유클리드 기하학이 초등학교 학생들을 위한 교과서로 쓰인다. 사념들을 분해하고, 이것들의 의존관계를 이끌어 내며, 또 이것들이 이루는 연결고리를 한 치의 빈틈도 없이 확고부동한 공식이나 비근한 일련의 실험들과 연관 짓고, 오로지 탐구욕과 발견의 기쁨을 위해 이 같은 모든 연결고리를 주조하고, 잇고, 되풀이하고, 검증하는 따위의 열의야말로 그리스인 특유의 정신적 자산이다. 이들은 사유하기 위해 사유하며, 바로 이를 위해 학문에 매진했던 것이다. 오늘날 우리는 이들이 이미 세워 놓은 기초 위에 짓지 않고서는 그 무엇도 구축할 수 없다. 때로 이들은 이미 2층, 또는 별관 전체를 지어 놓은 셈이기도 하다. 17) 수학에서는 피타고라스에서부터 아르키메데스까지, 천문학은 탈레스와 피타고라스에서부터 프톨레마이오스까지, 자연과학은 히포크라테스에서부터 아리스토텔레스와 알렉산드리아의 해부학자들까지, 역사는 헤로도토스에서부

17) [원주] 유클리드 기하학, 아리스토텔레스의 삼단논법, 스토아학파의 도덕률.

터 투키디데스[18]와 폴리비오스[19]까지, 논리학과 정치학, 도덕론, 미학은 플라톤과 크세노폰, 그리고 아리스토텔레스에서부터 스토아학파와 신플라톤주의자들에 이르기까지, 무수히 많은 천재들이 명멸했다. 상상에 탐닉하는 사람들은 모든 사상 중에서 가장 아름다운 총체적인 사상을 좋아하지 않을 수 없는 법이다. 그리스 철학은 탈레스에서부터 유스티니아누스 황제에 이르기까지의 11세기 동안 본연의 모습을 잃지 않았다. 어느 시대건 간에, 새로운 사상이 나타나면 기존의 사상을 뒤덮어 버리거나 함께 공존한다. 사유활동이 정통 기독교 안에 갇힌 채로만 가능했던 시대에도, 그리스 사상은 사라지지 않고 틈만 보이면 바깥으로 고개를 내밀었다. 교부(教父) 중 한 명은 이렇게 말한다. "그리스어는 이단이 자라나는 모태이다." 고대 그리스인들이 우리에게 남긴 정신적 유산은 엄청난 것이어서, 오늘날까지도 그 영향력은 여전히 크다.[20] 그리스인은 깊고도 넓게 사유하고 탁월한 지적 역량을 발휘했던 까닭에, 이들이 만들어 낸 수많은 가정들이 사실로 밝혀졌다.

　그리스인들이 이룬 수많은 업적 못지않게 이들이 보였던 열의에도 주목해 봐야 한다. 이들은 인간과 야만인, 또는 그리스인과 바르바로이(Barbaroi)를 구별 짓게 하는 두 가지가 있었으니, 그것은 바로 공공부문에 대한 관심과 철학공부라고 생각했다. 여러분이 당시의 젊은이들이 가시밭처럼 까다롭기 그지없는 변증법을 헤쳐 가며 얼마나 열성적으로 철학에 매달렸었는지 실감해 보려면, 플라톤의 〈테아이테토스〉와 〈프로타고라스〉를 읽어 보기만 하면 된다. 놀라운 것은 이들이

18) 투키디데스(기원전 460~400/395)는 아테네의 정치인이자 역사학자이다. 특히 그는 《펠로폰네소스 전쟁사》의 저자로 유명하다.

19) 폴리비오스(Polúbios, 기원전 198경~117)는 그리스의 역사학자로, 당대에 유행했던 애국적이고 수사학적인 역사서술을 거부하고 객관적이면서 교훈적인 역사서술을 지향한다.

20) [원주] 플라톤의 이데아, 아리스토텔레스의 목적인(因), 에피쿠로스의 원자론, 스토아학파의 팽창과 압축.

변증법에 대단히 탐닉했다는 점이다. 이들은 우회과정이 제아무리 복
잡하고 길어도 결코 포기하는 법이 없다. 이들은 따지기를 사냥이나
여행만큼이나 좋아한다. 이들은 형이상학자나 석학이라기보다 추론가
이다. 이들은 온갖 종류의 복잡하고 기기묘묘한 분석을 즐긴다. 이들
은 기꺼운 심정으로 거미줄을 엮는 것이다. 21) 그리스인은 이 방면에서
타의 추종을 불허한다. 이런 추론방식이 너무나 복잡하고 취약해서 이
론과 실제에서 사용할 수 있을는지 그렇지 않을는지에 관한 것은 관심
밖이다. 이들은 그저 풀어헤쳐 놓은 가느다란 실타래가 미세하고 대칭
적인 그물코를 만들어 내기만을 기대할 따름이다. 이 점은 바로 그리
스의 국가적인 흠결이자 강점인 셈이다. 그리스는 궤변가와 수사학자,
그리고 소피스트들의 조국이다. 이 세상 그 어느 곳에서도 고르기아스
나 프로타고라스, 폴로스22)와 같은 명망 높은 인물들이 그릇된 목적을
올바른 목적인 양, 충격적이고도23) 어처구니없는 명제를 옹호하는 기
술을 이토록 떳떳하고 자랑스럽게 가르치지는 않았다. 페스트와 열병,
벼룩, 폴리페모스, 24) 테르시테스25)를 칭송한 것도 바로 그리스 수사
학자들이다. 어떤 그리스 철학자는 팔라리스의 황소26) 배 속에 있을
때 가장 행복했다고 주장하기도 한다. 카르네아데스를 비롯한 수많은

21) [원주] 아리스토텔레스의 형식적 삼단논법 이론과 플라톤의 〈파르메네데
스〉와 〈소피스트〉를 읽어 보라. 아리스토텔레스의 물리학과 생리학만큼 독
창적이고 허약한 이론도 없을 것이다. 또한, 그의 〈문제들〉을 보라. 이들
학파가 공허한 사유활동에 낭비한 시간과 에너지는 엄청난 것이다.
22) 폴로스(Polus)는 플라톤의 별명이다.
23) [원주] 플라톤, 〈에우티데모스〉.
24) 폴리페모스는 그리스신화에 나오는 외눈박이 식인 거인이다.
25) 테르시테스는 그리스 신화에 등장하는 인물로, 트로이에 대항하여 싸웠던
그리스 연합군 중에서 가장 추한 전사로 꼽힌다.
26) 팔라리스(Phalaris, ?~기원전 554경)는 시칠리아 섬 아크라가스(지금의 아
그리젠토)의 참주로, 희생자를 청동 황소 속에 산 채로 집어넣고 불에 구워
서 죽이는 잔인성으로 유명하다.

학교들에서는 모든 문제에 대해 옹호하는 쪽과 반박하는 쪽의 논지를 동시에 가르쳤다. 아이네시데모스 학교에서는 그 어떤 명제도 반대명제보다 참일 수는 없다는 것을 가르치기도 했다. 우리는 고대 그리스로부터 그야말로 온갖 종류의 억지와 모순된 논증방식을 물려받았다. 만일 그리스 철학자들이 논증방식을 거짓 쪽이 아니라 참 쪽으로만 발전시켜 나갔더라면, 설 자리가 그렇게 넓지는 않았을 것이다.

이 같은 정신적인 섬세성이 논증이 아니라 문학 방면에서 발휘된 것이 바로 "아티키 문학"이다. 이 문학은 미세한 뉘앙스와 경쾌한 우아미, 문체의 간결성, 달변, 증명의 우아함 등으로 요약될 수 있다. 아펠레스가 프로토게네스를 만나러 왔다가 그의 이름을 말하고 싶지 않아 대신 붓을 들고 준비된 판 위에 가느다란 선을 그었다는 이야기가 전해진다. 돌아온 프로토게네스는 이 선을 보고서 아펠레스가 왔다고 외친다. 그러고 나서 그는 판을 뒤집고는 그곳에 더욱 가는 선을 알 수 없게 긋고, 내방한 손님에게 보이라고 명령한다. 아펠레스는 그 판을 보고서 상대가 그은 선이 자기가 그은 선보다 더욱 멋진 것이 부끄러워, 이미 그어진 두 선을 가로질러 더욱 섬세한 선을 긋는다. 프로토게네스는 이것을 보고서 이렇게 말했다. "내가 졌어. 스승님을 맞으러 가야겠구먼." 이 이야기는 그리스인들의 사고방식을 나름대로 잘 보여주는 예이다. 덧그어진 가느다란 선은 주변의 선들을 규정짓는다. 그리스인의 사유방식은 바로 이 같은 타고난 능숙함과 정확성, 기민성을 발휘함으로써 사유들 간의 구획을 더욱 뚜렷이 하고 재차 연계시킨다.

3

하지만 이것은 첫 번째 특성일 뿐, 또 다른 특성이 존재한다. 이제 우리는 다시 그리스로 돌아가서 두 번째 특징이 첫 번째 특징에 보태

지는 장면을 보도록 하자. 이번에도 마찬가지로, 바로 이 지역의 지리적 특성이 이들의 작품과 역사를 통해 마주치게 되는 그리스 종족의 지성에 흔적을 남겨 놓았다. 이 나라에는 과도하게 큰 것이라곤 아무것도 없다. 표면에 나타난 것들 중에 대단히 크다거나 과한 것은 존재하지 않는다. 이를테면 이 나라에는 히말라야처럼 어마어마하게 높은 산도 없고, 무한하게 뻗은 우거진 식물군도 없고, 인도의 시인들이 노래했던 거대한 강도 없다. 끝없이 펼쳐지는 숲이라거나, 무한히 펼쳐지는 평야, 북유럽에서처럼 가없는 천연의 바다를 가지고 있지도 않다. 이곳에서는 언제나 대상들이 바라다보이고, 그것도 또렷한 형태를 나타낸다. 이곳에서는 모든 것이 넘치지도, 모자라지도 않는 중도를 지키고, 감각적으로 쉽고도 또렷하게 포착된다. 코린트와 아티키, 보이오티아, 펠로폰네소스의 산들은 기껏해야 높이가 3, 4천 피트에 불과하다. 몇몇 산들만이 6천 피트에 달할 뿐이다. 피레네 산 정상이나 알프스에서와 같은 광경을 보려면 그리스 최북단까지 가야 한다. 바로 올림포스 산이다. 그리스인은 신들이 이 산에 산다고 믿는다. 그리스에서 가장 큰 강들인 피니오스 강과 알리아크몬 강은 전장이 기껏 120~160㎞에 불과하다. 그 밖에는 냇물이나 급류 정도이다. 바다도 북쪽은 드세고 위험하긴 하지만, 그 밖의 지역은 거의 호수처럼 잔잔하다. 이런 까닭에 그리스에서는 바다가 거대하다는 생각이 좀처럼 들지 않는다. 이곳은 어디에서나 해안선이나 섬이 보인다. 바다를 보면서 불길하다는 느낌은 들지 않고, 사납다거나 파괴적으로 여겨지지도 않는다. 바닷물이 해안선을 덮치는 경우도 없고, 자갈이나 토사를 실어 나르는 조석현상도 없다. 바다는 찰랑거리며 빛이 나는데, 호메로스의 말을 인용하자면, "번쩍이고, 포도주 빛이고, 보라색"이다. 해안선의 다갈색 바위들은 마치 그림의 액자처럼 울퉁불퉁한 테두리 안에 반짝이는 바닷물을 가둔다. 때 묻지 않은 새로운 영혼이 바로 이러한 광경만 바라보면서 자라난다고 생각해 보라. 분명 영혼에는 이 같

은 풍경이 뚜렷하게 각인될 테고, 막연한 번민이나 과도한 몽상, '저승'에 대한 초자연적인 이야기 따위는 발을 붙이지 못할 것이다. 그리스인의 정신은 환경이 만들어 낸 바로 이 같은 틀 안에서 형성되고, 또 이후의 모든 것은 바로 이 틀에서 비롯하게 된다. 토양이며 기후조건에 수반되는 스무 가지 요인들은 바로 이 틀을 더욱 또렷하게 만드는 데 힘을 보탠다. 이 나라의 대지는 우리의 프로방스 지방에서보다 훨씬 더 뚜렷한 형태를 나타낸다. 그리스의 땅은, 사시사철 경작이 가능하고 초목에 덮여 있는 우리나라의 습기 많은 북쪽 지방들과는 달리, 지표면이 깔끔하지도 않고 윤곽이 흐릿하지도 않다. 대지의 뼈 내지는 지질학적 골격이랄 수 있는 보랏빛이 감도는 잿빛 대리석이 지표면 위로 불쑥 돌출해 있거나, 벌거벗은 경사면을 따라 길게 이어지거나, 하늘을 배경으로 솟구치거나, 뾰족한 봉우리나 벼슬로 계곡을 감싸고 있는 탓에, 살아서 꿈틀대는 듯한 균열과 꺼지거나 솟아오른 기암괴석과 어우러진 풍경은 안정적이고도 정확한 힘센 손이 방금 그려낸 듯하다. 대기의 질 또한 또렷하게 굴곡진 풍경에 일조한다. 특히 아티키의 공기는 무척이나 깨끗한 것으로 정평이 나있다. 수니온 곶을 돌아서면 저 멀리 아크로폴리스 신전에 서 있는 아테나 여신의 창 끝이 보인다. 히메토스 산은 아테네에서 8㎞ 떨어진 거리에 있는데, 이곳에 막 도착한 유럽인이라면 점심식사 전에 걸어서 그 산에 당도할 수 있으리란 생각이 들 것이다. 그리스에는 우리의 주변을 언제나 감도는 이 뿌연 수증기가 존재하지 않기 때문에, 먼 거리의 풍경도 선연하기만 하다. 원경이라고 해서 희미하고 아련하게 보이는 법은 없다. 원경은 고대 그리스 도자기의 인물들이 그러하듯, 배경 위로 또렷한 모습을 나타낸다. 마지막으로, 밝은 부분과 어두운 부분 사이에 극한적인 대비를 만들어 내고, 양감과 선의 대비를 선명하게 부각하는 기막힌 태양빛을 반드시 계산에 넣어야 한다. 이렇듯 그리스인은 정신에 각인된 자연의 모습대로 언제나 고정되고 또렷한 형태를 지향할 수

밖에 없는 것이다.

사실상 그리스는 이 나라가 누리는 영광에 비하면 작은 나라에 불과하다. 그나마 여러분은 이 나라가 여러 부분으로 나뉘어 있다는 사실을 알게 된다면, 더더욱 작은 나라로 여길 것이다. 우선, 산맥과 그 지맥들이 영토를 가르고, 또다시 둥근 지형에 갇힌 여러 지방으로 갈리기 때문이다. 바로 테살리아, 보이오티아, 아르골리코스, 메세니아, 라코니아와 무수히 많은 섬들이다. 문명 이전의 시대에는 바다로 항해하기가 힘들었기 때문에 산맥들은 자연스런 방어벽 역할을 했다. 이런 까닭에 그리스의 여러 민족은 다른 민족의 침입으로부터 자신들을 지킬 수 있었고, 따라서 제각기 작은 도시국가를 형성하여 살았다. 호메로스는 30개의 도시국가들을 열거하는데,[27] 이 숫자는 식민지들이 들어서기 시작하면서 수백에 달하게 된다. 현대인이 보기에, 그리스는 아주 작은 국가로 비친다. 아르골리코스의 면적은 길이가 36~40㎞, 너비가 16~20㎞였다. 라코니아도 거의 비슷한 면적을 가지고 있었다. 아카이아는 바다로 향한 경사면에 형성된 가느다란 띠 모양의 영토를 가지고 있었다. 아티키의 영토는 기껏 우리나라의 가장 작은 도의 절반밖에 되지 않는다. 코린트, 시키온, 메가라 등의 면적은 우리나라 도시의 교외 정도에 불과했다. 일반적으로, 그리고 특히 섬이나 식민지에서는, 국가라고 해봐야 해변 한 군데와 농가들이 옹기종기 모여 있는 마을 하나를 가진 도시에 불과했다. 아크로폴리스에 올라서면 이웃 나라의 아크로폴리스나 산 정상이 보인다. 이처럼 규모가 워낙 작기 때문에, 모든 것이 일목요연했다. 정신적으로 바라보는 그리스는 우리나라와는 달리 거대하거나 추상적이지 않고, 막연하지도 않다. 감각적으로 충분히 섭렵할 수 있을 만한 규모이다. 정신적으로 바라보는 그리스 또한 물리적인 그리스와 대동소이하다. 둘 모두 그리스 시민의

27) [원주] 〈오디세이아〉의 두 번째 노래. 전사들과 전선들을 열거하는 중에.

머릿속에서는 명확하게 구획된 범위 안에 자리 잡고 있다. 그리스인은
아테네나 코린트, 아르고스, 스파르타 등을 떠올릴 때마다, 자기가 사
는 곳의 계곡이나 도시와의 연장선상에서 그린다. 그리스인은 이런 도
시국가들의 영토가 어떻게 생겼는지 훤히 꿰고 있듯 그곳에 사는 모든
사람들에 대해서도 잘 알고 있고, 또 개개의 국가들의 자연여건은 물
론이고 통치력이 어디까지 미치는지 알고 있기에 사람들이 대충 어떤
사고방식을 가지고 있는지 충분히 짐작할 수 있다.

　이와 같은 관점에서, 그리스인의 종교관에 대해 살펴보도록 하자.
이들은, 세대나 민족, 혹은 제아무리 위대한 존재라 하더라도 한순간
에 불과하다고 간주하는 무한한 세계를 인정하지 않는다. 이들에게 영
원성이란 우리 인간 존재가 그저 두더지 집이나 모래 알갱이만 해 보
일 따름인 어마어마하게 큰 수십억 년의 두께로 여겨지지 않는다. 이
들은 인도인이나 이집트인, 셈족, 게르만족과는 달리, 영혼이 끊임없
이 윤회한다거나, 영원하고 고요한 무덤 속에서 영생의 수면을 취한다
거나, 우리의 존재가 형체도 없는 끝 모를 심연으로부터 스쳐 지나가
는 수증기처럼 피어오른다거나, 모든 자연의 힘을 좌지우지하고 하늘
과 땅을 온전히 거머쥔 전지전능하며 무서운 유일신이라거나, 아니면
자연에 깃들어 있거나 초월적이고 눈에 보이는 않는 영험하고 신비로
운 정령 따위에는 관심을 두지 않는다.[28] 그리스인의 사고방식은 매
우 명확하고, 작은 범위에 국한돼 있다. 이들은 범우주적인 것에는 관
심을 두지 않거나, 관심을 갖더라도 함몰되지 않는다. 이들은 우주적
인 것을 신으로 섬기지 않고, 더더욱 의인화하지도 않는다. 우주적인
것은 이들의 종교에서 멀찍이 물러나 있고, 모이라(Moira), 아이사
(Aisa), 에이마르메네(Eimarmene)가 개개인의 운명을 주관한다고 여
긴다. 우주적인 것은 이미 정해져 있다. 따라서 인간이건 신이건 간

28) [원주] 타키투스, 〈게르만족의 죽음에 대하여〉(De moribus Germanorum) ―
　　Deorum nominibus appelant secretum illud, quod sola reverentia vident.

에, 이미 정해져 있는 사건을 회피할 수는 없다. 사실상 우주적인 것 이란 추상적인 진리이다. 호메로스의 서사시에 등장하는 모이라이는 여신이지만, 어디까지나 허구가 만들어 낸 형상화일 따름이다. 우리 는 마치 투명한 물속을 들여다보듯, 시적 언어 너머로 어찌하지 못하 는 불가항력적인 자연의 얽힘을 엿볼 수 있다. 그리스인들이 운명이라 고 생각했던 것은 바로 오늘날 우리가 과학을 통해 밝혀내고 있는 자 연의 이치, 즉 오늘날의 관점에서 볼 때 자연법칙인 셈이다. 세상의 모든 것이 이미 결정돼 있다는 사고방식은 바로 오늘날의 과학이 취하 는 입장이자 고대 그리스인들이 생각했던 신적 세계인 것이다.

그리스인이 이 같은 사고방식을 발전시킨 것은 바로 자연에 직면한 인간이 느끼는 한계를 보다 명확하게 하기 위해서이다. 그리스인은 인 간의 운명을 관장하는 주체로서 네메시스[29]를 내세우고, 바로 네메시 스[30]가 모든 인간의 과도함을 벌한다고 믿는다. 과욕을 경계하고, 완 전한 번영을 두려워하며, 모든 형태의 도취에 탐닉하지 않고, 언제나 절제할 줄 알아야 한다는 것은 위대한 시대의 모든 시인과 사상가들이 인간에게 던지는 권고사항이다. 고대 그리스 시대만큼 인간의 본능이 명철하고 또 이성이 자발적으로 발휘되던 시대는 없었다. 그리스인들 은 의식이 깨어나는 첫 순간부터 세계관을 정립하려 애쓰고, 또 세계를 자신들의 정신에 비추어 구축해 냈다. 이것이 바로 질서, 즉 코스모스 (*Kosmos*) 이고, 조화이고, 그 자체로 존립하고 변화하는 자연의 아름답 고 정연한 배열이다. 나중에 가서 스토아학파는 코스모스를 훌륭한 법 이 지배하는 커다란 도시에 비유하게 된다. 이곳에는 어마어마하고 애 매모호한 신들이나, 전횡적이고 포악한 신들은 설 자리가 없다. 이 같

29) 네메시스(Nemesis) 는 그리스 신화에 등장하는 신으로, 인간의 오만과 부덕 을 벌하는 응보의 여신이다.

30) [원주] 투르니에(Tournier), 〈네메시스, 혹은 신들의 질투〉(*Némésis ou la Jalousie des dieux*).

은 세계관을 가지고 있던 건전하고 균형 잡힌 사람들에게 종교적인 초
월성이 통할 리 만무했다. 이들의 신은 이내 인간의 모습을 띠게 된다.
그리스의 신들은 우리 인간처럼 부모와 자식, 족보, 역사, 의복, 궁전
을 가졌고, 우리와 비슷한 육신을 가졌다. 신들은 고통을 느끼기도 하
고, 다치기도 한다. 제우스 신을 비롯한 주신(主神)들은 자기네들이
세상을 지배하기 시작하는 순간을 목격하고, 어쩌면 그 종말을 목격할
수 있게 되는지도 모른다.[31] 군대를 재현한 아킬레우스의 방패에는,
"황금으로 치장하고 황금 옷을 걸쳤으며, 또한 인간들은 작은 데 반해
신들인 만큼 아름답고 거대한 아레스 신과 아테나 여신의 지휘 아래,
군인들이 전진하고 있었다". 사실 그리스 신과 우리 인간은 전혀 다를
것이 없다. 〈오디세이아〉에서는 여러 차례 오디세우스나 텔레마코스가
우연히 체격이 크고 잘생긴 사람을 볼 때마다 신이 아닌가 하고 묻는
다. 이처럼 인간의 모습을 한 신들은 바로 이 신들을 만들어 낸 사람들
을 궁지에 몰아넣을 까닭이 없다. 호메로스는 신들을 자유자재로 다룬
다. 그는 오디세우스에게 알키노오스가 사는 궁전을 가르쳐 주거나 그
의 원반이 어디에 떨어졌는지 말해주는 따위처럼 하찮은 일에도 아테
나 여신을 등장시킨다. 이 신화작가는 마치 놀이를 하는 어린아이처럼
신들의 세계를 마구잡이로 헤집고 다닌다. 그럴 때 호메로스는 마음껏
즐거워하고 웃어 재긴다. 일례로, 아레스 신이 아프로디테 신과 정을
통하는 장면을 들켰을 때, 아폴론 신이 재미있어하며 헤르메스 신에게
아레스 신을 대신하고 싶으냐고 묻는 대목이 있다. "아, 천궁인 아폴론
이여, 나로 말할 것 같으면, 금발의 아프로디테를 껴안고 뒹굴 수만 있
다면, 저것보다 세 배는 더 질긴 그물에 갇히더라도 상관없다오." 아프
로디테 여신이 안키세스에게 몸을 바치는 내용을 담은 찬가나, 특히 무
엇보다도 헤르메스 신이 태어날 때부터 여느 그리스인처럼 꾀바르고,

31) [원주] 아이스킬로스, 〈쇠사슬에 묶인 프로메테우스〉(*Prométhée enchaîné*).

도둑질에도 능한 거짓말쟁이라는 사실을 시인이 마치 흥겨워하는 조각
가인 양 우아한 모습으로 그려내는 찬가를 읽어 보라. 아리스토파네스
는 그의 작품 〈개구리〉나 〈구름〉에서 헤라클레스와 바쿠스를 더욱 가
벼운 방식으로 그리게 된다. 이와 같은 신들의 모습은 폼페이의 저택들
을 장식하게 되고, 사모사타의 루키아노스[32]에 의해 한낱 조롱거리가
되며, 올림포스 산 또한 여흥의 장소나 아파트, 극장의 무대로 화하기
도 한다. 명쾌한 사고방식을 가진 그리스인은 신들을 인간의 눈높이로
형상화함으로써 이들에게서 무한성과 신비로움을 박탈하고, 신들에게
서 자신의 모습을 발견하며, 스스로 만들어 낸 신화를 즐긴다.

이제 이들의 실생활을 살펴보자. 여기서도 경배하는 마음을 찾아볼
수 없기는 마찬가지이다. 그리스인은 로마인과는 달리, 거국적인 일체
감이나 위대한 조국 따위에 헌신하려 하지 않는다. 그런 큰 규모는 생
각해 보지도 않았고, 볼 수도 없었기 때문이다. 그리스인은 도시국가
의 테두리를 넘지 못했던 것이다. 그리스의 식민지는 자치권을 행사한
다. 식민지들은 본국에서 파견한 신관(神官)을 받아들이고, 동류의식
을 품었다. 하지만 그것이 전부였다. 식민지들은 이를테면 자유분방한
처녀와도 같았고, 성인이 되면 그 누구의 간섭도 받지 않고 자립하여
살아가는 아테네의 젊은이와 같았다. 반면에 로마의 식민지들은 군대
의 전초기지였을 따름인데, 이를테면 이미 결혼했고, 설사 사법관이나
심지어 집정관일지라도, 마치 자기 어깨를 짚는 육중한 아버지의 손이
나 전횡적인 권력의 무게를 세 차례의 매각을 거치지 않는 한 결코 떨
치지 못하는 로마의 젊은이와 같았다. 자기 자신의 의지를 거두고, 보
지도 못한 머나먼 곳의 행정관들에게 복종하고, 국가적인 대의명분에
몸을 바치는 따위의 행동은 그리스인들이 나중에라도 결코 행하지 않
게 될 것이다. 이들은 자신들의 자리에 웅크린 채 서로를 질투한다. 다

[32] 사모사타의 루키아노스(Lucian of Samosata, 서기 125~180)는 시리아의
수사학자이자 그리스어로 집필했던 풍자작가였다.

리우스와 크세르크세스33)가 그리스를 침공했을 때, 이들은 공동으로
대항하는 데 어려움이 많았다. 시라쿠사는 지휘권을 주지 않는다는 이
유로 공동대응에 참여하지 않았다. 테베는 메디아인들34)에게 붙어 버
렸다. 알렉산드로스 대왕이 아시아를 정복하기 위해 강제적으로 그리
스의 모든 도시국가들을 하나로 통합하려 했을 때, 라코니아는 부름에
응하지 않았다. 그 어떤 도시국가도 그의 통제를 받으며 다른 도시국가
들과 연합하려 들지 않았다. 스파르타와 아테네, 테베도 차례로 시도
해 보았으나, 모두 허사였다. 이리하여 전쟁에 패하게 된 그리스인들
은 동족의 명령을 받기보다는 차라리 페르시아 쪽에 붙어 돈을 뜯어내
고 페르시아 황제를 섬기는 쪽을 택했다. 매 도시국가마다 분파들이 하
나씩 하나씩 쫓겨났고, 이들은 외세를 등에 업고 돌아와 잔인하게 복수
했다. 이처럼 분할된 그리스는, 반 야만상태에 머물러 있긴 하지만 규
율을 가진 민족들에 정복당하고, 도시국가들은 정복국가를 섬기는 조
건으로 간신히 독립을 유지할 수 있었다. 그리스인들이 가진 국가관은
너무나 협소한 것이어서, 거대한 외세에 맞서 싸우기에는 태부족이다.
국가로서의 그리스는 기발하고 완성도 높은 예술작품과도 같지만, 허
약하다. 그리스가 낳은 가장 위대한 철학자들인 플라톤과 아리스토텔
레스가 꿈꿨던 국가는 5천 내지 만 명의 자유민으로 이루어진 도시국
가였다. 아테네에는 2만 명의 자유민이 있었다. 철학자들은 인구가 5
천에서 만 명 사이를 넘어서면 천민의 떼거리로 전락할 따름이라고 생
각했다. 시조들의 뼈와 국가영웅들의 형상으로 시성된 사원들이 운집
한 아크로폴리스와 아고라, 극장, 체육관, 그리고 간소하고, 아름답
고, 용감하고, 자유로우며, "철학과 공공문제"에 골몰하면서, 농사를
짓고 온갖 직업활동에 매진하는 노예들로부터 섬김을 받는 수천 명의

33) 다리우스(기원전 549~485)와 크세르크세스(기원전 485~465)는 모두 페
르시아의 황제이다.
34) 메디아인은 옛 이란 민족이다.

자유민 … 이것이야말로 철학자들이 꿈꾸던 도시국가의 모습이다. 이
세상에 존재하는 여타의 모든 사회는 혼란스럽고 야만스러운 반면, 트
라키아나 또는 흑해, 이탈리아, 시칠리아 해안 위에 매일 세워지고 꽃
을 피울 이런 국가는 마치 한 점의 아름다운 예술작품과도 같을 테지
만, 반드시 규모가 작아야 하기 때문에, 행여 사람들 사이에 분란이라
도 벌어질라치면 한순간도 제대로 버티지 못하고 무너져 내릴 것이다.

이와 같은 단점들이 장점으로 작용하기도 한다. 그리스인의 종교관
에 진지성과 거대성이 결여돼 있고, 그리스의 정치체제가 기반이 허약
하고 지속성을 갖지 못한 반면, 이들은 거창한 종교나 강력한 국가체제
가 인간성에 미치는 악영향으로부터 자유로울 수 있었던 것이다. 어떤
문명이건 간에 인간이 지닌 자연적 역량들의 균형을 헝클어 놓게 마련
이다. 문명은 일부의 역량을 부각시키는 한편, 다른 한편으론 여타의
역량을 억누른다. 구체적으로, 문명은 미래를 위해 현재를, 신을 위해
인간을, 국가를 위해 개인을 희생시켰다. 문명은 인도의 고행자, 이집
트와 중국의 관리, 로마의 법률가와 집행관, 중세의 수도승, 주체, 피
지배층, 현대의 부르주아를 만들어 냈다. 인간은 이와 같은 문명의 영
향으로 위축상태와 고양상태를 반복한다. 인간은 거대한 기계장치의
톱니바퀴로 전락하고, 무한성 앞에 놓인 무의 상태로 내몰리게 되었
다. 하지만 그리스인은 제도에 굴복하지 않고, 오히려 그 제도를 자신
에게 복속시켰다. 그리스인은 제도를 목적이 아니라 수단으로 보았던
것이다. 그리고 그리스인은 스스로를 온전하고 조화롭게 발전시키기
위해 그 제도를 활용했다. 이들은 동시에 시인이자 철학자, 비평가,
행정관, 사제, 재판관, 시민, 운동선수일 수 있었고, 신체와 정신, 취
향을 단련하고, 자신에게 내재하는 스무 가지의 자질을 어느 것 하나
손상시키지 않으면서 담금질하고, 자동인형과는 다른 군인이고, 무대
에 서지는 않지만 무용가이자 성악가이고, 사서나 연구자가 아니면서
도 사상가이자 학자일 수 있고, 대표자에게 일임하지 않으면서도 공공

업무를 수행하고, 교리에 얽매이지 않으면서도 신들을 찬양하고, 전지전능한 초자연적인 폭정에 굴복하지 않고, 막연하고 드넓은 존재를 묵상하느라 사색에 빠져 있지도 않았다. 그리스인들은 지각 가능한 인간의 모습을 정확히 포착할 수 있었기에 그 밖의 모든 것을 생략할 수 있었고, 스스로에게 이렇게 말할 수 있었다. "이것이야말로 실제의 인간이고, 생각과 의지를 가진 살아서 움직이며 느낄 줄 아는 육체이다. 갓 태어난 어린아이의 울음소리에서부터 무덤 속의 침묵에 이를 때까지의 60~70년의 세월이야말로 실제의 삶이다. 그러니 우리의 신체를 가능한 한 민첩하고, 강하고, 건강하고, 아름답게 만들어야 하고, 생각과 의지를 모든 방면에서 한껏 펼쳐야 하고, 섬세한 감각과 기민한 사고, 생동감과 자신감이 넘치는 영혼이 창조하고 음미할 수 있는 모든 아름다움으로 우리의 삶을 장식해야 한다." 이들은 그 너머는 전혀 보지 않았다. 행여 그 '너머의 세상'이 존재한다면, 그것은 호메로스가 말한 킴메리인들의 왕국과도 같을 것이다. 바로 음산한 안개에 휩싸인 창백한 사자(死者)들의 나라로, 그곳에서는 박쥐를 닮은 넋 나간 유령들이 괴성을 지르며 떼 지어 다니면서, 구덩이에 빠진 가엾은 존재들의 붉은 피로 배를 채우고 몸을 덥히는 세계이다. 그리스인의 정신구조는 환한 햇빛이 비치고 테두리가 둘러진 좁은 면적 안에 그네들의 욕망과 노력을 가뒀으며, 또 우리는 그네들의 운동 경기장처럼 환하고 잘 구획된 바로 이 원형경기장에서 이들이 활동하는 것을 지켜보아야만 한다.

4

그러기 위해, 우리는 마지막으로 그리스란 나라를 다시금 살펴보고, 총체적인 모습을 이끌어 내야 한다. 이 아름다운 나라에서 사람들은 쾌락을 즐기고, 인생을 축제인 양 생각한다. 하지만 오늘날의 그리스는 해골만 남았다. 그리스 땅은 우리의 프로방스 지방처럼, 아니 그

이상으로 헐벗고, 할퀴어지고, 껍질이 벗겨진 듯한 형상이었다. 토질은 허벅허벅하고, 거의 경작지를 찾아볼 수 없었다. 듬성듬성 메마른 풀만 보일 뿐, 맨살을 드러낸 뾰족한 바위들이 영토의 4분의 3을 차지할 정도로 황량한 땅이었다. 여러분이 그리스 영토가 어떻게 생겼는지 상상해 보려면, 툴롱에서 이에르[35]까지, 나폴리에서 아말피 해안에 이르기까지, 때 묻지 않은 천연의 지중해 연안을 떠올려 보면 된다. 다만 그리스의 하늘은 훨씬 더 푸르고, 공기가 더욱 청명하며, 산들이 보다 뚜렷하고 조화롭다. 이 나라는 겨울이 거의 없다시피 하다. 계곡의 함몰한 땅이나 경사면에서 자라는 코르크 떡갈나무와 올리브 나무, 오렌지 나무, 레몬 나무들은 언제나 여름 풍경을 만들어 낸다. 이 나무들은 바다로까지 이어진다. 2월 중에도 어떤 곳에서는 나무에서 떨어진 오렌지들이 바닷물 위에서 출렁이기도 한다. 안개도 거의 없고, 비도 거의 내리지 않는다. 대기는 온화하다. 햇볕도 좋고 따듯하다. 이런 기후조건 속에서 사는 사람들은 우리나라의 북쪽 지방에 사는 사람들과는 달리, 열악한 환경을 극복하기 위해 온갖 복잡한 방도를 동원하고, 가스나 난로를 필요로 하고, 이중, 삼중, 사중으로 의복을 걸치고, 부지런히 관리하지 않으면 질퍽대는 얼어붙은 진창에서 허우적거릴 수밖에 없는 탓에 포도를 깔고, 청소부들을 써야 하는 불편함을 겪지 않아도 된다. 게다가 그리스인들은 공연장이나 오페라를 따로 마련할 필요도 없다. 그저 주변만 쳐다보면, 그것으로 족할 테니 말이다. 자연은 그 어떤 예술보다 아름다운 풍광을 제공한다. 나는 1월에 이에르에서 섬 위로 해가 뜨는 광경을 지켜본 적이 있다. 햇빛이 점차로 강해지면서 주변을 채워 나갔다. 그러더니 태양은 일순간 바위 정상에서 불꽃을 토해냈다. 크리스털 같은 창공이 드넓은 수표면과 찰랑이는 물결, 그리고 온통 시퍼런 바닷물 위에서 궁륭을 넓히면서 황금

35) 툴롱(Toulon)과 이에르(Hyères)는 모두 지중해에 접한 프랑스 남부의 해안 도시들이다.

빛 햇살을 길게 쏟아냈다. 저녁이면 먼 산들은 접시꽃이며 라일락, 장미 차 빛깔로 물들었다. 여름이면 태양이 대기와 바다로 쏟아 붓는 빛이 어찌나 찬란하던지, 고양된 우리의 감각과 상상력은 승리와 영광을 구가하듯 한껏 흥분된다. 이때면 바다가 온통 불꽃을 뿜어낸다. 바닷물은 백색의 때 묻지 않은 드넓은 하늘 아래 터키옥과 자수정, 사파이어, 청금석 등의 보석과도 같은 색조를 띤다. 그리스의 바닷가를 생각할 때는 하늘 곳곳에 대리석 물병과 수반이 펼쳐지는 가운데 바로 이처럼 넘쳐나는 광채를 함께 떠올려야 한다.

　이런 자연환경에서 살았던 그리스인들이 오늘날에도 나폴리 사람들을 비롯하여 지중해 연안의 남방 사람들에게서 흔히 마주칠 수 있는 바로 그 쾌활하고 정열적인 성격과 다정다감한 낙천성을 지녔다는 것은 전혀 놀랄 일이 못 된다.[36] 인간은 우선 자연이 각인해 놓은 움직임을

36) [원주] "이 종족들은 활달하고, 침착하고, 경쾌하다. 병든 사람도 결코 침울해하지 않는다. 그저 찾아오는 죽음을 맞이하면 될 따름이라고 여긴다. 주변에는 온통 웃음뿐이다. 바로 이 점이야말로 호메로스와 플라톤의 시구들이 보여주는 숭고한 쾌활성의 비밀이다. 〈파이돈〉이 들려주듯, 소크라테스는 죽음을 맞이하면서 거의 슬퍼하지 않았다. 삶은 그저 꽃을 피우고, 결실을 맺는 일일 따름이다. 그 이상 또 무엇이 있단 말인가? 흔히 말하듯, 죽음의 문제에 골몰하는 태도야말로 기독교를 비롯한 현대종교가 나타내는 가장 큰 특징이라고 한다면, 그리스 종족은 가장 비종교적이다. 이 종족은 삶을 바라볼 때 초자연성이나 내세와 연관 짓지 않고, 가벼이 생각하기 때문이다. 이처럼 그리스인이 죽음을 단순하게 생각하는 것은 상당 부분 기후와 청명한 대기, 또 그런 환경에서 숨 쉬는 엄청난 기쁨에 기인하기도 하지만, 그 이상으로 대단히 이상주의적인 그리스 종족 특유의 본능에서 기인한다. 대수롭지 않은 대상, 나무 한 그루, 꽃 한 송이, 도마뱀 한 마리, 거북이 한 마리조차 그리스 시인들이 노래했던 무수한 윤회의 기억을 불러온다. 물 한 줄기, 바위의 작은 웅덩이에도 요정들이 깃들어 있다고 말한다. 둘레의 돌 위에 찻잔을 올려놓은 우물, 또는 포로스를 언급할 때도 나비들이나 들락거릴 정도로 좁다고 하지만, 실제로는 대형 선박도 드나들 수 있는 해협. 그림자가 바다까지 드리우는 오렌지 나무와 편백나무들, 바위들 가운데

반복한다. 왜냐하면 자연이 인간에게 영구히 새겨 넣는 자질이나 성향
은 바로 자연이 그러한 자질이나 성향을 매일 충족시키기 때문이다. 아
리스토파네스의 몇몇 시를 읽어 보면, 여러분은 이와 같이 솔직하고,
경쾌하고, 번뜩이는 감수성을 느낄 수 있게 될 것이다. 예를 들면, 아

형성된 작은 소나무 숲 따위가 그리스에서는 대단한 아름다움을 안겨 준다
고 말해진다. 한밤중에 정원을 거닐고, 매미 울음소리를 듣고, 달밤에 앉아
서 플루트를 불고, 산에 약수를 마시러 가고, 작은 빵과 물고기 한 마리를
지참한 채 연방 노래를 부르며 포도주를 항아리째 마시기. 가족 축제일에
문 위에 화관 걸기. 꽃 장식 모자를 쓰고 외출하기. 휴일이면 밀추화(密錐
花) 잎을 엮은 지팡이를 짚고, 며칠 동안 춤만 추고, 길들인 염소들과 장난
치는 것이야말로 멋진 나라에 살면서, 그 자체의 삶을 즐기고, 신들이 내려
준 재능을 발휘하며 사는, 가난하고, 근검절약하고, 영원한 젊음을 구가하
는 그리스인들의 쾌락의 장면들이다. 테오크리토스(Theokritos, 기원전
315경~250경, 고대 그리스의 목가시인이다 - 옮긴이) 풍의 목가시가 노래하
는 바는 그리스에서는 사실이었다. 여타의 문학이 저급하고 인위적인 데 반
해, 그리스인들은 이런 종류의 섬세하고 정감 어린 짧은 시를 언제나 좋아
했다. 문학이 삶을 비추는 거울이라 한다면, 이러한 면모야말로 그네들의
문학이 드러내는 가장 커다란 특징 중 하나이다. 흔쾌한 마음가짐, 삶의 기
쁨은 그리스의 전형적인 자질들이다. 그리스인의 '즐거운 삶'(indulgere
genio)이란 영국인의 육중한 탐닉이나 프랑스인의 노골적인 회회낙락이 아
니다. 그리스인은 자연이 선하다고 생각하고, 또 그래서 순응할 따름이다.
사실상 자연은 그리스인에게 우아함과 강직성, 덕목을 가르치는 스승이다.
그리스인은 자연이 우리를 나쁜 행실로 이끈다고 여기는 따위의 음란한 생
각은 도저히 하지 못한다. 젊은 그리스 농촌 아가씨는 꾸며도 더할 나위 없
이 수수하게 꾸미는데, 그 모습은 이방인들의 허영 어린 허세나 졸부근성을
떨치지 못한 부르주아 여성의 역겨운 치장과는 차원이 다르다. 스스로를 진
정한 아름다움의 적자로 느끼는, 순진한 젊은이다운 순수하고 섬세한 감정
이 배어나오기 때문이다"(에르네스트 르낭, 《성 바오로》, p. 202.). 오랫동
안 그리스를 여행했던 나의 친구 하나가 들려준 바에 의하면, 그리스의 마
부나 관광 가이드들은 아름다운 꽃을 꺾으면, 그 꽃을 하루 종일 손에 들고
다니다가 저녁이 되어 잠자리에 들기 전에 살며시 놔주었다가, 그 이튿날
아침에 또다시 꽃을 집어 들고 음미한다고 한다.

테네의 농부들이 또다시 돌아온 평화를 맞이하는 시를 읽어 보자.

"투구를 벗어던지고, 대신 치즈와 양파를 내놓는 기쁨이란! 내가 사랑하는 것은 싸움이 아니라, 친구며 동료들과 어울려 술 마시고, 여름에 잘라 놓은 마른 가지들이 불 속에서 탁탁거리며 타는 것을 구경하고, 이집트 콩을 석탄에 굽고, 밤을 굽고, 내 안사람이 목욕하는 동안 싱싱한 트라타를 애무하는 것이라네. 세상에서 제일 기쁜 일이란 파종을 끝내고, 그러고 나면 신께서 비를 뿌려주시고, 이웃과 이야기를 나누는 것이라네. 코마르키데스여, 이제 우리는 뭘 해야 하지? 제우스 신께서 농토에 비를 내려 주시는 동안, 나는 그저 술이나 마셨으면 하는데. 아낙네는 가서 콩 세 가지를 말리고, 무화과에서 골라낸 효소를 섞게나. 오늘은 흙이 너무 젖어 있어 포도밭에 가서 순을 따기도 그렇고, 땅을 고를 수도 없겠네. 콜로스트르의 거처에는 아직도 토끼고기 네 쪽이 남아 있지. 애들아, 세 조각은 너희들 먹고, 나머지 한 조각은 이 아비에게 주려무나. 아이키나데스에게 가서 미르트와 과일을 달라고 하거라. 그리고 신께서 우리를 위해 농작물이 자라게 해주시는 동안, 길에 나가서 카리타데스한테 우리와 함께 술 마시러 오라고 큰 목소리로 불러오너라. … 오 존경스럽고 고귀한 여신이여, 평화여, 모든 사람들의 마음과 결혼을 주관하는 우두머리시여, 저희가 바치는 제물을 받으소서. … 우리의 시장에 잘생긴 마늘 대가리며 철 이른 오이며, 감자며, 석류처럼 좋은 것들이 넘쳐나게 하소서. 시장에 보이오티아인들이 거위와 오리, 비둘기, 종달새를 잔뜩 가지고 올 수 있게 하소서. 또 코파이스 호수에서 잡은 장어 바구니들이 넘치고, 서로 장어를 사려고 우리가 모리코스와 텔레아스, 그리고 수많은 미식가들과 다툴 수 있게 하소서. … 디코에오폴리스여, 어서 서둘러 잔치에 가게나. 디오니소스의 사제가 자네를 초대한다네. 서두르게, 모두들 자네를 기다린다네. 식탁과 침대, 쿠션, 왕관, 향수, 맛난 디저트에 이르기까지, 모든 것이 준비돼 있다네. 귀부인들이 이미 도착했고, 과자와 케이크, 아리따운 무용수, 기막힌 모든 것들도 도착했다네."

여기서 인용을 마쳐야겠다. 뒤이어지는 장면들이 너무나 생생하기 때문이다. 고대의 관능, 특히 남쪽지방의 관능은 아주 노골적이고 구체적이다.

이 같은 사고방식을 가진 사람이라면 으레 삶을 쾌락의 일부로 여기게 마련이다. 제아무리 심각한 사상이나 제도도 그리스인의 손에 들어가게 되면 우스운 것이 되어 버린다. 그리스 신들은 "죽지 않는 행복한 신들이다". 신들이 사는 올림포스 산은 "바람이 전혀 불지 않고, 비에 젖지도 않으며, 눈도 근접할 수 없는 가운데, 구름 한 점 섞이지 않은 정기(精氣)가 일고, 흰 빛이 활발하게 움직인다". 신들은 눈부신 궁전의 황금 권좌에 앉아, 뮤즈들이 "아름다운 목소리로 노래를 부르는 동안", 넥타르[신주(神酒)]를 마시고 암브로시아를 먹는다. 눈부신 빛 속에서 영원토록 펼쳐지는 연회, 이것이야말로 그리스인들이 생각하는 천상의 모습이다. 요컨대 이들이 생각하는 최상의 삶이란 신들의 삶에 요약돼 있다고 볼 수 있다. 호메로스는 행복한 인간이란 "젊은 시절을 한껏 즐기다가 죽음을 맞이하는 것"이라고 생각했다. 종교의식 또한 신들이 마음껏 먹고 마실 수 있는 고기와 포도주가 있어서 좋을 따름인 즐거운 연회와 동의어이다. 이들에게 연회 중에서 가장 점잖은 연회는 바로 오페라이다. 비극과 희극, 합창이 곁들여지는 무용, 체조 등은 예배의식의 일환이었다. 이들은 신을 기리기 위해 괴로워하고, 단식하고, 몸을 떨면서 기도하고, 잘못을 뉘우치며 절을 해야 한다고 생각하지 않는다. 대신 이들은 신들의 기쁨에 동참하고, 신들에게 가장 아름다운 나신들을 보여주고, 신들을 위해 치장하고, 신의 경지에까지 이르려 노력하고, 훌륭한 예술과 시의 힘을 빌려 잠시나마 필멸(必滅)의 운명을 벗어나려 한다. 그리스인에게 "열광"이란 바로 신앙심을 말하는 것으로, 이들은 비극을 통해 숭고하고 엄숙한 감정을 통렬하게 맛보고 나서 광포한 웃음과 외설적인 관능으로 추스르고자 한다. 여러분은 아리스토파네스의 〈리시스트라타〉나 〈테스모

포리아 축제의 여인들〉을 읽어 보면, 이들의 동물적인 삶이 얼마나 광
포한 것이고, 디오니소스 축제가 얼마나 열광적이며, 극장에서 코르
다스 춤을 추고, 코린트에서는 천 명의 여인이 아프로디테 여신의 신
전을 돌보고, 종교의 이름으로 온갖 종류의 행태가 자행되고, 왁자지
껄한 장터나 카니발 같은 분위기가 어떻게 연출되었는지 이해할 수 있
을 것이다.

　그리스인의 사회생활도 종교생활 못지않게 심각함과는 거리가 멀었
다. 로마인들은 뭔가를 얻기 위해 정복한다. 로마인은 정복당한 사람
들을 마치 소작농처럼 다루고, 행정관이자 사업가의 시각에서 체계적
이고도 영구적으로 지배한다. 반면에 그리스인은 배를 타고 항해하고,
육지에 내리고, 싸움을 벌이는데, 특별한 계획 없이, 기분 내키는 대
로, 때론 필요에 의해서거나 모험심 때문에, 혹은 최고의 그리스인이
되고 싶은 명예욕 때문에 영토를 차지하지만, 뭔가를 이루려는 생각은
하지 않는다. 그리스인들은 동맹국의 돈으로 자신들의 도시를 치장하
고, 예술가들에게 신전과 극장, 동상, 장식, 행렬 등의 책임을 지우
고, 공공자금으로 매일 놀며 즐긴다. 아리스토파네스는 정치가와 사
법관들에 대한 풍자로 그리스인들을 즐겁게 해주었다. 어느 날 그는
극장에 무료입장을 했다. 디오니소스제가 끝나고 나서, 사람들은 동
맹국에서 준 기부금에서 남은 돈을 그에게 주었다. 곧이어 그는 재판
소에서 판결을 하고 공공집회에 참석하는 대가로 또다시 돈을 받았다.
모든 사람이 그를 칭송했다. 그는 부자들의 후원으로 합창대와 배우들
을 조직하고, 훌륭한 공연을 벌였다. 그는 가난했지만, 기사들 못지않
게 호사스런 목욕탕과 체육관을 국고에서 충당하여 사용할 수 있었
다.[37] 나중에 그는 조금도 고생을 하고 싶지 않아 했고, 용병을 사서
대신 전쟁에 나가도록 했다. 그는 정치에 관심을 갖기는 했지만, 그저

37) [원주] 크세노폰, 〈아테네 공화국〉.

한담에 그칠 따름이었다. 그는 사람들이 연설하고, 토론하고, 공격하고, 열변을 토할 때, 그저 닭싸움을 지켜보듯 얌전히 들으며 즐길 따름이었다. 그러면서 그는 개개의 연사들이 지닌 재능을 평가하고, 멋진 대목에는 찬사를 보냈다. 그의 가장 큰 관심사는 멋들어진 잔치였다. 심지어 그는 쓰도록 되어 있는 돈을 전쟁에 쏟아 붓자고 제안하는 사람은 사형에 처해야 한다고 말하기까지 했다. 그를 추종하는 장군들이 좋은 예였다. 데모스테네스는 이렇게 말했다. "오직 장군 한 명만 전쟁에 나가고, 나머지 장군들은 모두 전쟁으로 희생된 사람들을 기리기 위해 당신이 여는 축제에 참가할 것이오." 바다에 전선을 띄워야 하는 상황이 발생하면, 사람들은 도무지 꼼짝 않거나 뒤늦게 나설 따름이었다. 반면, 대규모 행렬이나 축제가 있을 때는 모든 준비가 정시 정각에 한 치의 착오도 없이 철저하게 이루어졌다. 이렇듯 그리스란 나라는 원색적인 관능에 젖어들면서 여흥을 즐기는 사람들에게 시적인 쾌락을 제공하는 유흥장으로 서서히 굳어져 갔다.

마찬가지로, 철학이나 학문도 이미 흐드러지게 핀 꽃만 꺾고자 했다. 자신이 가진 모든 재능을 하나의 문제를 해결하는 데 모두 쏟아 붓고, 10년 동안이나 처참한 생활을 버텨 내고, 끝없이 실험을 반복하고 검증하며, 거대한 건축물에 쓰일 두세 점의 석재를 다듬느라 평생을 바치면서도 정작 준공된 모습은 보지도 못한 채 미래의 세대를 위해 봉사할 따름인 현대 학자들의 희생정신은 이들에게서 찾아볼 수 없다. 그리스에서 철학은 대화일 따름이다. 철학은 김나지움이나 성문 밑에서, 또는 플라타너스 가로수 길에서 태어난다. 스승이 말하며 걸으면, 제자들이 뒤따른다. 모든 이들이 대번에 거창한 결론에 다다른다. 공통된 의견을 갖는다는 것에 기쁨을 느낀다. 이들은 의견일치를 즐기고, 탄탄한 도출과정에는 좀처럼 신경을 쓰지 않는다. 이들이 증명이라고 제시하는 것은 대부분 진리의 근사치일 따름이다. 요컨대 그리스 철학자들은 정상에서 배회하고, 세 걸음만 걷고, 세상을 한눈으

로 섭렵하려 드는 사변적인 사람들이다. 이들의 철학체계란 것도 일종
의 숭고한 오페라, 즉 이해력을 가졌고 호기심 많은 사람들이 만들어
낸 오페라인 셈이다. 그리스 비극도 그렇지만, 탈레스에서부터 프로
클로스에 이르기까지 철학은 30~40개의 주제를 중심으로 펼쳐지면
서, 이들 주제를 무한히 변주하고, 증폭하고, 혼합한다. 마치 신화적
상상력이 전설과 신들을 다루듯, 이들의 철학적 상상력은 사상과 가정
들을 다뤘다.

　이제 우리가 관심을 이들의 작품에서 방법론 쪽으로 옮긴다 해도 달
라지는 것은 없다. 이들은 철학자이자 소피스트들이다. 이들은 섬세
한 분별별과 세련되고 장황한 분석, 결론을 이끌어 내기 힘든 궤변 따
위를 좋아하고 즐긴다. 이들은 변증법이나 억설, 역설 등에 탐닉한
다.38) 이들은 진지해야 할 때도 그렇질 못하다. 이들이 어떤 문제에
몰두할 때도, 그것은 확고부동한 결론에 이르기 위해서가 아니다. 이
들은 다른 모든 것을 제쳐 놓거나 망각한 채 오로지 진리만을 탐구하
지는 않는다. 이들이 추구하는 진리는 이를테면 사냥꾼이 뒤를 쫓다
보니 잡기도 하는 사냥감과도 같다. 이들이 추론하는 것을 유심히 살
펴보면, 이들은 사냥감보다는 사냥하는 행위, 다시 말해 온갖 재주와
꾀를 동원하여 뒤쫓고, 사냥꾼으로서의 상상력을 마음껏 발휘하며 활
기차게 누비고 승리를 구가하는 사냥 그 자체를 즐긴다는 사실을 보게
된다. 어느 이집트 사제는 솔론39)에게 이렇게 말한 바 있다. "그리스

38) [원주] 플라톤과 아리스토텔레스의 논증술, 특히 이들이 〈파이돈〉에서 영혼
　의 불멸성을 증명하는 방식을 보라. 그리스 철학에서는 언제나 철학자의 재
　능이 작품을 능가한다. 아리스토텔레스는 호메로스를 둘러싼 문제들에 관한
　논고를 집필한 바 있는데, 이를테면 수사학자들이 아프로디테 여신이 디오
　메데스한테 부상을 입었는데, 상처 부위가 오른팔인지, 혹은 왼팔인지를 따
　지는 식이다.
39) 솔론(Solon, 기원전 638~558)은 고대 그리스의 정치인이자, 법률가, 서정
　시인이다.

인들! 그리스인들이라니! 당신네는 어린아이에 불과하오!" 사실상 그리스 철학자들은 삶, 심각한 삶의 모든 국면, 종교와 신, 국가정치, 철학과 진리를 가지고 논 셈이다.

5

바로 이 때문에 그리스인들은 세상에서 가장 위대한 예술가였던 것이다. 이들은, 어린아이가 오로지 자기 안에서 갑자기 일깨워지는 억누를 길 없는 역량을 발휘하고픈 욕망에서 짧은 시를 끊임없이 되는 대로 되뇌듯, 매력적인 정신의 자유와 넘쳐나는 창의적인 경쾌함, 상상력의 우아한 도취를 나타냈다. 우리가 이들의 성격에서 분간해 낸 세 가지 특징은 바로 예술가의 영혼과 지적 역량을 이루는 것들이기도 하다. 이들은 탁월한 지각력과 미세한 관계를 포착해 내는 능력, 뉘앙스에 대한 감각 등에 힘입어, 형태와 소리, 색채, 사건들의 총체를 구축해 내는데, 요컨대 이러한 요소와 부분들의 총체는 내밀한 연관관계에 의해 서로 떼려야 뗄 수 없는 긴밀성을 유지하는 까닭에, 함께 어우러짐으로써 생동감이 넘치고, 비록 상상의 세계에서 펼쳐지지만 현실세계의 심오한 조화를 뛰어넘는 것이다. 그리스인은 명확한 것을 추구하고자 하는 욕구, 절도, 막연하고 추상적인 것에 대한 혐오, 괴기스럽거나 거대한 것에 대한 경멸, 분명하고 정확한 것에 대한 기호 등의 특징을 가지고 있기 때문에, 상상력과 감각이 쉽게 접근할 수 있는 형태를 중시하고, 모든 시대, 모든 사람들이 이해할 수 있고, 인간에 의해 만들어졌지만 영원토록 살아남을 수 있는 작품을 만들어 낸다. 그리스인은 현세를 사랑하고 숭배하며, 인간의 힘을 신뢰하고, 평정심과 경쾌함을 지향하고자 하는 욕구로 인해, 신체적 결함이나 정신병을 재현하기를 거부하고, 대신 건강한 영혼과 완벽한 신체를 선호하

고, 주체의 완전한 아름다움에 의해 획득된 아름다움을 재현하길 원한
다. 이런 점이야말로 그리스 예술의 가장 두드러진 특징이다. 우리가
그리스 문학을 동양의 문학이나 중세, 혹은 현대의 문학과 비교해 볼
때, 예컨대 호메로스의 서사시를 《신곡》이나 《파우스트》, 혹은 인도
의 서사시나 산문을 비롯하여 모든 시대, 모든 나라의 산문과 비교해
볼 때, 이런 점을 쉽게 간파할 수 있다. 그 어떤 문학도 그리스 문학
과 비교해 보면, 과장되고, 무겁고, 부정확하고, 꾸민 태가 느껴진다.
그 어떤 문학도 그리스 시나 웅변술의 짜임새와 비교해 보면, 그리스
식을 도입하지 않는 이상 제대로 균형 잡혀 있지도 못하고 덕지덕지
누벼놓은 듯 보인다.

　나는 아쉽지만 물리적 제약 탓에, 여러분에게 소개하고 싶은 수백
가지 중에서 하나의 예만 들어 보기로 하겠다. 쉽게 볼 수 있을 뿐만
아니라, 우리가 도시에 진입할 때 곧바로 눈에 띄는 예를 들어 보고자
하는데, 바로 신전이다. 대개 그리스의 신전은 아크로폴리스라 불리
는 언덕이나 시라쿠사에서처럼 바위로 된 기반 위에, 아니면 아테네에
서처럼 첫 피난처이자 도시의 출발점이기도 했던 작은 산 위에 들어서
곤 한다. 신전은 어느 평야에서나 보이고, 이웃나라의 언덕에서도 바
라다보인다. 바다를 항해하는 배들도 항구에 접어들면서 신전을 보며
경배를 드린다. 신전은 청명한 대기를 배경으로 온전히 자태를 드러낸
다.[40] 그리스 신전은, 주변의 집들과 다닥다닥 붙어 있어서 가려져
있고, 절반은 보이지 않으며, 건물 일부와 정상부를 제외하면 볼 수도
없는 중세의 성당들과는 전혀 다르다. 그리스 신전은 기단과 측면을
비롯한 건조물의 전체 모습과 그 비례 또한 한눈에 들어온다. 따라서
우리는 신전의 일부만 보고 전체를 짐작해야 할 필요를 느끼지 못한
다. 그리스 신전은 바로 인간의 감각에 부합하는 장소에 서 있는 것이

40)　[원주] 메무아르(Mémoires), 테타즈(Tetaz), 파카르(Paccard), 가르니에
　　(Garnier) 등이 참여했던 복원공사를 보라.

다. 또한 그리스인들은 신전이 뚜렷하게 인식되도록 하기 위해 중간
크기나 작은 크기로 만들었다. 그리스 신전 중에서 마들렌 성당41)에
상응하는 규모를 가진 신전은 두셋에 불과하다. 인도와 바빌론, 이집
트의 거대 건조물들이나, 겹겹이 세워진 궁전, 또는 혼을 빼놓을 만한
대로와 환형 구조물, 홀 등으로 뒤엉킨 거대한 미로와는 전혀 상관없
다. 혹은, 비록 높은 곳에 지어지긴 했지만 한눈에 들어오지도 않고,
측면이 가려졌다거나, 전체적인 모습을 도면으로나 확인할 수 있고,
어마어마하게 큰 실내 홀에 도시 거주민 모두를 수용할 수 있을 만큼
거대한 성당들과도 달랐다. 그리스 신전은 집회의 장소가 아니라, 특
정한 신이 거주하고, 신의 조각상을 모신 신성한 보관소이고, 대리석
의 성체 현시대에 하나의 신상만을 모신 곳이다. 신전으로부터 백여
걸음 떨어진 주변지역에서 보면 신전의 향배와 중심선들을 파악할 수
있다. 신전의 중심선들은 아주 단순한 까닭에, 전체적인 모습이 한눈
에 들어온다. 신전은 복잡하고 기이하다거나 부자연스런 면모는 전혀
찾아볼 수 없다. 신전은 그저 줄지은 기둥들에 둘러싸인 사각형 형태
이다. 서너 개의 초보적인 기하학적 형태가 전부이지만, 동일 형태들
이 반복되고 서로 대립하게 함으로써 대칭구조가 두드러진다. 합각의
꼭대기 장식과 주간(主幹)의 세로홈, 기둥머리의 머리판 등을 비롯한
모든 액세서리와 세부들도 각 부분들의 고유한 특성을 보다 드높이고,
다채로운 색채도 이런 면모를 더욱 심화한다.

　여러분은 이와 같은 여러 특성들에서 형태를 구획하고 명확히 하고
자 하는 그리스인의 심사숙고를 엿보았을 것이다. 이제 우리는 또 다
른 면면을 살펴봄으로써, 그리스인이 얼마나 탁월한 지각력을 가지고
있었는지 실감할 수 있게 될 것이다. 신전을 구성하는 모든 형태와 규
격들은 생체의 구성기관들처럼 서로 간에 긴밀한 관계를 유지하고 있

41) 프랑스 파리 중심부에 있는 성당으로, 나폴레옹이 그리스 원정에서 돌아온
　　후 파르테논 신전을 모방하여 짓도록 했다.

다. 그리스인은 바로 이러한 관계를 알아낸 민족이다. 이들은 건축의
기초단위를 확정했는데, 구체적으로 기둥의 지름에 의거하여 기둥의
높이를 정하고, 그런 다음 기둥의 양식과 하단부, 기둥머리를 정하고,
그런 다음 기둥들 간의 거리와 건축물의 전체적인 조화를 정했다. 이
들은 수학적 형태에 따른 고지식한 엄정성을 의도적으로 바꾸고, 그때
까지 알려지지 않았던 새로운 방식으로 바라보는 시각에 따르려 했다.
즉, 이들은 파르테논 신전을 건축하면서, 기둥 높이의 3분의 2 되는
지점에서 기둥을 부풀리고,42) 모든 수평선을 둥글게 돌출하게 하는
동시에 모든 수직선을 중앙 쪽으로 기울어지게 했다. 이렇게 함으로
써, 이들은 도식적인 대칭의 제약으로부터 벗어날 수 있었던 것이다.
또한 이들은 프로필라이온43)의 두 측면을 서로 같지 않게 건조하고,
에렉테이온의 두 성전의 측면 높이를 다르게 했다. 이들은 건축의 기
하학에 우아함과 다양성, 예기치 못한 효과, 포착하기 힘든 삶의 유연
성을 부여하기 위해 평면과 각도를 교차시키고, 다채롭게 만들고, 굴
절시키고, 전체적인 양감을 손상시키지 않으면서 대단히 우아한 그림
과 조각으로 표면을 수놓는다. 이 모든 점에서, 그리스인들은 기호의
독창성과 정확성에서 발군의 역량을 발휘한다. 우리 현대인이 도저히
따라잡을 수 없는 경지이다. 우리가 겨우 이들의 절반만 따라가기에도
힘이 부치고, 이들의 독창성이 얼마나 완벽한 것인지 점차로 알아갈
따름이다. 우리는 폼페이 발굴을 계기로, 이들이 그린 벽화들이 얼마
나 생동감 넘치고 매력적인지 비로소 실감할 수 있었다. 최근 어느 영
국인 건축가는 그리스의 가장 아름다운 신전들이 미세하게 수평선을
부풀리고 수직선을 중앙으로 수렴토록 함으로써 극단적인 아름다움을
획득할 수 있게 되었다는 사실을 밝혀냈다. 그리스인들이 타고난 재능

42) [원주] 기둥 부풀리기(*entasis*).
43) 프로필라이온은 아테네의 아크로폴리스로 진입하는 입구의 건조물이다.

을 갈고닦은 전문 음악인이라고 한다면, 우리는 그저 음악이나 듣고 즐기는 평범한 감상자에 불과하다. 이들은 연주솜씨가 빼어나고, 순수한 음과 입체적인 화음, 의도의 섬세성, 뛰어난 표현력을 가지고 있는 반면, 우리는 재능도 없을뿐더러 연습도 부족하여 서툴고 거칠 따름이다. 우리는 이들에 대해 전체적인 인상만을 품게 되는데, 이것은 바로 그리스 민족의 정령(精靈)과도 부합하는, 행복하고 원기 왕성한 축제의 인상이다. 그리스 건축은 건강하고, 잘 버텨 나간다. 그리스 건축은 고딕 성당과는 달리, 건물 발치에 일단의 석수들이 상주하면서 끊임없이 허물어 내리는 부분들을 보수해야 할 필요가 없다. 그리스 건축은, 여러 부분들로 나뉘어 복잡한 방식으로 제작된 종탑을 떠받치고, 기기묘묘한 레이스 무늬와 파손되기 쉬운 돌 선세공(線細工)을 벽에 부착하기 위해 어마어마한 철물구조를 동원할 필요도 없었다. 그리스 건축은 과민한 상상력의 소산이 아니라, 명쾌한 이성이 만들어 낸 산물이다. 그리스 건축은 외부의 도움 없이 그 자체로 지속될 수 있도록 세워졌다. 그리스의 신전들은 폭력적이고 광기 어린 인간들이 파괴하지만 않았더라면 아직도 온전하게 남아 있었을 것이다. 파이스툼44) 의 신전들은 23세기가 흘렀건만, 아직도 굳건히 버티고 서 있다. 파르테논 신전은 근처의 화약상점이 폭발하는 바람에 둘로 쪼개졌다. 그리스의 사원은 관리하지 않고 내버려 둬도 굳건히 살아남을 만한 건축물이다. 우리는 사원들이 서 있는 기초만 보더라도 그런 생각을 해볼 수 있다. 신전이나 사원의 덩치는 구조물에 하중으로 작용하기는커녕 오히려 더욱 튼튼하게 버틸 수 있게 해준다. 우리는 건조물의 매 부분들이 안정적인 균형을 유지하고 있다는 것을 볼 수 있다. 왜냐하면 그리스 건축가는 내부구조를 바깥에서도 들여다볼 수 있게 설계했고, 바라보는 눈을 편안하게 해주는 조화로운 선들은 바로 영원성을 불어넣기

44) 파이스툼(Paestum)은 이탈리아의 캄파니아 지방에 소재하는 그리스 로마 시대의 옛 도시명이다. 나폴리 북동쪽 85km 지점에 위치한다.

위해 지혜를 발휘하여 만들어졌기 때문이다. 45) 그리스 건축에서 느껴
지는 위용뿐 아니라 편안하고 우아한 면모 또한 제대로 평가할 줄 알
아야 할 것이다. 그리스의 건축물은 이집트의 건축물처럼 영원한 지속
에만 역점이 주어지지는 않았다. 그리스 건축물은, 힘겨운 등짐을 진
땅딸막한 아틀라스처럼, 하중을 겨우 버티는 식으로 지어지지 않았다.
대신 그리스 건축물은 섬세성과 평정심을 나타내는 아름다운 운동선수
의 육체처럼 힘차게 뻗어나가고, 펼쳐지고, 용솟음친다. 그뿐 아니
라, 온갖 장식이며 대륜(臺輪)을 수놓는 황금의 작은 고리들, 황금 아
크로테리온, 햇빛으로 번쩍이는 사자 두상, 황금 물결무늬, 혹은 합각
위로 사행(蛇行)하는 에나멜이며 진사(辰砂)와 산화연, 청색, 엷은
황토색을 비롯하여, 폼페이에서 볼 수 있듯, 솔직하고 건강한 남방 특
유의 쾌락을 그대로 드러내는 짙거나 연한 온갖 종류의 외장에도 주목
해야 한다. 나아가, 저부조와 합각머리의 조각상, 소간벽(小間壁),
소벽, 특히 내부 신상 안치소의 거대한 신상과 대리석이며 상아, 황금
으로 제작된 온갖 조각, 남성적인 위용과 완벽한 신체, 군인적인 덕
목, 단아한 고귀성, 확고부동한 평정심 등을 인간에게 모범적으로 보
여주는 영웅과 신들의 육체를 결코 빠뜨릴 수 없다. 바로 이를 통해
여러분은 그리스인이 지닌 재능과 예술에 관한 개념을 설정해 나갈 수
있을 것이다.

45) [원주] 이 점에 관해서는, 대단히 정확하고 세밀하며 섬세한 부트미(M. E.
Boutmy)의 저서를 참조하라〔《그리스 건축철학》(*Philosophie de l'archi-
tecture en Grèce*)〕.

시 대

이제 우리는 한 걸음 더 나아가, 그리스 문명의 새로운 특징을 살펴보도록 하자. 고대의 그리스인은 그리스인이긴 하지만, 어디까지나 고대인이다. 고대 그리스인은 영국인이나 스페인인과는 종족이 다른 만큼, 자질이나 성향이 같을 수 없다. 고대 그리스인은 영국인이나 스페인인, 나아가 현대 그리스인과도 다를 수밖에 없는데, 왜냐하면 먼 과거 시대에 살았던 탓에 생각이나 감정이 다르기 때문이다. 이들은 우리보다 앞선 시대를 살았고, 그래서 우리는 이들을 뒤따를 수밖에 없다. 이들은 오늘날 우리가 이룩한 문명을 토대로 하여 그네들의 문명을 구축하지 않았다. 오히려 정반대로, 우리가 이들이 이룩한 문명과 여타의 문명 위에 우리의 문명을 구축했다. 이를테면 고대 그리스인은 1층에 살았던 셈이고, 우리는 그 위의 2층이나 3층에 산다고 할 수 있다. 바로 여기서 중요한 수많은 사실들이 비롯한다. 한 무리는 모든 문들이 벌판을 향해 트인 1층에 살고, 또 다른 무리는 좁고 높기만 한 현대식 고층에 갇혀 사는 셈이니, 어찌 삶이 같을 수 있단 말인가? 이 같은 대조는 다음과 같은 말로 요약할 수 있다. 즉, 그들의 삶과 정신은 단순하고, 우리의 삶과 정신은 복잡하다고 말이다. 따라서 이들의 예술은 우리의 예술보다 훨씬 단순하고, 이들이 인간의 영혼과

육체에 대해 품었던 개념은 오늘날 우리의 문명이 더 이상 만들어 낼 수 없는 작품들을 만들어 낸 것이다.

1

고대 그리스인들의 삶이 얼마나 단순했는지 실감해 보려면, 이들의 밖으로 드러난 삶을 일별해 보는 것으로 족할 것이다. 문명은 북쪽으로 진출하면서, 발상지인 남쪽에서는 전혀 고려할 필요가 없었던 온갖 종류의 욕구를 충족시켜야만 했다. 예컨대, 골 지역이나 게르만 지역, 영국, 북아메리카에 사는 사람들은 음식을 상대적으로 보다 많이 섭취한다. 이들은 보다 튼튼하고 격리가 잘 된 집이 필요하고, 보다 따듯하고 두꺼운 옷, 보다 많은 열과 빛, 피신처, 양식, 도구와 산업이 필요하다. 북쪽 사람들은 어쩔 수 없이 산업을 발전시킬 수밖에 없었고, 욕구를 충족시켜 나가다 보니 기울이는 노력의 4분의 3을 삶의 편의를 얻기 위해 바친다. 하지만 이들이 누리는 안락함은 그만큼의 구속을 초래하고, 따라서 이들은 편익이란 이름을 가진 인위적인 수단에 갇혀 지내야만 한다. 오늘날 우리가 입는 의상만 해도 얼마나 복잡한가! 평범한 여성이라 할지라도 치장에 동원되는 물건들이 얼마나 많은가! 옷장이 두셋이라 해도 모자라는 형국이다. 하지만 오늘날 나폴리 사람이나 아테네의 여인은 우리의 유행을 뒤쫓는다. 현대의 그리스 민병대는 우리처럼 요란하게 장식된 이상야릇한 옷을 입는다. 북쪽의 문명이 낙후된 남쪽을 향해 역류하면서 쓸데없이 복잡하기만 한 이국풍의 의상을 유행시켰던 까닭에, 나폴리에서 천민들이 허리에 간단한 옷을 두르고, 아르카디아에서 여성들이 간소한 셔츠 한 벌만 입는 광경 따위는 외진 시골이나 극빈층 사람들에게서나 찾아볼 수 있게 되었다. 본래 남방 사람들은 온화한 기후에 걸맞게 최소한의 의상만 걸쳤었다.

고대 그리스에서 남성은 소매 없는 짧은 튜닉을 걸치고, 여성은 어깨 높이에서 덧댄 옷감이 허리춤까지 떨어지도록 한, 발까지 내려오는 긴 튜닉을 걸쳤다. 이것이 바로 의상의 핵심이다. 여기에 덧붙일 것이 있다면 천으로 만든 네모난 숄 정도이고, 특히 여성들은 외출할 때 베일을 두르기도 한다. 신발은 주로 샌들을 신는다. 소크라테스는 축제일에만 샌들을 신었다. 대개는 맨발이고, 머리에 아무것도 쓰지 않는다. 모든 의상은 금세 벗어재낄 수 있다. 허리띠를 두르지 않기 때문에, 몸매가 그대로 드러난다. 옷의 벌어진 틈을 통해, 또는 움직이다 보면 나신이 온전히 드러난다. 고대 그리스인들은 김나지움이나 운동장, 혹은 공식적인 무도회에서 옷을 완전히 벗는다. 플리니우스는 이렇게 말했다. "아무것도 감추지 않으려는 것이야말로 그리스인의 본성이다." 이들에게 옷은 헐거운 장식에 불과할 따름이어서 몸을 옥죄지도 않고, 또 본인이 원하면 일순간에 벗어던질 수 있다. 인간의 또 다른 제2의 피부라 할 수 있는 주거환경도 크게 다르지 않다. 생제르맹이나 퐁텐블로의 저택을 폼페이나 헤르쿨라네움의 저택과 비교해 보라. 생제르맹이나 퐁텐블로가 파리 근교의 부촌이듯, 이 두 고대 도시는 로마 근교에 위치한 부촌이었다. 오늘날 우리가 살기 편하다고 말하는 저택을 눈여겨보자. 우선 석재로 지은 거대한 두세 층의 건물일 테고, 창문에는 유리가 끼워져 있으며, 벽지와 벽걸이 천, 블라인드, 이중, 삼중의 커튼, 발열기, 벽난로, 양탄자, 침대, 의자, 온갖 종류의 가구, 온갖 종류의 액세서리, 살림집기와 사치품들 … 이런 저택을 얇은 담장을 두른 폼페이의 저택과 비교해 보라. 폼페이의 저택은 물이 졸졸 흘러나오는 작은 정원을 중심으로 늘어선 십여 개의 작은 방, 섬세한 그림들과 작은 청동상 따위가 거의 전부이다. 폼페이의 저택은 그저 밤에 잠이나 자고, 낮에 낮잠 자고, 섬세한 아라베스크나 아름다운 색채들의 조화를 맛보는 정도의 요란스럽지 않은 거처이다. 한창 번영을 구가하던 고대 그리스 시대의 주택은 훨씬 더 간소

했다.[1] 담장은 도둑이 단숨에 넘을 수 있을 정도로 낮았고, 벽에는 회를 칠했으며, 페리클레스[2]의 시대만 하더라도 그림으로 장식하는 풍습은 없었다. 집 안에는 이불 몇 가지가 놓인 침대, 함, 아름다운 채색 항아리 몇 점, 벽에 걸어 놓은 무기들, 아주 초보적인 구조의 램프가 고작이었다. 집은 아주 작을 뿐만 아니라, 단층이었다. 이런 정도의 집도 아테네의 귀족에게는 충분했다. 그리스인은 야외나 성문 앞, 아고라, 김나지움 등지로 하루 종일 나돌았고, 공공생활이 행해지는 공공건물도 일반주택만큼이나 헐벗기는 마찬가지이다. 그리스의 공공장소는, 프랑스 대혁명 당시의 입법부나 영국의 웨스트민스터 사원과 같은 호사스런 궁전에서 볼 수 있듯 화려한 실내장식과 장의자, 조명, 책장, 구내식당을 비롯하여 온갖 종류의 방들은 물론이고 갖은 서비스를 제공하는 대신, 텅 빈 공간인 프닉스(Pnyx)와 연단 구실을 하는 몇 개의 돌계단이 전부이다. 지금 이 순간 파리에는 오페라[3]가 건설 중이다. 이 오페라는 거대한 정면과 네다섯의 부속건물, 온갖 종류의 담화실과 살롱, 그리고 복도, 드넓은 관객석, 어마어마한 무대, 무대장치를 보관하는 거대한 창고, 관리자 및 배우들을 위한 무수히 많은 분장실과 방들이 들어설 예정이다. 이 오페라 건물을 짓는 데 무려 4천만 프랑이 소요되고, 공연장은 2천 명을 수용하게 된다. 그리스의 공연장은 3천에서 5천 명가량의 관객을 수용한다. 그리고 이러한 공연장을 건설하는 데는 우리의 오페라에 쏟아 붓는 비용의 20분의

1) [원주] 당시인의 생활상에 대해서는 베케르(Becker)의 〈카리클레스〉(*Charicles*), 특히 '엑스쿠르수스'(Excursus)를 보라.

2) 페리클레스(Pericles, 기원전 495~429)는 고대 그리스의 황금시대에 아테네에서 활동한 정치인이자 웅변가, 장군이다. 페르시아 전쟁 중 기원전 500년경부터 기원전 450년까지의 방어기간 동안 아테네는 페리클레스의 통치로 국력이 크게 신장했다.

3) '오페라 가르니에'(Opéra Garnier)로 불리는 건축물로, 나폴레옹 3세 치하에서 파리의 행정장관이던 오스만 남작의 지휘 아래 세워졌다.

1이면 족하다. 왜냐하면 이들은 자연을 활용하여 공연장을 만들기 때문이다. 예컨대, 언덕의 경사면을 깎아 원형의 관람석을 만들고, 하단과 중앙에 제단을 세우며, 오랑주[4]의 극장처럼 배우가 내는 소리를 반사시키는 음향판 삼아 그림이 그려진 거대한 벽을 세우고, 조명은 햇빛이 대신하고, 저 멀리 반짝이는 바다나 빛을 받아 부드러워진 산들을 배경 삼는다. 그리스인들은 굳이 사치를 부리지 않으면서도 궁극의 차원에 도달하고, 대규모 사업을 벌이고 쾌락을 추구할 때도 오늘날의 우리가 엄청난 돈을 쏟아 부어도 도저히 얻을 수 없는 완벽성을 나타낸다.

이제 정신적 차원의 건축물을 살펴보도록 하자. 지금의 그리스는 사방으로 수천 ㎞에 달하는 넓은 땅에 3, 4천만 명의 인구를 가지고 있다. 요컨대 현재의 그리스는 고대의 도시국가보다 훨씬 더 견고해졌다. 이에 반해, 국가적으로는 보다 복잡해졌는데, 왜냐하면 오늘날은 개개의 분야에서 일을 하려면 전문성을 갖춰야 하는 시대이기 때문이다. 공직도 다른 분야와 다를 바 없다. 인구의 대부분은 선거를 통해서나 국정에 참여할 수 있고, 그나마 핵심으로부터 점점 더 멀어져 가고 있다. 대다수는 시골에서 살거나 근근이 연명하면서 변변한 의견조차 갖지 못한 채, 막연한 인상이나 맹목적인 감정에 휘둘리고, 전쟁이나 평화, 세금 등의 중요한 문제를 결정할 때도 수도에서 파견한 배운 사람들의 말에 따라야만 한다. 종교와 사법 분야, 육해군에 관련해서도 사정은 마찬가지이다. 모든 분야에서 전문인력을 요구한다. 하지만 전문인이 되기 위해서는 여러 해 동안 훈련이나 수련을 쌓아야만 한다. 따라서 대부분의 시민들은 도저히 감당할 수 없는 것이다. 우리 자신의 몫은 없는 셈이다. 우리는 그들 스스로나 국가에 의해 선택된 대표들을 가지고 있는데, 그들이 우리를 대신하여 전쟁에 나가고, 항

4) 오랑주(Orange)는 프랑스 보클뤼즈 지방에 있는 도시로, 이곳에는 고대 로마 시대에 지어진 야외 공연장이 남아 있다.

해하고, 판단하고, 기도한다. 우리로서는 어쩔 도리가 없는 것이다. 공무는 되는 대로 아무에게나 맡기기에는 너무나 복잡하다. 신부가 되려면 신학교를 다녀야 하고, 사법관이 되려면 법률학교를 다녀야 하며, 장교가 되려면 사관학교를 졸업하고 나서 병영생활이나 군함에서 경험을 쌓아야 하고, 사무원이 되려면 시험과 사무실 연수가 필요하다. 이와는 반대로, 고대 그리스 도시국가처럼 작은 나라에서라면 일반인도 얼마든지 모든 종류의 공직을 감당할 수 있다. 사회가 공직자와 그리고 이들에게 통제를 받는 일반인으로 분리되어 있지 않다. 이곳에는 은퇴한 부르주아는 없고, 오로지 현역의 시민들만이 존재할 따름이다. 아테네 시민은 모두에게 관련된 문제를 스스로 결정한다. 5, 6천 명의 시민들은 연사들의 연설을 직접 듣고, 공공장소에서 투표를 한다. 대개는 장터 광장에서 투표가 진행된다. 사람들은 장터 광장에서 포도주나 올리브를 사고팔듯 법률과 조례를 제정한다. 도시국가의 영토는 현대도시의 변두리나 비슷했기 때문에, 시골사람도 시민이나 마찬가지로 그리 어렵지 않게 광장에 당도할 수 있었다. 국가는 하나의 도시에 불과하기 때문에, 모든 문제는 자기 자신의 문제이기도 했다. 따라서 국가가 메가라[5]나 코린트에 대해 어떤 태도를 취해야 할지는 그리 어려운 문제가 아니었다. 아테네의 시민이라면 일상사나 별반 다를 바 없는 문제였다. 지리학이나 역사, 통계 따위에 정통한 직업 정치인은 필요치 않았다. 모든 시민은 자기 집에서는 사제인 셈이고, 또 경우에 따라서는 자기 씨족이나 부족의 주교 역할을 하기도 한다. 왜냐하면 이들의 종교란 유모가 들려주는 흥미진진한 이야기이고, 의식이라지만 기껏 어린 시절부터 너무도 잘 알고 있는 춤을 추거나 노래를 부르는 일이고, 또는 의상을 갖춰 입고 식사를 주재하는 정도이기 때문이다. 또 시민들은 종교 내지는 사법 및 공법에 관련된 문제

5) 아테네의 외곽에 위치한 도시국가이다.

를 다루는 재판정에서 재판관 노릇을 하기도 하고, 아니면 변호인이
되어 자기 자신을 위해 변론을 토해 내기도 한다. 남방 사람인 그리스
인은 당연히 활기차고 선량하면서도 말주변이 뛰어나다. 법률은 아직
법전으로 굳어질 만큼 발전하지 않은 초보단계에 머물러 있었다. 하지
만 시민이라면 법에 대해 대충은 알고 있었다. 변호인은 시민에게 법
을 소리 높이 외쳐 댔다. 그 밖에, 법정에 선 시민은 엄정한 법이나
합법적인 변론 못지않게 자기 자신의 본능과 양식, 열정에 호소하곤
했다. 부자인 경우에는 공연을 담당하는 흥행주 역할을 맡는 경우가
많았다. 여러분은 이미 앞에서 그리스의 연극이 오늘날 우리의 연극보
다 훨씬 덜 복잡하다는 것을 보았다. 또 아테네 사람들은 무대에 오를
무용수나 가수, 배우들을 연습시킬 때도 남다른 취향을 발휘했다. 그
리스인들은 가난하건 부자건 간에 모두 군인이었다. 그리고 당시만 하
더라도 병법이 매우 단순하고 전쟁무기도 초보단계에 머물러 있었던
만큼, 군대라고 해봐야 기껏 국경수비대 정도였다. 사실상 로마인들
이 도래하기 이전이라고 해서 군대가 더욱 훌륭했던 것은 아니다. 군
대를 양성하고 완벽한 군인을 만들기 위해서는 두 가지 조건이 충족되
어야 하는데, 이 두 조건은 특별한 교육이나 군인학교, 훈련, 병영생
활을 거치지 않고서도 시민이라면 공통적으로 익히게 마련인 교양을
통해 채워진 셈이다. 하나는 군인이라면 누구나 최고의 검투사여야 하
고, 강인한 체력을 가졌으며, 유연하면서도 민첩하고, 공격과 수비,
달리기에 능해야 한다는 것이다. 바로 그리스인들이 김나지움에서 단
련하고 익히는 것들이다. 이를테면 김나지움은 젊은이들을 위한 학교
인 셈이다. 이들은 김나지움에서 여러 해 동안 거의 하루 종일 레슬링
과 도약, 달리기, 원반던지기를 배우고, 체계적으로 훈련을 받음으로
써 신체를 골고루 발달시키고 근육을 키웠다. 또 다른 하나는 군인이
라면 걷고, 뛰고, 모든 동작을 정확하게 수행할 수 있어야 한다는 것
이다. 그리스에서 개최되는 모든 국가적, 종교적 차원의 행사는 어린

아이와 젊은이들에게 무리 짓고 흩어지는 방식을 배우는 계기가 된다. 스파르타에서는 집단무용과 군사훈련6)을 동일한 교관이 가르친다. 시민은 이와 같은 사회적 관례에 따라 어렵지 않게 대번에 군인일 수 있었던 것이다. 수부(水夫)의 경우도 마찬가지이다. 당시의 전선(戰船)은 연안항해용 배일 따름이라서 기껏 2백여 명밖에는 태우지 못하고, 언제나 시야에서 연안을 놓치지 않고 항해해야만 했다. 항구를 끼고 있고 해양무역으로 살아가는 도시국가인 만큼, 그리스인들이 배를 조종할 줄 모른다는 것은 있을 수 없는 일이고, 기후변화의 조짐이나 바람의 방향, 위치, 거리를 비롯하여, 우리나라에서라면 뱃사람이나 해군장교가 되기 위해 적어도 10년은 배우고 현장에서 일해야 알 수 있는 모든 기술과 시시콜콜한 것들까지 꿰고 있었다. 이 같은 고대 그리스의 모든 특징들은 바로 유례없는 문명이 가진 단순성이란 동일한 뿌리에서 비롯하고, 또 모든 자질들은 놀랍도록 균형 잡힌 정신세계라는 동일한 결과로 귀착했으며, 그럼으로써 그 어떤 자질이나 성향도 서로 간에 해를 끼치지 않고, 그 어떤 특별한 역량도 변형을 나타내지 않았다. 오늘날 우리는 교양인과 무식꾼, 도시민과 농촌사람, 지방인과 파리사람, 나아가 계층과 직종이나 직업에 따른 온갖 종류의 구분법이 존재하는 가운데, 개개인은 스스로 만들어 낸 구획선 안에 갇히고, 스스로 만들어 낸 온갖 종류의 욕구에 얽매인 채 살아가고 있다. 이에 반해 인위성이나 전문성이 덜하고, 원시상태를 좀더 간직했던 고대 그리스인은 동물적인 역량을 좀더 발휘할 수 있는 환경에서, 인간의 능력에 좀더 부합하는 정치체제 속에서 살았다. 결론적으로, 고대 그리스인은 자연적인 삶에 보다 가까웠던 만큼, 잉여적인 문명으로부터 제약을 덜 받고, 보다 인간적이었다.

6) [원주] '코로스와 로코스'(Choros et Lochos).

2

이제까지는 개인을 만들어 내는 외적인 주변여건과 주조 틀에 국한
된 것이었다. 이제 우리는 개인적 차원, 다시 말해 개인이 가진 감정과
사상에 대해 보다 깊이 있게 살펴보도록 하자. 그럼으로써 우리는 이
시대가 우리 시대와 얼마나 멀리 떨어져 있는지 놀라지 않을 수 없게
될 것이다. 모든 시대, 모든 국가를 불문하고, 두 종류의 문화가 개인
들을 형성하게 마련이다. 두 문화란 바로 종교적 문화와 비종교적 문
화인데, 이 둘은 각기 과거에는 단순한 개인들을 만들어 내고, 또 오늘
날에는 복잡한 개인들을 만들어 내는 등 동일한 방식으로 작용한다.
현대의 민족들은 기독교를 신봉하는데, 기독교는 2차적으로 발현된 종
교로서 인간의 자연적 본능을 억누른다. 이를테면 우리는 기독교가 인
간정신에 내재하는 원초적 태도를 굴복시킨 격렬한 모순을 가졌다고
말할 수 있다. 사실상 기독교는 세상이 사악하고, 인간이 퇴폐에 물든
존재라고 본다. 물론 이런 시각은 기독교가 탄생하던 시대만 하더라도
의심의 여지가 없었던 사실이다. 이런 이유에서, 기독교는 인간이 삶
의 방향을 바꿔야 한다고 말한다. 현세의 삶이란 망명생활에 불과한
것이기 때문이다. 대신 우리는 하늘나라로 눈을 돌려야 하고, 우리가
사악한 천성을 타고났기에 원래부터 가지고 있던 성향을 억누르고 기
꺼이 고행의 길을 감수할 줄 알아야 한다는 것이다. 감각에 의한 경험
과 학자들의 추론은 불완전하고 오류투성이다. 따라서 그 대신에 우리
는 신성의 발현과 신앙, 계시를 횃불 삼아 높이 치켜세워야만 한다. 우
리는 참회와 세속의 포기, 명상을 통해 우리 안에 종교적 심성을 배양
해야 하고, 우리의 삶은 해방에의 뜨거운 욕구와 우리 자신의 의지에
대한 부단한 포기, 신을 향한 영원한 갈구, 그리고 때론 내세의 열락과
비전에 의해 보상받기도 하는 숭고한 사랑의 상념을 품어야 마땅하다
는 것이다. 14세기 동안 이상적 모델은 은둔자이거나 승려였다. 이와

같은 생각에 의해 인간이 가진 역량과 습관에 초래된 엄청난 위력과 변화를 가늠해 보기 위해서는 위대한 기독교적 서사시뿐 아니라 위대한 비종교적 서사시를 차례로 읽어볼 필요가 있다. 바로 〈신곡〉과 〈오디세이아〉, 〈일리아스〉 등이다. 단테는 비전을 가졌던 작가로, 우리가 몸담고 살고 있는 덧없는 소우주를 벗어나 영원의 영역까지 넘본다. 그는 그곳에서 사람들이 고문당하고, 참회하고, 행복에 겨워하는 광경을 목격한다. 그는 초인간적인 공포와 두려움에 몸을 떨기도 한다. 그는 분노에 찬 세련된 사법관이나 형리가 상상해 봄직한 모든 것들을 보고, 겪고, 치를 떤다. 그런 다음 그는 빛 속으로 상승한다. 그는 몸이 무한히 가벼워지는 것을 느낀다. 그는 환하게 빛나는 여인[7]의 미소에 자신도 모르게 이끌려 하늘을 난다. 그는 영혼들의 목소리와 떠도는 멜로디를 듣는다. 그는 축복받은 영혼들, 또한 덕목과 천상의 권능을 표상하는 살아 있는 거대한 빛의 장미를 보게 된다. 신성한 말씀과 신학적 진리가 담긴 교리가 울려 퍼진다. 이성(理性)이 밀랍처럼 녹아내리는 이 뜨거운 지극천(至極天)에서는 상징과 영령이 한데 뒤엉키고 아우러진 채 신비주의적 현란함에 다다른다. 지옥과 천국을 동시에 보여주는 단테의 서사시는 악몽으로 시작하여 지고의 열락으로 끝을 맺는 꿈인 것이다. 반면에, 호메로스가 우리에게 펼쳐 보이는 광경은 그 얼마나 자연스럽고도 건전한가! 호메로스 작품의 주 무대는 트로아스[8]와 이타카 섬[9]이고 그리스의 바닷가이다. 우리는 오늘날까지도 호메로스의 작품에 소개된 모습 그대로의 산이며 바다 빛깔, 솟는 샘, 편백

7) 단테에게 순백의 사랑을 의미하는 베아트리체를 일컫는다. 이 작품에서 베아트리체는 베르길리우스 다음으로 단테를 인도하는 역할을 맡는다.

8) 트로아스(Troade)는 현 터키의 최서부 지역으로, 고대에 트로이 왕국이 있던 곳이다.

9) 이타카(Ithaca) 섬은 그리스 서부의 이오니아 해에 있는 섬으로, 〈오디세이아〉의 주인공 오디세우스(율리시즈)가 왕으로 지배하던 곳이다.

나무, 또는 바닷새들이 둥지를 트는 오리나무들을 만날 수 있다. 그는
변치 않는 항구적인 자연의 모습을 작품 안에 새겨 넣었다. 우리는 호
메로스 작품의 그 어느 구절을 읽건 간에 진실의 굳건한 토대 위에 발
을 디디고 있는 셈이다. 그의 서사시는 사료(史料)에 다름 아니다. 그
의 동시대인들은 그가 그린 그대로의 풍속을 가지고 있었다. 그가 소
개하는 올림포스도 그리스 가정의 모습 그 자체이다. 우리는 그가 묘
사하는 감정을 느끼기 위해 공연히 애를 쓰거나 억지스러워야 할 필요
를 느끼지 못하고, 그가 그리는 세계, 즉 전투 장면과 여행, 연회, 공
공연설, 사담(私談), 현실생활의 모든 국면, 우정, 부정(父情), 명예
욕, 행동의 필요성, 분노, 안정, 유흥, 삶의 기쁨, 나아가 정상인이
가질 수 있는 모든 종류의 감격과 열정을 애써 상상해야 하는 수고를
들일 필요가 없다. 그는 세대를 불문하고 인간이 보편적으로 경험하게
마련인 가시적인 세계에 머무른다. 그는 그 세계로부터 벗어나지 않는
다. 이 세계만으로 족하고, 또 이 세계만이 중요하다. 그가 보기에,
'저승세계'는 어렴풋한 영령들이나 머물 법한 곳이다. 오디세우스가 하
데스[10]에서 아킬레우스를 만나 그가 저승에서도 여전히 으뜸이란 사실
을 환기시키자, 아킬레우스는 이렇게 대꾸한다. "영예로운 오디세우스
여, 죽음 이야기는 말게나. 나는 차라리 노동을 하거나, 아니면 유산
도 없이 힘겹게 먹고사는 사람을 섬기면서 봉급이나 받으며 살고 싶다
네. 오히려 그편이 모든 망자들을 호령하는 것보다 낫지. 그런데 내 아
들은 어떻게 지내는지 들려주구려. 그 아이가 전쟁터에서 가장 용맹하
게 싸우던가?" 이렇듯 아킬레우스에게는 무덤 너머에서도 현세의 일이
중요하게 여겨질 따름이다. "그러고 나서 민첩한 아킬레우스의 영혼은
기뻐하며 수선화가 만발한 평야를 성큼성큼 걸어갔는데, 왜냐하면 그

10) '하데스'는 그리스 신화에서 하계(下界, 지옥)를 관장하는 신의 이름으로,
　　그 자체로 지옥을 의미하기도 한다. 이 대목은 호메로스의 〈오디세이아〉에
　　등장한다.

는 자기 아들이 용맹으로 이름을 떨치고 있다는 소식을 내게서 전해 들었기 때문이다." 우리는 그리스의 그 어떠한 시대이든 간에 미묘한 차이는 있을지언정 이 같은 정서와 마주칠 수 있다. 그리스인에게 중요한 세계란 바로 햇빛이 비치는 세계이다. 마찬가지로, 죽어가는 이가 품는 소망과 위안은 바로 자신의 아들들과 자신의 명예, 무덤, 조국이 현세에 길이 살아남는 것이다. 솔론[11]은 크로이소스[12]에게 이렇게 말했다. "내가 아는 사람 중에 가장 행복한 사람은 바로 아테네의 텔로스(Tellos d'Athènes)입니다. 왜냐하면 그는 자기가 태어나 성장한 도시국가가 융성한 가운데 여러 명의 훌륭한 자식들을 두었고, 또 그의 생전에 그 자식들이 또다시 훌륭한 자녀들을 낳았을 뿐 아니라 모두 부유했기 때문입니다. 그는 유복하게 살았고, 또 죽을 때도 영예롭게 죽었습니다. 왜냐하면 그는 아테네인들이 이웃의 엘레우시스인(人)들과 전쟁을 벌였을 때 기꺼이 그들의 편에 서서 함께 싸우고 적들을 몰아내다가 사망했는데, 아테네인들은 그가 전사한 곳에서 국가비용으로 장례식을 치러 주고 그를 높이 기렸기 때문입니다." 플라톤 시대에 민중의 대변자 역할을 했던 히피아스[13]도 같은 취지로 말했다. "시대와 장소를 불문하고 모든 인간이 바라 마지않는 바는 바로 부와 건강, 그리고 그리스인들 사이에 명성을 얻는 일이고, 이 같은 상태로 노년을 맞이하는 일이며, 부모에게 마지막까지 의무를 다하고 또 자기 자신도 자식들에게 똑같은 대접을 받는 일이다." '저승세계'에 관한 철학적 사색

11) 솔론(Solon, 기원전 640경~558경)은 고대 그리스의 정치가이자 법률가, 시인이다. 특히 그는 토지 생산물의 대소에 따라 시민을 네 등급으로 나누고, 각 등급에 따라 참정권과 군사적 의무를 지정한 '솔론의 개혁'으로 유명하다.

12) 크로이소스(Croesus, 기원전 596경~547경)는 현재 터키 최서단에 있었던 고대왕국 리디아의 마지막 왕이다.

13) 히피아스(Hippias, 기원전 560경~490경)는 고대 그리스의 정치가이다. 그는 페이시스트라토스의 아들로, 아버지가 죽은 후 동생 히파르코스와 함께 아테네를 통치했다.

이 길어질 때도, 저승세계가 무시무시하다거나, 무한하다거나, 현세의
삶에 비해 과도한 중요성을 부여받는 경우는 결코 없고, 현세와 마찬
가지로 명료한 것이라거나, 마치 끔찍스런 심연이나 아니면 정반대로
천상의 영광인 양 환희가 끝없이 이어지는 곳으로 여겨지지도 않는다.
소크라테스는 자신의 재판관들에게 이렇게 말했다. "존재의 두 국면 중
죽음이 한 면을 차지합니다. 그런데 죽음이 어떤 것이든 간에 완전한
무(無)이고, 또 그 어떤 감각도 가져오지 않는다고 볼 수 있습니다. 또
는, 죽음이 흔히 말하듯 한 곳에서 다른 곳으로 옮겨가는 영혼의 변화
내지 통과라고 볼 수도 있습니다. 만일 사람이 죽어서 아무런 감각도
느끼지 못하고, 마치 꿈조차 꾸지 않는 깊은 잠이 든 것과 같다면, 죽
는다는 것은 그야말로 멋진 일이 아닐 수 없습니다. 왜냐하면 누군가
는 이처럼 꿈도 꾸지 않는 채 평온하게 잠을 이룰 수 있는 밤을 특별한
시간으로 기억할 테고, 그날처럼 평온하고 감미로웠던 나날들이 과연
얼마나 있었을까 세어 보지 않을 수 없을 때, 그 셈을 그리 어렵지 않
게 마칠 수 있을 것이기 때문입니다. 물론 이때의 누군가는 특정 개인
일 수도 있고, 대왕(大王)일 수도 있습니다. 만일 죽음이 이와 같다
면, 나는 죽음이 이득이 된다고 말하렵니다. 왜냐하면 우리가 죽고 난
다음의 시간은 하룻밤의 연속일 수밖에 없을 테니 말입니다. 반면에,
죽음이 한 상태에서 다른 상태로 이행하는 과정이고, 또 사람들이 흔
히 말하듯 옮겨 가는 그곳이 죽은 사람들이 모두 함께 모여 있는 곳이
라 한다면, 재판관들이여, 이보다 더 좋은 곳이 또 어디 있단 말입니
까! 인간이 죽어 하데스에 당도하여 이곳에서 재판관들이라 자처하는
이들이 내린 심판을 벗어던진 채, 그곳에서야말로 사람들이 말하기를
진정한 재판관들인 미노스와 라다만티스, 아이아코스, 트리프톨레모
스14)를 비롯하여 평생을 정의롭게 살았던 반신(半神)들로부터 심판을

14) 그리스 신화에 의하면, 미노스와 라다만티스, 아이아코스, 트리프톨레모스는
 하데스[하계(下界), 지옥]에서 죽은 자들을 심판한다고 알려져 있다.

받을 테니, 현세를 떠나 다른 세상으로 옮겨 간들 두려울 것이 대체 무엇이란 말입니까! 오르페우스와 무사이오스,[15] 헤시오도스[16]와 함께 있을 수만 있다면, 그 무엇을 마다하겠습니까? 이런 말들이 사실이라면, 나는 몇 번이라도 죽고 싶습니다."

2천 년이 흐른 다음, 파스칼은 똑같은 질문과 의심을 품긴 하지만, 사후세계에 대해 오직 "영원히 무의 상태로 있거나 영원히 불행한 상태로 있을 수밖에 없는 끔찍한 양자택일"을 제시한다. 이 같은 대조는 1,800년 전부터 인간영혼을 뒤흔들었던 동요로부터 생겨난 것이다. 영원히 행복하거나 불행하리란 사람들의 생각에 불균형이 초래된 것이다. 이러한 내세관은 중세 말엽까지 엄청난 무게에 눌려 마치 양극단을 오가는 저울추처럼 극심하게 요동쳤다. 그러다가 르네상스기에 이르러 억눌렸던 인간 본성이 재차 되살아남으로써, 끈질기게 유지되거나 강화된 전통과 제도뿐 아니라 고통에 젖어 있고 과민한 사람들의 영혼을 지속적으로 괴롭히는 풍토와 드잡이하면서, 금욕적이고도 신비주의적인 낡은 교리에 맞서기에 이른다. 오늘날까지도 이 같은 괴리는 상존한다. 우리의 내면과 주변에는 자연과 삶에 관한 두 종류의 가치관 내지 사고방식이 존재하며, 이처럼 두 관점이 끊임없이 갈등을 불러일으킨다는 사실은 인간의 천성을 억누르는 대신 온전하게 발현할 수 있게 해주는 종교의 영향 아래 새로운 세계의 조화로운 안락이 자리한다는 것을 느끼게 한다.

종교적인 문화가 잡다한 감정들과 자발적인 성향들을 한데 겹쳐 놓았다면, 비종교적인 문화는 정교하면서도 이국적인 온갖 종류의 사유들로 우리의 정신을 어지럽혀 놓았다. 교육분야 중에서 으뜸을 차지하

15) 무사이오스는 오르페우스의 친구이자 제자, 스승, 아들, 혹은 그저 동시대인으로 알려져 있기도 하다. 그는 음악으로 병자들을 낫게 하는 위대한 음악가이다.
16) 헤시오도스는 고대 그리스의 시인이다.

며 또 영향력이 가장 큰 분야이기도 한 언어영역, 즉 그리스어와 오늘
날의 유럽어를 비교해 보자. 오늘날의 유럽어인 이탈리아어, 스페인
어, 프랑스어, 영어 등은 원래는 아름다웠겠지만 오랜 동안 퇴폐에 물
들고 또 혼용으로 인해 순수성을 상실한 채 여전히 홍수처럼 밀려드는
외국어들에 의해 오염되고 잡다해진 변형된 찌꺼기 내지 사투리에 불
과할 따름이다. 오늘날의 유럽어는 낡은 성당의 잔재와 되는 대로 길
에서 주워 모은 조약돌이며 석회를 가지고 지은 건축물과 흡사하다고
할 수 있다. 사실상 오늘날 우리가 사용하는 유럽어란 건축물은 손상
된 채 처음 방식과는 다르게 짜 맞춰진 라틴어의 석재로 건조된 것으
로, 이를테면 처음에는 고딕 양식의 성이었다가 오늘날에는 현대식 가
옥의 형태를 띠고 있다고 할 수 있다. 우리의 정신은 언어로 형성되는
까닭에, 우리는 언어라는 건축물 안에 살고 있는 셈이다. 하지만 고대
그리스인은 우리에 비해 얼마나 편안한 주택에서 살았겠는가! 우리는
우리가 사용하는 단어들이 적잖이 일반적으로 되어 버린 까닭에 대번
에 이해하지 못한다. 단어들이 투명하지 못하기 때문이다. 우리는 단
어를 접하면서 그 어원이 무엇인지, 또는 어디서 비롯하는지 쉽게 짐
작하지 못한다. 예컨대, 예전 같으면 장르(genre)나 종(種 espèce), 문
법(grammaire), 계산(calcul), 경제(économie), 법(loi), 사상(pensée),
개념(conception)[17] 등과 같이 힘들이지 않고 유추를 통해 쉽게 이해했
을 말들을 오늘날에는 일일이 설명해 줘야만 한다. 심지어 이 같은 불
편이 상대적으로 덜한 독일어에서조차 연결고리를 발견하기란 쉬운 일
이 아니다. 유럽어의 거의 모든 철학적, 과학적 어휘들은 외국어에서
빌려온 것들이다. 우리가 이런 어휘들을 능숙하게 사용하려면 그리스
어와 라틴어를 알고 있어야만 한다. 하지만 대개의 경우 우리는 그렇
지 못하다. 기술에 관련한 어휘만 보더라도, 우리는 이런 단어들을 일

17) 이상의 프랑스어 단어들은 기본적인 라틴어 및 그리스어 어휘를 토대로 하
 여 이루어진 것들이다.

상적 대화나 문학작품에서 접하는 경우가 많다. 그러다 보니 오늘날 우리는 부담스럽고 다루기 힘든 어휘들을 가지고 말하거나 생각을 펼쳐야만 한다. 이런 어휘들은 이미 정형화하고 아귀가 맞춰진 것들이다. 그렇기 때문에 우리는 이런 어휘들을 그저 기계적으로 가져다 쓸 따름이다. 우리는 어휘의 외연을 정확히 알지 못하고 뉘앙스도 제대로 포착하지 못한 채 사용한다. 우리는 다만 하고 싶은 말을 비슷하게만 할 뿐이다. 작가가 제대로 글을 쓰기 위해서는 15년이란 세월이 소요되는데, 물론 이 기간 동안 재능을 갖추게 된다는 뜻은 아니고(재능이란 학습되는 것이 아니다), 단지 명확하고, 논리적이고, 깔끔하고, 정확한 글을 쓸 수 있게 된다는 뜻이다. 그 기간 동안 작가수업을 받는 이는 1만에서 1만 5천 개가량의 어휘를 조사하고 천착하며, 어원과 변천과정을 추적하고, 아이디어와 생각을 새롭고 독창적으로 구축하게 된다. 그런데 만일 그가 이런 과정을 거치지도 않았으면서 권리나 의무, 미(美), 국가, 혹은 인간에 관련한 주제로 글을 쓰려 한다면, 고심참담 끝에 휘청거릴 수밖에 없다. 그는 장대한 미사여구(美辭麗句)나 듣기 좋은 상투어, 추상적이거나 난해한 문장을 구사하는 데 어려움을 겪을 수밖에 없다. 이 점에 관해서는 대중신문이나 대중연설가들의 연설문을 보라. 특히 지적으로는 뛰어나지만, 고전수업을 받은 바 없는 노동자들의 경우가 그러하다. 이런 이들은 어휘를 자유자재로 구사하지 못함으로써 생각을 올바로 전달하지 못한다. 이들은 유식한 말을 쏟아내긴 하지만, 자연스럽지 못하다. 유식한 말이 어울리지 않기 때문이다. 마찬가지로, 유식한 말은 이들을 불편하게 만든다. 이들은 유식한 말을 하나씩 하나씩 음미할 여유를 가지지 못했기 때문이다. 고대 그리스인이라면 아무런 문제가 되지 않았을, 크나큰 장벽이 아닐 수 없다. 그리스에는 감각적 현상에 관한 언어와 순수한 논리의 언어 사이, 민중이 사용하는 언어와 학자들의 언어 사이에 거리가 존재하지 않았다. 예컨대 플라톤의 대화 중에는 김나지움[18]을 방금 마친 청소

년이 이해하지 못할 단어는 존재하지 않는다. 데모스테네스[19]의 장광설 중에는 아테네의 대장장이나 농부의 머릿속에서 정확하게 자리 잡지 못할 단어는 하나도 없다. 여러분이 피트[20]나 미라보[21]의 연설문이나, 애디슨(Addison) 또는 니콜(Nicole)이 쓴 글의 한 부분을 떼어 내 모범적인 그리스어로 번역을 시도해 보라. 그러면 여러분은 예전에는 미처 생각지 못했던 면면들과 마주치고, 다시금 생각을 가다듬을 수 있는 기회를 가지게 될 것이다. 예컨대 여러분은 의미는 같지만, 좀더 생생하면서도 감각적인 경험에 가까운 표현들을 발견하게 될 것이다.[22] 그리스어가 발산하는 생생한 빛에 의해 모든 참과 거짓은 윤곽선을 보다 뚜렷하게 드러낸다. 이런 까닭에 여러분에게 자연스럽거나 명백하다고 여겨지던 것들이 꾸민 것이거나 어슴푸레한 것으로 비치고, 여러분은 단순한 사고의 도구를 가진 그리스인들이 보다 손쉽게

18) 김나지움은 고대 그리스 시대에 청소년기의 교육을 행하던 체육관 내지 훈련소를 뜻한다. 사실상 이곳에서는 체육뿐 아니라, 토론, 웅변술, 철학 등을 가르쳤다.

19) 데모스테네스(Dēmosthenēs, 기원전 384~322)는 고대 그리스의 변론가이자 정치가이다.

20) 윌리엄 피트(William Pitt, 1708~1788)는 18세기에 활동했던 영국의 정치가로, 국무대신으로 대영제국의 기초를 확립하는 데 크게 공헌한 인물로 평가된다.

21) 미라보(Mirabeau, 1749~1791)는 프랑스 대혁명기의 정치가로서, 특히 대중연설로 유명한 인물이다.

22) [원주] 이 점에 관해서는 그리스어에 기반을 둔 문체를 만들어 낸 폴 루이 쿠리에(Paul-Louis Courier)의 글을 읽어 보라. 예컨대 그가 번역한 헤로도토스의 저서 처음 몇 장과 라르쉐르(Larcher)의 번역문을 비교해 보라. 조르주 상드(Geroge Sand)는 《업둥이 프랑수아》(François le Champi), 《피리 부는 사람들의 무리》(Maîtres sonneurs), 《마(魔)의 늪》(La Mare au diable) 등의 소설에서 그리스어적인 문체가 지닌 단순성과 자연스러움, 깔끔한 논리 따위를 폭넓게 보여준다. 이런 면모는 그녀가 실명으로 말할 때나 교양 있는 등장인물들이 말할 때 사용되는 현대적 문체와 묘한 대조를 이룬다.

보다 많은 효과를 거둘 수 있는 까닭을 바로 이 같은 대조의 힘을 통해 이해할 수 있게 될 것이다.

한편 도구가 복잡해짐에 따라 만들어지는 산물도 복잡해지고, 또 한계를 벗어나게 마련이다. 우리는 고대 그리스인들이 만들어 낸 사상뿐 아니라 지난 18세기 동안 만들어진 사상도 가지고 있다. 우리는 이 세상에 태어날 때부터 이미 감당하기 버거운 산물을 짊어진 셈이다. 중세가 동틀 무렵, 거친 야만성으로부터 벗어나 이제 막 걸음마를 시작한 때 묻지 않은 인간정신은 이미 고대의 고전들과 옛 종교서적들, 까다로운 비잔틴 신학서적들, 광대하면서도 섬세한 아리스토텔레스의 백과전서식 지식뿐 아니라, 이것들에 대한 정교하면서도 모호한 아랍권의 주석까지를 포함한 엄청난 산물의 잔재를 짊어져야만 했다. 그러다가 르네상스기에 이르러 고대가 부활하면서 기존의 산물 위에 고대의 개념들이 덧붙여짐으로써 우리의 정신은 더욱 혼란스러워지고, 고대의 권위와 교리, 전범을 부당하게 강요당하고, 15세기의 이탈리아 교양인에게서처럼 언어와 사고방식에서 라틴 사람이나 그리스 사람이 되어야만 하고, 17세기에는 고대의 드라마와 문체를 강제당하고, 루소의 시대나 혁명기 동안에는 고대의 격언과 정치적 유토피아를 지향해야만 했다. 하지만 가뜩이나 불어난 냇물은 끊임없는 범람과, 하루가 다르게 유입되는 실험과학과 인간의 고안물, 그리고 대여섯의 대국들이 제각기 쏟아내는 문명의 기여 등으로 더욱더 규모가 커진다. 그뿐 아니라, 백여 년 전부터 다양한 현대 언어와 문학들에 대한 지식이 쌓여 가고, 동양문화와 먼 나라들의 문화가 소개되기 시작하며, 경이적인 역사의 진보가 이루어짐으로써, 수많은 종족과 세기들의 풍습과 감정이 우리 눈앞에 되살아났다는 사실도 빠뜨릴 수 없다. 이처럼 냇물은 혼탁하고 드넓은 강물이 되었다. 이제 인간정신은 이러한 강물을 충분히 들이키려면 괴테의 재능과 인내, 그리고 그가 누렸던 오랜 수명이 요구될 수밖에 없다. 이에 반해, 고대의 샘은 소박하지만, 그 얼마나 맑

았던가! 그리스 문명이 활짝 꽃피던 시절, "젊은이는 읽고, 쓰고, 셈하고, 23) 류트를 연주하고, 레슬링을 비롯하여 신체를 단련하는 다양한 방법을 익혔다". 24) "최고 가문의 자제들"을 위한 교육도 이 정도에 국한되었다. 다만 음악교육으로는 몇몇 종교음악과 국가(國歌)를 가르치고, 호메로스와 헤시오도스, 25) 또는 서정시인들의 작품을 낭송케 하고, 전쟁터에서 부르는 군가와 식탁에서 부르는 하르모디오스의 노래를 익히게 했다. 조금 더 나이가 들면, 청년은 광장에서 행해지는 연사들의 연설과 법령 공포, 또는 법에 관한 공청회 따위에 참가했다. 소크라테스 시대에 살았던 호기심 많은 젊은이라면 궤변론자들이 벌이는 논쟁이나 논증과정도 구경했을 것이다. 또한 그런 청년이라면 아낙사고라스26)나 엘레아의 제논27)의 책을 구하려고 애를 썼을 것이다. 개중에는 기하학 증명에 관심을 기울이는 경우도 있었을 것이다. 하지만 신체단련과 음악교육이 주를 이루는 가운데, 틈틈이 철학토론에 참여하느라 보내는 몇 시간 정도로는 오늘날의 청년들이 고전수업이나 전공수업에 바치는 15시간에서 20시간에는 비할 바 못 되었다. 20~30개의 파피루스 두루마리와 오늘날의 도서관이 소장하고 있는 3백만 권의 장서를 비교할 수 없는 것처럼 말이다. 이러한 모든 대조는 새롭고 직관적인 문명과 정교하고 복잡한 문명 간의 차이에서 비롯하는 것이

23) [원주] '그라마타'(Grammata). 알파벳이 숫자를 대신했던 것처럼, 이 말은 세 분야를 지칭한다.

24) [원주] 플라톤(Platon), 〈테아게스〉(Théagès), éd. Frédéric, Ast. t. VIII, 386.

25) 헤시오도스(Hēsíodos)는 기원전 7세기경에 활동한 고대 그리스의 서사시인으로, 호메로스와 함께 그리스 신화와 문학에서 중요한 역할을 했다.

26) 아낙사고라스(Anaxagoras, 기원전 500경~428경)는 소크라테스 이전의 그리스 철학자로, 페리클레스의 스승이다. 그는 아테네에서 철학을 가르쳤던 최초의 인물로, '누스'(이성)란 개념으로 유명하다.

27) 엘레아(Elea)의 제논(Zenon, 기원전 490경~430경)은 소크라테스 이전의 그리스 철학자로, 변증법의 창시자이자 여러 모순으로 유명하다.

다. 그리스 문명은 수단과 도구가 덜 발달하고, 산업도구와 사회구조, 습득해야 할 어휘 따위도 훨씬 단출하다. 선대로부터 물려받은 유산이나 지식의 양도 상대적으로 적기 때문에, 운신의 폭이 훨씬 더 넓었다고 하겠다. 바로 그렇기 때문에 위기나 정신적인 부조화를 겪지 않고 곧게 뻗어나갈 수 있는 것이다. 역량이 보다 자유로이 발휘되고, 인생관이 보다 건전하며, 영혼과 지성이 고통과 과로에 시달리거나 변형될 가능성이 상대적으로 적은 것이다. 그리스인들의 삶이 노정하는 이 같은 본질적 특성은 예술에서도 그대로 나타난다.

3

사실상 어떤 시대이건 간에, 이상적인 작품은 실제의 삶을 요약해 보여줬다. 우리가 현대인의 영혼을 살펴보게 되면, 거기에는 예술작품이 그 방증이기도 한 감정이나 역량의 변질 내지 부조화, 질병, 과민상태 등과 마주치게 된다. 중세시대에는 종교적이고 내면적인 가치관이 과도하게 강조되는 가운데, 숭고하고 감미로운 꿈이 만연하고, 고통의 감내가 권장되며, 육신을 하찮게 여기는 풍조 등으로 과민해진 인간의 상상력과 감수성은 천상의 세계를 꿈꾸고 갈구하게 된다. 여러분은 〈그리스도의 모방〉(*Imitation*)이나 〈피오레티〉(*Fioretti*), 28) 단테와 페트라르카의 작품들, 또는 기사도와 사랑의 궁정을 둘러싼 세련된 섬세성과 엄청난 광기에 대해 알고 있을 것이다. 그 밖에, 회화와 조각에 등장하는 인물들은 추하거나 아름답지 못하고, 균형 잡혀 있지 못하거나 생존이 힘겨워 보이고, 거의 언제나 말랐거나 가냘프고, 고통에 신음하고, 현세의 삶과 무관한 생각에 잠겨 있고, 기대나 황홀에

28) 〈피오레티〉(*Fioretti*)는 14세기에 쓰인 소책자로, 아시시의 프란체스코 성자의 삶을 소개한다. 이탈리아어로 '작은 꽃들'을 뜻한다.

빠진 채 꼼짝 않고, 수도원의 처량한 감미로움과 열락의 광명이 뒤따르는 가운데, 삶을 영위하기에는 너무 나약하거나 너무 맹렬하고, 이미 하늘나라를 약속받은 듯 보인다. 그러다가 르네상스기에 이르러 인간조건이 전반적으로 개선되고, 고대가 새로운 조명을 받으며 부활하여 모델로서 제시되고, 자유를 구가하며 커다란 발견들로 한껏 고양된 인간정신은 비종교적 감정과 예술을 새롭게 되살려 낸다. 하지만 중세의 제도와 의식(儀式)이 여전한 탓에, 여러분은 이탈리아와 플랑드르의 가장 훌륭한 작품들에서도 인물과 주제 간에 존재하는 충격적인 대조를 발견하게 될 것이다. 예를 들면, 순교자들이 마치 단련을 마치고 고대의 김나지움을 빠져나온 인물들 같아 보이고, 예수가 벼락 치는 주피터 신이나 얌전한 아폴론 신을 연상시키며, 성모 마리아가 세속적인 사랑을 품은 듯하고, 천사들이 큐피드 못지않게 우아함을 뽐내고, 때론 막달라가 관능이 넘쳐흐르는 세이렌과 같은 모습을 나타내고, 성 세바스티아누스[29]가 호탕한 헤라클레스인 양 비친다. 요컨대 참회와 고난의 도구들이 즐비한 가운데, 일련의 성자와 성녀들이 활력 넘치고 건강색을 자랑하며 화기애애한 분위기를 자아내는 품은 마치 제물 광주리를 머리에 얹은 귀족 처녀들이나 완벽성을 자랑하는 운동선수들이 벌일 법한 흥겨운 잔치를 연상시킨다. 오늘날 현대인의 머릿속이 복잡하고, 다양하고 모순적인 교리들이 공존하며, 두뇌활동이 과도하게 요구되고, 실내생활이 주를 이루고, 수도(首都)들이 그 인위적인 체제로 사람들을 마구잡이로 끌어들이는 등 현대사회는 강력하고 새로운 자극을 추구하게 만들 뿐만 아니라 신경과민을 조장해 내고, 어렴풋한 슬픔과 막연한 열망, 무한한 탐욕을 갖게 만들었다. 오늘날 인간은 예전의 인간 모습, 마땅히 그랬으면 하고 바랐던 인간의 모습, 다시 말해 양식을 제공해 주는 지상에서 환한 태양 아래 자족적으로 행동하고

29) 성 세바스티아누스는 초기 그리스도교의 순교자 가운데 한 사람이다. 그는 주로 기둥에 묶인 채 무수히 화살을 맞은 모습으로 재현되곤 한다.

생각할 줄 아는 고등동물이 더 이상 아니다. 대신 인간은 두뇌활동이 과도하게 왕성하고 무한한 영혼을 가진 존재, 이를테면 신체기관이란 그저 머리에 딸린 부속물에 불과하고 채워질 줄 모르는 호기심과 야망을 버리지 못한 채, 언제나 뭔가를 좇아 나서고 정복하며, 동물로서의 한계를 뛰어넘고 신체적 제약을 조롱하는 전율과 광채를 만들어 내면서, 현실세계의 구석구석, 그리고 상상세계의 심연을 탐험하고, 때론 인간 자신의 거대한 업적과 작품에 스스로 도취되기도 하고 고통을 느끼기도 하며, 불가능을 추구하고 직업활동에 매진하며, 베토벤이나 하이네, 괴테의 파우스트 박사처럼 고통스럽고 강렬하며 웅대한 꿈을 찾아 나서고, 또는 발자크 소설에 등장하는 인물들처럼 사회적 신분이란 테두리에 갇힌 채 전문성이나 고정관념에 속박당하기도 한다. 이 같은 현대인에게 조형예술은 그 자체로 충분치 못하다. 현대인이 형상에서 흥미를 느끼는 부분은 인간의 사지거나 몸통, 혹은 생생한 인체의 골격이 아니다. 그것은 표현적인 얼굴이고, 움직이는 모습이고, 제스처를 통해 드러나는 투명한 영혼이고, 형태와 외양을 통해 표현되는 살아서 펄떡이고, 넘쳐나는 무형(無形)의 열정과 사유이다. 현대인이 아름다운 조각을 좋아하는 까닭은 오랜 기간 동안 교양을 쌓고 교육을 받았기 때문이고, 예술 애호가로서의 사려 깊은 취향 때문이다. 다양성을 추구하는 세계주의인 현대인은 모든 형태의 예술과 모든 시대, 모든 삶의 국면에 관심을 기울이고, 외국 스타일이며 고대 스타일의 부활을 음미하며, 전원풍속과 서민생활, 야만풍습, 머나먼 나라들과 이국의 정취, 요컨대 호기심을 불러일으키거나 사료로서의 가치를 가진 것, 감동이나 지식을 줄 수 있는 모든 것들에 흥미를 느낀다. 배부르고 산만한 현대인은 예술이 뜻밖의 강렬한 감각을 제공하고, 새로운 색채나 외양, 장소, 억양의 효과를 통해 갖가지 방식으로 마음을 뒤흔들고 자극하며 흥미를 안겨 주기를 원한다. 요컨대, 이런 면모는 매너리즘과 선입견, 과잉으로 치달을 수밖에 없는 스타일이다.

　반면, 고대 그리스인은 감정이 단순하고, 취향 역시 단순하다. 이들의 연극을 보라. 고대 그리스 연극은 셰익스피어 연극과는 달리 인물의 성격이 복합적이거나 심오하지 않다. 사건의 전개와 결말도 그리 복잡하지 않다. 그리스 연극은 이들이 어린 시절부터 귀에 못이 박이도록 들어왔던 영웅적인 전설을 보여준다. 이들은 이미 이야기를 꿰고 있는 것이다. 연극의 줄거리도 단순하다. 예컨대, 아이아스[30] 는 정신이 혼미한 상태에서 자기편의 가축들을 적으로 오인하여 도륙한다. 하지만 그는 나중에 정신이 들고 나서 자신의 행동을 한탄하며 자살한다. 필록테테스[31] 는 부상당한 몸으로 무기를 가진 채 어느 섬에 버려진다. 그러던 어느 날 그리스 군인들이 그를 찾아와 화살을 달라고 요청한다. 그는 처음에는 불같이 화를 내며 거절하지만, 결국 헤라클레스의 명령으로 자신의 뜻을 굽힌다. 테렌티우스[32] 에 의해 그 존재가 알려진 메난드로스[33] 의 희극들은 사실 단순하기 짝이 없다. 테렌티우스는 그의 희극 두 편을 묶어 로마식 희극 한 편을 만들 수 있었다. 그의 희극 중에서 가장 복잡한 것도 오늘날의 연극 1막 정도에 그칠 따름이다. 플라톤의 〈공화국〉의 첫머리나 테오크리토스[34] 의 〈시라쿠사의 여인들〉, 루키아노스[35] 의 〈대화〉, 아티키 방언으로 쓰인 후기

30) 아이아스(Ajax) 는 호메로스의 〈일리아스〉에 등장하는 인물로, 그리스 연합군의 장군이다.

31) 필록테테스(Philoktêtês/Philocthetes) 는 그리스 신화에 등장하는 영웅 중 하나로, 테살리아의 멜리보이아의 왕이다. 그는 활의 명수이다.

32) 테렌티우스(Publius Terentius Afer, 기원전 195/185~159) 는 고대 로마 시대의 희극작가이자 시인이다.

33) 메난드로스(Menandros, 기원전 342~291) 는 고대 그리스 아테네의 시인이다. 그는 그리스 신희극을 대표하는 작가이다.

34) 테오크리토스(Theocritos, 기원전 310경~250경) 는 시라쿠사 태생의 시인으로, 전원생활을 주제로 목자(牧者)를 노래한 짧은 시형 '목가'의 창시자이자 완성자이다.

35) 루키아노스(Lucianus, 120경~180경) 는 로마 시대의 그리스 문학의 대표적

작, 크세포논의 〈농업에 관하여〉나 〈키루스〉를 읽어 보라. 효과를 노린 대목은 전혀 찾아볼 수 없고, 모든 것이 균일하다. 우리는 그저 친숙한 일상의 편린들만을 마주할 따름인데, 이런 장면들은 지극히 자연스럽다는 점에서 대단히 주목할 만하다. 강한 억양, 자극적이거나 격한 성질은 존재하지 않는다. 딱히 미소 지을 만한 대목도 없지만, 들꽃이나 맑은 시냇물을 대하듯 매혹적이다. 마치 폼페이의 벽에 그려진 형상들처럼, 사람들은 앉거나 일어서고, 서로 쳐다보며 대수롭지 않은 말을 나눈다. 감정에 무뎌지고, 격하고, 독주에 길들여진 오늘날의 우리는 처음엔 이런 음료를 무슨 맛으로 마시는지 알지 못한다. 하지만 몇 달 동안 계속해서 마시다 보면 우리는 오직 순수하고 상쾌한 이 음료만을 찾게 되고, 다른 종류의 문학들은 맵거나 짠 양념이나 독약 같다는 생각이 들게 마련이다.

이 같은 기질을 그리스 예술에서 추적해 보자. 특히 우리가 지금 탐구하고 있는 조각분야에서 말이다. 그리스인들이 조각을 통해 완벽성에 도달하고, 조각이 그리스의 국가적 예술의 반열에 오르게 된 까닭은 바로 이 같은 정신적 역량 덕택이다. 왜냐하면 조각만큼 단순한 정신성과 감정, 그리고 기호를 요구하는 분야는 없기 때문이다. 입상은 대리석이나 청동으로 제작하는 덩치 큰 물체이다. 따라서 회화나 저부조와는 달리, 우리는 입상에 지나치게 활달한 제스처나 과도하게 격렬한 감정을 부여할 수 없다. 만일 그렇지 못하다면, 입상의 인물은 부자연스럽고 효과를 주기 위해 매만져진 듯할 테고, 베르니니[36] 풍의 스타일을 면치 못한다는 비난을 무릅써야 할 것이기 때문이다. 그뿐 아니라, 입상은 단단한 재질로 되어 있고, 사지와 몸통은 무게가 나간

단편작가이다.

36) 베르니니(Giovanni Lorenzo Bernini, 1598~1680)는 바로크 조각가이자 17세기 로마의 건축가이다. 이 대목에서 그는 매너리즘을 대표하는 조각가로 언급되고 있는 듯하다.

다. 관람객들은 입상 주위를 맴돌 수도 있고, 입상의 육중한 물체감을
의식하지 않을 수 없다. 한편 입상의 인물은 벌거벗었거나 거의 벗은
상태이다. 이 때문에 조각가는 입상의 몸통과 사지에도 얼굴 못지않은
중요성을 부여하고, 동물적 삶도 정신적 삶과 마찬가지로 사랑할 수밖
에 없다. 이 같은 문화단계와 양식의 관점에서 볼 때, 사람들이 인체
에 관심을 쏟는 것이다. 인간의 육체는 영혼에 의해 억눌리거나 후면
으로 물러나 있지 않다. 인간의 육체는 그 자체로 중요한 것이다. 관
객은 고귀하건 그렇지 않건 간에 육체의 매 부분들에 동일한 가치를 부
여한다. 크게 숨 쉬는 흉부며, 유연하고 강인한 목이며, 등뼈 주변으
로 패이거나 부풀어 오른 근육, 원반을 던지는 팔, 에너지가 일순간에
방출됨으로써 뛰쳐나가거나 도약케 하는 발과 다리는 모두 똑같이 중
요한 신체의 부분들인 것이다. 플라톤의 책에 등장하는 어느 청소년은
경쟁자에게 몸이 너무 뻣뻣하고 목이 가냘프다고 힐난하기도 한다. 아
리스토파네스37)는 젊은이가 자신이 이르는 대로 실천하면 건강과 탁월
한 운동실력을 가질 수 있다고 말한다. "그러면 여러분은 언제나 탄탄
한 가슴과 백색의 피부, 넓은 어깨, 튼튼한 다리를 가질 수 있게 될 것
이다. … 여러분은 아름답게 살고, 씨름판에서 승리할 수 있게 될 것이
다. 여러분은 아카데미에 가서 신성한 올리브 나무 그늘 아래 거닐게
될 것이다. 꽃이 핀 등심초 왕관을 머리에 쓴 채, 여러분 또래의 현자
친구와 더불어, 한가롭게, 명감나무와 싹이 돋은 포플러 나무의 감미
로운 향기를 맡으며, 느릅나무 주변으로 플라타너스가 웅얼대는 가운
데, 멋진 봄날을 만끽하면서 …" 이를테면 혈통 좋은 말(馬)이 가지고
있을 법한 쾌락과 완벽성을 일컫는 셈인데, 플라톤은 어느 대목에서인
가 젊은이들은 신들에게 바쳐진 훌륭한 준마와 같고, 또 이들이 본능

37) 아리스토파네스(Aristophanes, 기원전 445년경~기원전 385년경)는 고대
 그리스 최고의 희극 시인으로, 새로운 경향의 철학과 궤변, 전쟁을 비난하
 고 풍자하는 여러 작품을 남겼다.

적으로 지혜와 덕목을 찾을 수 있는지 알아보기 위해 의도적으로 풀어
놓아 초원을 자유로이 서성이는 듯하다는 취지의 말을 한 적이 있다.
이 같은 사고방식을 가진 종족이라면, 파르테논 신전의 테세우스나 루
브르 박물관의 아킬레우스처럼, 골반 위에 얹어진 나긋나긋한 몸통의
자태와 유연하고 가지런한 팔다리, 뚜렷하게 곡선을 그리는 발꿈치,
빛나는 단단한 피부 아래 움직거리고 물 흐르는 듯한 근육을 가진 인체
를 현명하고 즐거운 마음으로 관조하기 위해 굳이 배움을 필요로 하지
않을 것이다. 이들은, 마치 영국 신사 사냥꾼이 자신이 사육하는 개나
말의 혈통과 구조, 우수성을 음미하듯, 미를 음미한다. 이들은 대상이
벌거벗었다고 해서 놀라지 않는다. 수줍음이 아직 근엄한 척하는 행태
로 변질되지 않았기 때문이다. 이들의 영혼은 높디높은 외따로 떨어진
왕좌 위에 군림하다가 신체기관이 점잖지 못한 용도로 쓰이기라도 할
라치면 퇴락했다고 여기거나, 어둠 속에 은닉하려 들지 않는다. 이들
의 영혼은 부끄러워하거나 감추려 들지 않는다. 신체기관이 점잖지 못
한 용도로 사용된다고 해서, 그 이름들을 부끄러워하거나 비웃지도 않
는다. 그 이름들은 더럽다거나 도발적이지도 않으며, 과학적이지도 않
다. 호메로스는 이런 기관들의 이름을 여느 신체의 부분들이나 똑같은
어조로 지칭했다. 이런 기관들이 라블레에게서는 더러운 것으로 여겨
졌던 데 반해,[38] 아리스토파네스에게는 기쁨을 자아냈다. 이것들은
근엄한 이들이 얼굴을 가리고, 비위 약한 이들이 코를 틀어막는 비밀
스런 문학과는 관계가 없었다. 이 같은 '점잖지 못한' 장면들이 신들을
기리는 축제의 와중에서 사법관들이 지켜보는 가운데 수시로 무대에
등장하곤 했다. 때론 처녀들이 날개 달린 남근상(男根像)을 운반하기
도 하고, 또 남근이 신처럼 숭배되기도 했다.[39] 그리스에서는 자연의

38) 라블레는 16세기 프랑스 르네상스기에 활동했던 소설가로, 외설과 분뇨담으
로 유명하다.

39) [원주] 아리스토파네스, 〈아카르나이 사람들〉.

커다란 권능들은 모두 신성을 가지고 있는 것으로 간주되었고, 아직 인간에게서 동물적인 것과 정신적인 것이 분리되기 전이었다.

　이렇듯, 대(臺) 위에 얹어진 살아 있는 인체가 모든 사람들이 지켜보는 가운데 온전히, 가장되지 않은 채 숭앙받고, 기려지고, 순조롭게 전시되었다. 과연 이 인체가 어떤 역할을 할 것인가? 조각상이 과연 바라보는 사람들에게 공감을 불러일으킴으로써 어떤 생각을 하게 만들 것인가? 물론 다른 시대에 살고, 다른 사고방식을 가진 오늘날의 우리에게는 아무런 생각을 불러일으키지 않을 수도 있다. 조각상의 얼굴은 어떤 의미도 내비치지 않고, 우리의 얼굴과는 달리 미묘한 생각이나 격렬한 열정, 또는 복잡한 감정을 가지고 있지도 않으니 말이다. 얼굴은 패이거나 가다듬어지지도 않았고, 고통의 흔적도 없다. 주름이 많지도 않으며, 거의 표정도 없다. 바로 이 점이 조상술(彫像術)에 부합하는 것이다. 오늘날 우리가 흔히 마주치고 또 제작하곤 하는 조각들에서처럼 불균형에 초점이 맞춰졌더라면, 나머지는 모두 손상될 수밖에 없을 것이다. 만일 그런 경우라면, 우리는 몸통과 기관들을 쳐다보지도 않고, 동상에 옷을 입히고 싶어 할 것이다. 하지만 이와는 반대로, 그리스의 동상에서 얼굴은 여느 신체기관이나 몸통보다 더 큰 관심을 자아내지는 않는다. 얼굴의 선이며 평면은 여느 평면, 여느 선이나 다를 바 없다. 생각에 잠긴 표정을 하고 있지도 않으며, 정적이 감돌고 활기가 떨어져 보인다. 얼굴은 신체적 삶과 현세의 삶을 넘어서는 그 어떠한 습관이나 열망, 야망도 내비치지 않는다. 전반적인 분위기와 전체적인 동작도 마찬가지이다. 조각상의 인물이 로마의 〈원반 던지는 남자〉나 루브르 박물관의 〈전사〉(戰士), 40) 또는 폼페이의 〈춤추는 반신반수(半人半獸)〉처럼 목표를 향한 힘찬 동작을 보여주기는 하지만, 신체적으로 그 어떠한 욕망이나 의도도 보이지 않는다. 인물

40) [원주] 흔히 "전투 중인 검투사"로 불린다.

은 원반이 멋지게 던져지고, 동작이 훌륭하게 이루어지며, 춤이 생생
하고 리드미컬하게 보이는 것에 만족하는 듯 보인다. 하지만 그 이상
도, 그 이하도 아니다. 대개 인물의 태도에서는 정적이 감돈다. 인물
은 아무런 행동도, 아무 말도 하지 않는다. 그는 주의를 기울이지도
않고, 그저 심오하거나 탐욕적인 눈초리로 집중할 따름이다. 인물은
휴식을 취하거나 편안한 자세로, 피로의 기색 없이, 서 있거나 혹은
한쪽 발에 다른 쪽 발보다 좀더 힘을 주기도 하고, 몸을 반쯤 틀거나
반쯤 누워 있기도 하다. 인물은 〈스파르타 소녀 아이의 동상〉41) 에서
보듯 이제 막 달음박질을 마친 듯하다. 인물은 플로라 여신42) 처럼 화
관을 들고 있다. 인물은 거의 언제나 무심한 듯한 동작을 취한다. 우
리는 조각상의 인물이 어떤 생각을 가지고 있는지 짐작하기가 쉽지 않
고, 어쩌면 아무런 생각도 하고 있지 않다는 느낌이 들기도 한다. 예
컨대 우리는 〈밀로의 비너스〉43) 가 가진 의중이 어떤 것인지 여러모로
따져 보다가 결국 손을 들고 만다. 조각의 인물은 그렇게 재현돼 있을
뿐, 고대의 관객들에게는 그 자체로 충분한 것이었다. 페리클레스와
소크라테스의 동시대인들은 오늘날의 우리와는 달리 무뎌진 주의력이
나 자극적인 것에 물든 감수성을 일깨울 만한 격렬하고 예기치 않은
효과를 필요로 하지 않았다. 다만 원기 왕성하고 운동능력이 뛰어난
건전하고 건강한 신체거나, 기품 있고 고귀한 혈통의 남녀, 찬란한 가
운데 평정심을 나타내 보이는 인물, 자연스러우면서도 단순한 선(線)
들의 조화라면 그것으로 족하며, 짜릿한 스펙터클은 필요치 않다. 그
리스인들은 자신의 신체여건과 처한 조건에 부합하고, 한계를 넘지 않

41) [원주] 파리의 국립미술학교에 있는 라베송(M. Ravaisson) 소장의 석고상들.
42) 로마신화에서 꽃의 여신이다.
43) 19세기에 에게 해의 밀로스 섬에서 출토된 기원전 2~1세기에 제작된 것으
 로 추정되는 여인의 누드 조각상이다. 작가 미상인 이 작품은 〈모나리자〉와
 〈승리의 날개〉와 더불어 루브르 3대 미술품으로 꼽히는 걸작이다.

는 범위 내에서 완벽을 기할 줄 아는 인간을 관조하고자 한다. 그 이
상도, 그 이하도 아니다. 그 밖의 것들은 과잉이자 기형이고, 이상(異
常)일 따름이다. 바로 이것이 그리스 문화가 그 단순성으로 인해 구획
하는 테두리이고, 오늘날의 복잡다단한 문화는 우리를 그 테두리 너머
로 내몰 따름이다. 그리스인들은 그들 자신이 설정한 테두리를 벗어나
지 않는 합당한 예술인 조각을 일궈 냈다. 이 점이야말로 우리가 이러
한 예술을 계승하지 못했고, 또 그래서 오늘날 우리가 이들 그리스인
들에게서 모델을 찾고자 하는 이유이기도 하다.

제 도

1

예술과 삶과의 호응관계가 가시적인 특성으로 나타난 적이 있었다면, 그것은 바로 그리스 조각의 역사를 통해서이다. 그리스인들은 인간을 대리석이나 청동 조각으로 만들면서 무엇보다 살아 있는 모습으로 만들었고, 위대한 조각은 완벽한 신체로 키워낼 수 있었던 제도와 동시적으로 발전하게 된다. 이 둘은 마치 디오스쿠로이 형제[1] 처럼 떨어지지 않고 서로를 동반하며, 이 같은 다행스런 만남은 의심스런 머나먼 과거의 석양을 갓 태어난 두 줄기 빛으로 비춘다.

이 둘이 모습을 함께 나타내기 시작한 것은 기원전 7세기 전반부였다. 이때 예술은 커다란 기술적 발견을 이뤄냈다. 기원전 689년경에 시키온의 부타데스[2] 는 점토로 형상을 만들고 불에 구워 지붕 끝을 가면들로 장식했다. 같은 시기, 사모스의 로이코스와 테오도로스[3] 는 청

1) 그리스 신화에 의하면, 디오스쿠로이(Dioscures)는 '제우스의 아들들'이란 뜻으로, 카스토르와 폴리데우케스를 가리킨다. 이들은 제우스와 레다 사이에서 태어났고, 헬레네와 클리타임네스트라의 형제들이다.
2) 시키온(Sicyon)의 부타데스(Butades/Dibutades)는 전설상의 인물로, 회화의 발명자로 알려져 있다.

동을 거푸집에 부어 형상을 만드는 방법을 발견했다. 기원전 650년경
에 키오스의 멜라스(Mélas de Chio)는 최초로 대리석 조각상을 만들
었다. 조각상은 기원전 6세기 말과 기원전 5세기 내내 올림픽이 거행
될 때마다 점차로 여위어 가다가 페르시아 전쟁에서 승리를 거두고 난
시기에 완벽한 모습으로 정착한다. 이때는 무도(舞蹈)와 체조가 정규
교육으로 제도화되어 가는 시기이기도 하다. 호메로스와 서사시의 시
대는 이미 끝이 났다. 새로운 시대, 즉 아르킬로코스[4]와 칼리노스,[5]
테르판드로스,[6] 올림포스(Olympos), 그리고 서정시의 시대가 시작한
것이다. 호메로스와 그의 계승자들이 활동했던 기원전 9세기에서 기
원전 8세기까지의 시기와 새로운 운율과 음악의 창시자들이 활동했던
그다음 세기의 중엽에 사회와 풍속에 커다란 변화가 초래되었다. 가능
성의 지평이 넓어졌고, 또 하루가 다르게 넓어지고 있었던 것이다. 지
중해 전역이 탐사되었다. 이제 당대인들은 호메로스가 이야기를 통해
그 존재를 알렸던 시칠리아와 이집트의 실제 모습을 접할 수 있게 되
었다. 기원전 632년에 사모스 사람들은 처음으로 타르테소스[7]까지 항
해했고, 벌어들인 재물의 10분의 1을 바쳐 그들이 섬기는 헤레 여신[8]
에게 그리핀[9]으로 장식하고 150cm에 달하는 무릎 꿇은 세 명의 인물

3) 사모스(Samos)의 로이코스(Rhoikos)와 테오도로스(Theodoros)는 기원전
 6세기 초에 활동한 고대 그리스의 건축가들이다.
4) 아르킬로코스(Archilocos)는 기원전 7세기 초엽에 활동한 그리스 파로스 태
 생의 전사이자 시인이다.
5) 칼리노스(Callinos)는 기원전 7세기 말에 활동한 그리스 시인으로, 애가(哀
 歌)의 창시자로 알려져 있다.
6) 테르판드로스(Terpander)는 기원전 7세기 중엽에 활동한 레스보스 섬 태생
 의 음악가이자 시인이다.
7) 타르테소스(Tartessos)는 고대 그리스인들이 최초로 접한 서양 문명에 부여
 한 이름이다. 현재의 스페인 안달루시아 지방에 위치했던 지역이다.
8) 이오니아 방언으로 헤라 여신을 지칭한다.
9) 그리스 신화에 등장하는 상상의 동물로, 몸은 사자이며 머리와 날개는 독수

이 떠받치는 거대한 청동 분화구를 바쳤다. 이리하여 그리스인들은 대(大) 그리스[10] 와 시칠리아, 소아시아, 흑해에 이르기까지 무수히 많은 식민지들을 건설했다. 모든 산업이 융성했다. 옛 시에 등장하던 노가 오십 개인 나룻배는 2백 명이 노를 젓는 갤리선으로 바뀌었다. 키오스 섬 출신의 누군가가 쇠를 무르게 하고, 벼리고, 접합하는 기술을 발명해 낸다. 도리스 양식의 신전이 지어진다. 호메로스가 알지 못했던 돈과 숫자, 문자 따위가 사용된다. 전투방식도 바뀌어, 전차를 이용하여 되는 대로 싸우던 예전 방식과는 달리 보병이 열을 지어 싸우게 된다. 〈일리아스〉와 〈오디세이아〉에서 보던 것과는 달리, 사람들 사이의 결합도 긴밀해진다. 예컨대, 독립군주가 통치하는 가운데 뿔뿔이 가족단위로 흩어져 생활하고, 공권력이 부재하며, 20년 동안 공중집회가 한 차례도 소집되지 않았던 이타카[11] 와는 달리, 성벽으로 에워싸이고, 군인들로부터 보호를 받으며, 사법관들이 존재하고, 경찰력이 미치는 도시에 사는 사람들이 선량(選良) 들의 통치를 받으며 동등한 권리를 가진 시민의 자격으로 공화국을 만들었다.

동시에, 그리고 그 반작용으로, 정신문화는 다양해지고, 넓어지고, 거듭 새로워진다. 물론 당시의 정신문화는 온전히 시적(詩的) 인 상태를 간직한 채로이다. 산문은 나중이 되어서야 비로소 모습을 나타낼 따름이다. 하지만 서사시의 6각시에 사용되던 단조로운 서창부(敍唱部) 는 다양한 노래와 여타의 운율로 대체된다. 6각시에 5각시가 보태진 것이다. 그뿐 아니라, 장단격(長短格) 과 단장격(短長格), 단단장음격(短短長音格) 이 창안된다. 이리하여 이행시(二行詩) 와 절(節),

리인 괴물이다.

10) "대(大) 그리스"는 고대 그리스인들이 이탈리아 반도의 남부지역과 시칠리아 섬을 일컫는 지명이다.

11) 이타카는 호메로스의 서사시 〈오디세이아〉의 주인공인 오디세우스가 왕으로 통치하던 섬이다.

또는 온갖 종류의 운율에서 새로운 운각(韻脚)과 과거의 운각이 혼용되기에 이른다. 네 줄뿐이던 키타라는 일곱 줄이 된다. 테르판드로스는 키타라의 음계를 확정하고, 가창곡(nomes)을 만들었다. 올림포스와 뒤이어 탈레타스(Thalétas)가 키타라와 플루트, 목소리로 시를 반주하는 법을 완성했다. 머나먼 당시의 세계, 이제는 흔적조차 찾기 힘든 그때의 세계를 상상해 보자. 당시의 세계는 지금 우리가 살고 있는 세계와는 너무나 동떨어져 있고, 따라서 이해하려면 대단한 상상력이 필요하다. 하지만 그 세계는 그리스 문명이 잉태되고 성장했던 원시적이고도 지속적인 거푸집인 셈이다.

　당시의 서정시를 상상하여 보려 할 때, 우리는 우선 빅토르 위고(Victor Hugo)의 서정시나 라마르틴(Lamartine)의 절(節)로 된 시를 떠올리게 될 것이다. 이런 시들은 소리 내지 않고 눈으로도 읽을 수 있고, 기껏 친구와 함께 조용한 방에서 나지막한 목소리로 낭독할 수 있는 정도이다. 하지만 고대 그리스의 서정시는 큰 목소리로 낭독될 뿐 아니라, 악기의 반주가 뒤따르거나 제스처나 춤이 동반하는 것이었다. 예컨대, 오늘날 우리가 극장에서 흔히 볼 수 있듯, 델사르트[12]나 비아르도 부인(Mme Viardot)이 〈이피제니〉나 〈오르페〉의 레시터티브를 노래하거나, 루제 드 릴[13]이나 라셸 양(Mlle Rachel)이 라 마르세예즈나 글루크의 〈알체스테〉[14]의 합창부를 큰 목소리로 노래한다고 상상해 보라. 물론 합창대장과 오케스트라, 그리고 사원의 계단 앞에 혼란스레 서로 뒤엉키고 흩어지는 군중은 여전하지만, 오늘날처럼

12) 델사르트(François-Alexandre-Nicolas-Chéri Delsarte, 1811~1871)는 19세기에 활동했던 프랑스의 음악 지도자이자 이론가이다.

13) 루제 드 릴(Claude Joseph Rouget de Lisle/Rouget de l'Isle, 1760~1836)은 프랑스 공병장교이자 시인, 희곡작가로, 프랑스 국가인 〈라 마르세예즈〉를 만들었다.

14) 독일의 작곡가 글루크(Gluck, 1714~1787)가 작곡한 3막의 오페라로, 그리스 신화를 배경 삼아 사랑과 용기를 찬양하는 합창곡으로 유명하다.

조명이 내리비치는 채색된 무대 앞에서가 아니라, 진짜 햇빛이 비치는 야외의 공공장소에서 말이다. 당시의 축제와 풍속은 대략 이와 같은 모습일 것이다. 관객의 몸과 마음은 시에 흠뻑 빠져들 수밖에 없었을 것이며, 오늘날 우리에게 전해지는 당시의 시행들은 그저 오페라 각본의 뜯긴 종잇장에 불과할 따름이다. 코르시카의 마을에서 장례식이 벌어지는 날에는 곡녀(哭女)가 살해당한 남성의 시신 앞에서 복수의 노래를 부르기도 하고, 피어 보지도 못하고 죽은 처녀의 관 앞에서 애가를 부르기도 한다. 칼라브리아나 시칠리아의 산악지방에서는 무도회 날 젊은이들이 포즈나 제스처를 통해 간략한 드라마나 사랑의 장면을 연출한다. 기후는 비슷하지만 훨씬 더 아름다운 하늘을 가졌고, 서로 모르는 사람이 없는 작은 도시에 살며, 못지않게 상상력이 풍부하고 제스처가 많으며, 못지않게 감정과 표현력이 풍부하고, 보다 활달하고 신선한 영혼을 가졌고, 보다 창의적이고 재주가 많으며, 인간적 삶의 모든 국면, 모든 순간을 미화하는 경향을 가진 사람들을 상상해 보라. 우리가 파편적으로나 고립된 장소에서 뜨문뜨문 마주치곤 하는 이 같은 음악적 무언극은 백여 갈래로 갈라져 번식하고, 완연한 문학이 자리 잡을 수 있도록 무한히 자양분을 제공하게 될 것이다. 그리스 서정시가 표현하지 못할 감정은 없고, 그리스 서정시가 포착해 내지 못할 사적 내지는 공적인 장면은 없고, 그리스 서정시가 생생히 그려 내지 못할 의도나 상황은 없을 것이다. 그리스 서정시는 자연스런 언어이고, 글로 적거나 인쇄된 우리의 산문 못지않게 보편적이면서 상식적이기 때문이다. 우리의 산문은, 지극히 모방적이며 신체적인 최초의 언어에 비한다면 숫자놀음이자 찌꺼기에 불과하다.

프랑스어의 억양은 균일하다. 프랑스어에는 음악이 없다. 긴 모음과 짧은 모음 사이의 차이는 미미하여 거의 변별력을 갖지 못한다. 청각이 영혼의 움직임에 무엇을 보탤 수 있고, 또 소리와 리듬이 우리의 전 존재에 어떤 영향을 미치며 우리의 신경을 어떤 식으로 전염시키는

지 알기 위해서는 이탈리아어로 타소의 시를 낭송하는 아름다운 목소리를 들어 봐야 한다. 고대 그리스어도 마찬가지이다. 우리는 고대 그리스어의 뼈대만 상대하는 셈이다. 연구자와 주석자들은 그리스인들이 소리와 운율에 사상이나 이미지 못지않은 중요성을 부여했었다고 증언한다. 이를테면 새로운 운율을 만들어 내는 시인은 새로운 감각을 만들어 내는 셈인 것이다. 짧은 모음과 긴 모음들 간의 조합은 알레그로나 라르고, 혹은 스케르초일 수밖에 없는 것이고, 이처럼 운율은 사상뿐 아니라 제스처와 음악에 시인 자신의 굴곡과 성격을 새겨 넣는 셈이다. 바로 그렇기 때문에 광범위한 서정시가 만들어진 시대에 못지않게 광범위한 무도가 만들어졌던 것이다. 우리는 2백 종에 달하는 그리스 무용의 이름을 알고 있다. 아테네에서는 16세가 되기 전까지는 무도가 교육의 전부였다.

아리스토파네스는 이렇게 말했다.

> 그 시대에는 같은 동네에 사는 젊은이들이 키타라 선생님에게 음악을 배우러 갈 때, 설사 눈이 체의 밀가루처럼 내리더라도 신발을 신지 않은 채 열을 맞춰 길을 걸었다. 마침내 이들이 음악선생님의 집에 도착하여 넓게 자리 잡고 앉으면, 선생님은 이들에게 "도시국가들을 파괴하는 두려운 팔라스 여신"15)이며, "멀리까지 솟아오르는 외침소리"를 가르쳤다. 그러면 이들은 아버지에게서 물려받은 거친 남자 목소리를 고래고래 쏟아냈다.

명문가 출신의 젊은 남성인 히포클레이데스16)는 시키온17)으로 독

15) 아테나 여신의 또 다른 이름이다.
16) 히포클레이데스(Hippocléidès)는 테이산드로스(Teisander)의 아들로, 아테네의 귀족이다. 그는 기원전 566년에서 기원전 565년까지 가문의 대표자였다.
17) 시키온(Sicyôon)은 코린트 만에서 멀지 않은 곳에 있는 펠로폰네소스의 고

재자 클레이스테네스[18]를 찾아와서, 자신이 모든 신체적 활동에 능하다는 것을 보여주고, 연회가 있기로 한 날 저녁에 자신이 훌륭한 교육을 받았다는 사실을 과시하려 했다. [19] 그는 플루트 연주자에게 〈에멜리〉(Emmélie)를 연주하게 하여 음악에 맞춰 춤을 추고, 잠시 후 탁자를 가져오게 하여 그 위에 올라가 스파르타 무용과 아테네 무용을 실연했다. 이렇듯, 교육받은 그리스인들은 "가수이자 무용수"[20]인 셈으로, 나중에는 공연할 사람들을 고용하기는 하지만, 이들은 서로에게 전원적이고 시적인 공연을 실연해 보였다. 사람들은 식사 후 클럽에서 여는 연회에서 술을 흥건하게 마시고, 아폴론 신을 기리는 군가를 불렀다. 그러고 나면 본격적으로 잔치가 시작하는데, [21] 제스처를 곁들인 낭독이나 키타라나 플루트 연주에 맞춘 서정시 낭송, 또는 후렴이 따르는 독주(나중에, 하르모디오스와 아리스토기톤[22]의 노래로 답습된다), 혹은 노래와 춤이 따르는 듀엣(나중에, 크세노폰의 〈향연〉에 등장하는 바쿠스와 아리아드네의 만남에서도 사용된다)이 이어진다. 시민이 독재자가 되어 삶을 즐기려 할 때는 이런 식으로 호사스럽게 잔치를 거행하곤 했다. 폴리크라테스[23]는 사모스에서 두 명의 시인인 이비코스(Ibycos)와 아나크레온(Anacreon)을 곁에 두고, 이들에게 연회를

대 그리스 도시국가이다.

18) 클레이스테네스는 고대 그리스의 정치인으로, 기원전 6세기 말에 오스트라시즘을 제정하여 참주의 출현을 방지함으로써 민주정치의 정착에 크게 공헌한 정치가이다.

19) [원주] 헤로도토스, VI, ch. CXIX.

20) [원주] 루키아노스, "예전에는 동일인이 노래도 하고 춤도 췄다."

21) [원주] 코모스(Kômos).

22) 하르모디오스(Harmodios)와 아리스토기톤(Aristogiton)은 고대 그리스의 평화를 상징하는 동성애 커플로, 그리스의 독재자 히피아스를 살해했다.

23) 폴리크라테스(Polycrates)는 기원전 535년에서 기원전 515년까지 사모스의 독재자였다.

조직하고 음악과 시를 짓게 했다. 이 같은 시를 실연하는 젊은이들은
출중한 아름다움을 가진 이들이었다. 바틸(Batylle)은 플루트를 연주
하고 이오니아식으로 노래를 하며, 클레오불로스(Cléobule)는 여성과
도 같은 아름다운 눈을 가졌고, 시말로스(Simalos)는 합창대원이면서
펙티스를 연주하고, 풍성한 고수머리의 스메르디스(Smerdiès)는 그를
초빙하기 위해 일부러 트라케24)의 키콘족을 찾아가는 수고를 들여야
했다. 서정시는 집에서 공연되는 소규모의 오페라였다. 이 시기의 모
든 서정시인들은 또한 합창대장이기도 했다. 이들의 집은 이를테면
'음악원'25)이자 "뮤즈의 집"이었다. 이런 곳이 레스보스 섬26)에는 사
포27)의 저택 말고도 여러 군데 있었다. 이곳에서는 여성들이 스승 역

24) 트라케는 발칸 반도의 남동쪽을 부르는 지명으로, 전통적으로 흑해, 에게
해, 마르마라 해의 3면이 바다로 둘러싸인 지역을 일컫는다.

25) [원주] 케오스의 시모니데스(Simonides)는 아폴론 신전에서 멀지 않은 '코
레게이온'(Chorégéion)에 주로 거주했다.

26) 레스보스(Lesbos) 섬은 소아시아 연안에 위치한 그리스의 가장 큰 섬으로,
고대에는 이곳에 거주했던 여류시인 사포(Sapho)와의 연관성으로 널리 알
려졌었다.

27) 사포(Sapho)는 기원전 7세기 후반에 활동한 고대 그리스의 여류시인이다.
그녀는 기원전 612년경에 레스보스 섬에서 태어나 한때는 시칠리아에 망명
했으나 그 후 다시 복귀했다. 그녀는 개인의 내적 생활을 아름답게 읊어 그
리스 문학사·정신사에 독보적인 발자취를 남겼고, 시의 아름다움 때문에
열 번째 시의 여신으로 숭앙된다. 사포는 혼전의 처녀들을 모아 소규모의
학교를 개설하고 음악, 무용, 시가를 가르쳤다. 그녀는 조화가 넘치는 우애
의 환희를 읊어 예로부터 내려오는 남성 중심의 영웅주의적 전통에 여성이
지니는 영혼의 정열과 고결함을 첨가시켰다. 그녀의 시는 추상의 세계에서
방황하는 법이 없이 참된 정열이 언제나 감각의 세계를 통해 영혼을 밑바닥
에서부터 뒤흔들어 놓고 있음을 묘사한다. 그리하여 여기에서 우러나오는
무한한 비애가 그녀의 시에 순박한 우울의 아름다움과 참된 비극이 갖는 고
아한 즐거움을 불어넣고 있다. 사포는 남성 중심의 그리스 사회에 이름을
남긴 몇 안 되는 여성 중 하나다. 여신과도 같은 존재로 숭앙받던 그녀에게
는 여성 동성애자를 일컫는 '레즈비언'(lesbian)이란 말이 따라다닌다. 이 말

할을 했다. 그녀들은 밀레투스(Milet)나 콜로폰(Colophon), 살라미스 (Salamis), 팜필리아(Pamphylia) 등의 섬들과 연안에서 온 제자들을 가르쳤다. 이곳에 온 젊은 처녀들은 여러 해에 걸쳐 음악과 낭송, 아름다운 자태를 익혔다. 그네들은 무지한 여성들, 이른바 "발목 위로 드레스를 들어 올릴 줄도 모르는 어린 농촌 소녀들"을 조롱했다. 그네들에게 합창대장을 정해 주고, 장례식의 애가나 결혼식 축가를 합창으로 가르쳤다. 이렇듯 고대 그리스 시대에, 오늘날 우리가 가수나 등장인물, 모델, 배우라고 부르는 활동에 가장 아름다운 의미와 완전한 존엄성을 부여한 것은 다름 아닌 의식(儀式)과 쾌락을 통한 사생활의 영역이었다.

공적인 삶도 다르지 않았다. 고대 그리스에서 무도는 평화 시든 전쟁 중이든 간에 죽은 자들을 기리고 승리자들을 축하하기 위해 종교와 정치의 장에도 개입하였다. 시인 밈네르모스(Mimnermos)와 그의 정부인 난노(Nanno)는 이오니아의 타르겔리온[28] 축제에서 플루트를 연주하며 행렬을 이끌었다. 칼리노스(Callinos)와 알카이오스(Alcaeus), 테오그니스(Theognis)도 그들대로 시민들이나 자기네 일행을 이끌었다. 전쟁에서 여러 차례 패한 아테네인들이 살라미스 섬을 되찾자고 주장하는 사람은 그 누구라도 사형에 처하기로 결정했지만, 솔론(Solon)이 군사(軍使)의 복장을 하고, 머리에 헤르메스의 모자를 쓴 채 갑자기 군중 사이에서 모습을 드러내고는 다른 군사들이 모여 있는 바위에 올라 힘차게 애가를 부르자, 젊은이들은 "멋진 섬을 되찾고, 오명과 수치를 아테네에서 몰아내기 위해" 즉시 떠났다. 농촌에서 스파르타인들은 막사 안에서 노래를 불렀다. 이들은 저녁식사를 마치고 나면 제각기 일어나 발언을 하거나 제스처를 곁들인 애가를 읊었는데, 그러면 군사령관

은 원래 레스보스 섬 사람이란 뜻이지만, 사포가 그곳에서 여성들을 키우면서 동성애자를 일컫는 말이 되었다.
28) 타르겔리온은 고대 그리스인이 사용하던 달력의 11번째 달이다.

이 가장 우수한 자에게 상으로 가장 커다란 고기 조각을 수여했다. 이런 광경은 그야말로 장관이 아닐 수 없었을 텐데, 왜냐하면 건장하고 강인하며 출중한 그리스의 젊은이들이 긴 머리를 공들여 묶은 채, 붉은 장옷과 반짝거리는 커다란 버클을 착용하고서, 영웅 내지 운동선수와도 같은 자태로 다음과 같은 시를 읊었을 테니 말이다.

"이 땅, 바로 우리의 땅을 지키기 위해 용감하게 싸우세 / 우리의 영혼에 미련을 두지 말고, 우리의 아이들을 위해 목숨을 던지세 / 젊은 그대들이여, 서로 힘을 합해 장렬하게 싸우세. 우리 중 그 누구도 수치스럽게 꽁무니 빼거나 겁을 먹지 않는다네 / 대신, 그대들은 가슴에 커다란 용기를 담는다네 ⋯ 무릎이 성치 못한 늙은이들을 / 결코 저버려서는 안 된다네, 물러서지 말게나 / 젊은이들보다 먼저, 최전선에서 노인이 쓰러진다면 이 얼마나 수치스런 일인가 / 그것도 이미 머리와 수염에 백설이 내린 노인이 / 땅을 기고 먼지가 날리는 가운데 용감하게 영혼의 숨을 몰아쉬고 / 벌거벗은 살갗 위로 피 흘리는 상처를 움켜쥐는 광경은 그 얼마나 수치스러운가 / 아닐세, 젊은이들이 나서야 한다네 / 젊은 혈기로 왕성하고 / 남자들에게 존중받고 여자들에게 사랑받는 / 젊은이들이 최전선에서 쓰러진다면, 이 얼마나 멋진 광경인가 ⋯ 끔찍한 것은 뒤에서 공격당하고, 등에 창을 맞고서 / 먼지 속을 기는 사내의 모습이라네 / 그대들은 도약하고 나서 굳건히 자리를 지켜야 한다네 / 두 다리를 땅에 박고, 입술을 굳게 깨문 채 / 허벅지와 두 다리, 어깨, 가슴부터 복부까지 온몸을 / 커다란 방패로 보호하고 / 발에는 발로, 방패에는 방패로 맞선다네 / 투구에는 투구로, 도가머리에는 도가머리로, 가슴에는 가슴으로, 근접전이라네 / 아주 가까이서, 격투를 벌이고, 긴 창과 칼로, 적을 찌르고 죽여야 한다네."

병영생활의 다양한 국면을 그리는 유사한 노래들이 존재했었고, 개중에는 플루트 소리에 맞춰 공격개시를 알리는 단단장음격(短短長音

格)이 있었다. 우리는 대혁명의 열기가 피어오르기 시작하던 시기에
비슷한 광경을 재차 목격할 수 있었다. 뒤무리에29)가 모자를 칼끝에
꽂고 제마프30)의 급경사를 오르면서 〈출정가〉(Chant du Départ)를 선
창하자, 병사들이 그의 뒤를 따르며 노래했다. 우리는 당시 군인들이
불렀던 요란스런 노랫소리를 통해, 고대에 정규전이 벌어질 때 부르던
합창이나 행진곡이 어떠한 것이었는지 짐작해 볼 수 있다. 고대에도
이와 비슷한 사례가 존재한다. 살라미스의 승전 후, 아테네에서 가장
아름다운 청소년인 15세의 소포클레스는 의식에 따라 벌거벗고, 전리
품을 쌓아 놓고 장엄하게 정렬한 군대 앞에서 아폴론 신을 기리는 군
가에 맞춰 춤을 췄다.

　하지만 종교의식은 정치나 전쟁보다도 무도에 보다 많은 영향을 미
쳤다. 고대 그리스인의 관점에서 신에게 바칠 수 있는 가장 멋진 광경
이란 바로 아름답고 빼어난 신체조건을 가졌고, 모든 면에서 활력과
건강이 넘치는 자태를 뽐내는 사람들이 연출하는 것이었다. 이런 까닭
에 가장 신성한 그리스의 축제는 바로 오페라의 행진이고 장엄한 발레
였다. 이때는 선발된 시민들이나 혹은 스파르타에서처럼 시민 전체가
신 앞에 나서서 합창을 했다.31) 웬만한 규모의 도시들은 시인들을 거
느리고 있으면서, 이들이 음악과 시를 짓고, 그룹과 행렬을 조직하며,
자세를 가르치고, 오랜 시일에 걸쳐 배우들을 양성하고, 의상을 담당
하게 했다. 당시의 의식에 비견될 만한 오늘날의 사례는 하나뿐인데,
바로 중세 이래 10년마다 바이에른 지방의 소도시인 오버아머가우
(Oberammergau)에서 개최되는 공연이다. 이때는 5백에서 6백 명에

29) 뒤무리에(Charles François du Perrier du Mouriez, 1739~1823)는 프랑
　　스 대혁명기를 전후하여 활동한 프랑스의 장군이다.
30) 제마프(Jemappes)는 벨기에의 도시 몽스(Mons)의 한 지역명이다.
31) [원주] 김노페디아(Gymnopaedia), 즉 스파르타의 집단군무(群舞)를 가리
　　킨다.

달하는 마을 주민 전체가 참여하여 어릴 때부터 보고 배운 예수의 수
난극을 장엄하게 펼쳐 보인다. 이러한 축제에서 알크만(Alcman)과 스
테시코로스(Stesicorus)는 시인이자 합창 지휘자, 발레 지도자였고,
때론 집전자로 나서기도 하고, 젊은 남녀들이 영웅적이거나 종교적인
전설을 찬양하는 대규모 합창대를 이끄는 첫 합창대장 역할을 맡기도
했다. 신성한 발레 중 하나인 격정적 서정시는 나중에 그리스 비극으
로 발전하기도 한다. 격정적 서정시는 애초의 공공장소에서 극장이란
폐쇄공간으로 자리를 옮긴, 완벽하지만 소규모의 종교축제에 불과했
다. 여기엔, 합창이 계속 이어지는 가운데 중간중간 이야기가 삽입되
거나, 또는 제바스티안 바흐의 〈수난곡〉이나 하이든의 〈십자가 위의
일곱 말씀〉, 오라토리오, 또는 동일인들이 파트를 맡아 노래하기도 하
고 그룹을 형성하기도 하는 시스티나 성당의 미사처럼, 중심인물에 의
한 서창부(敍唱部)가 삽입되기도 한다.

이런 시들 가운데 가장 인기가 높았고 또 우리가 머나먼 당시의 풍
속을 알기 위해 가장 접근하기 용이한 형식은 바로 네 종류의 주 종목
경기의 승리자들을 찬미하는 칸타타이다. 그리스 전역과 시칠리아,
그리고 여러 섬들에 걸쳐, 모든 그리스인들은 핀다로스에게 칸타타를
요청했었다. 그러면 핀다로스가 자신이 직접 가거나, 아니면 친구인
아이네아스 탁티쿠스(Aeneas Tacticus)를 보내 합창대원들에게 무용과
음악, 또는 그가 지은 노래를 가르쳐 주었다. 축제는 행렬과 희생제의
로 시작했다. 그런 다음 경기자의 친구들과 가족들, 도시의 유지들이
연회장에 자리했다. 때로 행렬 중에 칸타타를 부르기도 하고, 중도에
행진을 멈추고 짧은 풍자시를 낭독하기도 했다. 때론 연회가 끝난 다
음, 갑옷과 창, 칼 등으로 장식된 커다란 홀에서 낭독이 이루어지기도
했다.[32] 공연에 나서는 배우들은 경기자의 친구들인데, 이들은 오늘

32) [원주] 알카이오스가 자신의 집에 관해 지은 시를 읽어 보라.

날 우리가 이탈리아의 '코메디아 델 아르테'33) 에서 마주치곤 하는 남
부지방 특유의 열변을 토하며 연기했다. 하지만 이들이 연기하는 것은
희극이 아니다. 이들이 맡은 역할은 진지한 것으로, 어쩌면 역할이라
고 부를 수 없는 것인지도 모른다. 이들은 인간이 경험할 수 있는 가
장 심오하고 고귀한 기쁨, 즉 국가적 영웅들에 대한 기억과 위대한 신
들의 가호, 조상들에 대한 추념, 조국에의 찬양 등에 고무되어 자신을
아름답고 영광스런 존재로 느끼고, 세속적인 삶을 넘어 드높은 광명의
올림포스 정상에 오른 듯한 기쁨을 만끽한다. 경기자가 승리함으로써
대중으로부터 영웅으로 취급받을 뿐만 아니라, 시인은 그의 우승을 그
의 출신도시와 그를 수호하는 모든 수호신들과 연관 짓기 때문이다.
승리자는 추켜세워지고 자신이 이룩한 업적에 한껏 고양되어, 그리스
인들이 '열광'(*enthousiame*) 34) 이라 일컫는 극한상태에 도달함으로써,
원래 이 말이 인간 안에 신이 임한 상태를 가리키는 말임을 입증해 보
인다. 사실상 승리자는 신이 들린 상태이다. 자신의 안에 신의 권능과
고귀성이 자연스레 뿜어지는 에너지와 자신이 속한 그룹과의 혼연일체
를 통해, 인간의 한계를 뛰어넘어 용솟음치는 것을 느낄 때, 승리자는
자신 안에서 신의 역사(役事)를 느끼기 때문이다.

　오늘날 우리는 핀다로스의 시를 제대로 이해하지 못한다. 그의 시가
너무 지엽적이고 특별하기 때문이다. 그의 시는 지나치게 암시가 많고
느슨하며, 기원전 6세기의 그리스 운동선수들에게 과도하게 경도돼
있기 때문이다. 오늘날까지 전해지는 그의 시는 얼마 되지 않는다. 그
나마 억양이며 몸짓, 노래, 악기의 소리, 무대, 무용, 행렬, 그리고
못지않게 중요한 갖가지 부속물들이 더 이상 남아 있지 않다. 오늘날

33) 코메디아 델 아르테(*Commedia dell'arte*)는 "예술연극"이란 뜻으로, 16세기
　　에서 18세기 사이에 이탈리아에서 유행한 즉흥극이다.
34) 서양어 'enthousiame(프랑스어)/enthousiam(영어)'의 그리스 어원은 entho-
　　usiasmos로, "신이 오른 상태"를 뜻한다.

우리는 책을 읽은 적이 없고, 추상적인 사고도 해본 적이 없으며, 오직 이미지를 통해서만 생각하고, 말을 듣는 즉시 다채로운 색채의 형태들이며 체육관이나 경기장, 사원, 풍경, 반짝이는 바다를 연상하는 신선한 사고방식의 소유자들, 다시 말해 호메로스의 시대 못지않게, 아니 그 이상으로 활력 넘치고 신성한 민족을 상상하기가 여간 어렵지 않다. 오늘날 이들의 낭랑한 목소리가 내는 억양은 점점 더 듣기 힘들다. 우리는 합창 중에 왕관을 쓴 젊은 남성35)이 대열에서 빠져나와 이아손의 말이나 헤라클레스의 소원을 전하는 그 멋진 광경을 찰나에 떠올려 보기도 한다. 우리는 그 남성의 간략한 제스처와 내민 손, 부풀어 오른 가슴의 근육을 상상해 본다. 또한 우리는 마치 어제 폼페이에서 발굴해 낸 회화처럼 너무나 생생한, 시적(詩的)인 진홍빛 천 조각을 곳곳에서 마주친다.

때론 합창대장이 전면에 나서기도 한다. "자신의 부를 상징하며 연회장을 장식하는 황금 덩어리로 만든 잔, 포도밭의 이슬이 넘쳐흐르는 바로 그 황금 잔을 자기 딸의 젊은 배우자에게 건네는 아비처럼, 그렇게 나는 왕관을 쓴 선수들에게 뮤즈의 선물이자 나의 사고가 거둔 향기로운 열매인 이 액체의 넥타르를 보내노라, 올림픽과 피토36)의 승리자들을 경축하노라."

때론 합창이 정지되고, 둘로 나뉜 합창대가 번갈아 가며 혀끝을 굴리며 승리를 찬양하는 시가(詩歌)의 황홀한 음향을 점증적으로 이어 나가기도 한다. "육지에서, 그리고 거친 대양에서, 주피터 신이 조금도 사랑하지 않았던 존재들이 피에리데스37)의 목소리를 증오한다네. 신들의 적인 태풍, 머리가 백 개나 달린 괴물이자 타르타로스38)를 기

35) [원주] 〈피티크〉(*Pythique*), IV, 〈이스트미크〉(*Isthmique*), V.

36) 피토(Pytho)는 신탁이 이루어지는 델포이 신전이 위치한 마을의 이름이다.

37) 피에리데스(*Pierides*)는 그리스 신화에 나오는 뮤즈들로, 노래를 아주 잘하는 것으로 알려져 있다.

어 다니는 바로 그 태풍처럼. 하늘에까지 닿는 기둥이자, 지독한 안개를 키우는 영원한 유모인 눈 덮인 에트나 산[39]이 기를 쓰는 그를 막아 내고, 또 범접할 수 없는 불이 이글대는 눈부신 샘들을 구덩이에서 토해 낸다네. 낮이면 그 샘들의 물길이 붉은 연기의 격류를 솟구치게 한다네, 밤이 되면 맴도는 붉은 화염이 굉음을 내며 바위들을 깊은 바다 속으로 밀어 낸다네. … 마치 드높은 봉우리에 묶인 듯, 에트나 산의 검은 숲 아래, 평야 아래, 움츠린 등 전체를 갈구고 뾰족하게 만드는 산맥 아래, 포효하는 그 광경이 그 얼마나 놀랍던가.”

쏟아지는 이미지의 홍수는 그 어떤 언어로도 옮길 수 없는 대담성과 웅장함으로 예기치 못한 효과를 자아내고, 제자리로 복귀하고, 경련하면서 강도를 더한다. 산문에서 그토록 간소하고 명징한 그리스인들이 서정적인 영감과 광기에 취해 한계를 넘어선 것이다. 이 같은 면모는 우리의 무감각한 신체와 우리의 진지하기만 한 문화의 척도로는 도저히 가늠할 수 없는 과잉인 것이다. 바로 이 점을 통해, 우리는 그리스 문화가 인간육체를 형성하는 예술에 무엇을 부여할 수 있는지 충분히 짐작할 수 있다. 그리스 문화는 합창이란 방식으로 인간을 형성한다. 그리스 문화는 자세와 제스처, 또한 조각과도 같은 행동을 인간에게 가르친다. 그리스 문화는 인간이 열의를 다하고 또 스스로 쾌락을 얻기 위해 공연에 나서고, 자기 자신에게 공연을 실연하고, 등장인물의 연기와 무용수의 몸짓을 통해 시민으로서의 자긍심과 진지성, 자유, 소박한 자부심을 갖는 자발적인 배우가 될 수 있도록 모든 역량을 쏟아 붓는다. 무도(舞蹈)는 조각에 자세와 동작, 휘장, 또한 군중을 제공했다. 파르테논 신전의 굽도리는 범(凡) 아테네 축제[40] 때의 행

38) 타르타로스(Tartaros)는 그리스 신화에서 지옥을 일컫는다.

39) 에트나 산은 시칠리아 섬에 있는 산으로, 고대부터 유럽에서 가장 맹렬한 활화산이다.

40) 매년 아테네에서 아테나 여신의 탄신을 기리기 위해 거행하던 종교축제이다.

진을 모티브로 삼았고, 검무(劍舞)는 피갈리아41)와 부드룬(Budrun)
의 조각을 암시했다.

2

　고대 그리스에서는 무도 이외에도 좀더 국가적인 제도가 존재했는
데, 바로 교육의 두 번째 부분인 체육이었다. 우리는 이미 호메로스에
게서 체육교육의 면모를 찾아볼 수 있다. 영웅들이 레슬링을 하고, 원
반을 던지고, 달리기를 하거나 마차를 타고 달리는 것이다. 체육에 능
하지 못한 이는 "장사치"이거나 "화물선을 돈이나 재화로 가득 채울 생
각만 하는" 저질인간 취급을 당했다. 운동경기를 위해 특별히 정해진
장소나 날짜는 없었다. 이들은 영웅의 죽음이나 이방인의 내방을 기리
기 위해 부정기적으로 경기를 벌였다. 민첩성이나 힘을 요하는 경기들
은 그리 많지 않았다. 대신, 무기를 휴대하는 훈련이나 피를 볼 때까
지 계속되는 결투, 활쏘기, 창던지기 등이 행해졌다. 체육이 발달하고
정착함으로써 오늘날 우리가 알고 있는 형태를 갖추게 된 것은 나중의
일이다. 무도와 서정시도 체육과 같은 시기에 발달했다. 체육 발달의
시초는 산악지방에서 내려와 펠로폰네소스 반도를 점령하기에 이른,
순수 그리스 혈통의 새로운 민족인 도리스인들에 의해 이루어졌다. 이
를테면 이들은 골 지역의 프랑크족42)처럼 영향력을 행사하고, 애국심
에 새로운 기운을 불어넣었던 것이다. 이들은 마치 중세의 스위스인들
처럼 힘세고 거칠며, 이오니아인들보다 총명함에서는 뒤지지만 전통을
지킬 줄 알고 존경심과 규율을 가졌으며, 고결하고 남성적이고 조용한

41) 피갈리아(Phigalia/Phigaleia)는 아르카디아의 남서쪽에 위치한 고대도시이다.
42) 골(Gaule)은 고대 로마 시대에 오늘날의 프랑스 영토에 해당하는 지역을 말
　　하며, 이곳에 프랑크족이 주를 이루고 있었다.

성품을 가진 덕택에 영웅적이고 도덕적인 그들의 신들처럼 엄격하게 유지되는 종교분야에서 천재성의 흔적을 새겨 넣었다. 가장 대표적인 도리스 종족은 바로 스파르타인으로, 이들은 예로부터 착취당하고 노예상태를 면치 못한 주민들이 거주하던 라코니아에 정착했다. 근엄하고 강인한 가부장들이 거느리는 9천 세대가 성벽 없는 도시에서 12만 명의 농부들과 20만 명의 노예들을 거느렸다. 이들은 자신들의 열 배에 달하는 적들에 둘러싸인 채 붙박이로 병영생활을 영위했다.

바로 이 점이 그 밖의 모든 것들을 설명해 준다. 처한 상황에 의해 어쩔 수 없이 들어서게 된 체제가 올림픽 경기가 재개되는 시기를 전후하여 조금씩 자리를 잡아 가다가 마침내 완전히 뿌리를 내린다. 개인의 이해관계보다 공공의 이익이 강조된다. 쉼 없이 위험과 싸워야 하는 체제인 만큼 무엇보다 규율이 요구된다. 스파르타인은 산업이나 제조업이 금지돼 있고, 토지를 분양하거나 지대(地代)를 올릴 수도 없다. 스파르타인에게는 오직 군인의 길만이 존재할 따름이다. 스파르타인이 여행할 때는 말과 노예, 이웃의 식량을 사용할 수 있다. 동료들 사이의 봉사는 의무사항이고, 소유권의 개념도 희박하다. 아기가 태어나면 원로회의에 회부되는데, 너무 허약하거나 기형이면 죽여 없앴다. 정상적인 사람들만 군에 들어갈 수 있는데, 사실상 스파르타인은 태어나는 순간부터 군인인 셈이었다. 자녀를 갖지 못한 노인은 스스로 선택한 젊은이를 집으로 데려왔다. 왜냐하면 어떤 가정이나 징병에 응해야 했기 때문이다. 성숙한 남성들은 좋은 친구관계를 유지하기 위해 서로에게 부인을 빌려준다. 병영에서 물품에는 크게 신경 쓸 필요는 없는데, 왜냐하면 대개의 것들은 공동소유이기 때문이다. 이들은 분대별로 함께 식사한다. 막사의 '식당'(mess)에는 나름의 법규들이 있고, 모두는 각자의 몫을 돈이나 물품으로 조달한다. 무엇보다 군대 훈련이 중요하다. 집에 오래 머무는 것은 수치스런 일이다. 가정보다는 병영생활이 중요하게 여겨진다. 갓 결혼한 남성은 신부를 몰래 만

나야 하고, 예전에도 그랬지만 낮 시간은 전투훈련이나 연병장에서 보낸다. 마찬가지 이유로, 아이들은 군인의 자제들[43]로, 모두 함께 성장하고, 7살 때부터 분대를 구성한다. 아이들의 관점에서는 모든 어른은 고참이자 장교[44]인 셈으로, 비록 아이들의 아버지가 아니더라도 이들을 벌할 수 있다. 아이들은 언제나 맨발이고, 여름철이나 겨울철에도 똑같은 망토 하나만을 걸치며, 거리를 걸을 때는 징병된 군인들처럼 눈을 내리깐 채 말없이 걸었다. 옷이 곧 제복이며, 차림새도 걸음걸이처럼 규정에 따랐다. 이 아이들은 갈대 위에서 잠자고, 매일 차가운 에우로타스(Eurotas) 강에서 몸을 씻고, 아주 적은 양의 식사를 신속하게 마치고, 도시에서는 병영에서보다 더욱 열악한 여건에서 지낸다. 미래의 군인은 강해져야 하기 때문이다. 이들은 백 명 단위로 나뉘어 젊은 우두머리가 통솔한다. 이들은 서로 발과 주먹을 이용하여 싸운다. 이들은 부족한 일상용품을 얻기 위해 가정집이나 농가에서 훔치기도 한다. 군인이라면 도둑질도 할 줄 알아야 하기 때문이다. 이들은 점점 더 멀리까지 매복을 나가서, 밤늦게까지 어슬렁대는 헬로트인들(Helots)[45]을 살해한다. 피 맛을 보고, 미리 손에 익혀 놓는 것도 좋은 경험이 되기 때문이다.

이들의 여러 예술도 군대생활에 부합하는 것들이다. 스파르타인이 도입한 독특한 음악이 있는데, 바로 도리스식 음계이다. 이것은 그리스 땅에서 자생한 유일한 사례로 여겨진다.[46] 그 성격은 진중하고 남성적이며, 고결하고, 매우 단순하면서도 사납고, 인내와 에너지를 강

43) [원주] 아겔라이(Agelai).
44) [원주] 파이도노모스(Paidonomos).
45) 라코니아 부근에 거주하던 주민들로, 농노의 신분을 유지했다.
46) [원주] 플라톤은 그의 〈테아게스〉에서, 덕목에 관해 연설하는 덕망 있는 남성에 관해 이렇게 말한다. "우리는 그의 행동과 말이 기가 막히게 잘 조화를 이루고 있는 점에서 그리스에 기원을 둔 유일한 것인 도리스식 음계를 알아보게 된다."

하게 풍긴다. 이 음악은 사사로운 감정에 호소하지 않는다. 스파르타
에서는 외국풍의 변종이나 나약성, 예능 따위를 법률로 금한다. 스파
르타의 음악은 도덕과 공공을 위한 제도이다. 이들의 음악은 우리 프
랑스 군대의 북이나 피리가 그런 것처럼 도보와 행진을 이끈다. 스파
르타에는 스코틀랜드 가문들47)의 풍적(風笛) 연주자들이 그러하듯,
대대로 이어져 온 플루트 연주자들이 있다. 무용 자체도 훈련이고 무
리 지어 행하는 행렬인 셈이다. 아이들은 다섯 살이 되면서부터 검무
(劍舞)를 통해 방어와 공격을 위한 모든 자세, 다시 말해 타격을 가하
고, 피하고, 물러서고, 뛰어오르고, 몸을 굽히고, 활을 쏘고, 창을 던
지는 방법을 익히기 시작한다. 특히 사내아이들이 모의동작을 통해 레
슬링과 투기(鬪技)를 익히는 아나팔(anapale)이란 검무가 있었다. 젊
은 남성들을 위한 격투기 종류도 있었다. 그런가 하면, 젊은 여성들이
"사슴 도약법"으로 힘차게 뛰어오르고, "암말처럼 머리카락을 휘날리
며 먼지를 일으키며" 빨리 달리는 훈련법도 있었다. 하지만 무엇보다
주를 이뤘던 것은 전 국민이 합창대로 출연하는 대규모 열병식인 김노
페디아였다. 노인들로 구성된 합창대는 이렇게 노래했다. "우리도 예
전에는 힘이 넘치는 젊은이였다네." 그러면 성인 합창대가 화답했다.
"지금의 우리가 그렇다네, 마음이 있다면, 와서 증명해 보이시게." 아
이들의 합창대가 노래한다. "우리도 언젠가 훨씬 더 용감한 전사가 될
테요." 모든 이들은 어릴 때부터 행진과 이동 방법, 어조, 동작을 배
우고 익혀 왔다. 이들의 합창보다 웅장하고 질서정연한 합창은 존재하
지 않았다. 오래전의 스파르타 합창과 나름대로 비교해 볼 만한 오늘
날의 스펙터클을 꼽아 보자면 생시르48)의 사관생도들이 퍼레이드를
벌이고 훈련을 하는 장면을 들 수 있을 테고, 아니면 군인들이 합창을

47) [원주] 월터 스콧(Walter Scott)의 〈아름다운 퍼스의 처녀〉(*The Fair Maid of Perth*). 클헬(Clhele) 가문과 채튼(Chattan) 가문의 전투장면을 보라.
48) 생시르(Saint-Cyr)는 프랑스의 육군사관학교이다.

배우는 체육군사학교가 좀더 유사한 사례라고 할 수 있다.

스파르타와 같은 여건을 가진 도시국가가 체육활동을 조직하고 완성했다는 것은 조금도 놀랄 일이 아니다. 한 명의 스파르타인이 열 명의 헬로트인을 이기지 못할 경우 사형에 처해졌다. 스파르타인은 장갑보병이자 보병이고, 열을 흩트리지 않는 채 군건하게 전투에 임하는 만큼, 완벽한 교육이란 민첩하고 지칠 줄 모르는 검투사를 양성하는 일이었다. 그러기 위해 이들은 아이가 태어날 때부터 군인으로 키우고, 여타의 그리스인들과는 달리 남성뿐 아니라 여성에게도 군사훈련을 시행함으로써 장차 태어날 아이들이 부모 양쪽의 피를 물려받아 용기와 담력을 겸비한 미래의 전사로 자랄 수 있게 했다. 49) 젊은 여성들도 남성들처럼 체육교육을 받고 벌거벗거나 튜닉을 걸친 채 달리고, 도약하고, 원반과 창을 투척하는 훈련을 받았다. 젊은 여성들도 그들만의 합창대를 조직했다. 그녀들도 남성들과 함께 김노페디아에 참가했다. 아리스토파네스는 아테네인 특유의 경멸적인 어조로 그녀들의 좋은 혈색과 넘치는 건강, 거친 활기를 찬양했다. 50) 또한 스파르타에서는 결혼하는 시기와 조건도 법으로 정해져 있었는데, 아이를 가질 수 있는 적기를 놓치지 않게 하기 위해서이다. 어여쁘고 강인한 자녀를 가질 수 있게 하기 위한 조치였다. 종마 사육장과 다를 바 없는 셈으로, 이런 체제는 영속적으로 유지되었는데, 왜냐하면 기준에 못 미치는 개체들은 가차 없이 제거되었기 때문이다. 아기가 걸음마를 시작하면서부터 이미 강하게 양육되고 '훈련'을 시켰으며, 체계적으로 이완과 강화 과정을 반복하도록 했다. 크세노폰은 그리스에서 유일하게 스파르타인들만이 목과 팔, 어깨, 다리 등 전신을 단련하고, 그것도 청소년기에 국한하지 않고 평생토록 매일 단련에 임한다고 말한다. 병영에서는 하루

49) [원주] 크세노폰, 〈스파르타인들의 공화국〉.

50) [원주] 〈의회의 여인들〉(*Ecclesiazousai*)에서의 람피토(Lampito)의 역할.

에 두 차례씩 훈련이 이루어졌다. 이 같은 혹독한 훈련은 이내 효과를
발휘했다. 크세노폰은 이렇게 말한다. "스파르타인은 모든 그리스인들
중에서 가장 건전하며, 가장 아름다운 남녀를 가졌다." 스파르타인들
은 호메로스 시대의 무질서와 성급함을 버리지 못한 메세니아[51]인들을
굴복시켰다. 이들은 그리스를 대표하는 조정자이자 지휘관의 역할을
수행했다. 이들은 페르시아 전쟁이 발발했을 때도 막강한 영향력을 행
사했던 까닭에, 육지에서뿐 아니라 이들이 변변한 전함 한 척 가지고
있지 않음에도 불구하고 바다에서도 아테네인들을 포함한 모든 그리스
인들은 스파르타인들을 불평 없이 장군으로 받아들였다.

어느 한 민족이 정치나 전쟁에서 선도적인 역할을 수행하게 되면,
인근의 민족들도 우수성이 입증된 그 민족의 제도를 어떤 식으로든 답
습하게 마련이다. 이렇듯 그리스인들[52]은 스파르타와 나아가 도리스
전체로부터 그들의 풍습과 체제, 예술, 도리스식 화음, 수준 높은 합
창 시, 여러 무용법, 건축술, 좀더 단순하면서도 남성적인 복장, 보다
견고한 군대 통솔법, 경기자가 완전히 벌거벗는 관례, 체계적인 체육
따위를 점차로 도입했다. 군대와 음악, 씨름판의 수많은 용어들이 도
리스에서 왔거나 도리스 방언에 속했다. 이미 기원전 9세기에 중단됐
던 올림픽 경기가 재개됨으로써 체육의 중요성이 증명되었는데, 해가
갈수록 올림픽 경기가 점점 더 많은 인기를 갖게 되었다는 것을 보여
주는 사실들은 셀 수 없이 많다. 기원전 776년에 올림픽 경기는 해를
셈하는 척도이자 출발점이 된다. 그 후 두 세기 동안 피토(델포이)의
경기와 코린토스 지협의 경기, 네메아 경기가 도입됐다. 올림픽 경기
는 처음에는 초보적인 경기장에서의 경주에 국한했다. 하지만 이후 이
중의 경기장에서 행해지는 경주와 레슬링, 권투, 마차경주, 투기, 마

51) 메세니아는 펠레폰네소스 반도의 남서부에 위치한 지역이다.
52) [원주] 아리스토텔레스, 〈정치학〉, Ⅷ, 3과 4.

상경주 등이 차례로 첨가됐다. 그 후 아이들을 위한 경기들이 보태졌는데, 경주와 레슬링, 투기, 권투를 포함하여 모두 24종목에 달했다. 스파르타식 전통은 호메로스식 전통을 압도했다. 즉, 우승자는 값진 상을 받는 대신 그저 나뭇잎을 엮어 만든 왕관을 쓰고, 예전의 허리띠도 매지 않았다. 제14회 올림픽에서는 우승자가 완전히 벌거벗었다. 당시 올림픽 우승자들의 이름을 살펴보면, 이들이 그리스와 대그리스, 머나먼 섬들과 식민지들에 이르기까지, 그리스 전역에서 참가했다는 사실을 알 수 있다. 그리스에서 김나지움을 갖추지 않은 도시는 없었다. 김나지움이 있다는 사실로 그리스 도시임을 알 수 있었다.[53] 아테네에 최초의 김나지움이 지어진 것은 기원전 700년경이다. 솔론이 아테네를 통치하던 시대에는 아테네에 세 개의 대규모 공립 김나지움과 수많은 사립 김나지움들이 있었다. 16세에서 18세 사이의 청소년들은 오늘날의 통학 고등학교[54]처럼 매일 낮 시간을 김나지움에 가서 보냈는데, 물론 공부가 아니라 육체를 단련하기 위해서이다. 이 시기가 되면 문법교육과 음악교육이 끝나고, 젊은이는 좀더 특별하고 높은 과정으로 진입했던 것 같다. 김나지움은 커다란 정방형으로, 회랑과 플라타너스가 도열한 오솔길이 나 있고, 대개 샘이나 냇물 곁에 자리를 잡곤 하는데, 수많은 신상(神像)과 왕관을 쓴 우승자의 동상들로 장식돼 있다. 김나지움에는 원장과 선생님들, 조교들이 포진해 있고, 헤라클레스를 기리는 축제를 개최한다. 청소년들은 훈련하는 틈틈이 놀기도 한다. 일반시민들도 마음대로 출입할 수 있다. 경기장 주변에는 벤치가 다수 비치돼 있었다. 사람들은 이곳에서 거닐기도 하고, 젊은이들을 구경하기도 했다. 이곳은 대화의 장이기도 했다. 나중에, 바로 이곳에서 철학이 태어난다. 김나지움은 콩쿠르로 마감되는데, 경

53) [원주] 파우사니아스(Pausanias)가 한 말.
54) 19세기 프랑스 고등학교의 한 유형을 일컫는 말로, 기숙형 고등학교와 상대되는 개념이다. 오늘날 우리나라의 고등학교를 연상하면 된다.

쟁은 대단히 치열하고 때론 놀라운 성과를 보여주기도 한다. 평생토록 단련에 몰두하는 사람들도 있었다. 경기에 참가하는 선수들은 규정에 따라 경기장에 들어설 때 자신들이 적어도 열 달 이상을 쉬지 않고 열심히 훈련했다고 맹세하게끔 되어 있다. 하지만 이들은 훨씬 더 열심히 훈련했다. 훈련은 여러 해에 걸쳐 이루어지고, 중년의 나이로 이어지기도 한다. 이들은 특별한 섭생방식을 채택한다. 이들은 많이, 그리고 정해진 시간에 먹는다. 이들은 때 미는 기구와 냉수로 근육을 다진다. 이들은 쾌락과 자극을 삼간다. 이들은 금욕하는 것이다. 여러 차례에 걸쳐 우승하는 선수들도 적지 않았다. 밀로55)는 황소를 어깨에 이고, 또 마구를 매단 마차를 뒤에서 붙잡고 움직이지 못하게 했다고 전해진다. 크로톤의 파일로스(Phayllos le Crotoniate)의 동상 하단에 적힌 문구에 의하면, 그는 55피트에 달하는 허공을 건너뛰었고, 8파운드의 원반을 95피트까지 던졌다고 한다. 핀다로스가 그리는 운동선수들 중에는 거인이 여러 명 포함되어 있다.

고대 그리스에서는 이처럼 진기(珍技)를 연출하는 인물들이 그리 드물거나 고귀한 존재가 아니었고, 이를테면 밀밭에서 자라난 쓸데없는 양귀비들과도 같았다. 이 양귀비들을 추수기가 되면 훨씬 더 높게 자라는 밀 이삭들과 비교해 봐야 한다. 그리스는 신체적으로 뛰어난 사람들을 필요로 했다. 사회적으로도 이런 사람들을 요구했다. 내가 앞서 소개했던 장사들은 퍼레이드에만 동원되었던 것이 아니다. 밀로는 전쟁터에서 시민들을 이끌었고, 파일로스는 메디아인56)들에 맞서 싸우는 아테네인들을 도왔던 크로톤족의 우두머리였다. 장군이란 그저 고지에서 지도와 돋보기를 들고서 계산에나 열중하는 존재가 아니었다. 장군은 창을 거머쥐고 앞장서서 적과 상대하는 전사였다. 밀티아데스,57)

55) 크로톤의 밀로(Milo)는 고대 그리스 올림픽 역사상 가장 유명한 운동선수이다. 그는 나중에 장군의 지위에 오르기도 한다.

56) 고대의 이란인들을 일컫는다.

아리스티데스, 58) 그리고 심지어 페리클레스뿐 아니라, 한참 후에는 아
게실라오스, 59) 펠로피다스, 60) 피로스(Pyrrhus)에 이르기까지, 이들은
지략뿐 아니라 한창 전투가 벌어지는 와중에 도보로나 말을 탄 채 적을
상대하고 방어하고 공격했던 용맹함으로도 유명하다. 정치가이자 철학
자인 에파미논다스(Epaminondas)는 전투에서 치명상을 입었음에도 불
구하고, 그의 방패를 잃어버리지 않았다는 말을 듣고는 여느 장갑보병
처럼 기뻐했다. 5종경기61)에서 우승한 아라토스(Aratus)는 그리스를
지켰던 최후의 지도자로, 기민하고 과감하게 사닥다리 공습과 기습을
감행하기도 했다. 알렉산드로스 대왕은 그라니코스 강에서 기병처럼
적을 공격하고, 선두에 서서 공중곡예사처럼 옥시드라코스로 돌진했
다. 이와 같이 전투에 온몸을 아끼지 않고 던졌던 으뜸가는 시민인 그
리스의 군주들은 훌륭한 운동선수였던 것으로 여겨진다. 축제에 초대
를 받으려면 위험을 무릅써야 했던 것이다. 의식(儀式)과 전쟁은 단련
된 신체를 필요로 했다. 김나지움에서 단련을 받은 다음이라야 합창에
서 제대로 역할을 감당할 수 있는 것이다. 앞서 나는 시인 소포클레스
가 살라미스의 승전 후 어떻게 벌거벗은 몸으로 신을 기리는 노래에 맞
춰 춤을 추었는지 들려준 바 있다. 기원전 4세기 말까지도 이런 풍습은
변함이 없었다. 알렉산드로스 대왕은 트로아스62)에 도착하여 옷을 벗

57) 밀티아데스(Miltiadês, 기원전 540~기원전 489)는 아테네의 전략가이자 트
 라키아의 독재자였다.
58) 아리스티데스(Aristides, 기원전 550년경~기원전 467년)는 아테네의 정치
 가였다.
59) 아게실라우스 2세(Agesilaus Ⅱ, 기원전 444~기원전 360)는 스파르타의
 왕이었다.
60) 펠로피다스(Pelopidas)는 기원전 4세기에 활동한 테베의 정치가이자 그리스
 의 장군이었다.
61) 경주, 넓이 뛰기, 투원반, 투창, 레슬링 등의 종목들이다.
62) 트로아스는 터키 아나톨리아 북서부에 위치한 비가 반도의 역사적 이름이다.

은 채 아킬레우스를 기리기 위해 동료들과 함께 영웅의 무덤을 가리키는 기둥을 향해 달려갔다. 그 후 알렉산드로스 대왕은 파셀리스의 광장에서 철학자 테오덱테스[63]의 동상을 발견하고서, 저녁식사를 마친 후 동상 주변에서 춤을 추고 왕관을 던졌다. 이 같은 그리스인들의 기호와 필요에 부응할 수 있는 유일한 학교가 바로 김나지움이었다. 김나지움은, 어린 귀족들이 펜싱과 무용, 승마를 배웠던 18세기의 아카데미에 비견될 만하다. 그리스의 자유시민은 고대의 귀족이었던 셈이다. 따라서 자유시민 치고 김나지움을 거치지 않은 이가 없었다. 오직 이런 조건을 충족할 때라야 비로소 고상한 사람[64]으로 대접받았고, 만일 그렇지 못하다면 직업인이나 천민으로 취급됐다. 플라톤과 크리시포스,[65] 시인 티모크레온(Timocreon)은 처음엔 운동선수였다. 피타고라스는 투기종목에서 우승했던 것으로 알려져 있다. 에우리피데스[66]는 엘레우시니온 경기에 운동선수로 참가하여 왕관을 썼다. 시키온의 독재자인 클레이스테네스(Cleisthenes)는 자기 딸의 구혼자들에게 훈련장을 제공했는데, 헤로도토스가 전하는 말에 의하면, "이런 식으로 그가 구혼자들의 혈통과 교육 정도를 알아보기 위한" 것이었다. 사실상 인간의 신체는 체육교육을 받았는지 그렇지 않은지를 알 수 있는 흔적을 평생토록 간직한다. 마치 우리가 예전에는 교육으로 세련되고 기품을 갖춘 신사와 막돼먹은 불한당이나 무식한 노동자를 구분해 낼 수 있었던 것처

63) 테오덱테스(Theodectes, 기원전 380~340)는 고대 그리스의 수사학자이자 비극시인이었다.

64) [원주] 바사노스(Basanos)와 반대되는 칼로카가토스(Kalokagathos).

65) 크리시푸스(Chrysippus, 기원전 280~기원전 206)는 그리스 스토아 철학자이다.

66) 에우리피데스(Euripides, 기원전 480년경~기원전 406년)는 아테네 출신으로, 아이스킬로스, 소포클레스와 더불어 가장 뛰어난 고대 그리스 비극 작가로 꼽힌다. 〈안드로마케〉, 〈헬레네〉, 〈헤라클레스〉, 〈메데아〉등 18편의 작품이 전한다.

럼, 고대 그리스인은 누군가의 풍채와 태도, 제스처, 옷을 여미는 방식 등을 보고서 대번에 그 사람의 교육과 교양 정도를 짐작할 수 있었다.

그리스인은 심지어 동작을 멈추고 벌거벗은 상태에서조차 신체의 아름다움을 보여줌으로써 단련받은 사람이란 사실을 나타냈다. 구릿 빛을 띠고, 태양과 기름, 먼지, 때 미는 기구, 냉수 따위로 단련된 피 부는 조금도 벌거벗었다는 인상을 주지 않는다. 피부가 공기와의 접촉 에 익숙해져 있는 것이다. 그 피부를 보고 있으면, 그 조직 자체가 느 껴지는 듯하다. 피부는 몸서리치지도 않고, 대리석 모양의 얼룩무늬나 닭살을 나타내지도 않는다. 피부는 건강한 표피이고, 자유롭고 남성적 인 삶을 연상케 하는 기분 좋은 색조를 띤다. 아게실라오스는 병사들 의 사기를 진작시킬 요량으로 페르시아 포로들을 벌거벗겼다. 그리스 인들은 포로들의 희고 무른 피부를 보며 웃음을 터뜨렸고, 적을 마음 껏 조롱하며 진군했다. 근육이라면 남김없이 강하게 단련되는 동시에 유연성을 잃지 않도록 했다. 이 점에서는 전혀 소홀함이 없었다. 전신 이 균형을 이루었다. 오늘날의 현대인이라면 가늘기만 한 상박근(上膊 筋)과 부실하고 뻣뻣하기만 한 견갑골(肩胛骨)이 당시에는 탄탄하게 단련되어 엉덩이며 허벅지와 보기 좋은 균형을 이뤘다. 체육 지도자는 진정한 예술가로, 신체에 강인함과 속도뿐 아니라 대칭과 우아함을 갖 추도록 했다. 페르가몬[67] 화파의 작품인 〈죽어가는 골인(人)〉[68]은 운동선수의 조각상들과 견주어 볼 때, 단련되지 않은 육체와 단련된 육체 사이의 차이를 극명하게 보여준다. 한쪽은 갈기처럼 흩날리는 거 친 머리타래, 농부와도 같은 팔다리, 두꺼운 피부와 유연하지 못한 근 육, 뾰족한 팔꿈치, 부푼 핏줄, 각진 윤곽선, 서로 충돌하는 선들, 요 컨대 강인한 야만인의 동물적인 신체이다. 다른 한쪽은 모든 점에서

67) 소아시아의 고대 도시로, 현재 터키의 베르가마 지역이다.

68) 〈죽어가는 골인〉(*Le Gaulois mourant*)은 소실된 그리스 원본 조각을 고대 로마 시대에 복제한 작품이다. 현재 로마 카피톨리노 박물관에 소장돼 있다.

기품을 갖췄는데, 처음에는 일그러지고 흐물흐물하던 발꿈치가 뚜렷한 타원형을 나타내고, 지나치게 평평하고 원숭이를 연상시키던 발은 활처럼 휘어지고 도약하기 좋은 유연성을 갖췄다. 심하게 튀어나온 슬개골과 관절을 비롯한 모든 뼈대가 이제는 누그러진 채로이거나 자리만 나타내고, 수평으로 뻣뻣하기만 하던 어깨선은 굴곡지고 부드러워졌다. 이제 신체의 모든 부분들은 조화롭고 매끈하게 잘 이어져 있어서 물 흐르는 듯한 삶의 왕성함과 신선함이 느껴지고, 마치 한 그루 나무나 한 송이 꽃처럼 자연스럽고 단순해 보인다. 플라톤의 〈메넥세노스〉나 〈경쟁자들〉, 또는 〈카르미데스〉를 보면 신체가 나타내는 이 같은 자태에 관한 즉흥적인 묘사가 20여 쪽에 걸쳐 소개되곤 한다. 이렇듯 잘 단련된 젊은이는 자신의 신체를 자연스럽게 발현할 줄 아는 것이다. 몸을 굽히고, 서 있고, 한쪽 어깨를 기둥에 기대는 등 모든 자세가 여느 조각상 못지않게 아름답다. 마치 대혁명 이전 시기의 신사가 담배를 쥐거나 경청할 때 나타내는 자태가 우리가 판화나 초상화에서 마주치곤 하는 기사도적인 자연스러움과 우아함을 나타내는 것처럼 말이다. 하지만 우리가 고대 그리스인의 태도와 제스처, 그리고 자세에서 발견하는 모습은 궁정인이 아닌 씨름판에서의 모습이다. 플라톤은 고귀한 혈통의 젊은이가 면면히 이어져 내려온 신체단련으로 어떤 모습을 하고 있는지 묘사한다.

"카르미데스여, 그대가 모든 사람을 압도하는 것은 당연하다네. 왜냐하면 여기 있는 그 누구도 자네만큼 두 가문의 만남이 그토록 아름답고 훌륭한 인물을 잉태할 수 있다는 사실을 아테네 사람들에게 쉽게 보여줄 수는 없을 테니 말일세. 사실상 자네 부친의 가계인 드로피드(Dropide)의 후손 크리티아스(Critias) 가문은 아나크레온과 솔론을 비롯한 수많은 시인들이 빼어난 용모와 드높은 덕, 그리고 행복스런 모든 장점들을 지녔다고 칭송했다네. 자네 모친의 가계도 마찬가지라네. 왜냐하면 사람들은 자네의 외삼촌인 피릴람페스(Pyrilampes) 보

다 더 잘 생기고 키가 큰 사람은 보지 못했다고 하고, 그가 대왕이나 대륙의 그 어딘가에 대사로 파견돼도 현지의 첫손 꼽히는 가문의 인물에게 모든 점에서 뒤지지 않는다고들 하니 말일세. 그런 부모에게서 태어났으니, 자네가 모든 점에서 으뜸인 것은 당연한 일이라네. 글라우코스(Glaucos)의 아들이여, 그대는 우선 보기에도 그렇고, 외양으로도 그렇고, 자네의 선조들에게 조금도 부끄러울 것이 없다네."

소크라테스는 다른 곳에서 이렇게 덧붙이기도 한다. "그는 키로 보나 용모로 보나 칭송할 만하다. … 다른 사람들이 보기에 놀랍지 않을 수 없다. 그가 나타나면 아이들조차, 심지어 아주 어린 아이들까지 다른 곳으로 시선을 돌리지 않는다. … 모두가 그를 신상인 양 쳐다본다." 카이레폰[69]은 한 술 더 뜬다. "그의 얼굴은 정말 아름답지 않은가, 그렇지, 소크라테스? 하지만 그가 벌거벗는다면, 그의 얼굴은 눈에 띄지 않을 걸세. 왜냐하면 그의 모든 것이 아름다우니 말일세."

나신(裸身)이 최고의 찬사를 받았던 아주 오래전으로 거슬러 올라가는 이 장면에서는 모든 것이 의미심장하고 소중할 따름이다. 우리는 이 장면에서 좋은 혈통과 교육의 효과, 아름다움에 대한 대중적이고도 보편적인 기호, 즉 완전한 조각을 만들어 낸 모든 기원들을 마주칠 수 있다. 이 같은 인상을 자아내는 글들은 무수히 많다. 호메로스는 트로이를 정복하기 위하여 모인 그리스 연합군 가운데 아킬레우스와 네레우스[70]를 가장 잘생긴 인물로 꼽는다. 헤로도토스는 마르도니우스(Mardonius)에게 대항하기 위해 무기를 잡은 그리스인들 중에서 스파르타인 칼리크라테스[71]를 가장 잘생긴 인물로 꼽는다. 신들을 기리는

69) 소크라테스와 어릴 적부터의 친구이자 가장 가까운 친구이다.
70) 네레우스(Nereus)는 그리스 신화에서 물의 신, 바다의 신으로, 폰토스와 가이아의 아들이다. 호메로스의 작품에서는 네레우스가 "바다의 노인"으로 불린다.
71) 칼리크라테스(Calicratès)는 기원전 5세기에 활동한 그리스의 건축가이다.

축제나 대규모 축제에서는 언제나 아름다운 인물을 선발하는 과정이
빠지지 않았다. 아테네에서는 범 아테네 축제에서 나뭇가지를 봉송하
기 위해 용모가 출중한 노인들을 선발하고, 엘리스에서는 여신에게 공
물을 헌정하기 위해 미남자들을 선발했다. 스파르타에서는 김노페디아
중에 장군이나 유명인이라 할지라도 키가 훤칠하고 용모가 출중하지
못하면 합창대열에서 가장 후미진 곳에 배치되었다. 테오프라스토
스[72]는, 스파르타인들이 그들의 왕인 아르키다모스(Archidamos)에게
벌금형을 부과했는데, 왜냐하면 왕이 키가 작은 여자를 왕비로 받아들
임으로써 장차 국왕이 아닌 소국왕을 낳게 될 것이라고 여겼기 때문이
라고 전한다. 파우사니아스(Pausanias)는 아르카디아에서 이미 9세기
전부터 여성들이 미모를 다투는 시합을 벌인다는 사실을 접했다. 크세
르크세스[73]의 친척인 어느 페르시아인은 페르시아 군대에서 가장 키
가 컸는데, 그가 아칸트(Achante)에서 사망하자, 그곳의 주민들은 영
웅에게 하듯 그에게 희생제물을 바쳤다. 에게스테안 사람들(Ege-
stoeens)은 자기네 마을로 망명 왔던 필리포스란 이름의 크로톤인의
무덤 위에 작은 사원을 세웠는데, 그 이유는 그가 올림픽 경기에서 우
승을 했었기 때문이다. 헤로도토스가 생존하던 시기에, 그 마을 사람
들은 그에게 여전히 희생제물을 바쳤다고 한다.

　이 같은 면면들은 바로 교육이 만들어 낸 감정이고, 또 이 감정은
역으로 교육에 작용함으로써 아름다움을 만들어 내야 한다는 목표를
부여한다. 그리스 종족이 아름다운 것은 사실이지만, 이 아름다움은

　그는 페이디아스(Phidias)와 익티노스(Ictinos)와 함께 파르테논 신전을 설
　계하고 건축했다.

72) 테오크라투스(Theocratus, 기원전 372~288)는 리케이온의 그리스 철학자
　였다.

73) 크세르크세스(Xerxēs)는 고대 페르시아 제국의 왕의 이름을 표기한 그리스
　어 이름이다.

체계에 의해 더욱 아름다워진 것이다. 인간의 의지는 자연을 완벽한 것으로 만들었고, 조각술은 비록 가꿔진 자연이더라도 절반밖에 이루지 못한 바를 완성하기에 이른다.

이처럼 우리는 두 세기에 걸쳐 인간의 신체를 형성하는 두 제도, 즉 무도와 체육이 탄생하고, 발전하고, 원래의 출발점 주변으로 전파되며, 모든 그리스 세계로 퍼져 나가고, 전쟁의 도구와 종교의식을 위한 장식과 연대기의 시대를 제공하고, 육체의 완성을 인간적 삶의 주된 목표로 제시하며, 위악(僞惡)에 이를 정도로[74] 완벽한 체형을 찬양하는 광경을 보았다. 서서히, 단계적으로, 그리고 멀리서, 철과 나무, 상아 또는 대리석으로 조각상을 만드는 예술은 살아 움직이는 조각상을 만드는 교육의 뒤를 밟는다. 하지만 예술이 교육과 같은 보조로 전진했던 것은 아니다. 비록 예술은 체육교육과 같은 시기에 활동하긴 했지만, 두 세기에 걸쳐 체육보다 저급하고 또 단순한 모방에 그칠 따름이었다. 사람들은 모방에 앞서 진실에 집착했다. 사람들은 모방된 신체에 관심을 갖기에 앞서 실제의 육체에 관심을 가졌다. 사람들은 합창을 조각하기에 앞서 합창을 만들어 내는 일에 몰두했다. 신체적인 모델이나 정신적인 모델은 언제나 그것을 재현하는 작품에 선행하는 법이다. 하지만 모델이 작품보다 아주 조금 앞설 따름이다. 작품이 만들어지는 동안 모델은 여전히 기억 속에 생생하게 떠돈다. 예술은 조화롭고 확대된 메아리인 셈이다. 예술이 삶의 메아리라 한다면, 예술은 바로 그 삶이 희미해지는 순간 최대의 명확성과 충만함을 획득한다. 그리스 조각술의 경우가 바로 그러하다. 그리스 조각술은 살라미스 전쟁 이후 50년의 시간이 지난 즈음 서정시의 시대가 끝나갈 때, 다시 말해 산문과 드라마, 최초의 철학적 모색과 더불어 새로운 시대

74) [원주] 호메로스 시대에는 존재하지 않았던 그리스의 악덕[동성애]은 김나지움이 도입되면서 시작되었음에 틀림없다. Cf. 베케르(Becker), 〈카리클레스〉(*Chariclès*) (*Excursus*).

가 시작하는 바로 그 시기에 성숙기에 접어든다. 이 시기에 예술은 일시에 정밀한 모방으로부터 아름다운 창조로 옮아간다. 아리스토클레스(Aristoclès)와 아이기나75)의 조각가들, 오나타스(Onatas), 카나코스(Kanachos), 레기온(Rhegium)의 피타고라스(Pythagoras), 칼라미스(Kalamis), 아겔라다스 등은 마치 베로키오나 폴라이우올로, 기를란다요, 프라 필립포, 페루지노처럼 여전히 현실을 충실하게 모방했지만, 그들의 제자들인 미론(Myron)과 폴리클레이토스, 페이디아스 등은 마치 레오나르도나 미켈란젤로, 라파엘로처럼 이상적 형태들을 만들어 내기 시작한다.

<h1 style="text-align:center">3</h1>

　그리스 조각술이 만들어 낸 것은 가장 멋진 육체를 가진 인간들만이 아니었다. 또한 조각술은 신들을 만들어 내기도 했는데, 고대인들은 이구동성으로 이 신상들을 조각의 걸작으로 받아들였다. 일반대중이나 대가들이 신체의 완벽성과 운동적 완벽성을 접하며 느끼는 심오한 감정은 독창적인 종교감정과 더불어, 오늘날은 더 이상 찾아볼 수 없는 세계관, 그리고 자연적, 종교적 권능을 구상하고, 숭배하고, 칭송하는 그들 특유의 방식이 덧붙여진 것이었다. 따라서 우리가 폴리클레이토스나 아고라크리토스(Agorakritos), 페이디아스의 영혼과 천재성에 좀더 가까이 접근하려면 바로 이 같은 특이한 감정과 신앙을 염두에 두어야 한다.

　우리는 헤로도토스76)를 통해, 기원전 5세기 초반부만 하더라도 신

75) 아이기나(Aegina)는 사로니코스 만의 섬 이름이다.

76) [원주] 헤로도토스는 펠로폰네소스 전쟁이 벌어지던 시대에 아직 생존해 있었다. 그는 그의 책 Ⅶ권 437쪽과 Ⅸ권 73쪽에서 이 전쟁에 대해 언급한다.

앙이 여전히 큰 힘을 발휘하고 있었다는 사실을 알 수 있다. 헤로토스는 신앙심이 깊고 독실하여 신성한 이름을 함부로 발설하거나 특정 전설을 언급하지도 않았을 뿐 아니라, 그리스의 온 국민이 아이스킬로스[77]와 핀다로스가 시를 발표하는 즉시 장엄하고도 열정적인 종교적 감정에 빠져들었다. 신들은 살아 있는 존재였다. 신들은 말을 하기도 했다. 마치 18세기에 성모 마리아와 성자들을 보았다는 사람들이 있었듯이, 사람들이 신들을 직접 목격하기도 했다. 크세르크세스의 군사(軍使)들이 스파르타인들에게 살해당했을 때, 희생자들의 내장이 불길한 징조를 나타냈다. 살해행위가 죽은 자를 모독했다고 여겨졌기 때문인데, 바로 아가멤논의 영예로운 군사인 탈티비오스(Talthybios)였다. 스파르타인들은 그에게 숭배의 예를 올렸다. 이 일을 무마하기 위해 스파르타의 부유하고 고귀한 두 남성이 아시아로 가서 크세르크세스에게 스스로 볼모가 되었다. 페르시아 군이 침공하자 모든 그리스의 도시국가들은 신탁을 구했다. 신탁은 아테네인들에게 그들의 사위한테 구원을 청할 것을 명했다. 이들은 보레아스(Boreas)가 그들의 시조인 에렉테우스(Erechtheus)의 딸 오레이티아(Orithya)를 납치했었다는 사실을 기억해 내고, 일리소스에서 멀지 않은 곳에 그를 위해 사원을 세워 주었다. 델포이의 신탁은 신이 스스로 방어할 것이라고 했다. 천둥이 떨어져 야만인들을 멸하고, 바위가 저절로 굴러 떨어져 적들을 덮치는 동안, 예지(叡智)의 여신 팔라스(Pallas Pronoea)의 사원으로부터 전쟁의 목소리와 고함소리가 울려 퍼지고, 그리스의 국가적 영웅인 두 명의 엄청난 거한 필라코스(Phylacos)와 아우토노오스(Autonoos)가 놀란 페르시아 군대를 물리쳤다. 살라미스 전투가 벌어지기 전, 아테네인들은 자신들과 함께 싸우기 위해 아이기나 섬에서 아이아키데스[78]의 조각상

77) 아이스킬로스(Aeschylus, 기원전 525경~456경)는 고대 그리스의 대표적인 비극작가 중 하나이다.

78) 아이아키데스(Aiakídês)는 그리스 신화에서 제우스 신과 강의 신 아소포스

들을 가져왔다. 이들은 전쟁이 끝난 후 포획한 세 척의 배를 신들에게 공물로 바쳤다. 그 중 한 척은 아이아스를 위한 것이었는데, 이들은 델포이에 6m가량의 동상을 건립하기 위해 노획물에서 비용을 따로 떼어냈다. 당시 사람들이 신앙심이 깊었다는 사실을 입증하는 사례들을 일일이 나열하려면 한도 끝도 없을 것이다. 플루타르코스는, 디오페이테스[79]가 "신의 존재를 인정하지 않거나, 하늘에서 일어나는 현상들에 관한 새로운 학설을 가르치는 이들을 고발하도록 명령하는 법령을 만들었다"고 전한다. 불경죄를 범하거나 의심된다는 이유로 아스파시아[80]와 아낙사고라스, 에우리피데스는 피소를 당하거나 전전긍긍해야만 했고, 알키비아데스[81]는 사형선고를 받고, 소크라테스는 사형당했다. 대중은 기적을 조작해 내거나 신들을 모욕하는 이들을 격하게 비난했다. 우리는 이런 사실들에서 고대신앙의 군건함뿐 아니라 자유사상이 도래하는 조짐을 엿볼 수 있다. 로렌초 데 메디치의 경우에서처럼, 페리클레스의 주변에는 추론가와 철학자들의 소그룹이 존재했다. 그리고 나중에 미켈란젤로가 그런 것처럼, 페이디아스도 그 그룹에 편입됐다. 하지만 두 시대 모두에 걸쳐 전통과 전설은 상상력과 행동방식을 강력하게 주도하고 이끌었다. 철학적 담론의 메아리가 전원풍의 형태들에 젖어든 영혼을 뒤흔들어 댈 때는 그 안에 깃든 신적 형상들을 순화하고 확장하기 위한 것이었다. 새로운 지혜가 생겨나긴 했지만 종교를 허물어뜨리지는 않았고, 다만 종교를 해석하고, 종교를 원천으로, 다시 말해 자연적 권능이 발휘하는 시적 감정으로 이끌고자 한 것이다.

의 딸 아이기나 사이에서 태어난 아들인 아이아코스(Aiakos)의 후손들이다.

79) 디오페이테스(Diopeithes)는 기원전 4세기에 활동했던 그리스의 장군이다.

80) 아스파시아(Aspasia, 기원전 470~400)는 소아시아 출신의 여인으로, 페리클레스의 반려였다.

81) 알키비아데스(Alcibiades, 기원전 450경~404)는 아테네의 정치인이자 장군으로, 제 2차 펠로폰네소스 전쟁에서 크게 활약했다.

초창기의 물리학자들이 품은 거대한 구상은 세계를 생생하고 보다 장
엄한 것으로 만들었다. 아마도 페이디아스는 아낙사고라스의 '누스'
(Noûs)란 개념에 힘입어 주피터 신과 팔라스 여신, 그리고 천상의 아
프로디테 여신을 구상했을 것이고, 그리스인들이 동의하듯 신들의 위
대함을 완성해 냈을 것이다.

 신성한 감정을 느끼기 위해서는 전설적 신의 구체적 형상을 넘어 바
로 그 신이 연원하는 영원하고 일반적인 커다란 힘을 분간해 낼 줄 알
아야 한다. 만일 개별적인 형상 너머로, 바로 그 형상이 상징하는 신
체적이거나 정신적인 힘을 광명 속에서 분간하지 못한다면, 그 사람은
메마르고 편협한 우상주의자일 수밖에 없다. 키몬[82]이나 페리클레스
의 시대에 살았던 사람들은 그 같은 신성을 볼 줄 알았다. 최근에 비교
신화학은 산스크리트 신화와 같은 뿌리를 가진 그리스 신화가 애초에
는 자연적 힘들의 관계를 나타낼 따름이었고, 물리적 원소와 현상들,
그리고 그 다양성과 다산성(多産性), 아름다움 등이 언어를 통해 서서
히 신들로 형성되었다는 사실을 보여줬다. 다신교의 근저에는 살아 움
직이는 자연이 깔려 있고, 또 이러한 감정은 언제나 존재했다. 사물들
에 신성이 깃들어 있다고 여겼던 것이다. 사람들은 이것들과 말을 하
기도 했다. 우리는 아이스킬로스나 소포클레스의 작품 곳곳에서 인간
이 자연의 힘에 호소하는 장면과 마주치곤 하는데, 이를테면 인간이
삶의 위대한 합창을 이뤄내기 위해 연합하는 신성한 존재인 양 대하는
것이다. 필록테테스는 떠나는 순간, "샘의 흐르는 요정들과 절벽에 부
딪쳐 포효하는 바다의 목소리"에 작별을 고한다. "작별이라오, 파도에
에워싸인 렘노스[83]여, 부디 나를 보내 주시오, 거역할 수 없는 운명이
나를 행복하게 이끄는 대로 떠나보내 주시오." 바위에 묶인 프로메테

82) 키몬(Kimon, 기원전 510~450)은 아테네의 정치인이자 전략가였다.
83) 렘노스(Lemnos)는 에게 해의 동북쪽에 위치한 그리스의 섬이다.

우스는 사방에 충만한 모든 위대한 존재들에게 구원을 청한다. "오, 위
대한 에테르여, 재빠른 숨이여, 강의 샘들이여, 바다 물결의 미소여!
오, 모두의 어머니인 대지여! 온 세상을 굽어보는 태양이여! 나는 당
신들께 구원을 청합니다! 나 역시 신이면서 또 다른 신들의 손에 의해
고통받고 있는 광경을 보시오!" 관객들이 의식하지는 못하지만, 바로
그들 자신의 종교를 잉태한 원초적 은유를 되찾기 위해서는 그저 서정
적 감동이 이끄는 대로 자신을 내맡기기만 하면 된다. 지금은 소실된
아이스킬로스의 희곡에서, 아프로디테 여신은 이렇게 말한다.

> "순수한 하늘은 대지와 짝짓기를 좋아한다네. 그리고 사랑은 대지를
> 배우자로 맞아들인다네. 씨를 뿌리는 하늘에서 떨어지는 비는 대지
> 를 잉태하고, 그러면 대지는 인간들에게 가축들의 초목과 데메테르
> 여신의 씨앗을 낳는다네."[84]

우리가 이 같은 언어를 이해하려면, 오늘날의 인위적인 도시와 가지
런히 정돈된 문화로부터 벗어날 줄 알아야만 한다. 홀로 산악지방이나
바닷가에 가서 때 묻지 않은 자연의 모습에 흠뻑 젖어드는 사람은 이내
자연과 대화를 하게 된다. 자연은 마치 사람의 얼굴인 양 살아 움직인
다. 위협적이던 부동(不動)의 산은 어느덧 머리가 벗겨진 거인이나 웅
크린 괴물이 된다. 반짝이며 넘실대던 강물은 졸졸거리며 미소 짓는 깜
찍한 존재로 화한다. 침묵하는 거대한 소나무는 새침데기 처녀의 모습
을 하게 되고, 창공 빛으로, 광채를 발하며, 마치 축제를 위해 단장한

84) [원주] 우리는 베르길리우스의 작품에서도 철학교육에 의해 보존되고 되살아
난 동일 감정을 찾아볼 수 있다.

Tunc pater omnipotens fecundis imbribus Æther
Conjugis in gremium Loetoe descendit, et omnes
Magnus alit, magno commixtus corpore, fetus.

듯한 정오의 바다를 방금 아이스킬로스가 말했던 드넓은 미소를 머금은
채 바라보고 있노라면, 파도에서 빠져나와, 인간과 신들의 가슴을 사
로잡는 거품에서 태어난 여신의 이름을 부르며, 영원성에 감싸이고 함
몰된 관능적인 아름다움을 토로하지 않을 수 없다.

　한 민족이 자연의 힘들이 나타내는 신성한 삶을 느낄 수 있다면, 신
적인 존재들을 잉태해 낸 자연적 바탕을 어렵지 않게 분간해 낼 수 있
다. 조각술이 전성기를 누리던 시기에, 이 같은 배경은 전설로 전해지
던 또렷한 인간형상의 저변에 면면히 흐르고 있었다. 정령(精靈)들이
존재하는데, 특히 흐르는 물과 숲, 산의 정령들이다. 이것들은 언제나
투명한 모습을 간직하는 정령들이다. 나이아스나 오레아스는 올림피아
(Olympie)의 소간벽(小間壁)에 바위 위에 앉아 있는 모습으로 표현되
어 있는 것에서 볼 수 있듯이 다름 아닌 젊은 처녀였다.[85] 적어도 형
상과 조각으로 표현되는 상상력은 그런 식으로 재현해 냈다. 하지만
사람들은 그렇게 명명함으로써 고요한 숲의 신비로운 무게감이나 솟아
나는 샘의 시원함을 감지했다. 그리스인들이 성경처럼 떠받드는 호메
로스의 서사시에서, 난파당한 오디세우스는 이틀 동안 헤엄치고 나서,
어느 물 맑은 강어귀에 당도하여, 강에게 이렇게 말한다. "내 말을 들
어 보구려, 왕이여, 그대가 누구든 간에. 나는 포세이돈 신의 분노를
피해 바다 너머로 달아나는 신세로, 그대에게 간절히 청하노니, 그대
곁으로 다가가게 해주오. … 부디 불쌍히 여기구려, 왕이여! 이토록 내
가 그대에게 간청하는 바이니." 그가 이렇게 말하자 강물이 흐름을 멈
추고 물결이 잠잠해지면서 진정되더니, 오디세우스 앞에서 '잦아들었
고', 강어귀에서 그를 맞이했다. 이 대목에서 신은 동굴 속에 숨어 있
는 수염 난 인물이 아니라, 흐르는 강, 평화롭고 친절한 거대한 흐름
이란 것은 분명하다. 이러한 강은 아킬레우스에게 분노를 표출하는 모

85) [원주] 루브르 박물관.

습을 드러내기도 한다. "크산토스[86]는 이렇게 말하고 나서, 분노로 들끓으며, 큰소리와 거품, 피와 시신들이 가득한 채 그에게로 달려들었다. 또한 제우스 신의 몸에서 빠져나온 번쩍이는 강의 물결이 펠레우스의 아들[87]을 포획하며 솟구쳤다. … 그때 헤파이스토스가 솟구치는 불꽃을 강을 향해 들이밀었고, 그러자 느릅나무들이 불타고, 버드나무들이 불타고, 위성류가 불탔다. 그리고 물 맑은 강 주변으로 무성하던 연꽃이 불타고, 글라디올러스가 불타고, 편백나무가 불탔다. 그리고 장어들과 물고기들이 헤파이스토스가 쏟아내는 화염에 쫓겨 이곳저곳을 헤엄치고, 소용돌이 속으로 뛰어들었고, 강 또한 소진한 나머지 이렇게 말했다. '헤파이스토스여! 그 어떤 신도 당신과 겨룰 수는 없다오. 그러니 멈추시오.' 강이 불타고 있는 가운데 이렇게 말했고, 그의 맑은 강물이 소용돌이쳤다." 그로부터 6세기 후, 알렉산드로스 대왕이 히다스페스 강에 도착했을 때, 그는 뱃전에 서서 헌주(獻酒)했고, 그를 받아주고 인도하게 될 또 다른 자매 강인 인더스 강에 도착했을 때도 그러했다. 단순하고 건전한 사람에게 강, 특히 미지의 강은 그 자체로 신성한 권능으로 여겨진다. 인간에게 그 강은 영원하고, 언제나 살아서 꿈틀대며, 자양분을 제공하는 유모이다가도 파괴자로 돌변하고, 온갖 종류의 형태와 양상을 띠는 존재로 비친다. 마를 줄 모르고 어김없이 흘러가는 강물은 조용하면서도 남성적이며, 장엄하면서도 초자연적인 삶을 영위하는 것으로 여겨진다. 퇴폐에 물든 세기 동안에도 테베레 강이나 나일 강의 조각상을 제작했던 조각가들은 여전히 원시적인 인상을 떨치지 못했고, 조각상의 널찍한 몸통과 편안한 자세, 막연한 시선 등은 이들이 언제나 인간의 형상을 통해 거대한 물의 장엄하고 균일하며 무덤덤한 흐름을 표현하려 했다는 사실을 보여준다.

86) 크산토스(Xanthus)는 트로이의 강으로, 신성을 지닌 것으로 간주된다.
87) 아킬레우스를 지칭한다.

그런가 하면 신의 이름이 그 속성을 나타내기도 한다. 헤스티아는 가정을 의미한다. 헤스티아 여신이 가정적 삶의 중심을 이루는 신성한 불꽃과 완전히 분리된 적은 결코 없었다. 데메테르는 어머니 대지를 의미한다. 의식(儀式) 중에 이 여신을 수식하기 위해 자주 동원되는 단어들은 검은 여신, 심오한 여신, 지하의 여신, 어린 존재들의 유모, 과실의 운반인, 초록의 여신 등이다. 호메로스의 작품에서 태양은 아폴론 신과는 다른 신을 지칭한다. [88] 그는 물리적인 빛을 하나의 인격체로 간주한다. 그 밖에도 여타의 수많은 신, 예컨대 계절의 신들인 호라이(Horae), 정의의 신 디케(Dicè), 억압의 신인 네메시스(Nemesis) 등은 의미와 이름이 한 몸을 이룬다. 나는 자유롭고 통찰력이 있는 그리스인들이 인격신과 자연의 신성을 얼마나 불가분의 관계로 숭앙했는지 보여주기 위해 단 하나의 예만을 들어보고자 한다. 바로 사랑의 신 에로스(Eros)이다. 소포클레스는 이렇게 말한다.

"사랑이여, 무적(無敵)의 신이여, 힘과 염복으로 모두를 굴복시키는 사랑인 그대는 '젊은 처녀의 어여쁜 볼 위에 머문다오'. 그대는 바다를 건너기도 하고 농가의 골방에 머물기도 하는데, 신들이나 덧없는 생명을 가진 인간들 중에 그대를 이기는 존재는 없다오."

얼마 후, 사랑의 신은 〈향연〉[89]의 참석자들이 이 이름에 어떤 해석을 부여하는가에 따라 다양한 성격을 나타낸다. 어떤 이들은 사랑이 공감과 화합을 의미하는 까닭에 신들 중에서 가장 보편적인 신이고, 헤시오도스처럼 우주의 질서와 조화를 관장하는 신이라고 생각하기도 한다. 또 어떤 이들은 늙으면 사랑을 할 수 없기에, 사랑이 가장 젊은 신이라고 생각한다. 사랑을 가장 섬세한 신으로 여기기도 하는데, 왜

88) 태양의 신 헬리오스(Helios)를 말한다.
89) [원주] 플라톤.

냐하면 사랑은 오직 섬세한 마음에서만 생겨나고 작용하기 때문이다. 사랑은 물 흐르듯 기민한 것으로 여겨지기도 하는데, 사랑은 슬며시 스미기도 하고 빠져나오기도 하기 때문이다. 사랑은 향기와 꽃에 묻히게 마련이라서 꽃의 색조를 가지고 있다고 간주되기도 한다. 또 어떤 이들은, 사랑은 욕망이고 따라서 뭔가의 결핍이기도 한 까닭에, 보잘 것없고, 더럽고, 맨발이고, 노숙하는 '가난의 아들'이지만, 그럼에도 아름다움에 굶주리기도 하는 까닭에 대담하고, 적극적이고, 근면하고, 끈기 있고, 철학자의 면모를 갖고 있기도 하다고 말한다. 이렇듯 신화는 그 자체의 힘으로 또다시 태어나고, 플라톤의 필치 아래 다채로운 모습으로 굽이친다. 아리스토파네스의 필치 아래서는 구름이 잠시 실감나는 신들의 모습을 띠기도 한다. 헤시오도스가 신통계보학(神統系譜學)에서 숙려(熟慮)와 무의지적인 사고가 한데 뒤섞인 채 인격신과 자연의 힘을 혼동하는 데서나,[90] 그가 "어머니 대지에는 3만에 달하는 수호신들이 있다"고 언급하는 데서나, 또는 최초의 물리학자이자 최초의 철학자이기도 한 탈레스가 모든 것은 액체에서 생성됐고 우주는 신들로 가득하다고 말할 때, 우리는 당시 그리스의 종교를 지탱하던 심오한 감정을 이해하고, 또한 그들이 신의 이미지에서 무한한 자연의 힘을 간파함으로써 품게 된 숭고한 감동과 경탄, 숭배의 마음을 읽을 수 있다.

사실상 자연의 모든 대상들이 똑같은 비중을 가졌던 것은 아니다. 당연히 각별한 중요성을 띠는 대상들이 존재했는데, 바로 전설에서 집중적으로 강조되고 확연한 인물로 구현된 가장 대중적인 것들이 그러했다. 우리는 그리스의 올림포스를 늦여름의 올리브 나무에 비유할 수 있다. 올리브 열매는 가지의 위치와 높이에 따라 성숙도가 다르다. 이제 갓 맺힌 열매는 그저 암술이 커진 상태로, 나무와 제대로 구별이 되

90) [원주] 특히 신통계보학에서 여러 신들의 세대에 주목하라. 특히 그가 우주학과 신화학을 명확하게 구분하지 않는 예는 비일비재하다.

지 않는다. 또는 무르익은 열매가 아직 가지에 매달려 있기도 하다. 또 어떤 열매는 익을 대로 익어 땅에 떨어진 탓에 아직 남아 있는 꽃꼭지를 찾으려면 자세히 들여다봐야 한다. 그리스의 올림포스도 마찬가지이다. 즉, 자연의 힘이 얼마만큼 인간의 모습을 띠게 되었는지에 따라, 물리적 성격이 인격화보다 우세한 신들이 있고, 두 요인이 반반씩 자리를 차지하는 신들이 있으며, 또는 완전히 인격화하여 아들을 통해서나 혹은 자취를 거의 찾아볼 수 없는 독자(獨子)를 통해서만 자연과의 연관성을 나타내는 신들에 이르기까지, 다양한 양태들이 존재한다. 제우스 신은 〈일리아스〉에서는 강압적인 가장의 면모를 나타내고 〈프로메테우스〉91)에서는 전횡과 독선으로 가득한 왕처럼 소개되지만, 그럼에도 불구하고 그는 여러 점에서 태초에 그랬던 것처럼 비를 뿌리고 벼락을 치는 하늘의 모습을 잃지 않는다. 오랜 관용표현에서 자주 사용되던 수식어들이야말로 본연의 성격을 드러낸다. 강물이 "그에게서 떨어져" 만들어진다거나, "제우스가 비를 뿌린다" 등의 표현들이 그렇다. 크레타에서는 제우스란 이름이 낮을 의미한다. 로마 시대에 엔니우스92)는 제우스 신을 "모든 사람들이 주피터 신이란 이름으로 기원해 마지않는 숭고하고 뜨거운 흰빛"으로 그린다. 또한 아리스토파네스는 농부나 일반인, 단순하면서도 시대에 뒤진 이들에게 제우스 신은 "대지를 적시고 곡식을 자라게 하는" 존재라고 말한다. 한번은 어느 궤변론자가 이들에게 제우스 신은 존재하지 않는다고 말하자, 이들은 놀라면서, 그러면 천둥과 번개를 치고 비를 쏟는 것은 대체 누구냐고 반문했다고 한다. 93) 제우스 신은 거인족이며, 백 마리 용의 머리가 달린 괴기스런 태풍들이며, 대지에서 태어나 마치 뱀처럼 서로 뒤엉키고 하늘의 궁륭

91) 아이스킬로스의 희곡을 언급하는 것으로 간주된다.

92) 엔니우스(Quintus Ennius, 기원전 239~169)는 고대 로마 초기의 시인이자 극작가이다.

93) [원주] Τίς ὑει ; τίς δ βρουτῶν

(穹隆)[94]을 침범했던 시커먼 증기에도 벼락을 내리쳤다. 그는 하늘과 맞닿은 산의 정상에 거주하는데, 그곳은 구름이 모이고 천둥이 치는 곳이었다. 그는 올림포스 산의 제우스 신이고, 이토메 산[95]의 제우스 신이고, 이메토스 산[96]의 제우스 신이다. 사실상 제우스 신은 여타의 모든 신처럼, 여러 도시들이며 심지어 제우스 신을 자신들의 집안 내에 받아들여 그의 속성을 취하고 또 그에게 희생제의를 바치는 여러 가문을 비롯하여, 인간들이 그가 임하기를 기대하는 장소들에 결부된 채 다양한 모습으로 현현(顯顯)한다. 텍메사[97]는 이렇게 말한다.

"나는 그대 가문의 제우스 신을 걸고, 그렇게 해주기를 간청하노라."

당시의 그리스인이 지녔을 종교적 심성을 올바르게 이해하려면, 그리스 민족이 정착하여 삶을 영위했던 땅의 계곡과 해안, 태초의 풍경을 남김없이 그릴 줄 알아야 한다. 그리스인이 신성이 깃들어 있다고 느꼈던 것은 여느 하늘이나 보편적인 땅이 아니라, 산들이 기복을 이룬 그리스의 하늘이고, 그리스인이 거주하는 땅이고, 그리스의 숲이고 흐르는 강이다. 그리스 민족은 그들만의 제우스 신과 포세이돈 신, 헤레 여신〔헤라 여신〕, 아폴론 신을 가졌고, 수림과 강물의 요정들을 가졌던 것이다. 종교적 관점에서 보다 많은 원시적인 면모를 나타냈던 로마 시대에, 카밀루스는 이렇게 말한다.

94) 고대 서양인들은 하늘이 마치 궁륭처럼 커다란 덮개로 천지를 덮고 있다고 생각했다.
95) 이토메(Ithome)는 메세니아에 있는 산이다.
96) 히메토스 산(Hymettus)은 그리스 동중앙부의 아테네 지역에 소재한 산이다.
97) 텍메사(Tecmessa)는 헤라클레스가 12노역 가운데 하나로 히폴리테의 허리띠를 쟁취하기 위해 싸우다 죽인 아마조네스 중 하나이다.

"이 〔그리스의〕 도시는 구석구석 종교에 깊이 배어 있지 않은 곳이
없고, 신성이 깃들지 않은 곳이 없다."

아이스킬로스의 작품에 등장하는 한 인물은 이렇게 말한다.

"나는 당신 나라의 신들을 두려워하지 않는다오. 그들에게 빚진 것이
아무것도 없으니 말이오."

사실상 신은 그 지역의 신이다.[98] 왜냐하면 신의 기원은 신이 탄생
한 바로 그 지역 자체이기 때문이다. 이런 까닭에 그리스인들은 그들
의 도시가 신성하고, 신들이 그들의 도시와 한 몸을 이룬다고 믿는다.
그리스인들이 자기네 도시로 귀환할 때 신에게 경배를 드리는 것은 볼
테르(Voltaire)의 탕크레드(Tancrède)[99]와는 달리, 시적(詩的)인 배려
때문이 아니다. 그리스인은 현대인처럼 익숙한 것들과 재회하고, 자
기 집으로 돌아온다는 기쁨만을 느끼는 것이 아니다. 고향의 해변과
산, 도시를 둘러싸는 성벽, 그리고 영웅적 선조들의 유해와 망혼이 떠
도는 길에 이르기까지, 도시의 모든 것은 그에게는 사원이나 다름없는
것이다. 아가멤논은 이렇게 말한다.

"아르고스여, 그리고 이 땅의 신들이여, 나는 당신들에게 먼저 경배
를 드립니다. 당신들은 내가 귀환할 수 있게, 그리고 프리아모
스[100]가 지배하는 도시에 복수할 수 있게 해준 조력자들이기 때문
입니다."

98) [원주] 퓌스텔 드 쿨랑주(Fustel de Coulanges), 〈고대 도시〉(*La Cité antique*).
99) 〈탕크레드〉는 18세기 계몽사상가 볼테르가 발표한 5막의 운문비극으로, 11
세기의 시라쿠사를 배경으로 비잔틴의 그리스인들과 이슬람교도들 사이의
갈등을 그린다.
100) 트로이 전쟁 당시 트로이를 통치하던 왕이다.

우리는 좀더 가까이에서 관찰할수록, 이들이 종교에 쏟는 마음이 진지하고, 이들의 종교가 정당성을 가지며, 이들의 종교의식이 확실한 근거를 갖고 있다는 사실을 보다 명확히 알게 된다. 이들이 우상숭배자로 전락하게 된 것은 경박함과 퇴폐에 물들었던 나중 시기의 일이다. 이들은 이렇게 말했다.

"우리가 신들을 인간의 모습으로 재현하는 까닭은 인간보다 아름다운 형상은 존재하지 않기 때문이다."

하지만 이들은 마치 꿈을 꾸듯, 영혼과 우주를 지배하는 보편적인 힘들이 표현적인 형태 너머로 떠도는 광경을 보았다.

이제 이들이 벌였던 행렬 중 하나인 범 아테네 축제를 살펴보고, 엄숙한 행렬에 참가하여 신들을 기리는 아테네인들의 생각과 감정을 되짚어 보도록 하자. 시기는 9월 초였다. 이때가 되면 아테네의 모든 시민들은 우선 오데온[101]에 모여 화려하게 거행되는 합창과 호메로스 서사시 낭독, 가창대회, 키타라와 플루트 경연, 벌거벗은 젊은이들이 검무를 추며 부르는 합창, 옷 입은 또 다른 젊은이들이 부르는 순환합창 등을 관람한다. 그런 다음, 이들은 경기장에 가서, 레슬링과 투기, 씨름 등 벌거벗은 채로 하는 온갖 종목들과, 남성들과 아이들이 벌이는 5종경기, 벌거벗었거나 무장한 남성들의 단발 달리기와 왕복 달리기, 횃불 들고 달리기, 마상경주, 두 마리 내지 네 마리가 끄는 마차, 평범한 마차나 전투용 마차를 타고 두 명이 달리다가 한 명이 땅으로 뛰어내렸다가는 다시 뛰어오르는 경주 따위를 관람했다. 핀다로스는 "신들은 경기를 아주 좋아했다"고 했는데, 신들을 기리기 위한 방법으로 운동경기만 한 것은 없었다. 파르테논 신전의 소벽에서 볼 수 있듯, 네 번째 날에는 행렬이 거행된다. 행렬의 선두에는 성직자들과, 용모가

[101] 오데온(odeon)은 그리스어로 '극장'을 뜻한다.

출중한 노인들 중에서 선택된 이들, 귀족 가문의 처녀들, 공물을 가지고 참가한 동맹국들의 사절단이 자리하고, 뒤이어 항아리와 세공한 금은 집기들을 휴대한 거류 외국인들, 걷거나 말이나 마차를 탄 운동선수들, 희생제의자들과 희생물이 이루는 긴 줄이 이어지고, 마지막으로 축제복장을 한 시민들이 자리했다. 신성한 배가 에레크테이온[102]의 처녀들이 팔라스 여신을 위해 수놓은 돛을 달고서 행진을 시작한다. 배는 케라메이코스[103]를 출발하여 엘레우시니온[104]에 도착해 그곳을 일주하고, 그런 다음 아크로폴리스의 북쪽과 동쪽을 따라 이동하고, 그런 다음 아레오파고스[105]에 멈춰 선다. 그곳에서 사람들이 돛을 떼어내 여신에게 바치고, 행렬은 높이가 백 피트이고 넓이가 70피트에 달하는 거대한 대리석 계단을 올라 아크로폴리스 입구인 프로필라이온[106]에 도착한다. 경사가 급한 고지대인 이곳은 신들을 기리기 위한 장소로, 마치 성당과 사탑(斜塔), 캄포 산토[107]와 세례당이 한자리에 모여 있는 피사의 옛 지역처럼, 종교적 건조물과 사원, 소성당, 기둥, 동상들에 온통 파묻혀 있다. 하지만 4백 피트 고도에 위치한 이곳은 주변지역을 압도한다. 아테네인들은 하늘을 향해 솟아오른 기둥과 건조물들 사이사이로 아티키 평원의 절반과, 여름의 폭염으로 벌거벗은 환상(環狀)의 산들, 들쑥날쑥한 뿌연 해안선으로 에워싸인 반짝이는

102) 에렉크테이온(Erechtheion)은 아테네의 아크로폴리스에 위치한 이오니아 양식의 고대 그리스 신전이다.
103) 케라메이코스(Kerameikos)는 아테네의 아크로폴리스 북서쪽에 위치한 도공들의 지역이다.
104) 엘레우시니온(Eleusinion)은 아테네의 아크로폴리스에 위치한 사원이다.
105) 아레오파고스(Areopagus)는 아테네의 아크로폴리스의 서쪽에 위치한 돌언덕이다.
106) 프로필라이온(Propylaea)은 아테네의 아크로폴리스의 입구 역할을 하는 거대한 건조물이다.
107) 캄포 산토(Campo Santo)는 이탈리아 피사의 성당광장의 북쪽에 위치한 역사적 건축물이다.

바다, 신들이 깃들어 있는 영원한 모든 위대한 존재들, 제단과 더불어
저 멀리 아테네 팔라스 여신의 동상이 있는 펜텔리콘 산이며, 제우스
신을 재현한 형상물들이 태초의 벼락 치는 하늘과 고봉(高峰)들을 여
전히 상기시켜 주는 히메토스 산과 안케스모스(Anchesme) 산을 바라
볼 수 있다.

 이들은 돛을 엘레우시니온까지 운반하는데, 이곳은 하늘에서 떨어진
팔라스 여신의 나무 조상(彫像)과 시조(始祖)인 케크롭스[108]의 무덤,
신성한 올리브 나무 등의 유물이 소중하게 안치된 더할 나위 없이 엄숙
한 신전이다.[109] 이곳은 모든 전설과 모든 의식, 모든 신들의 이름이
인류문명이 내디딘 최초의 투쟁과 첫 발걸음에 관한 막연하면서도 위
대한 기억을 불러일으키는 곳이다. 이곳에서 인간은 신화의 희미한 빛
속에서 물과 대지와 불이 이룩한 풍요로운 고대의 투쟁을 일별한다.
바로 대지가 물에서 서서히 솟아오르고, 풍요로워지며, 양질의 식물들
이며 양분 많은 곡식과 나무들로 뒤덮이면서, 야성적인 요소들이 서로
부딪히고, 또 그런 혼란의 와중에서 정신의 영향력을 서서히 구축해
나가는 은밀한 힘으로 개체수가 불어나고, 인간의 모습을 띠어 나가는
광경을. 아테네를 세운 케크롭스는 그의 이름과 동음이의어[110]인 매미
를 상징으로 삼았다. 대지에서 태어났다고 여겨지는 이 곤충은 이를테
면 아테네의 상징물인 셈으로, 건조한 언덕에 살면서 노래하길 좋아하

108) 케크롭스(Kekrôps)는 아테네를 건설했다고 알려진 전설적인 왕이다.
109) 이 대목에서 저자는 만연체와 온갖 종류의 현란한 수사를 동원함으로써 낭
 만주의 시를 방불케 하는 문체를 유감없이 발휘한다. 우리는 엄격한 체계
 주의자로 알려진 텐이 필요에 따라서는 얼마든지 체계나 이성이 아닌 시적
 이고 몽환적인 감성체계에 호소할 수도 있다는 모순을 곳곳에서 마주칠 수
 있다. 이 대목에서, 텐은 어쩌면 최초의 인간이 대지와 화합하고 교류하는
 '신화적' 순간을 이런 방식이 아니고서는 서술할 수 없다고 간주하는지도
 모른다.
110) [원주] Kekrôps.

는 가녀린 존재이다. 이런 까닭에 예전의 아테네인들은 모자에 매미 문양을 새겨 넣곤 했다. 그 밖에, 곡식을 빻는 방법을 찾아낸 최초의 발명가인 트립톨레모스(Triptolemos)는 이중의 이랑인 디아울로스(Diaulos)를 아버지로 삼고, 보리를 딸로 삼았다. 시조(始祖) 중 하나인 에렉테우스의 전설은 이보다 더 의미심장하다. 그의 이름은 어린아이다운 순진하고 기발한 상상력을 적나라하게 드러내는 가운데, 풍요로운 '땅'을 의미하고, 또한 각기 맑은 '공기'와 '이슬', '커다란 이슬'이란 이름을 가진 그의 딸들은 습기 많은 밤공기에 의해 잉태되는 메마른 대지의 상념을 드러낸다. 우리는 이들에 대한 숭배의식의 세세한 면면에서 그 의미를 추출해 낼 수 있다. 돛을 수놓는 처녀들의 이름은 에레포레스(Errhephores), 즉 이슬을 머금은 여인들이란 뜻이다. 그녀들은 밤마다 아프로디테 여신의 사원과 멀지 않은 곳의 동굴로 가서 갈무리하는 이슬의 상징이다. 그곳으로부터 멀지 않은 곳에서 숭배되는 꽃의 계절인 탈로(Thallo)와 과일의 계절인 카르포(Karpo)는 여전히 농업에 관계된 신들로 통한다. 이 같은 표현적인 이름들은 아테네인의 머릿속에 그 의미를 깊숙이 새겨 놓았다. 아테네인은 이런 이름만 들어도 불가분의 관계로 엮여 있는 자기 종족의 역사를 감지할 수 있는 것이다. 이들은 그네들의 시조와 조상의 망혼이 여전히 무덤 곁을 떠돌며 이들의 유해를 기리는 후손들을 보호한다고 믿기 때문에, 이들에게 과자와 꿀, 포도주를 헌상하고, 음복을 바치면서도 연방 자기 도시의 번영을 관조하며, 앞으로 다가올 미래를 과거와 연결 짓고자 한다.

이들은 원시적 모습의 팔라스 여신〔아테나 여신〕이 에렉테우스와 같은 지붕 아래 머무는 고대의 성전을 빠져나오면, 익티노스가 설계한 새로 지은 사원과 맞닥뜨리게 된다. 이곳은 여신 홀로 머무는 여신만을 위한 사원이다. 아테네인은 태초에 팔라스 여신이 지녔던 모습을 좀처럼 느끼지 못한다. 여신이 애초에 지녔던 물리적 특성은 인간화가 진행됨에 따라 자취를 감춰 버린 것이다. 하지만 신에 대한 열광은 기

막힌 통찰력을 동반하는 까닭에, 여신을 둘러싼 여러 이설(異說)과 관용표현들, 오랜 수식어들은 여신이 태어나는 정황을 엿보게 해준다. 아테네 여신은 천둥번개 치는 하늘인 제우스 신, 오직 제우스 신에게서 태어난다. 여신은 벼락이 치고 천지가 요동하는 가운데, 제우스 신의 이마로부터 빠져나온다. 헬리오스도 운행을 멈췄다.111) 대지와 올림포스 산은 전율하고, 바다도 높은 파도로 출렁였다. 찬란한 빛의 황금 비가 대지 위에 뿌려졌다. 최초의 인간들은 청명해진 대기의 정적을 여신의 이름과 결부지어 숭배했을 것이다. 이들은 갑작스런 순백 앞에서, 비바람이 지나고 나서 찾아온 건강한 신선함에 감동하여 무릎 꿇었다. 이들은 이러한 빛을 활력 넘치는 처녀와 결부 짓고,112) 또한 팔라스(Pallas)라고 명명했다. 하지만 그 어느 곳보다도 때 묻지 않은 대기가 청명하고 우수한 아티키인 만큼, 그녀는 아테네를 수호하는 여신이란 의미의 아테나 여신이 되었다. 여신을 지칭하던 원초적 별명 중 하나인 트리토제니(Tritogénie)는 물에서 태어났다는 의미로, 여신이 천상의 물로부터 태어났다거나 혹은 물결의 반짝임을 가리킨다. 여신의 기원에 관해 들려주는 또 다른 이설들에 의하면, 여신은 청록색의 눈동자를 가졌고, 상징 새로는 어둠을 꿰뚫어 보는 눈을 가진 올빼미였다. 이렇듯 여신의 형상이 점차로 뚜렷해지고, 여신에 관한 이야기도 불어났다. 여신은 태어날 때 휘몰아치던 천둥번개로 인해 무장한 무시무시한 전쟁의 신이 되었고, 반항하는 거인족을 무찌르는 제우스 신을 거들었다. 처녀 신이면서 순결한 빛이기도 한 아테나 여신은 점차로 사상과 지성의 신이 되었고, 사람들은 여신이 예술을 발명했기 때문에 재능의 신으로 부르고, 여신이 말을 제압한 까닭에 말 탄 여신으로 부르고, 여신이 병을 낫게 했기 때문에 치유의 여신으로도 불렀

111) 그리스 신화에 의하면, 태양의 신 헬리오스는 화염이 이글거리는 불마차를 타고 정기적으로 하늘을 운행하는 것으로 그려진다.
112) [원주] 바로 팔라스란 단어가 가진 원초적 의미일 것이다.

다. 여신이 행한 모든 선행과 공적들이 벽에 그림이나 조각으로 형상
화돼 있고, 사람들은 사원의 합각으로부터 드넓은 풍경으로 시선을 옮
기면서, 종교를 해석하는 서로 다른 두 시대의 사고방식이 완벽한 아
름다움으로 구현됨으로써 숭고한 통합의 순간을 경험했을 것이다. 이
들은 남쪽 지평선 위로 무한히 펼쳐지는 바다, 즉 대지를 감싸고 뒤흔
드는 창공 빛의 포세이돈이 연안과 섬들을 두 팔로 감싸는 광경을 바라
다보는 동시에, 파르테논 신전의 서쪽 꼭대기 장식 아래 포악하고 사
나운 표정으로 우뚝 선 채, 근육질의 몸통을 내보이며, 힘이 넘치는
또 다른 나신의 포세이돈 신상과 또다시 마주치게 되며, 그 뒤편으로
포진한 암피트리테113)와, 탈라사114)의 무릎 위에 앉은 채 거의 벌거벗
다시피 한 아프로디테 여신과, 두 자녀와 함께인 레토 여신, 115) 레우
코토에, 116) 할리로티오스117), 에우리테 등은 아이나 여성의 부드러운
자태를 빌려 바다의 우아함과 간지러움, 자유, 또한 영원한 미소를 느
끼게 한다. 같은 대리석 위에 조각된 승리의 아테나 여신은 포세이돈
신이 삼지창으로 대번에 땅에서 솟아나게 한 말들을 제압한다. 여신은
그 말들을 땅의 신들, 즉 아테네를 건설한 케크롭스와 땅의 인간인 시
조 에렉테우스, 메마른 땅을 적시는 그의 세 딸, 아름다운 샘인 칼리
로에(Callirrhoe), 그늘진 강인 일리소스(Illissos) 쪽으로 향하게 한다.
이러한 이미지들을 찬찬히 살피고 나서 이들의 실제 모습을 직접 목격

113) 암피트리테(Amphitrite)는 그리스 신화에 나오는 '바다의 정령'으로, 포세
 이돈 신의 아내이다.
114) 그리스 신화에 나오는 '바다의 여신'이다.
115) 그리스 신화에 나오는 여신으로, 제우스 신과의 사이에서 아르테미스 신과
 아폴로 신을 낳았다.
116) 레우코토에(Leucothoé)는 페르시아 왕의 딸로서, 아라비아에서 가장 아름
 다운 여인이다. 그녀는 헬리오스 신으로부터 유혹당한다.
117) 할리로티오스(Halirrhotios)는 포세이돈 신과 요정인 에우리테 사이에서
 태어난 아들이다.

하려면, 그저 시선을 내리깔고 고지대 아래를 쳐다보기만 하면 된다.

하지만 팔라스 여신은 주변세계를 환히 밝히는 존재이다. 여신이 온 세상과 맺고 있는 친화력을 간파해 내고, 청명한 대기의 눈부심 속에서, 아테네인들이 자신의 왕성한 발명 능력과 천부적 재능(*génie*)을 물려받았다고 여기는 명민한 광채 내지 경쾌한 대기의 순수함 속에서 여신의 존재를 느끼기 위해서는 깊은 사색이나 학식은 필요치 않으며, 그저 시인이나 예술가의 심성만 가지고 있으면 충분하다. 아테나 여신은 그리스의 정령(*génie*)이자, 국가 전체의 혼인 것이다. 이들은 아테나 여신의 재능과 영감, 또한 역사(役事)가 그들의 시선이 미치는 모든 것에 깃들어 있다고 여긴다. 올리브 나무 밭이 그렇고, 영롱한 빛을 발하는 경사진 경작지가 그렇고, 병기창이 연기를 피우고 선박들이 첩첩이 쌓인 세 항구가 그렇고, 바다로까지 이어지는 길고도 굳건한 도시의 성벽이 그렇고, 김나지움과 극장, 프닉스,[118] 복원된 모든 건조물과 새로 지은 주택들 등으로 언덕들의 반사면과 경사지를 뒤덮고 있을 뿐 아니라, 예술과 산업, 축제, 고안품, 지칠 줄 모르는 용기로써 "그리스의 학교"가 된 이래, 모든 바다와 그리스 전역에 막강한 영향력을 발휘하는 아름다운 도시인 아테네 자체가 그렇다.

이즈음이면 파르테논 신전의 문이 열리고, 공물과 항아리, 왕관, 갑옷, 화살 통, 은 가면 사이로 보호의 여신이자 처녀 신, 승리의 여신을 재현한 거대한 형상물이 모습을 드러낼 때이다. 바로 부동자세로 우뚝 서 있고, 어깨에 창을 기댄 채, 옆으로 방패를 세워 놓고, 오른손에는 황금과 상아로 만든 승리 상을 들었고, 가슴에는 황금의 아이기스 방패[119]를 두르고, 머리에는 가느다란 황금 투구를 쓰고, 다양

118) 프닉스(Pnyx)는 아테네 시의 중심부에 위치한 언덕의 이름이다.

119) 아이기스(*aegis*) 방패는 페르세우스가 죽인 메두사의 머리로 장식된 방패로, 이 방패를 보는 모든 이들을 경악시켜 돌로 화하게 하는 위력을 가졌다고 전해진다.

한 색조로 만든 풍성한 황금 드레스를 걸쳤고, 얼굴과 발, 손, 팔은 뜨겁고 생생한 상아의 순백으로 빛나며, 보석으로 반짝이는 밝은 눈으로 신상 안치소의 반그늘을 강렬하게 응시하는 바로 그 여신 말이다. 분명 페이디아스는 고요하고 숭고한 여신을 상상 속에 그리며, 모든 인간적 테두리를 뛰어넘는 보편적 권능을 창조해 냈다. 바로 순리와, 아테네에게는 국가의 혼이기도 한 적극적 지성을 이끄는 보편적 권능 중 하나를 말이다. 아마도 그는 정신과 물질을 같은 차원에서 접근함으로써 사고를 가장 "가볍고, 가장 순수한 물질"로서, 다시 말해 온 사방에 퍼져서 세계의 질서를 만들어 내고 유지하는 미묘한 에레트로 파악하는 새로운 물리학과 철학의 가르침을 가슴에 품고 있었는지도 모른다.120) 이렇듯 그는 대중이 품었던 생각보다 우월한 생각을 품었던 것이다. 그가 창조해 낸 팔라스 여신은 장대한 영원성으로 인해 이미 진중한 면모를 보였던 아이기나의 팔라스를 능가했다. 우리는 기나긴 우회과정을 거치고 점차로 범위를 좁혀 가면서 조각상에 관한 모든 기원들을 추적했고, 지금은 근엄한 형체가 사라지고 없지만 기단이 우뚝 서 있었던 텅 빈 이곳에 이르게 되었다.

120) [원주] 아낙사고라스의 보존된 글. 마치 미켈란젤로가 로렌초 데 메디치의 저택에서 르네상스의 플라톤주의자들의 말을 경청할 수 있었듯이, 페이디아스는 페리클레스의 저택에서 아낙사고라스의 말을 들을 수 있었다.

예술의 이상　제 5 부

여러분,

이제 내가 여러분에게 말씀드릴 주제는 시적(詩的)으로만 다뤄지게 될 것 같습니다. 우리가 이상에 대해 말할 때는 심정적으로 됩니다. 이를테면 내밀한 감정이 담긴 멋진 꿈을 막연하게 토로하는 심정 같다고나 할까요. 그럴 경우, 우리는 격한 감정을 억누른 채, 나지막한 목소리로 말하게 됩니다. 만일 우리가 이상에 대해 목청 높이 장광설을 펼쳐 놓는다면, 그것은 운문의 칸타타가 될 것입니다. 그때 우리는 마치 행복이나 하늘, 또는 사랑에 관한 이야기라도 되는 듯, 조심스레, 혹은 두 손을 가지런히 모은 채 듣게 될 따름입니다. 하지만 우리는 이제까지 해오던 방식대로, 즉 박물학자로서, 체계적으로, 또 분석을 통해 이상을 탐구하게 될 테고, 따라서 시가(詩歌)가 아닌, 법칙에 도달하기 위해 노력하게 될 것입니다.

우선 '이상'이란 말의 정의가 무엇인지 따져 봐야 합니다. 이 말을 문법적으로 설명하기란 그리 어려운 일이 아닙니다. 우리는 이 강의의 서두에서 예술작품을 어떻게 정의했는지 상기해 볼 필요가 있습니다.[1] 우리는 예술작품의 목적이 본질적이고 두드러진 성격을 실제의 대상들보다 더욱 충실하고 명확하게 드러내는 데 있다고 말한 바 있습니다. 그러기 위해 예술가는 이 성격이 무엇인지 생각하고, 또 일단 생각이 만들어지고 나면 실제의 대상을 변형합니다. 이렇듯 변형된 대상은 '생각', 달리 말해 '이상'에 부합하는 것입니다. 이처럼 예술가가 대상을 자신의 생각에 의거하여 변모시켜 재생산할 때, 대상은 현실세계로부터 이상으로 자리를 옮깁니다. 또한 예술가는 대상에서 주목할 만한 성격을 구상하고 추출해 냄으로써, 이러한 성격을 보다 가시적이고 지배적인 것으로 만들기 위해 부분들 간의 자연적 관계를 체계적으로 변질시킬 때, 예술가는 대상을 자신의 생각에 따라 변모시키는 것입니다.

1) [원주] 앞서 소개한 '예술작품의 성격에 대하여'를 참조할 것.

이상의 종류와 등급

예술가가 자신의 작품에 새겨 넣는 생각들 중에는 상대적으로 보다 우월한 생각들이 존재하는 것인가? 상대적으로 보다 나은 성격이 있는 것인가? 매 오브제는 이상적인 형태를 가지는 까닭에, 그렇지 못할 경우 일탈이나 오류로 이해해야만 하는 것인가? 다양한 예술작품에 등급을 부여하는 종속원칙을 과연 찾아낼 수 있는 것일까?

얼핏 보기에, 그렇지 않다고 대답해야 할 것 같다. 우리가 앞서 내린 정의에 의하면 이러한 입장이 성립하지 않을 듯하다. 모든 예술작품은 동등한 자격을 누리고, 따라서 임의성이 작용할 수밖에 없을 테니 말이다. 사실상 특정 대상이 예술가의 생각에 부합한다는 이유만으로 이상이 될 때, 그 생각은 어떠한 것이라도 상관없다. 그 생각이란 예술가에게는 선택의 문제일 따름이기 때문이다. 예술가는 기호에 따라 이런 생각을 취할 수도, 저런 생각을 취할 수도 있다. 이 점에 관해 우리는 반론을 제기할 수 있는 여지를 전혀 가지지 못하는 셈이다. 문제를 이런 식으로 접근할 수도 있고, 정반대되는 방식으로 접근할 수도 있고, 또는 두 입장을 다양하게 절충하는 방식으로 접근해 볼 수도 있을 것이다. 하지만 다행스럽게도 이 문제에서는 역사가 논리와 보조를 맞추고, 이론이 사실들에 의해 입증되는 듯 보인다. 다양한 시대, 다양한 국가, 다양한 화파를 돌아보자. 종족과 정신, 그리고 교육

에서 서로 같을 수 없는 예술가들은 동일한 대상에 대해서도 감흥이 같을 수 없다. 이들이 파악하는 특성이 다른 것이다. 이들은 제각기 독창적인 생각을 품게 되고, 이 같은 생각은 새로운 작품을 통해 드러남으로써 다양한 이상적인 형태들에 새로운 걸작을 보태게 된다. 이를테면 완전하다고 믿었던 올림포스에 새로운 신이 보태지듯 말이다. 플라우투스[1]는 가난한 구두쇠인 에우클리온[2]이란 인물을 창안해 냈다. 몰리에르는 이 인물을 부유한 구두쇠인 아르파공(Harpagon)으로 변모시켰다. 2세기가 지난 다음, 이 구두쇠는 예전의 어리석고 농락당하는 인물이 아니라, 발자크의 필치 아래 사납고 군림하는 그랑데 영감[3]으로 화하거나, 여전히 발자크가 창조해 낸 인물로, 이번에는 시골 출신이 아니라 파리 사람이고, 세계주의자이자 아마추어 시인이기도 한 고리대금업자 곱세크[4]로 화하기도 한다. 배은망덕한 자식들에게 박대받는 아버지란 설정만 하더라도, 소포클레스의 〈코린토스의 오이디푸스 왕〉, 셰익스피어의 〈리어 왕〉, 발자크의 〈고리오 영감〉 등이 있다. 젊은 남녀가 서로 사랑하고 또 결혼하고 싶어 한다는 설정은 무수히 많은 소설과 희곡들에서 마주칠 수 있다. 사랑하는 남녀 한 쌍은 셰익스피어에서 디킨스(Dickens)에 이르기까지, 그리고 라파예트 부인[5]에서 조르주 상드에 이르기까지, 얼마나 다양한 모습으로 그려졌던가! 연인들, 아버지, 구두쇠 등의 여러 대표적 인물유형들은 앞으로도 끊

1) 플라우투스(Plautus, 기원전 254~184)는 고대 로마의 희극작가이다.
2) 에우클리온(Euclion)은 플라우투스의 희극작품 〈냄비〉(*Aulularia*)에 등장하는 주인공의 이름이다.
3) 발자크(Balzac)의 소설 〈외제니 그랑데〉(*Eugénie Grandet*)에 등장하는 인물이다.
4) 발자크가 1830년에 발표한 동명의 소설 〈곱세크〉(*Gobseck*)의 주인공이다.
5) 라파예트 부인(Madame de La Fayette, 1634~1693)은 17세기 프랑스의 여류소설가로서, 특히 그녀의 〈클레브 대공부인〉(*La Princesse de Clèves*)은 최초의 프랑스 고전주의 소설로 꼽힌다.

임없이 새로운 모습으로 등장하게 될 것이다. 예전에도 그랬고, 또 앞으로도 그럴 것이다. 관례와 전통을 넘어서는 창작물을 생산해 낼 수 있는 능력이야말로 진정한 천재들이 지닌 고유의 표식이자 유일한 영광이고 면면히 이어져 내려온 의무사항이기도 하다.

1

문학작품이 아닌 데생 예술을 살펴볼 때, 예술가들이 행하는 선택의 권리는 보다 정당한 듯이 보인다. 오늘날 위대하다고 평가받는 회화작품들은 열 종류 남짓한 인물들과 복음서나 신화의 장면들로 구성되어 있을 따름이다. 그만큼 회화에서는 예술가가 취하는 임의성의 폭이 넓고 또 그런 식으로 전폭적인 성공을 거둘 수 있는 것이다. 그렇다고 해서 우리는 어느 한 작품이 다른 작품에 비해 우월하다거나, 완벽한 어느 특정 작품이 또 다른 완벽한 작품보다 낫다거나, 렘브란트보다 베로네세가, 또는 베로네세보다 렘브란트가 뛰어나다고 말하지는 않는다! 렘브란트의 작품 〈엠마오에서의 저녁식사〉에는 부활한 그리스도가 등장하는데, 시체를 방불케 하는 누리끼리하고 고통스러워하는 행색은 무덤의 한기를 경험한 이의 모습을 나타내고, 눈에는 인간의 불행에 대한 한결같은 슬픔과 동정심이 어려 있다. 그리스도의 옆에는 두 명의 사도, 즉 머리가 벗겨진 백발의 늙고 피곤한 두 노동자가 자리한다. 이들은 여인숙의 식탁에 앉아 있다. 마구간 소년이 어리둥절한 표정으로 쳐다본다. 부활한 그리스도의 얼굴 주위로는 이 세상 것이 아닌 야릇한 광채가 빛난다. 〈백 플로린의 그리스도〉도 동일한 주제를 다루지만, 보다 강력하다. 이 판화작품에서는 민중의 그리스도, 가난한 사람들의 구세주인 그리스도가 예전에 롤라드 파당의 일원들이 기도하고 베를 짜던 플랑드르의 동굴 앞에 우뚝 서 있다. 누더기를 걸

친 거지들과 빈민구호소의 비렁뱅이들이 그에게 구원을 갈구하며 손을
뻗는다. 또한 무릎을 꿇은 육중한 촌부(村婦)가 그리스도를 향해 깊은
신앙심에서 우러난 강렬하면서도 웅숭깊은 시선을 보낸다. 수레에 비
스듬히 누운 중풍환자가 당도한다. 산지사방에 구멍이 숭숭 뚫린 구더
기며, 때 묻고 헤진 외투들, 연주창에 멍들고 뒤틀린 사지들, 지치고
기진맥진한 창백한 얼굴들, 추하고 병든 불쌍한 존재들이 나뒹군다.
배불뚝이 시장과 살집 오른 시민들을 비롯하여 당대의 유복한 이들이
이 같은 비루한 인간군상을 무관심과 경멸의 눈초리로 쳐다보는 가운
데, 선한 그리스도는 어둠은 물론이고 물기가 배인 벽면까지 초자연적
인 환한 빛으로 밝히며 이들에게 치유의 손길을 뻗는다. 가난과 슬픔,
희미한 빛조차 들지 않는 어두컴컴한 분위기가 걸작을 만들어 낸다면,
부와 쾌락, 환한 대낮의 따사롭고 웃음 짓는 햇빛도 못지않게 훌륭한
걸작을 만들어 낸다. 그리스도의 만찬을 그린 베로네세의 작품으로,
베네치아와 루브르 박물관에 소장돼 있는 세 점의 그림을 살펴보자.
난간과 기둥, 동상들이 가득한 건축물 위로 장대한 하늘이 펼쳐진다.
대리석의 눈부신 백색과 영롱한 빛이 한창 축제를 벌이는 중인 귀족들
을 에워싼다. 호화로운 베네치아의 축제로, 16세기풍이다. 그리스도
가 중앙에 위치하고, 주변으로 회식자들이 길게 자리하고 있다. 꼭 끼
는 비단 상의의 귀족들과 수노루 드레스를 입은 대공부인들이 먹고 즐
기는 가운데, 하인들과 흑인 아이들, 난쟁이들, 음악가들이 이들의 눈
과 귀를 기쁘게 하기 위해 분주하다. 검은색과 은색의 화려한 장옷들
이 금으로 수놓은 벨벳 치마들과 어우러져 물결친다. 레이스로 만든
장식깃이 매끄러운 하얀 목을 감싼다. 진주들이 금발의 머리타래 속에
서 반짝인다. 건강한 혈색은 몸속을 거침없이 순환하는 젊은 피의 활
력을 짐작게 한다. 재기 발랄하고 활력에 찬 얼굴들은 미소를 머금었
고, 전반적으로 은빛이나 분홍빛의 윤택한 색조가 감도는 가운데, 황
금빛과 청록색, 강렬한 진홍색, 줄무늬 진 초록색, 끊기거나 이어진

색조 등은 감미로움과 우아함으로 귀족적이고 관능 어린 시정(詩情)을
북돋는다. 한편, 이 같은 면모가 과연 비종교적인 올림포스의 풍경보
다 나은 점이 무엇이란 말인가? 그리스 문학과 조각술은 이 방면의 모
든 골격을 완성했다. 적어도 이 점에서는 그 어떠한 개혁도 불가능하
고, 그 어떠한 명확한 형태나 창안도 자유롭지 못한 듯이 보인다. 하
지만 예술가들은 이 같은 면면을 화폭에 옮겨옴으로써 이제까지 간과
했던 특징을 부각시킨다. 예컨대, 라파엘로는 〈파르나소스 산의 정
경〉에서 인간적인 부드러움과 우아함을 지닌 아리따운 젊은 여인들과,
하늘을 응시한 채 자신이 연주하는 키타라 소리를 듣는 망중한의 아폴
론 신, 리드미컬하고 평온한 형태들로 이루어진 절제된 건조물, 어둡
고 탁한 색조의 프레스코로 인해 정숙함이 배가된 누드들을 보여준다.
반면에 루벤스는 같은 주제를 다루더라도 상반된 특성들을 나타낸다.
그가 제시하는 신화의 세계는 고대로부터 대단히 멀리 떨어져 있다.
그의 작품에 등장하는 그리스의 신들은 림프성 체질의 불그레한 플랑
드르인 특유의 신체적 특성을 드러내고, 천상에서 벌어지는 축제 또한
같은 시기에 벤 존슨이 제임스 1세[6]의 궁정을 위해 선보였던 가장무
도회를 연상케 한다. 즉, 늘어뜨린 화려한 천들로 한층 매력이 보태진
대담한 누드들이며, 유녀(遊女)와도 같은 나른한 자태로 연인들을 유
혹하는 흰 피부의 살찐 비너스 여신, 웃음 띤 짓궂은 케레스 여신들,
몸을 뒤튼 세이렌들의 파르르 떨리는 오동통한 등[背], 생생하고 휘어
진 육신이 만들어 내는 무르고 긴 굴곡, 맹렬한 도약, 탐욕의 집요함,
요컨대 의식할 수는 없지만 기질적으로 드러나고, 동물적이면서도 시
적이며, 자연의 모든 자유분방과 문명의 모든 장려함을 쾌락 속에 통
합한 유일한 사례이기도 한, 장쾌하고도 고삐 풀린 관능의 기막힌 현
시가 바로 그렇다. 정상에 도달했던 또 하나의 예이다. "아름답고 거

6) 제임스 1세(1566~1625)는 1603년에서 1625년까지 재임했던 영국의 국왕
 이다.

대한 성질"이 모든 것을 뒤덮어 버린다. "네덜란드의 타이탄〔거인〕은
어찌나 날개가 강력하던지 다리에 수백 킬로그램의 홀란드 치즈를 매
달고서도 태양까지 날아올랐다."7) 마지막으로, 우리가 종족이 다른
두 예술가를 비교하는 대신 같은 나라의 예술가들끼리 비교해 보고자
한다면, 이미 내가 여러분에게 소개한 바 있는 이탈리아의 작품들을
상기해 보라. 그리스도가 십자가에 못 박혀 죽는 장면이나 탄생, 수태
고지, 아기 예수와 함께 있는 마돈나뿐 아니라, 주피터 신과 아폴론
신, 비너스 여신, 디아나 여신 등을 그린 작품들이 셀 수도 없이 많이
존재하는데, 여러분의 기억을 새롭게 하기 위해 다시 한 번 강조하자
면, 똑같은 장면이 제각기 세 명의 대가, 즉 레오나르도 다빈치와 미
켈란젤로, 그리고 코레조에 의해 차례로 재현된다. 바로 레다8)의 경
우인데, 여러분이 잘 알고 있다시피, 적어도 세 종 이상의 판화작품이
존재한다. 레오나르도 다빈치의 레다는 서 있는 자세로, 정숙하고, 눈
을 아래로 내리깔고 있는데, 그녀의 굴곡진 아름다운 육체는 여왕과도
같은 세련된 풍모를 나타낸다. 거의 인간의 모습을 한 백조가 배우자
처럼 날개로 그녀를 감싸고 있는 가운데, 옆에는 알에서 갓 깨어난 쌍
둥이 아기들이 비스듬한 새의 눈초리를 하고 있다. 고대의 신비로움,

7) [원주] 하인리히 하이네(Henrich Heine), 〈여행그림들〉(*Reisebilder*), I,
 p. 154.
8) 레다(Leda)는 그리스 신화에 등장하는 여인으로, 아이톨리아의 왕 테스티오
 스의 딸이자 스파르타의 왕 틴다레오스의 아내이다. 그녀는 헬레네, 클리타
 임네스트라, 카스토르, 폴리데우케스의 어머니이기도 하다. 제우스는 레다
 의 아름다움에 반하여 그녀와의 교합을 노리던 중 독수리에게 쫓기는 백조로
 변하여 레다의 품에 안기고, 그녀와 교합하는 데 성공한다. 제우스와 동침한
 바로 그날 레다는 남편 틴다레오스와도 동침하는데, 나중에 알을 두 개 낳았
 다고 한다. 그 알에서 헬레네, 클리타임네스트라, 카스토르, 폴리데우케스가
 태어났는데, 이들 중 누가 제우스의 자식이고 틴다레오스의 자식인지, 또 누
 가 알에서 태어났는지 분명하지 않다. 레다와 백조의 전설은 고대부터 수많
 은 예술작품의 모티브가 되었고 특히 르네상스 시대에 많이 사용되었다.

인간과 동물 간의 심오한 유사성, 보편적인 하나의 삶이 내비치는 비
종교적이고 철학적인 은연한 감정이 이토록 섬세하게 표현돼 있고, 이
토록 뛰어난 통찰력과 이해력을 가진 천재성을 드러나는 경우는 존재
하지 않았다. 반면에, 미켈란젤로의 레다는 전투적인 거대 종족의 여
왕 같기도 하고, 메디치가의 성당에서 보듯 지친 나머지 잠이 들었거
나 삶의 투쟁을 재개하기 위해 고통스럽게 잠에서 깨어나는 숭고한 처
녀들 중 하나처럼 보이기도 한다. 그녀의 길게 뻗은 커다란 체구는 메
디치 성당의 처녀들과 다를 바 없는 근육과 골격구조를 나타낸다. 뺨
은 가냘프고, 그 어디에도 기쁨이나 자연스러움의 기미가 보이지 않는
다. 이런 순간에서조차 그녀는 진지함을 잃지 않으며, 우울해 보이기
까지 한다. 미켈란젤로의 비극적인 영혼이 강력한 몸체를 들어 올리
고, 영웅적인 몸통을 일으켜 세우며, 찌푸린 눈썹 아래 눈을 부릅뜨게
하는 것이다. 이후 세기가 바뀌고, 남성적 감정이 여성적 감정에 자리
를 내주게 된다. 이 장면은 코레조에 이르러, 나무들이 드리우는 감미
로운 초록빛 그림자 아래, 졸졸 소리를 내며 흐르는 시냇물에서 젊은
처녀들이 목욕하는 장면이 된다. 매력이자 유혹 그 자체이다. 행복한
꿈, 달콤한 우아함, 완벽한 관능이 이토록 폐부를 찌르면서 생생한 언
어로써 영혼을 엄습하고 뒤흔드는 경우는 없었다. 육체와 얼굴의 아름
다움에서 기품이 풍기지는 않지만, 마음을 얽어매고 어루만지는 힘이
있다. 둥글고 미소 짓는 여인들은 마치 햇살을 머금은 환한 꽃과도 같
은 봄날의 윤택한 광채를 나타낸다. 빛에 물든 육신은 더할 나위 없이
청초한 청소년기의 신선함으로 인해 더욱더 섬세한 흰빛을 발산한다.
소년을 연상시키는 아리송한 몸통과 머리 모양을 한 사근사근한 금발
의 처녀 하나가 백조가 접근하지 못하게 밀어낸다. 장난기 어린 또 다
른 귀여운 어린 소녀가 셔츠를 붙들고 있다. 그 사이로 또 다른 소녀
가 몸을 비집고 있는데, 아름다운 몸의 윤곽선이 그대로 드러난다. 이
마가 작고 입술과 턱이 두툼한 또 다른 처녀들이 쾌재를 부르며 장난

꾸러기처럼, 또는 얌전하게 물속에서 넋이 빠져 장난을 친다. 완전히 정신이 나간 채 흐뭇한 표정으로 레다가 미소를 머금으며 멍한 표정을 짓는다. 장면 전체에서 뿜어지는 감미롭고 취기 어린 서정은 황홀경 내지는 혼미상태와 더불어 절정에 이른다.

어떤 작품을 선호할 것인가? 넘치는 행복감이 자아내는 매력적인 우아함과 인간적 에너지가 야기하는 비극적 위대성, 혹은 지적이고 세련된 공감의 깊이 중에서, 과연 어떤 특징이 우월한 것인가? 이 모두는 인간성의 본질적 부분이나 인류의 발달과정을 형성하는 본질적 시기에 상응한다. 행복과 슬픔, 건전한 이성과 신비주의적인 꿈, 적극적인 힘과 섬세한 감수성, 불안한 인간정신이 겨냥하는 드높은 목표와 동물적 쾌락의 광범위한 개화(開花) 등은 모두 나름의 가치를 지닌다. 여러 민족이 여러 세기에 걸쳐 바로 이런 것들을 생산해 내려고 애를 써왔던 것이다. 역사가 발현한 바를 예술이 요약해 보여주고, 마치 자연의 다양한 존재들이 그 구조나 본능이 어떠한 것이든 간에 세계 내에서 자리를 마련하고 과학에서 설명을 찾아내듯, 인간의 상상력이 만들어 내는 다양한 작품들은 그 운용의 원리나 방향이 어떠한 것이든 간에 비평적 공감에서 정당성을 획득하고 예술에서 자리를 찾게 마련이다.

2

하지만 현실세계에서와 마찬가지로 상상세계에서도 다양한 등급들이 존재한다. 왜냐하면 다양한 가치들이 존재하기 때문이다. 대중과 전문가들은 서로를 지목하고 평가한다. 우리가 지난 5년 동안 이탈리아와 네덜란드, 그리스의 화파들을 섭렵하며 했던 일도 다른 것이 아니었다. 우리는 매번 판단해 왔던 것이다. 우리는 본의 아니게 측정의 도구를 손에 거머쥐고 있었다. 다른 사람들도 우리와 다를 바 없으며, 비

평의 작업에서도 다른 분야에서처럼 획득된 진리의 몫이 있게 마련이다. 우리 모두는 오늘날 단테와 셰익스피어와 같은 시인들이나 모차르트와 베토벤 같은 작곡가들이 해당 분야에서 최고라는 사실을 인정한다. 또한 우리는 괴테가 우리 시대 최고의 작가란 사실에도 수긍을 한다. 플랑드르의 최고 예술가는 루벤스이고, 네덜란드의 최고 예술가는 렘브란트이다. 독일의 화가 중에는 알베르트 뒤러가 최고이다. 베네치아 출신의 최고 예술가는 티치아노이다. 이탈리아 르네상스기를 대표하는 세 명의 예술가인 레오나르도 다빈치와 미켈란젤로, 라파엘로가 당대 최고의 화가들이란 점에는 그 누구도 이의를 달지 않는다. 게다가 후대인들이 내리는 이 같은 최종적 판단은 그런 판단이 내려지기까지의 과정에 의해 정당성을 획득한다. 우선 예술가의 동시대인들이 이 문제에 관해 판단하기 위해 한자리에 모였고, 또 이렇게 해서 만들어진 의견은 기질이나 교육 정도가 다른 각양각색의 사람들이 도출해 낸 것인 만큼 상당한 신빙성을 갖는데, 왜냐하면 제한적인 개개인의 취향이 다수의 취향에 의해 보완되기 때문이다. 편견들이 서로 충돌하는 가운데 균형이 맞춰지고, 또 이 같은 상호적인 보완에 힘입어 진실에 보다 근접하는 최종적 결론이 만들어진다. 이런 식으로 한 세기가 흐르면 새로운 정신으로 무장한 다음 세기가 시작되고, 그 후로도 동일한 과정이 연이어 반복된다. 세기마다 계류 중인 소송은 재심을 거친다. 매번 당대의 관점에서 재심이 행해지는 것이다. 그럴 때마다 심도 있는 정정과 강력한 사실확인이 이루어지는 셈이다. 이렇듯 예술작품이 여러 재판을 거치면서 언제나 똑같은 취급을 받고, 여러 세기에 걸쳐 재판관들로부터 한결같은 목소리를 얻어 낸다면, 이 판결은 참다운 것일 가능성이 높다. 왜냐하면 작품이 그토록 뛰어난 것이 아니었다면, 각양각색의 사람들로부터 한결같은 공감을 이끌어 내지는 못했을 것이기 때문이다. 설사 시대와 민족이 개인들처럼 나름의 제약에 의해 제대로 판단하거나 이해하지 못하는 경우가 발생하더라도, 이 점도 개인들에게서나

마찬가지지만, 다양한 이견들이 제기되고 여러 검증이 행해지는 가운데, 우리가 충분히 신뢰할 수 있을 만큼 확고부동하고 정당한 확신상태에 점차로 도달하게 된다. 요컨대 현대의 비평방법은 본능적인 취향의 범위를 뛰어넘어, 상식의 권위에 과학의 권위를 보태는 것이다. 오늘날 비평가는 자기 자신의 개인적 취향이 가치가 없고, 자기 자신의 기질과 성향, 입장, 이해관계를 버려야 하며, 무엇보다 중요한 것은 공감할 줄 아는 능력이고, 역사적 고찰에서 가장 우선해야 할 것은 자신이 판단하고자 하는 사람들이 되어 보는 것이고, 이들의 본능과 습관을 가져 보고, 이들이 느끼듯이 느끼고, 이들이 생각하는 대로 생각하고, 이들의 내면세계를 자신 속에서 다시 구현해 보고, 이들의 환경을 세심하게 물질적으로 재현하고, 이들이 본래 타고난 기질에 더해짐으로써 이들의 행동을 결정짓고 삶을 이끌었던 상황과 인상들을 상상해 보는 일이란 사실을 알고 있다. 우리는 예술가들의 관점에 서서 비평작업을 행함으로써 이들을 좀더 잘 이해할 수 있고, 또 이러한 작업은 분석을 통해 이루어지는 만큼, 우리가 행하는 비평은 여타의 과학적 탐구방법들과 마찬가지로 검증과 완벽화가 가능하다. 우리는 바로 이 같은 방법에 의거하여 특정 예술가를 인정하거나 부인하고, 동일 작품 내의 어떤 요소는 비난하고 또 어떤 요소는 칭찬하는가 하면, 가치를 평가하고, 진보와 이탈의 경로를 가리키며, 개화와 쇠퇴의 시기를 확인할 수 있었다. 이 모든 작업은 임의적으로 행해진 것이 아니라, 공통의 법칙에 따르는 것이었다. 이제 나는 바로 이 비밀스런 법칙을 여러분에게 제시하고, 밝히고, 증명해 보일 것이다.

3

이를 위해, 우리가 앞서 탐구했던 정의를 여러 각도에서 살펴볼 필요가 있다. 즉, 두드러진 성격을 지배적인 것으로 부각시키는 일이다. 이 점이야말로 예술작품의 목표인 것이다. 바로 이런 까닭에, 예술작품은 이 같은 목표에 보다 가까워질수록 보다 완벽해지는 것이다. 달리 말하자면, 예술작품은 제시된 조건들을 정확하고 완전하게 충족시킬수록, 그만큼 높은 수준에 도달할 수 있는 것이다. 조건은 두 가지이다. 즉, 성격은 최대한 두드러진 것이어야 하고, 또 최대한 지배적인 것이어야 한다. 예술가가 지켜야 하는 이 두 가지 의무사항을 좀더 가까이에서 탐구해 보자. 너무 장황해지지 않도록, 나는 모방예술인 조각과 극음악, 회화, 문학만을 살펴볼 작정으로, 특히 회화와 문학에 집중하고자 한다. 그것으로 충분할 것이다. 왜냐하면 여러분은 모방하는 예술과 그렇지 못한 예술이 어떤 관계를 맺고 있는지 이미 잘 알고 있기 때문이다.[9] 이 두 종류의 예술은 모두 주목할 만한 성격을 지배적인 것으로 만들기 위해 노력한다. 또한 이 둘 모두는 부분들 간의 관계를 조합하거나 변경함으로써 그러한 목표를 달성한다. 유일한 차이점이라면 모방예술인 회화와 조각, 그리고 시가 유기적이고 정신적인 관계를 재생산해 내고 실제의 대상에 상응하는 작품을 만들어 내는 데 반해, 고유한 의미의 음악이나 건축과 같은 여타의 예술은 수학적 관계를 조합함으로써 실제의 대상에 상응하지 않는 작품을 만들어 낸다는 것이다. 하지만 이런 식으로 만들어진 교향곡이나 사원도 글로 쓴 시나 그려진 형상과 다를 바 없는 살아 있는 존재들이다. 왜냐하면 이런 작품들 또한 각각의 부분들이 서로 간에 의존적이고 또 커다란 원칙에 의해 지배를 받는 조직화된 존재들이기 때문이다. 이 작품들도 얼굴을 가졌고, 의도를 나타내며, 표정이 있다. 마찬가지로, 이 작품

9) [원주] 앞서 소개한 '예술작품의 성격에 대하여'를 참조할 것.

들도 지향하는 목표에 도달한다. 이런 등등의 이유로, 이것들도 모방
의 예술작품들이나 다를 바 없는 이상적인 존재이고, 동일한 비평의
원칙과 동일한 창조의 법칙에 순응한다. 이것들은 전체 속에서 확연한
그룹을 형성하고 있을 따름으로, 이미 알려진 제약뿐 아니라 또한 여
타의 것들에 적용되는 똑같은 진실이 적용된다.

성격이 지니는 중요성의 등급

1

그렇다면 두드러진 성격이란 무엇이고, 또 두 종류의 성격이 주어졌다고 할 때 과연 어느 한쪽이 더 중요한 것인지 어떻게 알 수 있는 것인가? 우리는 이 문제를 다루면서 본의 아니게 과학의 영역에 발을 들이게 된다. 왜냐하면 지금 문제되는 것은 존재들 그 자체이고, 바로 그 존재들을 구성하는 성격들을 평가하는 일이야말로 과학의 임무이기 때문이다. 우리는 자연사의 영역을 탐구해야만 한다. 그렇다고 해서 내가 여러분에게 굳이 양해를 구할 생각은 없다. 그러한 작업이 그리 흥미롭지 못하고 추상적이라 할지라도 상관없다. 예술과 과학의 유사성을 언급하는 것이야말로 예술과 과학 모두에게 영광스런 일이다. 아름다움에 과학적 근거를 제공할 수 있다는 사실이야말로 과학으로서는 영광이 아닐 수 없고, 또한 가장 숭고한 방식으로 진리를 뒷받침할 수 있다는 사실이야말로 예술에게는 영광스런 일이다. 1)

1) 이 대목에서 텐은 그의 예술비평이 지향하는 핵심을 노정한다. 단적으로 말해, 텐은 자신의 예술비평이 대상만 다를 뿐, 자연과학적 방법론과 지위를 '문자 그대로' 답습하고자 하는 포부를 밝힌다. 한편, 19세기 말에 에밀 졸라(Émile Zola)는 〈실험소설론〉(Le Roman expérimental)에서 바로 이 같은

약 백 년 전에 자연과학은 이제 우리가 빌려 쓰게 될 평가의 규칙을 발견해 냈다. 다름 아닌 '성격들의 종속원리'이다. 식물학과 동물학에서 사용하는 모든 분류법은 바로 이 원리에 의해 만들어졌고, 심오한 뜻밖의 발견들에 의해 그 중요성이 입증된 바 있다. 식물이나 동물에게서 몇몇 성격은 다른 성격들에 비해 중요한 것으로 인정받은 바 있다. 바로 '가변성이 적은 성질들'이다. 상대적으로 안정적인 이런 성격들은 다른 성격들에 비해 보다 강력한 힘을 갖는데, 자신들을 해체하거나 변질시킬 수도 있는 모든 내·외적 상황들에 보다 효율적으로 맞서 싸울 수 있기 때문이다. 예컨대, 식물은 높이나 크기가 구조에 비해 중요성이 덜하다. 왜냐하면 식물은 구조는 그대로인데, 부수적인 내·외적 여건에 따라 얼마든지 높이나 크기가 다를 수 있기 때문이다. 땅을 기는 콩이나 허공을 오르는 아카시는 아주 가까운 콩과식물들이다. 3피트의 밀대와 30피트의 대나무는 같은 화본과 식물들이다. 고사리가 우리나라에서는 그리 크지 않지만, 열대지방에서는 큰 나무로 성장한다. 마찬가지로, 척추동물에게서 팔다리의 개수나 배치, 쓰임새 등은 유방의 유무보다 중요하지 않다. 물이나 땅에 살거나 또는 하늘을 나는 척추동물은 환경의 변화가 가져오는 온갖 종류의 변화를 감내할지언정, 이로 인해 새끼에게 젖을 먹이는 능력이 변질되거나 파괴되지는 않는다. 박쥐와 고래는 개와 말, 또는 인간과도 다를 바 없는 포유동물이다. 박쥐의 사지를 늘이고 손을 날개로 만들어 놓는가 하면, 고래에게는 후미의 기관들이 서로 붙어 거의 없다시피 만들어

텐의 이론을 거의 그대로 문학의 장으로 옮겨 오고, 이를 배경으로 이른바 '자연주의' 소설을 탄생시킨다. 요컨대 졸라의 자연주의 소설은 넓게는 19세기의 시대정신인 과학주의와 실증주의의 산물이라 볼 수 있고, 좁게는 텐의 예술비평에 의해 잉태된 셈이라 할 수 있다. 문제는 텐과 졸라 둘 모두에게 있어서 '이론'과 '실제'가 반드시 일치하지는 않았다는 점이다(Cf. 정명환, 《졸라와 자연주의》, 민음사, 1982.).

버린 창조력은 그렇다고 해서 새끼에게 젖을 물리는 기관에는 그 어떠한 영향도 미치지 못했다. 날개가 달린 포유류건 바다를 헤엄치는 포유류건 간에, 땅 위를 걷는 여타의 포유류와 같은 형제인 것이다. 모든 존재들, 모든 성격들이 그러하다. 이 같은 유기적 성향은 미미한 무게나 뒤흔들어 놓는 힘들보다 훨씬 무거운 무게를 가지고 있다.

　이렇듯 이들 덩어리 중 하나가 뒤흔들릴 때, 이 덩어리는 여타의 것들에 제각기 상응하는 반응을 초래하게 마련이다. 즉, 한 성격이 그 자체로 보다 항구적이고 보다 중요하다면, 보다 항구적이고 보다 중요할 수밖에 없는 성격들을 동반하는 것이다. 예컨대, 날개는 종속적인 성격이 강한 만큼 그 자체로 가벼운 변경만을 초래하며, 구조 일반에는 영향을 미치지 못한다. 동물의 다양한 강(綱)들이 날개를 가질 수 있다. 새들 이외에 박쥐 같은 포유류도 있고, 고대의 익수류(翼手類)인 날개 달린 도마뱀도 있고, 날치처럼 날 수 있는 물고기들도 있다. 동물이 공중을 날 수 있는 능력은 그야말로 하찮은 것이어서, 다양한 문(門)에서 발견할 수 있다. 여러 척추동물뿐 아니라 수많은 절지동물들이 날개를 가졌다. 그런가 하면 이런 능력은 그리 중요하지 않은 탓에, 같은 강(綱)에서 자취를 감췄다가 다시 나타나기도 한다. 곤충은 다섯 과(科)가 날 수 있는데, 마지막 과인 결시류는 날지 못한다. 이와는 반대로, 젖은 대단히 중요한 성격인 까닭에 중대한 변화를 초래할 수도 있고, 또 동물의 구조에 심대한 영향을 미칠 수도 있다. 모든 포유류는 같은 문에 속한다. 따라서 포유류라면 척추동물일 수밖에 없다. 그뿐 아니라 젖을 가지게 됨으로써 이중의 혈액순환과 태생(胎生), 늑막에 의한 허파의 구획 등은 필연적인데, 이런 성질은 조류나 파충류, 양서류, 어류 등과 같은 여타의 모든 척추동물들과 차이를 나타내는 점이기도 하다. 일반적으로, 여러분은 자연의 생명체들이 속한 강과 과, 그리고 하위의 문(門)명을 읽어 보라. 이런 이름은 본질적인 성격을 나타내는 것으로, 기호인 양 선택된 바로 그 유기적 성향

에 대해 말해줄 것이다. 이름 이외에, 이후로 이어지는 두세 줄의 설명도 함께 읽어 보라. 그러면 여러분은 그 이름과 떼려야 뗄 수 없는 관계에 있고, 또 그 중요성과 수를 통해 연관성을 짐작할 수 있는 성격들이 열거돼 있다는 것을 보게 될 것이다.

몇몇 성격들에 남다른 중요성과 항구성을 부여하는 까닭은 대개 다음과 같다. 즉, 생명체는 요소들과 배열이란 두 부분을 가지고 있기 때문이다. 배열은 나중이고, 요소들이 먼저이다. 요소들이 변질되지 않은 채 배열이 바뀔 수는 있다. 하지만 요소들이 변질되면 배열이 바뀌지 않을 수 없는 법이다. 우리는 두 종류의 성격을 구분해야만 한다. 하나는 심오하고, 내밀하고, 원초적이고, 근본적인 것으로, 바로 요소 내지는 재료들의 성격이다. 다른 하나는 피상적이고, 외적이고, 부차적이고, 포개진 것으로, 배열 내지는 배치와 관련한 성격이다. 이것은 가장 풍요로운 자연과학 이론인 유사성의 원리로, 조프루아 생 틸레르[2]가 동물들의 구조를, 또 괴테가 식물들의 구조를 설명하는 토대를 제공하기도 한다. 동물의 유골에서도 두 종류의 성격층을 구분해낼 수 있어야 하는데, 하나는 해부학적 부분들과 연결부를 관장하는 성격이고, 다른 하나는 신장(伸長)과 단축, 접착, 그리고 특정 용도를 위한 적응에 관계된 성격이다. 첫 번째 성격은 원초적인 것이고, 두 번째 성격은 파생된 것이다. 동일한 역학관계를 나타내는 동일한 관절들이 인간의 팔이며 박쥐의 날개, 말의 사지 축, 고양이의 발, 고래의 지느러미에서도 발견된다. 그 밖에, 발 없는 도마뱀이나 보아 뱀은 사용하지 않는 기관들이 흔적으로 남아 있는데, 이처럼 사라지지 않고 남아 있는 퇴화기관들이나 원래의 모습을 간직하고 있는 판도 등은 요소들이 차후의 변화들에 전혀 영향을 받지 않을 만큼 강력하다는 사실을 증명한다. 마찬가지로, 꽃을 이루는 모든 부분들은 본래부터 바탕

2) 조프루아 생 틸레르(Étienne Geoffroy Saint-Hilaire, 1772~1844)는 이폴리트 텐와 같은 시대에 활동한 프랑스의 박물학자이다.

이 잎이었는데, 이처럼 본질적인 성격과 부차적인 성격으로 나누는 구
분법은 생체조직의 내밀한 얼개와, 원래의 모습을 다양화하고 변형시
키는 주름이나 접합, 또는 얽힘 현상에 대립시킴으로써, 원인을 알 수
없는 수많은 발육부전이나 기형, 유사성 등을 설명해 준다. 이 같은
부분적인 발견들로부터 일반법칙을 이끌어 낼 수 있었다. 즉, 가장 중
요한 성격을 판별해 내려면, 존재를 기원에서부터 살피거나 그 재질들
을 살펴야 하고, 태생학에서처럼 존재를 가장 단순한 형태일 때 관찰
하거나, 또는 해부학이나 일반 생리학에서처럼 요소들이 공통적으로
가진 두드러진 성격들을 파악해야 한다. 사실상 오늘날 우리는 배(胚)
를 관찰함으로써 알게 된 성격들이나 모든 부분들이 공통적으로 거치
는 발달단계에 힘입어, 거대한 식물군을 체계적으로 정렬시킬 수 있는
것이다. 이 두 가지 성격은 대단히 중요하기 때문에, 이 둘은 상호 간
에 영향을 미칠 뿐 아니라, 협력하여 동일한 분류법을 만들어 낸다.
배(胚)가 원초적인 작은 잎들을 가지고 있는지, 또 이 배가 잎을 하나
혹은 둘을 가지고 있는지에 따라 식물계를 이루는 세 문 중 하나에 속
하게 된다. 배가 잎이 둘이라면, 그 줄기는 동심원을 이루는 층들로
되어 있고 가장자리보다 중심부가 단단하며, 그 뿌리는 최초의 축으로
만들어지고, 꽃의 윤생(輪生)은 거의 언제나 두 조각이나 다섯 조각,
또는 둘이나 다섯의 배수로 이루어진다. 배가 잎이 하나뿐이라면, 그
줄기는 분산된 다발들로 되어 있고 중심부가 가장자리보다 무르며, 그
뿌리는 나중의 축으로 만들어지고, 꽃의 윤생은 거의 언제나 세 조각
이나 또는 그 배수로 이루어진다. 이 같은 보편적이고 안정적인 상응
관계가 동물계에서도 똑같이 목격되는 만큼, 자연과학이 오랜 탐구 끝
에 정신과학에도 적용하기에 이른 최종 결론은 성격들이 다소간 힘을
발휘한다면 그런 성격들은 다소간의 중요성을 띠는 것들이란 점이다.
다시 말해, 성격들이 지닌 힘을 가늠하는 척도란 바로 공격을 버텨낼
수 있는 힘의 세기를 말하고, 따라서 성격들이 드러내는 항구성의 정

도에 비례하여 그 수준이 정해지며, 이러한 항구성은 성격들이 존재 내에 보다 깊은 층을 구축하고, 배열이 아닌 그 요소들에 귀속된 정도에 비례하여 힘을 발휘한다는 것이다.

2

이 원리를 인간에게 적용해 보자. 우선 정신적 의미의 인간과, 또한 이러한 인간을 대상으로 하는 예술장르들, 즉 극음악과 소설, 연극, 서사시, 나아가 문학 일반에 적용해 보자. 그렇다면 성격들이 지니는 중요성의 순위는 무엇이고, 또 이것들이 지닌 가변성의 정도를 어떻게 확인할 수 있을 것인가? 우리는 역사를 통해 매우 확실하고 단순한 방법을 알고 있다. 왜냐하면 사건들은 인간에게 작용함으로써 인간 안에 내재하는 생각과 감정의 다양한 지층을 다양한 방식으로 바꿔 놓기 때문이다. 시간은 마치 곡괭이로 땅을 파듯 우리를 긁어 대고 구멍을 내며, 이런 식으로 우리의 정신적 지질학을 드러낸다. 여러 층으로 이루어진 우리 존재의 땅은 한 층 한 층씩 벗겨지되, 어떤 층은 빠른 속도로, 또 어떤 층은 느리게 벗겨진다. 곡괭이질을 몇 번만 해도 무른 표피층은 쉽게 벗겨진다. 그러고 나면 점착도가 좀더 높은 벽토 층이나 두꺼운 모래층이 나타내는데, 이것들이 사라지기까지는 좀더 많은 시간을 요한다. 그 아래로는 단단하고 치밀한 석고 층과 대리석 층, 그리고 편암 적층이 펼쳐진다. 이 부분을 모두 걷어 내리려면 지속적인 굴착과 천공 작업, 그리고 여러 차례의 발파 작업이 요구된다. 또다시 그 밑으로는 지층 전체를 지탱하는 원초적인 화강암이 무한정으로 깔려 있는데, 너무나 강력하여 모두 걷어 내리려면 여러 세기가 필요하다.

인간이란 지층의 표피에는 풍습과 사고방식, 그리고 불과 3, 4년밖에 지속하지 못하는 정신적 분위기가 덮여 있다. 이것은 유행과 그때그

때마다 만들어진 현상들이다. 아메리카나 중국을 여행하고 돌아온 이
들은 이전과는 다른 파리를 발견하게 된다. 돌아온 여행객은 자신이 촌
사람 같고 낯설게 느껴진다. 농담도 변해 있다. 클럽이나 소극장에서
쓰는 말도 달라졌다. 떠날 때의 유행도 어느새 자취를 감췄다. 멋쟁이
가 걸치는 조끼와 넥타이도 예전과는 다르다. 돌아온 여행객의 행태나
농담도 다른 식으로 사람들의 눈길을 끈다. '멋쟁이 남자'(petit-maître)
에서부터 '놀라운 사람'(l'incroyable), '한량'(mirliflor), '댄디'(dandy),
'사자'(lion), '선멋쟁이'(gandin), '꼴 같지 않은 멋쟁이'(cocodès), '얼치
기'(petit crevé)에 이르기까지, 멋쟁이를 지칭하는 말조차 달라졌다. 이
름들과 사물을 지칭하는 단어들이 다른 것들로 바뀌는 데는 몇 년이면
족하다. 몸치장 방식의 변화야말로 이런 유행현상을 반영한다. 인간이
가진 모든 성격 중에서 이런 면면은 가장 피상적이고 불안정한 것이다.
그 밑으로는 좀더 견고한 지층이 깔려 있다. 이 층은 20~40년가량 지
속되는데, 대략 역사적 시대의 절반에 해당한다. 우리는 1830년을 전
후하여 이 같은 시기를 방금 지나왔다. 이 시기를 대표하는 인물은 알
렉상드르 뒤마의 '앙토니'[3]나, 빅토르 위고의 연극에 등장하는 젊디젊
은 남성들, 또는 여러분의 삼촌 내지 아버지의 회고담이나 젊은 시절
이야기에서 찾아볼 수 있다. 그 인물은 커다란 열정과 암울한 꿈을 가
졌고, 열렬하고 서정적이며, 정치적이면서 반항적이고, 박애주의자이
면서 혁신적이고, 폐병을 앓는 경우가 잦고, 체념을 나타내고, 드베리
아[4]의 판화에서 흔히 볼 수 있듯 비극적인 조끼를 걸치고 머리카락을
휘날린다. 오늘날 우리는 이런 인물이 과장되고 순진하게 보이지만,

3) 〈앙토니〉(Antony)는 알렉상드르 뒤마(Alexandre Dumas)가 발표한 5막의
 회곡으로, 자전적인 연애담을 담고 있다. 이 작품의 주인공 이름이기도 하다.
4) 드베리아(Achille Devéria, 1800~1857)는 프랑스의 화가로, 다양한 장르
 의 그림을 그렸다. 특히 그는 종교화와 수채화로 유명하며, 최초로 판화에
 색채를 도입했다.

그럼에도 정열과 관대함을 가졌다고 간주한다. 요컨대 이 인물은 새로 등장한 종족의 평민이고, 대단한 역량과 욕망을 가졌으며, 최초로 세계의 정상에 우뚝 서서, 몸과 마음의 동요를 요란스레 펼쳐 놓는 셈이다. 이 인물이 가진 감정과 생각은 한 세대 전체가 공유하는 것이었다. 그렇기 때문에 이런 감정과 생각이 사라지는 것을 목격하려면 한 세대가 온전히 지난 다음이라야 가능하다. 이것이 바로 두 번째 지층인데, 이 지층이 사라지는 데 소요되는 역사적 시간이야말로 그 중요성과 깊이의 정도를 말해주는 것이다.

이제 세 번째 차원, 즉 대단히 광범위하고 두꺼운 지층을 살펴볼 차례이다. 이 층을 형성하는 성격들은 이를테면 중세나 르네상스, 또는 고전주의시대처럼 역사의 한 시기 동안 지속된다. 이러한 정신적 분위기는 한 세기 내지는 여러 세기 동안 군림하면서, 어렴풋한 마찰이나 강력한 파괴, 또는 잠시도 공격을 멈추지 않는 온갖 종류의 침식과 폭파를 견뎌낸다. 우리의 할아버지 세대는 이 같은 한 시기가 사라지는 것을 목격했다. 바로 고전주의 시대가 그것인데, 이 시기는 정치적으로는 1789년의 대혁명의 발발과 함께 종말을 고하고, 문학에서는 델릴과 퐁탄[5]과 더불어, 종교에서는 조제프 드 메스트르[6]의 출현과 교회 독립주의의 실추와 더불어 끝난다. 이 시기는 정치적으로는 리슐리외와 더불어 시작됐고, 문학에서는 말레르브, 종교적으로는 17세기 초부터 프랑스 가톨릭에 새 바람을 불러일으키기 시작한 평화롭고 자발적인 개혁과 더불어 비롯했다. 이 시기는 거의 두 세기 동안 지속하

5) 퐁탄(Jean-Pierre Louis marquis de Fontanes, 1757~1821)은 프랑스의 시인이자 정치가이다. 많은 작품을 남기지는 않았지만, 그의 작품은 우아하고 순수한 문체를 보여준다.

6) 조제프 드 메스트르(Joseph de Maistre, 1753~1821)는 프랑스 사부아 출신의 정치인이자 작가, 철학자이다. 반혁명주의를 부르짖었던 신비주의자였다.

는데, 우리는 이 시기를 뚜렷한 지표들을 통해 알 수 있다. 르네상스 시대의 세련된 사람들이 착용하던 기사 복장이나 허세에 찬 복장을 대신하여, 살롱이나 궁정에 드나들 때 필요한 본격적인 무대의상과 가발, 바지 술, 짧은 바지, 사교계 인사가 다양하고 절제된 제스처를 취하기 좋은 편리한 복장, 수놓고, 금색으로 칠하고, 레이스로 장식한 비단 천, 이목을 끌면서도 품위를 지키고 싶어 하는 영주들을 위한 우아하면서도 위엄 있는 장식 따위가 등장했다. 이 같은 복장은 자잘한 변화가 끊이지 않는 가운데, 바지와 공화주의자의 장화, 점잖고 실용주의적인 검은 정장 등이 나타나면서, 버클 달린 신발이며 결이 고운 비단 스타킹, 레이스 가슴장식, 꽃무늬 조끼, 이전의 궁정인들이 입던 분홍색이나 엷은 청색 혹은 사과색 정장을 대체했다. 이 시기 동안에는 유럽적 상황이 만들어 낸 성격이 지배했는데, 그것은 예의 바르고, 친절하며, 배려심이 투철하고, 말 잘하고, 베르사유의 궁정인을 막연하게 모방하고, 귀족적 스타일뿐 아니라 왕정의 모든 언어와 예의범절에도 능한, 바로 프랑스인의 성격이다. 일련의 주의주장과 감정들이 이러한 성격과 한 몸이 되거나, 이것에서 비롯한다. 종교와 국가, 철학, 사랑, 가정 등은 지배적 성격의 흔적을 받아들이고, 또 이러한 정신적 성향의 총체는 인류가 언제나 기억하는 커다란 유형 중 하나를 만들어 내는데, 왜냐하면 인간의 기억은 바로 이러한 유형 안에서 인간 발달의 주된 행태들을 발견해 내기 때문이다.

설사 이런 유형들이 굳건하고 안정적이라 할지라도, 결국 사라진다. 우리는 80년 전부터 민주주의 체제에 접어든 프랑스인이 예의범절과 친절성을 상당 부분 잃어버리고, 자신의 스타일을 억누르고 다양화하고 변질시키며, 사회와 인간정신에 완전히 새로운 방식으로 접근하는 광경을 목격하고 있다. 한 민족은 오랜 생존기간 동안 이 같은 개혁을 수차례 맞이하긴 하지만, 그럼에도 세대교체가 끊이지 않고 이루어질 뿐 아니라 기반이 되는 성격이 꾸준히 버티고 있음으로써 자기

자신으로 남아 있을 수 있는 것이다. 바로 이 점이 원초적인 지층임을 말해준다. 이렇듯 역사적 시대가 걷어내는 강력한 지층 아래로는 역사적 시기가 걷어내지 못한 보다 강력한 지층이 깊게 펼쳐진다. 위대한 민족들이 출현한 이래 오늘날에 이르기까지의 모습들을 차례로 살펴보라. 그러면 여러분은 이런 민족들이 혁명이나 퇴폐, 문명 따위가 이렇다 할 영향을 미치지 못한 채 지나쳐 버린 본능과 역량을 가지고 있다는 사실을 알 수 있게 될 것이다. 말하자면 이 같은 본능과 역량은 핏속에 흐르는 셈이고, 또 그렇게 후대에 전해진다. 따라서 이것들을 바꾸려면 피를 바꿀 수밖에 없는데, 이는 곧 침입이나 영구적인 정복 같은 종족 간 혼합이나, 적어도 이주(移住)나 느리게 진행되는 기후조건 따위의 물리적 환경변화에 상응한다. 요컨대 기질과 신체적 구조의 변화가 문제된다. 같은 나라이고 또 피가 순수할 때는, 태초의 조상들에게서 볼 수 있었던 영혼이나 정신 상태가 마지막 후손들에게까지 고스란히 전해진다. 호메로스의 아카이아인은 구변 좋고 수다스런 인물로, 전쟁터에서 적에게 창을 던지기에 앞서 여러 가문의 혈통과 이야기를 늘어놓는데, 요컨대 이런 모습은 극중에서 유식한 문장과 광장의 변론을 늘어놓는 철학자이자 소피스트이고 궤변론자인 에우리피데스의 아테네인과 조금도 다르지 없다. 나중에 우리는 예술 애호가이면서 사근사근하고, 로마의 통치력에 편승하는 '그라이쿨루스'(Graeculus)[7] 와 알렉산드리아의 책벌레 비평가, 또는 동로마제국의 논쟁적인 신학자에게서 이 같은 인물을 발견하게 된다. 아토스 산의 빛은 창조된 것이 아니라 처음부터 존재하는 것이라고 고집부리는 요한네스 칸타쿠제노스[8] 와 추론가들은 영락없는 네스토르와 오디세우스의 후손들이다. 그

[7] '작은 그리스인'이란 경멸적인 의미를 지닌 말로, 특정인을 가리키는 고유명사가 아닐 수도 있다.

[8] 요한네스 6세 칸타쿠제노스(Iōannēs VI Kantakouzēnos, 1293경~1383) 는 1347년부터 1354년까지 재위한 비잔틴 제국의 황제였다.

리스 문명이 번영과 쇠퇴를 거듭하던 25세기 동안, 언어능력과 분석력, 변증법, 기민성 등은 변함없이 발휘된다. 마찬가지로, 야만시대의 풍속과 민법, 옛 시들을 통해 볼 수 있듯, 잔혹하고 거칠며, 육식을 하고 전투적이지만, 영웅적이면서 고귀한 정신적, 시적 본능을 나타내던 영국인의 모습은 5백 년 동안의 노르만 정복과 프랑스의 유입 이후로도, 르네상스 시대의 열정적이고 상상력이 풍부한 연극이며, 왕정복고기의 난폭함과 방탕, 혁명기의 우울하고 근엄한 청교도주의, 정치적 자유의 확립과 도덕주의 문학의 승리, 그리고 오늘날 영국에서 노동자와 시민을 지탱해 주는 관습과 격언에 담긴 에너지와 자부심, 슬픔, 숭고함 따위를 통해 쉼 없이 모습을 드러낸다. 스트라본과 라틴 역사학자들이 그리는 스페인인을 살펴보라. 바로 고독하고, 거만하고, 꺾이지 않고, 검은 옷을 즐기는 종족으로 그려지는데, 우리는 그로부터 한참 후인 중세시대에 이르러서도 비록 서고트 족의 새로운 피가 가미되긴 했지만, 거의 동일한 모습의 스페인인과 마주치게 된다. 즉, 예전과 다름없이 여전히 고집스럽고, 완고하며, 멋지고, 무어인들에게 쫓겨 바다로 내몰렸다가 무려 8세기에 걸친 십자군 운동 동안 걸어서 고향땅으로 복귀했고, 지루하고 기나긴 투쟁에도 불구하고 여전히 고양돼 있고 완강하며, 광적이고 답답하고, 종교재판과 기사도 정신에 젖어 있고, 엘 시드 시대에도 그렇고, 펠리페 2세 시대, 카를로스 2세 시대, 1700년의 전쟁, 1808년의 전쟁, 나아가 전제정치와 반란이 창궐하는 혼란스런 오늘날까지도 똑같은 모습을 나타낸다. 마지막으로, 우리의 조상인 골인(人)들을 보도록 하자. 로마인들은 골인들이 두 가지를 자랑한다고 했다. 바로 용감하게 싸우고, 말주변이 탁월하다는 점이다.[9] 사실상 이 두 가지는 우리의 예술작품과 역사에서 가장 두각을 나타내는 커다란 자연적 재능들이다. 하나는 군사적

9) [원주] Duas res industriosissime persequitur gens Gallorum, rem militarem et argute loqui.

재능 내지 놀라운 용기이고, 다른 하나는 뛰어난 대화술과 문체의 섬
세함이다. 우리의 언어가 12세기에 형성되자마자, 명랑하고 약삭빠르
며, 혼자서 즐기면서도 남도 즐겁게 해주기를 원하고, 말재주가 뛰어
나고, 여성들을 구슬릴 줄 알고, 남의 이목을 끌기를 좋아하고, 허세
와 정열로 두각을 나타내고, 명예심은 강하지만 의무감은 약한 프랑스
인이 문학과 풍속에서 모습을 나타낸다. 무훈가와 파블리오, 〈장미
이야기〉, 샤를 도를레앙,10) 주앵빌(Joinville), 프루아사르(Froissart)11)
등은 여러분이 나중에 비용이나 브랑톰, 라블레의 작품에서 마주치게
될 인물을 보여주고, 이 인물이 가장 커다란 영광을 누리는 시대, 즉
라퐁텐과 몰리에르, 그리고 볼테르 시대의 모습을 보여주고, 18세기
의 멋진 살롱에서나 심지어 베랑제12)가 활동했던 세기의 모습을 보여
주기도 한다. 다른 민족들도 마찬가지이다. 2차적인 변질 너머로 한
국가의 항구적이고 변치 않는 바탕과 마주하려면 역사의 어느 특정 시
기와 또 다른 시기를 비교해 보면 된다.

 이상이 바로 원초적인 화강암층이다. 이 층은 민족의 삶과 함께 하
며, 이후의 시기들이 표피에 차례로 남겨 놓은 여러 층들에 토대를 제
공한다. 여러분이 더욱 밑으로 파고들면, 보다 깊은 층들과 만나게 될
것이다. 바로 언어학의 발달에 힘입어 정체가 밝혀지기 시작한 어둡고
거대한 지층들이다. 천성이 다른 나라들 사이에 오랜 유사점들이 존재
한다는 사실이 몇몇 일반적 특징들에 의해 밝혀지고 있다. 즉, 라틴
민족과 그리스인, 게르만족, 슬라브족, 켈트족, 페르시아인, 힌두족

10) 샤를 도를레앙(Charles d'Orléans, 1394~1465)은 프랑스의 왕자로, 특히
 영국에서 오랜 포로생활 동안 쓴 시로 유명하다.
11) 프루아사르(Jean Froissart, 1337경~1404 이후)는 프랑스 중세의 가장 중
 요한 연대기 작가 중 하나이다.
12) 베랑제(Pierre-Jean de Béranger, 1780~1857)는 19세기에 활동한 유명한
 프랑스의 작사가이다.

등은 본래 같은 뿌리에서 갈라져 나왔다. 이들 종족은 설사 이주를 하고 피가 섞이고 기질에 변화가 초래되더라도, 내면에 잠재돼 있는 철학적, 사회적 역량과, 도덕률을 창안하고 자연을 이해하며 사유를 표현하는 몇몇 일반율에는 변함이 없다. 한편 이들 종족이 공통으로 지니는 근본적인 특징들은 셈족이나 중국인과 같은 여타의 종족들에게서는 발견되지 않는다. 이 종족들은 그들대로 나름의 공통된 특징들을 가지고 있게 마련이다. 다양한 종족들이 정신적 차원에서 나타내는 차이는 이를테면 척추동물이나 절지동물, 또는 연체동물이 신체적 차원에서 나타내는 차이에 해당한다. 종족들은 서로 다른 얼개 위에 구축된 존재들로, 서로 다른 문(門)에 속하는 셈이다. 마지막으로, 가장 깊숙한 밑바닥에는, 자발적인 문명을 건설할 수 있는 역량, 다시 말해 인간이 이룩한 최고의 성과물이자 사회와 종교, 철학, 예술의 토대가 되는 사유 일반을 운용할 수 있는 바로 그러한 역량을 가진, 모든 고등한 종족에 고유한 성격들이 자리한다. 이 같은 성향들은 종족의 차이에는 상관없이, 또 나머지 것들에는 영향을 미치지만 정작 이것들은 어찌하지 못하는 다양한 생리학적 차이에 상관없이 유지된다.

바로 이것이 인간영혼을 구성하는 감정과 사고, 적성, 본능의 층들이 켜켜이 쌓이는 이치이다. 여러분은 고등한 층으로부터 저급한 층으로 내려갈수록 층의 두께가 점점 더 두꺼워지고, 그 중요성도 변치 않는 성질에 비례한다는 사실을 보게 된다. 우리가 자연과학에서 빌려온 규칙이 우리의 분야에도 그대로 적용되고, 여러 후속 과정들에서도 검증되고 있다. 왜냐하면 변함없이 유지되는 성격들은 자연사에서처럼 역사에서도 가장 기본적이고, 가장 내밀하며, 가장 일반적인 것들이기 때문이다. 심리적 개인의 경우에도 유기적 개인의 경우에서처럼, 원초적 성격들과 후천적 성격들을 구분해야 하고, 원초적 요소들과 파생된 요소들의 배열을 구분해야만 한다. 한편 성격이란 모든 지적 과정에 공통된 만큼 기본적인 것이다. 지성이란 갑작스런 이미지나 기나

긴 생각들의 정확한 연쇄를 통해 사고할 수 있는 역량을 말한다. 지성은 그 자신만의 특별한 몇몇 절차에만 국한하지 않는다. 지성은 인간적 사유의 모든 영역에 걸쳐 지배력을 행사하고, 인간정신이 만들어 내는 모든 산물에 영향을 미친다. 인간이 추론하고, 상상하고, 말을 하면, 그 즉시 지성이 활동하고 명령을 내린다. 지성은 인간의 정신을 특정 방향으로 향하게 하고, 어떤 방향으로는 뻗어 나가지 못하게 가로막는다. 다른 활동들도 마찬가지이다. 이렇듯 한 성격이 기본적인 것일수록 영향력은 그만큼 광범위하다. 그리고, 그 영향력이 광범위할수록 안정적이다. 이 같은 점들은 이미 대단히 일반적인 상황들인 동시에 못지않게 일반적인 성향들로, 바로 역사적 시기와 지배적 인물을 만들어 낸다. 예컨대, 길을 찾지 못해 방황하고 우리 시대에 만족하지 못하는 평민의 상(像)이 그렇고, 궁정인이자 사교계 인사인 고전주의 시대의 영주가 그렇고, 고독하고 독립적인 중세의 제후가 그러하다. 이런 점들은 대단히 내밀하며, 모두 국가적 정령을 이루는 신체적 기질과 연관을 맺고 있다. 스페인에서라면 신랄하고 비장한 감각의 필요성과 고양되고 농축된 상상력의 엄청난 이완으로 나타나고, 프랑스에서는 명쾌하고 긴밀한 사고의 필요성과 기민한 이성의 용이한 발현으로 나타난다. 이런 면들은 가장 기본적인 성향들로, 나름의 문법을 갖췄거나 그럴 만한 필요성을 느끼지 않는 언어이고, 종합문을 구사할 수 있거나 그렇지 못한 문장이고, 때론 메마른 기하학적 개념으로 전락하고, 때론 유연하고, 시적이며, 섬세하고, 열정적이고, 신랄하면서도 격렬한 감정을 폭발시키기도 하는 사고로서, 중국인이나 아리안족, 셈족 등의 종족들을 만들어 낸다. 역사에서도 자연의 역사에서처럼, 발달하고 완전한 정신의 두드러진 특성들을 분간해 내려면 이제 갓 태어난 정신의 배를 들여다봐야만 한다. 이 때문에 원시시대의 성격들이 가장 의미심장한 것이다. 마치 떡잎의 유무와 개수를 보고서 식물의 종과 주요 특성들을 짐작할 수 있듯이, 우리는 언어의 구조와

신화의 종류에 의거하여 장차 도래하게 될 종교와 사회철학 및 예술철학의 모습을 엿볼 수 있다. 여러분은 식물계와 동물계뿐 아니라 인간계에서도 성격들 간의 종속의 원리가 위계질서를 구축한다는 사실을 알게 된다. 최고의 등급과 으뜸의 중요성은 바로 가장 안정적인 성격들에 속한다. 이런 성격들이 보다 안정적이란 것은, 이것들이 보다 기본적인 것인 만큼 보다 광범위하게 자리 잡고 있으면서 보다 커다란 변혁에 의해서만 영향을 받는다는 뜻이다.

3

문학적 가치들도 바로 이 같은 정신적 가치들의 차등화된 단계에 상응한다. 따라서 여타의 조건들이 동일하다고 가정할 때, 어느 특정한 책에서 부각된 성격이 다소간의 중요성을 가진다면, 즉 그 성격이 다소간에 기본적이고 안정적이라면, 그 책은 다소간 아름답게 여겨지게 마련이다. 더불어, 여러분은 정신적 지질학의 제반 층들이 그 자체의 고유한 힘과 지속성을 표현하는 문학작품들과도 상응한다는 사실을 보게 될 것이다.

우선 유행하는 성격을 표현하는 유행문학이 존재한다. 이러한 문학은 불과 3, 4년의 수명밖에 가지지 못하고, 때론 더 빨리 소멸하기도 한다. 대개 이런 문학은 나뭇잎이 맺히고 또 떨어지는 시기를 연상시킨다. 바로 연가와 소극(笑劇), 팸플릿, 유행하는 단편 따위가 여기에 해당한다. 만일 그럴 용기가 있다면, 1835년에 발표된 통속희극이나 익살극을 읽어 보라. 이런 희곡작품들은 낙엽이 지듯 여러분의 손가락 사이로 빠져나갈 것이다. 이런 희곡이 무대에 올려지기도 한다. 20년 전에는 돌풍이 일었던 일도 있다. 하지만 오늘날 관객들은 하품을 해대고, 이런 희곡들은 이내 광고판에서 자취를 감춘다. 피아노 반주에

맞춰 부르던 연가들도 하찮기는 마찬가지이다. 밋밋할 뿐 아니라 거짓
감정이 느껴진다. 여러분은 이런 노래를 머나먼 산골짝에서나 들어볼
수 있을 것이다. 이런 연가는 풋 감정이나 읊어 대는 탓에 풍속이 조
금만 변하면 이내 자취를 감춘다. 이런 작품들은 금세 유행이 지나는
탓에, 우리가 어떻게 이런 어리석은 것들에 관심을 가졌었는지 어리둥
절해질 따름이다. 이처럼 매일 우리 앞에 등장하는 무수히 많은 작품
들은 시간의 심판을 받도록 되어 있다. 시간은 피상적이고 탄탄하지
못한 성격을 표현하는 작품들을 앗아가 버린다.

또 어떤 작품들은 상대적으로 좀더 지속적인 성격을 간직하고 있어
서, 당대의 독자들에게 걸작으로 비치기도 한다. 17세기 초에 위르페
(Urfé) 가 집필한 유명 작품인 〈아스트레〉[13] 가 바로 그러한 예이다. 목
가풍의 소설인 이 작품은 끝없이 이어지고, 몇 갑절은 더 밋밋하지만,
종교전쟁 중에 자행된 수많은 살인과 잔혹행위에 식상한 사람들이 셀
라동의 애틋하고 감미로운 이야기에 기꺼이 귀를 기울였던 잎과 꽃으
로 엮인 작품이다. 마드무아젤 드 스퀴데리의 소설들인 〈르 그랑 시뤼
스〉(Le Grand Cyrus) 나 〈라 클렐리〉(La Clélie) 도 다르지 않다. 이 작품
들은 스페인 왕녀들에 의해 프랑스에 도입된 과장되어 있으면서도 세
련과 어색함이 느껴지는 연애행각과, 새로운 언어로 행해지는 귀족풍
의 논술, 심정의 섬세성과 예의범절의 절차 따위가 마치 랑부예 관(館)
을 수놓는 호사스런 드레스들이며 작위적인 경배처럼 펼쳐진다. 이런
작품들에 비견될 만한 수많은 작품들이 존재하긴 하지만, 이것들은 오
늘날 그저 사료로서의 가치만을 가질 따름이다. 예를 들면, 릴리(Lyly)
의 〈유퓨즈〉(L'Euphue) 나 마리니 (Marini) 의 〈아도네〉(L'Adone), 버틀
러(Butler) 의 〈휴디브라스〉(L'Hudibras), 게스너 (Gessner) 의 성서적 목

13) 〈아스트레〉(L'Astrée) 는 오노레 뒤르페(Honoré d'Urfé) 가 1607년에서부터
 1627년까지 발표한 목가적 대하소설이다. 이 소설은 엄청난 분량으로 '소설
 중의 소설'로 불리는 작품으로, 유럽 전역에 걸쳐 커다란 반향을 일으켰다.

가들 따위이다. 오늘날에도 이 같은 작품들이 적지 않지만, 나는 굳이 열거하고 싶은 마음이 들지 않는다. 다만 1806년경의 "에스메나르 씨는 파리에서 위인이 되고 싶어 했다"[14]란 문장에 주목하길 바라며, 이제 우리가 그 종말을 목격 중인 문학혁명의 초기에 출현한 굉장한 작품들, 즉 〈아탈라〉(*Atala*) 와 〈마지막 아벤세라지 족〉(*Le Dernier des Abencérages*), 〈낫체즈 족〉(*Les Natchez*), [15] 그리고 마담 드 스탈(Madame de Staël) 과 바이런 경의 여러 인물들을 눈여겨보길 바란다. 이제 우리는 첫 단계는 넘은 상태이고, 현재 우리가 위치한 곳에서 바라보더라도 당대인들이 보기 힘들었던 과장되고 어설픈 부분들을 분간해 낼 수 있다. 우리가 〈낙엽〉(*Chute de feuilles*) 을 노래한 밀부아(Millevoye) 의 유명한 애가나, 카시미르 들라비뉴(Casimir Delavigne) 의 작품인 〈메세나의 여인들〉(*Messéniennes*) 에서 감흥을 느끼지 못하기는 마찬가지이다. 이 두 작품은 절반은 고전적이고 절반은 낭만적인 색채를 띠고 있어서, 그 절충적 성격으로 인해 두 시기의 경계선에 위치한 세대에게나 호소력을 발휘할 뿐, 성공은 오직 해당 시기의 정신적 성격이 지속되는 동안에만 유지될 따름이기 때문이다.

작품의 가치가 표현된 성격의 가치로 인해 증대될 수도 있고 줄어들 수도 있다는 사실을 완벽하게 보여주는 대단히 훌륭한 사례들이 존재한다. 마치 이러한 상반된 결과를 미리 예상하기라도 한 듯한 기막힌 사례들이다. 작가들 중에는 스무 편의 범작 중 한 편의 수작을 남긴 이들이 있다. 범작과 수작이라고 하지만, 실상 재능 면이나 지식수준, 준비과정, 기울인 노력 등의 모든 면에서 동등하다고 할 수 있다. 하지만 첫 번째 경우에는 용광로에서 범작이 출현한 셈이다. 반면에 두 번째 경우에는 수작이 태어났다. 그 까닭은 첫 번째 경우에는 작가가

14) [원주] 스탕달(Stendhal) 의 말.

15) 세 작품 모두 프랑스의 초기 낭만주의 소설가인 샤토브리앙(Chateaubriand) 이 19세기 초에 발표한 소설들이다.

피상적이고 일시적인 성격들만을 표현한 데 반해, 두 번째 경우는 작가가 지속적이고 심오한 성격들을 포착해 냈기 때문이다. 르사주 (Lesage) 16)는 스페인 문학을 모방한 12권의 소설을 썼고, 아베 프레보(l'abbé Prévost) 17)는 비극적이거나 감동적인 단편 20권을 썼다. 오직 호기심 많은 독자들만이 이런 작품들을 찾는 반면, 〈질 블라스〉 (Gil Blas)와 〈마농 레스코〉(Manon Lescaut)는 모든 이들이 읽는 수작이다. 왜냐하면 두 작가는 주변사회에서나 자신의 내면감정에서 마주칠 수 있는 안정적인 유형을 오직 한 차례씩, 운 좋게 작품화할 수 있었기 때문이다. 질 블라스는 고전교육을 받은 부르주아로, 사회를 다양하게 경험하고 나서 큰 재산을 모았고, 의식이 충분히 깨어 있으며, 평생을 하인 노릇을 하며 보내고, 젊은 시절에는 "어느 정도 불한당처럼(picaro)" 지냈고, 세상의 도덕률에 보조를 맞추고, 전혀 금욕적이 아니며, 더더욱 애국자는 아니고, 자기 몫을 챙기고, 공공의 몫까지

16) 르사주(Alain-René Lesage, 1668~1747)는 프랑스의 극작가이자 소설가이다. 그는 많은 풍자극을 썼고, 이 대목에서 언급되고 있는 유명한 악한소설 (roman picaresque)인 〈질 블라〉(Gil Blas, 1715~1735)의 저자이다. 그는 악한소설을 유럽의 문학 양식 중 하나로 만드는 데 큰 영향을 미쳤다. 그의 초창기 희곡들은 주로 스페인 희곡을 각색한 것이었는데, 특히 그의 〈질 블라〉는 오랜 사실주의 소설의 하나로, 적응력이 뛰어난 질 블라라는 젊은 하인이 여러 주인을 거치면서 겪는 모험과 교훈을 다룬다. 이 소설은 여느 악당소설과는 달리, 주인공이 은퇴하여 결혼하고 시골 생활을 평온하게 즐긴다는 행복한 결말로 끝난다.

17) 아베 프레보(Abbé Prévost, 1697~1763)는 프랑스의 소설가로, 본명은 앙투안 프랑수아 프레보 덱실(Antoine François Prévost d'Exiles)이다. 오늘날 흔히 〈마농 레스코〉로 불리는 그의 대표작은 "기사 데 그리외와 마농 레스코에 관한 이야기"를 원제로 한, 세상사에서 물러난 한 남성의 회고담이다. 마농 레스코는 방탕한 여성 주인공의 이름으로, 남자주인공을 파탄에 이르게 한다. 당시로서는 대단히 충격적인 내용을 담고 있는 이 작품은 아베 프레보가 1753년에 재차 수정, 보완하여 발표했는데, 인간적인 내용들이 폭넓은 반향을 불러일으켰다.

게걸스럽게 탐하지만, 명랑하고, 호감을 주며, 전혀 위선적이 아니고, 때론 스스로를 판단할 줄 알고, 성실함의 보상을 받고, 체면을 알고 선량하며, 견실하고 정직하게 삶을 마감한다. 모든 점에서 여느 사람과 크게 다를 바 없는 이 같은 성격, 잡다하고 사연 많은 이 같은 운명은 오늘날에도 흔하디흔하고, 장래에도 18세기에서처럼 자주 마주칠 수 있을 것이다. 마찬가지로, 〈마농 레스코〉에서도 사치벽은 있지만 본능적으로 다정다감하고, 그녀에게 모든 것을 희생하며 사랑을 바친 이에게 못지않게 보답할 줄 아는 선량한 유녀(遊女)인 여주인공의 모습은 우리 주변에서 항시 찾아볼 수 있는 유형인 까닭에, 조르주 상드가 〈레온 레오니〉(Leone Leoni)에서, 그리고 빅토르 위고가 〈마리옹 들로름〉(Marion Delorme)에서 역할과 시대를 바꿔 무대에 올리기도 했다. 디포(De Foe)는 2백 권의 작품을 썼고, 세르반테스 또한 수많은 드라마와 단편을 썼는데, 한 사람은 세부적인 사실성과 세심함, 청교도 사업가다운 무미건조한 정확성을 나타내고, 또 다른 한 사람은 모험적이고 기사도적인 스페인인의 창의력과 현란함, 무능, 관대성을 나타낸다. 한 사람은 〈로빈슨 크루소〉를 남겼고, 또 다른 사람은 〈돈키호테〉를 남겼다. 로빈슨은 무엇보다 그가 속한 종족의 선원이나 탐험가들에게서 여전히 엿볼 수 있는 뿌리 깊은 본능, 즉 요지부동의 굳건한 의지력과 개신교 및 청교도 정신, 상상력과 의식의 막연한 동요로 인해 회심과 은총의 위기를 겪기도 하는, 정력적이고, 고집 세고, 인내심 강하고, 지칠 줄 모르고, 타고난 일꾼이고, 미지의 대륙을 개척하고 식민지화할 수 있는 역량을 지닌 진정한 영국인인 것이다. 로빈슨 크루소란 인물은 국가적 성격 이외에도, 문명사회로부터 동떨어진 한 개인이 오직 혼자만의 힘으로, 이를테면 물고기가 뛰어노는 물처럼 의식하지는 못하지만 매 순간 그 혜택을 누리는, 바로 그런 문명세계의 온갖 기술과 산업을 어쩔 수 없이 구축해 내야만 하는 처지에 내몰림으로써, 인간이 직면한 거대한 시련과 인간적 창안물의 축소판

을 보여준 셈이다. 마찬가지로, 여러분은 〈돈키호테〉에서도 여덟 세기에 걸친 십자군 운동과 억지스런 꿈을 버리지 못한 정신 나간 기사인 스페인인의 모습을 목격하게 되는데, 그는 영웅적이고, 숭고하고, 공상에 잠겨 있고, 야위고 지친 모습을 한 인류역사의 영원한 인물상 중 하나이기도 하다. 또한 그는 어렴풋한 인상을 검증하기 위해 모든 것과 대면하길 원할 뿐 아니라, 분별 있고, 실증주의적이며, 저속하고, 살이 찐 어수룩한 인물이기도 하다. 또한 나는 한 종족과 한 시대가 고스란히 느껴지는 불멸의 인물 중 하나로, 이름이 일상어가 되어버린 인물을 소개해 볼까 하는데, 질 블라스를 연상시키긴 하지만 그보다 예민하고 혁명적인, 바로 보마르셰(Beaumarchais)의 피가로(Figaro)이다. 하지만 피가로를 창조해 낸 작가가 천재적인 작가라고 말하기는 힘들다. 그는 몰리에르처럼 생생한 인물들을 창조하기에는 재치가 넘쳐난다. 그러나 그는 어느 날 쾌활하고, 임시변통에 능하며, 때론 무례하고, 재치 있게 응수하고, 용기 있고, 선한 바탕을 가졌고, 멈출 줄 모르는 장광설을 토해 내는 자기 자신을 그리던 중에, 본의 아니게 진정한 프랑스인을 그리게 되었고, 그럼으로써 그의 재능은 천재성의 반열에 오르게 되었다. 물론 정반대로, 천재성이 재능으로 전락하는 사례들도 존재한다. 예컨대 인물들을 기가 막히게 창조해 내는 천재적인 작가의 인물 군(群) 중에는 허술하기 짝이 없는 인물들도 끼어 있어서, 한 세기 후의 독자들이 보기에 현실성이 없고 터무니없는 인물로 여겨지거나 너무도 우스꽝스러워 기껏 골동품 수집가나 역사학자들만이 관심을 기울일 법한 경우도 있다. 예컨대, 라신이 즐겨 그리는 인물은 후작들이다. 이들이 가진 성격이라곤 나무랄 데 없는 태도뿐이다. 작가는 이들에게 감정을 부여할 때도 '멋쟁이들'의 비위를 거스르지 않는 식으로 창조한다. 그는 이 인물들을 신사로 만드는 것이다. 이들은 작가의 손에서 궁정의 꼭두각시가 된다. 오늘날 교육받은 외국인들도 이폴리트나 크시파레스[18]를 참아내지 못한다. 마찬가지

로, 셰익스피어의 작품에서는 광대들이 사람들을 웃기지 못하고, 젊은 신사들은 상식의 궤를 넘어서는 듯하다. 이들이 구사하는 말장난은 자연스럽지 못하고, 은유도 알아듣기 힘들다. 비평가나 직업적인 이유로 관심을 가질 수밖에 없는 이들만이 이런 인물들의 관점을 이해할 수 있다. 이들의 젠체하는 횡설수설은 16세기식이고, 순화된 장광설은 17세기의 예의범절에 속한다. 또한 이들은 당시 유행하던 인물들이다. 외양과 시대상이 과도하게 두드러진 탓에 나머지 것들은 자취를 감춘다. 여러분은 이상의 두 사례를 통해 심오하고 지속적인 성격들의 중요성을 깨닫게 되는데, 왜냐하면 아무리 위대한 작가의 작품이라 할지라도 이러한 성격들이 결핍돼 있으면 격이 떨어질 수밖에 없는 반면, 이 같은 성격들이 내재할 경우에는 재능이 덜한 작가의 작품일지라도 격상되기 때문이다.

바로 이런 까닭에, 우리는 모든 위대한 문학작품이 심오하고 지속적인 성격을 나타내며, 작품의 수준도 이러한 성격이 지속적이고 심오한 정도에 비례한다는 사실을 알 수 있다. 위대한 문학작품이란 어느 한 역사적 시기의 주요 특성이나, 어느 한 종족의 원초적인 본능과 능력, 또는 보편적 인간에 대한 편린과 인간적 사건들의 마지막 존재이유인 기본적인 심리적 힘 따위를 감각적인 형식으로써 제시하는 요약인 셈이다. 우리가 이런 사실을 이해하기 위해 문학을 두루 섭렵할 필요는 없다. 다만 여러분이 오늘날 문학사가 어떤 역할을 수행하는지 주목하는 것으로 충분하다. 우리가 불충분한 과거의 기억이나 외교적 구성과 양식을 보충할 수 있는 것은 바로 문학사를 통해서이다. 문학사는 우리에게 다양한 시대의 감정과 다양한 종족의 본능과 적성 등 사회를 균형 있게 유지시키지만 만일 그렇지 못하다면 혁명을 불러일으키는 숨어 있는 모든 커다란 동인(動因)을 놀랄 정도로 명확하고 뚜렷하게

18) '이폴리트'(Hippolyte)와 '크시파레스'(Xipharès)는 둘 모두 라신이 창조한 인물들이다.

보여준다. 고대 인도에 관한 실증주의적 역사나 연대기는 거의 존재하
지 않는다. 하지만 우리는 남아 있는 당대의 영웅적이거나 종교적인
시편들을 통해 벌거벗은 영혼을 엿볼 수 있다. 다시 말해 우리는 거기
서 상상력의 종류와 상태, 꿈의 거대함과 연관성, 철학적 통찰력의 깊
이와 동요, 그리고 종교와 제도의 내적 원리를 보게 된다. 16세기 말
에서 17세기 초까지의 스페인을 눈여겨보라. 여러분이 〈라자리요 데
토르메스〉[19]나 악당소설들을 읽어 보고, 또는 로페[20]나 칼데론,[21]
혹은 여타의 희곡작가들의 작품을 탐구해 보면, 스페인이란 야릇한 문
명이 간직한 처참하면서도 위대하며 광기에 찬 모든 국면을 대변하는
생생한 두 인물인 거지와 기사가 여러분 앞에 모습을 드러내게 될 것
이다. 작품이 아름다울수록 표현된 성격들은 내밀하다. 우리는 라신
의 작품에서, 프랑스 17세기 왕정의 모든 감정체계와 왕과 왕비의 초
상화, 프랑스의 자녀들, 귀족 궁정인들, 정숙한 여인들과 고위성직자
들, 당대의 주요 사상들, 봉건적 충성, 기사도 정신, 하인들의 예속
성, 궁정의 예의, 신하와 하인의 헌신, 몸가짐의 완벽성, 예의범절이
발휘하는 지배력과 횡포, 언어와 심정, 기독교와 도덕률의 인공미와
자연미 등 요컨대 앙시앙 레짐〔구체제〕의 주요 특성들을 이루는 습관
과 감정을 이끌어 낼 수 있을 것이다. 현대의 위대한 두 서사시인 〈신
곡〉과 〈파우스트〉는 유럽 역사의 거대한 두 시기에 관한 축약본이다.
하나는 중세의 인생관을 그리고, 다른 하나는 오늘날의 인생관을 제시

19) 〈라자리요 데 토르메스〉(*La Vida de Lazarillo de Tormes y de sus fortunas y adversidades*)는 16세기에 스페인에서 익명으로 발표된 단편으로, 최초의 악당소설로 꼽히는 작품이다.
20) 로페(Félix Lope de Vega y Carpio, 1562~1635)는 스페인의 극작가이자 시인이다.
21) 칼데론(Pedro Calderón de la Barca de Henao y Riaño, 1600~1681)은 스페인의 작가이자 희곡작가이다. 그는 2백 편이 넘는 희곡작품을 집필했고, 특히 〈인생은 꿈이다〉가 유명하다.

한다. 두 작품은 당대 최고의 정신이 도달할 수 있었던 지고의 진리를 보여준다. 단테의 시는 현상의 세계를 벗어난 인간이 유일하게 결정적이고 변함없는 초자연적 세계를 탐험하는 이야기이다. 이 작품에서 주인공은 당시의 인간적 삶을 관장하던 고양된 사랑과 사변적 사상을 관장하던 정밀신학이란 두 힘에 이끌려 천상을 탐험한다. 끔찍하면서도 숭고한 그의 꿈은 그 당시 인간정신의 완벽한 상태를 구현하는 신비주의적인 환각이다. 반면에 괴테의 시는, 과학과 삶을 편력하는 동안 상처 입고, 좌절하고, 방황하고, 모색을 멈추지 않다가 마지못해 실천적 행위 속으로 뛰어들긴 하지만, 고통스럽고, 호기심은 채워지지 않는 가운데, 그 문턱에서 모든 사유가 활동을 멈추고 오직 심정의 통찰력만이 꿰뚫을 수 있는 우월한 세계를 전설의 장막 너머로 힐끔거리길 멈추지 않는 인간을 그린다. 한 시대나 한 종족의 본질적인 성격을 나타내는 완성도 높은 수많은 작품들 가운데, 희귀하게도 인류 모두에게 해당하는 감정 내지 공통점을 표현하는 작품들이 있다. 단일신을 섬기는 인간을 왕이자 심판관인 전능한 권능 앞에 세우는 히브리족의 〈잠언〉이 그렇고, 감미로운 영혼이 다정한 위안을 주는 신과 벌이는 〈그리스도의 모방〉[22]이 그렇고, 활동하는 인간의 영웅적인 젊은 시절과 생각하는 인간의 매력적인 청소년기를 그리는 호메로스의 서사시와 플라톤의 〈대화〉가 그러하다. 더불어, 건전하고 단순한 감정을 재현하는 특권을 누렸던 그리스 문학 전체가 그렇고, 가장 위대한 영혼의 창조자이자 인간에 대한 가장 심오한 관찰자이고, 인간정염의 메커니즘과 상상적 두뇌의 은연한 동요와 격렬한 폭발, 내적 균형의 예기치 못한 혼란, 살과 피의 횡포, 성격의 숙명성이며 광기와 이성의 숨겨진 원인을 가장 탁월하게 이해했던 셰익스피어가 그러하다. 〈돈키호테〉

22) 〈그리스도의 모방〉(*De imitatione Christi*)은 14세기 말에서 15세기 초에 발표된 기독교 신앙에 관한 익명의 저서이다. 오늘날 이 작품은 토마스 아 켐피스(Thomas a Kempis)가 저자인 것으로 추정되고 있다.

와 〈캉디드〉, 〈로빈슨 크루소〉도 못지않은 작품들이다. 이런 종류의 작품들은 세기를 건너뛰고, 작품을 잉태한 종족을 뛰어넘어 살아남는다. 이 작품들은 시간과 공간의 통상적인 한계를 넘어선다. 이런 작품들은 생각할 줄 아는 이들이 있는 곳이면 어디에서건 이해된다. 이런 작품들이 누리는 인기는 사라질 줄 모르고, 영원하다. 바로 이 점이야말로 정신적 가치와 문학적 가치가 상응하고, 예술작품들 간에 표현된 역사적, 심리적 성격의 중요성과 안정성, 또한 깊이에 의거한 층위가 존재한다는 원칙을 입증하는 최후의 증거이다.

<h1 style="text-align:center">4</h1>

이제 우리는 신체적 인간과 바로 이러한 인간을 재현하는 예술들, 즉 조각이나 특히 회화에서도 유사한 대응관계가 성립한다는 사실을 입증해야 할 차례이다. 우리는 신체적 인간에게서 가장 중요한 요인인 만큼 가장 안정적이기도 한 성격이 어떤 것인지 같은 방법으로 살펴볼 것이다.

우선, 유행하는 의상이 매우 부차적이란 것은 분명한 사실이다. 의상은 2년마다 변하고, 길어 봐야 10년을 넘지 못한다. 복장 일반도 마찬가지이다. 복장은 외양이자 장식이다. 언제든 벗어던질 수 있는 것이다. 살아 움직이는 육체의 관점에서 본질적인 것은 바로 살아 움직이는 육체 그 자체이다. 나머지는 액세서리이고 인위적인 것이다. 나아가, 육체 자체에 속하는 여타의 성격들도 그리 중요치 않다. 그런 것들은 직업활동이나 직종에 요구되는 특성들이다. 대장장이는 변호사와는 다른 팔을 가졌다. 장교는 성직자와 걸음걸이가 다르다. 하루 종일 일하는 농촌사람은 살롱이나 사무실에 틀어박혀 지내는 도시민과는 다른 근육과 피부색을 가졌고, 등뼈가 휜 방식도 다르고, 이마의

주름살이나 행색도 다르다. 이런 성격들은 분명 나름의 안정성을 나타
낸다. 우리 인간은 너 나 할 것 없이 이런 성격들을 평생토록 간직하
게 마련이다. 주름도 한번 잡히면 펴지지 않는다. 이 같은 성격들은
아주 사소한 계기로 만들어지기도 하고, 아주 사소한 계기로 사라지기
도 한다. 이런 성격들은 오로지 출생이나 교육의 우연성에 기인하는
것들이다. 인간은 조건이나 환경이 바뀌면 정반대의 특성을 나타낼 수
도 있다. 예컨대, 도시민이 농부로 성장하면 농부의 행색을 나타내며,
반대로 농부가 도시민으로 성장하면 도시민의 행색을 나타낸다. 30년
간의 교육 후에 원래의 모습이 남아 있기라도 하다면, 그런 모습을 분
간할 수 있는 사람은 오직 심리학자나 모럴리스트일 뿐일 것이다. 우
리는 육체의 그러한 모습의 미세한 특성만을 간직할 테고, 본질을 이
루는 내밀하고 안정적인 성격들만이 변함없이 좀더 깊은 층을 구성하
게 마련이다.

영혼에 커다란 영향을 미치는 힘들도 육체에는 미미한 흔적만을 남
길 따름이다. 바로 역사적 시기들이 그러하다. 루이 14세 시대의 사람
들을 사로잡았던 사상이나 감정의 체계는 오늘날과는 다르지만, 신체
적 골격은 전혀 바뀌지 않았다. 여러분은 기껏 초상화나 조각상, 또는
판화를 통해서나 당시 사람들이 보다 절도 있고 기품 있는 태도를 취
했다는 사실을 알 수 있을 것이다. 그럼에도 불구하고 가장 큰 변화를
나타내는 것은 얼굴이다. 우리가 브론치노[23]나 반 다이크의 초상화에
서 마주치는 르네상스인의 얼굴은 현대인의 얼굴에 비해 힘이 넘치고
단순해 보인다. 우리의 얼굴과 시선은 지난 3세기 동안 정교하고 변화
무쌍한 생각들과 복잡한 기호, 사상으로 달뜬 불안감, 과도한 두뇌활
동, 끝없는 작업으로 인한 중압감 따위로 세련되고, 동요와 혼돈을 나
타내게 되었다. 마지막으로, 우리가 시기를 보다 길게 잡는 경우에는

23) 브론치노(Angelo di Cosimo ou Agnolo di Cosimo, 1503~1572)는 16세
기에 활동한 이탈리아의 매너리즘 화가이다.

인간의 머리가 달라졌음을 인정해 볼 수도 있다. 생리학자들은 12세기 인간의 두개골을 측정해 본 결과, 현대인의 두개골보다 작다는 사실을 알아냈다. 하지만 역사적 관점에서 바라볼 때, 인간의 정신에 초래된 변화들은 그토록 정확하게 파악할 수 있는 데 반해, 신체적으로는 전반적이며 대단히 불완전한 변화만을 밝혀내는 데 그치고 있다. 왜냐하면 인간이란 동물은 정신적으로는 크게 변화했지만, 육체적인 변화는 미미하기 때문이다. 인간의 두뇌는 미세한 차이가 미치광이나 바보를 만들 수도 있고, 천재를 만들 수도 있다. 2, 3세기마다 찾아드는 사회적 대변혁이 정신과 의지의 동인을 송두리째 일신하는 데 반해, 신체 기관들에는 미미한 변화만을 초래할 따름이다. 역사는 우리에게 영혼의 성격들 간의 종속관계를 측정할 수 있는 방도를 제공하지만, 육체의 성격들 간의 종속관계를 밝힐 방도는 제공해 주지 못한다.

따라서 우리는 또 다른 접근방법을 찾아내야만 하는데, 바로 성격들 간의 종속의 원리가 그것이다. 여러분은 한 성격이 상대적으로 보다 안정적인 것은 보다 기본적인 것이기 때문이란 사실을 보았다. 성격의 지속성은 바로 그 깊이에서 비롯한다. 따라서 이제 우리는 살아 있는 육체에서 기본적인 요소들에 고유한 성격들을 찾아보자. 그러기 위해, 여러분은 바로 여러분이 연습실에서 언제나 마주치는 모델을 염두에 두길 바란다. 벌거벗은 인간의 형상을 말이다. 과연 살아 움직이는 이 형상의 표피를 이루는 모든 부분들에 공통된 것은 무엇인가? 전체를 이루는 매 부분들 간에 끊임없이 반복되고 다양화하는 것은 어떤 요소인가? 형태적인 관점에서 보자면, 인간의 형상은 힘줄과 근육이 붙어 있는 뼈로서, 한쪽에는 견갑골과 쇄골이, 다른 쪽에는 대퇴골과 엉덩이뼈가 자리 잡고 있다. 좀더 위로는 등뼈와 두개골이 있는데, 모든 뼈는 제각기 여러 관절과 움푹한 부분, 돌출한 부분들이 있고, 지지대와 지렛대 역할을 수행하며, 신축적인 살의 엮인 부분들을 통해 이완되기도 하고 팽창하기도 하면서 다양한 자세와 움직임을 만들어 낸다.

이처럼 관절들로 이어진 골격과 근육으로 뒤덮인 표피는 모두 질서정연하게 연결돼 있어서, 뛰어난 기계처럼 행동과 노력을 수행한다. 바로 이것이 가시적인 인간의 바탕모습이다. 이제 여러분은 이 점을 놓치지 않은 채, 종족과 기후, 기질 등이 인간의 육체에 새겨 넣는 변화들, 다시 말해 무르거나 단단한 근육과 신체부분들 간의 다양한 비례, 신장과 기관들의 날렵함이나 땅딸막함 따위를 고려해 본다면, 여러분은 바로 조각이나 데생이 포착해 내는 인간신체의 내밀한 얼개 전체를 확보하는 셈이다. 다음으로, 박피된 표피 위로는 두 번째의 피부가 모든 부분들에 균일하게 덮여 있는데, 바로 떨리는 돌기모로 뒤덮인 피부이다. 이 피부는 작은 정맥들의 그물로 인해 희미한 청색을 띠기도 하고, 건성(腱性) 막의 노출로 희미한 노란색을 띠기도 하며, 피가 몰려 희미한 붉은색을 띠기도 하고, 건막(腱膜)의 접촉으로 진주 빛을 띠기도 하는데, 매끈거리거나 줄이 나 있기도 하고, 무척이나 다양한 색조를 띠며, 심지어 어둠 속에서 빛이 나기도 하고, 어쨌든 빛을 받으면 모두 떨림현상을 나타내고, 무른 살 조직의 섬세성이나 투명한 막을 형성하는 액상의 살의 갱신을 예민하게 드러낸다. 그 밖에도, 여러분이 종족이나 기후, 기질 등의 요인들이 어떻게 인간의 육체에 도입되는지 주목하고, 특히 림프성이나 담즙질, 혹은 다혈질의 인간에게서 어떤 경우에 피부가 팽팽해지거나 물러지고, 분홍색이나 흰색, 또는 창백함을 띠며, 단단하거나 고르고, 호박색이나 철분 색을 띠게 되는지 꿰뚫을 수 있다면, 여러분은 화가의 영역이자 오직 채색화가만이 표현해 낼 줄 아는 가시적 인간형상의 제2의 삶을 보게 되는 셈이다. 이런 점들은 신체적 인간의 내밀하고 심오한 성격들로, 나는 이것들이 살아 있는 개개인과 불가분의 관계에 있는 까닭에 안정적인 성격들이란 사실을 굳이 덧붙일 필요를 느끼지 못한다.

5

조형적 가치들은 신체적 가치들에 온전히 일대일로 대응한다. 모든 조건들이 동일하다고 할 때, 회화작품이나 조각상으로 재현된 성격이 갖는 다소간의 중요성에 비례하여 회화작품이나 조각상 또한 다소간의 아름다움을 갖게 마련이다. 바로 이런 까닭에, 여러분은 데생이나 수채화, 파스텔화, 또한 인간이 아니라 의상, 특히 낮 동안의 의상을 재현하는 작은 조각상 따위를 예술의 가장 낮은 단계에서 발견하게 된다. 오늘날 '잡지'들에는 이런 유의 재현들이 넘쳐난다. 이것들은 대개 유행하는 의상에 관한 판화들이다. 잡지에 등장하는 의상들은 과장된 모습으로 소개된다. 개미허리, 괴기스런 치마들, 엄청난 무게를 짊어진 이상야릇한 모자들이 주조를 이룬다. 예술가는 인간육체를 왜곡시킨다는 관념을 가지고 있지 못하다. 고작 시대의 흐름에 영합하는 우아함이나 천의 반짝거림, 장갑의 단정함, 틀어 올린 머리의 완벽성 따위에나 신경을 쓴다. 펜으로 기사를 쓰는 신문기자가 아닌, 필묵을 사용하는 신문기자인 셈이다. 물론 이러한 예술가라고 해서 재능이나 재치가 없는 것은 아니다. 하지만 이런 예술가의 주된 관심사는 일시적인 기호일 따름이다. 그가 창조해 낸 의상은 20년 후에는 유행에 뒤떨어진 것이 된다. 1830년에 멋지다고 여겨졌던 수많은 데생들이 오늘날에는 철지난 괴기스런 것으로 받아들여질 따름이다. 연례적으로 개최되는 전시회에 소개되는 수많은 초상화들도 드레스 전시회장을 방불케 한다. 인간을 그리는 화가들 곁에, 고대의 물결무늬와 새틴을 그리는 화가들이 따로 존재하는 셈이다.

이런 유의 화가들을 능가하는 예술가들이 없는 것은 아니지만, 어디까지나 저급한 예술의 영역을 벗어나지 못한다. 이런 예술가들은 예술이 아닌, 다른 분야에 재능을 가지고 있는 셈이다. 이들은 소설이나 풍속연구를 위해 태어난 타향의 관찰자 격으로, 손에 펜 대신 붓을 들었

을 뿐이다. 이들이 관심을 갖는 것은 직종이나 직업활동, 교육, 악덕
과 덕목의 흔적, 정염이나 습관 따위가 나타내는 특이성이다. 호가스
(Hogarth), 윌키(Wilkie), 멀레디(Mulready)를 비롯한 수많은 영국화
가들이 이처럼 전원풍과는 거리가 먼, 문학적인 재능을 발휘한다. 이
들은 신체적 인간에게서 오직 정신적 인간만을 볼 따름이다. 이들에게
색채와 데생, 진실, 육체의 아름다움 따위는 부차적인 것으로 여겨진
다. 이들은 유행의 첨단을 걷는 여성의 경박성이나 늙은 집사가 느끼는
적나라한 통증, 경기자의 쇠락, 혹은 실제 생활의 갖가지 사소한 드라
마나 희극 따위를 형태와 태도, 색채 등을 통해 그리는데, 이런 장면들
은 대개 선량한 감정을 불러일으키거나 잘못을 교정하기 위한 의도에
서 그려진 것들이다. 이를테면 이들은 영혼이나 정신, 감정만을 그릴
따름이다. 이들은 이런 측면을 대단히 강조하는 까닭에, 형태를 왜곡
하거나 자연스럽게 못하게 만들어 버린다. 이들의 회화작품은 대부분
희화이고, 언제나 삽화에 그칠 따름인데, 또 그 삽화란 것도 번스
(Burns)나 필딩(Fielding), 24) 또는 디킨스(Dickens) 25)가 글로 썼을 법
한 목가풍의 마을풍경 삽화이거나 내면소설의 삽화이다. 이들이 역사
적 주제를 다룰 때에도 크게 다르지 않다. 이들은 이런 장면을 그릴 때
도, 인물이나 시대의 정신적인 감정을 보여주기 위해 화가가 아니라 역
사가로 그린다. 예컨대, 사형선고를 받은 자기 남편이 경건하게 성체
의 빵을 수령하는 모습을 바라보는 러셀 부인(lady Russell)의 시선이
나, 헤이스팅스 집안사람들의 시신들에서 죽은 해럴드(Harold)를 발견

24) 헨리 필딩(Henry Fielding, 1707~1754)은 영국의 소설가로, 리처드슨과
 더불어 18세기 최고의 작가로 꼽힌다. 특히 그의 소설 〈톰 존스〉(Tom
 Jones)가 유명하다.
25) 디킨스(Charles John Huffam Dickens, 1812~1870)는 빅토리아 시대에
 활동한 영국 소설가로, 널리 알려진 그의 작품으로는 〈위대한 유산〉, 〈데
 이비드 코퍼필드〉, 〈올리버 트위스트〉, 〈크리스마스 캐럴〉 등이 있다.

하고는 백조처럼 목을 축 늘어뜨린 이디스(Édith)의 절망을 그린 장면 등을 들 수 있다. 고고학적 정보와 심리적 자료를 토대로 하여 제작된 이들의 작품은 고고학자나 심리학자들만을 위한 것이거나, 호기심 많은 이들이나 철학자들의 관심밖에는 끌지 못한다. 기껏해야 이들의 작품은 풍자나 드라마에 그칠 뿐이다. 그래서 관객들은 마치 연극의 제5막에 이르기라도 한 듯, 웃음 또는 울음을 터뜨리고 싶은 유혹을 느낀다. 이상야릇한 장르임에 틀림없다. 왜냐하면 회화가 문학을 짓밟는 형국이거나, 문학이 회화를 침범한 꼴이기 때문이다. 들라로슈(De-laroche)를 위시한 1830년대의 프랑스 화가들도 이보다 정도가 심하지는 않지만 똑같은 잘못을 범한다. 조형예술의 아름다움은 무엇보다 조형적인 것이기 때문에, 만일 예술이 고유의 관심수단을 저버리고 다른 예술의 수단을 취한다면 저급한 수준으로 전락할 수밖에 없다.

마침내 나는 모든 경우들을 아우를 수 있는 하나의 커다란 사례에 이르게 된다. 바로 회화의 일반사, 특히 이탈리아 회화사이다. 지난 5백년 동안, 이론적인 관점에서 신체적 인간의 본질이라 간주되는 이러한 성격의 회화적 중요성을 보여주는 수많은 증거와 반증들이 존재해 왔다. 어느 특정 시기에, 동물로서의 인간, 즉 근육으로 뒤덮인 골격구조와 색깔을 띠고 감각을 지닌 살과 피부가 그 자체로, 또 그 무엇보다 앞서 이해되고 사랑받았던 적이 있다. 바로 위대한 시기 동안이다. 모두가 이 시기의 작품들이 가장 아름답다고 평가한다. 또한 화파를 불문하고, 모든 화가들이 이 시기의 예술로부터 모델을 취하고 가르침을 얻으려 한다. 상대적으로, 다른 시기의 작품들은 불충분하거나 순수성이 떨어지고, 여타의 관심사에 종속된 듯 보인다. 이제 갓 걸음마를 시작한 시기이거나, 변질의 시기 혹은 퇴폐의 시기라 할 수 있다. 설사 이런 시기의 예술가들이 뛰어난 재능을 가지고 있다 하더라도 저급하거나 부차적인 작품들만을 생산해 낼 뿐이다. 이들은 재능을 충분히 펼치지 못했거나, 아니면 가시적 인간의 근본적 성격을 포착하지 못하거나

제대로 포착하지 못했던 것이다. 이렇듯, 작품의 가치는 언제나 이러한 성격이 얼마나 지배력을 행사하느냐에 달렸다. 작가에게는 무엇보다도 생생한 영혼을 포착하는 일이 중요하다. 그런가 하면 조각가나 화가는 살아 있는 듯한 생생한 육체를 표현해 내야만 한다. 우리는 바로 이 같은 원칙에 의거하여 예술의 여러 시기가 차례로 등급이 매겨졌다는 사실을 보았다. 치마부에[26]에서부터 마사초[27]에 이르기까지, 화가는 원근법이며 요철(凹凸), 해부학 등을 알지 못했다. 그저 감각적으로 포착되는 굳건한 육체만을 장막 너머로 바라보았을 따름이다. 밀도나 생명력, 역학구조, 몸체와 기관들의 활동적인 근육 따위는 관심 밖이었다. 이런 화가들에게 인물이란 그저 인간의 외양을 한 윤곽선이고 그림자였을 따름이다. 또한 종교적 감정이 조형적 본능에 우선했다. 이렇듯 타데오 가디(Taddeo Gaddi)는 신학적 상징을, 오르카냐(Orcagna)는 도덕성을, 베아토 안젤리코(Beato Angelico)는 청순한 비전을 표현했다. 이들은 중세적 사고방식에 갇혀 있던 탓에, 오랜 동안 위대한 예술의 문턱을 넘지 못하고 제자리에 머물러 있어야만 했다. 마침내 화가들이 원근법을 발견하고, 요철을 탐구하며, 해부학을 연구하고, 유화를 그리기 시작하면서 비로소 이 문턱을 넘어설 수 있었다. 이들이 바로 파올로 우첼로(Paolo Uccello), 마사초(Masaccio), 프라 필리포 리피(Fra Filippo Lippi), 안토니오 폴라이우올로(Antonio Pollaiuolo), 기를란다요(Ghirlandajo), 안토넬로 다 메시나(Antonello da Messina) 등이다. 이들은 대부분 세공 아틀리에에서 미술수업을 받았고, 도나텔로(Donatello)와 기베르티(Ghiberti), 또 당대를 대표하는 위대한 조각가들의 동료이거나 계승자들로, 모두가 인간육체를 열정적으로 탐구하

26) 치마부에(Cenni di Pepo Cimabue, 1240경~1302경)는 이탈리아 전기 르네상스의 화가이다.

27) 마사초(Tommaso di Giovanni Cassai/Masaccio, 1401~1428)는 15세기 초에 활동한 이탈리아의 화가이다.

고, 근육과 동물적 에너지에 대한 비종교적 찬양자들이며, 신체적 삶의 감정을 꿰뚫고 있었던 까닭에, 비록 이들의 작품이 투박하고 부자연스럽고 고지식한 모방의 기미를 떨치지는 못했지만, 앞서 언급한 요인들에 독보적인 지위를 부여하고 또 그래서 오늘날까지도 높은 평가를 받는다. 이들을 마침내 뛰어넘게 될 대가들은 이들이 추구한 원칙을 발전시켜 나갔을 따름이다. 피렌체의 르네상스를 이끌었던 영광스런 화파도 이들을 선구자로 인정한다. 안드레아 델 사르토(Andrea del Sarto)와 프라 바르톨로메오(Fra Bartolomeo), 미켈란젤로 등이 바로 이들의 제자들이다. 라파엘로도 이들에게서 회화수업을 받았고, 그가 발휘한 천재성의 절반은 이들의 몫이다. 바로 이때가 이탈리아 예술과 위대한 예술의 중심을 이루는 것이다. 이들 대가들의 중심사상은 생생하고, 건강하며, 힘이 넘치고, 활동적이고, 운동선수와도 같은 소질과 동물적인 자질을 갖춘 인간육체로 집약된다. 첼리니(Cellini)는 이렇게 말했다.

"데생 예술의 핵심은 바로 남녀의 누드를 얼마나 훌륭하게 그려 내느냐에 달렸다."

또 그는 "감탄을 자아내는 머리의 뼈들이며, 팔이 움직일 때 멋진 선을 그리는 견갑골, 몸을 앞으로 굽히거나 뒤로 젖힐 때 배꼽 주위로 움푹 패거나 굴곡을 멋지게 만들어 내는 다섯 개의 복근"을 열띤 어조로 언급한다. 그는 이런 말을 하기도 했다.

"그대는 양 옆구리 사이의 뼈를 그려 보라. 무척이나 아름다운 그 뼈는 엉덩이뼈 또는 선골(仙骨)이라 불린다."

베로키오(Verrocchio)의 제자 중 하나인 난니 그로소(Nanni Grosso)는 병원에서 죽을 때 평범한 십자가상을 마다하고 도나텔로가 만든 십자가상을 원했다고 전해진다. "만일 그렇지 못하다면, 그는 절망하며

죽었을 것이다. 그 정도로 그는 완벽하지 못한 조각작품을 용납하지 않았다." 루카 시뇨렐리(Luca Signorelli)는 사랑하는 아들이 죽었을 때, 시신을 해부하게 하여 모든 근육을 빠짐없이 그렸다. 근육은 그에게 인간의 본질을 의미하는 것이기 때문에, 그는 죽은 아들의 근육을 기억 속에 새겨 놓고 싶었던 것이다. 이때는 바로 신체적 인간상이 완성되기 직전이었다. 한 걸음 더 나아가, 박피의 외피와 생생한 피부의 무른 성질이며 색조, 감각적인 살의 섬세하고 다양한 생동감 등이 좀더 강조되어야만 했다. 코레조와 베네치아 화파가 이 마지막 발걸음을 내디뎠고, 이로써 예술은 완성된다. 이제 회화는 활짝 꽃을 피울 수 있게 된 것이다. 인간육체에 대한 감정이 절정에 달한다. 그 후 이러한 감정은 조금씩 약해지기 시작한다. 이 감정은 점차로 줄어들다가 줄리오 로마노(Giulio Romano)와 로소(Rosso), 프리마티초(Primaticcio)에 이르러 진정성과 진지성을 상당부분 잃어버리고, 종국에는 화파의 판에 박인 관례나 아카데미 화풍, 혹은 개인 아틀리에의 성공비결로 전락한다. 이때를 시발점으로, 카라치 가문의 화가들의 열의에도 불구하고 예술은 변질되기 시작한다. 예술이 조형성을 상실하고 문학적 성격을 띠게 된 것이다. 카라치 가문의 세 화가와 이들의 제자이거나 계승자인 도메니코(Domenico)와 구이도(Guido), 게르치노(Guercino), 바로치(Barocci) 등은 극적인 효과나 처형당하는 순교자들, 불쌍한 장면들, 감상적인 표현들을 추구한다. 환심 사려는 태도나 신앙심의 미적지근함에 영웅적 스타일의 잔재가 보태진다. 운동선수를 연상시키는 체구와 불끈 솟은 근육 위로 우아한 얼굴과 조용한 미소가 얹혀 있다. 세속적인 기운과 아양이 몽상에 잠긴 마돈나와 아리따운 헤로디아, 당시의 유행에 따라 치장한 매혹적인 막달라를 감돈다. 쇠락하는 회화가 이제 막 태어난 오페라가 표현하고 싶어 하는 뉘앙스를 만들어 내려 애를 쓰는 듯한 형국이다. 알바니(Albani)는 규방화가이다. 돌치(Dolci), 치골리(Cigoli), 사소페라토(Sassoferrato) 등은 거의

현대적이라 할 수 있는 섬세한 영혼의 소유자들이다. 피에트로 다 코르토나(Pietro da Cortona)와 루카 조르다노(Luca Giordano)에 이르러, 기독교적이거나 비종교적인 전설을 주제로 한 장엄한 장면들은 보기 좋은 살롱의 가면무도회로 변모한다. 이제 예술가는 눈에 띄고, 재미있게 해주며, 유행을 좇는 즉흥 예술가일 따름이다. 사람들이 심정의 감동에 관심을 기울이느라 육체의 에너지를 등한시하는 분위기 속에서, 음악이 걸음마를 떼기 시작한 바로 그때 회화는 끝이 난다.

이제 여러분은 외국의 위대한 화파들이 이토록 번창하고 뛰어날 수 있었던 것은 똑같은 성격이 지배적으로 작용하기 때문이고, 또한 신체적 삶에 대한 똑같은 감정이 이탈리아는 물론 국경선 너머로도 예술의 걸작품들을 만들어 냈다는 사실을 보게 될 것이다. 화파들 간에 차이가 생겨나는 것은 각각의 화파가 나름의 기질, 즉 고유한 기후와 자국의 기질을 재현하기 때문이다. 대가들이 발휘하는 천재성이란 고유의 육체를 만들어 낼 줄 안다는 데 있다. 이 점에서 대가들은, 작가들이 심리학자라고 말할 수 있는 것처럼, 생리학자인 셈이다. 마치 위대한 소설가나 극작가들이 상상력이 풍부하다거나 사리판단이 분명할 수 있고, 교양을 갖췄거나 또는 무식한 인간영혼이 나타내는 온갖 반향과 다양성을 보여주듯, 이들은 담즙질이거나 림프성 체질, 신경질적이거나 다혈질의 인간이 나타내는 온갖 종류의 결과와 다양성을 보여준다. 여러분은 이미 피렌체의 예술가들에게서 호리호리하고 날렵하며, 근육질이고, 품위 있는 본능과 운동능력을 갖춘 유형을 보았다. 바로 건조한 지역에 살고, 검소하고 우아하며, 활동적이고, 섬세한 정신을 가진 종족이 나타내는 유형인 것이다. 더불어, 나는 여러분에게 베네치아의 화가들이 동글동글하고 굽이치며 반듯한 성숙함을 나타내는 형태들과 풍성한 흰 피부, 붉은 머리와 금발머리, 또한 관능적이며 재치 있고 행복한 유형을 제시한다는 것을 보여준 바 있다. 바로 청명하면서도 습기가 많은 기후로 인해, 관능의 시인이기도 한 이탈리아인이면

서 플랑드르인을 연상시키는 지역에 사는 유형인 것이다. 여러분은 루벤스의 작품에서, 피부가 희거나 창백하고, 분홍빛이거나 불그스레하며, 림프성이고, 다혈질이고, 육식을 즐기는 대식가인 게르만인과 마주치곤 하는데, 키가 크지만 마르지 않았고, 반듯하지 못한 거대한 체구를 가졌고, 살찌고, 천성이 거칠고 과격하며, 그래서 흥분하면 이내 피부가 충혈되는, 북방의 수변지역에 사는 이런 유형의 인간은 일기가 불순해지면 쉽게 변해 버리고, 죽고 나면 끔찍한 몰골을 내보인다. 한편 스페인의 화가들이라면, 그들이 속한 종족 특유의 유형, 다시 말해 깡마르고 신경질적이며, 산에서 부는 북풍과 작열하는 태양으로 단련된 강인한 피부를 가졌고, 집요하고 고집 세며, 억눌린 열정으로 부글부글 끓어오르는, 그런 동물과도 같은 모습을 여러분 앞에 펼쳐 보일 것이다. 일순간에 벌어지며 감미로운 장밋빛을 내보이고, 활짝 핀 뺨 위로 젊음과 아름다움, 사랑, 열의 등으로 충만한 진홍빛을 내비치는, 짙은 색 천과 석탄의 연기가 충돌하는 바로 그러한 색조를 배경으로, 근엄하면서도 건조한 검은 내면의 불꽃으로 달아오른 유형을 말이다. 예술가는 위대할수록 자기가 속한 종족의 기질을 보다 심오하게 나타내게 마련이다. 시인이 그런 것처럼, 예술가 또한 스스로 의식하지 못한 채, 가장 풍요로운 자료를 역사에 제공한다. 시인이 정신적 존재의 본질을 추출하고 확대하듯, 예술가는 신체적 존재의 본질을 추출하고 확대한다. 마치 시인이 글을 통해 한 문명의 구조와 정신적 자질을 읽어내듯, 예술사가는 그림을 통해 한 민족의 육체적 구조와 본능을 분간해 낸다.

6

　이상에서 보았듯이, 상응관계는 모든 면에서 이루어진다. 다시 말해, 성격들은 이미 자연에서 지니고 있던 가치를 예술작품에서도 똑같이 지니는 것이다. 성격들이 어느 만큼의 가치를 지니느냐에 비례하여 작품에 가치가 부여되는 셈이다. 성격들이 예술가의 지적 영역을 관통함으로써 현실세계로부터 이상의 세계로 자리를 옮겨 가더라도, 본연의 모습은 전혀 변함이 없는 것이다. 이를테면 성격들은 여행하고 나서도 여행을 떠나기 전과 달라지지 않는다. 성격들은 이전과 다름없이 다소간에 힘을 발휘하고, 다소간에 공격을 막아내며, 다소간의 범위와 깊이를 간직한다. 이제 우리는 어째서 예술작품의 위계질서가 성격들의 위계질서를 답습하는지 이해할 수 있다. 자연의 정상부에는 모든 것을 지배하는 힘들이 존재한다. 마찬가지로, 예술의 정상부에는 여타의 작품들을 뛰어넘는 걸작들이 존재한다. 두 정상부는 동등하며, 자연의 지고한 힘들은 예술의 걸작품들을 통해 표현된다.

성격이 지니는 선(善)의 등급

1

성격들을 비교해 봐야 하는 두 번째 관점이 존재한다. 왜냐하면 성격들은 자연의 힘이고, 또 그런 까닭에 두 가지 방식으로 측정이 가능하기 때문이다. 우리는 하나의 힘을 우선 여타의 힘들과의 연관관계 속에서 살피고, 그런 다음 그 자체로서 살필 수 있다. 우선 첫째로, 이 힘은 여타의 힘들과 견주어 볼 때, 이것들을 견뎌내고 무화시킬 수 있는 역량을 가지고 있는지의 여부에 따라 위력이 정해진다. 또한, 이 힘을 그 자체로 고려할 때는 그 효과로 인해 줄어들거나 증가하느냐에 따라 그 위력이 정해진다. 이처럼 힘을 측정하는 두 가지 척도가 존재하는 이유는 여타의 힘들과의 연관관계뿐 아니라 자체적인 효과에 의해 영향을 받도록 되어 있기 때문이다. 우리는 첫 번째 검토를 통해 첫 번째 시험결과를 얻어냈고, 성격들이 가진 지속성의 정도에 따라 등급을 부여받게 된다는 사실뿐 아니라, 이 성격들이 파괴적 요인들로부터 공격을 받더라도 등급에 비례하여 버텨내고 지속된다는 사실을 알 수 있었다. 이제 우리는 두 번째 검토를 통해 두 번째 시험결과를 알아내고, 또한 성격들이 그 자체에 내맡겨졌을 때, 개인이나 그룹의 소멸이나 발달에 의해 특유의 소멸이나 발달에 이르게 되는지의 여부

에 따라 등급을 획득하게 된다는 사실을 보게 될 것이다. 첫 번째 시도에서, 우리는 자연의 원리인 기본적 힘들을 향해 한 단계씩 아래로 내려갔고, 그럼으로써 우리는 예술과 과학의 유사성과 마주칠 수 있었다. 이제 우리는 두 번째 시도를 통해, 자연의 목표인 이 같은 우월한 형태들을 향해 한 단계씩 위로 올라갈 작정이고, 또 그럼으로써 우리는 예술과 도덕의 유사성을 발견하게 될 것이다. 앞서 우리는 성격들을 '중요성'의 기준으로 살펴보았다. 이제 우리는 성격들을 '선'(善)의 기준으로 살펴보고자 한다.

2

우선, 도덕적 인간과 또 이를 표현하는 예술작품을 살펴보자. 인간이 가진 성격들이란 다소간에 선하거나 악하고, 또는 선악이 뒤섞인 채로이다. 우리는 개인이나 사회가 번영하고, 힘을 키우고, 실패하고, 망하고, 소멸하는 광경을 매일 목격한다. 그리고 우리가 개인이나 사회를 전체적으로 바라볼 때, 개인이나 사회가 나빠지는 원인은 전반적인 구조가 잘못되어서이거나, 지나치게 한쪽으로 편중돼 있거나, 상황과 자질이 불균형을 이루고 있기 때문이고, 반대로 개인이나 사회가 좋아지는 원인은 내적 균형이 안정감을 나타내고, 과욕의 자제나 능력이 왕성하게 발휘되기 때문이라고 생각한다. 폭풍이 몰아치는 삶의 와중에서, 성격은 우리를 깊은 물속으로 빠뜨리는 하중일 수도 있고, 아니면 우리를 가라앉지 않게 해주는 구명정일 수도 있다. 이렇듯 두 번째 등급이 만들어진다. 즉, 성격들은 우리의 삶에 해를 끼치거나 도움을 줌으로써 삶을 파괴할 수도 있고 보존해 줄 수도 있는 정도에 비례하여 등급이 매겨진다.

우리는 삶을 영위해야 하고, 또 그래서 개인의 입장에서 볼 때 우리의 삶 앞에는 커다란 두 갈래의 방향이 나있다. 하나는 앎을 쌓아 나

가는 것이고, 다른 하나는 행동하는 것이다. 이런 까닭에, 우리는 삶
에서 두 가지 주된 능력, 즉 지성과 의지를 분간해 낼 수 있다. 따라
서 인간이 행동하고 지식을 쌓는 것을 돕는 의지와 지성에 관한 모든
성격들은 이로운 반면, 이와 반대되는 성격들은 모두 해로운 것이다.
철학자와 학자들에게 중요한 것은 세세한 부분을 관찰하고 정확하게
기억하며, 일반법칙을 신속하게 찾아내고, 모든 추측을 오랜 동안 체
계적으로 검증하는 세심한 용의주도함이다. 정치인이나 사업가에게
중요한 덕목은 언제나 경계심을 늦추지 않고 확실하게 선도할 수 있는
전략이고, 결코 상식을 저버리지 않으며, 대상의 모든 면면을 끊임없
이 살피고, 주변상황을 가늠하는 일종의 내면의 저울을 가지고 있어야
하고, 상상력을 억제하는 한편 실천적 방안을 고안해 내고, 가능성과
현실의 몫을 정확하게 판단할 줄 아는 능력이다. 예술가에게 필요한
것은 섬세한 감수성과 뛰어난 공감능력, 대상들을 심층적이고 무의식
적으로 재현해 낼 줄 아는 능력, 또 그것들의 지배적인 성격과 부수적
인 모든 조화를 신속하고 독창적으로 파악하는 역량 등이다. 여러분은
그 어떠한 지적 성과물과 마주치더라도, 이와 유사한 두드러진 성향들
과 마주칠 수 있을 것이다. 이를테면 이 같은 성격들은 인간이 목표를
달성하게끔 이끄는 힘들로, 개개의 성격은 각자의 분야에서 이로움을
주는 것일 수밖에 없는데, 왜냐하면 만일 그 성격이 변질되었거나, 불
충분하거나, 부재한다면, 메마른 불모의 상황을 만들어 낼 것이기 때
문이다. 마찬가지로, 의지도 하나의 힘이고, 그 자체로 볼 때 선(善)
이다. 우리는 굳건한 결심과 마주치면 감탄사가 절로 나올 수밖에 없
는데, 왜냐하면 결심이 한번 정해지고 나면 극심한 신체적 고통이나
오랜 정신적 고통, 갑작스런 변화로 인해 초래되는 불안감, 유혹의 달
콤한 속삭임에 이르기까지, 거세거나 부드러운 방식으로 정신을 어지
럽히거나 육체를 약화시킴으로써 상황을 거꾸러뜨리려는 온갖 종류의
시련을 견뎌내기 때문이다. 순교자의 희열, 스토아 철학자의 이성, 야

만인의 무감각성, 타고난 고집이나 후천적 거만성에 이르기까지, 성격을 지탱하는 모든 자질들과, 명증함이나 천재성, 재치, 이성, 전략, 섬세성 등의 지적 속성들뿐 아니라, 용기, 진취성, 활동성, 굳건함, 냉정 등과 같은 의지의 속성들 또한 우리가 지금 구축하려 하는 이상적 인간의 부분들이다. 왜냐하면 이런 것들이야말로 우리가 앞서 그려 봤던 성격을 구성하는 윤곽선들이기 때문이다.

　이제 우리는 이 같은 인간이 자기 그룹 내에서 어떤 모습을 하고 있는지 살펴볼 필요가 있다. 개인의 삶이 자신이 속한 그룹에 도움을 줄 수 있는 성향은 과연 어떤 것인가? 우리는 이미 개인에게 유용한 내적 도구들이 무엇인지 알고 있다. 그렇다면 개인이 다른 사람에게도 유용할 수 있게 해주는 내적 동인은 어디에 있단 말인가?

　이 같은 동인으로 독보적인 것이 하나 있다. 바로 사랑의 능력이다. 사랑이란 타인의 행복을 목표로 하고, 자기 자신을 타인에게 바치고 헌신하는 행위이다. 여러분은 바로 사랑이야말로 으뜸가는 선한 성격임을 인정하게 된다. 사랑은 우리가 만들고자 하는 등급체계 내에서 첫손 꼽히는 덕목임에 틀림없다. 우리는 관대함이나 인정, 부드러움, 애정, 타고난 선의에 이르기까지, 그 형태가 어떤 것이든 간에 사랑을 접하면 감동한다. 우리는 대상이 무엇이든 간에, 사랑이 펼쳐지면 언제나 공감한다. 그것은 말 그대로의 사랑, 즉 한 인간이 다른 이성의 인간에게 자신의 모든 것을 바치는 행위이거나, 두 사람이 하나로 합치하는 것일 수도 있다. 그것은 부모와 자식, 형제와 자매 사이처럼, 가정의 테두리 내에서 행해지는 종류의 애정일 수도 있다. 혹은, 그것은 피 한 방울 나누지 않은 두 남성 간의 강력한 유대나 완전한 신뢰감, 또는 상호적인 충실성을 만들어 내는 것일 수도 있다. 우리는 그 대상이 광범위할수록 더욱 아름답다고 생각한다. 왜냐하면 그렇게 생겨나는 선은 그룹으로까지 퍼지기 때문이다. 이런 까닭에, 우리는 역사는 물론 실생활에서도 공동의 선을 위해 행해졌던 헌신에 최고의 찬

사를 보내게 마련이다. 애국심을 보자면, 한니발 시대의 로마와, 테미
스토클레스[1] 시대의 그리스, 1792년의 프랑스, [2] 1813년의 독일[3]을
예로 들 수 있다. 세계적 차원의 자선운동이 일어, 수많은 불교도와
기독교도들이 미개인들을 돕기도 했다. 박애정신을 가진 수많은 발명
가들을 북돋고, 예술과 과학, 철학, 실생활 등에서 아름답고 유용한
온갖 종류의 업적과 제도를 만들어 내게 한 뜨거운 열정도 빠뜨릴 수
없다. 인간문명은 성실과 정의, 영예, 희생정신, 나아가 전체를 위한
숭고한 이념에 헌신하는 월등한 덕목들에 힘입어 발달하는 것이다. 마
르쿠스 아우렐리우스[4]를 비롯하여 스토아 철학자들은 바로 이 같은
정신에 대한 가르침과 모범을 동시에 보여줬다. 나는 이러한 등급체계
내에서, 이에 상반하는 성격들이 정반대의 등급을 나타낸다는 사실을
굳이 여러분에게 설명해야 할 필요성을 느끼지 못한다. 이런 사실은
이미 오래전부터 알려져 왔다. 고대 철학의 고귀한 도덕은 더할 나위
없는 확실한 판단과 단순한 방법으로 이 사실을 입증했다. 키케로는
로마인다운 양식에 따라 그의 논저인 〈도덕적 의무에 관하여〉에서 이
같은 생각을 피력했다. 후대인들은 이런 선대의 생각을 더욱 발전시키
려 했지만, 결과적으로 적잖은 오류들만 덧붙여 놓은 꼴이다. 더불어,
우리는 예술에서와 마찬가지로 도덕에서도 언제나 고대인들에게서 가
르침을 구해야 한다. 당시의 철학자들은 스토아 철학자라면 으레 자신
의 이성과 영혼을 주피터 신에게 맞춘다고 말했다. [5] 사실상 이 말은

1) 테미스토클레스(Themistocles, 기원전 524~459)는 고대 아테네의 정치가
 이자 군인으로, 아테네의 해군력을 증강하여 페르시아 전쟁을 승리로 이끌
 었다.
2) 1792년은 대혁명 직후의 시기로, 프랑스 최초의 공화국이 수립되던 때이다.
3) 1813년에 독일이 라이프치히 전쟁에서 다른 유럽 국가들과 연합하여 나폴레
 옹 군을 격퇴한 해로, 이로써 독일은 해방을 향한 첫 걸음을 떼었다.
4) 마르쿠스 아우렐리우스(Marcus Aurelius, 121~180)는 로마제국의 제 16대
 황제로, '철인황제'(哲人皇帝)로 불리는 인물이다.

오히려 주피터 신이 그의 이성과 영혼을 스토아 철학자에게 맞추기를
당대인들이 희망했다는 의미일 것이다.

3

 문학적 가치들은 도덕적 가치들에 온전히 일대일로 대응한다. 모든
조건들이 동일하다고 가정할 때, 선한 성격을 표현하는 작품은 해로운
성격을 표현하는 작품보다 우월하다. 두 작품이 주어졌다고 생각해 보
자. 그리고 이 두 작품이 동일한 역량에 의해 동일한 자연적 힘들을 연
출한다고 한다면, 우리에게 영웅을 재현해 보이는 작품이 비열한 인간
을 재현하는 작품보다 나을 수밖에 없다. 이제 여러분은 인간의 사고를
완전하게 보여주는 미술관에서 앞으로도 살아남을 작품들이 우리가 새
로 도입한 원칙에 따라 어떻게 새로운 서열을 만들어 내는지 볼 것이다.
 가장 저급한 등급에는 사실적인 문학과 희극이 추구하는 유형들이
자리하는데, 바로 편협하고, 싱겁고, 어리석고, 이기적이고, 위약하고
평범한 인물들이다. 사실상 이런 인물들은 우리가 일상생활 중에 흔히
마주치는 유형들이거나 조롱을 면키 힘든 인물들이다. 이런 유형들은
앙리 모니에(Henri Monnier)의 〈부르주아적 삶의 장면들〉(*Scènes de la
vie bourgeoise*)에 더할 나위 없이 훌륭하게 망라돼 있다. 대부분의 좋은
소설들도 이러한 조연들을 등장시킨다. 〈돈키호테〉의 산초나, 악당소
설들에 등장하는 너절한 사기꾼들, 필딩의 평귀족들과 신학자들, 그리
고 하녀들, 월터 스콧의 구두쇠 영주들과 신랄한 선교사들, 발자크의
〈인간희극〉이며 영국의 현대소설에 우글거리는 저급한 인간군상 등이
그러하다. 이 작가들은 인간을 있는 그대로 그린다는 명분하에 실제로
는 불완전하고, 잡다하고, 저급한 인물들을 그리는데, 그나마 대개는

5) [원주] Συζῆν Θεοῖς.

성격표현에서 부조화를 나타내거나 지나치게 단순화된 모습을 노정한
다. 희극의 경우를 보면, 튀르카레(Turcaret)[6]나 바질(Basile),[7] 오르
공(Orgon), 아르놀프(Arnolphe), 아르파공(Harpagon), 타르튀프(Tar-
tuffe), 조르주 당댕(George Dandin)[8]뿐 아니라, 몰리에르의 모든 후
작들과 하인, 현학자, 의사들에 이르기까지, 나열하기조차 힘들 정도
이다. 바로 인간의 불완전성을 보여주는 것이야말로 희극의 본질을 이
루기 때문이다. 하지만 해당 장르가 요구하는 특성이나 적나라한 진리
를 보여주기 위해 어쩔 수 없이 이런 부류의 인간을 탐구할 수밖에 없
었던 위대한 예술가들은 이 같은 성격들이 가지는 통속성과 추한 모습
을 두 가지 기교로써 은닉한다. 하나는 이런 인물을 등장시켜, 오히려
주인공을 부각시키기 위한 반면교사로 활용하는 방식이다. 이는 소설
가들이 가장 많이 사용하는 수법으로, 세르반테스의 〈돈키호테〉나 발
자크의 〈외제니 그랑데〉(*Eugénie Grandet*), 귀스타브 플로베르(Gusta-
ve Flaubert)의 〈마담 보바리〉(*Madame Bovary*) 등에서 특징적으로 찾
아볼 수 있다. 또 다른 하나는 독자들이 이런 인물들에게 반감을 품게
만드는 방식이다. 즉, 작가는 인물이 실패를 거듭하게 하고, 독자들이
그에게 쓴웃음을 던지고 복수심을 품게 만들며, 의도적으로 그의 못난
성정을 집요하게 폭로하고, 그의 잘못이나 허물을 추적하고 삶에서 몰
아낸다. 관객들은 적대감을 품음으로써 비로소 만족한다. 관객들은 선
의와 정의가 구현되는 장면을 지켜볼 때만큼이나 어리석음과 이기주의
가 벌받는 장면을 보며 즐거워한다. 악의 추방은 곧 선의 승리를 의미

6) 1709년에 초연된 르사주(Lesage)의 5막 희곡작품인 〈튀르카레 혹은 자산
 가〉(*Turcaret ou le financier*)의 주인공이다.

7) 보마르셰(Beaumarchais)의 작품 〈세비야의 이발사〉(*Le Barbier de Séville*)
 에 등장하는 음악선생이다.

8) 오르공, 아르놀프, 아르파공, 타르튀프, 조르주 당댕은 모두 몰리에르의 희
 극작품이나 희극무용극에 등장하는 인물들이다.

하기 때문이다. 이러한 방식이야말로 희극을 구성하는 중요한 요소이다. 하지만 소설가들도 이런 방식을 상용하는데, 예컨대 여러분은 〈재치를 뽐내는 여인들〉(*Les Précieuses*)과 〈아내들의 학교〉(*L'École des femmes*), 〈여학자들〉(*Les Femmes savantes*)[9]을 비롯하여 몰리에르의 여타의 희극들에서뿐 아니라, 필딩의 〈톰 존스〉와 디킨스의 〈마틴 처즐윗〉(*Martin Chuzzlewit*), 발자크의 〈노처녀〉(*La Vieille fille*)에서도 이런 방식이 성공을 거두고 있음을 보게 될 것이다. 그러나 이처럼 편협하고 불완전한 인물들은 막연한 피로감이나 불쾌감, 심지어 노여움과 씁쓸한 감정을 자아냄으로써 결국 독자나 관객을 식상케 한다. 만일 이런 인물들이 지나치게 많고 또 주인공의 자리까지 꿰찬다면 독자들은 거부반응을 나타낼 수밖에 없다. 스턴(Stern)과 스위프트(Swift), 왕정복고기의 영국 희극들, 앙리 모니에의 장면들이 바로 그러하다. 설사 독자가 감탄하고 수긍한다 하더라도 역겨운 감정을 모두 떨치기는 힘들다. 마치 벌레를 발로 밟을 때 나쁜 기분이 드는 것처럼, 우리는 보다 건강하고 고상한 성격을 가진 인물들을 선호하게 마련이다.

이제 우리가 살펴보게 될 등급에서는 강력하지만 불완전하고, 일반적으로 균형감각을 상실한 일련의 유형들이 자리한다. 이런 유의 인물들은 정염이나 능력, 혹은 특정한 정신상태나 성격이 엄청나게 부풀려져 있는데, 마치 여타의 것들은 쇠퇴와 고통에 허덕이는 와중에 오직 하나의 기관만이 비정상적으로 왕성한 활동을 나타내는 상황이나 다를 바 없다. 드라마나 철학적 성향의 문학이 주로 취하는 주제가 바로 그러하다. 왜냐하면 이런 작품들에서 흔히 마주치게 되는 인물들은 감동적이면서 끔찍한 사건들이나 갈등, 갑작스런 심경변화, 특히 연극에서 자주 보듯 찢기는 듯한 내면의 아픔을 작가에게 제공하기 알맞기 때문이다. 그 밖에도, 이런 유형들은 사고의 메커니즘이나 숙명적 구조, 또

9) 셋 모두 몰리에르의 희극작품들이다.

한 우리가 의식하지 못한 채 우리 안에서 작용하며 우리의 삶을 좌지우
지하는 맹목적인 지배자인 모든 어두운 힘들을 보여주기에 가장 적합하
기 때문이기도 하다. 여러분은 이런 유형들을 그리스의 비극, 스페인
과 프랑스의 비극에서뿐 아니라, 바이런 경과 빅토르 위고, 또는 〈돈
키호테〉에서부터 〈젊은 베르테르의 슬픔〉과 〈마담 보바리〉에 이르기
까지, 거의 모든 위대한 작가들에게서 발견할 수 있을 것이다. 이 작가
들은 인간이 자기 자신과 나타내는 부조화, 혹은 세상이나 드센 정염,
사고방식과의 부조화를 보여줬다. 이런 면모는 그리스에서는 오만함이
나 원한, 전쟁욕(慾), 살의, 가문의 복수, 또는 자연적이고 자발적인
여러 감정들로 나타났고, 스페인과 프랑스에서는 기사도 정신이나 지
고한 사랑, 종교적 열의, 또는 고상하고 군주정치에 관련된 여러 감정
들로 나타났으며, 오늘날의 유럽에서는 자기 자신과 사회에 불만을 느
끼는 인간의 내적 질병으로 나타난다. 하지만 이토록 격렬하고 고통받
는 인간영혼이 바로 이런 인간성을 속속들이 이해했던 두 명의 대가인
셰익스피어와 발자크에게서처럼 생생하고 완전하며 뚜렷한 모습으로
재현된 적은 없었다. 이 두 작가는 항시 거대한 힘을 즐겨 그리긴 하지
만, 이 힘은 타인이나 자기 자신에게 해를 끼치는 힘이다. 이 두 작가
의 작품에 등장하는 주인공들은 거의 언제나 편집광이거나 악한이다.
이런 인물은 극도로 섬세하면서도 강력한 능력의 소지자이고, 때론 지
극히 관대하고 세련된 성정을 지니기도 한다. 하지만 이 인물은 자신이
나아가야 할 큰 방향을 알지 못하는 탓에 파멸하거나 광기에 사로잡혀
타인에게 해를 끼친다. 멋진 동력장치가 일순간에 주저앉아 버리거나,
노상의 행인들을 뭉개 버리기도 한다. 셰익스피어의 주인공들인 코리
올란(Coriolan), 홋스퍼(Hotspur), 햄릿(Hamlet), 리어(Lear), 티몬
(Timon), 레온테스(Leontes), 맥베스(Macbeth), 오셀로(Othello), 안
토니(Antony), 클레오파트라(Cleopatra), 로미오(Romeo), 줄리엣(Ju-
liet), 데스데모나(Desdemona), 오필리아(Ophelia) 등처럼 더할 나위

없이 영웅적이고 순수한 인물들이 예외 없이 모두 맹목적 상상력이나 광적 감수성의 전율, 살과 피의 횡포, 사고의 환각, 주체할 길 없는 분노와 사랑에 휩쓸린다. 그뿐 아니라, 이아고(Iago), 리처드 3세(Richard Ⅲ), 맥베스 부인(Lady Macbeth)을 비롯하여, 자신의 혈관에서 "인간성의 마지막 우유 한 방울"까지 뽑아내는 인물들에 이르기까지, 마치 사람들 속으로 뛰어드는 사자처럼 비뚤어지고 포악한 짐승과도 같은 인물들도 있다. 또한 여러분은 발자크의 작품에서도 앞서의 경우와 유사한 두 부류의 인물들과 마주칠 수 있을 것이다. 한 부류는 편집적인 성격을 드러내는 인물들로, 예컨대 윌로(Hulot), 클라에스(Claës), 고리오(Goriot), 사촌 퐁스(Pons), 루이 랑베르(Louis Lambert), 그랑데(Grandet), 곱세크(Gobseck), 사라진(Sarrazine), 프로앙오페르(Frauenhofer), 강바라(Gambara)를 비롯하여 수집가며 연인, 예술가, 수전노들을 들 수 있다. 또 다른 부류로는 포식자와도 같은 인물들로, 예를 들면, 뉘생장(Nucingen), 보트랭(Vautrin), 뒤 티에(du Tiller), 필리프 브리도(Philippe Brideau), 라스티냐크(Rastignac), 뒤 마르세(du Marsay), 마르네프 집안의 남녀(les Marneffe)를 비롯하여, 고리대금업자며 사기꾼, 유녀, 야망가, 사업가에 이르기까지, 힘센 괴물과도 같은 인물들이 우글대는데, 이들은 셰익스피어의 인물들과 같은 동기에서 탄생하긴 했지만, 좀더 치밀하게 만들어졌고, 이미 무수히 많은 세대들이 뿜어낸 더럽혀지고 오염된 대기 속을 휘젓고 다니며, 몸속에 결코 신선하다고 할 수 없는 피가 흐르고, 온갖 종류의 변형과 질병, 오랜 문명으로 인한 결함들을 지녔다. 이 작품들은 가장 심오한 문학작품들이다. 이 작품들은 그 어떤 작품보다 인간성의 중요한 성격과 기본적인 힘, 그리고 심오한 지층을 드러낸다. 우리는 이런 작품들을 읽으면서 커다란 감동을 느끼는데, 이를테면 세상의 비밀을 엿보고, 인간 영혼과 사회와 역사를 지배하는 법칙을 마주하는 듯한 느낌을 받는다. 하지만 이런 인상은 고통스러울 수밖에 없다. 너무나 많은 불행과 범죄

가 펼쳐지기 때문이다. 인물들이 품는 과도한 정염이 너무도 많은 폐해
를 초래하는 것이다. 마치 여느 부르주아가 이미 군대의 행진을 수차례
구경했던 탓에 이렇다 할 감흥 없이 지켜보듯, 우리는 책을 읽기도 전
에 아무렇지도 않은 듯, 너무도 평온하게 책에서 그려지는 내용을 건성
으로 지켜본다. 작가는 우리의 손을 잡고 순식간에 전쟁터로 데려간다.
우리는 군대가 총탄이 빗발치는 가운데 전투를 벌이고, 시체들이 나뒹
구는 장면을 바라본다.

 이제 한 단계 더 위로 올라가 보자. 그러면 우리는 완전한 인물들,
진정한 영웅들과 만나게 된다. 우리는 이런 인물들을 이미 내가 여러분
에게 소개했던 극작품과 철학적 작품들에서 찾아볼 수 있다. 셰익스피
어와 그의 동시대 작가들은 순수와 선의, 덕성, 여성적 섬세성 등을 완
벽한 이미지로 다양하게 제시한 바 있다. 이들이 창조한 인물들은 여러
세기를 거치는 동안 영국 소설이나 드라마에서 다양한 모습으로 재차
모습을 드러내곤 하였다. 구체적으로, 여러분은 디킨스의 에스더(Es-
ther)나 아그네스(Agnes)에게서 미란다(Miranda)와 이모젠(Imogen)[10]
의 마지막 현현(顯現)을 발견할 수 있다. 발자크의 작품에도 고귀하고
순수한 인물들이 없지 않다. 예컨대, 마르그리트 클라에스나 외제니
그랑데, 에스파르 후작(le marquis d'Espars), '시골 의사' 등을 대표적
으로 들 수 있다. 우리는 광대한 문학의 장에서 의도적으로 고결한 감
정과 우월한 영혼을 부각시키는 작가들과 마주치곤 한다. 예컨대, 코
르네유(Corneille)와 리처드슨(Richardson), 조르주 상드(George Sand)
를 들 수 있다. 코르네유는 〈폴리왹트〉와 〈르 시드〉, 〈오라스〉 등에서
합리적 영웅주의를 보여주고, 리처드슨은 〈파멜라〉(Pamela)와 〈클라
리스〉(Clarisse), 〈그랜디슨〉(Grandison) 등에서 개신교의 덕목을 제시
하며, 조르주 상드는 〈모프라〉(Mauprat)와 〈업둥이 프랑수아〉, 〈마의

10) 미란다와 이모젠은 모두 셰익스피어의 작품에 등장하는 여주인공들이다.

늪〉, 〈장 드 라 로슈〉(*Jean de la Roche*)를 비롯하여 최근에 발표한 여러 작품들에서 천성적인 관대함을 보여준다. 때론 대가들 중에서도 이 같은 사례들을 찾아볼 수 있는데, 예컨대 괴테의 〈헤르만과 도로테아〉, 특히 〈이피게니아〉, 또는 테니슨(Tennyson)의 〈국왕 목가〉와 〈공주〉 등은 높디높은 이상세계에 도달하려 시도한다. 하지만 우리는 그 높은 곳으로부터 추락할 수밖에 없는데, 이들은 예술가로서의 호기심이 일거나, 홀로 상상력을 발동하거나, 고고학자다운 탐구심을 발휘할 때라야만 비로소 높디높은 그곳으로 다시금 되돌아간다. 여타의 작가들도 완전한 인물들을 보여줄 때가 있지만, 그때는 도덕론자로서나 관찰자로서이다. 첫 번째 경우는 주의주장을 펼칠 때인데, 냉정함이나 의연함이 느껴진다. 두 번째 경우는 인간적 특성과 근본적 불완전성, 지엽적 편견, 오래전 것이거나 최근 또는 있음직한 잘못이 한데 뒤섞인 채 펼쳐지는데, 실제 모습이 이상적인 모습에 근접하긴 하지만 이상의 아름다움을 퇴색시키는 면이 없지 않다. 발달한 문명의 공기도 이상의 광채에는 적합하지 않다. 아름다운 이상의 광채는 미숙과 무지에 의해 상상력이 날아오르는 서사시와 민중문학에서 나타난다. 세 그룹의 유형과 세 그룹의 문학은 제각기 자신들만의 시대를 가지고 있다. 이 중 하나가 쇠퇴하면, 다른 하나는 성숙 중이며, 또 다른 하나는 유년기에 놓이는 셈이다. 문화가 매우 발달하고 세련된 시대에, 예컨대 그리스에 창녀들이 창궐하던 시기나 루이 14세 시대의 살롱에서 볼 수 있듯, 어느 정도 연륜이 쌓인 국가에서는 가장 저급하면서도 가장 진실에 가까운 유형들이 등장하는 희극적이고 사실적인 문학들이 나타난다. 마치 정점에 도달한 사람처럼, 사회가 완전한 성숙기에 접어든 시대에는, 예컨대 기원전 5세기의 그리스나 16세기 말의 스페인과 영국, 또는 17세기나 지금의 프랑스에서는, 힘 있고 고통받는 유형들이 주를 이루는 드라마와 철학적 문학이 나타난다. 또는 오늘날처럼, 한편으론 성숙기이고 다른 한편으론 이미 쇠퇴기에 접어든 중간적인 시대에는, 두 시대

가 서로 잠식하며 공존하고, 서로 다른 두 종류의 작품들이 어깨를 나란히 한다. 하지만 참으로 이상적인 존재들은 원시적이고 순진무구한 시대에서만 대량으로 태어나는 까닭에, 우리가 영웅들과 신들을 만나고자 한다면, 민족들이 갓 태어나기 시작하는 아주 오래전 시대로 언제나 거슬러 올라가야 한다. 민족은 저마다의 영웅과 신들을 가지고 있다. 민족은 이런 존재들을 바로 자신의 마음에서 끄집어내고, 또 자신의 전설로 키우는 것이다. 민족이 아직 발을 내딛지 않은 새로운 시대와 미래의 역사 속으로 외로이 한 발씩 한 발씩 진입함에 따라, 이 같은 불멸의 존재들은 마치 민족을 이끌고 보호해야 할 임무를 띤 착한 정령인 양 빛을 발한다. 이들이 바로 진정한 서사시의 영웅들인 것이다. 〈니벨룽겐의 반지〉의 지그프리트(Siegfried)가 그렇고, 우리의 오래전 무훈시에서의 롤랑(Roland)과, 〈로만세로〉(*Romancero*)의 엘 시드(El Cid), 〈열왕기〉(*Livre des Rois*)의 로스탕(Rostan), 아라비아의 안타르(Antar), 그리스의 오디세우스와 아킬레우스가 그러하다. 우리가 더 오래전 시대로 거슬러 올라가 높디높은 천상의 세계를 올려다보면, 그곳에는 호메로스와 서사시에서 그려지는 예지자와 구원자, 그리고 신들이 있고, 인도의 베다, 고대의 서사시들과 불교의 전설들, 유대교와 잠언에 재현된 기독교, 복음서, 묵시록, 또한 최근의 작품으로 너무도 순수한 〈피오레티〉나 〈그리스도의 모방〉에 담긴 일련의 은밀한 시적 문장 등에서 신성한 존재들을 엿볼 수 있다. 이런 작품들에서 인간은 고귀한 존재로 화한 채, 완벽함의 극치를 나타낸다. 신격화되었건 신성한 모습으로 그려지건 간에, 인간에게는 그 무엇도 부족함이 없어 보인다. 인간의 정신이나 힘, 또는 선의에 한계가 있다는 생각은 어디까지나 우리만의 관점인 것처럼 보인다. 인간은 무한한 신뢰로 인해 상상할 수 있는 모든 장점을 구비한 것이다. 이처럼 인간은 정점에 서 있고, 그 곁으로, 예술의 정점에는 인간의 생각을 조금도 다치지 않은 채 그대로 반영하는 숭고하고 진지한 작품들이 위치한다.

4

　이제 신체적 인간과 바로 이 신체적 인간을 나타내는 예술을 살펴보고, 이런 경우 그에게 이로운 성격들이 과연 어떤 것인지 찾아보자. 당연히 첫손에 꼽아야 할 성격은 온전한 건강 내지는 넘치는 건강일 것이다. 고통에 시달리고, 여위고, 기운 없고, 피로에 지친 육체는 위약한 육체이다. 건강한 동물이란 모든 신체기관이 정상적으로 기능하는 개체이다. 부분적인 결함은 전체적인 결함으로 이어지는 첫걸음이다. 또한 질병은 이미 파괴활동이 시작되어, 죽음에 한 발짝 더 다가선 상태이다. 마찬가지로, 우리는 자연적 개체의 온전함을 이로운 성격 중 하나로 간주해야 마땅하지만, 이런 관점이 완벽한 육체라는 개념과는 대단히 거리가 먼 것 또한 사실이다. 왜냐하면 이 관점은 심각한 기형이나 등뼈 혹은 기관의 이상, 인간 기형 전시관의 그 끔찍한 온갖 표본들뿐 아니라, 직업활동이나 직종, 또는 사회생활 등으로 인해 다소간 신체 외형에 초래된 상대적으로 경미한 변형 따위는 포함하지 않기 때문이다. 나무꾼은 팔뚝이 엄청나게 굵다. 그런가 하면 석수는 등이 굽었다. 피아니스트는 손에 힘줄과 핏줄이 돋아 있고, 손가락은 지나치게 가늘면서 끝은 뭉툭하다. 변호사나 의사, 사무원 등의 빈약한 근육과 피로에 지친 얼굴은 일방적인 두뇌활동과 실내생활의 흔적을 드러낸다. 의상, 특히 현대의상도 적잖은 영향을 끼친다. 헐렁하고, 펄럭이며, 쉽게 입고 벗을 수 있는 고대인의 샌들이나 짧은 망토, 또는 소매 없는 웃옷만이 몸을 구속하지 않는다. 우리가 신는 신발이나 구두는 전반적으로 발가락을 죄고, 접촉으로 인해 측면에 압박을 가한다. 여성의 코르셋과 치마도 허리를 옥죈다. 남성의 여름 수영복도 나을 것이 없다. 그 밖에도, 처참하고 흉측하게 변해 버린 우리의 몸을 돌아보라. 허여멀겋고 창백한 피부만 한 꼴불견도 따로 없다. 우리의 피부는 햇볕을 쬐는 습관을 잃어버렸고, 강인하지도 못하다. 그

래서 바람이 조금만 불어도 우리의 피부는 떨고, 소름이 돋는다. 이를
테면 우리의 피부는 자연과 분리된 채, 주변 환경과 조화를 이루지 못
한다. 이런 피부를 건강한 피부에 비교하는 것은 채석장에서 갓 캐어
낸 돌을 이미 비와 태양에 오랜 동안 노출되었던 바위와 비교하는 격
이다. 두 경우 모두 천연의 색조를 상실한, 시체와도 같은 상태라고
할 수 있다. 이제 이 원칙을 끝까지 밀고나가자. 여러분은 문명으로
인해 인간 본연의 육체에 초래된 온갖 종류의 변형을 제거함으로써,
완벽한 육체의 윤곽선이 최초로 그려지는 광경을 보게 될 것이다.

　이제는 움직일 때의 인체를 살펴보자. 인체의 움직임이란 곧 활동을
뜻한다. 따라서 우리는 신체적 활동을 가능케 하는 모든 역량을 이로
운 성격으로 꼽게 될 것이다. 인간의 육체는 모든 종류의 활동과 움직
임에 적절해야 하고 준비돼 있어야 하며, 잘 짜인 구조와 조화를 이룬
기관들, 널찍한 흉부, 관절의 유연성, 또한 달리고, 도약하고, 나르
고, 가격하고, 싸우고, 부하(負荷)와 피로를 견뎌낼 수 있는 튼튼한
근육을 가지고 있어야 한다. 인간의 육체는 이 모든 신체적 완벽성을
갖추고 있어야 하지만, 그렇다고 해서 어느 하나가 여타의 것을 압도
해서는 안 된다. 인간육체의 매 부분들은 균형과 조화를 이루고 있어
야 한다. 더불어, 어느 한 힘이 허약한 상태로 있어서도 안 되고, 발
달하고 나서 쇠퇴의 과정에 접어들어서도 곤란하다. 하지만 이것이 전
부는 아니다. 왜냐하면 신체가 가진 운동능력이나 역량에만 그치지 않
고, 바로 영혼, 즉 의미며 지성, 그리고 심정적 측면도 함께 고려해야
만 하기 때문이다. 정신적 존재란 종착점으로, 말하자면 신체적 동물
의 꽃이라 할 수 있다. 첫 번째 요건이 갖춰져 있지 못하다면, 두 번
째 요건도 결코 충족될 수 없다. 식물이 중도에서 성장을 멈추면 궁극
의 화관을 쓰지 못하듯, 완벽한 육체란 완벽한 영혼이 깃들 때라야 비
로소 완성된다.[11] 이제 우리는 이 같은 영혼이 태도와 머리의 형태,
얼굴의 표정에 이르기까지, 육체의 모든 국면에 걸쳐 발현되는 모습을

살펴보게 될 것이다. 그럼으로써 우리는 인간영혼이 자유롭고 건전하
거나, 우월하고 위대하다는 사실을 느낄 수 있는 것이다. 우리는 인간
정신이 지닌 지성과 에너지, 그리고 고귀성을 엿볼 수 있을 것이다.
하지만 엿보는 정도에서 그치게 될 것이다. 우리는 이런 면모를 지적
하기는 하지만, 특별히 부각시키지는 않을 요량이다. 만일 우리가 그
렇게 한다면, 우리가 목표로 하는 완전한 육체를 제대로 포착하지 못
할 수도 있을 것이다. 왜냐하면 인간에게서 정신적 삶은 신체적 삶과
대립되기 때문이다. 정신적 삶은 수준이 높아질수록 신체적 삶을 등한
시하거나 종속시키려 한다. 정신적 삶은 스스로를 마치 신체적 삶이
사상된 영혼인 양 간주한다. 그럴 때 신체적 장치는 액세서리로 전락
한다. 정신적 삶은 보다 자유롭게 사유하기 위해 신체적 삶을 저버리
고, 사무실에 가둬 놓고, 방기하거나 허약하게 내버려 둔다. 심지어
정신적 삶은 신체적 삶을 수치스럽게 여기고, 지나치게 점잔을 빼느라
덮어 버리거나 통째로 감춰 버리기도 한다. 그러다 보면 종국에 정신
적 삶은 신체적 삶을 알아보지도 못하고, 그저 생각하고 표현하는 기
관만을 보게 된다. 그리하여 두개골은 뇌를 감싸는 표피이고, 생리현
상은 감정을 드러내는 구실이나 하며, 그 밖의 신체는 그저 드레스나
옷으로 감춰야 하는 부분으로나 여겨질 따름이다. 고급문화며, 영혼
의 철저한 발달이나 심오한 계발은 완전한 신체적 삶이 구현하는 벌거
벗은 다부진 육체와는 공존하지 못한다. 골똘히 사색하는 이마며 얼굴
의 섬세성, 복잡한 표정 따위는 레슬링 선수나 달리기 선수와는 어울
리지 않는다. 이런 까닭에, 우리가 완벽한 육체를 상상해 보려 한다
면, 인간의 영혼이 육체를 결코 등한시하지 않고, 사유가 하나의 기능
일 뿐 전횡을 휘두르는 폭군은 아니며, 정신이 아직 과도하고 괴기스

11) [원주] Ψυχὴ ... ἐυτελέχεια σώματος φυσιχού ὀργανιχού. 이것은 아리스토텔레스
　　의 심오한 정의로, 모든 그리스 조각가들이 귀감으로 삼았을 법하다. 이러
　　한 생각이야말로 헬레니즘 문명의 요체라 할 수 있다.

런 면모를 띠지 않았고, 인간이 행하는 모든 활동이 고른 균형을 나타
내고, 삶이 마치 유유히 흐르는 강물처럼 과거의 부족함과 미래의 범
람 사이에서 폭넓고 절도 있게 흘러갔던 중간단계의 시대와 상황에서
인간을 고찰해야 할 것이다.

5

우리는 이 같은 신체적 가치들을 염두에 둠으로써, 신체적 인간을
재현해내는 예술작품들에 등급을 부여할 수 있고, 또한 모든 조건이
동일하다고 가정할 때, 표현되는 성격들이 신체에 얼마만큼 이로울 수
있느냐에 따라 예술작품이 가지는 미의 수준이 결정된다는 사실을 입
증할 수 있을 것이다.

가장 저급한 단계에는, 의도적으로 모든 것을 제거하는 예술이 위
치한다. 이 예술은 고대의 이교주의가 붕괴되면서 시작하여, 르네상
스 이전 시기까지 이어진다. 여러분은 코모두스 황제12)와 디오클레티
아누스 황제13)가 재임하던 시기에 조각이 심하게 변질되는 양상을 보
게 된다. 황제와 집정관의 흉상은 평온함과 기품을 상실한다. 매섭고
사나운 표정과 피로의 기색, 부풀어 오른 뺨과 긴 목, 개인 특유의 버
릇이나 직업활동에 찌든 기색 등이 보기 좋은 건강상태와 활력 넘치는
에너지를 대신하게 된 것이다. 서서히, 시대가 바뀜에 따라, 여러분
은 차례로 비잔틴 모자이크와 회화며, 수척하고, 옹색하고, 뻣뻣한
마네킹 같고, 때론 움푹 들어간 눈이나 흰자위를 번뜩이는 각막과 엷

12) 코모두스(Commodus, 161~192)는 로마제국의 제 17대 황제로, 180년에
 서부터 192년까지 재임했다.

13) 디오클레티아누스(Gaius Aurelius Valerius Diocletianus/Diocletian, 245
 경~312경)는 284년부터 305년까지 재임했던 로마의 황제이다.

은 입술, 가느다란 얼굴, 좁은 이마, 호리호리하고 맥없는 팔을 한,
폐병 걸린 어리석은 금욕주의자를 연상시키고 시체를 방불케 하는 그
리스도며 파나기아(Panagia)[14]를 보게 된다. 크게 나을 것도 없지만,
이보다 약간은 덜 처참한 병적 상태가 중세시대 내내 유지된다. 성당
의 스테인드글라스나 동상들, 또는 원시회화를 보게 되면, 인류가 쇠
락하고 인간의 피가 보잘것없는 상태로 전락한 듯하다. 다리가 비정상
적으로 가늘고 손에는 마디가 맺혔으며, 고독에 절고, 생기가 빠져나
간 듯한 수척한 성자들이며, 몸이 산산조각 난 순교자들, 밋밋한 가슴
의 성모 마리아, 짓밟힌 땅벌레의 행색을 한 피 흘리는 그리스도, 또
는 온갖 불행과 억압에 대한 두려움으로 찌들대로 찌든 생기 없는 굳
은 표정을 했거나 슬픔에 잠긴 사람들의 행렬 따위 말이다. 르네상스
기가 다가오면서 시들고 잔뜩 움츠려 있던 인간이란 식물이 다시금 생
명활동을 재개하긴 하지만, 단번에 싹을 피웠던 것은 아니다. 건강과
에너지가 그야말로 서서히 인간의 육체에 깃들기 시작한다. 인간이 고
질적인 선병질을 모두 떨치기까지는 한 세기가 온전히 필요했다. 여러
분은 15세기의 대가들에게서조차 이전 시대의 소모적인 양상과 사라
질 줄 모르는 금식상태를 나타내는 여러 흔적들을 발견하게 된다. 멤
링(Memling)이 그린 브뤼헤의 병원에서는, 수도승 같은 무표정한 얼
굴들과 달덩어리처럼 커다란 머리들, 신비주의의 꿈으로 잔뜩 부푼 이
마, 가느다란 팔, 마치 수도원의 구석진 곳에 핀 창백한 꽃과 같은 변
화 없는 삶의 평온함을 볼 수 있다. 베아토 안젤리코의 작품에서는,
빛나는 장포제의와 드레스에 감싸인 채, 영광스런 유령과도 같은 가녀
린 육체들이며, 밋밋한 가슴, 길쭉한 머리, 튀어나온 이마를 보게 된
다. 알브레히트 뒤러의 작품에서는, 빈약하기 짝이 없는 허벅지와 팔,
지나치게 불룩한 배, 흉측한 다리, 불안에 떠는 주름지고 피로한 얼굴

14) 그리스정교에서 성모 마리아를 일컫는 말이다.

이며, 옷을 입히고 싶은 마음이 들게 하는 창백하고 움츠린 아담과 이브를 볼 수 있다. 우리는 거의 모든 화가들의 작품에서 탁발승이나 뇌수종 환자를 연상시키는 머리 하며, 마치 올챙이와도 같은 커다란 머리와 빈약한 몸통과 접히고 꼬인 가느다란 하체를 한, 겨우 목숨을 부지한 듯한 흉측한 행색의 아이들과 마주치게 된다. 이탈리아 르네상스를 여는 초창기의 대가들, 바로 고대의 이교주의를 본격적으로 복원해 낸 피렌체의 해부주의자 화가들인 안토니오 폴라이우올로(Antonio Pollaiuolo), 베로키오(Verocchio), 루카 시뇨렐리(Luca Signorelli) 등은 모두 레오나르도 다빈치의 선구자들이긴 하지만, 원초적인 결함의 잔재를 완전히 떨치지는 못했다. 이들의 인물들이 나타내는 저속한 얼굴과 흉한 다리, 튀어나온 무릎과 쇄골, 울퉁불퉁한 근육, 뒤틀리고 고통에 찬 표정 따위는 힘과 건강을 회복했다고는 하지만 온전하지 못하고, 안온함과 평화로움이란 두 뮤즈가 아직 깃들지 않은 모습이다. 망명에서 돌아온 고대의 아름다움이란 여신들이 예술에 대한 정당한 영향력을 회복하긴 했지만, 어디까지나 이탈리아에만 국한하는 것이었다. 고대의 아름다움은 이탈리아 국경 너머에서는 간헐적으로나 불완전하게만 위세를 발휘했다. 게르만 국가들은 절반가량만이 이런 경향을 수용했다. 플랑드르와 같은 가톨릭 국가들만이 그러했다. 반면, 홀란드와 같은 개신교 국가들은 전혀 사정이 달랐다. 개신교를 채택한 나라들은 아름다움보다는 진리의 문제에 보다 민감하다. 이들 국가는 선한 성격보다는 중요한 성격을, 육체의 삶보다는 정신적 삶을, 일반적 유형의 정연함보다는 개인적 인성(人性)의 깊이를, 또렷하고 조화로운 관조보다는 강렬하고 혼란스런 꿈을, 감각의 외면적 쾌락보다는 내면적 감정이 담긴 시를 선호한다. 이 종족이 배출한 가장 위대한 화가인 렘브란트는 신체적 추악함이나 기형적 모습에 전혀 굴하지 않았다. 고리대금업자와 유대인의 발그스름한 얼굴, 거지와 비렁뱅이의 굽은 등과 절룩거리는 다리, 늘어진 살 위로 코르셋 자국이 선명하게

찍힌 벌거벗은 부엌데기, 안으로 굽은 무릎과 출렁이는 복부, 병자들
과 고물상의 헌옷들, 로테르담의 어느 동네를 화폭에 그대로 옮겨 놓
은 듯한 환담 중인 유대인들, 침대에서 빠져나오는 보디발 부인의 모
습에서 요셉이 도망친 까닭15)을 짐작케 하는 유혹의 장면들이 바로
그러하다. 아무리 추한 모습이더라도 있는 그대로의 현실을 온전히 재
현코자 하는 대담하면서도 고통스런 시도인 것이다. 이런 그림들은 성
공할 경우에는 회화의 범주를 뛰어넘는다. 이런 그림은 베아토 안젤리
코나 알브레히트 뒤러, 멤링의 작품과 마찬가지로 일종의 시이다. 예
술가가 종교적 감정이나 철학적 통찰력, 전반적 인생관을 표현하려 하
기 때문이다. 이때 예술가는 하나의 생각이나 여타의 예술적 요소에
종속된 셈이다. 사실상 렘브란트의 작품이 지닌 주요 관심사는 인간이
아니라, 죽어가고, 흩어지고, 팔딱이고, 어둠에 의해 끊임없이 침범
당하는 빛의 비극을 재현하는 것이다. 하지만 우리는 이처럼 놀랍고도
특이한 면모를 나타내는 천재 예술가들이 아니라 인간의 육체를 회화
적 모방의 진정한 대상으로 고려해 볼 때, 힘과 건강을 위시한 여타의
신체적 완벽성을 상실한 회화나 조각의 인물들은 그 자체로 예술의 가
장 저급한 단계에 놓이게 된다는 사실을 인정할 수밖에 없을 것이다.

렘브란트의 주변에는 흔히 소(小) 플랑드르인들이라고 불리는, 그보
다 못한 화가들이 포진해 있었다. 바로 반 오스타데(Van Ostade)와
테니르스(Teniers), 게라르트 도우(Gerard Dow), 아드리안 브라우어
(Adriaen Brouwer), 얀 스텐(Jan Steen), 피테르 데 호흐(Pieter de
Hoogh), 테르보르흐(Terburg), 메추(Metsu) 등을 비롯한 수많은 화
가들이다. 이들은 시장이나 거리, 주택, 선술집 등에서 마주칠 수 있
는 인물들을 있는 그대로 재현한다. 이를테면 호사스럽게 차린 살찐
시장이나, 림프성 체질의 정숙한 부인, 안경 쓴 초등학교 교사, 일에

15) 구약성경의 '창세기'에 등장하는 일화로, 이집트로 팔려온 요셉이 고위관료
 보디발의 부인으로부터 유혹당하고 물리치는 대목을 암시한다.

열중하는 여자 요리사, 배불뚝이 호텔 종업원, 거나하게 취한 술꾼, 상점이나 농가, 작업장, 카바레 등지에서 마주치는 땅딸막한 사람이나 아둔한 사람들 따위이다. 루이 14세는 왕궁의 회랑에 내걸린 이런 인물들을 보면서, "이런 추악한 것들을 썩 치우시오!"라고 말하기도 했다. 사실상 이들이 그린 인물은 차가운 피와 창백하거나 불그죽죽한 피부, 땅딸막한 체구, 반듯하지 못한 얼굴에 이르기까지, 저급한 육체를 가진 저속하고 상스러운 인물로서 틀에 박힌 실내생활에나 어울리지, 운동선수나 달리기선수와 같은 활동이나 유연성은 갖추지 못했다. 그뿐 아니라, 화가들은 이런 인물에게 사회생활의 온갖 비루한 면들과 직업활동이나 신분, 의복 착용 등으로 인한 흔적들, 농부의 틀에 박힌 노동이나 부르주아의 예복 따위가 신체구조와 표정에 새겨 놓은 변형 따위를 놓치지 않고 정밀하게 그려 넣었다. 하지만 이들의 작품이 가지는 진가는 다른 데 있다. 우선, 우리가 이미 앞서 보았던 대로, 바로 중요한 성격들을 재현해 내고, 한 종족과 한 세기의 본질을 드러내는 예술이란 점이다. 더불어, 이제 우리가 곧이어 살펴볼 테지만, 이 예술이 조화로운 색채와 구성의 능숙함을 보여준다는 점에서도 주목해야 한다. 한편, 이런 인물들은 그 자체로도 흥미를 자아낸다. 인물들은 선배 화가들의 작품에서와는 달리 고양상태에 있거나 정신병자도 아니고, 고통받거나 찌들어 있지도 않다. 이들은 건강하고, 삶에 만족한다. 이들은 자신들의 집이나 가정에서 편안한 모습을 보여준다. 파이프 담배나 맥주 한 잔이면 행복해질 수 있는 것이다. 이들은 부산하지 않고, 불안해하지도 않는다. 이들은 크게 바라는 것 없이 너털웃음을 웃거나 현실을 직시한다. 이들은 부르주아든 귀족이든 간에, 새 옷을 입었고, 마룻바닥이 왁스칠을 하여 반들거리고, 유리창이 반짝이면 행복해한다. 하녀와 농부, 구두수선공, 심지어 거지조차 자신들의 누거를 안식처로 생각하고, 임시 사다리에 편안한 자세로 앉아 있다. 이들은 송곳바늘을 잡아당기고, 홍당무를 수확하면서도 즐거워한다.

아둔한 감각과 빈약한 상상력을 가진 이들은 크게 욕심을 내지 않는
다. 얼굴은 평온해 보이거나 정적이 감돌고, 인정이 넘치거나 선량해
보인다. 바로 이것이 점액질의 인간이 느끼는 행복이다. 행복, 즉 정
신적, 신체적 건강이 지금과 같은 경우에도 아름답게 보이는 것이다.
　마침내 동물로서의 인간이 힘과 덩치를 한껏 뽐내는 거대한 인물들
을 살펴볼 차례이다. 이런 인물들을 보여주는 이들은 바로 안트베르펜
의 대가들로, 루벤스를 필두로 크레이에르(Crayer), 게라르트 제게르
(Gerard Zeghers), 얀 반 오스트(Jan Van Oost), 반 로세(Van Roose),
반 툴덴(Van Thulden), 아브라함 얀센스(Abraham Jansens), 테오도르
롬보우츠(Theodore Rombouts), 요르단스(Jordaens) 등이다. 마침내
이들에 이르러, 인물들은 사회적 제약이나 그 무엇으로도 억제하지 못
하는 맹렬한 힘을 발휘한다. 인물들은 벌거벗었거나 느슨하게 입었다.
인물들이 설사 옷을 걸쳤더라도, 그 옷은 환상적이거나 신비한 의상으
로, 이들을 옥죄지 않고 장식처럼 작용한다. 이들이 나타내는 태도보
다 자유롭고, 이들의 제스처보다 맹렬하며, 이들의 근육보다 활력이
넘치고 광범위할 수는 없다. 루벤스의 작품에 등장하는 순교자들은 격
앙된 거인이나 사슬을 벗어던진 투사를 연상시킨다. 또한 성녀들은 방
종한 요정의 상체와 바쿠스 신의 여제관과도 같은 엉덩이를 가졌다. 건
강과 쾌락으로 피어오르는 포도주가 영양과잉 상태인 이들의 육체에 넘
쳐흐른다. 이 액체는 넘치는 수액처럼 빛나는 혈색과 무심한 제스처,
엄청난 쾌활성, 기막힌 분노로써 분출한다. 게다가 혈관을 오르내리며
물결치는 핏빛이 어찌나 풍성하고 자유로운 삶을 뿜어내는지, 이런 인
물 곁에서라면 그 어떤 인간도 무기력하고 억눌린 듯 보일 것이다. 우
리 앞에 펼쳐지는 광경은 바로 이상의 세계이다. 이 세계는 우리 안에
서 마치 현실세계 너머로 우리를 이끌듯 거대한 날갯짓을 해댄다. 하지
만 이런 세계가 가장 높은 곳에 위치한 세계는 아니다. 그곳에서는 왕
성한 식욕이 군림하고, 위장이나 감각 위주의 거친 삶이 펼쳐질 따름이

다. 탐욕의 눈길이 야성으로 충만한 불꽃으로 이글거리고, 관능적인
웃음이 살찐 입술을 떠날 줄 모른다. 주체할 길 없는 비대한 육체가 모
든 남성적 활동에 적합한 것은 아니다. 이런 육체는 동물적 충동이나
게걸스런 포만감으로나 두각을 나타낸다. 핏빛의 무른 살집이 과장되
고 반듯하지 못한 형태로 범람한다. 인간이 거대한 모습으로 구현돼 있
긴 하지만, 거친 면모를 어찌하지는 못한다. 이 인물은 편협하고, 난폭
하고, 때론 냉소적이거나 빈정거리기도 한다. 인물은 고상한 정신적
자질을 가지지 못했고, 전혀 고상하지도 않다. 헤라클레스와도 같은
이 인물은 영웅이 아니라 도살자이다. 황소의 근육을 가진 이 인물은
바로 황소의 영혼을 가진 것이다. 루벤스가 보여주는 바로 이 같은 인
물은 본능에 이끌려 어쩔 수 없이 풀을 뜯으며 살을 찌우거나, 싸움에
임하여 울부짖는 기운 넘치는 야수의 모습이다.

이제 우리는 정신적 고귀성이 신체적 완벽성을 이룩해 내는 인간적
유형을 찾아야 한다. 그러기 위해 이제 우리는 플랑드르를 떠나 아름
다움의 나라로 가보자. 다시 말해, 이탈리아의 네덜란드, 즉 베네치아
를 두루 살피며 회화에서 나타나는 완벽한 유형을 눈여겨보자는 뜻이
다. 요컨대, 풍성하면서도 보다 절제된 형태로 표현된 살, 충만하면서
도 보다 섬세한 행복감, 넉넉하고 솔직하면서도 그윽하고 다듬어진 관
능, 활력 넘치는 얼굴과 현세적인 영혼뿐 아니라 지성이 느껴지는 이
마며 침착하고 진지한 표정, 또는 귀족적이면서 개방적인 정신 따위를
말이다. 이제 우리는 피렌체로 가서, 레오나르도 다빈치를 배출했고
라파엘로가 미술수업을 받았으며, 기베르티(Ghiberti)와 도나텔로, 안
드레아 델 사르토, 프라 바르톨로메오, 미켈란젤로 등이 현대미술이
이룩한 가장 완벽한 유형을 발견해 낸 바로 그 화파를 돌아보자. 구체
적으로, 바르톨로메오의 성 빈센치오와 안드레아 델 사르토의 하르피
에스의 성모, 라파엘로의 아테네 학당, 미켈란젤로의 메디치가 무덤
과 시스티나 성당의 천장화 등을 보도록 하자. 이 화가들이 우리에게

보여주는 인물들은 그 어떤 삶의 어려움이나 질곡에도 굴하지 않는 굳
건하고 남성적인 건강미를 나타낸다. 이들은 인간사회가 강제하거나
주변 환경과의 갈등으로 인해 초래되는 그 어떠한 흠결이나 제약도 나
타내지 않는다. 우리는 구도의 리듬감이나 태도의 자유로움에서, 이
들이 온전한 신체감각과 운동능력을 갖췄다는 것을 느낄 수 있다. 그
뿐 아니라, 이들의 머리와 얼굴을 비롯한 모든 신체부분들이 예컨대
미켈란젤로의 경우처럼 의지의 힘과 숭고함을 나타내기도 하고, 라파
엘로에게서처럼 영혼의 감미로움과 불멸의 평화를 나타내기도 하며,
레오나르도 다빈치에게서처럼 지성의 고양된 상태와 그윽한 섬세성을
나타내기도 한다. 하지만 이들 중 그 누구도 정신적 표현의 섬세성이
벌거벗은 육체나 완벽한 신체기관들과 대립을 나타낸다거나, 사고나
신체기관이 과도한 영향력을 발휘함으로써 모든 힘들이 드높은 화합을
이루고 있는 이상세계로부터 인간을 끄집어 내리지는 않는다. 이들은
예컨대 미켈란젤로의 영웅들처럼 투쟁하고 분노에 사로잡히기도 하
고, 다빈치의 여인들처럼 꿈꾸며 미소 짓고, 라파엘로의 마돈나처럼
삶의 만족감을 나타낼 수도 있다. 중요한 것은 일시적인 행위가 아니
라, 전체적인 구도이다. 머리는 그 일부에 그칠 따름이다. 가슴과 팔,
연결부위들, 비례, 그리고 모든 형식이 말을 하고, 우리와는 다른 존
재를 우리에게 보여주려 애를 쓴다. 이런 인물들 앞에 서 있는 우리
자신이 마치 원숭이나 파푸아 사람인 듯 느껴진다. 우리는 그 어떠한
실증적 역사에서도 이들과 같은 존재를 찾아볼 수 없다. 굳이 찾으려
한다면, 우리는 머나먼 시간을 거슬러 올라 아련한 전설 속을 헤매야
할 것이다. 거리(距離)의 시학, 또는 신통계보학만이 이들의 정체를
알고 있고 책임질 수 있을 것이다. 우리는 라파엘로의 시빌(Sybil)들
이나 의인화된 덕성들, 미켈란젤로의 아담과 이브를 대할 때면, 원시
적 인류의 영웅적이고 평온한 인물들을 떠올리고, 커다란 눈(眼)으로
아버지 하늘을 최초로 비추는 땅과 강의 딸들을 떠올리고, 사자를 때

려잡기 위해 산에서 내려온 벌거벗은 전사들을 떠올리게 된다. 우리는 이 같은 장면과 마주할 때마다 인간이 이룰 수 있는 최고의 작품을 대하고 있고, 그 이상은 불가능하다는 느낌을 떨치기 힘들다. 하지만 피렌체는 아름다움의 두 번째 고향일 따름이다. 아름다움의 첫 번째 고향은 아테네이기 때문이다. 난파당한 고대로부터 구사일생으로 귀환한 몇몇 두상과 조각상들, 예컨대 밀로의 비너스와 파르테논 신전의 대리석 조상들, 빌라 루도비시(villa Ludovisi)의 여왕 주노의 두상 등은 이보다 한층 더 고귀하고 순수한 종족이 존재했었음을 보여준다. 비유컨대, 여러분은 라파엘로의 인물들이 나타내는 감미로움이 조금은 온순한 듯도 하고,16) 때론 체구가 육중하게 느껴지기도 하며,17) 미켈란젤로의 인물들에게서 영혼의 비극성이 부푼 근육과 과도한 노력으로 인해 노골적으로 표현된 셈이라고 감히 말해볼 수도 있다. 진정한 신들은 대기가 보다 청명한 다른 곳에서 태어났다. 보다 자발적이고 단순한 문명과 보다 균형 잡히고 섬세한 종족, 보다 적합한 종교, 보다 조화를 이룬 신체단련의 풍토에 힘입어, 이미 오래전에 보다 고귀하고, 보다 믿음직한 평상심과, 보다 편안하고 자연스런 완벽성을 갖춘 유형이 만들어진 적이 있다. 바로 이 유형이 르네상스기의 예술가들에게 모델을 제시했으며, 우리가 찬양해 마지않는 이탈리아의 예술은 다름 아닌 다른 땅에 이식된 탓에 모양이나 키에서 원래의 상태보다 못한 이오니아의 월계수인 것이다.

16) [원주] 성 시스티나 성당의 성모 마리아, 아름다운 여성 정원사.
17) [원주] 비너스, 프시케, 운명의 여신들, 주피터 신, 파르네시나의 사랑의 요정들.

530 제 5 부 예술의 이상

6

이상이 대상들의 성격과 예술작품들의 가치를 분류하는 이중의 체계이다. 성격들은 중요성과 이로움의 정도에 따라 등급이 매겨지고, 예술작품들은 이러한 성격들을 표현하느냐 그렇지 못하느냐의 여부에 따라 등급이 매겨진다. 중요성과 이로움은 하나의 특질, 즉 차례로 여타의 것과 자신과의 상관관계 속에서 파악되는 '힘'의 양면성이다. 첫 번째 경우에서는, 그 힘이 외부의 공격에 얼마나 잘 버텨 내느냐에 따라 중요성이 정해진다. 두 번째 경우에는, 그 힘이 그 자체로 약해지거나 강해지느냐에 따라 해악이나 유익함이 정해진다. 이 두 관점은 우리가 자연을 고찰할 수 있는 최고의 관점들이다. 왜냐하면 우리는 이 관점들에 의해 자연의 본질이나 방향에 관심을 가지기 때문이다. 본질의 관점에서 보자면, 자연은 위력이 제각각인 천연적 힘들의 덩어리인 셈으로, 그 갈등은 영원하지만 총체적인 합계와 수행능력은 언제나 동일하다. 방향의 관점에서 보자면, 자연은 축적된 힘이 지속적으로 갱신되고 성장할 수 있는 특권을 누리는 일련의 형태들인 것이다. 성격이란 대상들의 본질을 이루는 이 같은 원시적이면서 기계적인 힘이기도 하고, 또는 당장은 아니지만 성장함으로써 세계의 방향을 가리키는 역량을 가진 힘이기도 하다. 그렇기 때문에, 우리는 예술이 자연을 대상으로 삼으며 그 내밀한 바탕의 일정 부분을 나타내거나, 또는 자연이 발달하는 우월한 순간을 나타낼 때, 우월한 까닭을 인정할 수밖에 없는 것이다.

효과들의 집중도의 등급

1

　우리는 이제까지 성격들을 그 자체로 고찰했다. 이제는 성격들이 예술작품으로 옮겨올 때를 고찰하는 일이 남은 셈이다. 성격들은 그 자체로 최대한의 가치를 지녀야 할 뿐 아니라, 예술작품 내에서도 최대한 지배적이어야 한다. 그럼으로써 성격들은 모든 광채와 입체감을 발휘할 수 있는 것이다. 그럴 경우에만 성격들은 자연에서보다 더욱 뚜렷한 모습을 나타낼 수 있다. 그러기 위해서는 예술작품의 매 부분들이 성격들을 드러내는 데 협조해야 한다는 것은 자명한 사실이다. 그 어떤 요소도 비협조적이거나 주의력을 다른 데로 돌려서는 안 된다. 그렇게 되면 아무런 소용도 없을 테니 말이다. 달리 말하자면, 그림이나 조각상, 시, 건축물, 또는 교향곡 등에서, 모든 효과는 '집중'되어야만 한다. 이와 같은 집중의 정도에 따라 작품의 위치가 정해지는 까닭에, 이제 여러분은 예술작품의 가치를 가늠하는 두 가지 척도 이외에도 세 번째 척도를 보게 될 것이다.

2

우선, 정신적 인간을 드러내는 예술들, 특히 문학을 살펴보자. 드라마와 서사시, 소설을 구성하는 다양한 요소들을 분간하는 것부터 시작해 보자. 요컨대, 작품은 행동하는 영혼을 연출한다. 첫째로, 인간의 영혼, 즉 뚜렷한 성격을 가진 인물들이 있다. 그리고 이런 성격에는 여러 부분들이 내재한다. 호메로스가 말하듯, 한 아이가 "여인의 가랑이 사이에서 처음 빠져나오는 순간", 아이는 어떤 종류의 능력과 본능을 다소간 잠재적인 상태로 가지고 있는 셈이다. 아이는 아버지와 어머니, 가족뿐 아니라, 종족으로부터 대물림한다. 그뿐 아니라, 피를 통해 전수되는 이런 유전적 특성들은 동족민이나 친족들과 차별화를 나타내는 고유의 차원과 비율을 지닌다. 이와 같은 타고난 정신적 바탕은 신체적 기질과 연관돼 있고, 이 모든 것은 유아기 동안이나 이후에 받게 될 교육과 교훈, 수련뿐 아니라, 모든 경험과 행동 등으로 인해 제약받거나 북돋아질 원초적 토대를 형성한다. 다양한 힘들이 서로 부딪혀 상쇄되는 대신 보탬이 될 때, 이러한 집중력은 인간에게 깊은 흔적을 남기게 되고, 그럴 때 여러분은 두드러지거나 강력한 성격들이 발현되는 것을 보게 된다. 이와 같은 집중력을 자연에서 발견하기란 결코 쉬운 일이 아니다. 반면에 우리는 이런 면모를 위대한 예술가들의 작품에서 언제나 만날 수 있다. 예술작품 내의 성격들은 실제의 성격들과 같은 요소들로 되어 있긴 하지만, 실제의 성격들에 비해 보다 강력한 힘을 발휘하는 것이다. 바로 이런 성격들에 의해 오래전부터, 그리고 치밀하게 인물 창조가 이루어진다. 우리는 이렇게 만들어진 인물과 마주할 때, 더할 나위 없이 그럴듯한 인물로 느끼게 되는 것이다. 인물은 입체적으로 구축된다. 인물 창조에는 깊은 논리가 배어 있게 마련이다. 이 면에서 셰익스피어를 능가할 만한 천재성을 발휘했던 작가는 존재하지 않는다. 여러분은 이들 개개인이 맡은 역할을 세심하게

관찰해 보면, 이들의 말이나 제스처, 독특한 상상체계, 잡다한 생각, 말버릇 등에서 이들의 내면세계와 모든 과거와 미래를 짐작게 하는 단서와 기미를 매순간 접할 수 있다.[1] 이것들이 바로 인물의 '이면'(裏面, dessous)을 이룬다. 신체적 기질이며, 태생적이거나 획득된 자질과 경향이며, 오래되었거나 최근의 생각과 습관들이 복잡하게 얽힌 식물군이며, 아주 오랜 뿌리로부터 마지막 돋은 싹들에 이르기까지 끝없이 변모를 거듭하는 인간성의 수액 등에 의해, 최종적으로 인물의 행동과 말이 발현되기에 이르는 것이다. 이렇듯 무수히 많은 힘들이 공존하고 협력함으로써 코리올란(Coriolan)이나 맥베스, 햄릿, 오셀로 등의 인물들이 생명력을 부여받고, 이들이 정염을 품고, 보듬고, 위세를 키워가는 중에 번민에 빠지거나 행동을 감행하는 것이다. 나는 셰익스피어 말고도, 우리와 거의 동시대인인 또 한 사람의 현대작가를 예로 들고자 하는데, 바로 발자크이다. 발자크야말로 우리 시대의 작가들 중에서 인간의 정신적 면모를 가장 풍요롭게 탐구한 작가라고 할 수 있다.

[1] [원주] 〈오셀로〉의 마지막 장면에서, 우리는 오셀로가 과거에 했던 여행과 어린 시절을 회고하는 대목에서 자살을 기도하는 사람에게서 흔히 볼 수 있는 현상과 마주치게 된다.

> of one whose hand,
> Like the base Judean, threw a pearl away
> Richer than all his tribe ; of one whose subdu'd eyes,
> Albeit unused to the melting mood,
> Drop tears as fast as the Arabian trees
> Their medicinal gum.

〈맥베스〉에서는, 편집증을 가진 사람에게서 흔히 볼 수 있듯, 첫 대목에서부터 대뜸 야심에 찬 환각과 살인이 출현한다.

> My thought, whose murder yet is but fantastical,
> Shakes so my single state of man, that function
> Is smother'd in surmise, and nothing is,
> But what is not.

다양한 층들이 차례로 축적되고, 부모와 첫 인상, 대화, 독서경험, 우정, 직업, 주거, 그 밖에 수많은 흔적들이 우리의 영혼에 매순간 영향을 끼침으로써 일관성과 형태를 부여하는, 바로 그러한 인간의 형성과정을 그 누구도 발자크만큼 훌륭하게 보여주지는 못했다. 그러나 셰익스피어가 극작가이자 시인인 데 반해, 발자크는 소설가이자 학자풍의 작가이다. 이런 까닭에, 그는 '이면'을 감추지 않고 오히려 펼쳐 보인다. 여러분은 발자크의 작품에서 끝없이 이어지는 묘사와 논술, 주거환경이나 얼굴, 의상 등에 관한 세세한 포르트레(portrait), [2] 어린 시절이나 교육과정에 대한 사전 소개, 발명품이나 절차에 관한 기술적 설명 따위를 통해, 바로 이 이면들이 장황하게 열거되는 장면을 언제나 만날 수 있다. 요컨대 발자크의 예술도 다를 바 없어서, 그가 윌로(Hulot)나 그랑데 영감, 필리프 브리도, 노처녀, 스파이, 유녀, 대사업가 등의 인물들을 창조할 때는, 마치 풍부한 수량이 유입됨으로써 강물이 불어나고 유속이 빨라지듯, 성격을 형성하고 영향을 미치는 엄청난 양의 요소들을 경사진 하나의 하상(河床) 위에 한데 모을 줄 아는 재능을 언제나 발휘한다.

문학작품 내의 두 번째 요소들의 그룹은 다름 아닌 상황과 사건들이

2) 이 용어(포르트레, portrait)는 텐에 앞서 활동했던 문학비평가인 생트뵈브 (Saite-Beuve)가 즐겨 사용하던 핵심적 용어이다. 따라서 우리는 이 말을 단순히 '초상'이나 '묘사'로 파악하는 대신, 텐이 생트뵈브가 이미 일궈 놓은 토양 위에서 예술비평을 펼치고 있다는 사실에 특히 주목해야 하는 보다 신중한 접근태도가 필요한 듯하다. 요컨대 이 용어는 통상적 의미로서뿐 아니라 생트뵈브의 그림자가 짙게 드리운 비평분야의 전문용어로, 좀더 구체적으로는 특정의 문학작품과 또 이를 산출해 낸 작가에 관한 모든 유용한 사실들을 함께 아우르고, 나아가 이 둘 사이의 인과율 내지는 유기적 관계를 특징적으로 드러내는 행위로서 파악할 필요가 있다(Cf. Sainte-Beuve, *Les Grands Écrivains français*, t. I et II, Librairie Garnier Frères, 1927; 김현, 《프랑스 비평사: 근대·현대편》, 김현문학전집 8, 문학과지성사, 1991, pp. 30∼52).

다. 일단 인물의 성격이 정해지고 나면, 이 성격이 갈등을 통해 제대로 표현될 수 있어야만 한다. 이 점에서도 예술은 자연보다 우월한데, 자연에서는 상황이 사뭇 다르기 때문이다. 자연적 상황에서는 그처럼 커다랗고 힘센 성격은 발현될 기회가 주어지지 않는 탓에, 묻히거나 무력상태로 남아 있게 마련이다. 만일에 크롬웰(Cromwell)이 영국혁명의 와중에 처하지 않았더라면, 그는 40세가 될 때까지 자기 고장에서 가정을 지키며 살면서, 농가의 소유자이자 지방의 사법관으로, 그리고 엄격한 개신교도로 남아, 비료와 가축들, 자신의 자녀들이며 의식의 성찰에나 골몰했을 것이다. 또한, 프랑스 혁명이 3년만 늦게 발발했어도, 미라보(Mirabeau)는 여색을 즐기고 바람이나 피우는 몰락한 귀족 티를 벗지 못했을 것이다.[3] 비극적 사건들과는 어울리지 않는 그 같은 통속적이고 나약한 성격은 평범한 사건들이나 감당했을 것이다. 루이 14세가 그리 부유하지 못한 가정이나 봉급 또는 연금으로 근근이 살아가는 부르주아 가정에서 태어났다고 가정해 보라. 그러면 그는 존중받으며 평탄한 삶을 살았을 것이다. 그는 일상적 의무를 충실히 수행하는 사람이 되었을 공산이 크다. 사무실에서는 열심히 일하고, 부인에게는 자상하며, 자녀들에게는 모범적인 아버지 역할을 해냈을 것이다. 그는 저녁이면 등불 아래서 자녀들에게 지리공부를 시키고, 일요일에는 미사가 끝나면 열쇠공 도구를 꺼내 들고 뭔가를 만들기 위해 뚝딱거렸을 것이다. 실제의 삶에 직면한 인물은 이제 막 조선소를 떠나 바다 속으로 미끄러져 들어가는 배와 같다. 작은 배인가 아

3) 우리는 이 같은 대목을 통해 '개인'의 개념이 텐에게서 어떤 식으로 발현되고 있는지 엿볼 수 있다. 개인이란 개념이 유럽에서 낭만주의가 한창 맹위를 떨치던 18~19세기에 비로소 탄생하긴 했지만, 사실상 텐의 필치 아래 그려지는 개인의 모습은 개인 그 자체의 중요성으로보다는 광범위한 사회적 맥락 안에 위치하는 부분으로서의 중요성이 더욱 강조된다. 말하자면 텐이 언급하는 개인은 '사회적' 의미의 개인인 셈으로, 우리가 오늘날 쉽게 떠올리는 현대적 의미의 개인, 즉 실존적, 존재론적 개인의 모습과는 다르다.

니면 범선인가에 따라, 미풍을 필요로 할 수도 있고 거센 바람을 필요
로 할 수도 있다. 거센 바람은 범선을 움직이지만, 작은 배는 삼켜 버
린다. 반면에 약한 바람은 작은 배를 나아가게 하지만, 범선에는 아무
런 영향도 미치지 못한다. 이처럼 예술가도 상황을 성격에 맞춰야만
하는 것이다. 이것이 바로 두 번째 집중력으로, 나는 굳이 여러분에게
위대한 예술가들이 이 같은 집중의 역량을 훌륭하게 발휘한다는 사실
을 증명해 보일 필요를 느끼지 못한다. 우리가 문학작품의 줄거리라든
가 플롯이라고 부르는 것은 바로 이 같은 일련의 사건들이자 정연한
상황들로, 바로 이것에 힘입어 성격들을 나타내고, 영혼을 송두리째
뒤흔들며, 습관에 의해 무뎌짐으로써 제대로 모습을 드러내지 못하는
심오한 본능과 능력을 나타내고, 코르네유에게서처럼 의지력이나 위
대한 영웅주의가 무엇인지 보여주기도 하고, 셰익스피어에게서처럼
탐욕과 광기, 분노, 또한 우리의 내면에서 맹목적으로 자라나는 탐욕
적이고 신음하는 낯선 괴물들을 현시하기도 하는 것이다. 이러한 시련
들은 다양한 모습을 띨 수 있다. 작가는 이 시련들을 가능한 한 강렬한
방식으로 배치한다. 모든 작가들이 애용하는 '크레셴도'(crescendo)의 수
법이다. 작가들은 바로 이 같은 수법을 전체 줄거리뿐 아니라 매 부분
들에서도 활용함으로써, 극한적인 영광이나 파국을 조장해 낸다. 똑같
은 법칙이 전체적으로나 세부적으로도 동일하게 적용되는 것이다. 작
가는 특정 효과를 자아내기 위해 장면의 매 부분들을 통합하기도 하고,
결말을 이끌어 내기 위해 여러 효과를 통합하기도 한다. 또는 특정한
인간상을 보여주기 위해 이야기 전체를 구축하기도 한다. 요컨대, 전
체적인 성격과 순차적인 상황들이 하나로 수렴됨으로써 성격의 전모가
드러나고, 최종적인 승리나 마지막 파멸에 이르게 되는 것이다. 4)

　이제 마지막 요소인 문체의 문제가 남았다. 사실상 문체는 유일하게

4) 수렴의 법칙에 관해서는 《라퐁텐과 그의 우화들》(*La Fontaine et ses fables*,
　 H. Taine, 제 3부)을 참조할 것.

가시적인 것이다. 다른 두 요소는 바로 문체의 '이면들'에 불과하다. 문체는 이 두 요소를 은닉하며, 유일하게 표면에 노출돼 있다. 한 권의 책이란 작가가 말을 하거나 작중인물들을 통해 말하게 하는 일련의 문장들이다. 독자의 눈과 귀가 포착하는 것은 이것뿐으로, 내면의 청각과 시각이 감지하는 모든 것은 바로 이 문장들의 매개를 거쳐야만 비로소 의미가 밝혀진다. 이것이 바로 우월한 중요성을 갖는 세 번째 요소인데, 그 효과는 다른 두 요소가 만들어 내는 효과에 보태짐으로써 최대한의 인상을 만들어 내야만 한다. 한편 문장은 그 자체로 다양한 형태를 가질 수 있고, 다양한 리듬과 각운을 취할 수도 있다. 이 점에 관해서는, 운율학의 다채로운 방식들을 고찰해 보라. 그런가 하면 문장을 이루는 산문의 행이 다른 산문의 행들로 이어질 수도 있다. 그리고 이 행들은 종합문으로 통합될 수도 있고, 아니면 순차적으로 종합문과 단문들을 이룰 수도 있다. 이 점에 관해서는, 통사론의 다양한 형식들을 고찰해 보라. 마지막으로, 문장을 만드는 단어들도 그 자체로 성격을 지니고 있다. 단어는 어원이나 통상적 의미에 따라 일반적이고 기품이 있거나, 기술적이고 무미건조하거나, 친숙하고 인상적이거나, 추상적이고 흐릿하거나, 현란하고 다채로울 수 있다. 요컨대 읽혀지는 한 문장은 독자의 논리적 본능과 음악적 자질, 기억하는 사실들, 상상력의 동인을 동시적으로 작동시키고, 또 신경과 감각, 습관 등에 힘입어 모든 인간을 흔들어 놓는다. 그렇기 때문에 문체는 작품을 구성하는 여타의 것들과 조화를 이뤄야만 한다. 바로 마지막으로 수렴이 행해져야만 하는 국면인데, 이 점에 관한 한 위대한 예술가들이 발휘하는 역량은 무궁무진하다. 이들이 보여주는 기법은 놀랄 정도로 섬세하고, 대단히 풍요롭다. 이들의 작품에서 마주칠 수 있는 리듬이나 표현, 문장구성, 단어, 소리, 혹은 단어나 소리, 문장의 연결치고, 그 가치와 의도된 효과가 망각되는 예는 없다. 이 점에서도 예술은 자연보다 우월하다. 왜냐하면 상상의 인물은 바로 이 같은 선택과

다채롭고 적합한 문체에 힘입어 실제의 인물보다 능숙하고 성격에 보다 부합하는 방식으로 말하기 때문이다. 우리는 굳이 예술의 섬세성을 논하고 예술적 방식들에 대해 세세하게 따지지 않더라도, 운문이 일종의 노래이고 산문은 대화인 셈이고, 멋진 알렉산드르 구격의 시구를 낭독할 때는 목소리가 저절로 점잖고 기품 있는 억양을 띠게 되고, 짧은 서정적 절(節)이 보다 음악적이고 열광적이며, 명확한 단문은 긴박하거나 튀는 어조를 띠고, 긴 종합문은 연설문의 호흡과 장엄한 과장 어법을 필요로 한다는 따위를 어렵지 않게 알 수 있다. 요컨대, 모든 문학적 형식은 이완이나 긴장, 흥분이나 무관심, 명석함이나 동요 등의 심적 상태를 결정하고, 따라서 문체의 효과가 협조적인지 혹은 그렇지 않은지에 따라 상황과 성격의 효과가 증대되거나 줄어들 수밖에 없는 것이다. 라신이 셰익스피어의 문체를 구사하고, 셰익스피어가 라신의 문체를 구사한다고 가정하여 보라. 만일 그런 일이 벌어진다면, 이들의 작품은 우스꽝스러운 것이 되거나, 혹은 이들이 아예 글을 쓰지 못할는지도 모른다. 17세기의 문장은 분명하고, 절도 있고, 순수하고, 짜임새가 있고, 궁중의 법도에 적합한 것이어서, 영국의 드라마에서 흔히 볼 수 있는 거친 감정이나 솟구치는 상상력, 어찌하지 못하는 내면의 폭풍우 따위와는 어울리지 않는다. 그런가 하면 16세기의 문장은 친밀하거나 서정적이고 대담하고 과도하고 거칠고 잡다한 까닭에, 정중하고 예의 바르며, 완전한 프랑스 비극의 인물들에게는 맞지 않는다. 여러분은 라신이나 셰익스피어가 되지 못한 드라이든(Dryden)이나 오트웨이(Otway), 뒤시(Ducis), 카시미르 들라비뉴(Casimir Delavigne) 등에게서 이와 같은 사례들을 마주칠 수 있을 것이다. 이상이 바로 문체가 발휘하는 힘이고, 문체에 관련된 조건들이다. 상황 속에서 드러나는 성격들은 오직 언어를 통해서만 표현되며, 이런 세 가지 힘이 하나로 모아짐으로써 성격의 모든 굴곡이 드러나는 것이다. 예술가가 자신의 작품에서 효과를 발휘할 수 있는 요소들을 가능한 한 많이 집중시

키면 시킬수록 성격은 지배적으로 된다. 예술의 요체는 다음의 두 마디 말에 온전히 담겼다. 바로 집중을 통해 표현하는 것이다.

3

우리는 바로 이 원칙에 따라 또 다른 방식으로 예술작품을 분류해 볼 수 있다. 모든 조건이 동일하다고 가정할 때, 예술작품은 효과들이 하나로 모일 수 있는 정도에 비례하여 미의 수준이 정해진다. 그리고 공교롭게도, 이 원칙을 하나의 예술이 여러 시기를 거치는 동안 여러 예술 분파들에 적용해 보면, 역사적으로나 경험적으로 확인된 구분법이 그대로 적용된다.

어떠한 문학형태이건 간에, 태동기에는 초보적인 시기가 자리하게 마련이다. 왜냐하면 그런 시기에는 효과들의 집중력이 충분치 못하고, 작가가 무지하다는 비난을 면치 못하기 때문이다. 창작의 기운이 모자라지는 않는다. 작가는 창작할 능력이 있고, 또 대개 그런 능력을 솔직하고 힘 있게 발현한다. 이런 순간에는 재능이 넘쳐흐른다. 하여, 영혼 깊은 곳에서 위대한 인물들이 꿈틀대지만, 아직 포착할 방법은 묘연하다. 글쓰기의 요령이나 주제를 전개하는 방식, 문학적 자원들을 활용하는 방법을 찾지 못한 것이다. 중세 시대의 초창기 프랑스 문학이 나타냈던 결함이 바로 이런 것이었다. 여러분은 〈롤랑의 노래〉 (*Chanson de Roland*) 나 〈르노 드 몽토방〉(*Renaud de Montauban*), 또는 〈덴마크인 오지에〉(*Ogier le Danois*) 등을 통해, 이 시대의 사람들이 독창적이고 위대한 감정을 가지고 있었다는 사실을 또렷하게 느낄 수 있다. 바로 새로운 사회가 수립되고, 십자군 운동이 이루어지던 시대였기 때문이다. 제후들의 당당한 독립성과 봉신들의 무조건적인 충성심, 무훈과 영웅주의의 숭배, 육체의 힘과 심정의 단순성 등은 호메로스 못지않은 성격들을 시에 부여했다. 하지만 이런 면들이 절반밖에는

활용되지 못했다. 이런 성격들의 아름다움을 느끼기는 하지만, 제대로 표현하는 법을 알지 못했던 것이다. 북프랑스의 음유시인은 비종교적인 프랑스인일 따름이었다. 다시 말해, 언제나 산문정신을 버리지 못하고, 성직자들의 독점으로 인해 고급문화를 향유하지 못했던 종족에게서 태어난 존재란 뜻이다. 음유시인이 들려주는 이야기는 메마르고 노골적이었다. 그들은 호메로스와 고대 그리스가 보여줬던 광대하면서도 찬란한 이미지를 제시하지 못했다. 이야기는 맛깔스럽지 못하고, 단일 운은 똑같은 종소리를 수도 없이 울려댈 따름이었다. 시인은 이야기의 주제를 감당하지 못하고, 장면을 고르거나 발전시키고, 균형을 부여하고, 준비할 줄도 모르고, 효과를 낼 줄도 몰랐다. 그들의 작품은 영원한 문학의 반열에 오를 수 없었다. 그들의 작품은 자취를 감추고, 골동취미를 가진 이들에게서나 관심을 끌 따름이다. 그럼에도 그 시대의 작품들이 오늘날까지 산발적으로 전해지고 있긴 한데, 예컨대 오랜 국가적 바탕이 종교적 체제에 의해 말살되지 않은 독일의 〈니벨룽겐〉이나, 단테의 각별한 노력과 고양된 정신, 또한 천재성에 의해 신비주의적이고 학구적인 시를 통해 비종교적 감정과 신학이론이 뜻밖의 조화를 나타내는 〈신곡〉 등이 그러하다. 우리는 예술이 16세기에 이르러 부활할 때조차, 처음 순간에는 수렴의 역량이 여전히 부족하다는 것을 보여주는 여러 사례를 접하게 된다. 영국 최초의 극작가인 말로(Marlowe)는 천재성을 지닌 사람이다. 그는 셰익스피어처럼, 거침없는 정염의 폭발이며 북구의 지독히 어두운 멜랑콜리, 피로 물든 근대사의 시정(詩情) 등을 감지하고 있었다. 하지만 그는 대화를 이끌고, 사건을 다양하게 꾸미며, 상황을 적절하게 안배하고, 성격들을 대비시키는 방법을 알지 못했다. 그가 유일하게 보여주는 장면이라곤 고작 계속되는 살인과 말 없는 죽음뿐이었다. 강렬하지만 거친 그의 연극은 동호인들만이 관심을 기울일 뿐이었다. 그가 보여줬던 삶의 비극성이 모든 이에게 완전하게 이해되기까지는, 보다 위대한 천재가

나타나 풍부한 경험을 갖추고서 동일한 인간상을 또다시 품어야 할 필요가 있었다. 즉, 셰익스피어가 모색을 거듭하던 끝에, 그의 선구자가 그려 놓은 윤곽선에 원시적인 예술로는 충분치 못했던 다양하고 충만하면서도 심오한 삶을 새겨 넣어야만 했던 것이다.

다른 한편, 우리는 그 어떠한 문학적 시대라 하더라도 마지막에는 퇴폐의 시대를 목격하게 된다. 그때가 되면 예술은 손상되고, 낡은 기색을 보이며, 인습과 관례에 의해 굳어진 모습을 나타낸다. 더불어 효과들의 집중력도 상실된다. 하지만 이런 현상은 무지에서 생겨난 것이 아니다. 오히려 정반대로, 너무 많은 것을 알기 때문이라고 할 수 있다. 모든 방법이 완벽해지고 세련화되었다. 하물며 모두가 이런 방법들을 꿰고 있는 상황이 벌어지는 것이다. 누구나 원하기만 하면 얼마든지 사용할 수 있다. 시적 언어도 완성되었다. 하여, 능력이 모자라는 작가도 문장을 구사할 수 있고, 두 각운을 어떻게 짝짓고 또 어떻게 결말을 맺어야 하는지도 알고 있다. 요컨대 예술의 격을 떨어뜨리는 요인은 감정의 약화인 것이다. 대가들의 작품을 이뤄내고 지탱하던 위대한 발상이 활기를 잃고 지리멸렬해지는 것이다. 위대한 발상은 기억 속이나 전통에 의해서나 유지될 따름이다. 시늉만 낼 뿐, 철두철미 따르지 않는다. 또 다른 생각들이 개입되면서 변질되기도 한다. 또는, 잡다한 생각을 덧붙임으로써 더욱 새롭게 만든다고 착각하기도 한다. 바로 에우리피데스 시대의 그리스 연극과 볼테르 시대의 프랑스 연극이 그러했다. 외적인 형식은 예전과 다를 바 없었다. 하지만 형식에 깃들어 있던 혼이 바뀌고, 또 그렇게 하여 생겨난 대조는 충격적이다. 에우리피데스는 합창부와 운율, 그리고 영웅적이고 신성한 인물들에 이르기까지, 아이스킬로스와 소포클레스의 문학적 장치를 고스란히 답습했다. 하지만 그는 인물들에게 일상생활의 감정과 격을 갖게 하고, 변호사와 궤변론자의 말투를 부여하는가 하면, 이들의 허물과 약점, 푸념을 즐겨 그렸다. 볼테르도 라신과 코르네유가 보여준 바 있는

수준의 예의범절뿐만 아니라 이들이 사용했던 모든 문학적 장치들, 예컨대 속내 이야기의 상대자며 사제장, 왕자, 공주, 우아하고 기사도적인 사랑, 알렉산드르 구격, 일반적이고 기품 있는 문체, 꿈, 신탁과 신 등을 받아들이고 자신의 것으로 취했다. 하지만 그는 동시에 영국 희곡에서 빌려온 감동적인 줄거리를 도입했다. 또한 그는 역사적 색채를 가미하고, 철학적, 인도주의적 의도를 고취시키며, 왕과 사제들에 대한 공격을 암시하기도 했다. 그 점에서 그는 반시대적이자 반골의 개혁자이고 사상가인 것이다. 이 두 작가 모두에게서 작품의 다양한 요소들은 하나의 효과를 향해 수렴하지 않는다. 고대의 휘장이 현대의 감정에는 맞지 않는 것이다. 또는, 현대의 감정이 고대의 휘장에 구멍을 뚫어 놓는 격이다. 인물들이 두 역할 사이에서 방황하는 형국이다. 볼테르의 인물들은 '백과전서'에 의해 계몽된 왕자들이고, 에우리피데스의 인물들은 수사학 교실에서 수업받은 영웅들의 모습이다. 이러한 이중의 가면 아래 이들의 얼굴은 아리송할 따름이다. 아니, 이들이 어떤 얼굴을 가졌는지 보이지 않는다. 혹은, 이들이 발작을 일으키지 않는 한 살아 있다고 말하기 힘들고, 점점 더 멀게만 느껴진다. 결국 독자는 자멸의 길을 걷는 이 같은 세계를 저버리고, 살아 있는 생명체처럼 모든 부분들이 하나의 효과를 향해 수렴하는 신체기관과도 같은 작품을 찾아 나서게 마련이다.

우리는 이런 작품을 문학적 시대의 한가운데서 만날 수 있다. 바로 예술이 꽃을 피우는 시기인 것이다. 예술은 그 이전 시기에 싹을 틔운다. 또한 예술은 그 이후 시기에는 시든다. 바로 이 중간 시기에 효과의 집중력은 완전해지며, 성격들 사이에서, 그리고 문체와 줄거리 사이에서 조화가 놀라운 균형을 이룬다. 그리스에서 소포클레스의 시대가 바로 이런 순간에 해당하며, 또 내가 착각하는 것이 아니라면, 아이스킬로스의 시대가 여기에 좀더 부합한다고 볼 수 있다. 이때는, 바로 신탁처럼 음험하고, 예언처럼 무시무시하며, 환영처럼 숭고한 시

적 음향에 실린 채, 비극이 원래의 취지에 부응하여 주신(酒神) 찬미의 시로 남아 있고, 작품에 전수자의 종교적 감정이 완전히 배어 있고, 영웅적이거나 신적인 전설 속의 거대한 인물들이 맹위를 떨치고, 인간의 삶을 주관하는 숙명성과 사회적 삶을 주관하는 정의가 인간운명을 엮거나 끊어 내는 시대이다. 여러분은 라신의 작품에서, 능숙한 웅변술과 순수하고 기품 있는 발성법, 재치 있는 구성, 신중한 결말, 연극적 정숙성, 군주의 공손함, 궁정과 살롱의 규범과 예의범절 등이 완벽하게 조화를 이루고 있다는 것을 볼 수 있다. 여러분은 복잡하고 복합적인 셰익스피어의 작품에서도 이와 유사한 조화로움을 목격할 수 있을 것이다. 왜냐하면 셰익스피어는 다치지 않은 온전한 인간의 모습을 그리면서 가장 시적인 운문과 가장 친숙한 산문을 병용하고 문체의 모든 대조를 활용함으로써 인간성의 고귀함과 저급함, 여성적 성격의 그윽한 섬세성과 남성적 성격의 무지막지한 폭력성, 대중적 풍습의 노골적인 천박성과 사교술의 잡다한 세련성, 일상대화의 장황함과 극단적인 감동의 고양상태, 저속하고 하찮은 사건들의 의외성과 과도한 열정의 숙명성 등을 보여주기 때문이다. 위대한 작가들이 사용하는 방법들이 제각기 많은 차이를 나타낼 수는 있지만, 이 방법들은 언제나 수렴하는 양태를 보인다. 라퐁텐의 우화들이 그렇고, 보쉬에(Bossuet)의 추도사가 그렇고, 볼테르의 장편(掌篇)들과 단테의 서정시가 그렇고, 바이런 경의 〈돈 후안〉과 플라톤의 〈대화편〉이 그렇고, 이 점에서는 고대인이나 현대인, 낭만주의 작가나 고전주의 작가나 간에 마찬가지이다. 대가들을 모방한다고 해서 반드시 이들의 문체나 수법, 또는 정형(定型)을 따라야 하는 것은 아니다. 어느 한 작가가 이런 방법으로 성공을 했다 해도, 또 다른 작가가 저런 방법으로 성공할 수도 있는 것이다. 중요한 것은 오직 하나인데, 바로 작품 전체가 하나의 방향으로 수렴되어야 한다는 점이다. 다시 말해, 작품은 혼신을 다해 하나의 목표를 향해 나아가야 한다. 자연에서와 마찬가지로, 예술도 자신의

피조물을 거푸집에 부어 만들어 낸다. 이 역시 자연에서와 마찬가지로, 이렇게 해서 만들어진 피조물이 살아남으려면 매 조각들이 전체를 만들어 내고, 매 요소의 미세한 부분들도 전체를 섬기는 하녀가 되어야만 한다.

<div style="text-align:center">

4

</div>

　이제 우리에게는 신체적 인간을 표현하는 예술들을 살펴보고, 그것들의 다양한 요소들을 분간하는 일이 남았다. 특히 가장 풍요로운 예술인 회화의 경우에 주의를 기울일 필요가 있다. 우선 회화작품에서 주목할 것은 화폭을 가득 채우는 살아 있는 육체들인데, 우리는 이미 이 육체들에서 주된 두 부분을 식별해 냈다. 하나는 뼈와 근육으로 이루어진 전체적인 골격, 즉 박피이고, 다른 하나는 이 박피를 덮는 외피인 민감하고 색채를 띤 피부이다. 우리는 코레조가 보여주는 여성의 흰 피부를 미켈란젤로의 근육질의 영웅들에게서는 발견할 수 없다. 제3의 요소인 태도와 용모의 경우도 다르지 않다. 어떤 종류의 미소들은 특정의 육체들에서만 볼 수 있다. 마찬가지로, 루벤스의 작품에 등장하는 영양과잉의 레슬링 선수나 길게 누운 수잔나, 살찐 막달라 등에게서는 다빈치의 인물들이 나타내는 사색에 잠기고 섬세하며 심오한 표정 따위는 찾아볼 수 없다. 물론 이런 점들은 거칠고 외적인 면모일 따름이다. 보다 심오하고 필연적인 면모들이 존재하는 법이다. 인간의 모든 근육과 뼈, 관절은 중요한 덕목을 지닌다. 제각기 다양한 성격들을 표현할 수 있기 때문이다. 예컨대, 의사의 발가락이나 쇄골은 투사의 것과는 다르다. 육체의 아주 작은 부분도 크기와 형태, 색깔, 부피, 밀도 등에 따라 동물로서의 인간을 특정의 종으로 분류하는 기준이 될 수 있다. 여러 효과들이 통합적으로 작용할 수밖에 없는 무수히 많은 요소들이 존재한다. 따라서, 만일 예술가가 구성요소들의 일

부를 소홀히 한다면, 그 힘은 줄어들 수밖에 없는 것이다. 또는 그가 어느 한 요소를 엉뚱한 식으로, 혹은 여타의 것들의 효과를 부분적으로 파괴하도록 만들 수도 있다. 바로 이런 까닭에, 르네상스의 대가들은 인간육체를 세밀하게 연구하고, 미켈란젤로는 무려 12년 동안 해부학에 몰두했던 것이다. 인체에 대한 탐구는 결코 현학취미도 아니요, 고지식한 관찰행위도 아니었다. 마치 영혼이 극작가나 소설가에게 그런 것처럼, 인체의 드러난 세부는 조각가나 화가에게는 보물과도 같은 존재이다. 인물에게서 지배적인 습관이 중요하듯, 불끈 솟은 힘줄도 똑같이 중요한 것이다. 예술가가 그럴듯한 육체를 재현하기 위해 필요로 할 뿐만 아니라, 그 육체에 활기와 매력을 불어넣기 위해서도 소홀히 할 수 없는 것이다. 예술가가 그 형태와 다양성, 의존관계와 기능을 뇌리에 깊이 새기고 있을수록, 작품에서 보다 설득력 있게 재현해낼 수 있기 때문이다. 여러분이 위대한 세기의 인물들을 가까이서 살펴본다면, 발꿈치에서 두개골까지, 또는 활처럼 휜 발의 굴곡에서부터 얼굴의 주름에 이르기까지, 부피와 형태, 색조 등의 모든 면에서 예술가가 표현하고자 하는 굴곡을 부각시키지 않는 부분이 하나도 없다는 사실을 발견하게 될 것이다.

이제 새로운 요소들이 등장할 차례이다. 혹은, 동일한 요소들이 또 다른 관점에서 제시되는 셈이라고 볼 수도 있다. 즉, 육체의 윤곽선 내지 이 윤곽선 내에서 요철을 이루는 선들이 그 자체로 가치를 지닌다는 사실이다. 그리고 이 선들은 직선이나 곡선, 또는 굽은 선일 수도 있고, 중도에 끊기거나 불규칙한 형태를 나타냄에 따라 우리에게 제각기 다른 효과를 자아내기도 한다. 육체를 이루는 덩어리들도 마찬가지이다. 이 덩어리들의 비례도 그 자체로 의미심장한 힘을 갖는다. 우리는 머리와 몸통, 몸통과 사지, 또 사지끼리의 다양한 비례에 따라 다양한 느낌을 갖게 된다. 육체의 건축술이 존재하는 까닭에, 매 부분들을 연결하는 유기적인 관계에 기하학적 덩어리들과 추상적인 윤곽선

을 결정하는 수학적 관계를 결부시켜야 한다. 이렇게 볼 때, 우리는
인체를 기둥에 비유해 볼 수 있다. 직경과 높이가 이루는 비율에 따라
이오니아 양식과 도리스 양식이 갈리고, 우아하게 보일 수도 있고 땅
딸막하게 보일 수도 있다. 마찬가지로, 머리와 인체의 나머지 부분들
과의 비율에 따라 피렌체식이나 로마식 인체로 갈린다. 기둥의 정상부
는 두께의 몇 곱을 넘어서면 안 된다. 마찬가지로, 인체는 전체적으로
머리 길이의 몇 배수에는 달해야 하지만 몇 배수를 넘어서는 안 된다.
이처럼 육체의 매 부분은 나름의 수학적 척도를 지니고 있는 것이다.
개개의 부분들은 기준이 되는 수치의 언저리에 자리를 잡으며, 또 이
런 식으로 생겨나는 편차에 따라 완전히 다른 성격이 만들어진다. 이
점에서 예술가는 또 다른 탐구거리를 갖게 되는 셈이다. 그는 미켈란
젤로처럼 작은 머리와 긴 신체를 선택할 수도 있고, 프라 바르톨로메
오처럼 단순하면서도 기념비적인 선들을 취할 수도 있으며, 코레조처
럼 구불구불한 윤곽선과 다채로운 굴곡을 선택할 수도 있다. 균형 잡
혔거나 무질서한 그룹, 똑바르거나 비스듬한 태도, 다양한 면과 층 등
이 그림에 제각기 다른 대칭구조를 부여한다. 프레스코와 그림이 정사
각형이나 직사각형일 수도 있고, 궁륭 형태를 취할 수도 있다. 요컨대
인체의 조합방식도 그 자체로 건축물이나 다를 바 없는 공간 면을 이
루는 것이다. 바초 반디넬리(Baccio Bandinelli)의 〈성 세바스티아누
스〉와 라파엘로의 〈아테네 학당〉을 판화로 제작한 작품들을 보라. 5)
그러면 여러분은 그리스인들이 '조화'(eurythmie)라는 음악적인 이름으
로 부르던 아름다움을 느낄 수 있을 것이다. 그리고 같은 주제를 다룬
두 작가의 작품인 티치아노의 〈안티오페〉와 코레조의 〈안티오페〉를
보라. 그러면 여러분은 선들의 기하학이 보여주는 서로 다른 효과를
느낄 수 있을 것이다. 이 또한 여타의 요소들과 마찬가지로 고려해야

5) 요즘처럼 복사나 복제의 기술이 존재하지 않았던 과거의 서양에서는 대가들
 의 회화작품이 판화로 제작되어 널리 보급되곤 했다.

만 하는 새로운 힘으로, 만일 이 힘을 소홀히 하거나 올바로 제어하지 못한다면 성격이 제대로 표현되지 못할 것이다.

이제 나는 마지막 요소를 살펴볼 차례이다. 가장 중요한 요소로, 바로 색채의 문제이다. 색채는 선들과 마찬가지로 그 자체로, 또한 모방적인 용도 이외의 의미를 갖는다. 마치 선들로 이뤄진 아라베스크 무늬가 그 어떠한 자연적 대상도 모방하지 않듯, 그 어떠한 실제의 대상도 모방하지 않는 일련의 색채는 풍요롭거나 빈약하고, 우아하거나 무겁게 느껴질 수 있다. 색채의 조합에 따라 우리의 느낌도 달라진다. 그 조합이 표현력을 발휘하는 것이다. 그림이란 다양한 색도와 다양한 명암이 의도적으로 어우러진 채색공간이다. 바로 그림의 내밀한 모습이다. 이러한 색조와 다양한 명암으로 인물이나 천, 건조물 등이 만들어질 수 있다는 것은 잠재적 속성이긴 하지만, 원래의 속성이 지니는 중요성이나 권한이 결코 손상되지는 않는다. 색채의 고유한 가치는 그야말로 엄청난 것이기에, 화가들이 바로 이 색채를 어떻게 사용할 것인가에 따라 작품의 향방이 정해진다. 하지만 색채라는 요소 안에도 다양한 요소들이 내재한다. 우선, 명도(明度)의 문제가 있다. 구이도(Guido)는 흰색이나, 은빛이 감도는 회색, 거무스름한 회색, 엷은 청색을 즐긴다. 그는 언제나 환하게 그린다. 카라바조는 숯을 연상시키고 강렬하며, 토양 빛의 검은색이나 갈색을 즐긴다. 그는 언제나 불투명한 그림자를 만들어 낸다. 한편, 같은 작품 내에서도 명암의 대비가 강렬할 수도 있고 그렇지 않을 수도 있다. 여러분은 다빈치처럼 그림자로부터 물체가 미세하게 솟아오르게 하는 섬세한 점진적 기법이나, 코레조에게서처럼 밝은 빛 가운데 더욱 밝은 빛을 부각시키는 감미로운 점진적 기법이나, 리베라(Ribera)에게서처럼 음침한 흑색 위로 밝은 색조가 갑작스레 돌출하는 격렬한 출현방식이나, 렘브란트에게서처럼 태양을 작열케 하거나 가녀린 빛을 스며들게 하는 축축하고 누르스름한 대기 등을 알고 있다. 요컨대, 색채는 명암이나 색조 이외에도,

서로 간에 얼마나 보완적일 수 있는가에 따라 조화나 부조화를 나타낸다. 6) 색채는 서로 간에 호응하기도 하고 배척하기도 한다. 마치 음계로 곡조를 만들어 내듯, 오렌지색과 보라색, 붉은색, 초록색 등의 색깔들은 하나만의 색으로나 혼합된 채, 인접성에 의해 충만하고 강하거나, 거슬리고 거칠거나, 부드럽고 연한 조화를 만들어 낸다. 루브르 박물관에 소장돼 있는 베로네세의 〈에스더〉에서, 흐릿한 황수선과 반짝이는 짚에서부터 고엽(枯葉)과 타는 듯한 토파즈에 이르기까지, 언제나 온화하고 화합하는 매혹적인 노란 색조의 스펙트럼이 아련한 엷은 색과 짙은 색, 은색, 붉은색, 초록색, 자수정 색에 이르기까지, 이 모든 색상을 어떻게 펼쳐 보이고 있는지 지켜보라. 또는, 조르조네의 〈성가족〉에 등장하는 강렬한 붉은색을 보라. 검은색처럼 보이는 진홍색 천에서부터 시작하여, 다채로운 빛을 띠며 견고한 의자 위로 황토색 반점을 만들고, 손가락 사이로 팔딱이고 휘청거리며, 남성적인 가슴 위로 청동색을 펼치고, 그림자와 빛으로 물든 채 마침내 소녀의 얼굴에 노을빛을 던지고 있지 않던가. 여러분은 이렇듯 색채가 발휘하는 표현적 힘을 실감할 수 있을 것이다. 색채가 어우러진 인물들은 반주가 곁들여진 노래와도 같다. 아니, 차라리 인물들이 반주에 해당하고, 색채가 노래에 해당한다고 해야 보다 정확할는지도 모른다. 색채가 2차적인 것에서 주된 것이 되었기 때문이다. 어쨌든, 색채가 지니는 가치가 2차적이건 주된 것이건 간에, 혹은 여타의 것들과 동등한 가치를 가지든 어떻든 간에, 색채가 뚜렷한 힘이고, 또 성격을 표현하기 위해 그 효과가 여타의 효과들과 어우러져야 한다는 것은 분명하다.

6) [원주] 슈브뢸(Chevreul), 《색채 대비에 관하여》(*Traité du contraste des couleurs*).

5

바로 이 원칙에 따라, 이제 우리는 마지막으로 화가들의 작품을 분류해 보자. 모든 조건이 동일하다고 가정할 때, 예술작품은 효과들이 집중하는 정도에 따라 미의 수준이 정해지고, 또 문학사에 적용함으로써 문학적 시기의 순간들을 차례로 구분할 수 있었던 이 법칙을 회화사에 적용함으로써 화파의 상태를 순차적으로 구분할 수 있다는 사실을 보게 된다.

아주 오래전의 시대에는 작품이 아직 불완전했다. 예술은 저급한 상태였고, 무지한 예술가는 모든 효과들을 집중시키는 방도를 알지 못했다. 몇몇 종류에 그칠 따름이지만, 아주 멋지고 기막힌 솜씨를 보이기는 했다. 하지만 그 밖의 효과들에 대해서는 무지했다. 경험부족이나 문화의 틀 안에 갇혀 있음으로 해서 그랬던 것이다. 이탈리아 회화의 첫 두 시기 동안의 예술이 바로 이런 상황이었다. 조토(Giotto)는 천재성과 영혼에서 라파엘로와 다를 바 없는 인물이었다. 그는 라파엘로에게 결코 뒤지지 않는 자질과 능숙함, 독창성, 또한 창의적인 미의식을 가지고 있었다. 조화와 기품에서도 결코 뒤지지 않았다. 하지만 그는 아직 언어가 완성되기 이전인지라 더듬었던 데 반해, 라파엘로는 능숙하게 말을 했다. 그는 페루지노(Perugino) 밑에서, 그리고 또 피렌체에서 미술수업을 받지도 않았고, 고대 조각상에 대해서도 알지 못했다. 당시에는 살아 있는 인체에 대해서도 무지했고, 근육이 강력한 표현력을 지닐 수 있다는 사실도 알지 못했다. 동물적 인간이 아름다울 수 있다는 생각을 해보지도, 또 해보려 하지도 않았다. 신학이나 신비주의의 영향이 너무나 컸던 것이다. 이렇듯 종교적이고 상징적인 회화가 자신의 주된 요소를 제대로 활용해 보지도 못한 채 150년의 시간이 흘렀다. 그 후 비로소 두 번째 시기가 도래하고, 해부학의 세공사들이 화가가 됨으로써 처음으로 회화와 프레스코를 통해 탄탄한 인체와 멋

진 신체기관들이 선보이기 시작한다. 하지만 예술의 여타 부분들은 아직 자리를 잡지 못했다. 이들은, 이상적인 곡선과 비례를 탐구함으로써 실재하는 인체를 아름다운 인체로 변화시킬 수 있는 선과 덩어리의 건축술을 아직 알지 못했다. 베로키오나 폴라이우올로, 카스타뇨(Castagno) 등은 각지고 우아하지도 못할 뿐 아니라, 레오나르도 다빈치가 "마치 호두껍질을 연상시킨다"고 했던, 울퉁불퉁한 근육을 가진 인물들을 그렸다. 이들은 움직임과 표정의 다양성에 생각이 미치지 못했고, 페루지노와 프라 필리포, 기를란다요의 작품이나 시스티나 성당의 옛 프레스코의 인물들은 동작을 나타내지 않는 굳은 자세이거나 단조롭게 도열한 채로, 생기를 띠기 위해 마지막 숨결을 기다리는 듯하다. 이들은 색채의 풍요로움과 섬세성을 알지 못했고, 시뇨렐리나 필리포 리피, 만테냐(Mantegna), 보티첼리의 인물들은 생기 없고 밋밋한 채로 답답한 배경 위로 불쑥 솟아나기라도 한 것처럼 보인다. 고른 광채와 자연스런 색조에 힘입어 인물들의 핏줄에 뜨거운 피가 흐르기 시작한 것은 안토넬로 다 메시나(Antonello da Messina)가 이탈리아에 유화를 도입하면서부터이다. 또한 인물들이 멀찍이 자리한 대기를 배경으로 희미한 둥근 몸체를 드러내고, 감미로운 명암으로 윤곽이 둘러쳐지게 된 것은 레오나르도 다빈치가 빛의 미세한 감성(減性)을 발견함으로써 가능해졌다. 예술의 요소들이 하나씩 하나씩 밝혀지다가 마침내 모든 요소들이 대가의 손에 의해 힘을 발휘함으로써 인물의 성격과 조화를 나타내게 된 것은 비로소 15세기 말에 이르러서이다.

다른 한편, 회화가 쇠퇴하는 15세기 후반부에는 걸작들이 만들어 냈던 일시적인 집중력이 와해되기 시작하고, 그 후로 더 이상 회복되지 못한다. 불과 얼마 전까지만 해도 예술은 예술가가 충분한 지식을 가지지 못했던 탓에 완전치 못했다. 그런데 이번에는 예술가가 순수성을 상실함으로써, 예술이 또다시 온전치 못하게 된 것이다. 카라치 가문의 화가들이 지칠 줄 모르는 인내로써 탐구를 늦추지 않았고, 또한 여러

화파의 다양하고 풍요로운 방법들을 남김없이 사용해 보지만, 허사였
다. 사실상 이들은 모든 방법을 잡다하게 망라함으로써 오히려 작품의
격을 떨어뜨렸다. 이들의 감정은 통합된 전체를 만들어 내기에는 너무
나 미약했다. 이들은 이러저러한 방법을 모두 써보지만, 결코 자신들
의 것이 아닌 남의 것을 차용함으로써 파멸에 이른 것이다. 이들은 한
작품 안에 서로 화합하지 못하는 여러 효과들을 끌어모음으로써 실패
했다. 너무 많은 지식이 오히려 해가 된 것이다. 파르네세 궁에 있는
안니발레 카라치(Annibal Carracci)의 〈케팔로스〉는 미켈란젤로의 작품
에 등장하는 투사와도 같은 근육을 가졌고, 베네치아의 화가들에게서
빌려온 체격과 풍성한 살집을 가졌고, 코레조에게서 취한 미소와 뺨을
가졌다. 우아하면서도 살찐 운동선수는 혐오감을 자아내게 마련이다.
루브르 박물관에 소장돼 있는 구이도의 〈성 세바스티아누스〉는 고대의
안티노우스와도 같은 몸통을 가졌고, 광채는 코레조의 작품을 연상시
키고 푸르스름한 색조가 프뤼동(Prud'hon)의 작품을 떠올리게 하는 빛
에 온통 젖어 있다. 감상적이고 애정 어린 모습을 한 씨름판의 장정이
란 꼴불견이 아닐 수 없다. 이 퇴폐의 시기에 그려진 그림들에서는 얼
굴의 표정이 육체에 걸맞지 않는 경우가 비일비재하다. 여러분은 활력
적인 근육과 건장한 신체를 가진 인물들에게서 복녀(福女)나 독실한
신자, 사교계 여인, 귀부인, 천한 여자, 어린 시동(侍童), 또는 하인
의 기색을 엿보기도 한다. 신과 성자가 기운 없는 낭독자를 닮았고, 요
정과 마돈나가 살롱의 귀부인 같기도 하며, 아니면 두 역할 사이를 오
락가락하느라 이도저도 아닌 모습으로 전락해 버린 형국이다. 이와 같
은 잡다한 인물군이 오랜 동안 플랑드르 회화를 지배했는데, 이때는 바
로 베르나르트 반 오를레이(Bernard van Orley)와 미카엘 콕시(Michel
Coxie), 마르틴 헴스케르크(Martin Heemskerk), 프란스 플로리스
(Frans Floris), 마르텐 데 보스(Marten de Vos), 오토 베니우스(Otto
Venius) 등이 이탈리아 회화를 흉내 내던 시기이다. 플랑드르 예술이

도약하고 목표에 도달한 것은, 새로운 민족적 기운이 융성하여 외국으로부터 수입된 경향들을 뒤덮어 버리고 종족 본연의 자질에 재차 활력이 부여됨으로써 가능했다. 그 시기에 렘브란트를 비롯한 당대인들을 중심으로 총체성에 대한 독창적인 생각이 다시 싹튼다. 서로 견줘 보기 위해 한자리에 모이게 마련인 예술의 요소들은 보다 완전해지기 위해 합치하고, 보다 나은 작품들이 출현함으로써 실패작들을 대체하기에 이른다.

대개는 쇠퇴기와 유아기 사이에 개화기가 자리한다. 하지만 대부분의 경우가 그러하듯, 개화기가 전체 시기의 중앙부에 자리하면서 무지와 가장된 기호로부터 잠시 비켜 있거나, 혹은 인간이나 개별적인 작품에서 종종 목격하듯, 개화기가 뜻밖의 시기에 찾아들든 간에, 예술의 걸작품은 언제나 효과들을 총체적으로 수렴시키는 양상을 나타낸다. 이탈리아 회화사는 이 점을 입증하는 무한히 다양하고 결정적인 사례들을 보여줬다. 대가들의 예술은 언제나 바로 이 같은 통일성을 이룩하고자 매진하는 법이고, 바로 이들의 천재성을 담보하는 섬세한 지각력은 이들의 기법이 서로 대립하는 양상뿐 아니라 발상의 일관성에 의해서도 완연히 드러난다. 여러분은 다빈치의 작품에서, 인물들이 나타내는 지고의 우아함과 여성적인 면모, 신비로운 미소, 용모의 심오한 표현, 영혼의 멜랑콜릭한 우월성이나 그윽한 섬세성, 작위적이거나 독창적인 태도 등이 윤곽선의 물결치는 유연성이며 점증하는 음영의 아련한 함몰, 굴곡의 미세한 점진적 증가, 또는 뿌연 원근법의 야릇한 아름다움 등과 조화를 이루는 광경을 볼 수 있었다. 또 여러분은 베네치아 화가들의 작품에서, 풍성하고 풍요로운 빛과, 연결돼 있거나 대립하는 색조의 쾌활하고 건전한 화합, 색채의 관능적인 광채 등이, 장식의 화려함이며 삶의 자유로움과 웅장함, 얼굴에 배어나오는 가식 없는 에너지 내지는 귀족적인 기품, 생동하고 편안한 무리의 움직임, 온 사방의 행복감 따위와 화합하는 광경을 볼 수 있었다. 라

파엘로의 프레스코에서는, 색채의 간소함이 인물들의 조각과도 같은 견고함과 질서정연하고 침착한 짜임새, 얼굴의 진지성과 단순성, 또한 표정의 도덕적 고양상태와 짝을 이룬다. 코레조의 그림은, 빛과 빛이 서로 유혹하고, 물결치거나 끊긴 선들이 우아한 자태로 변덕을 부리거나 서로를 쓰다듬고, 여성들이 눈부시게 하얗고 연하면서 둥근 몸매를 보여주고, 인물의 유별난 불규칙성과 생동감, 애정, 무심한 표정과 제스처 등이 한데 어우러져, 요정의 마술이나 사랑에 빠진 여인이 연인을 위해 바치는 감미롭고 미묘한 행복의 꿈을 만들어 내는, 이를테면 마법에 걸린 알치나(Alcine)의 정원을 연상시킨다. 예술작품이 중심 뿌리로부터 송두리째 솟구친 듯하다. 지배적이고 원시적인 감각이 싹을 틔우고, 얽히고설킨 효과들의 식물군을 뻗어낸다. 이런 면모는 베아토 안젤리코에게서는 초자연적인 계시의 비전과 천상의 행복에 대한 신비주의적 동경으로 나타나고, 렘브란트에게서는 축축한 어둠 속에서 죽어가는 빛과 가슴 아픈 현실에 대한 고통스런 감정으로 나타난다. 여러분은 선의 종류와 유형의 선택, 무리의 배치, 표현, 제스처, 색채 등을 결정짓고 또 화합에 전력하는 동일한 차원의 발상을 루벤스나 로이스달, 푸생(Poussin), 르쉬외르(Lesueur), 프뤼동, 들라크루아(Delacroix) 등에게서도 찾아볼 수 있을 것이다. 비평가가 제아무리 열심히 노력한다 해도, 이 모든 면모를 남김없이 밝힐 수는 없다. 고려하고 검토해야 할 것들이 너무도 많고 심오하기 때문이다. 삶은 천재적인 예술가의 작품이건 자연에서건 간에 동일하다. 삶은 무한히 작은 요소들에까지 속속들이 배어 있다. 따라서 그 어떠한 분석으로도 모든 면모를 밝힐 수는 없는 것이다. 하지만 예술작품이건 자연에서이건 간에, 우리는 관찰에 의해 세부를 모조리 밝힐 수는 없지만, 그럼에도 굵은 맥락과 상호적 의존성, 궁극의 방향과 전체적인 조화는 확인할 수 있다.

6

이제 우리는 예술 전체를 일괄할 수 있고, 매 작품에 등급을 부여하는 원칙을 이해할 수 있다. 우리는 앞서의 연구들에서, 예술작품이 건축과 음악에서처럼 부분들이 이룬 체계이거나, 또는 문학과 조각, 회화에서처럼 특정한 실제의 대상으로부터 재생산된 것이라고 설정한 바있다. 또한 우리는 예술의 목표가 바로 이러한 전체를 통해 주목할 만한 성격을 드러내는 데 있다는 사실을 기억한다. 우리는 이런 사실들에 근거하여, 예술작품이 주목할 만하고 지배적인 성격을 얼마만큼 가지고 있느냐의 여부에 따라 수준이 정해진다는 결론을 내린 바 있다. 우리는 두드러진 성격에서 두 가지 관점을 이끌어 냈는데, 하나는 그중요성, 즉 안정적이고 기본적인 성질에 따른 관점이고, 다른 하나는 이로움, 즉 개체와 그룹의 보존과 발달에 얼마나 기여할 수 있느냐에 따른 관점이다. 우리는 성격들의 가치를 평가하는 이 두 관점에 각기두 종류의 등급체계가 대응하고, 또 이 등급체계에 의거하여 예술작품의 가치를 매길 수 있다는 것을 보았다. 우리는 이 두 관점이 하나로통합될 수 있고, 요컨대 중요하거나 이로운 성격은 여타의 성격들과의상관관계나 그 자체와의 관계에서 파악되는 효과들에 의해 계측된 힘일 따름이란 사실을 보았다. 이렇듯 성격은 두 종류의 힘을 가짐으로써 두 종류의 가치를 갖게 되는 셈이다. 우리는 성격이 어째서 예술작품에서 자연에서보다 훨씬 분명하게 드러나는지 그 까닭을 추적했고, 또 우리는 예술가가 작품 내에서 모든 요소들을 활용하는 중에 그 효과를 집중시킴으로써 성격이 보다 뚜렷해질 수밖에 없다는 사실을 보았다. 이처럼 세 번째의 등급체계가 대두됨으로써, 우리는 성격이 예술작품 내에서 보다 우월한 영향력을 발휘하며 자리하고 표현됨에 따라 작품이 아름다워진다는 사실을 보았다. 걸작이란 최대한의 힘이 최고로 발달한 작품을 일컫는다. 화가의 용어로 표현하자면, 우월한 작

품이란 자연적으로 가능한 최대의 가치를 갖는 성격이 예술로부터 가능한 최대의 잉여적 가치를 이끌어 내는 작품이다. 이를 기술적 성격이 덜한 문체로 표현하자면 다음과 같다. 이 점에서도, 우리의 스승인 그리스인들은 우리에게 예술이론을 전수한다. 그리스 신전들에 차례로 찾아들기 시작한 변화에 주목하기 바란다. 바로 〈어진 주피터 신〉(*Jupiter mansuetus*)과 〈밀로의 비너스〉, 〈사냥하는 디아나 여신〉, 빌라 루도비시의 주노 여신, 파르테논 신전의 〈운명의 세 여신〉을 비롯하여, 비록 오늘날에는 손상된 채로지만, 우리의 예술이 상대적으로 얼마나 과장되고 어설픈 것인지 여실히 보여주는 완벽한 이미지들을 말이다. 그리스 예술이 내디딘 세 발걸음은 그대로 우리를 작금의 이론으로 이끌었던 세 발걸음이다. 태초에 그리스의 신들은 우주를 관장하는 기본적이고 심오한 힘들에 불과했다. 바로 어머니 대지이고, 지하의 거인들이고, 흐르는 강물이고, 비를 내리는 주피터 신이고, 태양인 헤라클레스였다. 나중에 이 신들은 자연의 야만적인 힘에 갇혀 있던 인류를 끄집어내고, 또한 전쟁의 여신 팔라스와 정숙한 아르테미스 여신, 해방자 아폴론 신, 괴물들을 제압하는 헤라클레스를 비롯한 모든 선한 권능들이 호메로스의 서사시가 머지않아 황금의 권좌에 앉히게 될 완벽한 인물들의 고귀한 합창대를 형성한다. 이런 인물들은 수세기가 지난 다음에야 비로소 지상으로 내려온다. 그러기 위해서는 오랜 동안 숙고했던 선과 비례가 본연의 잠재력을 발휘하고, 또 그 안에 깃들어 있는 신성한 사고의 무게를 감당해 내야만 했다. 마침내 인간의 손가락이 청동과 대리석으로 불멸의 형태를 새기게 되었다. 사원의 신비 속에서 비롯된 원시적 발상은 그 후 성가대의 꿈에 따른 변형을 거치고 나서야 비로소 조각가의 손에서 완성되기에 이른 것이다.

이폴리트 텐(Hippolyte Taine, 1828~1893)은 19세기 문학과 미술 분야에서 수십 년 동안 지대한 영향력을 발휘했던 프랑스의 철학자이자 비평가이다. 또한 그의 주저서인 《예술철학》(*Philosophie de l'art*)은 19세기 실증주의 문예미학을 대표하는 고전 중의 하나로, 당시만 하더라도 거의 전무하다시피 한 미술비평에 '객관적'이고도 과학적 시각에 입각한 근대적 지평을 마련했을 뿐만 아니라, 당대를 풍미하던 그의 이론이 예술 전 분야에 걸쳐서 적용되고 예증되는 살아 있는 현장이기도 했다.

17세기 중·후반기에 프랑스 문학계를 뒤흔들었던 신구(新舊) 논쟁(*querelles des Anciens et des Modernes*)의 여파로 이전까지 고대의 예술 작품을 절대적 모델 삼아 모방만을 문학비평의 준거로 삼던 전통에 심각한 도전이 가해진 이래(당시엔 예술비평이라 불릴 만한 지적 탐구가 존재하지 않았다), 18세기 계몽주의 시대를 통과하면서 예술에 대한 시각이 상대적으로 범속화하고 실용적 색채를 더해 가다가, 바야흐로 19세기에 이르러 근대사회의 근간을 이루는 실증주의와 합리적 사고방식, 특히 눈부시게 발전을 거듭하는 과학의 영향 아래 오늘날 우리가 접하는 대로의 형태와 기초를 갖춘 인문학이 수립되기에 이른다. 특히 19세기 들어 생트뵈브(Sainte-Beuve)가 근대적 문학비평의 골격

을 최초로 갖춘 이래, 그보다 조금 늦게 활동을 시작한 텐은 문학비평을 위시해서 거의 모든 예술영역을 포괄하는 문예미학의 초석을 세상에 공표하기에 이른다. 즉, 모든 예술활동의 근간은 이제 더 이상 선대에서처럼 절대적 미의 기준이나 고대의 모델에 있다고 보지 않고, 바로 예술가와 그가 창조한 예술작품이 잉태되고 산출되었던 '환경' (milieu)과의 깊은 연관관계 속에서 찾아야 한다는 주장이다. 더불어, 그가 주창하는 환경이란 개념의 확장된 범위 안에는 '종족'(race)과 '시대'(temps)란 개념 또한 포괄된다. 다시 말해, 모든 예술작품의 이해에는 선험적이고 절대적 미의 기준이 따로 존재하는 것이 아니라, 예술작품을 바깥에서 공평하게 평가하고 판단할 수 있는 '객관적' 기준인 '환경'과 '종족', '시대'의 세 관점에 의해서 설명되고 또 설명해야 마땅하다는 생각이다.

　지극히 논리적이고 명쾌하며 상당한 설득력을 갖추고 있을 뿐만 아니라, 철학과 역사, 미학 등에 걸쳐 타의 추종을 불허하는 박학다식함으로 무장한 텐의 문예이론과 비평은 당대 프랑스와 유럽의 비평계는 물론이고, 라포르그(J. Laforgue)를 위시한 시인들이나 이른바 '자연주의'(naturalisme) 소설가들에게 엄청난 영향력을 발휘했다. 일례로, 졸라(É. Zola)의 문학이론이자 선언문이라 할 수 있는 〈실험소설론〉은 텐의 비평이 없었더라면 쓰여질 수 없었고, 더불어 그의 기념비적 소설군(群) 또한 오늘날 우리가 알고 있는 모습과는 상당히 달라질 수밖에 없었을 것이다. 시대정신을 구현하고, 예술연구를 자연과학에 버금가는 체계적 반석 위에 올려놓았던 그는 당대를 대표하는 지식인이었다. 굳이 텐 자신의 이론을 동원하지 않고서라도, 그의 문예이론은 그야말로 그가 성장하고 활동하던 시대의 실증주의적 사고방식과 과학만능 시대의 산물이자, 진보와 합리성을 맹신하는 지적 분위기가 만들

어 낸 소산이라 할 수 있다. 텐이 생트뵈브와 벌인 설전은 프랑스 지식인 사회의 커다란 관심사가 아닐 수 없었고, 텐이 생트뵈브에게서 제대로 평가받지 못하던 발자크(H. de Balzac)나 스탕달(Stendhal)을 새롭게 조명함으로써 문학대가로서 세인의 주목을 받게 했다거나, 그가 심지어 프루스트(M. Proust)의 소설 《잃어버린 시간을 찾아서》에서 수차례 언급될 정도로 당대 최고의 식자이자 문화계를 대표하는 인물이었다는 점은 어쩌면 주변적 정황에 그치는 지적일는지도 모른다. 반면에 텐의 비평이 곧 19세기의 프랑스 내지 유럽 지식세계의 판도를 추적하고 가늠할 수 있는 표본이자, 오늘날의 문예학이 성장하고 개화할 수 있는 기초가 되었던 과거의 토양이 어떠했는지를 살피는 데 반드시 거쳐야 할 전범(典範)으로서의 중요성을 부인할 사람은 아무도 없을 것이다.

　물론 오늘날의 시각에서 보자면, 텐의 문예이론은 과도하게 체계를 중시하는 결정론이란 비판을 면하기 힘들고, 단적으로 말해 예술에 관한 '내적' 탐구보다는 '외적' 내지 '사회적' 여건에 과도하게 경도했다는 극복하기 힘든 치명적 약점을 드러낸다. 모든 예술행위에 내재하는 환원 불가능한 차원(irréductibilité)이며, 개개의 예술가가 나타내게 마련인 차별성이나 재능, 혹은 천재성에 관한 부분이 전혀 고려되고 있지 않기 때문이다. 이를테면 프루스트가 생트뵈브를 겨냥해서 했던 비판, 즉 예술가는 '사회적 자아'가 아닌 '창조적 자아'의 관점에서 접근해야 한다는 본질적 문제의식을 결핍하고 있다는 지적을 마찬가지로 제기해 볼 수 있다. 나아가, 이미 작가(auteur)의 죽음을 선언한 지 오래인 현대비평의 관점에서 보자면, 지나친 체계정신과 추상성으로 무장한 텐의 비평이 그것도 작가 내지 예술가의 존재에 전적으로 치중함으로서, 예술작품의 텍스트성에 관련한 문제들이나 예술작품의 반대쪽 경사면

인 독자 내지 향유층에 관한 배려가 전무한 편향된 불균형을 나타내고
있다. 그러나 텐의 문예비평은 통시성과 공시성에 대한 의식이 깊이
배어 있고, 학문으로서의 탄탄한 체계를 구축하고 있을 뿐만 아니라,
현대비평의 중요한 전거로 꼽히는 랑송 유의 박학비평을 이미 예고한
다고도 볼 수 있다.

이폴리트 텐의 문예이론은 비단 프랑스나 유럽적 맥락에만 머물지
않는다. 왜냐하면 우리의 근대 미술비평과 태동기의 한국문학에도 일
정 부분 기여를 했으며, 어쩌면 본 번역연구가 이 점을 규명하는 데도
상당한 역할을 담당해야 할 것으로 기대되기 때문이다. 1)

우선, 우리 근대미술계의 핵심 화두 가운데 하나인 '한국의 미'란 과
연 무엇인가를 규명하는 문제에 있어서 텐의 문예이론이 직·간접적으
로 일정 역할을 했다는 점을 환기하지 않을 수 없다. 2) 이른바 식민미
술사관의 진원지이자 유포자로 지목받는 일본인 미술사학자 야나기 무
네요시〔1889~1961; 유종열(柳宗悅)이란 이름으로 널리 알려져 있다〕가
한국의 미를 규정하면서 거의 유일한 학문적 전거로서 바로 텐의 결정
론적 문예이론을 원용했었다는 사실에 주목할 필요가 있다. 3) 다름 아

1) 우리나라 학자들에 의한 이폴리트 텐 연구로는 김현의 "텐느의 문학비평"
(《프랑스 비평사, 근대·현대편》(김현 문학전집 8, 문학과지성사, 1991,
pp. 53~71)이 대표적이다. 이 논문은 주로 문학비평의 관점에서 텐을 전
반적으로 조망한다. 한편 이 논문에는 우리나라 학자들에 의한 선구적 텐
연구에 관한 몇몇 서지사항들이 소개되어 있다. Cf. 이헌구, "사회학적 예
술 비평의 발전", 《모색의 도정》, 정음사, 1965(위의 책, p. 59에서 재인
용); 김명호, "조윤제의 민족 사관에 대한 신고찰", 〈한국학보〉 10호, 김
윤식, 《한국 근대 문예 비평사 연구》, 한얼문고, 1973(위의 책, p. 71에서
재인용).
2) 이하, 오병욱, "한국적 미에 대한 오해: 류종열, 고유섭, 윤희순의 논고 비교
분석", 〈미술 이론과 현장〉, 제 1호, 한국미술이론협회, pp. 12~27 참조.

니라, 우리가 그간 한국적 미와 민족성을 규정하면서 알게 모르게 언급하곤 하던 '애상의 미'라든가 '소박미', '단순미', '선적'(線的) 특성이며 '백의민족'(白衣民族) 등의 개념은 바로 유종열이 최초로 만들어 낸 개념들로, 비록 학문적 포장이 되어 있긴 하지만 근본적으로 일본 식민통치의 합법성을 전제로 하는 문화 우월주의를 내포하고 있기 때문이다. 물론 이런 개념들은 우리에겐 숙명의식 내지 패배주의적 관점으로 이해될 수밖에 없으며, 여전히 깔끔하게 극복되지 않고 남아 있는 우리 미술계의 숙제와도 같은 문제이다. 유종열이 취하는 이 같은 설명방식은 텐의 이론을 자의적으로 적용한 것으로, 이를테면 한국이 대국 중국과 선진 일본 사이의 변방에 위치한다는 지정학적 환경이나, 한국의 산야와 자연이 본질적으로 슬픔과 체념의 테마를 내포한다는 식의 일방적 편견과 선입견에 상당 부분 의존하고 있다. 좀더 미묘한 문제로, 한국 최초의 근대적 미술사가라고 할 수 있는 고유섭(1905~1944)이 제시했던 중심개념들인 '구수한 큰 맛'이나 '무관심성', '무기교의 기교' 등에서도 유종열의 개념들이 무반성적으로 답습되고 있지는 않은가 하는 의심을 완전히 떨치기는 힘든 듯하다. 한편, 전혀 다른 관점이긴 하지만, 최근의 연구들에 따르면 텐의 이론이 한국 근대 미술사에서 중요한 역할을 담당하였던 김용준(1904~1967)과 조요한(1926~2002)에게도 일정 영향을 주었던 것으로 서서히 밝혀지고 있다. 따라서 텐의 주저서인 《예술철학》이 늦게나마 우리말로 번역 소개되게 됨으로써, 우리 근대미술의 개척자인 이들의 학문적 성과가 좀더 명확하게 평가받을 수 있는 계기를 제공할 수 있으리라 기대된다.

──────────

3) 이하, 이인범, "야나기 무네요시: 영원한 미 한국의 선(線)에서 발견되다", 권영필 외 지음, 《한국의 美를 다시 읽는다》, 돌베개, 2005, pp. 78~99 참조.

그런가 하면, 한국 현대소설에서 중요한 위치를 점하는 염상섭과 텐 사이의 영향관계를 살피는 일도 대단히 흥미로운 과제일 수 있다. 염상섭은 이른바 우리 문학계에서 '자연주의' 소설을 표방했던 현대작가이지만, 텐을 졸라라는 우회를 통해서, 또 졸라는 일본문학계란 우회를 통해 접했다. 이중의 우회가 관찰되는 만큼, 실상 대단히 복잡한 상관관계가 펼쳐지리라 예상된다.

《예술철학》은 저자인 텐이 이 책의 첫머리에서 밝히듯이, 본인이 교수로 재직하던 파리 미술학교에서 5년간 행한 강의를 토대로 집필된 책이다. 이 책은 총 5부로 되어 있다. 제1부는 제1장 '예술작품의 성격에 대하여'와 제2장 '예술작품의 생산에 대하여'로 되어 있고, 제2부는 '이탈리아 르네상스의 회화'란 부제 아래 제1장 '이탈리아 회화의 성격'과 제2장 '1차적 조건들', 제3장 '2차적 조건들', 그리고 제4장에서부터 제6장까지는 공히 '2차적 조건들'(계속)이란 소제목을 달고 있다. 제3부는 '네덜란드의 회화'란 부제 밑에 제1장 '항구적인 원인들', 제2장 '역사적 시대들'로 구성되어 있고, 제4부는 '그리스 조각'을 다루는 부분으로, 제1장 '인종', 제2장 '시대', 제3장 '제도'로 되어 있다. 마지막 부인 제5부는 '예술의 이상'이란 부제로, 제1장 '이상의 종류와 등급', 제2장 '성격이 지니는 중요성의 등급', 제3장 '성격이 지니는 선(善)의 등급', 제4장 '효과들의 집중도의 등급'으로 되어 있다.

이 같은 제목과 부제들을 통해서도 쉽게 짐작할 수 있듯이, 제1부는 도입부이다. 이 부분은 예술 전반에 걸친 일반적 사항들을 점검하는 포석단계에 해당한다. 여기서는 특히 텐이 제시하는 가장 커다란 학문적 성과인 '환경'과 '종족'(인종), '시대' 등의 객관적 기준 내지는

법칙이 여러 각도에서 논해진다. 또한 저자가 다양한 예술 장르들을
모방예술과 비(非)모방예술로 분류하는 대목이나, 식물학을 비롯한
자연과학과 예술의 유사성을 강조하는 대목은 각별한 주목을 요한다.
텐의 사상체계를 지탱하는 19세기 특유의 결정론적 세계관이 소개되
고, 오늘날의 관점에서 볼 때 문화현상에 대한 '사회학적 접근'의 선구
를 목격할 수 있기 때문이다. 우선, 텐은 예술작품의 성격과 생산에
관해 서술한다. 그는, 자연의 형식들도 그렇지만, 인간정신이 만들어
낸 모든 산물 — 예술작품을 포함하여 — 은 이것들이 태어난 환경을
통해서만 설명이 가능하다는 점을 확인하는 것으로 시작한다.[4] 그림
과 조각, 시는 결코 독립적으로 존재하지 않는다. 예술작품은 작가의
작품 전체, 그리고 작가가 속한 유파에 필연적으로 속하지 않을 수 없
다. 요컨대 예술작품은 일반적으로 예술가가 살았던 시대와 사회의 정
신과 풍습, 그리고 "정신적 온도"로부터 영향을 받는다. 텐의 미학은
이러한 원칙으로부터 출발하여 미에 관한 선험적이거나 독단적인 모든
정의를 인정하지 않고, 예술작품을 사실과 산물로서 탐구함으로써 그
성격을 규정하고 인과관계를 확립하고자 한다. 이 때문에 텐의 미학은
모든 시대, 모든 국가의 모든 예술형식의 발달을 완전하게 설명하려
한다. 이를테면 텐의 미학은 "인간이 만든 작품들에 적용되는 식물학"
인 셈이다. 그런 다음 텐은 모든 예술적 생산물에 공통된 특성들을 고
찰한다. 이리하여 그는 회화와 조각, 시 등의 모방예술뿐 아니라 건축
과 음악 등의 예술에서도 그 목표가 현실의 본질적 성격을 현실 자체
보다도 더욱 뚜렷하고 완전하게 드러내는 것이란 결론에 도달한다. 그
는 이후의 장들에서는 "환경"에 관한 이론을 증명한다. 환경은 천재성

4) 이하, *Dictionnaire des Oeuvres*, Laffont-Bompiani, Robert Laffont, 1986,
 t. V, p. 272 참조.

을 창조하지는 못하지만 다양한 예술적 재능이 발휘되는 것을 돕거나 방해하는 여건을 조성하고, 어떤 예술적 재능들은 꽃피게 하고 또 어떤 재능들은 억누르거나 이탈시키는 등 선택적으로 작용한다. 이렇듯 중세시대는 잦은 외침과 혹독한 봉건체제, 기아, 전염병 등으로 전반적으로 침울한 분위기가 지배하지만, 다른 한편으론 신비주의적이고 기사도적인 사랑을 향한 고양된 감수성뿐 아니라 기독교적 세계관과 내세에 대한 강한 애착(텐에 의하면, 집단적 우울증이 초래한 결과이다)은 독특한 성격을 가진 고딕 건축양식을 만들어 내고 유럽 전역에 전파시킨다.

제2부에서부터 제4부까지는 이러한 '객관적'이고 '과학적'인 법칙을 실제의 예술작품에 적용하는 부분들이다. 이를 위해 서양미술을 대표하는 세 미술인 이탈리아 르네상스의 회화와 네덜란드 예술, 그리고 그리스 조각이 다각도로 분석된다. 이 책의 백미에 해당하는 부분들이다. 특히, 모든 시대와 모든 종족, 모든 환경적 제약들을 고려하더라도, 그리스 미술이 인류가 도달한 최고의 예술이라고 단정 짓는 텐의 결론은 뒤이어지는 '예술의 이상'을 이미 충분히 예고하는 주목할 만한 대목이다.

구체적으로, 제2부인 '이탈리아 르네상스의 회화'는 이탈리아 예술이 절정에 달한 시기인 1470년대에서부터 1530년대까지의 변천을 추적한다. 우선 텐은 종족으로서의 이탈리아인을 조명하면서, 이들의 상상력이 내용보다는 외양을 중시하고 내면의 삶보다는 외면적 장식에 관심을 쏟는다고 말한다. 또한 이탈리아인은 자연보다는 인간을 이해하려 노력함으로써 인간과 인체에 관한 불후의 명작들을 탄생시킬 수 있었다고 강조한다. 더불어, 15세기의 이탈리아는 게르만족의 영향으로부터 비교적 자유로울 수 있었을 뿐 아니라, 예술작품을 감상하고

생산할 수 있는 사회적 분위기를 형성하고 있었다고 지적한다. 이에 따라 당시의 이탈리아인은 그 어느 시대, 그 어느 종족보다도 균형 잡힌 정신을 유지하면서 전인적인 인간의 모습을 예술로 구현해 내는 포괄적 의미의 교양인이라고 덧붙인다.

이에 반해, 제3부 '네덜란드의 회화'에서 텐은 라틴 민족인 이탈리아인과 대비를 이루는 게르만 민족(종족)의 특성을 제시하는 것으로 분석을 시작한다. 네덜란드인은 게르만 민족답게 조직적이고 지적으로 뛰어나며, 감각은 둔하지만 침착하고 사려 깊으며, 드러나는 치장보다는 내면의 진실을 추구하는 종족인 것이다. "라틴 민족은 외양과 장식, 감각 내지는 허영심에 호소하는 현란한 재현, 논리적 규칙성, 외적인 대칭, 조화로운 질서 등 요컨대 형식에 대단히 신경을 쓴다. 반면, 게르만 민족은 사물들의 내밀한 존재성, 진리, 즉 내용 면에 보다 관심을 쏟는다. 본능적으로 게르만 민족은 외양에 이끌리는 법이 없고, 감춰진 것을 드러내며, 설사 추하고 슬픈 것이라 할지라도 감춰진 대상을 포착해 내고, 그것이 저속하고 흉악한 것이라 할지라도 조금도 떼어 내거나 감추려 들지 않는다." 우리는 종족에 관한 이 같은 서술에서 이미 네덜란드 회화가 가진 두드러진 특성을 이미 충분히 짐작하고도 남음이 있다. 더불어, 텐은 네덜란드의 지리적 특성과 역사적 상황을 부각시킴으로써, 네덜란드 회화가 "형식보다는 내용을, 아름답게 꾸민 장식성보다는 참된 진실을, 정돈되고, 가다듬고, 순화되고, 변형된 모습보다는 실재하고, 복잡하고, 불규칙적이고, 있는 그대로의 진실을 앞세우는" 회화를 보여줄 수밖에 없다는 사실을 역설한다. 특히 제3부는 종횡무진으로 펼쳐지는 인문 · 지리적 지식이 예술 작품의 성격과 생산을 설명해 준다고 여겼던 텐의 '교조주의적' 태도가 가장 경직된 모습으로 드러나는 부분으로 간주된다.

텐은 이제까지 회화를 탐구의 대상으로 삼았던 데 반해, 제4부 '그리스 조각'에서는 "역사상 가장 위대하고 독창적인" 그리스 조각을 탐구한다. 우선, 그는 예의 종족으로서의 그리스인과 그리스가 처한 지리적, 역사적 상황을 고찰한다. 그리스가 온화한 기후와 척박한 토양을 가졌고, 어느 곳에서도 바다를 조망할 수 있는 해양국가로서의 특징을 지녔다는 점이 강조된다. 더불어, 그는 고대 그리스인이 문명의 초기단계에 머물러 있으면서도 철학을 좋아하고 순수사변을 즐기며, 탁월한 지각력과 미세한 관계를 포착하는 능력이 탁월하다고 말한다. 요컨대, "그리스인은 명확한 것을 추구하고자 하는 욕구, 절도, 막연하고 추상적인 것에 대한 혐오, 괴기스럽거나 거대한 것에 대한 경멸, 분명하고 정확한 것에 대한 기호 등의 특징을 가지고 있기 때문에, 상상력과 감각이 쉽게 접근할 수 있는 형태를 중시하고, 모든 시대, 모든 사람들이 이해할 수 있고, 인간에 의해 만들어졌지만 영원토록 살아남을 수 있는 작품을 만들어 낸다. 그리스인은 현세를 사랑하고 숭배하며, 인간의 힘을 신뢰하고, 평정심과 경쾌함을 지향하고자 하는 욕구로 인해, 신체적인 결함이나 정신병을 재현하기를 거부하고, 대신 건강한 영혼과 완벽한 신체를 선호하고, 주체의 완전한 아름다움에 의해 획득된 아름다움을 재현하길 원한다. 이런 점이야말로 그리스 예술의 가장 두드러진 특징이다." 이렇듯 내세와 초월성에 괘념치 않고 언제나 현실세계에 모든 관심을 쏟는 고대 그리스인에게 조화로운 인체야말로 이들의 정신세계가 추구하고 염원하는 이상인 것이다. 고대 그리스 조각이 위대한 것은 바로 이 같은 인간정신의 또 다른 존재방식이자 표현이기 때문이다.

마지막 제5부는 '예술의 이상'이란 부제가 말해주듯, 저자가 예술 전반에 걸친 대장정을 마감하는 입장에서 예술작품의 가치평가를 최종

적으로 선언하는 부분이다. 특히 이 부분에서 텐은 19세기 초부터 이루어지기 시작한 '인물'과 '전기'(傳記) 중심의 문예연구가 자연과학과 실증주의의 성과에 힘입어 '사회비평'으로 방향을 틀기 시작하는 모습을 보여준다. 텐 자신의 말을 인용하자면, 바로 우리가 현대적 의미의 비평이 비로소 탄생하는 중요장면 중 하나를 목격하는 것이다.

■ ■ ■
찾아보기
(인명)

572

이폴리트 텐 (Hippolyte Taine, 1828~1893)

이폴리트 텐은 벨기에와 국경을 마주하는 프랑스 북부 아르덴 지방의 부지에르(Vouziers)에서 포목상의 아들로 태어났다. 뛰어난 지적 능력을 가졌던 그는 콩도르세 고등학교(Lyceé Condorcet)를 거쳐 1848년 파리고등사범학교(École Normale Supérieure)에 입학하여 문학을 전공했으며, 당시 새로운 학문으로 부상하던 실증주의와 자연과학의 방법론에도 깊은 관심을 보였다. 그후 그는 〈라퐁텐의 우화〉를 주제로 한 박사학위 논문을 준비했고, 〈양 세계리뷰〉(*Revue des deux mondes*)와 〈토론저널〉(*Journal des débats*)에 문학과 철학, 역사에 관한 수많은 글을 기고하였다. 그는 1863년에 《영국 문학사》(*Histoire de la littérature anglaise*) 다섯 권을 출간하여 엄청난 성공을 거뒀고, 엄격하고 객관적인 관점과 방대한 지식을 선보이는 문필가로서뿐 아니라 여러 교육기관에서 가르치는 선도적 교육자로도 이름을 떨쳤다. 그는 특히 파리 미술학교(École des Beaux-arts) 교수로 재직하면서 행한 강의를 토대로 1865년에 《예술철학》(*Philosophie de l'art*)을 펴냈을 뿐만 아니라, 그 밖에도 무수히 많은 저서를 발표함으로써 그 공을 인정받아 1878년에 프랑스 아카데미의 회원으로 선출되기도 했다. 문학과 예술, 철학, 역사를 망라하는 전방위적 학자였던 그는, 그가 강조하듯 자신의 시대와 환경, 그리고 종족을 대변하는 실증주의 철학자이자 역사가이고, 객관적 과학주의에 입각한 예술사가이자 문학비평가였다. 주요저서로는 《예술철학》 외에도, 《라퐁텐과 그의 우화들》(*La Fontaine et ses fables*, 1853~1861), 《19세기 프랑스 철학자들》(*Les Philosophes français du 19ème siècle*, 1857), 《영국문학사》(*Histoire de la littérature anglaise*, 1864), 《지성에 관하여》(*De l'intelligence*, 1870), 《현대 프랑스의 기원》(*Les Origines de la France Contemporain*, 1876~1896) 등을 꼽을 수 있다.

정재곤

1958년 서울에서 출생하여, 서울대학교 인문대학 불어불문학과에서 문학학사 및 석사학위를 취득했다. 그 후 프랑스 파리 8대학 불문과에서 프루스트의 소설 《잃어버린 시간을 찾아서》에 대한 정신분석비평으로 문학박사 학위를 받았다. 귀국하여 연구와 번역활동을 해왔고, 현재 생텍쥐페리 재단 한국지부장으로 일하고 있다.